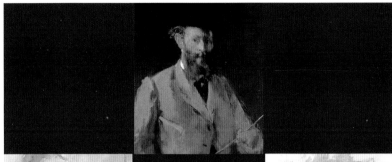

네 명의 화가는 서로에게 무척
중요한 의미를 지닌 우정 속에
서 개인적 성취와 예술적 성취
사이의 갈등을 해결하기 위해
감정적으로나 지적으로 투쟁했
고, 그 과정에서 세상을 바라보
는 새로운 시각과 표현 방식들
을 창조해냈다.

에두아르 마네

Edouard Manet

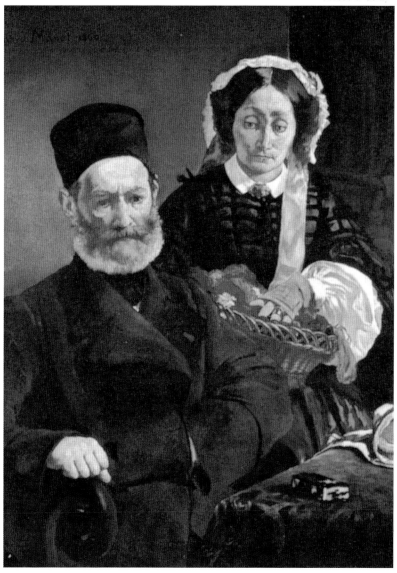

이 작품에서 느껴지는 손에 잡힐 듯한 긴장감은 마네가 자기 부모에게뿐만 아니라 자신에게도
무자비하다는 것, 또한 그가 자신의 내적인 삶과 자신의 불안을 내보이고 있다는 것을 알 수 있
게 한다.

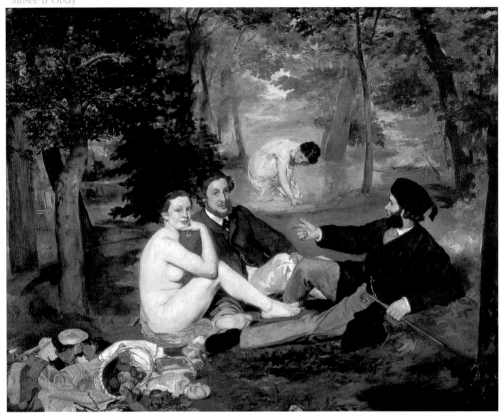

그는 이 간단하지만 놀라운 상황의 맥락을 짐작할 수 없게 만들어 버렸다.
이 그림 속에서 도대체 무슨 일이 벌어지고 있는 걸까?

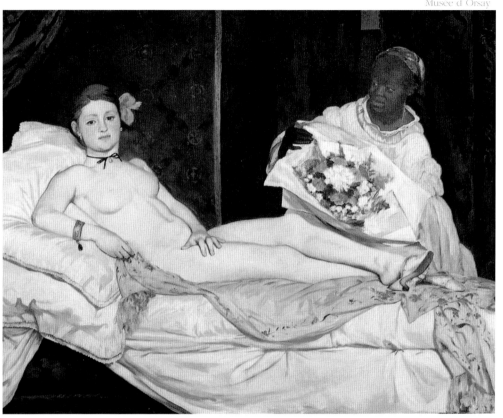

그녀는 스캔들이며 우상이다.
- 폴 발레리

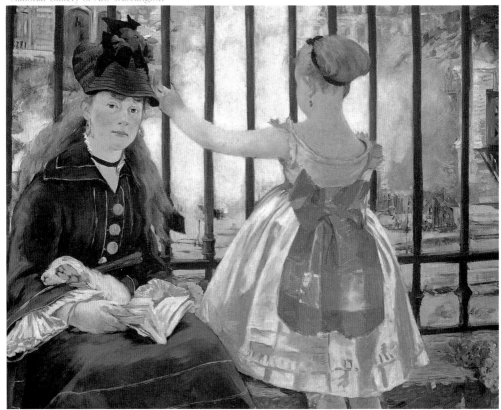

마네가 〈철도〉를 그리는 동안 생 라자르 역 주변 생 페테르스부르 가(街) 4번지에 있었던 그의 화실을 방문한 어떤 기자는 집 바로 옆을 지나다니던 기차의 증기와 소리와 진동을 다음과 같이 묘사했다. "아주 가까이에서 지나다니는 기차가 뿜어내는 구름처럼 흰 연기가 집 안으로 소용돌이치며 밀려들었다. 바닥은 격랑을 만난 선실처럼 흔들렸고 (…) 기차는 헐떡이는 입 속으로 빨려 들어가는 것처럼 [터널 안으로] 사라졌다."

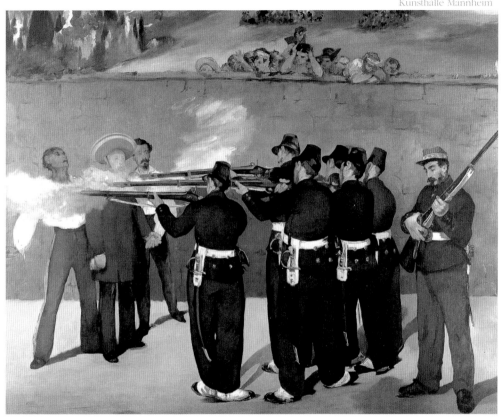

프랑스 정부의 배신과 굴욕을 강하게 비판한 마네의 이 충격적인 그림은 현대전을 담은 보도사
진만큼이나 큰 정치적 타격을 입힐 수 있는 것이었다.

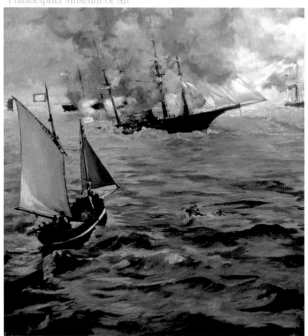

로슈포르의 탈출 (1880~81)
Musée d'Orsay

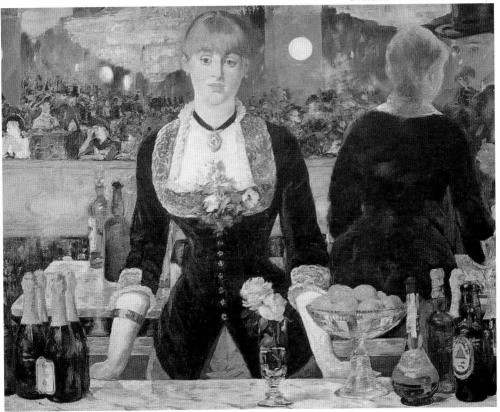

폴리베르제르의 술집 (1881~82)
Courtauld Institute of Art Gallery

폴리베르제르는 카페이자 무도장이었고, 발레나 팬터마임, 곡예나 음악회가 열리는 극장이기도
했다. 허벅지만 보인 채 매달린 다리, 곡예사들이 신은 끝이 뾰족한 녹색 부츠, 그림 왼쪽 윗부
분에 장갑을 낀 채 턱을 괴고 있는 인물에 이르기까지, 마네의 그림에서 이 쾌락의 장소는 〈오페
라 극장의 가면무도회〉의 유혹적인 흥겨움과 재치 있게 연결되고 있다.

베르트
모리조

Berthe Morisot

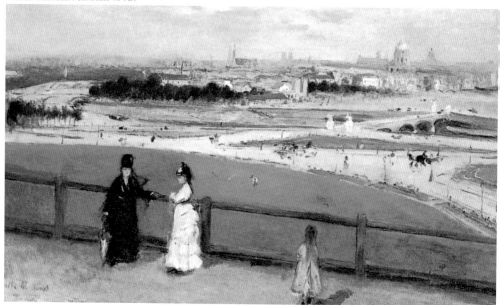

섬세하고 난해한 모리조의 작품은 페미니즘 평론가들에 의해서만 과대평가되었고, 나머지 평론
가들 사이에서는 과소평가되었다. 역사적인 맥락이나 극적 긴장, 서사적 의미 등이 결여되어 있
다는 점에서는 그녀의 작품이 마네의 작품보다 더 심했다. 또한 그녀의 작품은 그림 속에서 어
떤 일이 일어나고 있으며, 그것이 무엇을 의미하는지 물어보게끔 보는 이들을 자극하지 않는다.

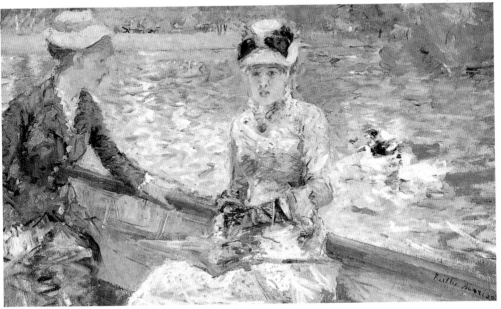

그녀가 겪었던 내적 갈등과는 대조적으로, 그녀의 그림들에는 대부분 고요하고 조화로운 배경 앞에 있는 한두 명의 여성, 가끔은 아이를 대동하기도 한 여성들이 등장한다.

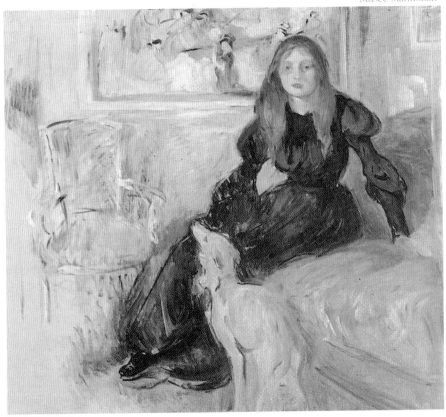

모리조는 줄리—인내심 있는 모델이자 이상적인 소재였고, 대단히 예쁜 여자 아이였다—의 어린 시절에서부터 십대에 이르기까지 계속해서 그녀의 초상화를 그렸다. 엄마나 아빠, 유모나 강아지와 함께 있는 초상화에서 줄리는 항상 자신의 일에 열중하는 모습이다.

에드가
드가

Edgar Degas

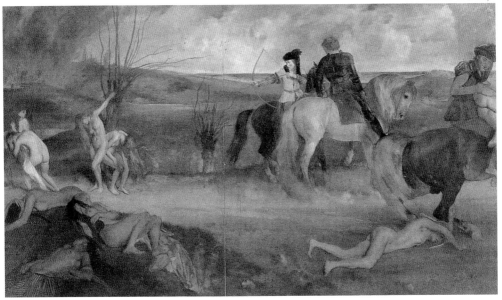

역사적 주제를 다룬 드가의 작품들 중 마지막 작품이자 가장 무시무시한 그림인 〈오를레앙의 불행〉에서 그는 구약에서부터 고대 중동, 고전시대의 그리스, 그리고 중세 프랑스의 성적인 폭력성에 이르기까지 다양한 소재들을 가로지르고 있다.

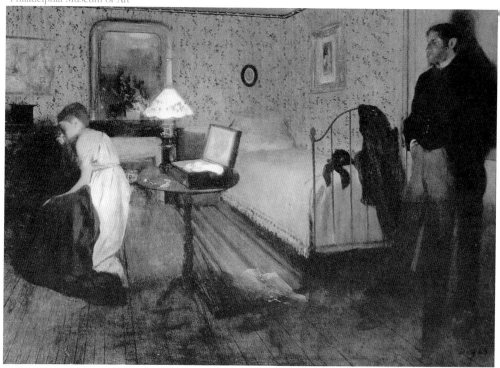

이 그림은 성에 대한 드가 자신의 양가적인 태도를 암시한다. 야만적인 지배가 전해 주는 잔인한 즐거움과 폭력을 당한 희생자에 대한 동정심이 동시에 느껴지는 작품이다.

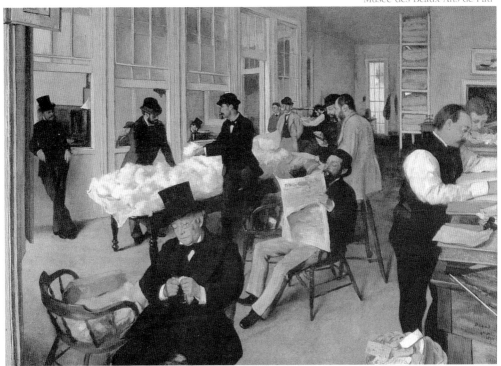

거래소는 극장처럼 보이는데, 막상 막이 오르면 남자 배우들만 나오는 연극이 펼쳐질 것만 같다.

## 발 치료 (1873)
Musée d' Orsay

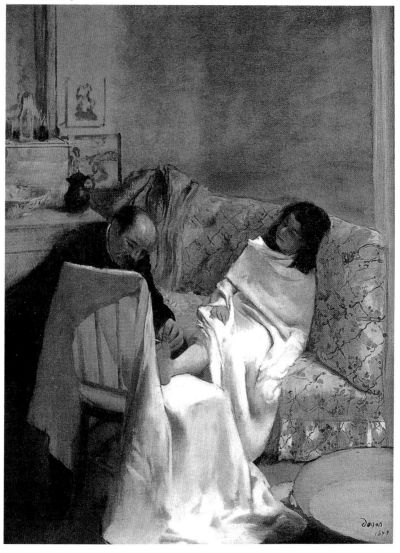

1873년 뉴올리언스에서 그린 〈발 치료〉는 소재가 가지는 표면적인 의미와 숨은 의미 사이의 대조로 힘을 얻는 작품이다. 즉 미용과 외과수술 사이의 대조라고 할 수 있다. 그러한 불편한 분위기는 배경이 되는 안락한 집 안, 특히 여인의 옷이 아무렇게나 던져져 있는 베이지색 소파 덕분에 더욱 무겁게 느껴진다.

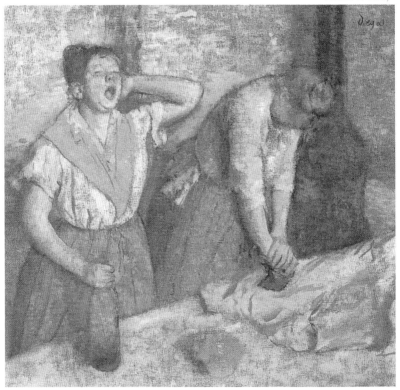

무용수와 마찬가지로, 드가의 세탁부들 역시 호소력을 가지고 보는 이의 마음을 움직인다. 그들
도 피로 때문에 힘들어하고, 후원자를 자처하는 남성들에게 혹사당한다.

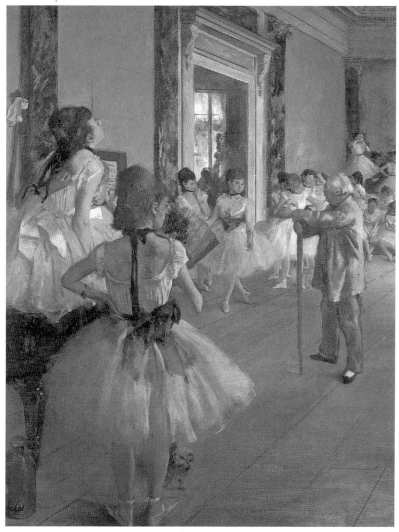

드가는 발레의 환상적인 면뿐만 아니라 실제적인 면도—진정 현대적인 독창성을 보이며—강조했다. 그는 고상한 겉모습 뒤에 숨어 있는 고통을 보여 주었고, 아름답고 육감적이며 겉으로는 우아해 보이는 무용수의 모습을 무대 뒤 평범한 소녀들의 땀과 피로, 그리고 긴장감—심지어 부상까지—과 대조시켰다.

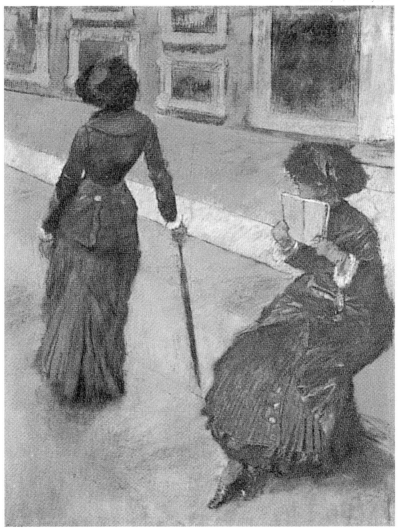

월터 지커트는 〈루브르에서〉에 대해 여성 혐오적인 해석을 내놓기도 했다. 그는 이 그림이 "작품 앞에서 여성들이 경험하는 무기력감과 좌절감, 혹은 지루함을 보여 주는 작품"이라고 했다. 하지만 사실 이 그림은 바로 그 반대의 느낌을 전해 준다. 화가가 아닌 모습으로 표현된 커샛은 붓 대신 우산을 들고 서 있지만, 그 모습은 작품 감상까지도 자신의 창작 활동의 일부로 생각하고 있었던 예술가의 삶을 잘 전달하고 있다.

메리 커샛

Mary Cassatt

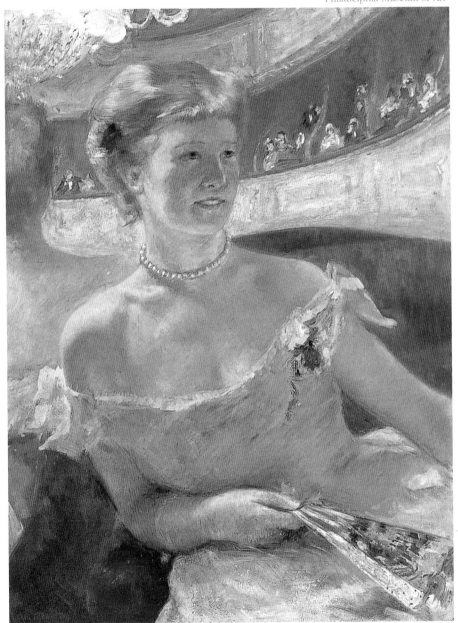

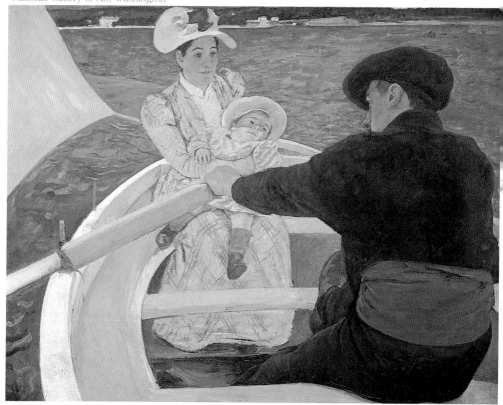

커샛의 최고 성공작 중 하나라고 할 수 있는 〈배 위의 사람들〉에서 그녀는 일상적으로 다루던 차분한 집 안 풍경에서 벗어나 배를 탄 사람들 사이의 미묘한 긴장 관계를 표현해 냈다.

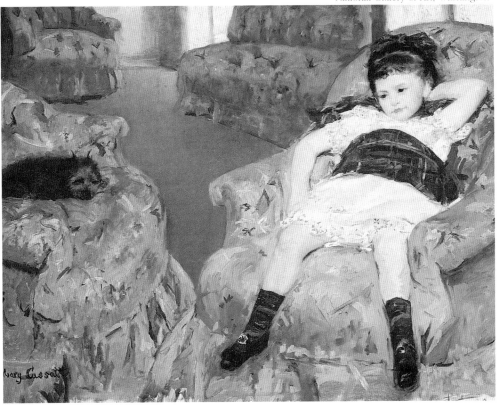

  함께할 친구라곤 강아지밖에 없는, 혼자 남겨진 소녀는 지금 자신만의 상상에 빠져 있다. 이 작품에서 느껴지는 심리적 긴장감은 이 소녀의 어린이다운 자세와 르네 마그리트의 작품에서나 보일 듯한 고독한 성인들이 풍기는 분위기 사이의 대조에서 비롯된다.

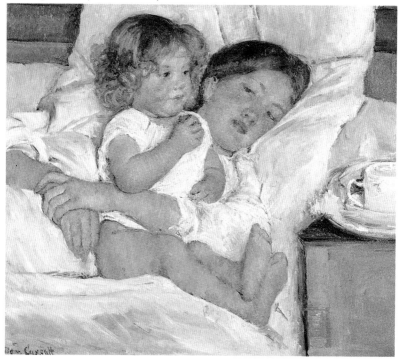

커샛의 작품에서, 엄마와 아기는 육감적이고 에로틱한 의미에서의 친밀함을 보여 준다.

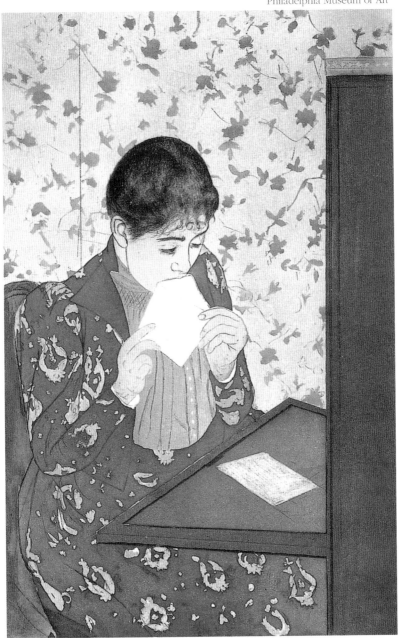

커샛의 작품 중 기독교의 아이콘을 가장 많이 인용하고 있는 이 그림은, 성모 마리아가 앉아 있고 그 무릎 위에 그리스도가 서 있으며 오른쪽에 세례자 요한이 서 있는 이탈리아 르네상스 시대의 그림을 모방한 작품이다.

이제 마네와 모리조, 드가
와 커샛은 자신들의 작품
속으로 사라졌지만, 제프리
마이어스는 어둠 속에서 그
들을 불러내 그 친밀했던
천재들을 재조명하고 있다.

# 인상주의자 연인들

Impressionist Quartet :
The Intimate Genius of Manet and Morisot, Degas and Cassat
by Jeffrey Meyers

Copyright© 2005 Jeffrey Meyers
Korean Translation Copyright© 2006 by Maumsanchaek.

Korean edition is published by arrangement with Baror International
through Duran Kim Agency, Seoul.

국립중앙도서관 출판시도서목록(CIP)

인상주의자 연인들 / 지은이: 제프리 마이
어스 ; 옮긴이: 김현우. -- 서울 : 마음산책,
2006
p. ;   cm

원서명: Impressionist quartet
원저자명: Meyers, Jeffrey
참고문헌과 색인수록
ISBN 89-6090-003-6 03600 : ₩18000
653.26-KDC4
759.4-DDC21          CIP2006002801

# 인상주의자 연인들

제프리 마이어스

**마음산책**

# 인상주의자 연인들

1판 1쇄 인쇄  2006년 12월 20일
1판 1쇄 발행  2007년  1월  1일

지은이 | 제프리 마이어스
옮긴이 | 김현우
펴낸이 | 정은숙
펴낸곳 | 마음산책

편집 | 고은희 · 김수은 · 박지영 · 김보희    디자인 | 김정현
영업 | 권혁준    관리 | 최연진

등록 | 2000년 7월 28일(제13 – 653호)
주소 | 서울시 서대문구 충정로 3가 270 (우 120 – 840)
전화 | 362 – 1452~4   팩스 | 362 – 1455
홈페이지 | http://www.maumsan.com
전자우편 | maum@maumsan.com

종이 | 화인페이퍼
인쇄 · 제본 | 한영문화사

ISBN 89-6090-003-6 03600

* 책값은 뒤표지에 있습니다.

사랑은 사랑이고, 일은 일이지,
그런데 마음은 하나뿐이지 않은가!

# 빛을 포착하고 인생을 찬미한 화가들

19세기의 마지막 30년 동안 파리에서는 마네, 드가가 속해 있던 화가 무리가 세상을 보는 새로운 방식을 창조했다. 이탈리아 르네상스 이후 예술적 천재들이 그렇게 집중적으로 등장한 적은 없었다. 혁신가들이 모두 그렇듯이, 이 화가들 역시 인정을 받기까지 힘든 시간을 보내야 했다. 공식 살롱에서 거절당하고 평론가들에게서 조롱받았던 그들은 자신들의 목적을 위해 스캔들에 휘말리거나 비웃음을 사는 위험을 감수해 가며 대중들에게 직접 호소한 최초의 화가들이었다. 냉소적인 평론가가 붙여 준 '인상주의자' 라는 이름을 그들은 명예로운 훈장처럼 받아들였다. 이미 시들해져 버린 종교적 · 전통적 주제를 버리고, 숨 막힐 듯한 학계의 전통마저 타파해 버린 그들은 자크 루이 다비드나 장 오귀스트 도미니크 앵그르 같은 초기 거장들이 보여 준 깔끔한 마무리나 뚜렷한 경계선을 새로운 형태의 밝기와 색채로 변형시켰다. 그들은 풍경 속에서 스쳐 가는 빛의 효과를 포착했고, 감각을 가진 일반 남녀의 일상을 찬미했다. 매일매일의 삶에 대한 인상주의 화가들의 묘사는 보는 이로 하여금 스스로의 눈을 통해 세상을 볼 수 있게 해주었을 뿐만 아니라, 세잔과 피카소, 그리고 추상화에 이르기까지 예술적 혁명에 불을 당긴

사건이었다.

비록 에두아르 마네가 인상주의자 전시회에 참가하지는 않았지만, 인상주의자들은 그를 선도자로 생각하고 있었다. 그는 1869년 불로뉴에서 에드가 드가와 함께 그림을 그렸고, 1874년 여름 아르장퇴유에서는 클로드 모네, 피에르 오귀스트 르누아르와 함께했다. '마네 그룹'의 일원이 된 모네와 알프레드 시슬레 역시 마네의 역동적인 붓놀림이나 빈 캔버스에 바로 그림을 그리는 방식, 팔레트 사용법이나 통일된 구도에서 많은 것을 배웠다.

마네의 화실 근처에 있었던 카페 게르부아에서는 젊은 화가들이 모여 빛과 색을 그려 내는 새로운 방식, 전시회와 미술상, 그리고 정치와 예술정책에 관해 깊은 토론을 벌였다. 마네보다 여덟 살이 어렸던 모네는 당시의 대화를 다음과 같이 회고했다. "그 이야기들 덕분에 재치를 배웠고, 솔직하고 편견 없이 질문할 수 있었으며, 생각을 분명히 정리할 때까지 몇 주씩 계속 이야기하는 열정도 생겼다. 카페에서 나올 때는 항상 들어갈 때보다 더 열중하고 있었고, 더 확고해졌으며, 더 명확하고 분명한 생각을 가지게 되었다."

마네와 드가는 인상파 화가들 중에서도 교양과 재능이 가장 풍부하고, 지적인 면에서도 흥미로운 화가였다. 드가와 메리 커샛이 그랬던 것처럼, 마네와 베르트 모리조 역시 감정적으로나 예술적으로 친밀한 유대감을 가지고 있었다. 두 남성 화가는 모두 지배적인 위치에서 재능 있는 제자를 독려했고, 가끔씩은 제자의 작품을 "수정하고 개선"시키기도 했다. 두 여성 화가는 그들이 사랑하고 존경했던 거장, 때로는 무자비한 모습을 보이기도 했던 두

거장의 비공식적인 문하생이었다. 반세기 이후 런던의 블룸즈버리 그룹(1907~1930년 런던 블룸즈버리 구區에 있는 클라이브 부부의 집에서 미학적ㆍ철학적 문제들을 토론했던 모임. 부인이었던 버네서의 남동생 에드리언, 버지니아 울프 등이 주요 멤버였다—옮긴이) 구성원들처럼 이들 역시 친구이면서 라이벌이었고, 자신들의 사회적ㆍ직업적 관계 속에서 실력과 확신을 키워 갔다. 그들은 함께 술을 마시고, 저녁을 먹고, 여행을 했으며, 같은 가족 연회나 살롱에 참석했다. 함께 그림을 그려서 함께 전시했고, 서로의 작품에 영감을 주거나 영향을 받기도 했다. 같은 모델을 그리고, 후원자나 미술상, 작품 거래를 어떻게 해야 하는지에 관한 중요한 정보도 공유했다. 그리고 서로의 작품에 모델을 서는가 하면 그 작품을 사수기도 했다. 오늘날 사람들은 그들의 작품을 금방 알아보고, 또한 그 작품들은 자주 복제되고 있다. 한때 몇 프랑에 넘겨주었던 그림들이 이제 수백만 달러의 가치를 지니게 되었다. 하지만 그들의 삶은—고갱이나 반 고흐, 혹은 로트레크와 달리—그리 잘 알려져 있지 않다.

비록 혁명적인 화가들이었지만, 인상주의 사인방 스스로는 자신들이 특정한 예술적 전통에 속해 있다고 생각했다. 마네는 외젠 들라크루아를 자주 방문했고 드가는 앵그르를 찾았는데, 두 거장 모두 이들의 초기 작품을 칭찬해 주었다. 마네와 드가는 둘 다 스페인을 방문했고 디에고 벨라스케스를 존경했다. 마네와 모리조, 드가는 프랑스 문화의 중심에서 살면서 당대의 최고 작가들과 강한 유대 관계를 유지했다. 현대인의 삶을 다룬 회화를 옹호했던 샤를 보들레르, 마네와 모리조의 절친한 친구였던 스테판 말라르메, 마네의

열렬한 지지자였던 에밀 졸라, 그 외에도 공쿠르 형제, 조리스 카를 위스망스, 폴 발레리, 앙드레 지드가 있었고, 조지 무어를 비롯해 단테이 게이브리얼 로세티, 앨저넌 스윈번, 오스카 와일드와 프랭크 해리스 등 영국에서 건너온 유명 작가들도 있었다.

반 고흐나 랭보 같은 자기 파괴적인 성향의 다음 세대 화가나 시인들과 달리 마네 그룹은 상류층 출신으로 안정적인 삶을 유지하며 예술에 헌신할 수 있었다. 그들은 유행을 따르면서도 보수적인 옷을 입었고, 보헤미안풍 망토나, 챙이 넓은 모자, 긴 머리와 느슨한 스카프 따위를 거부했다. 마네와 모리조의 아버지는 성공한 법률가였고, 드가와 커샛의 아버지는 부유한 은행가였다. 지방이나 식민지의 가난한 집안 출신이었던 카미유 피사로나 모네, 르누아르와 달리, 마네, 모리조, 드가는 모두 파리에서 성장했다. 피츠버그 근처에서 태어난 커샛은 성인이 된 후에는 대부분 프랑스에서 지냈다. 마네와 드가는 장남이었고, 모리조와 커샛은 막내딸이었다. 마네와 드가는 이렇듯 부유하고 안정적이고 재능 있는 두 여성과 어울릴 만한 짝이었던 셈이다. 마네와 모리조의 관계, 그리고 드가와 커샛의 관계는 평생 동안 지속되었다.

이 화가들은 정치적 변혁과 긴장으로 가득한 사회적 변화의 시기를 관통하며 살았다. 마네와 드가는 모두 1870년 프로이센의 파리 공격 때 군대에서 복무했다. 마네와 모리조(그녀는 전쟁 중에도 파리를 뜨지 않았다)는 1871년의 파리코뮌 중에 기아와 살육을 경험하고 나서 신경 발작을 일으키기도 했다. 커샛은 1911년 오빠의 죽음 후에 신경 발작을 일으켰고, 드가는 평생을

신경쇠약에 시달렸다. 마네(드가보다 두 살 위)와 모리조(커샛보다 세 살 위)는 오십대 초반에 죽었고, 드가와 커샛은 팔십대에 죽었다. 네 명 모두 용기 있는 사람들이었다. 마네는 수십 년 동안 대중의 비난을 견뎌야 했고, 드가와 커샛은 점점 약해지는 시력 때문에 힘들어했는데, 결국은 그 때문에 화가 생활을 접을 수밖에 없었다. 또한 모리조와 커샛은 남성이 지배하는 사회에서 반대를 물리쳐 가며 직업 화가로 성공했다.

미술평론가 로버트 허버트에 따르면 이들 인상주의 사인방은 "모두 동시대의 삶에 천착했고, 이상화되거나 '고귀한' 대상, 혹은 문학에서의 인용 없이 사연스러운 표현으로 대상을 보여 주었다."[1] 그렇지만 그들도 항상 객관적인 관찰자로만 머물지는 못했다. 상당한 영향력을 갖게 된 마네와 드가는 모리조와 커샛에게 예술적·지적 영향을 주었으며, 그것이 감정적인 관계로 발전하기도 했다. 마네가 그린 모리조의 초상화나 드가가 그린 마네와 커샛의 초상화를 보면 그들이 그림의 주인공들에게 얼마나 강한 감정을 느끼고 있었는지를 알 수 있다. 이제 이 네 명의 화가는 자신들의 작품 속으로 사라졌다. 이 책은 그들의 친밀했던 관계를 밝히는 책이다.

**작 업  방 식 에  대 하 여**

나는 화가들의 성격이나 작품을 밝히는 데 있어 자주 문학과 비교하고, 그들의 인생에서 있었던 핵심적 사건들을 조금 더 깊이 파고들어가 이전의 전기작가들보다 더 많은 의미를 찾아보려 했다. 대부분의 미술평론가들과는

달리, 그림의 역사적인 기원이나 화가와 동시대를 살았던 평론가들의 투박하고 때때로 공격적이기까지 했던 비평에는 관심을 두지 않았고, 그들의 삶이나 작품 활동에 대해 최근에 유행하는 어떤 이론을 적용하고 싶지도 않았다. 나는 예술을 새로운 눈으로 바라보고 세부사항까지 세심하게 관찰하면서 거기서 내가 본 것만 기술했다. 그리고 화가의 삶이나 그가 살았던 시대라는 맥락을 통해서 볼 때, 특정 작품이 어떻게 태어났으며 그 의미는 무엇인지를 설명했다. 이를 통해 열두 점의 위대한 작품들에 대해 새로운 해석을 할 수 있게 되었다. 그 작품들은 마네의 〈오귀스트 마네 부부의 초상〉〈풀밭 위의 점심〉〈키어사지호와 앨라배마호의 전투〉〈점심〉〈라퇴유 씨의 가게〉〈로슈포르의 탈출〉〈폴리베르세르의 술십〉, 드가의 〈오를레앙의 불행〉〈실내: 겁탈〉〈발 치료〉〈루브르 에트루리아 전시관의 메리 커샛〉, 그리고 커샛의 〈쓰다듬기〉다. 프랑스어나 이탈리아어, 독일어로 된 자료의 경우에 번역된 자료가 있을 때는 번역본을 인용했으며 나머지는 직접 번역했다.

**차 례**

# 마네

나는 항상 새로운 각도에서 사물들을 바라보고, 사람들이 새로운 감각을 느낄 수 있게 하고 싶다.

# 파리 거리의 장난꾸러기
## 1832~1858

　성적으로 도발적인 그림들을 창조해 낸 것으로 유명한 에두아르 마네는, 친구들에게는 사랑받았지만 평론가와 대중에게는 미움을 받았다. 화가로 활동하기 시작했던 1860년대에 그는 잘생기고 매력적이었으며, 정성껏 재단된 재킷에 밝은 색 바지, 챙이 넓고 춤이 높은 모자 등 항상 최신 유행에 맞게 옷을 입고 다녔다. 성공에 대한 야망에 불타오르고 회화가 나아가야 할 방향에 대해서도 확신을 가지고 있었던 그는 화실에서 모델과 함께 작업하고, 루브르나 사설 미술관에서 친구들을 만났으며, 파리의 살롱과 카페에서 예술과 정치에 대해 이야기했다. 처음부터 그의 예술을 옹호했던 개혁적인 소설가 에밀 졸라는 "그의 날카롭고 지적인 눈과 잠시도 쉬지 않는 입은 때때로 서로 어울리지 않는 것처럼 보였다. 표정이 풍부한 비대칭형 얼굴은 뭐라 형용하기 힘든 치밀함과 활력을 담고 있

었다"고 했다. 동시대의 평론가 아망 실베스트르는 마네의 매력적인 성격과 빈정대는 듯한 재치에 대해 다음과 같이 적었다. "그는 댄디다. 조금 듬성듬성한 금발에 삐죽하게 기른 수염, 유난히 활기찬 눈매와 조롱하는 듯한 입술—그는 입술이 가늘었고 이가 고르지 않게 제멋대로 나 있었다—의 그에게서는 파리 거리의 장난꾸러기 같은 면모가 느껴졌다. 아주 관대하고 친절한 사람이었지만, 대화를 할 때면 일부러 역설적으로 이야기하는가 하면 때로는 잔인하기까지 했다. 무언가를 물리치고 파괴하는 표현에는 엄청나게 능숙했다."

어린 시절부터 그의 믿음직한 친구였던 앙토냉 프루스트는 마네의 세련된 매너를 강조했다. "그는 중간 정도의 키에 몸집이 단단했다. 그에게는 나긋나긋한 매력이 있었는데 이는 우아한 걸음걸이 때문에 더욱 크게 느껴졌다. 아무리 걸음걸이를 과상하고 파리의 장난꾸러기인 양 행동한다고 해도, 그는 절대 불한당은 될 수 없었다. 마네는 자신의 성장 과정을 늘 의식하고 있었다." 쉽게 놀라고 쉽게 흥분했던 마네는 그 외모만큼이나 혼란스러운 성격의 소유자였다. 예리한 입담과 신경질적으로 터져 나오곤 했던 우울함에도 불구하고, 그는 보들레르나 말라르메 같은 고상한 친구들에게 깊은 인상을 안겨 주었다. 프루스트는 졸라에게 "마네는 사람들과 함께 있는 것을 몹시 좋아했으며, 향수나 즐거운 저녁 파티를 남몰래 즐겼다"[1]고 전했다. 1865년 마드리드에서 만나 마네의 친구가 된 테오도르 뒤레는 "국제적 감각을 지닌 인물이며, 세련되고 예의 바르고 단정한 사람 (…) 유창한 말솜씨와 번득이는 재치로 사람들의 눈에 띄고 그들의 부러움을 살 수 있는, 살롱을 좋아하는 사람이다"라는 말로 마네의 유

별난 성격을 요약했다.

미술상 르네 짐펠은 마네의 육체적인 매력에 대해 이야기했는데, "잘 다듬고 빗질한 수염, 부드럽고 다정해 보이는 그 수염은 연애에 아주 적합했다"며 마네의 반들반들한 수염이 기억난다고 했다. 기자 폴 알렉시스는 수많은 여인들을 사로잡았던 그의 감수성과 다정함에 대해 구체적으로 밝혔다. "마네는 현재 파리의 사교계 남자들 중 여자와 대화하는 법을 아는 대여섯 명 중 하나다. 우리 나머지 남자들은 (⋯) 너무 신랄하거나, 너무 산만하거나, 자기 생각에만 빠져 있다. 그 남자들이 억지로 경쾌한 척하는 것을 보고 있으면 폴카에 맞춰 춤추는 곰을 보는 것 같다."

마네의 밝은 성격과 세련된 재치를 압축적으로 보여 주는 일화가 있다. 어떤 미술품 수집상이 그의 〈아스파라거스 다발〉을 사면서 그림이 너무 마음에 든다며 200프랑을 얹어 주자, 마네는 아스파라거스가 한 줄기만 있는 정물화를 새로 그려서 "선생님이 사 가신 그림에서 한 줄기가 빠졌습니다"[2]라고 적은 쪽지와 함께 보내 주었다고 한다. 이렇듯 품위 있는 사교성과 예술적 천재성 덕분에 마네를 따르는 사람들이 많았다. 공식 무대에서의 냉대와 일반 대중들의 비판적인 적대감이나 무관심에 맞서 싸우기 위해서는 자기 자신에 대한 확신과 용기는 물론 가족과 친구들의 신뢰와 지원이 필수적이었다.

어린 시절의 에두아르에게는 프랑스 사회가 그토록 중시했던 학문적인

재능은 별로 없었다. 법률가가 되기를 바랐던 아버지의 뜻에 따라 처음에는 푸알루 학교에서, 그 다음에는 ─ 열두 살에서 열여섯 살까지 ─ 롤랭 학교에서 공부했다. 당시 교장 선생님은 마네의 생활기록부에 "이 학생은 약하지만, 열정이 있습니다. 앞으로 잘 해나가기를 바랍니다"라고 적었다. 이 학교에서 마네는 나중에 자신의 전기작가가 되는 앙토냉 프루스트를 만나게 되는데, 프루스트는 억압적이고 침울한 학교 분위기에서 마네가 느꼈을 지루함과 슬픔에 대해 적었다. 한때는 여학생들의 교화원으로 쓰이기도 했던 그 건물은 남자 아이들에게는 전형적으로 엄격한 학교였다.

조명이 어두운 감옥 같은 교실이었다. 밤이면 램프 연기와 함께 악취가 피어나고, 좁고 거친 의자는 책상과 너무 붙어 있어서 앉으면 가슴이 짓눌릴 지경이었다. 우리는 그런 교실 안에 정어리처럼 빼곡히 들어앉아 지냈다. 벽에는 아무것도 걸려 있지 않았다, 심지어 지도 한 장도 (…)

중학교에서 그가 관심을 가졌던 수업은, 가끔씩 즐겼던 체육과 미술을 제외하면 역사 시간뿐이었다.

몇 년 후 그의 생활기록부는 약간 좋아졌는데, "약한"이란 표현은 "산만한", "약간 경솔한", "학업에는 큰 관심 없는" 같은 말로 바뀌었다. 자신의 기억에만 의존했던 프루스트는 "에두아르는 집에서는 아주 행복했지만 롤랭 학교에서는 불행했다"[3]고 했지만, 그것은 사실이 아니었다.

미술평론가 존 리처드슨은, 마네에 대해 "엄격하고 고상하며 충성심이

강한 집안 출신이다. 그런 집안에서는 전통적으로 저명한 공직자들이 많이 나왔다"고 전했다. 보들레르가 자신의 부모에 대해 적은 글을 보면 (어느 정도 과장되었겠지만), 그런 집안 사람들은 "바보 아니면 미친 사람으로, 거대한 저택에 사는 끔찍한 야망의 희생자에 불과했다"고 한다. 마네의 조상들은 돈을 모으고, 땅을 사고, 식자층 직업군과 상류층에서 확고한 지위를 굳혔다. 그의 아버지 오귀스트(1797년생)는 법무부의 인사감독관으로 일하면서 잘나가는 법관들의 자료를 모은 다음, 급속도로 관리자 자리에 오르더니 결국 본인 역시 민사법원의 법관이 되었다.

그는 다른 법관 두 명과 함께 장의자에 앉아 "사소한 의견 충돌에서부터 친부 확인 소송, 법적 별거, 의무 태만, 저작권 위반 등의 사건"을 다루었다. 외가 쪽으로 보면 마네는 나폴레옹 가문과 관련이 있다. 스웨덴의 성공한 상인이었던 외할아버지 조제프 푸르니에가 나폴레옹 휘하의 사령관 장 베르나도테가 왕위계승자가 되고 결국 샤를 16세가 되기까지 도움을 주었던 것이다. 베르나도테는 마네 어머니의 대부가 되어 주었다. 마네의 어머니 외제니 데지레는 1811년 예테보리에서 태어났고, 오귀스트 마네와는 1831년에 결혼했다.

오귀스트 본인의 봉급과 아내의 지참금, 그리고 즈느빌리에에 있는 유산 덕택에 부부는 상당한 수입과 함께 안락한 가정을 꾸릴 수 있었다. 한 평론가는 오귀스트에 대해 "책임감이 강하고 무서울 정도로 정직하며, 지지 않고 덕을 실천하는 사람이었다. 그는 대단히 독선적이었다"[4]라고 말했다. 또한 그는 자신의 세 아들에 대해서도 확고한 부르주아적 야심을 품고 있었다. 첫째 아들 에두아르는 1832년 1월 23일 파리에서 태어났고,

이어서 동생 외젠과 귀스타브가 각각 1833년과 1835년에 태어났다. 십대의 마네는 학교에서는 물론, 자신에 대한 아버지의 실망감 때문에 갈등이 끊이지 않았던 집에서도 불행했다. 다행스럽게도 포병 장교이면서 이웃에 살고 있던 외삼촌 에드몽 푸르니에가 조카가 그림에 소질이 있다는 것을 알고는 휴일에 루브르에 데리고 갔고, 그렇게 미술사에 대한 최초의 비공식 교육이 이루어졌다.

아들이 법에는 관심이 없고 다른 일을 찾으려 한다는 확신이 서자 오귀스트 마네는 해군 장교가 되는 것은 어떻겠냐고 제안했고, 늘 긴장감이 감도는 집안을 벗어나고 싶었던 에두아르도 동의했다. 1848년 열여섯 나이에 해군학교 입학시험에 떨어지면서 출발은 좋지 않았지만, 그해 10월 해군 규정이 바뀌면서 예비 사관생도들이 적도 항해를 마치고 오면 재시험을 볼 수 있게 되었다.

마네는 자비를 내고 리우데자네이루로 향하는 화물선에 네 명의 시험 감독관과 함께 탈 수 있게 된 마흔여덟 명 중 한 명이었다. 선상에서는 특별한 의무사항이 없었기 때문에 그는 학교 친구들이 육지에 묶여 있는 동안 망망대해를 여행할 수 있는 기회를 덥석 물었다. 12월 9일, 오귀스트도 르아브르 항구까지 아들을 따라 나왔다. 멋진 배를 보고 감동을 받은 순진한 소년은 어머니에게 다음과 같이 적어 보냈다. "아주 편안한 여행이 될 것 같아요. 배에는 필수품뿐 아니라 어느 정도의 사치품까지 갖추

어져 있네요." 이때 같은 배에 탔던 동료들 중 한 명인 아돌프 퐁티용은 나중에 해군 장교가 되고 베르트 모리조의 언니와 결혼한다.

두 달에 걸쳐 대서양을 건널 예정이었던 그 배는 공산품을 싣고 브라질에 갔다가 올 때는 커피를 싣고 오게 되어 있었다. 롤랭 학교가 물 위에 떠 있는 것이나 다름없던 그 배에서 에두아르의 환상은 산산이 부서졌고, 그는 바다에서의 생활이 얼마나 비참한지를 솔직하고 자유롭게 적어 나갔다. 12월 15일에 그는 엄격한 선상 규율, 그것도 가장 낮은 사람에게 특히 엄한 규율에 대해 다음과 같이 적었다. "주방 책임자는 흑인이고 (…) 〔견습생들을〕 훈련시키고 있는데, 말을 듣지 않으면 심하게 때립니다. 마음만 먹으면 우리가 때려 줄 수도 있지만, 지금은 조용히 기회만 노리고 있어요." 이틀 후, 젊은 선원이 당하는 것을 보고 나서는 고된 노동과 상사의 괴롭힘, 그리고 위험을 강조했다. "눈앞에 펼쳐진 암초를 보는 일은 조금도 즐겁지 않습니다. 그중에는 수면 아래 숨어 있는 것들도 있어요. 날씨에 상관없이 밤낮으로 일해야 하는 상황. 사실은 선원들도 모두 자기일을 싫어해요. (…) 부선장은 진짜 짐승 같은 사람인데, 항상 다른 사람들을 싸늘하게 대하며 긴장하게 만드는 상어 같습니다."

5일 후 어린 예비 사관생도는 어머니에게 불편함과 역겨움, 무료함에 대해 적어 보낸다. "날씨는 무서울 정도입니다. 이처럼 거친 바다를 보지 않고서는 바다에 대해 안다고 할 수 없을 것 같아요. 산처럼 높은 파도가 우리를 둘러싸고 갑자기 배를 삼켜 버릴 듯합니다. 또 돛대 위로 부는 바람이 너무 세어서 돛을 접어야만 할 때도 있어요."

에두아르는 "제가 여기서 뭘 하고 있는 걸까요?"라고 묻는 듯하다. 그

의 불평은 솔직하고 생생하며, 익살스럽다. "선원의 삶은 지루합니다! 온통 바다와 하늘뿐, 항상 똑같아요. 바보 같은 짓입니다. 할 일이 없어요. 선생님은 아프고, 흔들림이 너무 심해서 선실에는 있을 수가 없어요. 어떨 때는 저녁 식사 시간에 서로 걸려 넘어져 온통 음식을 뒤집어쓸 때도 있습니다."

1849년 2월 5일, 험한 날씨를 수없이 넘긴 후 그들은 마침내 리우데자네이루에 닻을 내렸다. 그 따뜻하고 평화로운 막간의 휴식 같은 시간에 에두아르는 자신의 재능을 발휘할 기회를 잡았다. 시간을 보내기 위해 선원들에게 그림 그리는 법을 가르쳐 주지 않겠냐고 선장이 제안했고, 덕분에 에두아르 자신도 장교들의 캐리커처를 재미있게 그렸던 것이다. 또 선장은 싣고 온 네덜란드산 치즈가 소금기 있는 바람과 바닷물 때문에 변색된 것을 발견하고는 에두아르에게 빨긴색 납으로 다시 칠해 달라고 부탁하기도 했다. 그가 작업을 마쳤을 때 치즈는 마치 토마토처럼 반짝거렸다. 썩은 치즈는 현지 주민들에게 팔렸고 그는 죄의식을 느꼈다. "원주민, 특히 흑인들이 치즈를 사러 몰려들었고 치즈 껍질까지 게걸스럽게 먹고 나서는 더 없어서 아쉬워했습니다. 며칠 후 가벼운 콜레라 증세가 나타났고, 시민들을 안정시키기 위한 당국의 공식 발표가 있었어요. 발표에 따르면 콜레라의 원인은 설익은 과일이라고 합니다. 물론 저는 나름대로 짚이는 바가 있었지요."[5]

에두아르가 리우에 도착했을 때 브라질은 한창 번성하고 있었다. 1832~1845년의 피비린내 나는 혁명 이후 이 나라는 계몽군주 페드로 2세 치하에서 비교적 평화롭고 안정된 나날을 보내고 있었다. 남미에서 가장 큰

도시인 리우에는 25만 명이 넘는 사람들이 살고 있었는데, 백인과 노예, 그리고 자유 신분인 혼혈인종 사이의 구분이 엄격했다. 주요 수출품은 커피와 설탕이었고 주식은 쌀과 콩, 카사바 녹말, 설탕, 커피, 옥수수, 말린 육류였다. 배에서 시원찮은 음식을 먹었던 탓에, 소년은 음식에 관해서는 아무 불평이 없었다.

하지만 브라질 사회는 여러 가지 면에서 마음에 들지 않았다. 리우는 이상적이고 까다로운 젊은이에게 노예제도의 "역겨운 광경"이라 할 만한 것들을 고스란히 보여 주는 곳이었다. 그는 진지한 어조로 다음과 같이 집에 적어 보냈다. "리우에 있는 흑인은 전부 노예입니다. 이곳에서는 노예 매매가 성행하고 있어요." 열대기후라는 것을 감안하지 못했는지 브라질 사람들은 "마치 뼈가 없는 양 모두 무기력해 보입니다"라고 적기도 했다. 백인 여성들은 모두 몸종을 데리고 다녔는데, 그의 파리풍 매너와 멋진 제복도 그들에게 별 감흥을 불러일으키지는 못했다. 그는 마치 감식가처럼 "여성들은 대체로 아름답습니다"라고 적었다. "하지만 프랑스에 알려진 것처럼 그렇게 헤퍼 보이지는 않아요. 브라질 숙녀들처럼 새침하고 멍청한 여성들은 없을 것 같습니다." 마네는 리우에서 창녀를 접했을 가능성이 있는데, 거기서 나중에 그를 죽음으로 몰고 간 매독이 옮았을 수도 있다.

선상에서 고통을 겪었던 그였지만 해안 생활도 비참하기는 마찬가지였다. 그는 다소 극적인 어조로 도망치는 것까지 고려했다고 적었다. "마을에서 온 사람들과 야유회를 갔을 때 뱀에 물렸어요. 발이 끔찍하게 부었고 짜증이 났지만, 어쨌든 큰일은 없었습니다. (…) 이제 정박지에만 머무

는 것이 너무 싫어요. 괴롭고 화가 나고, 배에서 뛰어내려 버리고 싶었던 적도 여러 번 있었습니다."

그의 불평에도 불구하고, 흥미진진하거나 심지어 시적인 경험도 있었다. 항해를 하면서 겪은 고생은 그를 성숙하게 하고 자신감을 심어 주었으며, 열대 지방의 아름다운 풍경은 그의 미적 감각을 더욱 예리하게 만들어 주었다. 그는 항해 중에 다음과 같은 편지를 쓰기도 했다. "날씨가 좋았습니다. 바다가 고요해서 배 위에서 펜싱을 할 정도였죠. (…) 4시쯤에 선원들이 작살로 고래를 잡았는데 (…) 어찌나 빨리 헤엄치는지 제대로 맞추기가 힘들었어요. (…) 오늘 밤은 평소보다 더 파랗게 빛나고, 배는 불의 바다 속으로 미끄러지는 듯합니다. 아주 아름답습니다." 어른이 된 후, 고통스러웠던 기억들이 희미해졌을 때 그는 다음과 같이 그때를 회상했다. "브라질 항해에서 많은 것을 배웠다. 밤마다 빛과 그림자가 배 위에서 펼치는 멋진 놀이를 지켜보았고, 낮에는 그저 수평선을 바라보았다. 수평선은 바다를 어떻게 그려야 하는지 가르쳐 주었다."[6] 그는 〈키어사지호와 앨라배마호의 전투〉나 〈로슈포르의 탈출〉 같은 바다 풍경을 그릴 때 이 경험을 활용했다.

리우에서 돌아온 후 마네는 해군 시험에 또다시 떨어졌다. 집에서 지내게 된 마네는 나이가 들고 더 현명해졌지만 아직 전문적인 직업을 가지기에는 부족했고, 결국 푸르니에 삼촌의 도움으로, 미술 공부를 할 수 있게

해달라고 지친 아버지를 설득해 냈다. 관습에 따라 마네는 공식 살롱에 해마다 작품을 전시하고 그 작품을 개인이나 기관에 파는 성공한 화가의 제자가 되어야 했다. 1850년 마네는 토마 쿠튀르의 화실에 들어갔고, 그 곳에서 6년을 보내게 된다. 수련의 필수 과정 중에는 루브르에 있는 오래 된 대가들의 작품을 베끼는 작업도 포함되어 있었다. 나폴레옹의 정복 과 정에서 약탈해 온 작품들 덕택에 루브르의 소장품은 엄청나게 늘어나 있 었다.

쿠튀르는 앙투안 장 그로의 제자였고, 그로는 신고전주의의 대가 자크 루이 다비드와 함께 공부했다. 다채로운 이력의 소유자였던 그로는 나폴 레옹의 공식 전쟁화가로 활동하기도 했지만, 말년에 있었던 몇 번의 실패 끝에 1835년 자살했다. 1847년 쿠튀르는 〈쇠퇴기의 로마인들〉로 살롱에 서 금메달을 수상하면서 명성을 얻었다. 도덕적인 저항감이 가득한 분위 기 속에서 나체의 여인들이 여기저기 누워 있는 그림이었다. 한때 마네와 같이 공부했던 앙토냉 프루스트는, 쿠튀르가 가르치는 일을 등한시하면 서 제자들이 마음대로 할 수 있게 내버려 두었다고 했다. "쿠튀르의 화실 에는 스물다섯에서 서른 명 정도의 학생들이 있었다. 다른 화실과 마찬가 지로, 학생들은 남녀 모델들에게 줄 돈을 매달 각자 지불했다. 쿠튀르는 일주일에 두 번씩 방문해서는 풀린 눈으로 우리의 작품을 지켜보다가 '휴 식'이라고 말하고는, 담배를 한 대 피면서 자신의 스승이었던 그로에 대 해 이야기하다가 자리를 뜨곤 했다."

처음부터 활력 없는 학계의 전통에 반감을 가지고 있던 마네로서는 학 교나 항해에서 그랬던 것처럼 쿠튀르의 수업에도 맞지 않다는 것이 분명

해졌다. 선생님이 자리를 비울 때면 마네는 전문 모델들에게 이런저런 주문을 했다. 그가 보기에 모델들은 모두 뻣뻣하고 틀에 박힌 포즈만 취했던 것이다. "좀더 자연스럽게 할 수 없습니까?" 마네는 한숨을 쉬며 말했다. "시장에서 무를 살 때도 그렇게 서서 말하나요?" 한번은 모델과 크게 싸운 후에 화실을 뛰쳐나가 한 달 동안 나타나지 않은 적도 있었는데, 돌아오라는 아버지의 명령을 듣고서야 다시 나왔다고 한다. 그는 프루스트에게 이렇게 불평했다. "내가 왜 여기 있는지 모르겠어. 여기에서 보는 건 말도 안 되는 것들뿐이잖아. 빛도 잘못되어 있고, 그림자도 잘못되어 있어. 화실에 올 때는 꼭 무덤에 들어가는 것 같은 기분이야."[7] 그런데도 마네는 왜 쿠튀르의 화실에 그렇게 오래 머무르면서 자신의 작품은 거의 그리지 않은 것일까? 처음 화실에 들어갔을 때만 해도 그는 상당히 어린 나이였다. 자신의 재능을 단련하기 전에 먼저 드로잉과 채색에 관한 기본기를 익혀야만 했을 테고, 또 규칙적인 학습과 연습이 반항적인 기질을 다스리는 역할을 하기도 했을 것이다. 게다가 대안이 있는 것도 아니었다. 법률 공부를 거부하고 해군 시험에서도 실패한 후였기에, 아버지를 실망시키지 않으려면 미술을 붙잡고 있는 수밖에 없었다.

스승으로서 쿠튀르에게는 분명히 제자들을 자극하는 면이 있었고, 또 그는 겉으로 보이는 것처럼 그렇게 반동적인 사람은 아니었다. 평생 동안의 자신의 교육 원칙을 정리해 놓은 책 『화실에서의 방법과 대화Methods and Conversations in the Studio』에서 쿠튀르는 화가는 항상 동시대의 삶을 그려야 한다는, 훗날 마네의 것이 되기도 하는 원칙을 밝혔다. 그는 현대적인 소재를 강조했고, 화가는 반드시 "자신의 시대와 관련되어야 한

다. 우리의 땅과 관습, 그리고 현대적 산물에 대한 반감은 이해할 수 없는 것이다"라고 주장했다. 로마 시대의 연회를 그린 작품으로 큰 성공을 거둔 작가의 주장치고는 조금 어색하게 느껴지기도 한다. 한 평론가에 따르면 쿠튀르는 양쪽 진영 모두에 머무르고 싶어했고, "아방가르드와 보수적인 경향을 화해시키고 싶어했다. (…) 그는 전통적인 형식을 지키려는 갈망과 현대적으로 되고 싶은 불안함을 모두 만족시킬 수 있는 스타일을 찾으려 고심했다." 역사가 피터 게이는 스승과 제자 사이의 공통점을 강조하면서 다음과 같이 말했다. "쿠튀르는 자발성을 강조했는데, 이는 신속한 작업과 상상에 의한 구성을 의미했다. 나중에 마네가 그랬던 것처럼, 그는 팔레트에서 물감을 섞는 것을 좋아하지 않았다. 마네와 마찬가지로, 그는 마음에 들지 않는 부분이 있으면 수정을 하지 않고 아예 긁어내 버리는 방법을 선호했다. 그 역시 하프톤을 탐탁찮게 생각했으며 그림의 밝기를 높일 수 있는 다양한 기술들을 가르쳤다."⁸

쿠튀르 자신도 새로운 스타일과 주제에 끌리고 있었으면서도, 그는 마네의 초기 작품을 비웃었다. 1859년 마네는 살롱에 출품할 작품으로, 타락한 알코올 중독자를 그린 충격적인 그림 〈압생트 마시는 사람〉(1858~59)을 준비하고 있었다. 고귀한 소재에 익숙해져 있던 쿠튀르는 끔찍한 일이 벌어질 것을 예상하고는 다음과 같이 탄식했다. "압생트 마시는 사람이라니! 어떻게 그렇게 혐오스러운 것을 그릴 수 있지? 불쌍한 친구 같으니, 자네가 바로 압생트 마시는 사람일세. 자네가 바로 도덕을 잃어버린 사람이야." 당연히 작품은 살롱에서 거절당했다. 프루스트의 기록에 따르면, 그런 일이 있을 때마다 오귀스트 마네는 비록 아들의 직업 선택

에 실망하기는 했지만 재정적으로 지원했을 뿐만 아니라 감정적으로도 힘을 실어 주었다고 한다. 마네가 자신의 그림들을 보여 주기 시작하자 그는 "처음에는 쿠튀르에 대해 불평하는 아들을 꾸짖었지만, 시간이 지나면서 〈쇠퇴기의 로마인들〉의 작가에게 험한 소리를 퍼붓기 시작했다."

쿠튀르 밑에서 공부했던 일은 마네에게 실제적인 경험을 제공했다. 하지만 그보다는 혼자 공부했던 들라크루아나 이탈리아와 스페인을 여행하면서 베꼈던 대가들의 작품이 그에게 훨씬 더 결정적인 영향을 미쳤다. 1855년, 젊은 마네는 뤽상부르 공원에 있는 들라크루아의 작품을 베낄 수 있는 허락을 얻기 위해 그의 화실을 찾았다. 그때 한 친구가 경고했다. "조심해. (…) 들라크루아는 차가운 사람이야." 하지만 프루스트의 기억에 따르면, 들라크루아는 자신을 찾아온 학생들에게 친절히 대해 주었고 그 방문은 대단히 성공적이었다. "들라크루아는 노트르담 드 로레트에 있는 자신의 화실에서 우리를 아주 우아하게 맞아 주었다. 어떤 작품을 좋아하는지 물어봐 주고, 자신이 좋아하는 작품에 대해서도 이야기했다. '루벤스를 공부해야 합니다. 루벤스에게서 영감을 얻고, 루벤스를 베껴 보세요.' 루벤스는 그의 신이었다. (…) 마네가 내게 말했다. '들라크루아는 차가운 사람이 아냐. 냉정한 원칙을 가지고 있는 것뿐이야. 이렇게 〈단테의 배〉를 베낄 수 있게 됐잖아.'"⁹ 〈단테의 배〉는 단테의 『신곡: 지옥편』에 나오는 광경을 낭만적으로 묘사한 그림이다.

마네는 들라크루아의 조언을 받아들여 루브르에 있는 루벤스의 그림 〈엘레나 푸르망과 그녀의 아이들〉을 베꼈다. 나중에는 자신의 작품 〈낚시〉(1861~1863)의 한쪽 모퉁이에 자신과 미래의 아내가 될 사람을 마치

루벤스의 그림에 나오는 인물처럼 그려 넣기도 했다(이 작품에서는 또한 어망의 일종이라는 뜻이기도 한 자신의 이름 'Manet'에 대한 장난기도 느껴진다). 1863년 죽음을 몇 달 앞두고 들라크루아는 살롱의 심사를 맡을 수 없을 정도로 몸이 좋지 않았지만, 갤러리 마르티네에서 열린 마네의 작품 전시회를 관람했다. 〈압생트 마시는 사람〉에 쏟아진 적대감과 조소에도 불구하고, 그는 작품을 칭찬하며 마네를 적극적으로 방어해 주지 못해서 유감이라고 했다. 8월 1일, 마네는 보들레르와 함께 들라크루아의 장례식에 참석하는 것으로 마지막 경의를 표했다.

이탈리아에서 오랜 시간을 보냈던 드가와는 달리 젊은 마네는 해외에 짧게 다녀왔을 뿐이다. 1852년에 네덜란드, 1853년에는 카젤, 드레스덴, 프라하, 빈과 뮌헨, 그리고 베네치아와 피렌체, 로마를 다녀왔고, 1856년 쿠튀르의 화실에서 나온 후 그 다음 해에 다시 피렌체를 찾았다. 이런 여행의 주된 목적은 다른 문화들을 접해 보고 현대미술의 최신 동향을 파악하는 것이 아니라, 주요 박물관에 있는 프라 필리포 리피나 안드레아 델 사르토, 티치아노 같은 대가들의 작품을 베끼는 것이었다. 그는 자기만족에 빠진 부르주아의 저택 벽에 걸릴 장식화를 그려 주며 편안한 삶을 살았던 고만고만한 화가들의 작품을 모방하는 일은 잘못된 방법임을 직감적으로 알고 있었다. 마네는 예술계를 발칵 뒤집어 영원히 바꾸고 싶어 했다. 하지만 먼저 학생의 입장에서 과거 유럽의 가장 위대한 작품들을 자신의 것으로 소화해야 했다. 그의 스승은 쿠튀르가 아니라 들라크루아나 벨라스케스였다.

마네는 거대한 정치적·사회적 변혁기를 살았다. 그는 부르봉 왕조를

대체한 입헌군주이자 '시민의 왕'이라 불렸던 루이 필리프보다 2년 늦게 태어났다. 루이 필리프에 의해 단두대에서 희생된 부르봉 家의 형제 루이 16세와 루이 18세, 그리고 그 후계자인 샤를 10세는 나폴레옹을 몰아내고 프랑스 왕조를 재건한 인물들이었다. 마네가 브라질로 항해를 떠났던 1848년, 나폴레옹의 조카이자 기회주의자였던 루이 나폴레옹이 제2공화정을 세웠고, 1851년 과격한 쿠데타 이후 스스로 황제가 되어 나폴레옹 3세 황제라 칭했다.

반대파는 무조건 숙청당했던 이런 극적인 사건들은 감수성이 예민했던 열아홉 살의 마네에게 큰 충격을 주었고, 예술적으로나 정치적으로나 영향을 미쳤다. 그는 루이 나폴레옹을 혐오하게 되었고, 그 경험은 훗날 당대의 전쟁이나 내전을 다룬 그림을 그릴 때 빛을 발하게 된다. 1851년의 폭동 때 마네와 프루스트는 소식을 듣자마자 거리로 나가 무슨 일이 벌어지는지 살폈다. 북소리와 날카로운 나팔소리가 울렸고, 공중에선 화약 냄새가 났으며, 바쁘게 움직이는 마부와 시민들이 살려 달라고 애원하는 모습도 보였다. 프루스트는 자신들도 아주 위험한 상황에 처했으며, 살아남은 것은 우연이었다고 회상했다. "카페 토르토니 앞 계단에서 죄 없는 시민들이 총에 맞았다. 기병대가 바람처럼 라피테 街를 지나 돌격하면서 앞에 걸리는 것은 모조리 거꾸러뜨리는 중이었다. 미술상 보니에가 우리를 발견하고 반만 열어 놓았던 자기 가게 안으로 끌어당겼다." 그들은 바닥에 바짝 엎드린 채 폭격을 지켜봤고, 폭격이 멎은 후에는 순찰대에 잡혀 경찰서에서 하룻밤을 보내야 했다.

다음 날은 거리에서 공개처형 장면을 목격했고, 그 다음 날에는 쿠튀르

의 다른 제자들과 함께 마치 냉혈한처럼 패배자들의 시체를 스케치했다. 프루스트에 따르면, 이 경험은 마네에게 정신적 외상에 가까운 충격을 주었다고 한다. "다른 동료들과 함께 화실을 나와 몽마르트르 묘지로 갔다. 루이 나폴레옹에게 희생당한 사람들이 머리만 내놓은 채 거적에 덮여 있었다. 방문객들은 (…) 경찰의 지시에 따라 흔들거리는 널빤지 위로 돌아다니며 시체를 확인했다. 음울한 확인 작업 중간 중간에 친척의 시체를 발견한 사람들의 찢어지는 듯한 비명소리만 울릴 뿐이었다. 그 경험이 어찌나 끔찍했던지, 화실에 돌아온 후에도 (…) 몽마르트르 묘지 이야기를 하는 사람은 아무도 없었다."[10] 좌파 공화주의자였던 마네는 사회적 부당함과 폭력적인 억압, 그리고 속물들의 천박함과 제2제정의 가식을 증오했다. 제2제정은 1870년까지 계속되었다.

# 가족의 비밀
### 1859~1864

마네가 담아냈던 동시대의 삶의 모습 중에는 충격적인 초상화도 많이 있었다. 1860년 그는 심리적인 통찰력을 전달할 줄 아는 자신의 특별한 능력을 유감없이 보여 주었다. 자기 부모를 그린 의미심장하고 충격적인 초상화 〈오귀스트 마네 부부의 초상〉은 가족 내의 감정적 긴장과 내면의 외로움, 억압된 분노를 공공연히 드러내는 작품이다. 그런 분위기가 바로 마네 작품의 주된 정서였다. 어딘가 어색하고 불편해 보이는 고립된 사람들, 서로 소외되었을 뿐 아니라 현대적인 의미에서 스스로에게서도 소외된 사람들. 그 초상화에서 가장은 수염을 길게 기른 채 스페인풍 검은 옷을 입고, 왼손은 코트 안으로 깊숙이 넣고 있다(나폴레옹식 자세였다). 그는 자신의 레종 도뇌르 훈장을 보이며 챙이 없고 높은 치안판사 모자를 쓰고 있다. 풍자만화가 도미에의 작품에 등장하는 판사들은 물론 마네가 1879년에 그렸던 법률가 사촌 쥘 드 주이도 같은 모자를 쓰고 있다. 주먹을 꽉 쥔 오귀스트는 경직되고 화난 듯한 표정, 거의 분노한 듯한 표정으

로 아내에게 등을 돌리고 있다.

입술이 얇고 오뚝한 콧날에 눈꺼풀이 두꺼운 외제니는 그 뒤에서 흰색 레이스 모자를 쓰고 역시 흰색 칼라와 소매를 드러낸 채 다양한 색깔의 부드러운 실이 들어 있는 뜨개질 바구니에 손을 넣고 있다. 그녀는 풀을 먹여 빳빳한 검은색 외투를 입고 있는데, 옷의 벨벳 줄무늬가 마치 새장의 줄을 암시하는 듯하며, 반짝이는 결혼반지와 대조를 이룬다. 그녀는 어둡고 불안한 표정, 애도하는 표정으로 남편을 내려다보고 있다. 마치 판사를 심판하겠다는 듯한 표정이다. 두 사람 모두 얼굴에 반쯤 그늘이 져 있고, 싸우고 있는 것처럼 보인다. 남편은 아내의 추궁에 화가 났으며, 이제 아내가 남편을 달래 보려 하는 것일 수도 있다.

초상화를 그릴 당시 매독으로 인한 마비 증세에 시달렸던 오귀스트는 앞에 놓인 거북이 등으로 만든 테이블만큼이나 굳고 단단해 보이는데, 지금은 품위를 유지하려고 안간힘을 쓰고 있다. 절대 말할 수 없는 일, 그 말할 수 없는 일을 숨기기 위해, "지치지 않고 덕을 실천"했던 아버지는 가족의 어두운 비밀, 바로 성과 관련된 죄 때문에 고통받고 있다.

당시의 한 예리한 평론가는 단호하게 진실을 포착해 낸 이 작품에 대해 "화가의 부모는 이 무자비한 초상화가의 손에 붓을 들려 준 것을 여러 번 후회했을 것 같다"고 말했다. 이 작품에서 느껴지는 손에 잡힐 듯한 긴장감은 마네가 자기 부모에게뿐만 아니라 자신에게도 무자비하다는 것, 또한 그가 자신의 내적인 삶과 자신의 불안을 내보이고 있다는 것을 알 수 있게 한다. 철학자 리처드 월하임은 "서로 공유하고 있는 비밀 때문에 사이가 멀어져 버린 냉랭한 부모님의 이미지"를 묘사하며 "가족 모두의 강

한 고독감이 드러나는 짧은 순간 느껴지는 역설적인 친밀감의 이미지가 일찍부터 마네에게 각인되어 있었음이 분명하다"[1]고 지적했다. 마네의 그림에서는 바로 그림 속 인물들의 고독이 드라마를 만들어 내고 있다.

마네는 청소년기와 청년기를 집에서 보냈다. 거기에 드리워져 있던 불행한 결혼의 그림자는 1862년 아버지가 죽을 때까지 계속 드리워져 있었다. 그리고 1년 후인 1863년 10월, 마네는 절친한 친구 샤를 보들레르를 놀라게 한다. "마네가 방금 전혀 예상치 못했던 소식을 전했다. 오늘 밤 네덜란드로 가서 아내를 데려온다는 것이다." 자신 역시 여자 문제로 힘든 시간을 보낸 적이 있었던 시인은 신부 될 사람이 훌륭하다는 말에 회의적이었다. "어쨌든 마네 본인도 몇 가지 이유를 둘러대기는 했다. 그녀가 아름답고 아주 친절하며, 훌륭한 피아니스트라는 것이다. 한 사람이 그렇게 많은 매력을 함께 가지고 있다면 차라리 괴물이라고 해야 하지 않을까?" 보들레르는 물론 그 누구도 이 잘생기고 사교적인 총각이 3년 동안이나 정부를 숨기고 있었고, 이제 그녀와 결혼하려 한다는 사실을 모르고 있었다.

신부 수잔 렌호프는 1829년 네덜란드 델프트에서 태어났고 마네보다 세 살이 많았다. 잘트보믈의 고딕식 성당 오르간 연주자의 딸이었던 그녀는 딱 잘트보믈이라는 지역에서 온 사람 같은 외모를 지니고 있었다.

덩치가 크고, 무겁고, 가슴이 풍만하고, 무뎌 보이는 여자. 마네는 〈놀란 님프〉(1859~61)에서 수잔을 날씬하게 만들고 살을 깎아 내면서 이상화시켰다. 마네는 수잔이 멋지게 차려입고 바닷가에서 낚시를 하는 모습이나 파란 안락의자에 앉아서, 혹은 온실에서 책을 읽는 모습, 그리고 피

아노 치는 모습 등 그녀의 초상화를 자주 그렸다. 〈에두아르 마네 부인의 초상화〉(1866~67)에서 갈색 올림머리에 입술을 짙게 칠하고 고운 피부에 장밋빛 홍조를 띤 채 생각에 잠긴 듯한 수잔은 매력적으로 보인다.

사실 마네는 장래 자신의 아내가 될 사람을 집에서 만났다. 1849년, 열아홉 살의 수잔은 전통적인 중산층인 자신의 집을 떠나 파리로 와서 마네 집안 아들들의 피아노 선생님이 되었다. 그때 막 리우에서의 모험에서 돌아온 에두아르는 피아노를 시작하기에는 나이가 많았다. 음치인 데다가 성인이 되고 나서는 음악이 그다지 흥미롭지도 않았던 것이다. 하지만 수잔은 무척 엄격했던 집안에 단순히 음악뿐만 아니라 성적인 기운도 더해주었다. 1852년 1월 파리에서 그녀는 레옹 쾰라라는 사생아를 낳았는데, 이국적인 이름의 아이 아버지는 찾을 수 없었다. 난처한 상황을 덮기 위해 레옹은 렌호프린 이름으로 불렸고, 사람들 사이에서는 수잔의 동생이라고 알려졌다. 그 아이는 1855년 세례를 받았는데, 마네가 대부, 수잔이 대모가 되었다. 수잔은 파리에서 남동생 두 명과 함께 살고 있었는데, 아이가 태어난 후에는 할머니도 합류했다. 두 사람이 결혼할 때 소년은 열한 살이었고, 마네는 자신의 아파트에서 수잔, 레옹과 이미 3년째 함께 살고 있는 중이었다.

이탈리아 화가이자 친구였던 주세페 드 니티스는 성격 좋은 수잔에 대해 "친절하고, 소탈하고, 직설적이고, 흔들리지 않는 차분함을 타고난 사람"이라고 평했다. 수잔을 좋아한 것으로 보이는 뒤레는 "마네는 그녀에게서 예술적 취향을 가진 여성을 발견했다. 그녀는 그를 이해하고, 그에게 쏟아지는 공격을 버틸 수 있게 지원하고 용기를 주는 여성이었다"고

말했다. 마네는 이 침착한 아내에게서 단순히 부부로서의 관계뿐만 아니라 누이 같은 느낌도 가졌던 것으로 보인다. 역시 신경쇠약에 시달리고 쉽게 흥분했던 남편에게 안정감을 심어 주었던 조지프 콘래드의 아내 제시에 대해 오토린 모렐이 한 다음과 같은 말은 수잔에게도 해당된다고 할 수 있다. "그녀는 착하고 마음이 좋아 보이는 풍만한 여인이었고, 훌륭한 요리사였다. (…) 지나치게 예민하고 초조해하는 콘래드에게는 평온한 매트리스 같은 역할을 해주었다. 그는 아내에게 높은 지적 능력을 요구했던 것이 아니다. 단지 삶의 동요를 완화시켜 주기만 하면 되었다."[2]

재능 있는 피아노 연주자였던 수잔은 많은 음악가들을 집으로 초대했다. 그중에는 작곡가 에마뉘엘 샤브리에도 있었는데, 마네는 동그란 얼굴에 수염을 기른 이 작곡가의 초상화를 두 점 그리기도 했다. 샤브리에는 〈피아노를 위한 즉흥곡 C장조〉(1873)를 수잔에게 바쳤고, 마네의 작품을 수집했으며 훗날 그가 자신의 품 안에서 죽었다고 이야기하고 다녔다. 어떤 전기작가는 두 사람의 비슷한 점을 강조하며 다음과 같이 적었다. "마네와 샤브리에는 부르주아 시대의 산물이었다. 마네의 아버지와 샤브리에의 할아버지가 법률가였고, 행동이나 반응까지 놀랍도록 비슷했다. 둘은 구분하기 힘들었다. 둘 다 장난을 좋아했고, 솔직하고 따뜻하고 가식 없는 웃음을 좋아했다. 감수성도 거의 똑같았다. 초조해하고 변덕을 부릴 때는 신경증 환자 같았으며, 말을 할 때는 몸짓을 섞어 가며 활달하게 이야기했다."

거의 독백에 가까운 자신만의 말이었지만, 마네는 아내를 사랑했다. 1870년 프로이센군의 파리 습격으로 수잔이 피레네에 가 지내는 동안 마

네는 자주 편지를 써서 자신의 변함없는 마음을 표현했다. "침실 벽엔 온통 당신 초상화뿐이에요. 아침에 맨 처음 보는 것도 당신의 얼굴, 저녁에 마지막으로 보는 것도 당신의 얼굴입니다." 한편 베네치아까지 그들과 함께 여행했던 친구의 말에 따르면 마네가 아내를 화나게 하는 일도 자주 있었다고 한다. "마네는 나도 함께 있는 자리에서 수잔의 가족에 대해, 특히 그녀의 아버지에 대해 험담을 하곤 했다. 전형적인 네덜란드 부르주아에 무뚝뚝하고, 남의 약점만 찾으려 들고, 구두쇠이며 예술은 전혀 이해하지 못한다는 것이다." 드 니티스는 마네가 매력적인 모델이나 성적 대상을 찾아 항상 다른 여자들을 살피고 다녔다는 충격적인 이야기를 했다. "거리에서 날씬하고 예쁘고 애교 넘치는 젊은 여자들을 쫓아가던 도중에 아내가 갑자기 나타나 '이번엔 딱 걸렸어'라고 웃으며 말한 적도 있다." 그 상황에서도 마네는 "어, 재미있네. 나는 서 여자가 당신인 줄 알았지 뭐야!"[3]라고 재치 있게 둘러댔다고 한다. 성격이 좋았던 수잔은 마네의 잦은 외도를 다 참고 지냈다. 그것은 자신의 성적인 부주의로 레옹이 태어난 것에 대해 치러야 할 대가였다.

레옹의 아버지가 누군지는 아직까지도 마네의 삶에서 핵심적인 의문으로 남아 있다. 수잔과 결혼함으로써 마네는 암묵적으로 레옹이 자기 아들임을 인정한 것으로 보이지만 사실은 오귀스트 마네가 레옹의 아버지임을 암시하는 증거들이 있다. 마네는 아버지가 매독에 걸렸음을 알고 있었고, 자신 역시 그 병을 물려받았다고 믿을 만한 이유도 충분했다. 그는 아내와 아이에게도 병을 옮기는 것이 두려워 결혼을 망설였을 것이다. 부모를 그린 초상화에서 느껴졌던 어색함이나 두려움, 그리고 억제되지 않는

분노 역시 레옹을 둘러싼 비밀과, 어떻게든 그 위선적인 아버지의 자리를 물려받아야만 한다는 마네의 씁쓸한 마음에서 비롯된 것일지도 모른다. 오귀스트는 친자 확인 사건을 담당하는 법관이었고, 또한 대단히 독선적인 아버지였다. 마네는 아버지의 재산뿐만 아니라 그의 정부까지 물려받았고, 그래서 살롱에서 무시당하고 집에서도 죄책감을 느꼈던 것일 수도 있다.

사생아는 인상파 화가들 사이에서 흔히 볼 수 있다. 피사로와 세잔, 모네, 르누아르에게는 모두 혼외정사로 낳은 자식들이 있었다. 하지만 그들은 교양은 없고 아이만 잘 낳는 정부와 결혼하기는 싫어했다(화가인 모리스 위트릴로와 시인 기욤 아폴리네르는 본인들이 사생아였다). 예를 들어 모네는 자신의 모델과 몇 년 동안 같이 살다가 1870년 아들이 태어난 후에야 정식으로 결혼했다. 하지만 다른 화가들이 결혼 후에는 자식들을 정식으로 입적시킨 것과 달리 마네는 그렇게 하지 않았다.

보들레르를 비롯한 친구들은 마네가 수잔과 결혼한 이유를 궁금해했다. 최근 어떤 전기작가는 마네가 아버지의 사생아를 위해 대부가 되어주고, 아이가 태어난 지 11년 후에 아버지의 정부와 결혼했다는 것은 믿을 수 없는 일이라고 했다. 하지만 체면을 가장 중요하게 생각했던 사회에서는 그처럼 말도 안 되는 일들이 비밀리에 용인되곤 했다. 아내들은 말 없이 가정의 안정과 아이들의 정서를 지켜 주었다. 지체 높은 부르주아 가문의 남편과 아들들은 자주 유흥업소를 찾아가 반쯤만 존중해 줘도 되는 여인들을 만나고 다녔고, 하인들도 현상을 유지하기 위해 주인님들께 협조했다. 대부분의 가정에서 끔찍한 사실을 숨기기 위해서라면 무슨

일이든 할 수 있었다. 아버지의 은행이 파산한 후에 자신을 희생시켜 가며 가족의 명예를 지켜 냈던 드가처럼, 마네 역시 어두운 개인적 비밀을 가지고 있었는데, 2대에 걸친 매독이 바로 그것이었다.

마네 연구가인 수전 로크는 마네가 레옹을 정식으로 입적하지 않은 데는 이유가 있다고 지적했다. "그때의 프랑스 법에 따르면, 부모가 결혼하기 전에 태어난 아이를 입적시키는 데는 아무 문제가 없었던 반면, 임신 당시 그 상대가 결혼한 상태였다면 그 아이는 어떤 상황에서도 입적시킬 수 없었다." 즉 레옹이 자신의 아이였다면 마네는 그를 입적시킬 수 있었다는 이야기다. 그가 그렇게 할 수 없었던 것은, 그리고 끝내 하지 못했던 것은 레옹의 아버지가 유부남이었기 때문이다.

프랑스어 번역가 미나 커티스는 1981년 처음으로 다음과 같은 주장을 펼쳤다. "마네의 아버지가 레옹의 진아버지였다. 마네는 레옹 렌호프가 수잔의 상속인이 된다는 조건으로 모든 것을 그녀에게 물려주었다. "동생도 이런 조건이 당연한 것이라고 생각할 것이다"라고 그는 적었다. '친자'로서는 조금 웃긴 일이었겠지만, 마네는 레옹이 자신을 통해 오귀스트에게서는 받을 수 없었던 마네 家의 재산을 일정 부분 물려받을 수 있게 조치를 취한 것이다. 가족의 명예와 오귀스트의 위신을 지켜 주기 위해 마네는 아버지의 정부와 결혼하고, 그의 사생아를 입양하고, 레옹을 수잔의 동생이자 자신의 대자로 삼았다. 마네는 아내의 과거가 불만스러웠을 것이다. 1862년 9월 오귀스트가 죽고 다음 해 10월 마네가 결혼하자 그 이상한 결혼 생활에 동참했던 마네의 어머니는 마네 가족과 함께 지냈다. 입센의 희곡에 나올 법한 그 가족 구성은 예상대로 긴장을 불러일으켰고,

마네의 마음을 빼앗기 위한 두 여성의 갈등이 끊이지 않았다.

1883년, 마네가 죽은 지 몇 달 후 마네의 어머니는 에두아르에게 물려주었던 유산을 취소하려고 했다. 그녀는 조카였던 법률가 쥘 드 주이에게 1870년 전쟁으로 떨어져 지낼 때 "수잔이 남편에게 나에 대해 수천 가지 불평을 늘어놓았는데, 마네가 나중에 직접 상황을 보고 나서는" 그 불평들이 모두 엉터리라는 것을 알게 되었다고 했다. 또한 "수잔의 질투는 이미 자신을 향하고 있었다"고 덧붙였다. 마네 부인은 아들이 자식을 남기지 않았기 때문에 유산을 물려받을 사람도 없다는 이유를 대며 자신의 행동을 정당화했고, 수잔의 성격까지 비난하면서 그녀는 유산을 받을 자격이 없다고 했다. "불행한 출생의 희생양이 된 그 소년을 위해 그 여자가 저지른 나쁜 짓들은 다시 생각하고 싶지도 않단다. 지금 그 여자는 자기가 받아야 할 것보다 훨씬 많은 것을 가진 것이니까. 이건 그녀의 나쁜 짓에 대해 벌을 내리는 거야. 고통받게 해야지."[4] 편지는 무슨 암호처럼 간결했지만, 마네의 어머니는 수잔의 "나쁜 짓"(오귀스트의 "나쁜 짓"을 덮어 준)이란 자기 아이에게 아버지를 마련해 주기 위해 에두아르와 결혼한 것 — 올가미를 씌운 것 — 이라고 말하고 있다. 마네에게는 자식이 없다는 어머니의 말이 사실이라면, 레옹은 그의 아들이 아니라는 이야기다.

매독에 옮을지도 모른다는 두려움, 부모의 초상화에서 느껴지는 마네의 적대감, 가족의 명예를 지키기 위한 노력, 레옹을 입적하지 못했다는 점, 수잔을 통해 레옹이 유산을 물려받을 수 있도록 한 유언장의 내용, 그리고 수잔의 "나쁜 짓"에 대한 마네 부인의 비난과 마네에게는 자식이 없다는 그녀의 말. 이 모든 정황들이 오귀스트가 레옹의 아버지라는 것을

강하게 암시하고 있다.

　항상 옆에 있고 말도 잘 듣는 모델이었던 레옹의 초상화들 역시 그의 출생에 대해 알 수 있게 해주는데, 그와 함께 레옹에 대한 마네의 심경 변화도 읽을 수 있다. 잘생긴 마네의 코는 좁고 날카로웠다. 하지만 레옹의 코는, 1860년의 동판화에 등장하는 오귀스트처럼 유달리 펑퍼짐하다. 오귀스트가 죽고 수잔과 결혼한 후 마네는 레옹을 점차 받아들이게 되고, 동시에 작품 속에서 그를 "전면에 등장시켰다." 〈발코니〉(1868)에서 레옹은 아직 이전과 크게 다르지 않은데, 잘 보이지 않는 어두운 배경에 거의 숨다시피하면서 하인처럼 물병을 나르고 있다. 하지만 〈점심〉(1868)에서는 비로소 제자리를 찾은 느낌이다. 레옹은 깨끗하고 탁 트인 장소에서 자신감 넘치는 모습으로 그림의 전면을 지배하고 있고, 커피 주전자는 하인이 들고 있다. 그는 노란 밀짚모자에 노란 줄무늬 타이, 그리고 노란 바지를 입었는데, 테이블에 놓인 레몬 껍질 때문에 그 색깔이 유난히 강조되고 있다. 오른쪽으로 고양이가 먹이를 먹느라 정신이 없고, 그 옆으로 상아 손잡이에 반짝이는 장식물이 달린 칼 두 자루와 투구가 보인다. 역사화가의 작업실임을 알 수 있게 하는 소품들이다(드가는 에르네스트 메소니에의 〈1805년의 기갑연대〉를 보고 가슴받이를 제외하고는 모두 철로 만든 것이라고 지적한 바 있다). 왼쪽으로는 먹고 남은 점심이 있고, 나이프는 반대쪽에 놓인 칼을 떠올리게 하면서 정물화와 역사화 장르를 연결시켜 준다. 뒤에 서 있는 풍만한 하녀와 높은 모자를 쓰고 테이블에 앉아 있는 남자는 아마도 수잔과 마네일 것이다. 뒤늦게 오귀스트의 아들을 인정하고 받아들이게 된 바로 그 두 사람.

레옹은 1872년 스무 살의 나이에 입대 영장을 받아 보고서야 자신의 공식 이름이 쾰라라는 것을 알게 되었다. 훗날 그는 마네의 전기작가 아돌프 타바랑에게 다음과 같이 말했다. "저로서는 끝까지 전모를 알 수 없었던 어두운 '가족의 비밀' 때문에, 두 분[에두아르와 수잔]은 제 응석을 다 받아 주었습니다. 우리 셋은 행복하게 지냈고, 무엇보다도 제가 그랬습니다. 아무 걱정도 없었죠. 그러니까 저로서는 제 출생에 의문을 가질 이유가 없었습니다." 타바랑은 에두아르가 정말 레옹의 아버지였다면 아들에게 사실을 말해 주었을 거라고 결론 내렸다. 1868년 마네가 〈점심〉과 〈발코니〉를 그릴 무렵, 레옹은 드가 아버지 소유의 은행에서 심부름을 하며 지냈다. 어른이 된 후에는 "은행을 설립했다 파산하는 등 무모한 사업에 손을 대기도 했는데, 결국은 닭이나 토끼, 낚시용 미끼를 길러 파는 가게를 열어 성공하게 된다."[5]

수잔에 대한 마네 부인의 어찌 해볼 수 없는 악감정 때문에 마네의 가정생활은 고문이었다. 토마스 만의 소설 『부덴브로크 가家의 사람들』처럼, 마네 집안도 서서히 몰락했다. 3대를 거치는 동안 존경받는 고위 법관에서 출발해 소문에 시달리고 무시당하는 화가, 그리고 평범한 상점 주인으로 변해 간 것이다.

# 상습범
1859~1864

1853년에서 1869년 사이, 이삼십대의 마네가 화가로서의 길을 닦고 있을 무렵 파리는 중세 도시에서 현대 도시로 탈바꿈하고 있었다. 제2제정 시절 센 지역 지사였던 조르주 오스만 남작의 저돌적인 지휘 아래,

집들이 허물어지고 거리 전체가 닫혀 버렸다. 언덕을 깎고, 길을 내고, 아파트가 줄줄이 들어서면서 현재까지도 그 모양을 유지하고 있는 현대적 양식들이 나타났다.

양옆에 가로수가 늘어선 도로가 촘촘히 짜여졌다. 어디로든 이어지는 대로大路. 다리 네 개가 새로 생겼고 열 개가 공사 중이다. 센 구역에서만 2만7500채의 집이 철거되었고, 10만2500채가 새로 지어졌다. 새로 생긴 광장과 공원도 많았다.

오스만의 업적은 단순히 번듯한 새 거리를 만든 것 이상이었다.

파리에서 시작해 뒤스를 따라 160킬로미터에 이르는 수로가 놓였다. 합병을 통해 도시의 면적이 두 배로 늘어났고, 가로등마다 새로운 갓을 씌웠으며, 건축가 비올레르뒤크는 노트르담 성당에 떡갈나무와 납으로 만든 첨탑을 올렸다. 또 거대한 하수집수장을 만들어 남자들은 (어느 정도는) 대놓고 볼일을 볼 수 있었다. 도시 외곽을 순환하는 철로를 깔았고, 오페라 극장과 시체공시소도 새로 지었다.[1]

새로운 도시계획은 정치적 결과뿐만 아니라 사회적인 결과도 낳았다. 넓어진 거리 덕분에 정부군이 노동자 구역에서 대포를 쓰거나 혼란을 진압하는 것이 쉬워졌다. 역사적인 구시가가 파괴되기는 했지만 파리는 더 넓고 깨끗하고 효율적으로 변했으며, 그와 함께 활기차고 우아한 광경도 쉽게 볼 수 있었다. 이제 이 도시는 인상주의 작품의 소재로 사랑받게 되었다.

마네가 쿠튀르의 화실을 나와 자기 경력을 쌓기 시작할 무렵, 파리의 미술계는 국가에서 지원받는 거대 전시회에 의해 지배되고 있었다. 살롱은 큰 연례 시장이자, 황제를 비롯해 주요 인사들이 모두 참석한 가운데 공공장소에서 벌어지는 미술 경쟁의 장이었다. 프랑스의 영광스러운 예술을 과시하기 위해 개최된 살롱은, 사실은 물질에 집착했던 제2제정의 호사스런 취미가 과도하게 드러난 것이었다. 1860년대 중반이 되자 4000~5000점에 이르는 회화와 조각 작품들이 전시되었는데, 알파벳 순서대

로 바닥에서 천장까지 액자가 부딪힐 정도로 빽빽하게 걸어야 했다. 입장이 무료였던 일요일 하루 동안에만 작품을 간절히 보고 싶어하는 관람객 3만 명이 몰려들었고, 전체 관람객 수도 30만 명에 이르렀다. 유명한 기성 작가의 작품이나 그들이 선호하는 작품은 "제자리" 즉 눈높이에 맞춘 최고의 위치에 전시되었지만, 그런 행운을 얻지 못한 수백 명의 화가들은 자신의 작품이 거의 바닥에 떨어져 있거나 보이지도 않는 천장에 걸리는 것을 감수해야 했다.

일반인들 사이에서 살롱이 그렇게 인기 있었던 이유에 대해 당시의 어떤 미술사학자는 다음과 같이 설명했다. "파리 사람들에게는 샹젤리제에서 열리는 전시회에 참석하는 것이 롱샹에서 열리는 경마나 그랑 불르바르에서 펼쳐지는 군대 행렬을 구경하는 것만큼이나 중요한 봄철 연례행사가 되었다. 서른 개나 되는 큰 방은 덥고 조명도 어두웠지만 그래도 사람들은 모여들었다. 여자들은 화려한 의상을 입은 인물들의 초상화 앞을 서성거렸고, 남자들은 유리상자 안에 조각품들이 전시되어 있는 정원으로 나가 한 손에 맥주잔을 든 채 나체의 조각상을 감상했다." 신문기자나 주간지 평론가들의 눈에 띄려는 화가들의 노력도 상당했다. 그들은 평론가나 수집가와 만나는 순간을 고대했고, 명성을 얻고 작품을 팔아 돈을 벌고 싶어했다.

프랑스 한림원 소속 화가들은 '소방수'라고 놀림을 받기도 했는데, 그들의 작품에 항상 등장하는 로마 군인들이 쓰고 있는 투구가 파리의 소방수들이 쓰는 헬멧과 닮았기 때문이다. 미술학교에서는 어린 학생들에게 과거의 역사나 신화를 그린 작품, 혹은 우화적인 그림들을 베낄 것을 주

문했다. 그리스와 로마, 르네상스 시대의 고전적인 모델들을 모방해 보라는 것이었다. 화가들은 학계에서 공인된 소재와 형식을 택하면 심사위원에게 받아들여질 가능성이 더 높고, 따라서 수상을 하거나 특별 언급을 받을 확률도 높다는 것을 알고 있었다. 수상을 하고 나면 국가에 작품을 파는 데 도움이 되었고, 덩달아 지역 박물관이나 국립 박물관에 다른 작품을 팔 수도 있었다. 거절당한 작품은 전장의 시체처럼 내버려졌다. 매번 살롱에 전시된 작품 중 절반 이상은 팔리지 않고 남았는데, "그런 작품들은 낮은 가격에 영국이나 미국, 혹은 러시아로 팔려나갔고, 화가들은 액자 값까지 포함해서 12프랑 정도를 받을 수 있었다."[2]

오늘날 마네는 들라크루아와 피사로 사이에 위치한 위대한 화가로 인정받고 있다. 하지만 살아 있는 동안 그는 고지를 점령하겠다고 자원했다가 총을 맞고 쓰러지는 병사처럼 반복해서 살롱에서 떨어지기만 했다. 친구였던 뒤레는 당시 지배적이었던 형식과 마네의 놀랍도록 혁신적인 기법 사이의 현저한 차이점을 강조했다. "당시의 화가들은 밝은 색을 피하고 서로 다른 톤을 뭉개거나, 그림자 테두리를 지우는 방식으로 그렸다. 반면 마네는 그림자를 줄이고 모든 대상을 환하게 그리는가 하면, 가장 강렬하고 날카로운 색들을 병치시키기도 했다."

마네는 23년에 걸쳐 서른일곱 점의 작품을 살롱에 제출했는데, 그중 스물일곱 점이 받아들여졌다. 하지만 그나마 받아들여진 작품도 정작 전시가 되고 나면 대부분 조롱과 비난의 대상이 될 뿐이었다. 보수적인 살롱 심사위원들은 조금이라도 색다른 면이 있는 새로운 작품은 극단적으로 꺼렸다. 그들은 제한된 소재를 가볍게 변형해서 전통적인 방식으로 그린

작품들만 요구했고, 그런 작품들만 받아들였다. 마네는 아무 감흥이 없는 학계의 그림을 견디지 못했고 자기 자신의 천재적 재능, 그 충격적이고 혁명적인 형식과 내용이 옳다는 것을 믿었다. 하지만 그는 기성 체계 내에서도 인정받고 싶어했으며, 언젠가는 자신의 재능이 보상을 받고 자신의 작품들이 인정받게 될 것임을 확신했다. 이에 대해 피터 게이는 다음과 같이 말했다. "누군가를 공격할 의도는 없다고 말하면서도, 마네는 역설적으로 자신이 누군가를 계속 공격하게 될 것임을 암시하고 있다." 마네는 자신이 전문가와 대중들의 눈을 훈련시켜야만 한다는 것을 알고 있었지만, 동시에 자신이 보기에는 정확하고 옳은 것들이 왜 그렇게 무자비하게 거절당하는지는 이해할 수 없었다.

그의 기법 자체가 이미 규범에서 많이 벗어난 것이었다. 전통적인 일련의 예비 과정을 거치는 대신 마네는 마치 행위예술가처럼 "빈 캔버스로 황급히 다가갔다. 마치 한 번도 그림을 그려 본 적이 없는 사람 같았다." 모델 중 한 명은 직감, 말하자면 즉각적인 느낌과 자연스러운 충동에 의존하는 그의 태도를 강조했다. "그는 자신의 손을 통제하지 못할 때도 있었다. 고정된 방식으로 작업하지 않고, 학생처럼 순진한 자세로 눈앞의 상황에 반응하기 때문이다. 작품을 시작하는 단계에서는 최종 결과물이 어떻게 될지 본인도 절대 알 수 없다. 천재라는 것이 무의식과 진실을 알아보는 타고난 재능에 의해 만들어지는 것이라면, 그는 확실히 천재다." 앙토냉 프루스트에게 쓴 편지에서 그가 그린 프루스트의 초상화에 대해 이야기하면서, 마네 본인도 자신의 방식에 성급한 면이 있음을 인정했다. 평론가들의 말에 따르면, 그런 방식 때문에 그의 작품은 완성된 느낌이

없고 허술해 보인다고 했다. 그는 다음과 같이 적었다. "손에 장갑을 그려 넣을 때 아주 성급하고 간략하게 작업했던 일은 마치 어제 일처럼 생생하게 기억하고 있네. 그때 자네가 말했지. '제발, 그 정도가 딱 좋을 것 같네' 라고. 그때 나는 우리가 완벽한 의견 일치를 보인 거라고 생각한 나머지, 자네를 안아 주지 않고는 견딜 수가 없을 만큼 기뻤네."[3]

그는 항상 자신의 시대에 직접 본 것을 그려야만 한다고 믿었고, 전통적인 틀을 모방할 것이 아니라 그것을 깨뜨려야만 하며, 스스로도 판에 박힌 방식에 빠져서는 안 된다고 믿었다. 그는 다음과 같이 말했다. "내게는 단 하나의 야망이 있을 뿐이다. 항상 같은 상태에 머무르지 말 것, 그리고 매일매일 똑같은 것을 하지 말 것. 나는 항상 새로운 각도에서 사물들을 바라보고, 사람들이 새로운 감각을 느낄 수 있게 하고 싶다." 그는 스페인 회화 양식과 벨라스케스나 고야의 주세, 그리고 일본 미술과 판화붐, 인상주의와 외광회화外光繪畵(Plein air painting, 캔버스를 야외로 가지고 나가 시간의 변화에 따라 햇빛이 풍경의 색채에 미치는 실제적인 영향을 포착해 그리는 회화 양식—옮긴이)에 차례로 영향을 받았다. 훗날 빛과 색에 대한 인상주의자들의 미학을 받아들이면서 그는 프루스트에게 다음과 같이 말했다. "화가는 풍경이나 인물을 그리는 것이 아니라는 점을 사람들은 아직 잘 이해하지 못하는 것 같아. 사실은 하루 중 시간의 변화가 풍경이나 인물에 미치는 영향을 그리는 것인데 말이야."[4]

1863년 아직 마네의 화가 경력이 얼마 되지 않았을 때, 어떤 평론가는 그에 대해 "마네의 작품은 어떤 심사에서든 전원 일치로 거절당할 수 있는 요소들을 모두 갖추고 있다"고 평가했다. 또한 1878년, 너무나 짧았던

그의 경력의 막바지에 이르러서도 다음과 같은 비판은 여전했다. "한 번도 그냥 넘어가는 적이 없다. 해마다 마네 문제가 발생하는데, 마치 동양이나 알자스로렌 지역의 문제처럼 일상적인 문제가 되어 버렸다."[5] 아시아에서 프랑스의 제국주의적 팽창과 프랑스–프로이센 전쟁으로 동쪽 영토를 잃어버린 것에 빗댄 평가였다. 그의 그림들은 원근법이 없고, 마무리가 부족하며, 입체감 없는 배경 앞에 인물들이 엄숙한 표정으로 서 있다는, 늘 같은 이유로 공격받았다.

1860년대에 마네가 가장 좋아했던 모델은 그의 충격적인 작품에 많이 등장했던 여인이자 매력적인 변덕의 귀재 빅토린 뫼랑이다. 1844년 파리의 노동자 지역에서 가난한 조판공의 딸로 태어난 그녀는 쿠튀르의 모델을 서기도 했고, 네덜란드 화가 알프레드 스티븐스와는 연인 사이였다. 파리 재판소 앞 군중들 틈에서 마네가 그녀를 처음 발견했을 때 그녀는 열여덟 살이었다. 그녀의 비범한 외모와 침착한 분위기에 매료된 마네는 모델을 서줄 수 있겠냐고 부탁했다. 마네의 친구 아돌프 타바랑에 따르면 빅토린은 대단히 훌륭한 모델이었다고 한다. 그녀는 "정확하고 인내심이 있었으며, 얌전하고 말이 많지 않았다. 그리고 무엇보다 〔처신이 방정하지는 않았지만〕 그리 천박해 보이지 않는 외모였다." 그녀는 "밝은 눈과 항상 웃음을 띤 생기 넘치는 입술 때문에 활기차 보였다. 파리지앵 특유의 나긋나긋한 몸매는 아주 섬세했고, 특히 봉긋한 엉덩이와 풍만한 가슴이

일품이었다."〔타바랑을 포함해 많은 작가들이 〈앵무새와 여인〉(1866)의 모델도 빅토린이라고 주장했다. 하지만 이 그림의 모델은 우선 눈이 다르고, 얼굴도 동그랗다기보다는 계란형에 가깝다. 코는 펑퍼짐하지 않고 오뚝하며, 입술도 도톰하지 않고 얇다. 볼은 매끄럽지 않고 툭 튀어나왔으며, 몸매도 단단하지 않고 가늘다. 그녀는 어디를 봐도 빅토린과는 다르다.〕

빅토린의 훌륭한 몸매와 남다른 개성 덕분에 마네는 성적으로 불온한 배경 앞에서 다양한 방식으로 그녀의 초상화를 그렸다. 기술적인 실험과 모험을 두려워하지 않는 태도는 종종 문제적인 실패작으로 이어지기도 했는데, 가장 유명한 것이 바로 1862년 작 〈투우사 복장의 빅토린 뫼랑〉이다. 스페인에 다녀온 후 1866년에 그린 〈투우〉까지 갈 것도 없이 같은 그림에서 뒤에 위치한(원근법이 전혀 적용되지 않고 있다) 남자 투우사와 비교해 봐도, 남자 투우사 복장을 한 빅토린은 툭 튀어나온 아랫배와 엉덩이 때문에 우스꽝스러울 정도로 권위 없는 모습이다. 그녀는 정식 투우사 복장 대신 긴 머릿수건에 술 달린 승마바지를 입고 레이스 달린 갈색 슬리퍼를 신고 있다. 황소를 유인할 때 칼을 숨기는 데 쓰는 천인 물레타는 (핑크색이 아니라) 핏빛이어야 할 뿐만 아니라 잡는 방법도 잘못되어 있다. 칼도 (아무렇게나 허공을 향해 들고 있을 것이 아니라) 끝이 항상 아래쪽을 향하도록 들어야 한다.

〈죽은 투우사〉(1864)에서 보여 준 대담한 구도도 성공과는 거리가 멀었다. 재킷과 바지, 그리고 신발의 검은색이 셔츠와 타이, 스카프, 장식띠와 스타킹의 흰색과 대조를 이루는 가운데, 죽은 투우사가 모래 위에 누워 있다. 빨간 입술은 술에 취한 것 같기도 하고 드라큘라와 비슷한 것 같기

도 하다. 치명적이었던 상처에서 피가 흘러나온다. 그림을 뒤집은 다음 약간 위에서 보면 이 투우사가 갑자기 다시 살아나 옆으로 서 있는 것처럼 보이는데, 한 손은 가슴에 얹고 다른 손으로는 망토를 쥔 채 자신을 죽이려 덤벼드는 황소와 맞설 준비를 하고 있는 것 같다.

마네의 초상화는 이렇듯 대담하고 이국적인 스페인 인물(실제 인물일 때도 있었고 상상의 인물일 때도 있었다)을 그린 것에서부터 고야를 떠올리게 하는 하층민들을 그린 작품 — 쿠튀르와 살롱의 조롱을 샀던 〈압생트 마시는 사람〉 등 — 과 친한 친구들을 생동감 있게 표현한 작품까지 다양하다.

〈압생트 마시는 사람〉에서 지저분하고 정신이 나간 듯 흐리멍덩해 보이는 술꾼이 높고 빳빳한 모자를 쓰고 누더기 같은 갈색 숄을 두르고 있는 모습은 세련된 〈테오도르 뒤레의 초상〉(1868)을 조금 우울하게 변주한 것처럼 보이기도 한다. 초상화 속 그의 친구 뒤레는 우아하고 민첩하며, 윤곽선도 뚜렷하다. 그는 부드러운 중절모를 쓰고 깔끔하게 재단된 정장을 입고 있다. 두 인물 모두 자신의 술이 놓인 쪽으로 발을 살짝 내밀고 있다(사실 술 취한 남자는 의족을 하고 있는 것처럼 보인다). 뒤레 앞에는 반짝이는 유리병에 든 와인, 그리고 술 취한 사람 앞에는 녹색 잔에 든 독한 압생트. 아마도 바닥에 불길하게 뒹굴고 있는 병에서 나온 압생트일 것이다.

마네는 그림을 그리는 중간에 영감을 받으면 직감적으로 자꾸만 새로운 형태와 색을 덧붙여 가며 작품에 흥미와 의미를 더해 갔고, 그런 방식으로 초상화를 더욱 풍성하게 만들었다. 이에 대해 뒤레는 다음과 같이

설명했다.

하루는 내가 돌아왔을 때, 마네가 예전의 자세를 취해 줄 것을 요구하며 의자 하나를 옆에 놓았다. 그는 의자의 빨간색 덮개부터 그려 나갔다. 얼마 후 책을 그려야겠다고 마음먹고 의자 아래에 책을 던져 놓고는 밝은 녹색으로 그렸다. 그리고 의자 위에는 옻칠한 쟁반에 유리병과 잔, 나이프를 올려놓았다. 그 물건들 덕분에 그림 한쪽 켠에 다양한 톤의 정물화가 구성된 셈이다. 처음부터 구상했던 것은 아니고 나도 예상하지 못했던 일이었다. 마지막으로 잔 위에 레몬을 하나 올려놓았다. 나는 그가 사물을 더해가는 과정을 흥미롭게 지켜보았다. 스스로 이유를 생각해 보다, 나 자신 사물을 바라보고 느끼는 그의 직감, 거의 유기적이라고 할 수 있을 그의 방식을 보고 있음을 깨달았다. 분명 그는 온통 회색인 단조로운 그림을 원하지는 않았을 것이다. 그는 자신의 눈을 만족시켜 줄 색을 원했고, 처음부터 그 색을 사용하지는 않았기 때문에 나중에 추가한 것이다. 바로 정물의 형태로.

1863년 열망에 찬 화가들 사이에서 살롱 심사에서 떨어진 작품이 너무 많다는 불평이 거세게 일어나자(제출된 5000여 점의 작품 중 2783점이 거절당했다), 황제는 근처 미술관에서 '낙선전'을 여는 것을 공식 인정했다. 전시회에는 거절당한 작품들 중 절반 정도를 전시해 대중들이 직접 판단을 내릴 수 있게 했다. 비판적인 평가와 신문에 실린 악의적인 만평, 공공연한 조롱과 멸시는 군중들을 즐겁게 했고, 이야깃거리를 제공해 주었다.

플로베르의 친구 막심 뒤 캉의 말처럼 "그 전시회에는 잔인한 구석이 있었다. 사람들은 소극笑劇을 볼 때처럼 마음껏 웃었다."[6]

낙선전에서 마네는 그의 가장 위대한 작품 중 하나인 〈풀밭 위의 점심〉(1863)을 전시했다. 그의 중심 주제들을 종합적으로 담고 있는 것은 물론 재치와 상상력까지 보여 주는 작품이다. 빅토린이 볼에 손을 댄 채 확신에 찬 표정, 거의 도전적인 표정으로 관객을 응시하면서 그림 한가운데 풀밭 위에 나체로 앉아 있다. 아무것도 입지 않은 상태에서 머리는 쪽을 지어 올렸고 가슴은 그대로 내놓고 있다. 그녀는 정장을 차려입은 두 남자를 향해 자세를 취하고 있고, 지팡이를 든 오른쪽 남자는 헐거운 학생용 모자를 쓰고 있다. 두 남자는 대화에 심취한 나머지 눈부신 나체에도 별 관심이 없는 것처럼 보인다. 뒤쪽으로는 무리와 조금 거리를 둔 채 또 한 명의 여인이 하얀 속옷 차림으로 삵은 연못에 봄을 담그고 있다. 앞의 세 사람은 서로 시선을 피하고 있고, 뒤의 여인은 이 풀밭 위의 점심 식사에서 이상할 정도로 소외되어 있다.

마네는 이전에 그렸던 수잔의 초상화 〈놀란 님프〉에서 몇몇 요소를 빌려 왔다. 두 작품 모두 배경에 목가적인 숲과 연못이 있고, 나체의 여인이 비스듬히 앉은 채 고개를 돌려 관람객을 응시한다. 이전 그림에서 수잔은 반지를 끼고 진주 목걸이를 한 상태로 홀로 앉아 있는데, 머리칼이 등을 따라 흘러내리고, 팔과 다리를 수줍은 듯 모으고, 가슴은 시트로 가리고 있다. 시선은 아래를 향하고 표정은 무덤덤하다. 〈풀밭 위의 점심〉의 빅토린도 비스듬히 앉아 있지만, 그녀는 거리낌 없이 관람객을 응시한다.

마네는 파리 북부 센 지역의 아르장퇴유에서 수영하는 일반인들을 보

고 이 그림에 대한 아이디어를 떠올렸다고 한다. 그곳에서 그는 프루스트에게 조르조네의 〈전원의 합주〉(1500년경. 현재는 티치아노의 작품으로 추정된다)를 다시 한 번 그려 보고 싶다고 말했다. 〈전원의 합주〉는 전원을 배경으로 옷을 입은 남자와 나체의 여인이 각각 두 명씩 등장해 음악을 연주하는 모습을 그린 작품이다. 마네는 "저기 저런 사람들을 모델로 해서 좀더 이해하기 쉽게 표현해 보고 싶네"라고 말했다고 한다. 하지만 마네의 작품이 불러일으킨 효과는 〈전원의 합주〉에 대한 반응과는 완전히 달랐다. 그가 그린 옷 입은 남자 둘과 나체의 여인은 화실에 모여 앉아 이야기를 나누는 화가와 모델처럼 보인다. 하지만 그들은 지금 그림을 그리고 모델을 서는 입장이 아니다. 비현실적인 숲 속의 그늘에 앉은 이들은 배경 속의 여인과 함께 물에 몸을 담그는 것도 아니고, 물가에 허전하게 떠 있는 배에 오르지도 않았다. 심지어 점심 식사를 하고 있는 것도 아닌데, 그 점심이라는 것도 바구니에서 흘러나온 와인 한 병과 빵 한 덩어리, 육감적인 빨간색 체리, 상징적인 의미의 익은 무화과가 전부다.

당시의 관객들은 〈풀밭 위의 점심〉을 보고 당황하거나 모욕감을 느꼈다. 전통적인 종교화나 역사화에서는 그림의 제목이나 화가가 묘사한 극적인 장면을 통해 그 작품의 맥락을 알 수 있었다. 널리 알려진 고전 작품과 시각적으로 유사하지만, 마네는 거기에 현대적 상황, 자연스런 배경 앞에 앉은 실제 인물을 그려 넣은 작품을 보여 주었다. 그는 이 간단하지만 놀라운 상황의 맥락을 짐작할 수 없게 만들어 버렸다. 이 그림 속에서 도대체 무슨 일이 벌어지고 있는 걸까? 이 남녀는 어떻게 거기에 갔을까? 그들은 지금 어디를 보고 있는가? 앞으로 어떤 행동을 하게 될까? 여인이

대담하게 옷을 벗을 때 남자들은 시선을 내렸을까? 아니면 여인이 아무렇게나 옷을 벗어던지며 숲의 신들을 위해 특별한 오후를 준비하는 동안 그 모습을 다 지켜보았던 것일까?

인물들은 겉으로는 서로 관심이 없는 것처럼 보이지만, 몇몇 세부적인 요소를 보면 그들이 어떤 관계에 있으며 또 앞으로는 어떤 일이 벌어질지를 짐작해 볼 수 있다. 남자들도 곧 옷을 벗을 테고, 점잖은 이야기를 조금 나눈 후에는 여인과 함께 유쾌한 야외 모임을 즐길 것이다. 학생의 오른 손가락과 연못에 있는 여인의 오른팔은 서로를 가리키고 있다. 마치 그가 여인에게 자기 옆으로 오라고, 그래서 묘한 성적 경쟁을 털어 버리고 2 대 2의 커플을 만들어 보자고 요청하는 것 같다. 가운데 앉은 남자의 손은 여인의 부드럽고 흰 엉덩이 근처에 있는데, 어쩌면 그 엉덩이를 만지고 있는 것인지도 모른다.

여인의 맨발바닥과 학생의 왼발도 서로 마주하고 있다. 그녀의 발은 유혹하듯 그의 다리 사이에 놓여 있고, 그가 눈을 조금만 왼쪽으로 돌리면 그녀의 다리 사이를 볼 수 있다. 이런 도발적인 자세는, 와인과 과일이 전통적으로 술의 신 바쿠스와 관련이 있다는 사실과 함께, 전원의 합주보다는 바쿠스적인 술잔치를 떠올리게 한다. 점잖은 척하는 관객들에게 생동감 있는 현실과 에로틱한 재치를 보여 주는 이 작품은, 사람들의 눈에 띄지 않는 숲 속에서 벌이는 젊은이들의 야유회 풍경이 잠시 후 성적 절정으로 이어질 것임을 암시한다.

평론가들이 자신을 "찢어 죽이려" 할 거라는 마네의 예측은 정확했다. 어떤 평론가는 "마네 씨는 부르주아를 공격함으로써 유명세를 타려는 것

같다. (…) 그의 취향은 기괴함으로 가득 차 타락했다"고 했고 다른 평론가는 "흔히 볼 수 있는 천박한 창녀가 두 교도관 사이에 뻔뻔한 자세로 앉아 있다. (…) 이 불쾌한 수수께끼에서 어떻게든 의미를 찾아보려 했지만 찾을 수 없었다"고 했다. 그나마 명석하고 보통은 호의적이었던 평론가 테오필 토레마저 그 그림에 대해 "의문이다. 나체의 여인은 형식미를 갖추지 못하였고 불행해 보인다. (…) 그 옆에 늘어진 신사들도 아무런 관심을 끌지 못한다. (…) 비범하고 지적인 예술가가 어떻게 이런 의미 없는 구성을 생각하게 되었는지 알 수가 없다"고 평했다. 마네의 재능을 알아본 평론가들도 몇 명 있었지만, 그의 기법과 소재까지 인정하지는 않았다. 그들에게 예술은 근엄한 것이었고, 국가적 자존심이나 서사적 사건, 역사, 종교, 고귀함, 성서와 관련된 것이었다. 그들은 작품의 유머와 재치를 알아차릴 수 없었다.

　마네의 친구이자 옹호자였던 에밀 졸라는 훗날 마네는 예술가가 해야 할 일을 정확하게 해냈다고 말했다. "마네는 스스로 독립적인 정신의 소유자임을 당당히 선언했다. 그는 자신의 손으로 솔직한 삶의 모습을 포착하고 또한 우리에게 그것을 보여 준 공정하고 강한 성격의 소유자다."[7] 어떤 작품이 처음 등장했을 때의 충격이 시간이 흐르면서 서서히 사라지는 것에 익숙해진 오늘날의 미술평론가들은, 미술사적인 관점에서 이 작품은 그저 티치아노의 〈전원의 합주〉를 변형한 작품이라고 평하곤 한다. 하지만 마네의 동시대인들은 〈풀밭 위의 점심〉이 던진 충격에 혼란을 느끼고 분노한 나머지 노골적인 성적 의미만을 보려 했다.

❖

수잔과 결혼한 다음 해인 1864년, 마네는 그의 가장 위대한 바다 풍경화라고 할 수 있는 〈키어사지호와 앨라배마호의 전투〉를 그렸다. 이때도 마네는 단순히 과거의 것을 반복하기를 거부했는데, 바다를 그리는 것 자체가 이미 그때까지의 초상화나 말 많았던 〈풀밭 위의 점심〉과는 완전히 결별했다는 것을 의미했다. 역사적 배경에 대한 지식을 요구하는 이 그림은 바다 풍경이면서 또한 당시 중요했던 사건에 대한 극적인 기록이라고 할 수 있는데, 바로 미국의 남북전쟁과 관련해 프랑스의 해안에서 벌어진 전투를 묘사하고 있다.

남부 연합의 민간 무장선 앨라배마호는 "영국인들이 영국에서 나는 목재로 만들었다. 영국 부기를 싣고 있었고, 선원들도 모두 영국인이었다." 그뿐 아니라 영국이 제공한 석탄으로 움직였으며 남북전쟁 중이던 1862년 리버풀에서 출항했다. 선장 라파엘 셈스는 메릴랜드에서 온 사람이었다. 2년 동안 앨라배마호는 모두 58척의 민간 선박을 침몰시키거나 불태우고 나포하며 북부 연합 소속 상선에 300만 달러에 이르는 재산 피해를 입혔다. 프랑스는 영국과 마찬가지로 전쟁 중 남부 연합을 편들었고, 1863년경에는 연합군 함대의 해군작전본부가 되어 있었다. 남부 연합의 배는 프랑스 항구에서 보수를 받고 재무장을 하고 연료를 채웠으며, 가끔은 프랑스 선원을 태우고 출항하는 경우도 있었다.

1864년 봄, 앨라배마호가 프랑스의 대서양 쪽 인접 항구인 셰르부르에 정박해 있는 것을 북군 해군이 발견하고는, 고속정 키어사지를 보내 공격

했다. 뒤레의 말에 따르면(프루스트도 인정했다) 직접 배를 타본 적이 있었던 마네는 "곧 해전이 있을 거라는 소식을 듣고는 셰르부르로 가서 안내선을 타고 직접 그 광경을 보고 싶어했다"고 하는데, 펜실베이니아 출신으로 북군에 심정적으로 동조했던 메리 커샛은 그때를 다음과 같이 기억했다.

"마네는 앨라배마호 사건에 무척이나 흥분했다. 실제로 이 작품[〈바람이 불기 전 돌아오는 낚싯배〉(1864)]을 그리기 위해 셰르부르로 갔다. 이 작품을 거의 끝낼 무렵 항구 바로 앞에서 전투가 시작되었다. 마네는 전투를 목격하고 나서 그것이 자기 인생에서 가장 흥분되었던 순간이었다고 말했다. 해전을 본 적이 없었던 그에게 앨라배마호가 공격을 받아 침몰하는 광경은 대단한 경험이었을 것이다." 독특한 몸짓으로 그녀는 또 다음과 같이 덧붙였다. "여기 물을 한번 보세요! 이렇게 ��p 차 보이는 물을 본 적 있으세요? 바다의 무게가 느껴지잖아요."**8**

5000명의 구경꾼들이 해변에서 15킬로미터 떨어진 곳에서 겨우 62분 만에 끝나 버린 바다 위의 결투를 지켜보았다. 교회의 첨탑에는 사건을 기록으로 남기려는 사진작가들이 진을 치고 있었다.

현장에 있었던 사람의 증언에 따르면, 마네가 목격한 그 해전은 "증기선끼리의 교전으로는 최초였고, 현대적 해군 화기를 시험해 보는 무대이기도 했다." 증기기관과 돛을 함께 이용했던 두 선박은 크기나 속력, 승무원이나 무장 상태까지 거의 비슷했다. 키어사지호가 승리를 거둘 수 있었

던 것은 650미터 거리에서 발사되는 파괴적인 11인치 대포가 앨라배마호의 양쪽에 적중해 갑판에 커다란 구멍을 내버렸기 때문이다. 포탄이 적중했을 때 많은 병사들이 날아갔고 파편을 맞아 몸의 일부분이 잘려 나간 병사들도 있었다. 갑판은 부상자와 시체가 흘린 피로 흥건했다. 키와 프로펠러가 떨어져 나간 앨라배마호는 금세 가라앉았지만 키어사지호가 입은 피해는 미미했다.

앨라배마호가 가라앉은 후, 수영을 할 형편이 못 되는 부상자를 포함해 3분의 1 정도의 선원들이 구조되었다. 이미 항복을 선언한 후였지만, 몇몇 생존자들은 마음을 바꿔 어떻게든 자신들을 지원하는 영국 선박으로 탈출하려 했다. 셈스 선장과 마흔한 명의 선원들이 영국 소속의 디어하운드호에 의해 구출되었고 "프랑스의 손이 닿지 않는 북쪽의 안전한 사우샘프턴 항구로 옮겨졌다. 두 대의 프랑스 선박이 많은 생존자들을 구조했는데, 그중 일부는 키어사지호로 이송되었고 나머지는 셰르부르 부두로 이송되었다. 앨라배마호의 선원 중 스물여섯 명이 사망하거나 실종되었고, 스물한 명이 부상당했다." 역사학자 필립 노드는 앨라배마호의 침몰은 "노예제 존속을 주장했던 남부뿐만 아니라 [루이 나폴레옹] 보나파르트가 추진하던 친親남부 정책의 후퇴로 이어졌다"[9]고 결론지었다.

마네의 그림에서는 승리한 키어사지호가 성조기를 휘날리며 뒤쪽 배경에 자리하고 있는데, 앨라배마호의 연기에 약간 가려져 있다. 미술사가 프랑수아즈 샤신은 다음과 같이 적었다. "프랑스 배 한 척[그림 왼쪽에 노를 젓고 있는 배. 선장은 실크햇을 쓰고 있고, 선원들은 노란색 재킷을 입고 있다]이 물에 빠진 선원들[네 명]을 구하러 가고 있다. 그 배는 안내선임

을 표시하는 파란 테두리의 흰색 깃발을 달고 있다. 그 사건을 묘사한 글에서 알 수 있듯이 앨라배마호는 뒷부분부터 가라앉고 있는데, 어떻게든 버텨 보려는 듯 삼각형 돛을 펼친 상태다. 오른쪽에 보이는 작은 증기선은 남부인들을 영국으로 데려가려는 구조선이다." 거친 파도와 하늘을 뒤덮은 연기가 조금 전에 있었던 해전을 짐작케 한다. 마네의 구성은 여전히 평범하지 않다. 전면에 거친 물결의 청록색 바다가 넓게 자리 잡고 있고, 가운데에 미국의 전함이 있으며, 화면 뒤쪽에는 조금 작은 프랑스와 영국 배들이 각각 왼쪽과 오른쪽에서 균형을 맞추고 있다.

마네는 전투 자체의 장관과 정치적인 추이뿐만 아니라 자연 자체에도 끌렸는데, 커샛이 존경해 마지않았던 묵직한 바닷물의 무게감이 바로 그것이었다. 네덜란드에 있는 박물관을 자주 방문했던 그는 바다를 그린 17세기 풍경화, 영국과 네덜란드의 해전을 그린 빌렘 반 데 벨데나 야코프 반 로이스달, 헨드릭 브룸, 얀 포셀리스 같은 화가들의 그림을 보며 자신만의 눈을 키워 왔다.

얀 포셀리스에 대한 다음과 같은 평은 마네에게도 그대로 적용된다고 하겠다. "그는 바다 자체에 관심이 있습니다. 원경, 거리를 두고 보았을 때의 독특한 분위기, 변화하는 하늘 등. 이 작품에서 바다를 떠다니는 배들은 그리 중요하지 않아 보입니다."[10]

# 자극적인 몸

1865~1870

　1865년 살롱은 마네가 두 번째로 그린 빅토린의 누드이자 놀라우리만치 아름다운 작품 〈올랭피아〉를 받아들였다. 이 그림은 〈풀밭 위의 점심〉과 짝을 이루는 작품으로 역시 1863년에 그려졌다. 앞의 작품이 티치아노를 패러디했듯이 〈올랭피아〉 역시 또 하나의 걸작인 고야의 〈옷을 벗은 마하〉를 대담하게 암시하고 있는데, 이번에는 〈풀밭 위의 점심〉에서처럼 모호하지 않다. 이 작품에는 하인을 거느린 고급 매춘부로 등장한 빅토린이 캔버스 전체를 가로지르며 누워 있다. 노출이 심해졌고, 색은 더 밝아졌으며, 질감의 대조도 더 강렬하다. 이 작품은 2년 전 낙선전에서 〈풀밭 위의 점심〉에 쏟아졌던 충격과 논란보다 더 큰 반응을 불러일으켰다.

　두 작품 모두에서 모델은 관람객을 정면으로 응시하고 있는데, 차갑고 무심해 보이지만 무엇이든 받아들일 듯하고, 달콤한 섹스를 즐길 준비가

되어 있다. 〈풀밭 위의 점심〉에서 그녀는 야외에 앉아 있는데, 반쯤 몸을 돌린 상태에서 옆모습이 보인다. 반면 〈올랭피아〉에서 그녀는 커다란 베개에 몸을 기댄 채 실내에 누워 있다. 침대에는 캐시미어 숄이 깔려 있고, 그녀는 꽃으로 머리를 장식했으며 목에는 검은색 리본을 매고 있다. 손목에는 금팔찌를 차고 굽이 있는 슬리퍼를 신었으며, 다른 쪽 발의 핑크빛 발가락은 유혹하듯 살짝 삐져나와 있다. 그림 속의 모든 것이 그녀가 벌거벗고 있다는 사실을 강조하고 있는 것만 같다. 종이에 싼 꽃다발을 들고 있는 흑인 하녀의 자세를 볼 때, 잠시 후 뒤쪽 커튼 사이로 고객이 도착할 예정임을 알 수 있다. 그림 가운데 부분은 병풍과 그 테두리가 V자를 그리며 그녀의 펼쳐진 손으로 시선을 이끈다. 손은 음부를 가리고 있지만, 그 때문에 오히려 더 그곳에 집중하게 만든다. 병풍, 왼쪽과 뒤쪽의 커튼, 하인의 태도, 곧 나타날 방문객, 전율하는 듯한 검은 고양이, 이 모든 것이 극적인 효과를 더해 주고 있다. 하녀는 존경스러운 눈빛으로 그녀를 바라보지만 올랭피아와 검은 고양이는 관람객을 정면으로 응시한다. 올랭피아의 눈빛이 유혹적이라면 달려들 듯 등을 세운 고양이는 이제곧 자신의 영역을 침범하게 될 고객을 바라보며 씩씩거리는 것만 같다.

이국적 섹슈얼리티를 상징하는 흑인 하녀는 마네가 어머니에게 보낸 편지에 적었던 리우데자네이루의 여인들을 떠올리게 한다. "흑인 여자들은 보통은 가슴을 드러내 놓고 다니는데, 그중에는 목에 스카프를 묶어서 가슴을 가리는 사람들도 있습니다. 정말 예쁜 여자들도 더러 있었지만, 일반적으로는 못생겼어요. (…) 터번을 두른 여자들도 있고, 심한 고수머리를 정교하게 다듬고 다니는 여자들도 있습니다. 거의 모든 여자들이 괴

상한 주름이 잡힌 속치마 같은 옷을 입고 다녀요."(13년 후 드가가 뉴올리언스에서 보낸 편지를 보면, 그 역시 검은 피부와 흰 피부의 대조에 충격을 받았다고 한다. "나는 새까만 흑인 여성이 백인 아이를 안고 있는 모습을 보는 것이 제일 좋다.") 피부와 옷감의 색상 대조는 대가들을 모방한 것이지만, 한편으로는 충격적일 만큼 새로운 시도로 보이기도 한다. 하녀의 빨간 귀걸이와 두건은 그녀가 들고 있는 꽃다발 속의 빨간 꽃, 그리고 올랭피아의 베이지색 숄과 호응하고, 흑인의 흰 눈 역시 고양이의 눈과 짝을 이룬다. 고양이의 검은 털은 올랭피아의 흰 피부와 대조를 이루는데, 여기에서 고양이는 재치 있고 극적인 분위기를 더해 주고 있다. 영어에서도 그렇지만 프랑스어에서도 '고양이'의 발음은 여성의 성기를 암시하며, 바짝 세운 꼬리는 성적인 미숙함을 상징한다. 당시의 만평 중에는 고양이와 하녀를 "에로틱한 배경 이야기 속의 흥분한 파트너"로 바꾸어 놓은 것도 있었다.

여성의 섹슈얼리티를 찬미하고 보는 이로 하여금 거기에 동참하라고 호소하는 마네의 걸작은 그가 죽은 후에도 오랫동안 반감과 비웃음을 샀다. 1932년에 폴 발레리도 다음과 같이 평했다. "〈올랭피아〉는 여전히 충격적이며 성스러운 두려움을 불러일으킨다. (…) 세속적 사랑이라는 괴물 (…) 그녀는 스캔들이며 우상이다. (…) 완벽한 선線이 가지는 순수성이 솔직하고 수치심을 모르는 불순함을 압도한다. 짐승 같은 암컷이 절대적 누드로 신성화되었고, 그녀는 도시의 매춘을 통해 은밀하게 보존되고 있던 모든 원초적인 야만성과 동물적 의식에 관한 꿈을 담고 있다." 〈올랭피아〉는 금지되고 위협적인 섹슈얼리티를 드러내는 데 있어 〈풀밭 위의 점

심〉보다 한참 더 나아간 작품이다. 그녀의 대담한 눈빛은 지금 그녀가 자신의 몸을 내주려 하고 있음을 더욱 강조하며 남성 관람객들의 남성성에 도전하는데, 이때 남성 관람객은 '악의 꽃'을 먼저 보낸 후 뒤쪽 커튼을 열고 들어올 정열적인 고객을 대신하는 무대 밖 인물이다. 케네스 클라크는 에로틱한 기운으로 가득한 이 창녀의 초상화가 당시의 관람객들에게 분노와 더불어 불편함을 불러일으킨 이유를 다음과 같이 설명했다. "르네상스 이후로 실존 여성을 현실적인 배경 앞에 놓고 그린 누드로는 거의 최초라고 할 수 있다. (…) 따라서 일반인들은 자신들이 실제 경험 속에서 옷을 벗고 있는 상황을 갑자기 떠올리게 되고, 그런 점에서 그들의 불편함은 이해할 수 있다."[1]

소설가이자 균형감 있는 예술평론가였던 위스망스는 〈올랭피아〉가 고야의 〈옷을 벗은 마하〉를 "보들레르식으로 변형시킨 것"이라고 평했다. 감각적인 고양이는 마네가 즐겨 사용한 모티프이기도 한데, 〈풀밭 위의 점심〉(1868)은 물론 (공룡처럼 긴 목에 유혹하듯 꼬리를 바짝 세운 고양이들이 등장하는) 도발적인 석판화 〈고양이들의 만남〉(1868)이 그 대표적인 작품이다. 마네는 자신의 작품에 등장하는 고양이를 모두 "보들레르화"했다. 『악의 꽃』에 실린 「고양이Le Chat」에서 보들레르는 고양이를 매력적이지만 파괴적인 혼혈 여인에 비유했다.

한가로이 내 손가락이 네 머리와 너의 유연한 등을 어루만지고, 너의 자극적인 몸이 전하는 느낌에 내 손이 전율할 때,

내 사랑하는 여인의 모습이 떠올라. 그녀의 눈길, 마치 너, 사랑스런 짐

승의 눈처럼 깊고 차갑고, 투창처럼 날카롭고 꿰뚫을 듯하지.

그리고 머리끝에서 발끝까지 잡히지 않는 기운, 위협적인 향기가 그녀의 어두운 몸을 감도네.

보들레르는 에드거 앨런 포의 소설 「검은 고양이The Black Cat」를 번역하면서 고양이를 빌려왔는데, 소설의 시작 부분에 영리한 검은 고양이는 일반적으로 마녀가 변장한 것으로 여겨진다는 말이 나온다. 포의 소설에서 마법의 힘을 가진 고양이는 다시 서술자의 억압된 의식과 피할 수 없는 자멸을 대변하고 있다. 보들레르는 자신과 포를 동일시하고 있었고, 마네에게 "사람들은 내가 에드거 포를 모방하고 있다고 비난한다네! 자네는 내가 왜 그렇게 열정적으로 포를 번역했는지 아는가? 그건 그가 나랑 닮았기 때문일세"라고 말했다.

마네도 보들레르처럼 포의 절망과 죄의식, 비극적 운명을 동일시했던 것은 아니지만, 어쨌든 그는 고야의 작품을 보면서 영감을 얻었던 것처럼 보들레르의 시에서 자극을 받았고, 그의 시어와 이미지를 끌어와 〈올랭피아〉를 창조했다. 예를 들어 보들레르의 「보석Les Bijoux」은 대담하고 위험하며 마녀처럼 파괴적인 올랭피아를 묘사한 것처럼 보인다. 빅토린이 완벽하게 재현해 낸 바로 그 올랭피아를.

그녀의 눈은 기뻐하는 조련사만을 바라보는 호랑이의 눈과 같아,

공허하고, 생각 없이, 그녀는 자세를 바꾸고

대담함과 야생의 순수함이

매번 새로운 변신에 낯선 고통을 주네.

그녀의 긴 다리, 그녀의 엉덩이, 기름을 바른 듯 반짝거리고 부드러운
그녀의 팔과 그녀의 허벅지, 백조처럼 물결치며
내 엄숙하고 투명한 시선을 유혹하여
나의 포도송이 같은 그녀의 배와 가슴으로 이끄네.

뛰어난 인상주의 연구가 테오도르 레프는 다음과 같이 말했다. "〈올랭피아〉는 〔『악의 꽃』에 나오는〕 시들에 반복적으로 등장하는 흑인 여성이나 고양이, 보석, 나체의 몸 같은 모티프를 묘사했으며, 그 시집의 모든 작품에 스며 있는 인공석인 느낌과 악의로 충만해 있다."**²**

1859년경 마네가 보들레르를 처음 만났을 때, 그는 자신보다 앞서 나갔으며 더 대담하기도 했던 친구(보들레르는 마네보다 열한 살 위였다)가 대중들의 취향에 도전하고 있음을 발견했다.

2년 전 『악의 꽃』이 당국에 검열을 당했고, 보들레르는 "노골적이고 천박한 리얼리즘으로 사람들의 감정을 자극했다"는 이유로 기소되어 벌금형까지 받은 상태였다. 그렇지만 그는 자신의 천재성을 믿었고, 마네와 마찬가지로 프랑스 한림원의 인정을 받고 레종 도뇌르 훈장도 받을 수 있을 것이라고 순진하게 꿈꾸고 있었다. 두 사람 모두 젊은 시절 열대지역

으로 항해를 한 경험이 있었고, 그 여행에서 깊은 인상을 받았다. 마네가 여행한 곳은 리우였고, 보들레르가 여행한 곳은 아프리카 동부 해안의 모리셔스 공화국이었다. 훗날 보들레르는 이국적 정경을 회상하며, "나는 한결같은 태양의 열기를 받아 이글거리는/행복으로 가득한 해변이 밀려오는 것을 보았다"고 적었다.

절친한 친구이자 지적 동반자였던 마네와 보들레르는 마네의 화실이나 카페, 연주회장, 경마장, 심지어 두 사람 모두 존경해 마지않았던 들라크루아의 장례식장에서까지 몇 시간 동안 긴 대화를 나누었다. 하지만 서로를 자극해 주었던 그 깊이 있는 대화의 내용들은 하나도 남아 있지 않다. 보들레르는 좋은 교육을 받았고, 어머니에게 집착하면서도 조금은 거리를 두고 지냈으며, 양아버지였던 육군 장교를 경멸했다. 그는 고상하고 예의 바른 마네보다는 훨씬 더 다루기 어려웠으며, 보헤미안적 기질도 강하고 자기 파괴적이었다. 사진작가 펠릭스 나다르는 보들레르가 "예민하고 성미가 급하며, 쉽게 화를 내고 젊은 시인들을 화나게 하는 등 사적인 자리에서는 아주 불쾌한 사람이었다"고 했다. 하지만 마네는 그의 괴팍한 성격을 항상 받아 주었다. 앙토냉 프루스트는 다음과 같이 회상했다. "한 번은 보들레르가 아주 괴상한 화장을 하고 나타난 적이 있었다. 하지만 마네는 '그는 가면을 쓰고 있지만, 한 꺼풀만 벗겨 보면 그 아래 대단한 천재적 재능이 있다네'라고 말했다."[3]

보들레르 역시 마네에게서 영감을 받았다. 1860년, 그는 마네 밑에서 붓을 씻거나 심부름을 하고 〈버찌를 든 소년〉(1858~59) 같은 작품에 모델을 서기도 했던 알렉상드르에게 일어난 비극적 사건을 바탕으로 소설

을 썼다. 설탕이나 음료수를 훔친 일 때문에 마네에게 야단을 맞은 소년이 수치심을 이기지 못하고 마네의 화실에서 목을 매 자살한 것이다. 죄의식에 시달리며 시체를 끌어내려야 했던 마네는 경찰의 심문을 받은 후 소년의 가족에게 그 소식을 전했다. 보들레르의 작품 「밧줄The Rope」은 마네에게 바친 것으로, 화가가 이름 없는 화자로 등장한다. 우울한 사건의 정황에서 묘한 매력을 느낀 화자는 이렇게 말한다. "살을 깊숙이 파고들어갈 만큼 가는 실을 사용했기 때문에, 나는 부풀어 오른 살 사이로 작은 가위를 집어넣고 목에 감긴 실을 자르느라 진땀을 뺐다. (…) 장례를 치러 주기 위해 옷을 벗기려는데, 시체가 어찌나 굳어 있는지 도무지 팔다리를 구부릴 수가 없었다. 결국 그 옷을 다 잘라 내고 벗겨 내야 했다." 가족에게 사건을 이야기하자 소년의 어머니가 "두렵지만 소중한 유품"인 밧줄을 자신에게 줄 수 없냐고 묻는다. 또 한 번 기괴한 느낌을 받은 화자는, 소년의 어머니가 그 밧줄을 여러 개로 자른 다음 그 미신적인 힘이 행운을 가져올 것으로 믿고 있는 이웃 사람들에게 팔려고 한다는 사실을 깨닫는다.

마네의 판화 작품을 많이 소장하고 있었던 보들레르는 마네가 그린 스페인 무희의 초상화 〈롤라 데 발렌스〉(1862)가 전시될 때 자신의 사행시를 함께 걸어놓기도 했다. 그해 마네는 〈튈르리 공원의 음악회〉(1862)에서 큰 나무둥치 주변에 모인 군중들 사이에 높은 모자를 쓰고 서 있는 보들레르의 옆모습을 그려 넣었으며, 1867년 그가 사망한 직후에는 다섯 점의 동판화를 제작하기도 했다. 그중 두 점은 띠 장식이 있는 높은 모자 밑으로 머리칼을 휘날리는 보들레르의 옆모습이고, 나머지 세 점은 나다르

가 찍은 사진 속의 수척한 그의 모습을 바탕으로 제작한 것으로, 앞머리가 벗겨진 채 머리칼을 늘어뜨리고 검은 넥타이를 느슨하게 맨 보들레르를 볼 수 있다.

마네는 또한 〈누워 있는 보들레르의 정부〉(1862) 같은 작품을 통해 간접적으로 보들레르에게 경의를 표하기도 했다. 제목에서부터 그녀의 연인인 시인을 떠올리게 하는 작품이다. 보들레르의 친구 중 누군가는 잔 뒤발에 대해 "혼혈이었으며, 몸이 아주 검거나 아름답지는 않았다. (…) 가슴도 빈약하고, 키는 크지만 걸음걸이가 아주 이상한 여자였다"라고 묘사했다. 자신을 사모해 마지않는 나다르의 정부이기도 했던 그녀는 알코올과 약물 중독에 빠진 창녀, 즉 어리석고 탐욕적이고 타락한 여인이었다. 잔은 먹이를 앞에 둔 육식동물처럼 보들레르를 갉아먹었고, 보들레르는 그녀에 대해 "죄악이면서 동시에 그 죄악을 벌하는 지옥이기도 한 여자"라고 했다. 1852년 자신의 어머니에게 쓴 편지에서 보들레르는 잔의 성격상 결함에 대해 씁쓸한 불평을 늘어놓았다. 잔인한 지배욕, 어떻게 해볼 수 없는 어리석음, 시골 사람 같은 고집에다 어떨 때는 그가 아끼는 고양이를 잔인하게 대한 적도 있다고 했다. 그는 그들의 가학-피학성 관계와, 사랑하면서 동시에 증오하는 여인에게 어쩔 수 없이 묶여 지내는 자신의 상황을 다음과 같이 묘사했다.

당신의 노력에 대해 아무런 감사를 표하지 않는 사람, 아둔함과 변함 없는 비열함으로 훼방을 놓는 사람, 당신을 그저 자신의 하인이나 재산 정도로만 여기는 사람, 정치나 문학에 관해서 단 한마디도 나눌 수 없으며 직

접 가르쳐 주겠다고 나서도 아무것도 배우려 하지 않는 사람, 그 누구도 존경하지 않으며 다른 사람이 무슨 생각을 하며 사는지 아무 관심도 없고, 책을 출판하는 것보다 태워 없애 버리는 것이 더 돈이 된다면 기꺼이 그렇게 할 사람, 그리고 고양이를 집어던지는 사람과 함께 사는 것. 도대체 이런 일이 가능하기는 한 걸까?

마네가 잔의 초상화를 그릴 무렵 그녀는 이미 마비 증세를 보였는데, 보들레르의 「괴물Le Monstre」에 나오는 묘사에 따르면 이미 몸이 썩어 가고 있는 중이었던 것 같다.

> 나의 소중한 사람, 당신은 이제 더 이상,
> 뵈이요(프랑스의 작가―옮긴이)가 어린 새싹이라고 불렀던 그런 모습이 아님을 (…)
> 더 이상 싱싱하지 않은, 내 사랑,
> 나의 오랜 공주!

초상화에서 뒤발은 『바람과 함께 사라지다』에나 나올 듯한 커다란 드레스를 입고 있는데, 흰색 벨벳으로 잔뜩 부풀려 만든 그 옷이 검은색 소파에 파도치듯 펼쳐져 있다. 안색은 어둡고, 코는 거의 뭉개졌으며 입술도 얇은 데다 눈은 그늘에 가려 보이지도 않는다. 십자가상 목걸이를 한 그녀는 검은색 부채를 들고 있고, 드레스 아래로는 흰색 스타킹을 신은 다리부터 검은색 슬리퍼를 신은 발까지 삐져나와 있다. 오른손(얼굴보다

더 크다)으로 레이스 달린 커튼을 잡고 있는데, 정확히 그녀의 머리 위에서 갈라진 이 커튼의 모양새가 여인의 치마 속을 암시한다. 샤신이 "한때 열정적인 사랑을 받았지만 이제는 병들고 굳어 버려 고통만이 가득한 얼굴에 대한 무자비한 기록"이라고 평한 이 잔인한 초상화는 자신의 시에 등장하는 암흑의 여인에 대한 시인 보들레르의 분노에 찬 적대감을 담고 있다.[4]

마네와 보들레르는 훗날 떨어져 지내면서도 여전히 편지를 주고받았다. 1864년 봄, 보들레르는 프랑스의 채무자들을 피하고 강의와 전집 출간으로 돈을 마련해 보고자 브뤼셀로 떠났지만 별 소득은 없었다. 마네는 파리에서 그의 출판 대리인 역을 맡았다. 현대적인 삶을 그리라는 보들레르의 조언을 받아들인 마네는 어떻게 보면 그의 제자라고 할 수도 있었지만, 보들레르가 마네의 작품에 대해 직접 글을 쓴 직은 없었다. 자신의 마지막 미술평론이었던 짧은 글「화가와 조각가Painters and Engravers」에서 그는 마네가 "현실, 현대적 현실에 대한 정확한 취향을 가지고 있으며—그것은 좋은 징조였다—풍부하고 생동감 있으며, 감각적이고 대담한 상상력을 지니고 있다"고 했다. 보들레르의 이러한 인정은 바람직한 일이었지만, 문제는 마네가 자신의 모든 걸작들에 쏟아지는 비판과 조소를 언제까지 견딜 수 있을까 하는 것이었다. 그는 친구들의 지지에서 위안을 얻었는데, 친구들은 작품이 부정적으로 받아들여지는 것이 그에게 너무 큰 부담이 되고 있다고 걱정했다.

1865년 3월, 〈올랭피아〉가 평론가들에게 심한 비난을 받았을 때 마네는 보들레르에게 자신을 방어해 달라고 솔직하게 요청했다. "선생님이 제

작품에 대해 공정한 평가를 내려 주었으면 합니다. 이 모든 소란이 저를 당황스럽게 하는 것은 물론, 그들 중 몇몇은 분명 잘못을 저지르고 있으니까요. 화가 앙리 팡탱 라투르는 천사 같은 사람입니다. 그 사람만 제 편을 들어주었어요." 두 달 후 보들레르는 두 사람의 친구였던 엘레노어 뫼리스(극작가의 아내)와 쥘 샹플뢰리(프랑스의 소설가, 비평가)에게 편지를 써 답장을 대신했고, 샹플뢰리는 그 매정한 답변을 조금 완곡하게 전해 주었다.

마네를 만나면 이렇게 전해 주게. 고통 — 큰 것이든 작은 것이든 — 이나 조롱, 모욕, 그리고 부당한 공격은 모두 좋은 것이라고 말일세. 그리고 부당함에 대해 고마움을 느낄 줄 모른다면 그 역시 환영받을 일은 아니라고도 전해 주게. 나의 이러한 이론을 납득하기가 어려울 거라고 짐작은 되네. 화가는 항상 즉각적인 성공을 원하니까. 하지만 마네처럼 뛰어난 재능을 가진 사람이 자신감을 잃게 된다면 불행한 일이겠지.

비난과 고통에 관해서라면 전문가였던 보들레르는 바보들의 조롱은 오히려 마네의 재능을 확인시켜 주는 것과 다름없다고 믿었다. 고통은 더 큰 노력으로 이끄는 박차였고 승리는, 그것이 의미 있는 승리라면, 힘든 투쟁 후에 얻어지는 것이었다.

보들레르는 역경에 부딪힌 마네가 의지력을 잃어버릴 것을 걱정하기도 했다. "마네는 뛰어난 재능, 절대 굴복하지 않는 재능을 가지고 있네. 하지만 성격이 강하지 못해. 이번 충격 때문에 불안해하고 혼란을 느끼고

있는 것 같은데, 이번 일로 그가 완전히 무너졌다고 생각하며 기뻐하는 인간들을 보니 그 또한 놀라울 따름일세." 보들레르는 친구의 장점을 잘 알고 있었고, 마네의 어머니에게 "그의 재능뿐만 아니라 성격까지 사랑하지 않을 수 없습니다"라고 말하기도 했다. 또한 우호적이었던 평론가 테오필 토레에게 쓴 편지에서 마네의 타고난 품위를 강조하면서 그의 성격에 대해 칭찬했다. "마네가 정신없는 미친놈 취급을 받고 있지만, 사실 그는 아주 충직하고 거짓 없는 사람입니다. 이성적으로 행동하도록 최선을 다하며 지내지만 불행하게도 태어날 때부터 낭만주의의 그늘에서 벗어나지 못하고 있지요."[5] 그때쯤 매독을 심하게 앓고 있던 보들레르는 발작을 일으킨 후 반쯤은 마비가 되어 거의 말도 할 수 없는 상태였고, 엉망이 된 상태로 죽기 얼마 전 파리로 돌아왔다. 수잔 마네가 죽어 가는 시인을 찾아가 그가 가장 좋아하던 작곡가 바그너의 음악을 피아노로 연주하며 기분을 풀어 주곤 했다. 마네는 절친한 친구를 보며 결국은 자신도 죽음으로 몰고 갈 그 질병이 얼마나 끔찍한지 확인했다. 보들레르는 1867년 8월 31일 마흔여섯의 나이로 사망했고, 마네는 그의 장례식에 참석했다.

보들레르는 작품에 쏟아지는 비판을 견뎌 낼 만큼 마네의 성격이 강하지 못하다고 했지만, 그는 썩 잘 맞서 나갔다. "욕을 먹는 건 내 운명이다. 나는 그것을 철학적으로 받아들이겠다"고 그는 공언했다. 어떤 친구는 그의 그림을 맹렬히 비난한 후 다음과 같이 덧붙였다. "하긴 그런 작품을 그리는 것도 아무나 하는 일은 아니겠지." 이에 대해 마네는 "실패하는 것에도 자질이 필요하긴 하지"라고 씁쓸하게 대답했다. 그는 창조 행위에 따르는 불안함에 대해 보들레르와 같은 견해를 가지고 있었고, 훗날 프루스

트에게 자신의 작품에 대한 공격이 "그의 청춘을 망쳐 버렸다"고 말했다.

그는 잔인한 비판들에 대해 다음과 같이 말했다. "그 전쟁은 내게 깊은 상처를 남겼다. 나는 잔인함 때문에 고통받았지만, 그것은 커다란 자극이 되기도 했다. 어떤 예술가든 처음부터 칭찬과 환호를 받아서는 안 된다고 생각한다. 그런 것들이 그의 인간성을 망쳐 놓을 것이기 때문이다." 오랫동안 이어졌던 비아냥거림과 조롱, 모욕을 견디기 위해서는 수잔의 감정적인 지원뿐만 아니라 강한 성격도 반드시 필요했을 것이다. 르누아르는 존경을 담아 마네에게 말했다. "선생님은 행복한 전사이십니다. 아무도 미워하지 않고 (…) 그런 부당함에 맞서서도 활기를 잃지 않으시는 것이 좋습니다."[6]

1865년 8월 〈올랭피아〉를 둘러싼 논쟁 직후 마네는 예술적 동료였던 자카리 아스트뤼크의 열정에 찬 편지를 받고 부르고스와 바야돌리드, 톨레도, 마드리드를 잇는 긴 여행을 떠났다. 그는 특히 스페인 음식과 투우, 벨라스케스의 작품에 크게 이끌렸다. 테오필 고티에가 가지고 있던 『스페인 방랑Wanderings in Spain』은 당시 프랑스인들 사이에 권위 있는 여행 안내서였는데, 그 책에는 섬세한 미각을 가진 사람들을 위한 다음과 같은 경고가 적혀 있었다. "스페인은 확실히 요리에 있어서는 그다지 뛰어나지 못하다. (…) 닭털이 잔뜩 든 오믈렛이나, 딱딱한 케이크, 냄새나는 기름, 총알처럼 딱딱한 콩 그림은 대부분 사실이다."(50년 후, 서머싯

몸도 다시 한 번 이 점을 확인시켜 주었다. "음식 — 묽은 수프와 질긴 스테이크, 구역질 나는 접시, 구역질 나는 내장과 냄새나는 기름 — 은 정말 혐오스러웠다.")

마네와 비슷한 시기에 포르투갈을 다녀온 테오도르 뒤레는 마네의 섬세한 미감과 대조적으로 폭식을 즐기는 사람이었다. 그는 여행에서 돌아온 직후 마드리드의 푸에르타 델 솔에 있는 전형적인 스페인 식당에서 이 예민한 화가를 처음 만났던 일을 채플린 영화처럼 익살맞게 서술했다.

그는 식사가 형편없다고 생각하고 계속 다른 요리를 시켰지만, 나오는 즉시 먹을 수 없다며 돌려보냈다. 그가 웨이터를 돌려보낼 때마다 나는 그 웨이터를 다시 불러서 아무렇지도 않게 요리를 먹어치웠다. 그러는 동안 옆에 앉은 까다로운 손님에게는 아무 관심도 보이지 않았다. 하지만 *그가* 돌려보낸 요리를 내가 다시 한 번 부르자, 자리에서 일어난 마네가 내게로 다가와 화난 목소리로 말했다. "보세요, 선생님. 지금 저를 모욕하기 위해 일부러 그러시는 거죠. 바보로 만들려고 말입니다. 이 구역질 나는 요리를 즐기는 척하면서 제가 웨이터를 돌려보낼 때마다 다시 그를 붙잡지 않으십니까!"

마네는 다음과 같이 후회가 섞인 결론을 내렸다. "이 나라가 눈에는 아주 진수성찬을 마련해 주지만, 위장에는 끔찍한 고문이다. 식당에 앉으면 먹고 싶다는 생각보다는 토하고 싶다는 생각이 먼저 든다."[7]

고티에게 영감을 받은 마네는 투우에 깊은 인상을 받게 된다. 현대 세

계에 마지막으로 남은 이교도적 구경거리, 미사처럼 엄격한 형식을 따르는 의식儀式에 기반을 둔 투우는 폭력과 위험, 죽음 등에 대한 대리 경험을 제공했다. 고티에는 투우가 "인간의 상상력이 만들어 낸 가장 장대한 볼거리 중 하나"이며, 소를 죽일 때의 광적인 집중과 극적인 긴장감은 "셰익스피어가 쓴 희곡 모두를 합쳐 놓은 것만큼 가치 있는 것"이라고 했다.

그때는 보호 장비를 사용하기 훨씬 전이었고, 투우사가 탄 말이 소에 받혀 피가 흥건한 모래 위에 냄새나는 내장을 쏟아 놓는 일도 종종 있었다. 고티에는 그런 순간을 묘사하면서 더 역겨운 세부묘사까지 덧붙였다. "말의 배가 소뿔에 제대로 받혔고, 내장이 흘러나와 거의 땅에 끌리다시피 했다. (…) 내장을 다시 뱃속으로 쑤셔 넣고, 실과 바늘이 몇 번 왔다 갔다 하더니, 이 불쌍한 동물은 한 번 더 써먹을 수 있는 상태가 되었다." 싸울 자세를 보이지 않는 소늘에게는 더 잔인한 조치들 — 시끄러운 폭죽과 사나운 개들 — 이 취해졌고 풍경은 더욱 살벌해졌다. 고티에는 다음과 같이 전했다. "폭죽이 달린 막대기를 겁 많은 소의 어깻죽지에 끼우면 잠시 후 폭죽이 터지면서 불꽃과 폭음이 작렬한다. (…) 일단 개들이 소의 귀를 물고 나면 완전히 거머리 같았다. 녀석들은 귀를 완전히 뒤집어 놓기 전에는 절대 놓아주지 않았다."

투우의 원시적인 포악함에 매료된 마네는 9월 17일 아스트뤼크에게 쓴 편지에 다음과 같이 적었다. "형형색색의 관중들, 극적인 요소. 투우사와 말이 뒤집히고 성난 소가 그들을 덮치면, 조수들이 한 무리 달려나와 미처 날뛰는 소를 몰아낸다네." 그는 또한 화려한 의상의 아름다움과 죽음의 드라마에서 역설적으로 전해지는 생명력에 감동을 받고 보들레르에게

도 편지를 썼다. "가장 세련되고 가장 기이하면서도 가장 무서운 광경 중의 하나일 겁니다. 돌아가면 제가 이곳에서 본 투우의 눈부신 형상과 극적인 요소를 캔버스에 옮겨 보고 싶습니다."[8] 마네의 스페인 여행은 〈마드리드 투우장〉, 〈투우〉, 〈투우사〉 등 세 작품에 영감을 주었다.

스페인 여행의 정점은 프라도 미술관 방문이었다. 그는 자신에게 지배적인 영향을 미쳤던 벨라스케스의 작품 앞에서 넋을 잃고 말았다. 벨라스케스는 아무리 칭찬을 해도 부족할 것 같았다. 초상화 속 인물들의 강렬한 표정, 밝은 색과 풍성한 검은색의 대조, 천재적인 투시법 등을 보는 그 기쁨(훗날 그는 벨라스케스의 〈시종들〉에 등장하는 거울을 차용해 〈폴리베르제르의 술집〉(1881~82)에서 자신의 모습을 거울 속에 그려 넣기도 했다). 그는 학계에서 선호하는 밋밋한 색과 자신이 1861년 루브르에서 베꼈던 벨라스케스의 〈작은 기병대〉를 대조시키며 프루스트에게 다음과 같이 말했다. "정말 좋은 작품일세. 이 작품을 보고 나면 갈색투성이 학파에서 벗어날 수 있다네. (…) 벨라스케스, 엘 그레코 (…) 정말 인상적이야." 마드리드에서 아스트뤼크에게 쓴 편지에서 그는 자신이 스페인 회화에 완전히 동화되었고, 거기에서 큰 영감을 받았다고 적었다. "스페인에서 나를 가장 흥분시키고, 이번 여행을 값진 것으로 만들어 준 것은 벨라스케스의 작품들일세. 그는 가장 위대한 화가야. 하지만 그 사실이 놀랍지는 않아. 그의 작품에서 내가 이상적으로 생각하는 회화가 성취되어 있는 것을 보았기 때문이지. 그런 걸작들을 보고 나니 큰 희망과 용기가 생기네." 10여 년 후 이탈리아를 여행할 때 그는 베네치아의 거장들에게서도 깊은 인상을 받게 되지만, 그때에도 위대한 작품의 시금석은 항상 벨라스케스였다.

"나는 카르파초가 좋아. 기도서에 아주 소박한 빛의 자비를 담아 놓았더군. 그리고 산 로코 학교에 전시된 티치아노와 틴토레토도 아주 좋지. 그래도 나는, 자네도 알다시피, 항상 벨라스케스와 고야에게 되돌아간다네."[9]

1866년 5월 마네의 혁명적 예술은 자신을 방어해 주고 변호해 줄 용감한 평론가를 만나게 된다. 젊은 에밀 졸라는 폴 세잔의 어린 시절 친구였고 열정적인 언론인이었으며, 장차 루공 마카르 가家를 둘러싼 일련의 자연주의 소설을 쓰게 될 사람이었다. 1866년 살롱이 마네의 〈피리 부는 소년〉과 〈비극 배우〉를 거절하자, 졸라는 살롱의 관습적 가치를 공격하는 대담한 기사를 썼고 그 때문에 친공화파 자유주의 신문이었던 《레베느망 L'Evénement》을 강제로 그만둬야 했다. 그 기사는 마네의 놀라운 독창성, 학계 중심 예술과의 과감한 단절, 그리고 현대의 삶을 담아내는 데 전력하는 보들레르적 헌신을 높이 사는 말로 시작한다. "다른 화가들이 자연의 묘사라고 당연시하며 넘어가는 곳에서 그는 혼자 힘으로 진실에 대해 질문한다. 그는 이전 세대의 지식과 경험을 모두 거부하고 처음부터 다시 시작하고 싶어한다. 즉 자신이 그리는 대상을 면밀히 관찰하는 것에서 출발해 예술을 만들어 내고 싶어한다."

졸라는 마네의 화려한 기법과 명철하면서도 관조적인 관점, 그리고 강렬한 느낌을 칭찬했다. "그는 자신의 대상을 생생하게 포착한다. 자연의

난폭함 앞에 기죽지 않고, 대상이 스스로를 드러내도록 내버려 두면서 그것들 하나하나가 독립적인 존재로 드러나게 한다. 그의 온몸이 (…) 단순하면서도 활기찬 예를 통해 (…) 대상을 볼 수 있게 만드는 것 같다. 그는 사물들의 정확한 톤과 배치를 찾아내는 데에서 만족을 느끼고, 그 결과는 강력하고 밀도 있는 회화가 된다." 마지막으로, 충격적인 비유까지 들어가면서 졸라는 마네의 가슴을 찌르는 통찰이 보기에는 즐겁지만 인위적인 살롱의 예술을 까발리고 파괴했다고 주장했다. "마네 씨의 작품들이 살롱에 어떤 충격을 주었는지는 모두 알고 있을 것이다. 벽을 부숴 구멍을 낸 것이나 다름없다. 그 구멍으로 유행을 좇아다니는 과자 장수의 비밀들이 쏟아졌다. 사탕수수, 파이 부스러기가 가득한 집, 허식 덩어리 신사들과 거품으로 뒤덮인 숙녀들이 그것이다."[10] 1867년 2월, 졸라의 열정적인 방어에 깊은 감명을 받은 마네는 그의 전투적인 비유를 빌려 가며, 새로운 우방에게 반격의 때가 될 때까지 기다려 달라고 부탁했다. "언젠가 선생님의 우정과 맹렬한 펜이 필요해질 때가 있을 것입니다. 그러면 저는 그것을 공식적으로 사용할 수 있겠지요. 아마도 저는 심한 공격을 받게 될 겁니다. 그러니 그때까지는 선생님과 우리의 힘을 비축해 두는 것이 좋을 듯합니다."

졸라는 자신의 소설 『마들렌 페라*Madeleine Férat*』(1868)를 마네에게 바쳤고, 그해 마네는 졸라의 초상화를 그려 주었다. 검은색 재킷을 입은 졸라가 다리를 꼬고 옆으로 앉은 모습인데, 검은색 배경 앞에 선 굵은 얼굴이 4분의 3 정도 보인다. 손에는 커다란 책을 펴 들고 있고, 책상 위에는 깃털 펜과 잉크, 책과 팸플릿이 흩어져 있는데, 그중에는 파란색 표지

에 제목이 또렷이 보이는 마네에 관한 에세이도 눈에 띈다. 왼쪽에는 중국식 병풍이 있고 오른쪽 뒤로는 마네의 작품에 영향을 주었을 법한 세 점의 그림, 즉 일본 판화와 벨라스케스의 판화, 그리고 〈올랭피아〉의 이미지가 붙어 있다. 졸라는 〈올랭피아〉를 걸작이라고 불렀다. 하지만 감정이입 없이, 어떻게 보면 뻣뻣하게 그린 것 같은 이 초상화 속의 졸라는 자신의 예술과 문학작품에 심취한 위대한 지성인으로 보이지는 않는다. 오히려 안경을 내려놓고 있는 그는 손에 있는 책은 물론 마네의 작품을 암시하는 그림들에도 시선을 주지 않고 있다.

자신의 초상화에 감정적으로 몰입했던 프루스트를 그릴 때, 마네는 그의 감정에 동참할 수 있었다. 반면 굳은 자세로 앉아 있는 졸라는 지친 나머지 졸고 있는 듯한 느낌마저 주고, 모델이 편안한지 여부에는 관심이 없는 마네는 자신의 작품에만 몰두한다. 졸라는 그 상황을 다음과 같이 회상했다. "끝도 없이 몇 시간을 앉아 있었다. 움직이지를 못하니 팔다리에 감각이 없어지고 빛 때문에 눈도 힘들었다. (…) 나는 가끔씩 졸기도 하면서 그렇게 앉아 있었다. 이젤 앞에 선 마네를 보았다. 그는 긴장된 자세로 눈에서 빛을 뿜으며 자신의 작품에 푹 빠져 있었다. 나는 완전히 잊어버린 것 같았다. 더 이상 내가 거기에 있다는 것도 모르고 있었다."

역설적이게도, 졸라는 정치적인 이유 때문에 — 그 역시 기성 질서에 반대하고 있었으므로 — 마네를 방어해야만 하는 입장이었지만, 그의 예술을 완전히 이해하지는 못했다. 그 역시 훗날 "그의 그림은 항상 나를 조금은 혼란스럽게 만들었다"고 인정했다. 1879년 6월 졸라는 러시아 신문에 마네를 공격하는 글을 썼는데, 무안하게도 그 글이 프랑스 잡지에 번

역되어 소개되었음을 알게 된다. 기존의 비난들을 그대로 되풀이하면서 졸라는 마네가 자신이 생각하는 개념을 성공적인 작품으로 옮기지는 못했으며, 대충 그린 작품에 너무 쉽게 만족하는가 하면, 원칙이 없고 수많은 실패작을 만들어 냈다고 했다. 마네는 세 번째 문학 친구 스테판 말라르메를 만난 후에야 비로소 제대로 된 인정을 받기 시작했다. 말라르메는 보들레르가 보여 주었던 마네의 작품에 대한 열정과 그에 대해 글을 써줄 만한 예리함을 모두 갖춘 인물이었다.

〈풀밭 위의 점심〉과 〈올랭피아〉가 불러일으킨 일반인들 사이의 소동 때문에 학계 사람들은 더욱 마네를 멀리했고, 그가 살롱에 제출하는 작품은 계속해서 웃음거리가 되었다. 그럭저럭 생활을 해나갈 수입은 있었지만 그림으로 버는 돈은 거의 없었고, 그 때문에 마네는 좌절하고 괴로워했다. 이와는 대조적으로 지금은 거의 잊혀졌지만 살롱이 사랑해 마지않았던 아돌프 부그로의 작품 가격은 "아주 높았고, 밀려드는 주문도 많아서 농담처럼 '오줌 눌 때마다 5프랑씩 손해를 본다'고 할 정도였다."

1867년 5월, 정부가 지원하는 만국박람회에 제출한 작품이 거절당한 후 마네는 다른 길을 택하기로 마음먹고 귀스타브 쿠르베가 했던 것처럼 개인 전시회를 열었다. 어머니에게 1만8000프랑이라는 적지 않은 돈을 빌린 그는 정원 바로 앞에 자신만의 전시관을 세우고 쉰 점의 작품으로 일인전시관을 마련했다. 마네는 전시회를 소개하는 선언문에서, 작품을 전시함으로써 충격의 여파를 줄이고 사람들이 자신의 작품들을 받아들이는 것은 물론 자신 역시 그토록 오래 기다려 왔던 인정을 받을 수 있기를 바란다고 말했다.

화가에게 최고의 관심사, 즉 필수 불가결한 것은 작품을 전시하는 것입니다. 직접 작품을 보고 나면 처음엔 놀랍고, 사람들 말처럼 충격적이라고 느꼈던 것들에도 익숙해지게 될 것입니다. 사람들은 조금씩 그 작품을 이해하고, 받아들이게 될 것입니다.

시간은 우리가 모르는 사이에도 항상 작품에 영향을 미치면서, 최초의 거친 면들을 다듬어 부드럽게 만들어 줍니다. 전시를 통해 화가는 자신의 싸움을 계속할 수 있게 해줄 친구와 지원자를 찾게 되는 것입니다.

대중의 반응을 갈망했던 마네는 방문객들을 위해 방명록을 만들었고, 매일 밤 그 가혹하고 조롱 섞인 반응들을 주의 깊게 읽었다. 자기 작품에 강한 믿음을 가지고 있었지만 그는 의기소침해지지 않을 수 없었다. 그의 작품들은 그가 사망하고도 한참이 지나서야 비로소 인정을 받게 된다. 『잃어버린 시간을 찾아서』(1917~27)에 등장하는 게르망트 공작 부인은 루브르에 전시된 〈올랭피아〉를 보고 다소 과장해서 다음과 같이 말한다. "요즘은 이 그림을 보고 조금이라도 놀라는 사람이 없지. 앵그르의 그림과 다를 게 없잖아." *12*

1869년 1월, 마네의 걸작 중 하나이자 프랑스의 수치를 극적으로 묘사한 작품 〈막시밀리안 황제의 처형〉(1868)이 살롱에서 거절당했다. 순전히 정치적인 이유 때문에 정부는 이 그림의 전시를 허락하지 않았고, 마네가

가지고 있던 그 그림의 석판화까지 금지시켰다. 들라크루아의 〈키오스 대학살〉(1823)처럼, 마네의 이 작품도 먼 나라에서 일어난 비극적 사건에서 영감을 받아 그린 것이었다.

1859년, 멕시코의 지배권을 놓고 원주민과 미국의 지원을 받고 있던 베니토 후아레스와 "가톨릭 보수주의자이자 권위적인 교단과 농장주 및 관료 등으로 구성된 상류층의 지지를 받는 미겔 미라몬 장군"이 맞서고 있었다. 3년 후 멕시코 내전이 계속되는 와중에 나폴레옹 3세는 대외 채무를 독촉하는 뜻에서 프랑스 군대를 멕시코에 보냈고, 1864년에는 오스트리아 황제 프란츠 요제프의 동생이자 꿈에 부푼 이상주의자였던 막시밀리안 대공을 멕시코 황제로 임명했다.

다시 3년이 지난 1867년 2월, 프랑스는 공식 조약을 부인했다. "〔아실-프랑수아〕 바쟁 제독과 멕시코시티에 주둔하고 있던 프랑스군이 철수한 상황에서 막시밀리안은 보잘것없는 무기와 몇 천 명의 병사로 6만 명의 적에 맞서야 했다." 5월 16일, 수도에서 북서쪽으로 200킬로미터 떨어진 케레타로가 "72일간의 전투 끝에 함락되고 막시밀리안이 항복하면서 3년간의 그의 통치도 끝났다." 나폴레옹 3세는 막시밀리안을 배신했다는 이유로 비난받았고 "프랑스는 워털루 전투 이래 위신에 큰 타격을 입게 되었다."[13] 공식 정부의 전복을 기도했다는 죄목으로 기소된 막시밀리안은 군사법원에서 내란죄를 선고받았다. 많은 외국 정부가 선처를 호소했지만 후아레스 정부는 프랑스의 꼭두각시를 제거해 버리고 싶어했다. 1867년 한때 자신이 점령했던 도시가 내려다보이는 언덕에서 막시밀리안과 그의 참모 두 명 — 미겔 미라몬과 토마스 메히아 — 은 총살당했다.

마네의 작품은 프랑스에서 퍼지고 있던 뉴스와 사진을 바탕으로 한 것이었다. 현장 설명에 따르면 처형은 아침 7시경 공동묘지가 있는 언덕에서 이루어졌다. 막시밀리안과 미라몬, 메히아는 동시에 총을 맞았고, 여섯 명의 군인으로 이루어진 집행관들도 세 명에게 각각 따로 붙었다. 칼을 들고 집행을 명령하는 관리는 한 명이었는데, 군인들과 함께 서 있던 그가 명령을 내리면 집행관들이 동시에 방아쇠를 당기도록 되어 있었다. 희생자와 군인들 사이의 거리는 세 걸음 정도, 즉 직사直射 거리였다. 순혈 인디언이었던 메히아는 겉보기부터 프랑스 사람인 미라몬과는 달랐는데, 몸이 심하게 약해진 나머지 처형장에 오는 길에도 들것에 실려 나와야 했다.

현장을 목격한 증인들에 따르면 막시밀리안은 그나마 명예로운 자리인 가운데 자리를 미라몬에게 내주었다고 한다. 또 다른 끔찍한 설명에 따르면, 모자도 쓰지 않은 막시밀리안은 총을 맞고도 금방 죽지 않았는데 그 뒤처리 역시 거칠기는 마찬가지였다. "발포를 명령했던 장교가 칼로 막시밀리안의 몸을 뒤집은 다음 아무 말 없이 가슴 부위를 가리켰다. 병사 한 명이 너무 가까운 거리에서 사격을 해서 그의 옷이 그을릴 정도였다."

마네가 자신의 그림에 반영하지는 않았지만, 당시의 정황을 감정적으로 전달한 보도도 있었다. 그 기사에 따르면 두 장군은 눈가리개를 한 상태였고, 처형장에는 수도원장을 비롯한 성직자들도 참석했다고 한다. "프란체스코회 소속 신부들이 희생자들 뒤쪽 벽에 검은색 의자와 십자가를 각각 세 개씩 세워 두었고, 인디언들이 관을 그곳까지 옮겼다. 구경꾼들은 울음바다를 이루었다."[14]

마네의 처형 묘사는 정치적 요소뿐만 아니라 개인적인 요소도 담고 있다. 베르트 모리조의 처남 폴 골리바르가 멕시코 전투에서 한쪽 팔을 잃었는데, 마네는 그에게서 현지의 재앙을 들었음이 분명하다. 또한 마네는 고티에의 『스페인 방랑』에서 자신에게 영감을 준 고야의 작품에 대한 글을 읽었는데, 나폴레옹 전쟁 당시 프랑스 사람들이 군중에게 발포하는 장면을 그린 그 작품은 나중에 프라도에서 직접 볼 수 있었다. "고야는 5월 3일에 프랑스 군대가 수많은 스페인 사람들에게 총을 쏘았던 사건을 그림으로 남겼다. 믿을 수 없을 정도의 힘과 열기가 느껴지는 작품이다."[15]

마네는 서로 다른 네 점의 〈막시밀리안 황제의 처형〉을 그렸는데 — 현재는 보스턴, 런던, 코펜하겐, 그리고 독일 만하임에 각각 소장되고 있다 — 마지막 작품이 월등히 뛰어나다. 그는 영화의 한 장면처럼 긴박한 그 장면을 너욱 급박하고 밀도 있게 만들기 위해 역사적 세부사항을 많이 바꾸었다. 최종 작품에서는 희생자들과 수직을 이룬 벽이 점점 더 옥죄어 오며 그들을 짓눌러 버릴 것만 같다. 집행관들도 세 무리가 아니라 하나의 무리이며, 세 명에게 동시에 총이 발사되지도 않는다. 전체 집행관은 스물한 명이 아니라 병사 일곱에 상사 한 명인데, 그들은 줄을 지어 길게 늘어서지 않고 한데 모여 있다. 미라몬이 아니라 막시밀리안이 가운데 자리에 섰고, 현지 민중들과의 결속력을 보여 주기 위해 멕시코풍 모자를 쓰고 있다. 역시 따로 떨어지지 않고 한데 모인 희생자들은 서로에 대한 형제애와도 같은 신뢰를 표하기 위해 서로 손을 잡고 있다. 군인들은 멕시코 군복이 아니라 프랑스 군복을 입고 있으며, 총 끝이 거의 가슴에 닿을 듯하지만 그림 속에 피는 보이지 않는다.

마네는 그림을 아주 빽빽하게 구성했다. 그는 희생자들이 입고 있는 흰색 셔츠, 군인들의 흰색 벨트와 각반, 희생자들의 머리 주변에서 벽 건너편의 구경꾼들이 있는 곳으로 피어오르는 흰색 연기까지, 흰색을 통해 이 정치적 비극에 동원된 사람들 모두를 하나로 묶었다. 또한 희생자와 군인, 구경꾼들이 만드는 커다란 삼각형과, 양 팔꿈치를 괸 채 슬픔에 가득 찬 표정으로 자신의 머리를 쥐고 있는 구경꾼의 작은 삼각형을 호응시키고 있다.

이 그림에서는 처형자들의 총이 동시에 발사된 것이 아니라 차례대로 발사된 것으로 묘사되고 있다. 검은 피부에 말끔하게 면도를 한 메히아는 총을 맞고 뒤로 밀려나고 있지만 아직 완전히 땅에 쓰러지지는 않았다. 수염을 기른 막시밀리안과 미라몬은 꼿꼿하게 선 자세로 용감하게 자신들의 죽음을 기다리고 있다. 세 걸음 거리가 아니라 그림에서처럼 장총 길이 정도로 좁혀진 가까운 사정거리에서 총을 쐈다면, 아마도 희생자들의 피가 처형자들의 옷을 흠뻑 적셨을 것이다. 마네는 황제와 장군들의 얼굴은 또렷하게 묘사하면서도 총을 든 군인들은 의도적으로 흐릿하게 처리했다. 아무렇지도 않은 듯 희생자들을 확인 사살할 총을 정비하고 있는 상사의 모습이 두려움을 가중시킨다. 겉으로 보기에는 매우 객관적으로 묘사된 작품이지만, 마네는 분명 희생자들 편을 들고 있다. 집행관들이 입고 있는 낯익은 프랑스 군복은 막시밀리안을 죽음으로 몰아간 것이 멕시코인들이 아니라 프랑스인들임을 암시한다. 프랑스 정부의 배신과 굴욕을 강하게 비판한 마네의 이 충격적인 그림은 현대전을 담은 보도사진만큼이나 큰 정치적 타격을 입힐 수 있는 것이었다.

❖

마네는 브라질 항해에서 펜싱을 배웠고, 19세기 후반까지 여전히 명예로운 유럽의 전통으로 남아 있던 결투에 대한 상상을 즐겨 했다. 카를로-뒤랑과 서로의 초상화를 그려 주기로 했지만 끝내 완성하지 못했을 때에는 "서로 한 발씩 쐈지만 맞추지는 못했지"라고 결투에 비유해 말하기도 했다.

1870년 2월, 최근 여러 번 퇴짜를 맞고 예민해져 있던 마네는 항상 자신의 작품을 존중해 주었던 평론가 에드몽 뒤랑티 앞에서 폭발하고 만다. 뒤랑티는 자신의 리뷰에서 "마네 씨는 굴 껍데기를 밟은 철학자와 〈천사와 함께 있는 예수〉의 수채화법을 함께 보여 주었다"고 간략하게 적었을 뿐이다. 끊임없는 공격과 대중들의 반감 때문에 심한 고통을 겪고 있던 마네는, 자신의 감정을 숨기려고 노력하긴 했지만 상당한 압박을 느끼고 있었다. 그런 상황에서는 친구들의 아주 작은 비판도 허락되지 않았다. 겉으로는 아무런 악의가 느껴지지 않는 이 문장을 접한 마네는 평소의 그답지 않게 크게 분노했고, 그들이 늘 회합했던 카페 게르부아에서 그를 만났을 때 그만 그의 얼굴에 주먹을 날리고 말았다. 뒤랑티는 그에게 결투를 신청하지 않을 수 없었고, 마네는 결투의 도구로 칼을 선택했다. 졸라가 심판을 보기로 하고, 두 사람은 생 제르맹 숲에서 만났다. 뒤랑티의 자극이 가벼운 것이었고 더구나 두 사람은 친구 사이였지만, 어쨌든 결투는 이루어졌다.

경찰 보고서는 다음과 같다. "합습은 한 번밖에 없었지만, 상당히 격렬

해서 칼이 두 자루 다 상할 정도였다. 뒤랑티 씨는 상대방이 찌른 칼에 갈비뼈 부위를 찔려 오른쪽 가슴 윗부분에 가벼운 상처를 입었다. 상처가 생기자 심판은 명예가 지켜졌음을 선언했고, 더 이상의 결투는 의미가 없다며 중지시켰다." 카페 게르부아의 단골이자 졸라의 친구였던 폴 알렉시스는 다소 익살스런 어조로 두 사람 모두 상대방이 크게 다치지 않았음을 알고 안도했다고 당시의 상황을 전했다. "펜싱의 기술에 대해서는 전혀 몰랐던 마네와 뒤랑티는 아주 원시적인 방식으로 서로를 향해 달려들었다. 네 명의 심판이 놀라서 둘을 떼어 놓았고 (…) 두 사람의 칼은 코르크 따개처럼 엉망이 되어 있었다. 그날 저녁 두 사람은 다시 세상에서 가장 친한 친구 사이로 돌아갔다."

결투가 끝나고 자신이 미쳐 날뛰었던 것이 무안해진 마네는 그 위험했던 사건을 그저 장난으로 폄하시키려 했다. "내가 무서웠던 건, 내 칼이 그의 머리를 뚫고 나가 버리면 어쩌나 하는 걱정 한 가지밖에 없었다. 그 정도로 세게 달려들었다. 정말이지 말도 못할 정도로 고생을 했다. 결투가 있기 전 날, 발이 편한 큰 신발을 한 켤레 마련했는데 (…) 결투가 끝나고 뒤랑티에게 주려고 했더니 자기 발이 내 발보다 커서 받을 수 없다고 했다. 우리는 어떻게 서로를 향해 달려드는 어리석은 짓을 할 수 있었는지 내내 의아해했다."[16]

# 쥐를 잡아먹으며
1870~1879

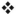

    피로 물든 쿠데타 이후 20년 만에, 그리고 막시밀리안을 처형한 지 3년 만에 자만심에 가득 찬 나폴레옹 3세는 프랑스를 또 다른 재앙으로 몰아넣었다. 1870년 7월, 스페인의 왕위 계승과 관련한 외교적 문제를 과장하며 프로이센에 전쟁을 선포한 것이다. 프랑스 군대는 애국심으로 무장하고 싸웠지만 더 좋은 무기에 조직력까지 갖춘 프로이센 군대에는 상대가 되지 않았다. 처음부터 질 수밖에 없는 전쟁이었다. 소설가 귀스타브 플로베르는 조르주 상드와의 대화에서 당시 많은 사람들이 느끼고 있던 좌절감을 다음과 같이 표현했다. "이 나라 사람들의 어리석음을 보고 있으면 구역질이 나고 가슴이 찢어질 듯합니다. 아무리 해도 고쳐지지 않는 인류의 야만성이 저를 깊은 슬픔에 빠뜨립니다. 전쟁에 대한 열광, 아무 이유도 없는 그 전쟁을 보고 있느니 차라리 죽어 버리고 싶은 심정입니

다." 6주 만에 알자스와 메스에서 패배하고 스당 전투에서 박살이 난 나폴레옹 3세는 8만 3000명의 군대와 함께 항복을 선언했다. 독일군이 파리를 공격했으며, 파리 시민들은 가장 비참했던 겨울로 기억될 겨울을 견뎌야 했다. 도시 외곽에서는 전투가 끊이지 않았고, 덕분에 파리는 항상 전시 상황이었다.

프랑스 남부 지역은 전쟁에 영향을 받지 않았다. 파리를 떠날 방법을 찾은 사람들은 모두 떠나갔고, 수잔과 레옹, 그리고 마네의 어머니도 피레네 지역의 오를레앙으로 피신했다. 스페인 여행에서는 수잔에게 편지를 쓰지 않았던 마네였지만, 이번에는 계속 연락을 취하며 점령 기간에 파리에서 일어나는 일들을 상세하게 전했다. 9월 10일, 그는 여자들이 남자들을 군대로 내몰고 있다고 적었다. "여자들이 전의를 불태우고 있습니다. 몽마르트르에서는 경찰 행세를 하며 남자들이 집에 가만 있지 못하게 합니다." 그런 상황에서도 그는 다가올 재앙을 예측했다. "우리 불쌍한 파리 시민들은 끔찍한 일을 맞이할 것 같습니다. 유럽 전체가 제때 개입하지 않는다면 죽음과 파괴, 약탈과 살육을 피할 수 없을 겁니다." 열성적인 공화주의자였던 파리 시민들은 독일군은 물론 프랑스 정부에도 저항하기로 결심했다. 하지만 9월 중순, 마네는 시민군은 군대의 공격을 막지 못하고 결국 굴욕적인 패배를 맞이할 수밖에 없을 것이라며 민심을 전했다. "어제는 드가, 외젠(마네의 동생)과 함께 폴리베르제르에서 열린 집회에 나가 클뤼세레 장군의 연설을 들었습니다. (…) 현재 임시정부는 상당히 인기가 없는데, 진짜 공화주의자들은 전쟁이 끝난 후 새로운 정부를 세울 계획을 가지고 있는 것 같아요."

열렬한 사회주의자였던 카미유 피사로와 클로드 모네는 제2제정을 혐오한 나머지 영국에서 지내고 있었다. 그러나 마네는 정부에 대한 반감과 불신보다는 애국심이 더 컸기 때문에, 어떻게든 자신의 조국을 지켜야 한다고 생각했다. 1870년 11월, 그는 독일 점령기에 파리를 지켜 냈던 시민군에 포병 장교로 자원했고, 그 다음 달에는 참모진에 합류했다. 시민군은 2만4000명에서 9만 명으로 급속히 불어났고, 비록 강제 입대가 있기는 했지만 그 수가 35만 명에 이른 적도 있었다. 조직과 훈련은 형편없었고, 수당도 하루에 1.5프랑에 불과했던 시민군은 프로이센 군대를 이길 수 없었다. 그들 중 파리 주변의 요새에서 군인들에게 실제적인 도움을 줄 수 있을 만한 사람은 소수에 지나지 않았다. 마네가 복무했던 때의 시민군 상황에 대해 역사가 알리스테어 호른은 다음과 같이 정리했다. 몇 달 동안 시민군은 "성벽을 돌며 순찰하거나 시내의 소요를 신압하는 일 이외에는 할 일이 없었으며, 지루함과 무력감에 시달렸다. 자신들이 하는 일이 별 소용이 없다는 생각 때문에 긴장이 풀어져 담배나 술, 카드놀이나 잡담으로 소일하는 경우가 많았다. 지루한 일상이었다."[1] 그런 해이함과 훈련 부족이 그들의 전투력을 갉아먹었고 결국 시민들과의 충돌로 이어지기도 했다.

마네가 맨 처음 맡은 임무는 가벼운 것이었기 때문에, 그는 휴대용 화구 상자와 이젤을 가지고 다닐 수 있었다. 〈눈 덮인 프티 몽루주〉에서는 전투를 내려다보며 교회의 높은 종탑을 그리기도 했다. 한 달 후 그는 요새에서만 지내는 군대가 질병과 기근의 위협을 받고 있다고 했다. "외부와의 어떤 접촉도 없이 이곳에 갇혀 있는 생활이 지겨워지고 있습니다.

(…) 천연두가 퍼지기 시작했고, 1인당 고기 배급도 75그램으로 줄었어요. 그나마 우유는 어린이와 환자들에게만 배급됩니다." 11월 중순이 되자 식량 상황은 절박해졌다. 스페인 요리를 불평했던 까다로운 여행자는 이제 쥐와 고양이, 개까지 잡아먹으며 지내야 했고, 어쩌다 먹게 되는 나귀나 말은 별식이었다.

11월 30일에서 12월 2일까지 프랑스인들이 파리 탈출을 시도했던 샹피니쉬르마른(파리 남동쪽에 있는 마을) 전투에서 마네는 포화 사이로 보급품을 날랐는데, 그 와중에도 오를레앙에 있는 가족들에게 편지를 쓸 시간은 있었던 모양이다. "결정적인 시간이 임박했습니다. (…) 파리 전역에서 전투가 벌어지고 있어요. 어제 적군이 중화기를 동원해 상당한 피해를 입혔습니다. 시민군은 용감하게 맞섰지만, 전방의 방어선이 무너지고 말았어요. 저는 요새를 지키고 있습니다. 아주 지루하면서도 힘든 일이죠. 짚단 위에서 잠을 자는데, 그마저도 바닥을 다 덮기에는 부족한 실정입니다." 12월 2일 그는 다시 포화 속을 건너는데, 일 자체는 그리 어렵지 않게 해낼 수 있었던 것으로 보인다. "어제는 르부르제와 샹피니 사이에서 전투가 벌어졌습니다. 어찌나 시끄럽던지! 하지만 머리 위로 포탄이 날아다니는 상황에 있다 보니 금방 익숙해졌습니다." 1871년 1월까지는 말을 타고 보급품을 나르면서 생긴 종기 때문에 방에서 누워 지내야 했다. 파리가 항복하기 13일 전인 1월 15일, 그는 식량이 거의 바닥났으며 공격도 무자비하다고 우울한 어조로 전했다. "말들은 다 삽아먹어 버렸고 연료도 떨어졌습니다. 남은 건 검은 빵뿐인데, 밤낮을 가리지 않고 포탄이 쏟아집니다." 다섯 달 동안의 지루함과 영양결핍, 극심한 불안에도 불구하고

파리 사람들은 심리적으로 "전례 없는 굴욕적 패배와 만신창이가 된 평화 협정에 직면할" 준비가 되어 있지는 않았다.[2] 하지만 굶주림에 시달리던 도시는 1871년 1월 28일 결국 굴복하고 만다.

나폴레옹 3세는 영국으로 피신했고, 승전국 프로이센은 협정서의 조인과 보상금 지급을 기다리며 여전히 수도 외곽에 진을 치고 있었다. 1871년 2월 의회 선거를 통해 임시정부가 구성되고, 늙은 보수주의자 아돌프 티에르가 이끄는 임시정부는 시민군을 파리에서 마르세유로 이동시켰다. 티에르는 평화조약을 놓고 프로이센과 협상을 벌였고, 프랑스는 알자스 로렌을 잃은 것은 물론 막대한 보상금까지 지불해야 했다. 파리 사람들은 자신들이 감당해야 할 희생에 격분하며 저항을 결심했고, 마르세유에 자치 도시정부를 설립하고 스스로 코뮌이라고 부르며 전쟁을 준비했다.

그 시점에 마네는 파리를 떠나 프랑스 남서부에 있던 가족들과 합류했다. 3월 중순, 친구인 조각가 펠릭스 브라크몽에게 쓴 두 통의 편지에서 그는 자신의 공화주의적인 시각과 티에르에 대한 반감을 나타냈다. 역시 친구였던 화가 알베르 백작이 의회를 구경시켜 주었을 때의 이야기다.

　　자기 몸도 가누지 못하는 바보 같은 노인들이 프랑스를 대표하는 상황은 꿈에도 생각해 보지 못했네. 조그맣고 멍청한 티에르도 예외는 아니라서, 나는 그가 연설 도중에 쓰러져서 죽어 버리기를, 그래서 그 조그만 몸뚱이를 보지 않아도 되기를 희망하고 있네. (…)

　　정직하고 차분하고 지적인 사람들의 정부는 공화정뿐이겠지. 그런 정부를 통해서만 우리는 전 유럽 사람들이 보는 앞에서 지금 겪고 있는 이 끔

찍한 재앙에서 회복할 수 있을 걸세. (…) 독일군이 철수한 후에 곧장 파리로 돌아가지 않은 것은 티에르와 그의 의회가 저지른 가장 큰 실수였네.

예상대로 내전이 발발했고, 석 달 동안 두 번이나 군대가 수도를 공격했다. 5월 21일, 독일군이 지켜보며 기다리는 상황에서 티에르를 따르는 프랑스 군대가 파리에 입성했다. 독일군은 파리를 포위하고 포격했지만 도시 안으로 들어오지는 않았다. 이제 프랑스 군인들이 노동자 계급을 살해하고 그 시체를 길거리에 쌓아 갔다. 일주일 동안 자행된 피로 물든 살육에서 군인들은 부녀자와 어린이를 포함해 2만 명을 처형했다. 어떤 역사가는 이에 대해 "처참함으로 말하자면, 코뮌에 가해진 '속죄' 작업은 제1차 프랑스 혁명과 1917년의 상트페테르부르크의 혁명도 무색하게 할 정도였다"고 결론지었다. 1871년 5월, 코뮌에 대한 잔혹한 신압이 끝난 프랑스는 "수치스러운 패배에 이은 내전에 시달렸으며, 독일이 요구한 보상금과 파리를 재건하기 위한 비용 때문에 파산 상태에 이르렀다."[3]

마네는 6월에 파리로 돌아왔다. 살육이 지나간 도시는 폐허가 되어 있었고, 건물들은 모두 불타 버린 상태였다. 그는 전쟁의 긴장감이 얼마나 컸던지 8월에는 신경쇠약에 시달리기도 했다. 몇 달 동안 일도 하지 않고 하릴없이 카페들을 전전했고, 결국 의사를 찾아간 후에야 우울증에서 벗어날 수 있었다.

마네는 베르사유 정부는 아무런 희망도 없는 반동 세력이며, 코뮌은 거칠게 죽음으로 내몰리고 있다고 느꼈다. 그는 정치인이었던 레옹 강베타 — 제2제정 당시에는 교회 세력에 반대했고, 전시에는 장관을 역임하

며 독일에 대한 복수를 주장했던 인물 — 만이 "현재 가장 능력 있는 인물"이라고 평가했다. 마네의 정치관에 대한 훌륭한 글에서 필립 노드는 마네는 물론 그의 가족과 친구들까지 모두 급진적인 공화주의적 신념을 가지고 있었다고 했다. 그는 살롱을 민주화하려 했고, 20년이 넘는 활동 기간 내내 "정치적인 의미가 충만한 소재나 주제를 그렸다. (…) 1860년대에 그는 제국에 맞섰으며, 미국 내전에서는 북군을 지지했고, 교정教政 분리를 지지하는 운동에 헌신적으로 가담했다. 마네는 1870년에 프랑스를 패배로 몰아간 군인들을 혐오했고, 코뮌 기간에는 베르사유 측의 억압에 대항해 조직된 [자유주의적 공화파] 연합 세력에 동조했다."

마네는 파리 포위와 코뮌을 소재로 세 점의 걸작을 창조했다. 석판화인 〈기구〉(1862)는 나중에 나올 〈깃발로 뒤덮인 모스니에 가〉(1878)의 주제를 미리 선보인 작품이나. 앞의 작품은 기구가 올라가는 것을 구경하는 데 정신이 팔린 나머지 그림 중앙 전면에 있는 절름발이 소년을 보지 못하는 축제 중의 파리 시민들을 묘사한 그림으로, 소년의 모습은 그 광경을 더 잘 보기 위해 기둥을 타고 오르는 사람들과 슬픈 대조를 이룬다. 뒤의 그림에는 무거운 장비를 지고, 한쪽 다리를 잃은 채 목발에 의지해 걸어가는 낙오된 병사가 등장한다. 노동자의 작업복과 모자를 걸친 이 남자는 코뮌 전투의 희생자임이 분명해 보이는데, 그늘이 드리워진 텅 빈 거리를 힘겹게 걸어가고 있다. 그의 뒤로 역설적이게도 '평화 축제'라고 적힌 깃발들이 펄럭이고 있다.

마네의 석판화 〈내전〉(1871~73)은 전장으로 변한 거리에서 죽어 버린 다른 병사들 옆에 누워 있는 시민군의 팔과 다리만 보여 준다. 바지는 다

찢어졌고, 신발도 거의 닳아 없어진 상태다. 테오도르 레프는 시민들을 처형하는 소총 부대를 묘사한 마네의 〈바리케이드〉(1871)를 언급하면서 그가 "무심한 티에르에 의해 복수심에 불타는 군인들의 손에 버려진 반란군의 이미지와, 역시 무심했던 나폴레옹에 의해 멕시코 군인들의 손에 넘겨졌던 막시밀리안의 이미지를 연결시키고 있다"고 짚어 냈다.[4] 이런 충격적인 이미지는 죽음의 의식儀式에 대한 마네의 평생에 걸친 관심을 드러내 준다. 반란군의 시체와 익사한 병사들, 투우와 죽은 투우사, 멕시코 묘지에서의 처형과 파리의 바리케이드, 전쟁 희생자와 장례식 등이 모두 그에 해당된다.

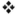

마네에 대한 살롱의 푸대접은 동시대의 다른 어떤 작가보다 심했다. 하지만 그는 1874년부터 1883년 사망할 때까지 인상주의자 전시회에는 참여하지 않았다. 공식적인 인정을 갈망했던 그는 주변적인 움직임에 동참하기보다는 거꾸로 살롱을 맹렬히 공격하는 방법을 택했다. 또한 1873년 살롱에서 〈맛있는 맥주〉가 채택되었다는 사실도 이듬해의 제1회 인상주의자 전시회 불참에 영향을 미쳤을 것이다. 작품 속의 유쾌한 주인공은 수염을 길게 기르고 덩치가 곰 같았던 귀스타브 쿠르베를 닮았다. 상기된 붉은 표정에서 쾌락주의자 같은 느낌을 풍기는 이 남자는 목도리와 주름진 조끼로 배를 가리고 있다. 거기에다 긴 파이프를 물고 맥주잔을 들고 있는데, 잔뜩 배가 불러서 만족한 모습이다. 하지만 많은 사람들을 즐겁

게 해주는 이 그림마저도 살롱에서는 푸대접했다. "전시회 카탈로그에 실린 〈맛있는 맥주〉의 복사 상태가 조잡한 것에 놀랐다"고 마네가 불평하자 편집자는 퉁명스럽게도 "〈맛있는 맥주〉의 복사판 상태가 안 좋은 것은 원작을 그대로 복사했기 때문입니다"라고 대답했다.

비록 마네가 살롱에 집착하기는 했지만, 그는 인상주의자들 역시 존경하고 칭찬했다. 자신만의 길을 갔던 마네였지만 그는 인상주의의 선구자로 여겨지고 있었다. 뒤레는 다음과 같이 적었다. "마네는 자기 주변에 한 무리의 작가와 화가, 미술 전문가, 그리고 훌륭한 여인들을 거느리고 있었으며, 제자도 몇 명 키웠다. (…) 〔이들은 모두〕 따뜻한 우정으로 그를 대해 주었다." 1870년대에 마네는 "드가와 르누아르, 모네의 작품들을 한 번 보세요! 아, 이 얼마나 훌륭한 재능입니까?"라고 감탄하곤 했다. 만국 박람회에 다녀온 후에는 또 한 번 기존의 지배적인 학계 취향을 조롱했다. "도대체 이 사람들은! 이런 사람들이 어떻게 드가와 모네, 피사로의 작품을 비웃고, 베르트 모리조와 메리 커샛의 작품에 대해 농담을 던질 수 있단 말입니까. (…) 정작 본인들은 이런 작품밖에 못 만들어 내면서!" 1883년 12월 피사로는 인상주의자들의 빛나는 혁신을 상기시키며, 마네가 살았던 시기에 지배적이었던 부르주아적 취향에 대한 경멸을 노골적으로 드러냈다. "지난 50년간 그들이 존경했던 것들은 이제 모두 잊혀진 것, 철이 지난 것, 우스운 것이 되어 버렸습니다. 앞으로는 무대 뒤에서 '이것이 들라크루아야! 이것이 베를리오즈야! 여기 앵그르도 있네!'라는 소리를 들어 가며 새로운 것을 익혀야 할 것입니다. 똑같은 상황이 문학이나 건축, 과학이나 의학 등 모든 인문학 분야에서 일어나고 있습니다."

프랑스-프로이센 전쟁에서 사망한 화가 프레데리크 바지유는 마네의 선구자적 작품이 젊은 추종자들에게 미친 영향을 다음과 같이 설명했다. "우리에게 있어 마네의 중요성은 치마부에나 조토가 15세기의 이탈리아 화가들에게 가지는 중요성과 비슷하다. 르네상스가 다시 시작된다면 우리는 반드시 그 일부가 될 것이다."[5]

1870년에서 1871년 사이에 있었던 충격적인 사건은 마네의 삶에 일대 전환점이 되었고, 이를 계기로 초기 작품과 후기 작품의 흐름도 달라졌다. 1870년대에 들어서자 그는 인상주의자들의 기법과 소재를 조금씩 받아들이기 시작했다. 외광회화 방식에 따라 센 강을 그린 〈아르장퇴유〉(1874)나 〈보트 화실의 클로드 모네와 그의 아내〉(1874), 〈베네치아의 대운하〉(1875), 가슴을 드러낸 르누아르풍의 초상화 〈가슴을 드러낸 검은 머리의 여성〉(1878)과 연작이라고 할 수 있는 〈가슴을 드러낸 금발의 여성〉(1878), 이 시기의 주요 작품이라고 할 수 있는 〈철도〉(1873), 〈오페라 극장의 가면무도회〉(1873~74), 〈나나〉(1877), 〈카페 연주회〉(1878) 등은 모두 이 시기 그를 지배하고 있던 주제가 무엇이었는지를 보여 주며, 또한 그의 독창적인 솜씨와 매력, 재치를 드러내 준다.

마네가 〈철도〉를 그리는 동안 생 라자르 역 주변 생 페테르스부르 가街 4번지에 있었던 그의 화실을 방문한 어떤 기자는 집 바로 옆을 지나다니던 기차의 증기와 소리와 진동을 다음과 같이 묘사했다. "아주 가까이에서 지나다니는 기차가 뿜어내는 구름처럼 흰 연기가 집 안으로 소용돌이치며 밀려들었다. 바닥은 격랑을 만난 선실처럼 흔들렸고 (…) 기차는 헐떡이는 입 속으로 빨려 들어가는 것처럼 〔터널 안으로〕 사라졌다." 어떤

현대 역사가는 그 기차역의 중요성을 다음과 같이 설명했다. "생 라자르 역은 파리에서 가장 오래되고 가장 크며 가장 중요한 역이었다. 노르망디나 브르타뉴로 가는 장거리 열차나, 아르장퇴유 등 파리 서쪽의 기타 지역으로 가는 복잡한 통근 열차들이 거기에서 출발했다." 그림의 배경에는 신호수의 모자와 역으로 들어오기 전에 지나야 하는 돌기둥, 철제 구조물로 된 유럽풍 다리 외에 마네의 화실도 보인다.

마네의 다른 주요 작품들과 마찬가지로 〈철도〉 역시 밀도 있게 구성되고 미묘한 암시적 의미를 띠는 작품이다. 여인(아마도 어머니나 유모일 것이다)과 어린이는 철제 난간 때문에 아래쪽의 선로와 분리되어 있다. 두 사람은 붉은 머리칼과 진주 귀걸이, 여인이 입고 있는 짙은 파란색 드레스와 소녀가 두른 파란색의 커다란 나비 매듭, 여인의 목과 소녀의 목에 있는 검은색 리본, 여인의 칼라와 소매 부분, 소녀의 원피스 어깨 부분에 있는 흰색 주름 장식 등으로 서로 연결된다. 여인은 정면을 보고 있고, 소녀는 왼쪽 어깨를 여인 쪽으로 약간 기울이고 다른 손으로는 난간을 쥔 채 뒷모습을 보이고 있다. 두 사람은 서로를 보완하며 통일된 전체를 구성한다. 앉아 있는 여인은 소녀의 잠든 강아지를 안은 채 보던 책에서 눈을 들어 관람객을 응시하고, 일어선 소녀는 파도처럼 밀려오는 연기와 질주하는 기차가 만들어 내는 장관에 푹 빠져 있다. 철제 난간(여성의 윗옷과 치마에 있는 흰색 줄에서 다시 한 번 상기된다)은 달려오는 기차와 두 사람을 분리해 준다. 여인은 조용히 보는 이의 시선을 끈다. 현대적인 아이는 넋을 잃고 기차를 바라보지만, 이 여인은 손을 책에 올려놓은 채 밀려오는 기차 — 기차의 모습은 보이지 않지만 커다란 증기구름을 통해 그 존

재를 알리고 있다 — 를 무시하고 있다. 서로 다른 방향을 보고 있는 여인과 소녀는 관심사가 다르지만 두 사람의 관계는 기차와 다리, 그리고 난간으로 대변되는 기계적인 것들을 넘어서고, 두 사람은 그렇게 연기를 뿜는 기차와 함께 있는 과도기적인 여성과 아이로 연결된다.

〈오페라 극장의 가면무도회〉에서 마네는 일련의 수직적인 구성을 보여 주었다. 발코니 난간 사이로 허연 허벅지가 보이고, 레이스 달린 붉은 부츠를 신은 다리가 난간에 걸려 있는데, 부츠의 주인은 난간 위에 걸터앉아 있다. 발코니를 지지하고 있는 두 기둥에는 여덟 개의 가스등이 달려 있다. 검은 정장을 입은 신사들과 그들이 쓰고 있는 검은 모자. 물결치듯 곡선을 이룬 모자들 중에는 조금씩 삐뚤어져 있는 것도 있고 신사들이 서 있는 각도도 모두 조금씩 다른데, 어릿광대가 쓰고 있는 초록색과 빨간색이 섞인 뾰족한 보사와 대조를 이룬다. 빳빳하게 풀을 먹인 흰색 셔츠, 신사들의 하얀 얼굴과 군중 속에서 가면을 쓴 여인들. 신사들을 유혹하는 여인들(그중에는 가면을 떨어뜨린 여인도 있다)의 하얀 팔, 꽉 끼는 옷을 입은 여인들의 레이스 달린 부츠는 다시 한 번 발코니에 있는 무희를 떠올리게 한다. 미술사가인 린다 노츨린은 이 작품의 쾌활함이 가지는 매력은 무시한 채 그 에로틱한 요소만 강조했다.

"그림 상단에 보이는 여성의 몸과 다리는 오래된 가게의 간판처럼 기능한다. 스타킹 가게에 있는 다리 그림이나 시계 상점의 손목 그림처럼 물건을 광고하는 것이다. (…) 마네는 성적 상업주의를 지나치게 노골적으로 드러내는 가운데 문학이나 화려한 가식들 뒤에서 벌어지는 사업과 쾌락의 얽히고설킨 혼돈을 보여 준다. 그림 속의 이 모든 요소들은 그 자체

로 숨김과 알아봄이라는 전략적인 놀이를 벌이고 있다."

〈올랭피아〉의 여성의 침실에서 고객의 방문은 먼저 보내온 꽃다발과 소란을 떠는 귀여운 고양이를 통해 전달되었다. 〈나나〉에서는 고객은 이미 의상실에 들어와 여배우가 화장을 마무리하는 것을 초조하게 지켜보며 기다리고 있다. 나나는 옆모습을 보이며 서 있는데, 금으로 도금된 장의자에 앉아 있는 신사 쪽으로 등을 돌리고 있다. 장의자에 놓인 두 개의 부드러운 등받이가 그녀의 아랫배와 엉덩이 쪽을 지그시 누르는 듯 보이는 것은 잠시 후 그녀가 올랭피아처럼 자세를 취한 후 벌어질 성 매매를 암시하는 듯하다. 등과 엉덩이는 자연적인 신체 축을 따르고 있지만, 잔뜩 모아올린 가슴은 코르셋에 꽉 끼어 있고, 그래서 아랫배는 툭 튀어나와 있다. 뒤틀린 자세는 일본식 병풍에 그려진 다리 벌린 학의, 뱀처럼 가는 목과 장의자 등받이의 곡선에서도 반복된다. 살짝 세운 작은 손가락과 오른손에 들린 얼룩이 묻은 화장용 솜은 둥근 거울 및 거울 스탠드의 둥근 받침과 함께 그녀의 애교 넘치는 성격을 강조한다. 다 타버린 촛불이 이미 연애가 끝났음을 암시하고 있으며, 놀란 듯했던 올랭피아의 표정과 달리 나나의 표정은 생기가 없고 지쳐 보인다. 방문객인 신사는 붉은 소파에 다리를 꼬고 앉아 있는데, 정장을 차려입고 모자에 콧수염까지 멋지게 기른 채 지팡이를 꼭 쥐고 있다. 속옷만 입은 나나는 천박하고 품위 없어 보였을 것이고, 욕심 많은 그녀의 후원자는 야단칠 준비를 하고 있다. 마네는 이 냉소적인 데이트 장면을 차갑게 바라보고 있다.

〈카페 연주회〉에서 마네는 드가가 좋아하는 공간을 배경으로 세 명의 인물을 보여 준다. 오른쪽의 잘생긴 남자는 아마도 마네의 작품에 등장하

는 남성들 중 가장 강력한 남성적 이미지일 것이다. 챙을 구부린 모자를 이마까지 내려 쓴 이 남자는 불그레한 얼굴에 인상적인 코, 두꺼운 콧수염에 염소수염까지 길렀다. 남자는 살짝 세운 칼라에 붉은 목도리를 넓게 감고 있는데 힘이 세 보이는 손은 살짝 교차하고 있다(한 손으로 지팡이를 잡고 있다). 그는 별로 즐거워 보이지 않는 젊은 파트너에게서 고개를 돌리고 있다. 아마도 이 여인은 곧 버림받을 것 같다. 뭉툭한 콧날에 짙은 눈썹, 싸구려 모자와 우중충한 갈색 재킷을 입은 그녀는 손가락에 끼어 있는 담배를 물끄러미 내려다볼 뿐이다. 두 사람은 빛나는 대리석 테이블에 맥주를 두 잔 시켜 놓고 앉아 있다. 그들 사이 뒤쪽으로, 주문을 받으러 가기 전에 한 손을 엉덩이에 걸친 채 맥주를 벌컥벌컥 들이키는 웨이트리스가 보인다. 가스등이 있는 뒤쪽에는 괴상한 코에 볼이 깡마른 가수가 부대 위에서 공연을 펼치고 있다. 세 명의 주요 인물은 서로 다른 방향을 쳐다보며 피라미드 모양을 구성하는데, 각각 서로 다른 세 개의 신분 유형을 대변한다. 소란스러운 카페의 흥청거림 한가운데에서 그들은 각각 자신만의 시간에 몰입하고 있다.

〈철도〉의 여인과 소녀, 빽빽이 들어선 검은 정장을 입은 사내들 사이에서 팔다리의 맨살을 드러낸 〈오페라 극장의 가면무도회〉의 성가신 여인들, 자신만의 세계에 빠져든 나나와 자제심을 잃은 그녀의 방문객, 〈카페 연주회〉의 신사와 웨이트리스, 매춘부까지 이 모든 것이 부모의 잔인한 초상화에서부터 마네가 드러내 보였던 노시인의 소외라는 주제의 변주들이라고 할 수 있다. 이에 대해 리처드 월하임은 다음과 같은 통찰력 있는 지적을 보여 준다. "여러 인물을 함께 그린 작품에서 마네는 순간적인 물

러섬이나 집중, 은밀함과 그럼에도 불구하고 부정할 수 없는 물리적 현존을 함께 보여 주었다. 그는 자신만의 방식으로 그림 속 인물들의 떠다님〔관계의 부재〕을 포착해 냈다."[6]

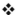

언론과 살롱에서는 계속 적대적인 비평에 시달려야 했던 마네이지만, 그의 친구들은 계속해서 정신적인 지원을 보내 주었을 뿐만 아니라 그의 천재성을 존경했다. 1873년 그는 시인 스테판 말라르메와 절친하면서도 서로 자극이 되는 관계를 만들어 가기 시작했는데, 말라르메는 활자 매체를 통해 마네의 장점을 적극 주장하기도 했다. 서로에 대한 존경과 친밀감은 두 사람의 공통적인 자질에서 비롯된 것이었다. 뛰어난 재능에도 불구하고 공식적으로는 인정받지 못했다는 점 외에도 두 사람은 모두 "세련된 매력, 명철한 두뇌, 그리고 타고난 대화술"을 지니고 있었다. 말라르메의 전기작가는 다음과 같이 덧붙였다. "두 사람 모두 비슷한 중산층 배경을 가지고 있다. 두 집안 모두 크게 흔들리지 않았고 그에 대한 두 사람의 반응도 비슷했다. 그들은 자신의 의사와는 상관없이 가족의 결정에 의해 공직 생활을 해야 하는 것에 반항했고, 결혼을 통해 전통적인 관습을 뒤집었다. 결혼한 상황도 비슷했는데, 두 경우 모두 신부는 상대적으로 사회적 신분이 낮다고 여겨졌던 외국인이었다."(말라르메의 아내는 독일인인 마리 게르하르트였는데, 가정교사였던 그녀의 아버지는 학교 선생님이었다.) 헌신적인 말라르메는 이후 10년 동안 고등학교에서 영어를 가르치고

퇴근하는 길에 거의 하루도 빠짐없이 마네의 화실에 들렀다.

1870년대에는 말라르메가 졸라의 자리를 이어받아 마네를 옹호하는 투사가 되었다(졸라는 문학적으로 보면 그와는 반대 성향의 작가였다. 말라르메의 시가 추상적이고 난해했던 반면 졸라의 소설은 철저하게 사실적이었다). 마네에 대한 졸라의 평이 갖는 한계를 지적하면서 말라르메는 다음과 같이 강조했다. "처음에는 마네를 이해한다는 듯이 그를 칭찬하다가 이후에는 계속해서 마네가 화가로서 '불완전'하다고 말함으로써 마네를 힘들게 했다. 졸라는 마네가 스케치나 부분적인 그림, 습작만 만들어 냈다고 비판했다. 하지만 항상 이전보다 더 강력한 작품을 내놓는 작가에게 그런 지적이 무슨 의미가 있는가? (…) 졸라는 그림의 개수 이외에 다른 관점에서 작품을 볼 수 있는 능력은 없는 사람이다."[7]

말라르메는 조금 추싱적이긴 하지만 마네에 대해 두 편의 중요한 에세이를 썼다. 「1874년 7월의 회화와 마네」에서 그는 마네의 주요 작품인 〈제비〉와 〈오페라 극장의 가면무도회〉를 거절함으로써 대중들이 그 작품을 볼 수 없게 만든 것에 대해 살롱을 공격했다. 후자의 작품에서 보이는 색과 질감에 대한 그의 묘사는 아주 생동감 있고 열정적이다. "검은색의 정교한 차이들을 보고 있으면 그저 놀라울 뿐이다. 연미복과 도미노(얼굴을 반 정도만 가리는 부분 가면―옮긴이), 모자와 가면, 벨벳과 브로드천, 새틴과 실크 등에서 보이는 서로 다른 검은색들. 화려한 의상의 밝은 기운이 없었어도 보는 사람의 눈은 조금도 불편함을 느끼지 않았을 것이다. 우선은 남자들로만 구성된 무리에서 보이는 엄숙하고 조화로운 색의 매력에 끌리고 난 후에야 그 밝은 색이 눈에 들어온다. 마치 액자 밖으로 걸어 나

올 것만 같은 이 작품에서 규칙에 어긋난다든가 논란의 소지가 될 만한 점은 하나도 없다. 오히려 이 작품은 회화를 통해서만 가능한 방식으로, 동시대의 삶을 완벽하게 포착해 낸 영웅적인 시도라고 할 수 있다."

말라르메의 「인상주의자와 에두아르 마네」는 아일랜드 시인 아서 오셔프네시의 도움으로, 1876년 9월 30일 런던에서 발행되는 《아트 먼슬리 리뷰 & 포토그래픽 포트폴리오*Art Monthly Review and Photographic Portfolio*》에 처음 발표되었다. 이 글은 새롭게 형성된 인상주의 운동에 비추어 마네의 미술을 이해하고 설명하고 방어해 보려는 시도였다. 보들레르처럼 말라르메도 마네의 작품은 "대중들의 눈을 열어 줄 것이며, 부르주아 문화 내에 존재하는 고상함을 (…) 예술적 가치가 있는 모델로 제시한다"고 적었다. 마네의 자극적인 기법에 대해 충격적인 설명을 덧붙이면서 말라르메는 다음과 같이 말했다. "본인의 말에 따르면 그는 그림을 시작할 때 곧장 덤벼든다고 한다. 마치 안전하게 수영을 배울 수 있는 확실한 방법을 알고 있는 사람처럼, 위험해 보이기도 하지만 어쨌든 일단 물에 뛰어들고 보는 식이다."[8]

말라르메는 가르치는 일에는 소홀했고, 1876년 7월 학교의 감사는 그에 대해 좋지 않은 평가서를 냈다. 평가서에 따르면 시인은 수업을 제대로 하지 못하고 있으며, "영어를 잘하지도 못할뿐더러 지난해에 가벼운 경고를 받았음에도 불구하고 의무를 다하기 위해 필요한 노력을 전혀 기울이지 않았다"고 한다. 하지만 그의 영어 지식이 제한적이었다고 하더라도 포의 시를 번역하지 못할 정도는 아니었다. 보들레르가 소설을 번역했듯이 그는 시를 번역했고, 마네는 이번에도 함께 작업했다. 그는 1860년

대에 포의 작품을 기초로 세 점의 작품을 그렸는데, 그중 마지막 작품은 마네가 죽은 후 말라르메의 번역으로 출간된 『에드거 포 시선집』의 앞장 그림으로 쓰이게 된다. 마네는 1875년에는 말라르메가 번역한 「까마귀 The Raven」의 삽화를 그렸고, 다음 해에는 말라르메의 작품 「목신의 오후L'Après-midi d'un faune」에 네 점의 삽화를 그렸다. 또한 1879년과 1881년 사이에는 포의 「애너벨 리Annabel Lee」의 번역본을 위해 인디아 잉크를 사용한 드로잉 두 점을 그리기도 했다. 1876년 마네의 화실을 방문한 어떤 방문객은 "커다란 벽난로와 감정을 받은 동양의 도자기 꽃병, 큰 컵 하나, 점박이 고양이 자기인형, 시계가 있었고 벽난로 선반 위 '가장 영예로운 자리'에는 미네르바 여신의 반신상 위에 박제된 까마귀 한 마리가 앉아 있었다"고 적었더.

말라르메의 에세이는 어느 정도는 1876년 스스로 마네의 모델을 섰던 경험을 바탕으로 씌어졌다. 앙토넹 프루스트는 말라르메의 특징을 다음과 같이 묘사했다. "눈이 크고 오뚝한 코가 짙은 수염 사이로 솟아 있었는데, 그 수염 아래의 입은 섬세해 보였다. 헝클어진 머리칼 아래 이마는 좀 튀어나왔다."[9] 마네가 그린 말라르메의 초상화는 졸라의 초상화와 달리 좀더 격식이 없고 내면적이다. 불그스름한 얼굴에 헝클어진 고수머리가 삐쳐 있고, 니체를 닮은 붉은 수염을 볼까지 늘어지게 기른 말라르메는 덮개를 씌운 의자에 비스듬히 앉아 있다. 왼쪽으로 조금 몸을 기울인 그는 선장들이 입는 것 같은 코트를 입고 있다. 한 손은 주머니에 넣고 있고 탁자 위에 놓인 다른 손으로는 불붙은 담배를 쥐고 있는데, 거기에서 피어오르는 담배 연기가 마치 그의 시의 난해함을 암시하는 듯하다. 단호하

지만 조금 물러서는 듯하고, 부드럽지만 우울해 보이기도 하는 말라르메는 무언가 꿈꾸는 듯한 표정이며, 자신만의 생각에 깊이 빠져 있다.

마네는 또한 영국의 작가, 화가들과도 교분을 나누었다. 구불구불한 센 강을 따라 작품의 소재를 찾던 인상주의자들은 노르망디와 영불해협 부근의 연안에 이르렀고, 결국 영국으로까지 넘어갔던 것이다. 마네와 드가, 커셋은 모두 영국을 여행했고, 모리조는 자신의 신혼여행지였던 와이트 섬을 그리기도 했다. 피사로와 모네는 심지어 영국에서 몇 년을 지내며 작품 활동을 하기도 했다. 영국 쪽에서는 레이턴 경이나 월터 지커트, 존 라베리, 윌리엄 로덴스타인 같은 화가들이 파리에 있는 동료 화가들의 화실을 방문하곤 했다.

마네의 작품들을 볼 수 있는 그의 화실을 방문하는 것은 영국 화가와 작가들에게 필수 사항으로 여겨졌다. 휘슬러는 1863년 젊은 시인 앨저넌 스윈번을 데리고 왔고, 다음 해에는 서른여섯 살의 화가이자 시인이었던 단테이 게이브리얼 로세티가 마네를 방문했다. 라파엘 전파의 선구자이자 자신의 작품에서는 세밀한 묘사와 뚜렷한 형상을 강조하면서 중세적인 주제를 주로 다루었던 로세티는 마네의 그림에 대해서는 부정적인 인상을 받았다. "팡탱이 마네라는 화가의 화실로 나를 데리고 갔다. 그의 작품은 대부분 아무렇게나 휘갈긴 것에 불과해 보였는데, 어쨌든 나머지 무리들에게는 빛과 같은 존재로 여겨지는 모양이었다." 로세티는 불완전한 작품처럼 보이는 마네의 그림을 좋아하지 않았지만, 1865년 그의 작품을 왕립 아카데미에 보내 달라고 요청했다. 마네의 개인적인 수입과 헌신적인 추종자들에 질투를 느꼈던 로세티는 그가 별로 매력적인 사람이 아니

라고 생각했다. 로세티는 훗날 "마네가 사기꾼이며, 사실 이 프랑스인은 (…) 튀는 행동을 하는 명사일 뿐이며 자신을 따르는 파벌에 둘러싸여 지낸다"고 말했다. "자기애에 물든 거만함은 경제적으로 독립이 가능했다는 사실로도 설명할 수 있다. 에두아르 마네는 밥벌이를 위해 그림을 그려야 할 이유도 없고, 후원자를 기쁘게 해줄 이유도 없으며, 그림 가격이 떨어질 것을 걱정하지도 않는다. 로세티가 시기심을 느끼는 것도 그리 놀랄 일은 아니었다."[10]

아일랜드의 젊은 작가이자 인상주의의 지지자였던 조지 무어는 인상주의자들의 작품에 큰 감명을 받았는데, 그의 소장품을 보면 특히 마네를 최고로 여겼음을 알 수 있다. 1872년경 인상주의자 그룹은 1866년부터 모여서 대화를 나누었던 카페 기부아에서 카페 누벨 아텐스(오스만 백작이 신고전주의 양식으로 새로 꾸민 것에서 이름을 따왔다)로 모임 장소를 옮겼다. 피갈 광장에 있는 좀더 작고 조용한 카페였다. 일자리를 찾는 모델들이 광장의 분수 주변에 몰려들었는데, 특히 "화려한 전통 복장을 입은 이탈리아 여성들이 가장 많았다." 무어의 회상에 따르면 "카페 누벨 아텐스에서 마네가 내게 말을 걸어 준 것은 내 인생에서 아주 큰 사건 중 하나"였다고 한다. 그는 마네에 대해 아주 생생한 묘사를 남겼다. "나는 선이 섬세한 그의 얼굴을 존경했다. 툭 튀어나온 볼에 난 짧게 깎은 금빛 수염, 매부리코에 맑은 회색 눈, 단호한 목소리와 모든 것이 잘 정돈된 사람이 보여 주는 편안함. 신경을 쓰긴 했지만 수수했던 옷차림의 마네는 묘하게 마음을 움직이는 사람이었다."

무어는 모든 단어에 집착했고, 영웅에 대한 존경심에 불탔으며 동시에

조금 거드름을 피우기도 했다. 윌리엄 버틀러 예이츠의 『자서전』에 실린 무어에 대한 비꼬는 듯한 묘사를 보면 인상주의자들이 그를 조금 이상한 사람으로 여긴 이유를 알 수 있다. "그는 아버지의 경주마 목장, 즉 전혀 문화적이라고 할 수 없는 곳에서 바로 파리로 달려가 (…) 부정확한 프랑스어를 익혔고, 카페에서 훗날 유명하게 될 미술학도나 젊은 작가들과 함께 시간을 보냈다. 흙 속에 묻혀 있다 세상 밖으로 나온 이 남자는 눈이 휘둥그레졌다." 마네는 무어가 매력 있지만 조금은 바보 같은 면도 있다고 생각했으며, 가끔은 짜증이 날 정도였다고 했다. "그는 와일드가 등장하기 전부터 잔뜩 멋을 부리고 다니던 탐미주의자였다. (…) 우리 중 아무도 그를 작가로 여기지 않았지만, 아무튼 그는 어디를 가든 환영받았는데, 일단 예의가 바르고 그의 프랑스어가 아주 웃겼기 때문이다. 그는 사람들을 놀라게 하고 충격을 주려고 애썼다."[11]

그와 마네의 우정에는 조금 희극적인 면이 있었다. 파스텔로 그린 〈조지 무어의 초상화〉(1879)는 거의 캐리커처에 가까운데, "방금 건져 낸 물에 빠진 남자" 그림으로 통하기도 했다. 흰 칼라를 높이 세운 채 그 사이에 녹색 목도리를 두르고 검은색 재킷을 입은 무어는 흐릿한 푸른 눈으로 관람객을 응시한다. 창백한 아일랜드 피부가 새빨간 입술과 대조를 이루고, 붉은 머리칼은 제멋대로 삐쳐 있으며, 덥수룩한 수염도 들쭉날쭉하다. 마네의 빠른 기교를 칭찬하면서 그를 기쁘게 해주었던 프루스트와 달리 무어는 자신의 초상화에 대해 푸념을 늘어놓으며 마무리 작업을 더 해줄 것을 부탁했다. 그 부탁을 거절한 마네는 프루스트에게 무어의 얼굴에 대해 충격적인 말을 한다. "어떤 사람들은 부르지도 않았는데 찾아와서

자기 초상화에 손을 조금 더 대달라고 부탁한다네. 물론 나는 항상 거절을 하지. 이 불쌍한 조지 무어의 초상화를 한번 보게. 내가 보기에는 한번 자세를 취했을 때 이미 끝난 그림인데, 본인이 보기에는 그렇지가 않은 모양이야. 다시 찾아와서는 여기 조금 바꾸고, 저기도 조금 다르게 해달라고 하면서 나를 귀찮게 하고 있네. 그의 초상화에서는 단 하나도 바꾸지 않을 생각일세. 무어가 찌그러진 계란처럼 보이고 그의 얼굴이 한쪽으로 너무 기울어져 보이는 게 어디 내 잘못인가?"

무어는 훗날 "마네가 사람들 사이에서 나를 놀림거리로 만들었다"고 털어놓았다. 하지만 그는 마네가 자신의 초상화를 그려 준 것 자체가 영광임을 깨닫고는 그것을 참고 견뎠고, 자신의 책 『현대 회화』를 출간할 때는 바로 그 파스텔 초상화를 책의 앞장 그림으로 쓰기도 했다.

인상주의자들에 대한 무어의 생생한 설명은 비록 신뢰할 만한 것은 아닐지 모르지만, 그들의 예술을 영국 대중들에게 소개하는 데는 도움을 주었다. 마네가 죽기 얼마 전 그를 방문했던 월터 지커트는 당시를 이렇게 기억하고 있다. "나는 휘슬러의 편지를 두 통 가지고 갔는데, 그중 한 통은 마네에게 보내는 것이었다. 마네는 몸이 너무 안 좋아 나를 만날 수 없었지만, 문밖에서 그가 동생에게 나를 화실로 데리고 가라고 말하는 것을 들었다. 그때 봤던 그림 중에서 두 작품이 생각난다. 누벨칼레도니에서 자은 배를 타고 도망가는 로슈포르를 그린 그림과 (…) 파스텔로 그린 털북숭이 조지 무어의 초상화였다."[12]

# 절대적 고문
**1880~1883**

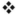

1871년 5월 코뮌이 디에르 정부의 공격으로 무너졌을 때, 파리에 남아 있었던 베르트 모리조의 어머니는 당시 상황을 다음과 같이 기록했다. "엄청난 소음과 함께 마차 구르는 소리가 들렸단다. 마차는 전속력으로 달렸고, 사람들도 달렸지. 기마대가 움직이고, 그 와중에 비명소리가 끊이지 않았다. 나중에야 (…) 로슈포르를 베르사유로 이송하는 중이었다는 걸 알았구나." 직위 해제된 귀족이자 정치가였던 앙리 드 로슈포르는 마네의 가장 위대한 작품 중 하나의 소재가 된다. 〈로슈포르의 탈출〉(1880 ~81)은 〈막시밀리안 황제의 처형〉과 마찬가지로 동시대에 일어난 사건을 상상을 통해 재구성한 작품이며, 또한 〈키어사지호와 앨라배마호의 전투〉처럼 바다 풍경을 그린 작품이다.

결국은 우파 정치인으로 광적인 반유대주의자이자 알프레드 드레퓌스

대령의 반대자가 되는 로슈포르이지만, 처음 정치 인생은 좌파이자 나폴레옹 3세에 대한 신랄한 비판자로 시작했고, 코뮌주의자들과의 동맹 덕분에 공화주의자들의 영웅이 되었다. 베르사유 정부를 비판한 신문 기사 때문에 체포된 로슈포르는, 1871년 9월 1일 죄수들을 보내는 식민지 누메아에서의 종신형을 선고받았다. 당시 누메아는 프랑스 소유였던 남태평양 누벨칼레도니의 수도였다. 로슈포르는 그의 강력한 인맥을 이용해 체포 후 2년이 지날 때까지 프랑스에 계속 남아 있을 수 있었지만, 결국 1873년 8월 죄수들의 식민지로 호송되었다. 멀리 떨어진 섬의 감옥으로 보내지는 4000여 명의 코뮌주의자들과 함께였다. 그는 넉 달 동안이나 배의 화물칸에서 지내야 했다.

일딘 섬에 도착한 후에는 정치범들은 스스로 소박한 토막土幕을 짓고 자신들 마음대로 살면서 낚시나 수영을 할 수 있었다. 하지만 그곳의 삶은 힘들었고, 형사범들의 경우는 훨씬 더 나쁜 상황을 견뎌야 했다. 죄수들의 식민지는 "고통스러운 노동과 이유 없는 신체형으로 유명해지면서 상황이 더욱 나빠졌다. (…) 야만적인 간수와 날마다 마주해야 하는 비극적인 생활, 그리고 거의 의식을 치르듯 일상화된 끔찍한 처형 장면 등이 모두 누메아에서의 삶을 극단적인 비참함으로 몰아갔다. (…) 죄수들의 의지를 꺾기 위해 정부에서는 태형은 물론 공개 처형, 고문, 독방 감금, 아사 직전까지의 배급량 축소 등의 조치를 취했다." 로슈포르가 탈출한 후 식민지에서는 정치범 수용소를 폐쇄하고 정치범들도 형사범과 마찬가지로 험하게 다루었다.

1874년 3월 20일, 누벨칼로도니에 도착한 지 석 달 후 로슈포르와 다른

죄수 다섯 명은 상대적으로 자유로웠던 상황을 이용해 섬을 탈출한다. 그들은 호주 선박의 존 로 선장과 연락한 후 수영을 해서 바닷가의 바위까지 간 다음, 그곳에서 또 다른 죄수를 만나 훔친 보트를 타고 이동했다. 그들은 밤을 틈타 P.L.C.호의 선상에 올라가, 배가 누메아항을 떠날 때까지 숨어 있었다. 15일간의 항해 후 배는 호주 동남부 시드니 남쪽의 뉴캐슬 항에 정박했다. 미국을 거쳐 유럽에 들어와 스위스에서 생활하던 로슈포르는 1880년 사면되어 프랑스로 돌아올 수 있게 되었다. 로슈포르의 재입국 직후 그를 만나 생생한 탈출 이야기를 직접 들을 수 있었던 마네는 다음과 같이 말했다. "어제 로슈포르를 만났다. 그들은 포경선에서 사용하는 작은 보트를 이용해 탈출했다고 했다. 보트는 짙은 회색이었고, 모두 여섯 명에 노는 두 개뿐이었다."

〈키어사지호와 앨라배마호의 전투〉에서 마네는 전투 중인 함선과 대포에서 나오는 포연, 그리고 거칠고 짙은 바다에 점처럼 흩어져 배의 파편이라도 붙잡으려 애쓰는 생존자들을 원경으로 보여 주었다. 하지만 〈로슈포르의 탈출〉에서는 조금 더 가까이에서 광경을 묘사했다. 포경선의 보트를 타고 자유를 찾아 노를 저어 가는 탈출자들. 덥수룩한 머리에 콧수염을 기른 로슈포르는 관람객 쪽으로 고개를 돌린 채 결연한 표정으로 키의 손잡이를 잡고 보트를 안전한 곳으로 몰아가고 있다. 멀리 짙은 회색 구름 아래 돛을 높이 세운 호주 선박이 그들을 기다리고 있고, 그림 전면에는 보트가 지나간 후 일렁이는 바다가 삐죽삐죽 노란색으로 덧칠되어 있다. 그들 뒤로 출렁이는 바다는 과거를 상징하며, 멀리 보이는 고요한 정경은 다가올 밝은 미래를 암시한다.'

마네는 일반적으로 영웅주의적인 장면을 그리는 것은 내켜하지 않았다. 같은 해에 유명한 사냥꾼이자 영웅으로 여겨지던 『사자를 쫓는 모험 *Les Aventures d'un chasseur de lions*』의 저자 외젠 페르튀제를 그린 초상화에서는 로슈포르를 그릴 때와는 다른 태도를 취하기도 했다. 1860년대 후반 마네는 이 잘난 체하는 사냥꾼이 나폴레옹 3세에게 사자 가죽을 선물로 바치는 자리에 함께 간 적이 있었다. 하지만 황제는 이들을 세 시간씩이나 기다리게 하면서 만나 주지를 않았다. 황제의 거절에 놀란 마네는 프루스트에게 다음과 같이 말했다. "페르튀제가 어쩌나 화가 났는지, 그 사람이 자기 살을 쥐어짜는 것을 자네도 봤어야 했어. 나폴레옹은 자기한테는 사자 가죽이 필요없다고 생각했나 보지. 그게 사슴 가죽이었다면 어땠을까?(궁전의 젊은 여자들을 빗댄 표현이다.) 어쨌든 그렇게 해서 나는 나폴레옹 3세를 볼 수 없었고, 그도 나를 볼 수 없게 된 거라네."

1855년 들라크루아는 아주 사실적이고 긴장감이 넘치는 〈사자 사냥〉을 그렸는데, 마네도 그 작품을 알고 있었고 또 감탄하기도 했을 것이다. 하지만 같은 소재로 자신이 직접 그린 작품 〈사자 사냥꾼 페르튀제의 초상〉(1880)은 잔인하게 느껴질 만큼 우스꽝스럽다. 페르튀제는 경직되고 무표정한 사냥꾼의 모습으로 무릎을 꿇은 채 총신이 두 개인 장총을 들고 있다. 짙게 기른 콧수염 때문에 입은 보이지도 않고, 길게 기른 구레나룻이 볼을 뒤덮어 자존심이 강하고 스스로 대단한 사람이라고 생각하는 듯한 인상을 준다. 어울리지도 않는 검은색 펠트 모자에 깃털까지 꽂았으며, 짙은 녹색에 금단추가 달린 바이에른식 코트를 입고 검은 장화를 신었다. 터무니없이 큰 몸집의 박제된 사자 가죽은 눈을 뜨게 해놓고 입을

벌려 놓아 날카로운 송곳니가 그대로 보이는데, 중간에 있는 나무 때문에 반으로 잘린 것 같은 느낌을 준다. 사자는 무슨 트로피처럼 그의 앞이 아니라 뒤에 있는데, 원래의 서식지에서 멀리 옮겨져 지금은 평온한 프랑스 풍경을 배경으로 눕혀져 있다. 마네의 풍자를 알아본 위스망스는 파리 서쪽의 숲을 들먹이며 페르튀제에 대해 다음과 같이 말했다. "한쪽 무릎을 꿇은 그는 자신이 사냥감을 쫓아다녔던 쪽으로 총을 겨누고 있는데, 누런 사자 시체는 그의 뒤쪽 나무 아래에 놓여 있다. (…) 쿠쿠파 숲에서 토끼라도 잡을 태세인 이 수염을 잔뜩 기른 사냥꾼의 자세는 유치하다." 이 그림은 마치 블라디미르 나보코프의 『창백한 불꽃Pale Fire』에 나오는 "누군가를 죽인 사람은 항상 그 희생자보다 열등하다"는 격언을 증명해 주는 것 같다.[2]

현대에 들어와서도 그러했지만, 마네는 살아 있는 동안에도 너무나도 분명하게 눈에 띄는 기술적 결함 때문에 비판을 받았다. 〈압생트 마시는 사람〉에서 경직되고 생기 없는 왼발, 〈기타 치는 남자〉(1860)에서 비현실적인 기타의 위치, 〈투우사 복장의 빅토린 뫼랑〉(1862)에서 원근법을 무시한 배경 속 황소의 크기, 〈풀밭 위의 점심〉(1863)에서 서로 다른 방향으로 물결치는 연못, 〈천사와 함께 있는 죽은 예수〉(1864)에서 창에 찔린 예수의 상처를 (오른쪽이 아니라) 왼쪽에 그려 넣은 것 등이 모두 그런 비판의 대상이 되었다. 하지만 그와 같은 불일치는 아마도 자신의 작품에서 사실주의적인 요소를 없애기 위한 의도적인 시도였을 것이다. 일상적인 지각 방식에 도전하고, 관람객을 놀라게 해 그들을 다른 방향으로 이끌고, 그리하여 새로운 방식의 회화를 새로운 방식으로 볼 수 있게 하기 위

해서였을 것이다. 그의 가장 유명한 작품 중 하나인 〈폴리베르제르의 술집〉에서 보이는 거울에 비친 일그러진 영상은 마네의 환상주의를 가장 잘 보여 주는 예라고 할 수 있다.

폴리베르제르는 카페이자 무도장이었고, 발레나 팬터마임, 곡예나 음악회가 열리는 극장이기도 했다. 종아리만 보인 채 매달린 다리, 곡예사들이 신은 끝이 뾰족한 녹색 부츠, 그림 왼쪽 윗부분에 장갑을 낀 채 턱을 괴고 있는 인물에 이르기까지, 마네의 그림에서 이 쾌락의 장소는 〈오페라 극장의 가면무도회〉의 유혹적인 흥겨움과 재치 있게 연결되고 있다. 〈폴리베르제르의 술집〉의 배경에는 정장을 차려입은 사람들이 밝은 달빛 조명과 화려한 빛을 내는 커다란 샹들리에 아래 발코니에서 아래쪽의 흥거운 광경을, 혹은 서로서로를 쳐다보고 있다. 피에로 델라 프란체스카가 산 세폴크로 성당에 그린 자비로운 성모 마리아처럼 근엄하고 딩딩하게 조각상처럼 우뚝 선 여종업원이 그림 전면을 지배한다. 단정하게 자른 금발에 약간 상기된 얼굴의 그녀는 우울한 표정이다. 마네가 좋아했던 (사진을 넣을 수 있는 로켓이 달린) 목 리본과 금팔찌를 하고 있고, 풍만한 가슴과 벌처럼 잘록한 허리, 커다란 엉덩이를 강조하는, 레이스 달린 재킷을 입고 있다. 여종업원이 짚고 서 있는 대리석 카운터 위에는 그녀의 가슴에 달린 꽃과 대응을 이루는 꽃병이 놓여 있다. 그 옆으로 그녀의 발그스름한 얼굴처럼 자극적인 먹음직스런 귤 한 그릇(마네가 그린 정물 중에서 최고다)에서부터 맥주, 적포도주, 녹색 샤트루즈 술병, 금박을 씌운 샴페인, 그리고 다양한 술병들까지, 그녀를 유혹하는 물건들이 늘어져 있다.

그녀 뒤로 그림 전체에 펼쳐져 있는 것은 금장 액자에 끼워진 커다란

거울이다. 프랑스 철학자 모리스 메를로 퐁티는 거울이란 "단순한 사물을 볼거리로 바꾸고 볼거리를 단순한 사물로 바꾸는가 하면, 나를 타자로 바꾸고 타자를 나로 바꾸어 주는 보편적인 마술 도구다"라고 했다. 그림을 보는 우리는 테이블을 사이에 두고 그녀의 맞은편에 서 있지만 거울에 비친 모습을 통해 그녀가 보고 있는 것을 본다. 하지만 거울에 비친 그녀 자신의 뒷모습은 정면이 아니라, 원근법에 따라 조금 오른쪽으로 치우쳐 있다. 거울에 비친 이미지는 남자 손님의 주문을 받으며 이야기를 나누는 그녀의 긴 머리와 볼, 목과 등을 보여 준다. 어떤 평론가는 "처음 구상 단계에서는 여종업원이 그림 오른쪽에 있었는데, 최종 작품에서는 좀더 집중을 받는 중앙으로 이동했다"고 적었다.³ 마네는 그녀를 오른쪽에서 중앙으로 이동시켰지만 거울 속에 비친 모습은 그대로 오른쪽에 남겨 두었다. 거울에 비친 모습만 보면 그녀는 손님과의 대화에 빠져 있는 것처럼 보이지만, 정면을 보면 조금 방어적으로 물러서며 거리를 두고 있다.

두 명의 문학평론가가 이 수수께끼 같은 작품에 대해 암시적인 해석을 내놓았다. 로저 섀틱은 "두 세계 사이에서 조금 기가 죽었지만 비극적이지는 않은 여종업원은 (…) 현실과 환상 사이에서 길을 잃어버렸다"고 했고, 에니드 스타키는 이 여성이 "'지워지지 않을 죄악이 벌어지고 있는 지루한 광경'을 물끄러미 응시하는 보들레르적 인물의 슬픔과 피곤함을 표현하고 있다"고 했다. 그녀의 고객과 달리, 그림을 보는 우리는 마실 것을 사기 위해 줄을 서서 술병들을 훑어보며 무엇을 마실지 결정하지 않는다. 우리는 그저 그녀를 똑바로 쳐다보며 붉게 상기된 동그란 얼굴에 집중할 뿐이다. 세상에 지친 듯한, 환상에서 벗어난 여인의 표정을 알아보고 그

녀가 예민하고 쓸쓸한 사람이라는 것을 알게 된다. 술집의 여종업원, 즐거움을 내어 주지만 스스로는 아무것도 받지 못하는 그녀는 폴리베르제르라는 이름이 참 잘 지은 이름임을 알고 있다(폴리베르제르의 'folies'에는 '광기'라는 뜻도 있다―옮긴이).

1882년 마네는 심각하게 앓게 되지만, 예술가로서는 정점에 이르러 있었다. 이 위대한 그림은 그의 치명적인 병이 돌이킬 수 없을 정도로 악화되었음을, 서서히 종말의 그림자가 다가오고 있음을 암시하는 작품이다. 댄스홀과 바의 밝은 조명 아래 음악과 웃음이 흘러넘치지만, 여종업원의 차분한 시선과 검은 드레스는 깊은 슬픔을 전해 준다. 거울에 비친 잘 차려입은 신사는 남들 시중을 들어야 하는 지금의 처지에서 벗어날 수 있는 가능성을 암시한다. 비록 달라진 처지라고 해봐야 좀더 사치스러운 구속일 뿐이겠지만. 하지만 셰익스피어도 말했듯이 "어둠의 왕자는 항상 신사적으로 접근"하는 것임을 생각해 보면, 예상치 못한 각도에서 등장해 희미하게 거울에 비치는 카운터 너머의 신사는 어쩌면 죽음의 형상일지도 모른다. 이 그림은 사랑과 삶의 즐거움이 가득한 잔치에 대해 마네가 보내는 작별 인사라고 할 수 있으며, 그림을 보는 이는 그의 회한에 동참하며 위대한 재능이 사라져 가는 것을 애도하게 된다. 존 리처드슨은 다음과 같이 말했다. "정점에 오른 마네의 작품은, 그가 계속 그림을 그렸더라면 얼마나 훌륭한 걸작들을 만들어 냈을지 짐작할 수 있게 한다."[4]

❖

병이 악화될 무렵, 마네는 메리 로랑과 친밀한 관계에 있었다. 〈폴리베르제르의 술집〉의 배경에서 흰색 드레스에 긴 노란색 장갑을 끼고 발코니에 턱을 괸 채(여종업원이 대리석 카운터를 손으로 짚고 있는 것과 비슷하다) 앉아 있는 여인이 바로 메리 로랑이다. 키가 크고 건장한 체구의 그녀는 1849년 세탁소 주인의 딸로 태어났으며, 어릴 때 이름은 앤 로즈 루비오였다. 그녀는 아직 어린 나이에 당시의 식료품점 주인이었던 신랑에게서 도망쳐 파리 무대에서 누드 무용수이자 이름 없는 배우로 지냈다. 항상 무대에서 사용하는 이름인 메리로 알려져 있었던 그녀는 "무대에 잘 어울리는 외모로 유명했는데, 조각상 같은 가슴과 빛나는 금발, 완벽한 피부 덕분에 부유한 미국인 토머스 에반스의 정부가 되었다." 에반스는 나폴레옹 3세의 치과 주치의였다. 조지 무어가 안정적인 수입을 주는 에반스를 떠나지 않는 이유를 물었을 때 메리는 신의와 냉소가 뒤섞인 어조로 이렇게 대답했다. "그 사람에게 충실하지 않고서도 만족은 물론 행복까지 얻을 수 있는데 뭐 하러 비열한 짓을 하겠어요?" 무어는 메리가 "재치 있고 매력적인 여성이자 모든 허식에서 자유로운 정신 그 자체"라고 했다. 훗날 그녀는 마르셀 프루스트의 『잃어버린 시간을 찾아서』에 등장하는 매력적이지만 잔인한 면이 있는 오데트 스완의 모델이 되기도 한다.

1876년 메리를 처음 만난 마네는 그녀의 육감적 매력과 애교, 그리고 가끔씩 드러나는 야성적인 면에 빠져들었고, 말라르메에게 보내기 전에 자신이 먼저 연애를 하기도 했다. 메리는 마네에게 영감을 주었는데, 그

는 인상주의적인 외광회화 방식으로 그녀를 그리는 것이 좋다고 이야기했다. "내가 항상 갈망했던 일은 당신 같은 여인을 녹색의 숲이나 꽃밭, 혹은 해변에 두고 그림을 그리는 것이었습니다. 그런 곳에선 대기 속에 사물의 윤곽이 흐려지고, 모든 것이 밝은 빛 속에서 하나로 뒤섞일 것입니다. 그를 통해 제가 무감각한 짐승 같은 사람이 아니라는 것을 보여 주고 싶습니다." 사실 그의 관심은 그녀와 잠자리를 가지는 것뿐이었다. 그녀는 마네의 후기 작품 중 주요 작품 세 점에서 모델을 섰는데 〈가을〉(1881), 〈모피를 입은 여인: 메리 로랑의 초상〉(1882), 그리고 드가풍의 파스텔화 〈목욕하는 여인〉(1878~79)이 그 작품들이다.

마지막 작품에서 메리는 몸을 약간 기울인 채 온몸에 물을 받으며 몸을 닦고 있는 모습으로 등장하는데, "이 작품은 마네의 미술에서 볼 수 있는 특징들을 모두 보여 준다. 즉흥성과 신선함의 특별한 조화 (…) 역동적인 구성과 그림의 배경을 재분할하는 역할을 하는 또렷한 곡선, 거울·옷장·꽃무늬가 있는 테이블 덮개까지. (…) 포즈를 취한 여성은 조금도 두려워하지 않는 시선으로 화가를 돌아보는데, 자신의 벗은 몸이, 비록 완벽하다고는 할 수 없지만, 친밀하면서도 관대한 시선 앞에 놓여 있음을 확신하고 있다."[5] 마네가 마지막으로 앓을 때, 메리는 항상 마네를 걱정하며 세심하게 그를 돌봐 주었고, 그를 즐겁게 해주려고 노력했다. 그녀는 꽃이나 사탕, 그리고 〈폴리베르제르의 술집〉에 등장하는 먹음직스런 귤을 보내 주었다. 그리고 그가 죽은 후에는 해마다 흰 백합이 나오면 제일 먼저 그의 무덤에 갖다 놓곤 했다. 수잔도 마네의 병상을 지키며 남편에게 해줄 수 있는 일들을 챙겼음이 확실하지만, 마네가 죽어 갈 무렵 그녀

에 대한 기록은 찾아볼 수 없다.

마네의 건강은 오랫동안 서서히 나빠졌다. 1876년 그의 나이 마흔넷에 이르렀을 때, 오른쪽 다리가 마비되면서 다리를 구부릴 수가 없게 되었다. 1878년 초에는 왼발에 심한 고통을 느끼며 다리를 절게 되었고, 결국 지팡이를 사용해야만 했다. 그는 사람을 지치게 하는 수치료법水治療法을 끈기 있게 견뎠다. 말을 듣지 않는 신경을 자극하고, 혈관을 팽창시켜 다시 걸을 수 있게 하려는 목적으로 처방한 이 수치료법이란, 파리 서쪽 센의 벨뷔에 있는 병원에서 다섯 시간 동안 얼음같이 차가운 물로 샤워를 한 후 고강도 마사지를 받는 것이었다. 1880년 6월, 극심한 고통을 느낀 그는 다음과 같이 적었다. "사랑하는 메리, 나는 지금 지금까지 살아오면서 한 번도 해본 적이 없는 고행을 하고 있는 중입니다. 하지만 결과만 좋다면 후회할 일은 없을 것입니다. 이곳에서 받는 치료는 절대적 고문입니다." 1883년 2월, 고통을 느끼면서도 그림을 그리려고 애를 쓰는 마네를 지켜보던 동료 화가는 그 상황을 다음과 같이 묘사했다. "그는 붓을 떨어뜨리고 비틀거렸다. '눈 먼 사람처럼 더듬거리며 몸을 돌린 그는 움직일 때마다 낮게 신음했다. (…) 겨우 양손으로 소파를 짚은 그는 쓰러지듯 그 위로 올라갔다.'"

마네의 병은 공식적으로는 다리에 혈액순환이 되지 않아서 생긴 것이라고 했다. 정확하게는 운동실조증이라고 부르는, 척추와 관련된 퇴행성 질병으로 전통적으로 다음의 세 가지 증세를 동반한다. 우선 근육들이 서로 함께 움직이지 않으면서 다리에 마비가 오고, 소변 보기가 힘들어지며, 실금失禁이 생기는가 하면 성불구가 된다. 수치료법으로는 낫지도 않

고 상태가 호전되지도 않는 이 질병의 원인은 3기(말기) 매독이다. 마네의 문학 친구들 중 몇몇—기 드 모파상, 쥘 드 공쿠르, 그리고 알렉상드르 소小 뒤마—도 매독을 앓았는데, 마네로서는 이미 자신의 아버지와 보들레르를 통해 그 끔찍한 증세를 경험한 터였다. 1860년 2월의 편지에서 보들레르는 의학 용어를 써가며 자신의 상태를 다음과 같이 묘사했다. "구강 궤양일세. 목이 죄어드는 느낌 때문에 음식을 먹을 때도 고통스럽고, 놀랍도록 기운이 빠지고, 식욕도 없어지지. (…) 무릎과 팔꿈치가 제대로 안 꺾이고 여기저기 부스럼이 생기는데, 심지어 목 뒤에서 머리로 이어지는 부분까지도 그렇다네."

마네의 육체적 고통은 자신의 병이 성적인 원인 때문에 생겼다는 사실에서 오는 성신적인 괴로움으로 더욱 심해졌다. 그 병이 아버지에게 물려받은 것이라면 원한과 분노가 일었을 것이고, 리우에서 창녀를 접했기 때문에 생긴 거라면 부끄럽고 역겨운 일이었을 것이다. 거기에다 어쩌면 수잔에게도 병을 옮겼을지 모른다는 두려움과 죄의식도 있었다. 죽음을 앞둔 그는 어머니에게 원망이 담긴 편지를 보냈다. "이런 꼴로 만들 거였으면 아이를 갖지 말아야 했습니다."**6**

의사들은 항상 마네로 하여금 장의사를 생각나게 했다. 하지만 아무도 의사의 생각을 그에게 말해 주지 않았기 때문에 마네는 계속 미래에 대한 계획을 세워 가고 있었다. 담당 의사는 다량의 맥각麥角을 처방했는데, 맥각이란 호밀에서 생기는 균류에서 추출한 약품으로 혈관을 수축시키고 근육조직을 부드럽게 만들어 주는 효과가 있었다. 오늘날에도 분만을 유도하거나 통증을 가라앉히는 데 사용되는 맥각은 치유를 목적으로 다량

을 섭취하면 중독성이 생기는데, 마네가 바로 그랬다. 일시적인 자극제로 작용하기는 하지만 "현기증, 피로, 우울증, 가려움증〔벌레가 피부 위를 기어 다니는 듯한 느낌〕, 근육통, 강직성 경련, 발작, 일시적 정신착란과 실어증 등" 심각한 부작용이 따르는 약품이었다. 맥각 중독은 또한 혈관을 수축시켜 다리의 혈액 순환을 방해하기 때문에 탈저를 일으키기도 한다. 마네의 경우 발가락 아랫부분에 궤양이 생겼는데, 피하조직이 파괴되어 완전히 검게 변해 버리는 바람에 낫지를 않았다. 1883년 3월 중순 그는 다시 다리에 심한 통증을 느꼈다. 두 명의 의사를 만나 봤지만, 그의 어머니의 말에 따르면 의사들도 "두려움을 가라앉히지는 못했다. 발이 퉁퉁 부었고 열이 나기 시작했다."

드가는 우울한 어조로 다음과 같이 전했다. "마네는 이제 희망이 없는 것 같네. 의사가 (…) 호밀 씨를 너무 많이 처빙한 거야. (…) 마네가 위험한 상태에 있고, 발에 탈저가 있다는 것도 몰랐던 것 같아."[7] 4월 20일자 《르 피가로Le Figaro》는 끔찍한 세부묘사를 곁들여 가며, 마네의 왼쪽 다리가 회복 불능 상태에 이르렀으며 극단적인 조치가 취해졌다고 전했다. "탈저가 심하게 진행되어 손만 대도 발톱이 떨어질 정도였다. 환자를 마취시킨 다음 (…) 무릎 위에서〔원문 그대로〕 다리를 절단했다. 마네는 아무 고통도 느끼지 않았고, 아무렇지도 않게 수술을 받아들였다." 기사는 묘하게도 다음과 같이 결론을 내렸다. "그의 상태가 심각하다고 여길 만한 근거는 없다."

현장에 있었던 사람들은 그 절단 수술에 대해 말들을 꾸며댔는데, 이런 식이었다. "사람들이 느낀 감정과 혼란만 생각하자면, 마치 무릎 아래로

잘라낸 다리를 벽난로에 던져 버린 것만 같았다." 정말로 의사가 그렇게 했다면 냄새가 진동을 했을 것이다. 마지막까지 마네와 함께 있었던 클로드 모네는 미술상인 르네 짐펠에게 다음과 같이 전했다. "내가 침대에 다가갔을 때 그가 이렇게 말하더군. '내 다리를 좀 잘 봐주게. 의사들은 잘라내 버려야 한다고 하는데, 나는 절대로 그렇게 할 수 없다고 했거든. 꼭 좀 살펴줘.' 그는 자기 다리가 잘려 나갔다는 것도 모른 채 죽었다네."

역시 마네의 임종에 함께했던 사진작가 펠릭스 나다르의 증언도 이 있을 법하지 않은 이야기를 확인해 주고 있다. "죽기 하루 전까지도 마네는 자신의 계획과 새로운 발견들에 대해서 이야기했다. 그가 말을 하는 동안 우리는 모포 속에서 붕대에 칭칭 감긴, 전날 마취 상태에서 다리를 잘라냈던 상처 부위만 살필 뿐이었다. 우리의 불쌍한 친구는 마지막 숨을 거둘 때까지도 자기 다리를 잘라 냈다는 것을 몰랐다."[8] 하지만 절단은 그가 죽기 열흘(하루가 아니라) 전에 이루어졌고, 마네는 정신이 멀쩡했기 때문에 다리가 잘려 나갔다는 것을 분명히 알고 있었을 것이다. 1883년 4월 30일, 쉰두 살의 마네는 "심한 열과 오한" 그리고 발작에 시달렸고, 절단에 따른 후유증으로 사망했다. 졸라와 모네가 관을 묘지까지 옮기는 것을 도와주었다.

마네는 평생 갈망했던 공식적이고 대중적인 인정을 결국 받지 못한 채 죽었다. 1881년 11월, 잠깐 집권했던 레옹 강베타 정부에서 문화부 장관

에 임명된 앙토넹 프루스트가 마네에게 레종 도뇌르 훈장을 수여한 일은 있었다. 마네는 "나폴레옹 3세 치하의 순수예술 담당감독관이 나를 부자로 만들어 줄 수도 있었을 텐데. 지난 20년 동안의 손실을 만회하기에는 너무 늦었네"라고 탄식했다. 마네가 죽은 지 8개월 후 카미유 피사로―그 역시 평생 실패만 했던 화가였다―는 (보들레르가 그랬던 것처럼) 마네의 성격상 결함과 그의 위대한 예술을 대조시켰다. "마네는 위대한 화가이긴 했지만 속이 좁은 사람이었다. 그는 기성 화단에서 인정받고 싶어 안달이었다. 그는 성공을 믿었고 명예를 갈망했으나 (…) 결국 자신의 희망을 이루지 못한 채 죽었다."

1887년 1월 시인이자 소설가였던 앙리 드 레니에도 비슷한 생각을 했다. 하지만 그는 마네가 자신의 약점을 숨기는 데 성공했으며, 추종자들에게 감명을 주었다고 판단했다. "나는 마네가 친구들로 하여금 그의 작품을 존경하게 만들 정도로 인간적으로 매력적인 사람이었는지 의심이 간다. 지금 그에 대한 수많은 이야기들을 접하고 보니, 그는 우유부단한 화가였고 의심과 성공에 대한 집착으로 가득 찬 사람이었음을 알겠다." 한편 마네의 장례식 연설에서 프루스트는 다른 사람들에게 영감을 던져 주는 마네의 능력뿐만 아니라 그의 관대함에 대해서도 강조했다. 그는 "자신을 따르던 화가들, 자신에게 영감을 받았던 화가들이 이룬 성공―거의 대부분이 그의 처지와는 비교할 수 없을 정도로 큰 성공이었다―을 진심으로 축하해 줄 정도로 너그러운 사람이었다."[9]

마네가 살아 있었다면 그 너그러움은 그의 믿음직한 모델이었던 빅토린 뫼랑에게도 돌아갔을 것이다. 신비에 싸인 미국 여행을 마치고 파리로

돌아온 그녀는 스스로 화가가 되어 나쁘지 않은 경력을 쌓아 가고 있었다. 1883년 곤경에 처한 뫼랑은 마네의 미망인에게 편지를 보내 그의 약속을 상기시키며 도움을 청했다.

제가 그분의 수많은 작품에 모델을 섰다는 것은 알고 계시겠지요? 특히 그분의 걸작인 〈올랭피아〉에서요. 마네 선생님은 저에게 관심을 많이 보여 주셨고, 그 그림들을 팔면 저에게도 얼마를 떼어 주시겠다고 종종 말씀하시곤 했습니다. 그때 저는 아직 어렸고 아무것도 몰랐어요. 그냥 미국으로 떠났죠. 제가 돌아왔을 때, 그림을 상당히 많이 파신 마네 선생님이 (…) 제 몫을 주겠다고 하셨지만 저는 거절했습니다. 깊이 감사드리지만, 제가 모델을 설 수 없게 되면 그때 그 약속을 지켜 달라고 말씀드렸어요. 그때가 제가 생각했던 것보다 훨씬 빨리 찾아와 버렸습니다.

수잔은 빅토린이 어떻게 지내든 아무 관심이 없었을뿐더러, 그녀가 마네의 정부였을지도 모른다고 의심하고 있었다. 그의 삶에서 뫼랑이 차지했을 자리에 질투를 느낀 그녀는 편지에 답을 하지 않았다.

또한 수잔은 마네의 조카, 즉 베르트 모리조와 마네의 동생 외젠 사이에 태어난 딸인 줄리의 심기도 불편하게 했다. 탐욕과 파렴치한 미술상의 감언이설에 빠진 그녀가 자기가 알고 있는 마네의 작품들 중에 그가 죽은 후에 다시 손을 보거나 심지어 다시 그려진 작품들도 있다고 인정해 주었던 것이다. 줄리가 그 미술상들을 고소하려면 수잔의 허락이 필요했다. 줄리는 당시의 상황을 다음과 같이 기록했다.

화가 나서 돌아왔다. 어떻게 해볼 수도 없고, 할 말도 없다. 수잔 숙모님은 잠시 망설인 후 덧칠하거나 수정된 그림들이 남편의 작품이 맞다고 그림 뒷면에 적어 주었다. "남편 작품이 아니라고 말 못 하겠던데." 숙모님은 네덜란드식의 무뚝뚝한 어조로 내게 말했다. "어쨌든 여자는 그 사람이 그린 거잖아." 나는 그렇게 사인을 해주면 안 된다고 쌀쌀맞게 말씀드렸다. 잠깐 이성을 잃었던 것 같기도 하다. 숙모님은 내가 상관없는 일에 간섭하고 있다고 느끼신 것 같았다. 스케치는 항상 이랬다고 차분하게 말씀하셨다. 큰아버지의 캔버스에 그녀의 친동생이 다시 그림을 그린 적이 있었던 것은 사실이다.

1890년, 모네와 존 싱어 사전트는 대중 모금을 통해 2만 프랑을 모아 그 유명한 〈올랭피아〉를 수잔에게서 사들인 다음 프랑스 국가에 기증했다. 그 작품은 1907년까지 뤽상부르 미술관에 전시되다가 마네가 초상화를 그려 주기도 했던 조르주 클레망소가 수상이 되자 조용히 루브르로 옮겨졌는데, 사실 그 후 10년 동안은 전시되지 못했다.

마네는 자신의 예술뿐만 아니라 그 성격 때문에 자신을 따르던 화가들에게 영향을 미쳤는데, 훌륭한 모델이자 사랑스러운 친구였던 베르트 모리조에게 특히 그랬다. 1894년 점묘파 화가 폴 시냐크는 마네에게 바친 헌사에서 그의 성격을 다음과 같이 종합했다. "얼마나 훌륭한 화가인가! 그는 모든 것을 갖추었다, 지적인 머리, 나무랄 데 없는 눈, 그리고 그 손!"[10] 인간 마네는 다른 사람들의 작품 속에서 계속 살아 있었다. 마네와 보들레르는 팡탱 라투르의 〈들라크루아에게 바치는 헌사〉(1864)에 함께

등장한다. 그로부터 6년 후 팡탱 라투르는 〈바티뇰의 화실(마네에게 바치는 헌사)〉를 그렸는데, 이는 이어진 몇몇 헌사 작품의 출발점이 되었을 뿐 아니라 윌리엄 오르펜이 그린 〈마네에게 바치는 헌사〉에 직접적인 영향을 미쳤다. 그 작품에서 오르펜은 여섯 명의 화가들이 모여 있는 테이블 위로 마네가 직접 그린, 그의 유일한 제자였던 에바 곤살레스의 초상화를 그대로 그려 넣었다.

　20세기에 들어서서도 마네의 중요성은 더욱 커져 갔다. 마네가 자기 작품의 기초를 과거의 걸작에서 찾았듯이, 적어도 세 명의 현대 화가가 마네를 모방했다. 르네 마그리트의 〈원근법〉(1950, 마네의 〈발코니〉 모방), 파블로 피카소의 〈풀밭 위의 점심〉(1961), 그리고 래리 리버스의 〈나는 흑인 올랭피아가 좋다〉(1970)는 모두 마네의 가장 유명한 작품을 차용한 작품들이며, 소재와 형식에 대한 마네의 대담한 접근법에서 영감을 얻은 작품들이다.

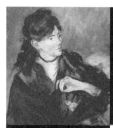

# 모리조

애정이나 현학적 태도, 혹은 감상주의가 모든 것을 망쳐 놓지만 않는다면, 우리 여성들이 훨씬 더 많은 것을 이룰 수 있을 것이다.

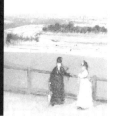

# 친절한 메두사
## 1841~1867

 18세기의 프랑스 화가 장 오노레 프라고나르의 후손인 베르트 모리조
는 인상주의 화가들 중 가장 매력적인 인물이다. 그녀는 1841년 1월 14일
프랑스 중부 부르주에서 태어났는데, 당시 아버지 에드메 티뷔르스 모리
조(한때 건축을 공부하기도 했다)는 그 지역 최고행정관이었다. 모리조 가
족은 1841년에서 1848년까지 리모주에서 살았고, 1849년에서 1851년까
지는 역시 에드메가 지사를 지냈던 캉과 렌에서 살다가 1852년 파리에 정
착하게 된다. 공직이나 법조계에서 상당한 자리에까지 올랐으며 마네의
아버지와 비슷한 사회적 지위를 가졌던 에드메는 상업과 관련된 소송을
다루는 법원 수석 서기관이 되었고, 그 후 정부의 회계감사 담당 법률고
문에까지 올랐다. 베르트의 어머니 마리 코르네이유는 가끔 독설을 퍼부
을 때도 있었지만 학식 있고 사교적인 인물이었으며, 온화한 성품에 다른

사람을 즐겁게 해주는 재능을 가지고 있었다. 모리조 가족은 파리의 서쪽 끝에 있는 불로뉴 숲 근처 파시에서 안락하고 세련된 상류 중산계급으로 살았다. 화요일마다 열리는 활기찬 저녁 식사에는 유명한 손님들이 초대되었는데, 그중에는 정치인 쥘 페리, 작곡가 조아치노 로시니, 화가 카를로-뒤랑과 알프레드 스티븐스도 있었다.

베르트에게는 언니 이브와 에드마, 그리고 남동생 티뷔르스가 있었다. 파리로 이사한 직후 세 딸은 엘리트 사립학교인 쿠르 아델린-데지르에 들어갔다. 그곳은 중산층 집안의 딸들을 전통적인 아내로 키워 내는 학교였는데, "가톨릭적인 가치에 기반을 둔 일반적인 문화"를 학생들에게 심어 주려고 노력했다. 사교 예절과 산수(집안일과 관련된 계산을 위해서였다), 문법과 구문, 독서, 역사, 지리, 자연과학을 가르치는 수업이 있었고, 뜨개질, 바느질, 코바늘 뜨개질, 음악, 파스텔화와 회화도 가르쳤다. 딸들이 예술에 재능을 보이자 조프루아-알퐁스 쇼카르네가 특별 지도를 하기도 했는데, 오래지 않아 포기해 버렸다. 티뷔르스는 훗날 쇼카르네의 끔찍했던 훈련에 대해 다음과 같이 말했다.

그 훈련은 장례식 용품점 진열대에 걸려 있는 털로 된 풍경화를 떠올리게 했다. 짧은 망토와 긴 치마를 입고 주름이 잔뜩 들어간 모자에 턱에는 리본까지 묶은 세 여자 아이가 릴 街에서 파시까지 지쳐 돌아오는 모습이란! 딸들을 집까지 데리고 오는 아버지는 무뚝뚝하게 말이 없으셨고, 누나들은 쇼카르네의 수업 때문에 바보가 된 상태였다.(…) 몇 달 후 (…) 에드마와 베르트는 일주일에 세 번씩 네 시간 동안 쇼카르네에게 배우느니,

차라리 그림을 포기하겠다고 어머니에게 선언했다.

예술에 관심이 많았던 베르트와 에드마는 앵그르의 제자이자 마네의 친구, 조각가 펠릭스 브라크몽을 가르친 경험이 있는 조제프 베누아 귀샤르에게 배우면서는 훨씬 더 즐거워했다. 착한 성품에 얼굴에는 마마 흉터가 있고 학생들에게 의욕을 불어넣어 주는 선생님이었던 그는 리옹에서 태어나 그 무렵에는 파시에 살고 있었다. 그의 지도 아래 소녀들은 옛 대가들의 작품을 베끼기 시작했다. 루브르 박물관에서 공부를 한다고 하면 사회적으로도 평이 좋았고, 덕분에 브라크몽이나 나중에 베르트에게 청혼까지 하게 되는 팡탱 라투르처럼 부모님의 사교 모임에서는 만날 수 없었던 젊은 남자들도 만날 수 있었다.

하지만 소녀들이 예술가를 직업으로 진지하게 생각하고 있으며 선문석인 화가가 되고 싶다고 밝혔을 때는 선생님이던 귀샤르도 충격을 받았다. 그는 소녀들의 어머니를 찾아가 그런 선택의 결과에 대해 강한 표현을 써 가며 이야기해 주었고, 소녀들을 말려 달라고 부탁했다. "그게 무엇을 의미하는지 아십니까? 부인이 속해 있는 상류층에서 이런 일은 거의 '혁명'이 될 겁니다. 어쩌면 대혼란이란 표현이 더 나을 것 같네요. 아주 평화롭고 존경할 만한 부인의 집에 슬그머니 침투해서 두 자녀의 운명을 결정해 버린 미술을 저주하실 날이 오지 않겠습니까?" 미술은 그들의 가정을 파괴하고 그 고요함, 즉 부르주아의 삶을 무너뜨릴 도둑이었다. 베르트와 에드마가 화가가 되면, 그들은 보헤미안은 물론 급진주의자나 평이 나쁜 친구들과 어울리게 되고, 결국 자신들의 평판과 사회적 지위를 망치게 되

는 상황이었다. 덜 여성적으로 되고, 남자들의 세계에서 경쟁해야 하며, 결혼하고 아이를 낳을 기회를 잃어버릴 수도 있었다. 훗날 후회하게 될지도 모르지만, 모리조 부인은 그의 부탁을 거절했다. 딸들은 모두 강인한 성격과 헌신적인 열정을 가진 아이들이었다. 그녀는 아이들의 재능을 믿었고 그들이 화가의 길을 갈 수 있게 북돋아 주었다.

1860년대 초 베르트와 에드마는 그들의 마지막 선생이자 가장 이름 있는 선생인 카미유 코로에게 지도를 받았다. 고요한 풍경, 특히 퐁텐블로를 외광회화 기법으로 즐겨 그린 대가 코로는 완결된 구성보다는 스케치의 중요성을 강조하는 화가였고, 훗날 흐릿한 느낌이 특징인 자신만의 스타일을 만들어 냈다. 모리조는 인상주의의 길을 닦았다고 할 수 있는 코로에게서 안개가 낀 듯 차분한 효과를 얻어 내는 방법을 배웠다. 아버지같은 느낌을 주는 열린 마음의 소유자였고, 너그러우며 또한 상당한 영향력을 가지고 있었던 코로는 모리조 집안을 자주 찾게 되었다. 베르트의 아버지는 정원에 딸을 위한 화실을 지어 주었고, 1864년 스물세 살의 나이에 그녀는 처음으로 살롱에 작품을 전시했다.

누나들과 달리 베르트의 남동생 티뷔르스는 일할 생각이 전혀 없었다. 한번은 수단의 식민 정부에 비서관으로 임명되어서 곧 떠나야 한다고 말한 적도 있었는데, 실제로 아프리카로 가지는 않았다. 상냥한 성격의 그는 그냥 쾌락을 좇으며 살았고, "약간 통통하고 성숙한 여인들, 색을 밝히는 여인들에 빠져 지냈다."[1]

❖

모리조는 훌륭한 가정교육을 받았고 지적이었을 뿐만 아니라 상당히 매력 있는 여성이었다. 우아하고 품위가 있었던 그녀는 관능적인 몸매에 검은 머리와 짙은 눈, 스페인 사람 같은 피부에 생생하지만 어딘가 우울해 보이는 표정이었다. 뒤레는 그녀에 대해 "기품 있고, 아주 고상하며, 완벽하게 자유로운 여인이다. 날씬하고 힘이 넘치는 그 몸매에서는 예민한 감수성이 느껴진다"고 말했다. 또 그녀와 함께 어울렸던 젊은 화가 자크-에밀 블랑슈는 다음과 같이 말했다. "무서운 느낌을 주는 여자였다. (…) 항상 검은색 아니면 흰색이었던 '이상한' 옷, 불타는 듯한 짙은 눈, 마르고 각진 창백한 얼굴, 느닷없이 툭툭 튀어나오는 신경질적인 말들, 그리고 '노트'에 뭐가 숨겨져 있냐고 물어봤을 때의 그 웃음까지."² 밀라르메는 남자들에게 강한 인상을 주었던 그녀를 "친절한 메두사"라고 불렀다. 사람들의 시선을 받는 데 익숙해진 나머지 그녀는 생장드뤼의 교회에서 다음과 같은 고해를 한 적도 있었다. "사람들이 나를 알아보지 못하는 것에 놀랐습니다. 그렇게 완벽하게 무시당한 것은 처음이었어요."

모리조의 삶과 예술은 가족들의 도움으로 발전해 갔다. 어머니와 언니들, 나중에는 남편과 딸이 모두 그녀를 위해 모델을 서주었다. 그녀는 그밖의 지인들과도, 심지어 가까운 친구들과도 친밀하면서 어딘가 모르게 거리감이 느껴지는 관계를 유지했다. 모리조의 조카와 결혼한 시인 폴 발레리는 그녀의 강렬한 시선에 대해 다음과 같이 이야기했다. "모리조의 삶은 그녀의 눈에 다 들어 있다. 잠시도 눈을 쉬지 않는 집중력 때문에 그

녀에게서는 이국적 분위기, 혹은 이질적 분위기가 느껴졌고, 사람들이 쉽게 접근할 수 없었다. '이국적'이라 함은 '낯설다'는 것을 의미한다. 그 독특한 이국적 느낌이 너무 강해서 그녀의 존재가 낯설고 멀게 느껴졌다."[3]

딸이 그림 그리는 것을 독려했던 모리조 부인이었지만, 그녀는 또한 예리한 비평가였고, 그 신랄한 지적이 때로는 지나치게 예민한 베르트에게 상처를 주기도 했다. 어머니가 작품에 끼어들어서 도움이 되지 않는 제안을 할 때면, 화가 난 베르트는 "그러면 직접 그리지 그래요?"라고 짧게 받아치곤 했다. 종종 어머니가 베르트의 깨지기 쉬운 자기 확신을 더욱 흔들어 놓는 경우도 있었다. 베르트는 에드마에게 다음과 같이 말했다. "어머니가 내 재능에 대해 확신이 서지 않는다고 말씀하셨어. 가치 있는 작품을 만들어 낼 것으로 보이지 않는다고 말이야. 나를 미친 사람 취급하시는 것 같있어." 어머니가 남긴 기록에 따르면 베르트는 종종 아무것도 그릴 수 없는 시기를 겪어야 했고, 심지어 그림을 그리면서도 창조의 고통에 시달리곤 했다. "베르트는 그림을 그릴 때마다 불안해하고, 불행하다고 느끼고, 심지어 공격적인 표정을 띠곤 한다. 그런 표정들이 자존심에 상처를 받아서 생긴 것인지는 모르겠지만, 아무튼 막다른 벽에 부딪혔을 때 느끼는 고통인 것은 알 수 있었다." 모리조 부인은 어쩌면 가끔씩은 귀샤르의 말이 옳았던 것이라고 생각했을지도 모른다.

자크-에밀 블랑슈가 베르트의 화실을 방문했을 때, 그녀는 자기 회의로 힘든 시기를 보내며 자신의 작품에 대해서도 부정적으로 느끼고 있었다. 블랑슈는 일기에 당시를 다음과 같이 기록해 두었다. "그녀는 내게 보여 줄 만한 작품을 하나도 가지고 있지 않았다. 자신이 그린 것들을 모두

없애 버린 것이다. '유화는 너무 어려워요.' 오늘 아침에도 절망에 빠진 나머지 보트에서 작업 중이던 백조 그림을 불로뉴 숲의 호수에 던져 버렸다고 했다. 내게 작은 선물이라도 주려고 수채화를 뒤졌지만, 하나도 찾을 수 없었다."

모리조는 마리 바슈키르체프의 일기를 읽고 나서 자신의 예술적 재능을 완전히 꽃피우기도 전에 결핵으로 죽어 버린 젊은 러시아 이민자 화가와 자신을 동일시하기도 했다. 또한 그녀는 자신의 자유와 창의력을 제한하던 개인적·사회적 제약 때문에 고통스러워했다. 그 제약에 대해 바슈키르체프는 다음과 같이 적었다. "내가 바라는 것은 혼자 돌아다닐 수 있는 자유, 마음대로 튈르리 공원이나 뤽상부르 공원에 있는 벤치에 앉을 수 있는 자유, 미술품 가게의 진열장 앞에 멈춰 서고, 교회나 미술관에 들어가고, 밤에 오래된 거리를 거닐 수 있는 자유다. 그것이 내가 바라는 것이며, 그런 자유가 없는 사람은 진정한 예술가가 될 수 없을 것이다."[4]

모리조는 예술가로서 실패하는 것은 아닌지 두려워했으며, 결혼 적령기를 넘기고 나서는 자신이 인생에서 끔찍한 실수를 저지른 것은 아닌지 의심했다. 1869년 초, 베르트보다 한 살이 많았던 스물아홉 살의 에드마는 해군 장교 아돌프 퐁티용(마네와 함께 배를 탔던 친구)과 결혼하면서 미술을 포기하고 남편과 함께 브르타뉴의 로리앙으로 이사했다. 얼마 후 그녀가 베르트에게 편지를 써 자신의 불안을 털어놓자, 베르트는 외로움과 애정 결핍에 시달리는 자신의 처지를 강조하며 언니를 안심시켰다.

"언니의 운명을 탓하지는 마. 혼자 있다는 게 얼마나 슬픈 일인지 생각해 봐. 어떤 말이나 행동을 하든, 여자는 애정을 필요로 하는 것 같아. 여

자가 자신 속으로만 파고든다는 건 어쩌면 불가능한 도전인 것 같아." 하지만 그녀는 동시에 대단히 양가적이었다. 불과 한 달 후에는 예술이 더 중요하다며 상반된 주장을 펼쳤다. "남자들은 자신들이 누군가의 삶을 다 채워 줄 수 있다고 믿고 있지. 하지만 내 생각에는, 여자가 아무리 남편을 사랑한다고 하더라도, 그것 때문에 일을 포기하는 것은 쉽지 않을 것 같아." 비록 재능 있고 겉으로는 확신에 차 있어 보이는 모리조였지만, 그녀는 예술과 결혼 사이에서 감정적인 갈등으로 흔들리고 있었던 것이다.

베르트의 나이가 서른에 가까워지자, 어머니는 그녀의 장래를 위해 결혼이 꼭 필요하다고 느꼈다. "베르트가 다른 사람들처럼 안정을 찾지 못하는 것을 보니 조금은 실망스럽다"고 그녀는 적었다. 그녀는 베르트의 예술적인 야망이 좋은 신랑감을 만나는 데 방해가 되고 있다고 느꼈다. "그것은 마치 그 아이의 작품과 비슷했다. 사람들의 칭찬에 목말라 있는 아이니까 어쨌든 〔구혼자들의〕 칭찬을 받을 수는 있겠지만, 진지한 헌신이 필요한 관계라면 아마 사람들이 멀리하게 될 것이다." 그녀는 베르트의 선택이 가지고 올 최악의 결과에 대해서도 경고했다. 그것은 부모와 친구들이 죽고 나서 애매한 사회적 지위만 가진 채 더 이상 아름답지 않은 외모로 혼자 남겨지는 것이었다. 어머니는 다음과 같이 주장했다. "백번 양보한다고 해도, 사람들이 인정도 해주지 않는 독립된 삶보다는 결혼을 하는 편이 더 낫다고 모두들 이야기하지 않니? 몇 년 후에는 더 외로워질 것이고, 사람들과의 관계도 지금보다 더 줄어들 텐데. 더 이상 젊지도 않고, 지금 네 옆을 지켜 주는 친구들도 몇 명만 남고 떨어져 나가겠지. 사랑하는 자식이 그런 감정의 혼란과 환상을 안고 살아가기를 바라는 부

모가 어디 있겠니?"[5]

❖

　모리조와 그녀의 어머니는 예술가로서의 장래에 대해 의심했지만, 그녀는 이십대 초반부터 성공적인 경력을 쌓아 갔다. 여성이 공식 살롱에 작품을 전시할 수 있게 된 것은 1791년부터였는데, 모리조의 작품은 1864년부터 1873년까지 거의 해마다 받아들여졌다. 모리조 가족의 사교 범위에 들어 있던 기성 화가 에두아르 마네와 에드가 드가만 보더라도, 그들의 작품을 살롱에서 받아들여야 할 것인가 말 것인가에 대해 반대 의견이 많았던 때였다. 그녀는 마네의 강력한 반대에도 불구하고, 1874년 펠릭스 니디르의 작업실에서 열린 최초의 인상주의자 전시회에 참가할 정도로 독립심과 용기를 가진 여인이었다. 드가, 피사로, 모네, 르누아르, 세잔 등이 함께한 전시회였다.

　모리조는 자신과는 다른 사회적 배경을 가진 피사로와 르누아르를 좋아하게 되었다. 성격이 좋은 무정부주의자 카미유 피사로는 1830년 서인도 제도의 덴마크령 세인트토머스 섬에서 유대인 아버지와 이주민 어머니 사이에서 태어났고, 프랑스에는 1855년에 건너와 마네와 세잔의 절친한 친구가 되었다. 코로 문하에서 공부하면서 모리조를 알게 된 그는 인상주의자 모임에서 가장 연장자였고, 여덟 번의 전시회에 모두 참가했다. 대머리에 긴 수염, 아버지 같은 느낌을 주는 외모의 그는 지독한 가난 때문에 실제보다 더 나이 들어 보였으며, 억센 프랑스 농촌 여성과 결혼해

일곱 명의 자식을 두었다. 농부들이 있는 시골 풍경을 그린 그림으로 유명해졌고, 1870년대 초반 런던에서도 잠시 살다가 그 후에는 파리 외곽의 작은 마을에서 여생을 보냈다. 재단사의 아들이었던 르누아르는 1841년 한때 모리조 가족이 살았던 리모주에서 태어났지만, 어릴 때 파리로 이사해서 인생의 대부분을 거기서 보냈다. 자기나 블라인드를 장식하는 일부터 시작한 그는 샤를 글레르 교수의 화실에서 모네를 만나게 되는데, 모리조와 마찬가지로 모네 역시 그의 절친한 친구가 되었다. 프라고나르에게 영향을 받은 그는 인간의 손이 닿지 않은 풍경이나 관능적인 누드화, 혹은 세련된 여성의 초상화를 그렸다.

아마추어 같다는 비평가들의 평가에 상처를 받았던 모리조로서는 인상주의자들의 초대에 잔뜩 기분이 들떴을 것이다. 하지만 모임의 핵심 인물이었던 드가가 전통에 따라 베르트 본인이 아니라 어머니에게 초대장을 보냈다는 사실은 의미심장하다. 드가는 베르트의 재능이나 사회적 지위가 전시회의 위상을 높여 줄 것이라고 생각했으며, 또한 모임에 합류하기를 망설이고 있던 마네를 설득하는 데에도 도움이 될 것이라고 기대했다. 모리조의 앞날을 부정적으로 예견했던 귀샤르는 인상주의자들의 작품과 함께 전시된 그녀의 작품을 보고 충격에 빠졌다. 마네와 마찬가지로, 그 역시 화가의 성공은 작품을 살롱에 전시했을 때에만 가능한 것이라고 믿고 있었기 때문이다. 그는 베르트가 그 존경심 없는 배신자들과 함께 어울림으로써 그동안 쌓아 왔던 것을 모두 망쳐 버렸다고 그녀의 어머니에게 탄식했다. "제가 들어갔을 때 말입니다, 부인. 따님의 작품이 그 위험한 자리에 전시되어 있는 것을 보고 가슴이 내려앉는 줄 알았습니다. 제

자신에게 이렇게 말했습니다. '위험에 처한 사람이 아니고서는 이런 미친 사람들과 어울려서는 안 돼'라고 말입니다. (…) 베르트 아가씨가 뭔가 극단적인 행동을 해야만 하는 상황에 처해 있다면, 이렇게 지금까지 해온 것들을 모두 망치는 것보다는 차라리 새로운 사조를 찾아 거기에 온 힘을 쏟아 부어야 할 것입니다. (…) 지금까지 삶을 채워 주었던 노력과 야망, 그 과거의 꿈들을 모두 부정하는 것은 미친 짓입니다. 더 나쁜 것은 이것이 거의 신성모독에 가까운 행동이란 점입니다."

그렇지만 모리조는 인상주의자들과 절친한 관계를 유지했고, 1874년부터 1886년 사이에 열린 전시회에서 단 한 차례만 제외하고 모두 작품을 제출했다. 그뿐 아니라 그들의 인간적인 갈등에도 개입했다. 거만한 드가는 공식 심사위원들을 조롱하며 인상주의자들은 아무도 살롱에 작품을 제출하지 않을 것이라고 선언하고, 그것도 모자라 동료 화가들이 인정하지 않는 몇몇 이탈리아 친구들을 모임에 가담시켰다. 갈등이 심했던 어떤 해에는 전시회 자체가 불가능해 보이기도 했는데, 그때 모리조가 양쪽의 감정을 누그러뜨리는 역할을 했다. 그녀는 당시를 이렇게 정리하고 있다. "(전시회) 계획이 공중에 떠 있는 것 같다. 드가가 억지를 부리는 바람에 전시회를 여는 것이 불가능해·보인다. 이 작은 모임에도 허세가 있어 서로 충돌하면서 서로에 대한 이해를 어렵게 만들고 있다. 성격상의 결함이 없는 사람은 나뿐인 것 같다. 어쩌면 그것이 화가로서의 열등함을 나타내는 것일 수도 있겠지만." 상당한 자기 인식을 보이고 있는 모리조는 긍정적인 여성적 가치―감성, 예민함, 직관 등―를 전형적인 여성적 약점들과 대조하고 있다. "여성들의 가치는 느낌, 직관, 남성들보다 뛰어난 통찰

력이다. 애정이나 현학적 태도, 혹은 감상주의가 모든 것을 망쳐 놓지만 않는다면, 우리 여성들이 훨씬 더 많은 것을 이룰 수 있을 것이다."[6]

친구의 말에 따르면 모리조도 마네와 마찬가지로 신경질적인 집중력을 보이며 뚫어질 듯한 시선으로 작업했다고 한다. 그녀는 "항상 일어선 채로 캔버스 앞에서 앞뒤로 움직이며 그림을 그렸다. (그 찌를 듯한 시선으로) 오랫동안 대상을 응시하는 때도 있었는데, 그럴 때면 손은 원하는 자리에 언제든 붓을 갖다 댈 수 있게 준비하고 있었다." 서로 다른 재료를 사용하며 점점 더 작품을 확대시키는 식으로 작업했는데, "우선은 연필로 스케치를 한다. 그 후 붉은 크레용으로 주제를 반복하거나 조금 변형시키고, 파스텔로 구성을 다시 잡은 다음, 대부분은 수채화로 주제를 조금 더 밀고 나가고 마지막으로 유화로 마무리를 했다." 시인 쉴 라포르그도 그 효과를 지적했듯이 "프리즘을 통과한 빛처럼, 해체된 수천 가지 색의 떨림이 만들어 내는 갈등"[7]은 놀라울 따름이었다.

섬세하고 난해한 모리조의 작품은 페미니즘 평론가들에 의해서만 과대평가되었고, 나머지 평론가들 사이에서는 과소평가되었다. 역사적인 맥락이나 극적 긴장, 서사적 의미 등이 결여되어 있다는 점에서는 그녀의 작품이 마네의 작품보다 더 심했다. 또한 그녀의 작품은 그림 속에서 어떤 일이 일어나고 있으며, 그것이 무엇을 의미하는지 물어보게끔 보는 이들을 자극하지 않는다. 결국 평론가들은 기법과 구성, 색에 대해 이야기하거나 나름대로의 비현실적 해석을 내놓을 뿐이었다. 게다가 평론가 엘리자베스 몽간이 지적했듯이, 모리조의 작품 속 모델들은 르누아르의 모델들처럼 심하게 양식화되어 있다. "[그녀가 그린] 소녀들은 대부분 비슷

하다. 하트 모양으로 생긴 얼굴과 제멋대로 흘러내린 머리, 그리고 시무룩한 입까지."

모리조의 주요 작품들은 크게 풍경화와 집안 광경을 그린 작품으로 나뉜다. 그녀가 겪었던 내적 갈등과는 대조적으로, 그녀의 그림들에는 대부분 고요하고 조화로운 배경 앞에 있는 한두 명의 여성, 가끔은 아이를 대동하기도 한 여성들이 등장한다. 그녀의 첫 번째 바다 풍경화인 〈로리앙 항구〉(1869)는 브르타뉴의 대서양 해안에서 그린 작품이다. 항구를 따라 세운 돌담에 앉은 에드마는 세련된 흰색 드레스를 입고 흰색 우산을 쓴 채 아래쪽을 바라보고 있다. 고기잡이배 몇 척이 떠 있는 고요한 바다에는 옅은 구름과 높고 파란 하늘이 그대로 비치고 있다. 건너편에는 나무가 심긴 산책로와 집들, 교회의 종탑이 보인다. 모리조의 작품들이 대부분 그렇듯이, 이 작품의 분위기도 고요하고 평온하다.

〈발코니에서〉(1871~72)에는 검은 옷을 입고 흰색 양산을 든 여인이 등장한다. 높은 건물 발코니의 기둥 옆으로 삐져나온 붉은색 꽃 옆에서 여인은 철제 난간에 몸을 기댄 채 자기 아이를 내려다보고 있다. 어린 소녀는 나비 리본으로 빨간 머리를 묶고 파란색 드레스 위에 소매가 없는 흰색 원피스를 입었으며, 흰색 양말 끝만 보일 정도로 목이 높은 검은색 구두를 신었다. 소녀는 그림을 보는 이로부터 고개를 돌려 난간 사이로 먼 곳을 바라보고 있다. 두 사람 아래로는 태양이 빛나는 풍경인데, 다리 아래로 흐르는 센 강이 보인다. 저 멀리 구름 낀 파란 하늘 아래로는 황금빛 돔과 두 개의 첨탑이 있는 파리의 스카이라인이 보인다. 어머니는 점점 커져 가는 도시로부터 아이를 지키려는 것처럼 보인다.

아마도 베르트 자신과 에드마를 그린 것으로 짐작되는 〈앉아 있는 두 여인〉(1869~75)의 주제도 눈에 띄게 유사하다. 두 사람 모두 파란 점무늬가 들어가고 리본 장식이 붙은 칼라에, 소매가 풍성한 흰색 드레스를 입고 있는데, 목에는 마네가 좋아했을 법한 검은색 리본을 두르고 있다. 한 명은 스페인 무희의 그림이 그려진 부채 아래 꽃무늬 소파에 앉아 있고, 다른 한 명은 꽃무늬 숄을 두른 채 나무의자에 앉아 있다. 두 여인 모두 짙은 올림머리에 창백한 얼굴, 푸른 눈에 장밋빛 입술이다. 왼쪽의 여인은 금팔찌와 검은색 반지를 하고 있고, 오른쪽 여인은 일본식 부채를 들고 있다. 소파 가운데 놓인 두 부채 사이의 거리가 공허하게 느껴지며, 거의 쌍둥이처럼 보이는 두 사람의 친밀함보다는 거리감을 강조하는 것처럼 보인다. 마네의 그림에서처럼 이 여성들도―한 명은 아래쪽을, 다른 한 명은 왼쪽을 보고 있다―신비스러운 느낌을 풍기며 자신만의 세계에 홀로 빠져 있다.

모리조의 작품 중 가장 유명한 〈요람〉(1872)은 에드마와 그녀의 아이 블랑슈를 보고 그린 것이다. 옆모습을 보이며 앉은 아름다운 어머니는 목 부분이 깊이 파이고 주름 장식이 달린 모리조 특유의 검은색 원피스를 입고 있다. 생각에 잠긴 듯 한 손으로 턱을 괸 채 다른 손은 요람 위에 올려놓은 여인의 자세는 흐릿하게 보이는 아기의 자세와 비슷하다. 여인이 요람을 지그시 쳐다보는 동안, 아기는 투명한 망 안에서 평화롭게 자고 있다. 높이 세운 망의 끝에는 분홍색 리본이 묶여 있다. 이 그림은 모성을 이상화하고 있지만, 한편으로는 어머니의 근심을 암시한다. 톨스토이의 『안나 카레니나』에서 자전적 주인공 콘스탄틴 레빈은 자신의 첫 번째 아

이가 태어났을 때 기쁨과 두려움이 뒤섞인 불편한 감정을 느낀다. "그는 어떤 새로운 인식의 느낌에 압도되었다. 또 하나의 깨어지기 쉬운 영역을 의식하는 것. 그 의식은 대단히 고통스러웠다. (…) 그 의식은 아이가 콧소리를 내며 자는 모습을 보았을 때 느꼈던 알 수 없는 기쁨과 만족감마저 잦아들게 했다." 이 작품에서 모리조가 감추면서도 넌지시 암시하고 있는 어머니의 생각에 대해 우리는 짐작만 해볼 수 있을 뿐이다. 아기를 낳을 때의 고통? 어른이 될 때까지 살아남을 수 있을까? 행복한 삶을 살 수 있을까?

〈어린 하녀(주방에서)〉(1885~86)는 후기 모리조 스타일인 뭉툭한 붓질을 볼 수 있는 작품이다. 자신만의 공간을 지배하는 어린 하녀는 놀랍도록 인상적이고 자신감에 차 있다. 그녀의 주변에는 집 안에서 흔히 볼 수 있는 가구와 소품들이 늘어서 있다. 유리문이 열린 찬장, 시계, 뒤쪽에 보이는 흉상과 기름 램프, 과일 그릇과 와인 병이 놓인 테이블과 의자, 그리고 그녀의 발밑에서 깡충깡충 장난치는 흰 강아지까지. 저 멀리 뒤쪽 창문 너머로는 이웃집이 보인다. 어린 하녀는 예쁜 얼굴인데, 발그스름한 볼에 머리를 귀 뒤로 땋아 내렸고, 파란 드레스 위로 입은 재킷은 목까지 단추를 채웠으며, 발만 겨우 보여 주는 긴 치마 위로 앞치마를 둘렀다. 한쪽 발을 다른 쪽 발 앞에 놓고 서 있는데, 줄무늬 스타킹에 검은색 신발을 신고 있다. 지금 접시를 들고 식사를 내갈 준비를 하는 하녀는 즐겁고 안정감 있으며, 심지어 안락하다고까지 할 수 있을 모리조 집안의 분위기를 암시한다.

모리조가 사십대에 그린 세 점의 자화상은 그녀가 스스로를 어떻게 보

고 있으며, 또한 어떻게 자신을 세상에 드러내는지를 보여 준다. 어깨와 가슴 부분을 희미하게 처리하고 얼굴을 강조한 자화상은 소용돌이치는 듯 비스듬한 파스텔의 터치를 볼 수 있는 작품이다. 그녀는 무언가에 홀린 듯 헝클어진 머리를 한 채, 어둡고 그늘진 커다란 눈, 그리고 긴장한 듯 하면서도 지쳐 보이는 표정으로 관람객을 응시한다. 조금 더 마무리에 신경을 쓴 다음 작품에서는 상반신 전체를 볼 수 있다. 가르마를 탄 앞머리가 눈썹 밑으로 살짝 흘러내렸고, 검은색 스카프를 두르고 베이지색 꽃무늬 드레스를 입고 있다. 붓과 팔레트를 든 그녀는 비스듬하게 서서 앞의 작품에서보다는 훨씬 확신에 찬 태도로 관람객을 돌아보고 있다.

세 번째 초상화는 짙은 오렌지색 종이에 배경을 파란색과 흰색으로 처리한 작품이다. 왼쪽에 서 있는 일곱 살 된 딸 줄리는 희미하게 그려져 있는데, 이를 두고 평론가들은 모리조의 작품이 (마네의 작품보다 더 심한) 미완성작이라고 비판하기도 했다. 머리가 희끗희끗해지고, 잘생긴 외모에 볼이 조금 더 튀어나온 베르트의 모습은 이전의 초상화에서보다 조금 더 날카로워 보이는데, 꽉 끼는 드레스를 입은 채 야무지고 권위 있는 자세를 취하고 있다. 팔레트와 줄리가 함께 등장하는 이 초상화는 그녀 인생의 두 가지 요소 사이의 갈등, 즉 위스망스가 말했듯이 "불안하고 긴장된 감정의 동요"[8]를 보여 준다.

다른 인상주의자들과 마찬가지로, 모리조도 평론가들에게 험한 대접을 받았다. 특히 심하게 적대적이었던 알베르트 볼프는 1874년 4월 제1회 인상주의자 전시회가 열린 후 영향력 있는 잡지 《피가로》에 실은 평론에서 모리조가 제정신이 아니라고 원색적으로 비난했다. "이름 있는 집단이

항상 그렇듯이, 이 모임에도 여자가 한 명 끼어 있다. 이름은 베르트 모리조라고 하는데, 그녀를 보는 일은 흥미롭다. 그녀의 작품들에서는 정신착란에 빠진 여성적 우아함이 보인다." 더 나쁜 평가도 있었다. 막 나가는 모델과 모리조를 혼동한 또 다른 험담꾼이 그녀를 '창녀'라고 부르자, 피사로가 기사도 정신을 발휘해 그녀를 방어하며 험담꾼의 얼굴에 주먹을 날린 일도 있었다고 한다.

하지만 모든 평론가들이 그녀가 이룬 성취를 보지 못한 것은 아니었다. 볼프가 미워하는 것만큼 인상주의자들을 존경했던 조지 무어는 〈곤충채집〉(1874) 같은 작품의 정제된 섬세함을 파악했다. "모리조는 일련의 정교한 상상력을 보여 준다. 두 명의 어린 소녀가 있고, 사랑스러운 분위기가 커튼처럼 그들을 감싸고 있다. 지금 여름을 즐기는 이들의 꿈속에서는 아무런 제약이 없다. 그렇게 그들의 하루가 지나가고, 그들의 생각은 장미 사이를 휘젓고 다니는 하얀 나비를 쫓는다. 이 얼마나 달콤한 환상인가. 버드나무, 발코니, 정원, 그리고 테라스까지."

또 다른 우호적인 평론가는 《르 탕 *Le Temps*》에 기고한 글에서 모리조가 인상주의자들 중에서 가장 순수한 화가이며, 색과 빛에 대한 그들의 혁신적 원칙에 가장 충실한 인물이라고 했다. "그 모임에서 진정한 인상주의자라고 할 사람은 한 명뿐인데, 그가 바로 베르트 모리조다. 그녀의 그림은 솔직한 즉흥성으로 가득 차 있다. 진지한 눈에 포착된 '인상'이라는 개념이 무엇인지 알려 주고, 또한 속임수라고는 전혀 볼 수 없는 솜씨로 우리에게 그것을 전해 준다." 화가 오딜롱 르동은 전문가의 입장에서 그녀의 작품을 관찰한 후 그 묘사나 색이 주는 깊은 인상에 동의했다.

베르트 모리조의 작품에서는 어릴 때부터 미술 교육을 받은 흔적이 보인다. 이 점이 바로 드가를 비롯해 자신의 예술적인 원칙이나 작업 방식을 공표해 본 적이 없는 모임의 다른 화가들과 그녀의 차이점이다. 이처럼 생생하게 그려진 수채화를 한번 보라. 이 색들은 대단히 섬세하며 여성적이다. 무언가를 암시하는 듯 의도를 가진 선들 덕분에 그녀의 매력적인 작품들은 모임의 다른 화가들의 작품들보다 더 섬세하고 정교하게 구성될 수 있었다.[9]

모리조는 확실히, 사람들의 공격을 받던 인상주의자 그룹의 위상을 높여 주는 역할을 했다.

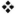

인상주의자들과 함께 어울리던 모리조는 드가와 친밀한 관계를 유지했다. 마네와 마찬가지로 드가 역시 좋은 교육을 받고 세련된, 그녀와 비슷한 사회적 배경을 가진 인물이었다. 그의 태도가 좀 불쾌한 구석이 있고 심지어 짜증이 날 때도 있었지만, 그녀는 그의 간결한 재치와 놀라운 재능을 존경했고, 그의 독특한 성격에 매혹된 나머지 편지에서 그를 언급하는 일도 많았다. 인상주의자 그룹에 합류하기 5년 전인 1869년, 그녀는 에드마에게 다음과 같이 말했다. "그의 성격이 매력적인 건 분명해. 재치가 있는 건 맞는데, 하지만 그것뿐이야." 2년 후에는 그에 대한 태도가 조금 따뜻해진다. "드가는 늘 똑같아. 약간 제정신이 아니지. 하지만 그의

재치를 보고 있으면 즐거워." 시간이 더 지난 1844년에도 그녀는 여전히 드가와 함께 있는 것을 즐기고 있다. "드가는 항상 똑같아, 재치 있고 모순적이지."

두 사람이 서로에 대해 가지고 있던 장난기가 그들의 우정에 양념 같은 역할을 해주었다. 1869년 5월, 베르트는 에드마에게 보낸 편지에서 이성을 유혹할 때 사용하는 단어를 써가며 "이브 언니가 드가 씨를 사로잡은 것이 분명해. 초상화를 그릴 수 있게 허락해 달라고 부탁했다니까"라고 적었다. 그리고 그녀는 그의 초상화를 훨씬 더 생기 있게 만들어 준 그의 재치―다른 화가들의 희생이 따르기는 했지만―를 소개했다. "드가 씨가 이브를 스케치하는데, 정작 그림에는 아무 관심이 없었어. 그림을 그리는 동안 계속 이야기를 하더라고. 친구인 팡탱을 바보로 만들었지. 팡탱은 이제 그림에서는 만족을 찾지 못하고 있기 때문에, 사랑의 품 안에서 재충전하기를 바라고 있다고 말이야. 아주 냉소적인 태도였어. 퓌비드 샤반에 대해 말할 때는 동물원에 있는 독수리랑 비교를 하더라니까."[10]

드가의 과장된 정중함은, 메리 커샛도 나중에 알게 되듯이, 모호하고 암시적이었으며, 자기 방어적이고 냉소적이었다. 그것은 마네가 여성들과 이야기할 때 보여 주었던 유쾌함과는 전혀 다른 것이었다. 모리조는 불편한 듯 이야기했다. "그가 와서 내 옆에 앉았어. 내게 구애라도 하려는 것처럼 말이야. 그런데 그 구애라는 게 '여성에게는 정의로움이 없다'라는 솔로몬의 격언에 대한 자기 생각만 늘어놓는 거였지." 그 여성 혐오적인 격언은 얼핏 성경에 나오는 말처럼 들리지만, 사실은 그가 좋아하는 작가인 프랑스 사회주의자 피에르 조제프 프루동이 한 말이었다(플로베

르도 이 귀에 거슬리는 말을 인용하면서 프루동의 말이라고 밝힌 적이 있다).

　1869년, 드가는 낭만적 감정을 비판하며 최근 결혼한 에드마에게 뱅자맹 콩스탕의 소설 『아돌프Adolphe』를 읽어 보라고 권했다. 그의 충고를 받아들인 에드마는 그의 말처럼 그 책이 "점점 더 좋아지고 있다"고 느꼈고, 그 말을 들은 드가는 웃음을 참을 수가 없었다. 열정적이지만 지루한 연애 이야기 『아돌프』는 고통과 자기기만, 환멸로 가득 찬 소설이다. 소설 속에서 아돌프는 정부가 죽은 후 사랑의 굴레에서 벗어나지만, 이내 그녀가 없는 상황을 개탄하며 사랑이 없는 자유를 즐기지 못한다. 이 책에 대해 드가와 비슷한 생각을 가지고 있었던 서머싯 몸 역시 이 책이 낭만적 경향에 대한 치료책이 될 수 있을 거라고 생각했다. 자신과 사랑에 빠진 여인이 나타날 때마다 그는 "사랑의 희생양에게 『아돌프』를 권했다. 마치 여행을 떠나는 친구에게 말라리아 약을 주는 것 같았다."[11]

　다른 인상주의자들과 마찬가지로 모리조도 드가의 "맹렬한" 예술을 존경했으며, 드가의 후기 누드화가 점점 더 비범해진다고 모네에게 말한 적도 있다. 드가가 소네트까지 쓴다는 이야기를 들은 그녀는, 그림 속에 등장하는 매력 없는 여인들을 보면서 어떻게 시상을 떠올릴 수 있느냐고 장난스럽게 물어보기도 했다. "이 목욕통 속에 들어 있는 여자들 말이야, 도대체 이 여자들과 뭘 할 수 있겠어?" 모리조는 드가의 관심을 끌고 싶었고, 그의 칭찬을 듣고 싶어했다. 1870년 그녀는 드가가 자신의 작품에 대해 "최고의 경멸감"을 드러냈다고 조금 과장해서 말했다. 하지만 1년 후, 역시 드가의 반응을 기다리고 있던 그녀의 어머니는 기분이 조금 좋아진 그가 조금 다른 태도를 보였던 일을 다음과 같이 기록했다. "드가 씨가 어

제 잠깐 들렀다. 작품은 하나도 보지 않았으면서도 칭찬을 했다. 그저 자기 생각이 조금 우호적으로 바뀌었음을 보여 주고 싶어하는 것 같았다. 그처럼 위대한 사람들의 말이 옳은 것이라면, 그녀는 이미 예술가가 된 것 같다!" 시간이 많이 흐른 후 모리조가 죽기 전에 비로소 드가는 그녀에게 솔직한 칭찬을 전하며, 기쁜 마음으로 "조금은 흐릿한 그녀의 작품들은 확고한 장인정신을 담고 있다"[12]고 말했다. 결국 그녀는 자신의 예술가로서의 재능에 대한 드가의 믿음을 완벽하게 증명해 보인 것이다.

# 모리조와 마네
### 1868~1874

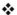

    모리조와 마네의 관계는 드가와의 관계에서 보였던 구애와 말장난보다는 조금 더 깊은 관계였다. 1868년 7월 팡탱 라투르는 당시 사교장으로 이용되었던 루브르에서 루벤스의 작품을 베끼고 있던 베르트와 에드마에게 그 유명한 마네를 소개해 주었다. 베르트보다 여덟 살이 많은 마네는 이미 수잔과 결혼한 상태였다. 그 후 마네 가문과 베르트 가문은 친목을 쌓아 갔고, 베르트와 에두아르는 상당히 친밀한 관계로 발전했다. 15년 이상 계속 써내려 간 베르트의 놀라우리만큼 활기찬 편지는 그들의 지적·감정적 우정이 어떻게 진행되었는지를 보여 준다. 육체적인 매력과 구애로 시작된 그들의 관계는 성적 질투와 서로에게 상처를 수는 비판, 그리고 존경과 사랑으로 서서히 변해 갔다.

    1868년 8월, 마네는 조금은 역설적이고 아버지 같은 투로 두 자매에 대

한 존경심을 표현했다. 그는 두 여인이 여성 특유의 간계를 이용해 아카데미의 늙은 회원들을 무력화시킴으로써 혁명적 화가들에게 도움을 줄 수 있을 거라고 농담처럼 팡탱 라투르에게 말했다. "맞아, 모리조 가의 젊은 아가씨들은 매력적이야. 그들이 남자가 아닌 건 안된 일이지만, 그래도 여성으로서 회화의 목적을 위해 기여할 수가 있을 걸세. 아카데미 회원들과 결혼을 해서 그 늙은이들 무리에 불협화음을 불러일으키는 거지. 물론 상당한 자기희생이 필요한 일이겠지만 말이야." 베르트의 스승이었던 귀샤르와 마찬가지로, 그 역시 여성들에게 예술은 그저 시간이나 때우는 장식물에 불과하다고 생각했다. 하지만 마네는 그런 장난스러운 농담을 던지면서도, 자신과 베르트가 둘 다 감수성이 예민하고 상처를 잘 받으며, 신경질적이고 변덕스러운가 하면, 비판적이면서도 자기 회의에 시달리며 공식적 인정에 목말라하고 있다는 것을 알아차렸다. 두 사람은 모두 다른 화가들과 날카롭게 대립했다. 약간 익살맞은 외모에 신고전주의적인 벽화로 큰 성공을 거두었던 퓌비 드 샤반의 화실에 모리조가 초대되었을 때, 마네는 그의 가식을 신랄하게 비판했다. "주눅 들지 말고, 그의 작품에 대해 가장 나쁜 평을 해주고 오세요!"

모리조 가족은 베르트가 등장하는 마네의 1869년 살롱 출품작 〈발코니〉에 특별한 관심을 나타냈다. 모리조 부인은 비평가들의 반응을 기다리는 동안 안절부절못하는 마네를 보고 "미친 사람처럼 보인다"고 했다. 그는 성공을 원했고, 실패의 두려움 때문에 낙담했다. 개막식에 참석한 베르트는 거의 광적으로 우울한 상태에 빠진 마네의 모습을 보고 확신을 주며 안심시키려 했다. "그때 마네의 모습이 보였다. 밝은 햇살 아래 모자를

쓰고, 조금 어지러운 듯한 표정이었다. 자기는 한 발짝도 움직일 수 없을 것 같다며, 들어가서 자기 작품을 좀 봐달라고 애걸했다. 그에게서 그렇게 다양한 표정을 본 적이 없었던 것 같다. 소리 내어 웃는가 하면, 어느새 근심 어린 표정으로 바뀌고, 모든 사람들에게 자신의 작품이 형편없다고 말하는가 하면, 대단한 성공을 거둘 것이라고 말하기도 했다. 그의 매력적인 기질이 마음에 든다."

다소 자만심이 강하고 사람들의 관심을 받는 데에도 익숙했던 베르트는 자신의 예술적 스승이 부르주아가 갖추어야 할 기본 자질을 무시할 때는 혼란을 느끼기도 했다. 자신과 함께 미술관을 걸어가던 드가가 아는 사람을 만났을 때의 이야기를 하면서 베르트는 "아주 지적인 사람인 줄 알았던 남자가 나를 버려둔 채 바보 같은 두 여자와 이야기하는 것을 보니 약간 화가 나기도 했어"라고 언니에게 말했다. 자신을 데리고 살롱을 안내해 주던 마네가 갑자기 사라져 버렸을 때는 더욱 화를 냈다. 그녀는 혼자 걷는 것이 적절하지 못한 행동이라고 느꼈다. 마침내 마네가 다시 나타났을 때 자기를 버리고 가버린 것에 대해 따졌지만, 마네는 사과는커녕 오히려 가시 돋힌 반박을 했다. 그는 "당신에 대한 나의 헌신적인 태도는 의심할 바 없이 확고하지만, 그렇다고 유모 역할까지 할 수는 없다"[1]고 했다.

에바 곤살레스(모리조보다 여덟 살 어린 여자였다)가 마네의 제자가 되었을 때, 그녀는 강력한 경쟁자가 되었다. 마네는 에바의 이젤에 그녀의 초상화를 그려 주었고, 그녀는 살롱에서도 성공을 거두었다. 마네는 베르트의 질투심을 자극하기 위해 에바의 성격이나 예술적 자질을 칭찬했다.

모리조 부인 역시 "지금 그는 너를 거의 잊어버린 것 같구나. 곤살레스 양은 모든 덕목과 매력을 다 갖추었잖니. 준비된 여성이야"라는 말로 상처에 소금을 뿌리는 역할을 했다. 그의 비판에 용기를 잃어버린 베르트는 에바가 자신의 희생을 대가로 사람들의 존경을 얻고 있다고 언니에게 불평했다. "마네는 나를 가르치려 들면서 곤살레스 양이 훌륭한 예라고 주장했어. 그녀는 안정감과 인내심도 가지고 있고 성공을 향한 힘든 길을 참고 견딜 능력도 있는 반면, 나는 아무것도 할 수 없을 거라고 말이야." 모리조가 너무 고상하고 경직되어 있다고 느끼고 있던 마네는 예술계 안에서 적극적인 경쟁을 마다하지 않았던 곤살레스를 좋아했다. 에바에 대한 그의 감정은 상당히 강렬했다. 시민군에서 복무할 때는 "당신에 대한 나의 존경과 우정은 모든 사람들이 알고 있는 바입니다. (…) 전쟁이 앗아간 많은 것 중에서, 당신을 더 이상 볼 수 없다는 사실이 내게는 가장 힘듭니다"[2]라고 그녀에게 편지를 쓰기도 했다.

기분이 좋을 때면 마네도 모리조에게 용기를 주었고, 심지어 그녀의 경쟁자보다 진심으로 더 높이 인정해 주었다. 모리조는 에드마에게 기쁜 마음으로 다음과 같이 이야기했다. "목요일 저녁에는 마네 씨 집에서 함께 보냈어. 기분이 좋았던지 말도 안 되는 헛소리를 줄줄이 늘어놓았는데, 하나하나가 너무 웃기더라고. (…) 화요일 저녁엔 마네 씨 가족이 우리 집으로 와서 다 함께 화실로 갔어. 그런데 놀랍게도 지금까지 그가 했던 것 중에 최고의 칭찬을 받아서 기분이 좋았어. 능력만 놓고 보면 내가 에바 곤살레스보다 분명 더 낫다는 느낌을 받았거든. 마네는 지나칠 정도로 솔직한 사람이니까 실수로 그런 말을 하지는 않았을 거야. 그가 이 작품들

을 아주 좋아하는 게 분명해." 하지만 마네의 기분이 바뀌면, 그는 자신의 깊은 슬픔 속으로 모리조를 끌어들이곤 했다. "〔마네 씨는〕 내 전시회가 성공할 것이 분명하니까 걱정하지 말라고 하다가도, 금세 〔심사위원들에게〕 거절당할 거라고 덧붙이거든. 그런 말에 신경 쓰지 않을 수 있으면 좋겠어."

로리앙에 있는 언니에게 편지를 쓰는 일이 위로가 되기는 했지만, 어찌 되었든 수년간 예술적 동지가 되어 주었던 에드마를 잃어버린 것은 그녀의 외로움과 미래에 대한 불안감을 더욱 악화시켰다. 마네를 비롯한 다른 화가들의 칭찬은 특히 중요한 것이었다. 그가 자신의 작품을 알아줄 때 그녀는 활기를 띠었고, 무시할 때면 절망했다. 1869년 4월 그녀는 다음과 같이 적었다. "그렇게 근심에 가득 차 낙담한 상태에서 편지를 쓴 것이 후회돼. (…) 지금은 약간 활기를 되찾았고, 절망에 굴복했던 것에 대해 스스로를 나무라고 있는 중이야."[3]

예술사가 린다 노츨린은 일반적으로 여성 화가들은 예술적인 아버지라 할 만한 사람이 있었거나, 19세기식으로 말하자면 "자신보다 강하고, 좀 더 지배적인 남성 화가와 개인적으로 친밀한 관계"를 유지했다고 지적했다. 이 말은 모리조와 커샛에게는 정확하게 들어맞는 것인데, 두 경우 모두 나이가 많은 남성 화가였던 마네와 드가가 결정적인 도움을 주며 그들의 경력에 도움을 주었다. 하지만 두 남자는 괴팍하고 거만했다. 마네는 다소 과장이 섞여 있기는 했지만 "내가 없었더라면 모리조는 존재하지도 않았을 것이다. 그녀가 한 일이라고는 나의 예술을 베낀 것뿐이다"라고 말했다. 모리조 자신도 가끔은 마네의 강력한 영향력 아래에서 자신의 개

성이 옅어지고 있다고 느꼈다. "내 작품에 신선함이 떨어지고 있어. 게다가 구성은 마네의 작품을 닮아 가는데, 그걸 발견하고는 화가 났어."

한번은 마네가 자신의 영향력을 너무 과신한 일이 있었다. 1870년 3월 〈독서〉를 완성했을 때, 베르트는 마네에게 의견을 물었다. 그는 부족한 점을 이야기해 주는 대신 자신이 직접 그림에 손을 대며 완전히 몰입해서는 자기 작품으로 만들려고 했다.

> 마네는 그 작품이 〔어머니의 검은색〕 드레스의 아랫부분만 제외하고는 썩 좋다고 생각했던 것 같아. 그가 붓을 들어 그 부분을 약간 강조해 주자 그림 속의 어머니는 거의 황홀경에 빠진 것처럼 보였어. 거기서 불행이 시작됐지. 일단 시작하고 보니 아무것도 그를 막을 수 없더라고. 치마에서 시작해서 가슴으로, 거기서 머리로 올라가더니, 다시 머리에서 배경으로까지 올라가는 거야. 계속 농담을 쏟아 내며 미친 사람처럼 웃었지. 나한테 팔레트를 줬다가 다시 뺏어 갔어. 결국 오후 5시에 지금까지 본 것 중 가장 예쁜 인물화가 나왔지. 그림을 가져갈 마부가 계속 기다리고 있었기 때문에 좋든 싫든 그 그림을 수레에 실어 줄 수밖에 없었어. 지금은 혼란스러워. 유일한 희망은 거절당하는 거야. 엄마는 재미있는 일이라고 생각하시는데, 나한테는 괴로울 뿐이야.[4]

마네의 붓질은 지금도 그림 속 모리조 부인의 눈과 입, 드레스에 남아 있는데, 부인은 그가 손을 봐준 것에 대해 기뻐했다. 베르트는 다시 한 번 그를 미친 사람이라고 부르며, 아무리 좋은 의도에서 그랬다고 하더라도

그의 스타일을 자신에게 강요하는 것은 잘못이라고 불평했다. 화가 많이 났지만 마네가 의견을 제시할 때 거기에 저항할 수 없었고, 그냥 마부에게 그림을 내줄 수밖에 없었다. 그녀는 작품이 거절당했으면 좋겠다고 말했지만, 살롱 심사위원들은 그림을 받아들였고, 그 그림은 나중에 제1회 인상주의자 전시회에서도 전시되었다. 그림을 멋대로 다룸으로써 마네는 베르트의 마음을 상하게 했다. 그에 대한 베르트의 고뇌에 찬 반응은 마네에 대한 그녀의 마음이 꽤 깊은 것이었음을 보여 준다. 베르트의 신경질적인 반응이 걱정되었던 모리조 부인은 에드마에게 다음과 같이 말했다. "어제는 곧 쓰러질 것 같은 표정이더구나. 걱정이 돼. 베르트의 절망감과 불만이 어찌나 큰지 마치 병든 사람처럼 보인다. 그뿐 아니라 나를 볼 때마다 몸이 아플 것 같다고 말을 한단다. (⋯) 우리처럼 신경이 예민하고 쉽게 아픈 사람들에게는 아무리 작은 일이라도 큰 비극으로 이어질 수 있다는 건 너도 알지?"

베르트와 마네의 우정은 파리 점령 기간에 더욱 깊어졌다. 그때 베르트는 마네의 충고를 무시한 채 계속 파리에 남아 있었고, 마네 집안의 삼형제는 모두 시민군에 가담했다. 모리조 집안을 겁줘서 파리를 떠나게 하기 위해 마네는 모리조 부인에게 머리털이 쭈뼛쭈뼛해질 전쟁 이야기를 전해 주었다. 전쟁이 일어난 직후 모리조 부인은 다음과 같이 말했다. "우리가 겪게 될지도 모르는 일에 대한 마네 형제의 이야기는 아무리 강심장의 소유자라 하더라도 두려움에 떨게 하기에 충분했단다. 원래 과장이 심한 사람들이지만, 이번에는 모든 일에 대해 최악의 상황만을 가정하고 있는 것 같아."

마네는 또 베르트에게는 "당신이 다리에 총을 맞아 불구가 되면 볼 만할 겁니다"라고 말했다. 베르트 쪽에서는 마네는 엉터리 군인이어서 대부분은 군복을 갈아입어 가며 자신이 얼마나 멋진 사람인지를 생각하는 데 시간을 보낼 뿐이라고 에드마에게 험담을 했다.

직접 전쟁을 경험하고 궁핍함에 시달리면서 모리조의 신경은 거의 한계에 이르렀다. 전쟁이 일어나고 몇 주 후인 1870년 9월 말, 그녀는 에드마에게 다음과 같은 편지를 썼다.

앞으로 닥칠 일에 대한 이야기를 너무 많이 들어서 며칠째 잠을 잘 수가 없어. 밤마다 전쟁의 두려움 때문에 몸서리를 치니까. (…)

군인들이 화실을 차지하고 있어서 그림을 그릴 수가 없어. 이젠 신문도 많이 읽을 수가 없을 것 같아. 하루에 하나면 족해. 프로이센 군인들의 잔학함 때문에 도무지 정신을 차릴 수가 없지만, 그래도 마음을 다잡으려고 노력 중이야. (…)

대포소리에 익숙해졌다면 믿을 수 있겠어? 이제 전쟁에도 무감각해져서 앞으로는 어떤 일에도 적응할 수 있을 것 같아.[5]

1871년 정월 초하루에 모리조 집안을 방문한 자리에서 마네는 베르사유에서 장교로 복무 중이던 티뷔르스가 적군에게 붙잡혀 현재 마인츠에서 수감 중이라고 전해 주었고, 모리조 가족들은 심하게 낙담했다. 사실 베르트는 고난을 견뎌 내는 자신의 능력에 대해 지나치게 낙관적으로 생각하고 있었다. 그녀의 건강은 항상 불안한 상태였고, 1871년에는 마네와

마찬가지로 신경쇠약에 시달렸다.

코뮌 기간에 마네와 모리조는 반대파였다. 앵그르와 들라크루아가 그렸던 시청의 천장은 폭격으로 파괴되었고, 베르트의 아버지가 일했던 회계국 건물도 불타 버렸다. 1871년 6월 5일 튀비르스가 풀려나고 코뮌이 잔인하게 진압된 다음, 모리조 부인은 마네에 대해 좋게 이야기하면서도 반란군을 지원하는 것이 얼마나 위험한 일인지를 이야기했다. "티뷔르스가 코뮌주의자 두 명을 만났다는구나. 지금은 잡히면 모두 총살당하는 시절인데 (…) 마네와 드가는 참! 이런 상황에서도 둘은 반란군을 진압하는 방식이 너무 잔인하다고 비난을 하고 다니는구나. 그 사람들은 제정신이 아닌 것 같아."

그렇게 대립적인 정치적 견해 때문에 두 집안 사이에 골이 생기거나 하지는 않았다. 바로 다음 달에 마네는 티뷔르스에 대해 우호적으로 말하면서 모리조 부인을 기쁘게 해주었다. 타고난 바람둥이였던 그는 그 무렵 에드마에게 가 있던 베르트에게도 빨리 파리로 돌아오라고 재촉했다. 그는 그녀를 몹시 보고 싶어했다. "제 희망은 말입니다. 당신이 셰르부르에서 너무 오래 머무르지 않았으면 하는 것입니다. 모두들 파리로 돌아오고 있습니다. 파리가 아닌 다른 곳에서의 삶은 불가능합니다." 한 달 후 돌아온 베르트가 어머니와 함께 방문했을 때, 때때로 독설을 퍼붓곤 하던 모리조 부인은 두 사람의 뜨겁고 소란스러운 "재회"를 비꼬듯이 적었다. 어쨌든 수잔의 힘찬 피아노 연주와 스페인 출신인 로렌초 파간스의 슬픈 노래, 그리고 졸린 듯한 표정으로 느릿느릿 움직이며 이들을 환영해 주었던 드가 때문에 분위기가 조금 풀리기는 했다. "마네의 거실은 예전과 똑같

더구나. 역겨웠어. (…) 너무 더워서 숨이 막힐 듯한데, 모두들 한방에 모여 앉아 있었고 음료수도 미지근하더라. 하지만 파간스 씨가 노래하고, 에두아르 부인이 연주를 하고, 드가 씨도 거기에 있었지. 그렇다고 드가 씨가 말을 많이 했다는 건 아니야. 좀 졸린 듯 보이더구나."

베르트와 마네의 관계는 1871년 말 더욱 깊어졌다. 신경쇠약이 두 사람의 유대감을 강화시켰고, 함께 상태가 좋아지면서는 더욱 가까워졌다. 마네는 그녀의 작품을 칭찬하기 시작했고, 이제 열심히만 하면 지금 상태를 유지하면서 성공도 얻을 수 있을 거라고 말했다. 세상 그 무엇보다 마네의 인정을 받고 싶어했던 베르트는 그가 그녀의 외모를 마음에 들어 하며 초상화를 조금만 더 그릴 수 있게 해달라고 부탁했다고 에드마에게 전했다. "〔마네 씨가〕 내게 잘해 줬어. 내가 매력 없는 여자가 아니라는 것을 깨닫고는 다시 모델로 쓰고 싶어하는 것 같더라고. 결국은 지루하게 뜸들이는 것을 참지 못한 내가 제안을 하고 말았지만 말이야."⁶

날씬하면서도 균형 잡힌 자신의 몸을 자랑스러워했던 베르트는 에바에게 그랬던 것처럼 수잔에게도 질투를 느끼고 있었고, 그녀의 어머니처럼 빈정대기를 잘 했다. 풍만했던 수잔이 피레네 지역에서 시골 생활을 하는 동안 살이 더 쪘음을 발견한 모리조 부인은 말귀를 잘 알아듣는 베르트에게 다음과 같이 말했다. "〔마네〕 부인은 어느 정도 회복된 것 같더구나. 하지만 그는 분명 뚱뚱해진 부인을 보고 충격을 받았을 거야." 그녀는 또한 마네가 아내의 모습을 이상적으로 표현한 초상화를 보고 그런 작업은 "그 괴물 같은 여자를 조금이라도 날씬하고 흥미로운 존재로 만들어 보려는 노력"이라고 덧붙였다. 그해가 저물 때까지 베르트는 어머니의 험담에 맞

장구를 치며 불행한 수잔을 계속 조롱했다. "어제 우리 친구 마네를 만났어요. 오늘 그의 뚱뚱한 아내 수잔과 함께 네덜란드로 간다고 하더군요. 두 사람 기분이 어찌나 좋지 않던지 그곳까지 제대로 갈 수나 있을까 궁금했어요."

두 사람의 심술궂고 속물적인 장난은 수잔뿐만 아니라 집안이나 사교 모임의 뚱뚱한 여인들 모두를 향해 퍼져 갔다. 모리조 부인은 너 이상 아내에게서 아무런 매력을 느끼지 못하는 마네가 "몇 년 후에는 티뷔르스도 아내를 부끄러워하게 될 것"이라고 말했다고 재미있다는 듯이 전했다. 마네는 "얼굴이 예쁘다는 것은 인정하겠지만 몸매는 도저히 봐줄 수 없게 될 것"이라고 덧붙였다. 베르트는 20년 후에도 이와 같은 화제를 계속 떠들어댔는데, 역시 덩치가 만만치 않았던 르누아르의 아내에 대해 이야기하면서 "그 보기 흉한 여인을 보고 내가 얼마니 놀랐는지는 모르실 거에요"[7]라고 말라르메에게 말했다.

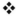

마네는 당시 미술계를 지배하던 화가였고, 모리조는 그의 구성이나 주제들 중 몇몇을 모방했다. 마네의 〈만국박람회 중의 파리〉(1967)는 많은 인파가 모인 복잡한 풍경을 통해 주제의 중요성을 강조한 그림인데, 조금 단순화되고 설명적인 모리조의 〈트로카데로에서 본 파리〉(1872~73)에 영향을 미쳤다. 두 작품 모두에서 황금빛 돔과 두개의 교회 첨탑이 멀리로 보인다. 1875년 두 사람은 똑같이 가정적 소재를 그렸다. 마네의 〈빨

래〉는 정원에 걸린 빨랫줄에 빨래를 널고 있는 엄마와 아이를 가까이에서 그린 작품인 반면, 모리조의 〈빨래를 너는 세탁부들〉은 야외에 모인 여인들을 하늘에서 내려다본 시점으로 그린 작품이다. 그림 뒤편 구름 낀 하늘 아래, 전원 풍경 위로 집 한 채와 다리, 그리고 공장들이 보인다. 모리조는 자신의 〈바이올린 연습〉(1893)의 배경에 마네의 〈이자벨 르모니에의 초상〉을 그려 넣고, 〈바이올린을 켜는 줄리〉(1894)의 배경에 〈누워 있는 베르트 모리조〉(1873)를 넣는 식으로 그에게 경의를 표했다.

마네는 모리조가 선물로 준 〈로리앙 항구〉를 받고 기뻐했는데, 가끔은 그녀가 스승에게 영향을 미치는 경우도 있었다. 모리조의 〈발코니에서〉(1871~72)와 마찬가지로 마네의 〈철도〉에서도 작품 속 어머니는 관람객을 응시하고 아이는 난간 너머 먼 곳을 쳐다본다. 또한 〈여름〉(1878)과 〈겨울〉(1879~80)에서 모리조는 각각의 계절에 맞게 차려입은 여인의 모습을 표현했고, 그에 대해 마네는 〈가을〉(1881)과 〈봄〉(1882)을 그려서 사계절을 완성했다. 그뿐 아니라 그녀는 마네의 기법에도 영향을 미쳤다. 그에 대해 조르주 바타이유는 다음과 같이 지적했다. "베르트 모리조의 작품을 통해 그는 화가의 재능과 모델의 아름다움이 함께 빛을 발하는 것을 발견했다. 그녀가 없었다면 마네는 인상주의 그림에 손을 대지 않았을 것이다."

1868년에서 1874년 사이, 모리조가 이십대 후반에서 삼십대 초반에 이르는 시기에 마네는 그녀의 눈부신 아름다움에 완전히 빠져들었다. 그녀의 흡인력과 우아함이 자신의 취향과 완벽하게 맞아떨어진다고 생각한 것이다. 그는 수채화와 석판화, 동판화 등으로 다양하게 제작한 그녀의

초상화 열한 점을 통해 그녀를 사랑하는 자신의 마음과 자신을 사랑하는 그녀의 마음을 드러냈다. 마네는 그 그림들을 보물처럼 여겼고, 그중 몇 작품은 그의 가장 위대한 작품으로 여겨지기도 한다. 마네 자신이 소장한 작품이 다섯 점이었고 그녀에게 준 작품이 두 점이었는데, 마네가 죽은 후 모리조는 세 번째 작품을 사들였다. 에바 곤살레스의 초상화가 예술가의 초상화였던 반면, 모리조의 초상화에서는 그녀의 직업보다는 개성이 강조되었다. 분위기의 작은 차이나 표정의 변화까지 민감하게 포착해 낸 그녀의 초상화는 에바를 그린 초상화보다 더 힘이 넘치고 감정적으로 충만해 있으며, 빅토린 뫼랑을 그린 누드화보다 더 육감적이다.

　모리조의 슬픈 듯한 외모와 그 안의 에너지, 그리고 눈부시게 강렬한 분위기는 잘생긴 유부남과 아름다운 미혼녀 사이의 성적인 긴장감과 억압뿐만 아니라, 그 아래 깔려 있는 심리적인 기운까지 암시한다. 마네는 매번 그녀의 특징을 바꾸어 가며 초상화마다 그녀를 다르게 그렸다. 생각에 잠긴 우울한 표정으로 나타날 때도 있고, 병이나 슬픔에 시달리는 모습이 있는가 하면, 베일이나 부채 뒤에서 유혹적인 자태를 보이거나 모피를 두른 육감적인 모습일 때도 있다. 하지만 그녀의 피부만은 검은색 옷 위에서 항상 눈부시게 빛난다. 존 리처드슨은 다음과 같이 말했다. "이 지적이고 강렬한 인상의 숙녀는 약간은 스페인 여인 같은 극적인 외모와 검은색과 흰색을 맞춰 입는 버릇 때문에 마네에게는 말 잘 듣는 모델로 가치가 있었다. 흰색과 검은색은 마네의 가장 환상적인 초상화에 자주 등장하는 의상이다." 또한 이 초상화들은 그들의 사랑이 불가능함을 보여 주며, 어떤 의미에서는 예이츠의 유명한 시구 "상상력은 어디에서 가장 많

이 생겨나는가/승리한 여성에서인가, 패배한 여성에서인가?"라는 구절에 대한 대답이라고도 할 수 있다.

마네의 〈발코니〉(1868~69)에서 두 개의 녹색 덧문과 역시 녹색인 난간 사이에 서 있는 여성이 모리조다. 작품은 삼각형 구도를 보여 준다. 또렷한 인상의 신사(화가 앙투안 기메)는 칼라를 세운 채 넓은 보라색 타이를 매고, 먼 곳을 바라보며 마치 방금 본 것에 놀란 것처럼 양손을 들고 있다. 그의 앞에서 엷은 황갈색 장갑을 낀 채(이는 춤추는 듯한 신사의 손과 대조를 이룬다) 마치 바이올린을 들 때처럼 우산을 들고 있는 여인은 바이올린 주자 파니 클라우스다. 그녀의 머리에 두른 커다란 꽃장식이 동그란 얼굴을 더욱 강조해 준다. 신사를 등 뒤로 한 채 파니의 드레스보다 화려한 흰색 드레스를 입고 앉아 있는 모리조는 빨간색 부채를 들고 있다. 부채는 우산과 V자를 이루는데, 여인들의 어깨가 만들어 내는 더 큰 V자와 함께 신사를 가두는 프레임의 역할을 하고 있다.

마네가 기르던 일본산 개("타마")와 키가 큰 식물이 그녀의 발치에 보이고, 그림 뒤쪽의 희미한 공간에는 레옹 렌호프가 제우스의 술 시중을 들던 가니메데스처럼 주전자에 든 음료를 나르고 있다. 파니의 표정은 공허하고 조금은 우스꽝스러워 보이기도 하는데, 머리에 단 커다란 꽃장식도 어색해 보인다. 그와 대조적으로 모리조는 아무것도 쓰지 않고 있는데, 굵은 고수머리가 이마에 흘러내리고, 뒷머리는 어깨까지 내려온다. 긴장한 듯한 손과 커다랗고 짙은 눈, 조금 삐뚤어진 입술과 불안해하는 듯한 표정의 모리조는 마치 다른 사람은 알아차리지 못한 어떤 두려운 광경을 목격한 것처럼 보인다.

마네가 그린 세 인물은 모두 고립되어 있고, 서로에게서 분리되어 있다. 그가 그린 베르트의 모습은 잃어버린 사랑을 주제로 한 보들레르의 시 「발코니The Balcony」에서 영감을 받은 것일 수도 있다.

맹세와 향기, 영원한 입맞춤이
깊이를 알 수 없는 심연에서 다시 태어날 수는 없을까?
깊고 심오한 바다에 빠졌다
천상을 향해 다시 떠올라 밝게 빛나는 태양처럼,
아, 맹세와 향기, 영원한 입맞춤![8]

〈모피 토시를 한 베르트 모리조〉(1868~69)는 메리 로랑을 그린 후기 초상화에서처럼, 고급스런 모피를 두른 채 커다란 모피 토시에 손을 넣고 있는 베르트의 모습을 그린 작품이다. 리본이 달린 높은 모자와 휘날리는 코트가 피라미드 구성을 보여 주면서 그녀의 강한 성격을 암시한다. 그녀는 몸을 4분의 3 정도 돌린 자세로 앉아 있는데, 정리하지 않은 머리칼이 이마와 하얀 볼에 흘러내리고, 잘생긴 코가 육감적으로 벌어진 입 위로 오뚝하게 솟아 있다. 마네가 이 작품을 완성한 다음 해인 1870년, 레오폴트 자허-마조흐는 소설 『모피를 입은 비너스Venus in Furs』에서 모피가 가지는 육감적이다 못해 거의 변태적이기까지 한 의미를 강조했으며, 프란츠 카프카는 「변신」에서 그러한 특징을 좀더 감동적으로 발전시켰다. 벌레로 변한 그레고르 잠자는 "털이 많은 모피를 입은 여인의 그림을 발견하고는, 재빨리 몸을 움직여 그 그림 위로 기어 갔다. 붙어 있기에 좋은

장소였고, 배를 따뜻하게 할 수 있는 곳이었다." 마네가 만들어 낸 확고한 이미지 때문에 모리조는 화가들 사이에서 유명해졌으며, 그녀와 마네의 관계에 대한 호기심도 커져 갔다. 1869년 살롱에서 자신의 초상화를 본 모리조는 "제 모습이 추하다기보다는 좀 낯서네요. 호기심 많은 사람들은 '팜므 파탈(요부)'이라고 할 것 같아요"라고 말했다.

〈휴식: 베르트 모리조의 초상〉(1870)은 사색적이고 꿈에 빠진 듯한 모습의 그녀를 보여 준다. 〈누워 있는 보들레르의 정부〉에서처럼, 마네는 오른손을 소파 모퉁이에 늘어뜨린 채 앉아 있는 모습의 베르트를 그렸다. 왼손 손가락이 손수건과 소파 손잡이의 음푹 들어간 부분 사이로 우아하게 놓여 있다. 이 작품에서도 그녀는 부채를 들고 흰색 드레스를 입고 있는데, 드레스 아래로 흰색 스타킹과 검은색 신발을 신은 발이 보인다. 길고 짙은 머리가 어깨까지 늘어져 있고 잘록한 허리에는 검은색 허리띠를 단단히 매고 있다. 잔 뒤발은 헝클어진 모습에 그로테스크하고 조금은 역겨운 모습인 반면, 베르트―쉬고 있지만 여전히 긴장하고 있다―는 부드럽고 차분하며 매력적이다. 그녀의 차분한 용모가 머리 위에 걸린 일본식 세 폭 그림의 현란한 붓질과 대조를 이룬다. 훗날 베르트는 자신의 딸에게 "치마 안에서 뒤로 반쯤 접은 왼쪽 다리가 뻣뻣하다 못해 아플 지경이었지만 마네는 조금도 움직일 수 없게 했단다. 치마를 다시 정리하는 것도 못 하게 할 정도였지"[9]라고 말했다.

현대의 평론가들은 이 초상화의 성적인 긴장감에 대해 "우울한 분위기의 젊은 여성, 깊은 눈에 나긋나긋하고 날씬한 몸매의 이 여인은 순진해서 유혹적이다"라고 말한 뒤레의 의견을 따르는 편이었다. 최근에는 비어

트리스 파웰이 다시 이 작품의 육감적인 특징에 대해 "긴장을 푼 자세, 꿈 속 같은 분위기, 그리고 은근한 시선 등이 동양적이고 에로틱한 전통과의 유사성을 보여 준다"고 지적하기도 했다. 프랑수아즈 샤신은 자신의 감정 과 예술적 삶에 대한 모리조의 의심과 어두운 몽상이 마네에 의해 포착된 것이라고 했다. "표정은 그러하지만, 포즈나 옷, 머리 모양 등에서는 큰 기대와 순간적인 낙담, 절제와 보헤미안적인 나태가 뒤섞인 상태로 전해 진다. 속을 두툼하게 채워 넣은 소파와 머리 위에 걸린 일본식 세 폭 그림 또한 모리조의 성격, 즉 부르주아적인 안락함과 예술적 경험의 무질서 사 이에 자리 잡은 그녀의 상태를 암시한다."**10**

〈제비꽃 다발을 든 베르트 모리조〉(1872, 그의 〈앵무새와 여인〉에서도 여 인은 제비꽃 다발을 들고 있다)는 마네의 작품 중에서 스페인풍에 가장 가 까운 작품이며, 또한 가장 아름답고 힘이 넘치는 초상화다. 춤이 높은 특 유의 검은색 모자가 이마에 살짝 걸쳐져 있고, 검은색 스카프와 검은색 드레스를 입은 그녀 ― 흰색 블라우스는 목 부분이 풀어헤쳐진 채 제비꽃 다발 쪽으로 늘어져 있다 ― 는 그림의 액자에 붙은 듯한 자세로 관람객을 정면으로 응시한다. 모자에 달린 리본은 헝클어진 머리를 강조하는 듯하 다. 얼굴은 반쯤은 그늘에 가려져 있고, 나머지 반은 환하게 빛을 받고 있 다. 갈색 눈동자가 유난히 커 보이고, 섬세한 콧날에 입술은 보는 이를 유 혹하는 듯하다. 그녀의 표정에 대해 한 평론가는 "호기심과 동참하려는 의지를 보여 주는 표정, 자기를 그리고 있는 화가에게 넋을 잃고 빠져 있 는 모습이다. 그 표정이야말로 마음에서 우러나는 공감을 드러내는 표정 이다"라고 했다. 그러한 공감을 드러내는 제비꽃은 진실한 사랑, 사랑의

진실을 상징한다.

폴 발레리는 이 놀라운 초상화의 감정적인 강도에 대해 다음과 같이 묘사했다.

나를 놀라게 한 것은 다른 무엇보다도 검은색이었다. 장례식에서나 쓸 법한 모자의 절대적인 검은색. 곳곳에서 장밋빛으로 빛나는 밤색 머릿결 사이에 검은색 모자 끈이 보인다. 이것이야말로 마네만이 만들어 낼 수 있는 검은색이다. (…)

이 눈부신 검은색이 커다랗고 짙은 눈과 멀리서 온 듯한 텅 빈 표정을 감싸며 그 표정을 더욱 강조해 준다. 이 작품은 고정되어 있지 않다. 쉽게 다가와 충만한 붓질에 몸을 맡기는 작품. 얼굴에 비친 그림자마저 투명하며, 빛은 너무나 섬세해서 베르메르가 보여 주었던 젊은 여인의 부드럽고 사랑스러운 머리를 떠올리게 한다.

모리조가 죽은 후 그녀의 딸은 이 말 많은 초상화에 담겨 있는 특별한 의미를 공개했다. "나는 에두아르 삼촌이 그린 어머니의 초상화를 베끼기 시작했어요. 검은색 옷에 모자를 쓰고 가슴에는 제비꽃을 한 다발 안고 있는 그 그림이요. 어머니는 뒤레 씨가 에두아르 삼촌의 작품을 정리할 때 그 작품을 구입하셨어요. 제 방에 걸어 두었는데, 저는 침대에 누워 그 작품을 곰곰이 들여다보곤 했습니다. 어찌나 놀랍고 정교하게 그려진 작품인지, 도저히 한두 번의 포즈만으로 그려진 그림이라고는 믿을 수 없을 정도였어요. 어머니는 그 그림이 본 마망의 식당에서 저녁을 먹었던 목요

일 바로 전 날 그린 작품이라고 말씀하셨습니다. 에두아르 삼촌이 어머니와 아버지가 결혼하는 것이 좋겠다고 이야기했던 그 식사 자리였죠."

〈모자를 쓰고 (아버지를) 애도하는 베르트 모리조〉(1874)에서 그녀는 라신의 희곡에 나오는 비극적인 여주인공처럼 극적인 모습으로 묘사되고 있다. 약간은 느슨한 기법에 넓은 붓으로 그려진 이 작품에서 모리조는 소용돌이치는 듯한 배경 앞에 놓인 황금빛 무늬가 있는 의자에 앉아 있다. 그녀는 높은 검은색 모자를 쓰고 헐렁한 검은색 옷을 입었는데, 맨살이 드러난 하얀 팔뚝 위로 검은색 리본이 성구함聖句函처럼 걸쳐져 있고, 검은색 장갑을 낀 손은 턱에 가 있다. 헝클어진 머리가 이마 위로 흘러내리고, 두 눈에는 혼란스러운 빛이 느껴지며, 얼굴에는 표현주의적인 색들―코 부분에는 인디언처럼 하얀 줄무늬가 보이기도 한다―이 들어가 있어 그녀의 슬픔과 불안을 더욱 강하게 전달해 준다. 이 충격적인 초상화는 드가가 소유하게 되는데, 앤 뒤마의 지적에 따르면 "그림 속 주인공의 감정에 전적으로 몰입해서 그린" 작품이며, "강렬한 감정을 그대로 드러냈다는 점에서 마네의 작품들 중 예외적인 작품에 속한다."[11]

〈부채를 든 베르트 모리조〉(1874, 수채화)는 놀란 듯한 모습을 포착한 자연스러운 느낌의 작품이다. 다시 한 번 장례식 의상 같은 검은색 옷을 입은 모리조는 검은색 부채를 펼쳐 들고, 검은 머리를 풀어 내린 채 목에는 검은색 리본을 매고 있는데, 4분의 3 정도 몸을 옆으로 돌리고 왼쪽으로 약간 기운 자세를 하고 있다. V자 모양으로 갈라진 머리가 목선의 V자와 호응을 이루고, 창백한 피부와 살짝 들린 코, 보는 이를 유혹하는 듯한 입이 검은 머리와 검은 리본 사이에 차곡차곡 자리 잡고 있다. 세련되고

활기차 보이는 그녀의 모습은 그 어느 때보다 사랑스러우며, 표정도 지적이고 살아 있다. 우아한 손가락이 장식적인 우산의 끝을 살짝 건드리고, 왼손 전체는 그림 밖에서 그녀를 놀라게 한 것에 대한 반응으로 뒤로 젖혀져 있다. 마네는 그녀의 손가락에 금반지를 그려 넣었고, 이 기품 있는 작품을 그녀의 결혼 선물로 주었다.

이 초상화들의 수나 그 아름다움으로 볼 때 마네와 모리조의 친밀한 관계에 대해 호기심이 생기는 것은 당연하다. 확실히 그녀는 그를 사랑했고, 에바 곤살레스와 수잔에게 질투를 느꼈다. 항상 주위에서 둘을 지켜보았던 조지 무어는 "마네가 이미 결혼을 하지 않았다면 모리조가 그와 결혼했을 거라는 점에는 의심의 여지가 없다"고 했다. 그런가 하면 어떤 현대 비평가는 "교양 있는 신사였던 마네가 법이 허용하지 않는 관계를 통해 그녀의 명예를 더럽혔을 리가 없다"고 순진하게 말하기도 했다. 하지만 조심만 한다면 은밀한 관계라는 것은 항상 건강한 사회에서 용인되어 왔다. 또한 감당할 수 없을 만큼의 열정, 특히 예술계 안에서의 그런 열정은 종종 사회적 관습을 깨뜨린다는 것 또한 사실이다. 그의 친구 뒤레는 "(1869년) 에드마가 결혼한 후, 베르트는 마네의 화실에서 그와 함께 작업하곤 했다. 그때부터 그녀는 그의 직접적인 영향 아래 놓이게 되었다"[12]고 했다. 그녀의 편지들은 마네에 대한 그녀의 사랑이 그녀의 인생에서 가장 열정적인 경험이었음을 보여 준다.

베르트가 에드마에게 보낸 편지, 그리고 마네가 그린 수많은 초상화들은 그들이 연인 사이였음을 암시한다. 마네는 그녀의 작품을 존중해 주었고, 그녀와 이야기하는 것을 즐겼고, 그녀와 사랑에 빠졌다. 화실에 둘만

있으면서, 친밀함을 돈독하게 할 시간은 충분했다. 모리조가 결혼할 때, 두 사람은 그동안 주고받았던 편지를 모두 태워 버렸다. 둘 다 숨길 것이 있기 때문이었겠지만, 그것은 그들의 친밀한 관계가 이제 끝에 이르렀음을 상징하는 행동이기도 했다. 1874년 모리조가 결혼한 후 마네는 더 이상 그녀의 초상화를 그리지 않았지만, 그들의 우정은 계속되었다. 그가 새해 선물로 최신식 이젤을 선물하면서 좀더 신속하고 부담 없이 파스텔화를 그려 보라고 격려한 적도 있었다. 또한 자신에게 영감을 주었던 베네치아에 가면 그녀 역시 영감을 받을 수 있을 것이라고 재촉하기도 했다. 모리조는 마네가 살아 있는 동안 내내 그에게 헌신적이었으며, 그가 죽은 후에도 그의 명성을 높이기 위한 일이라면 가리지 않고 했다. 마네의 에로틱한 초상화는 화가의 재능과 모델의 아름다움만을 드러내는 것이 아니다. 그것은 두 사람의 친밀한 유대감을 보여 주는 작품이다.

# 사랑과 결혼의 차선책

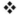

1874년 여름, 마네 일가와 모리조 일가는 노르망디 해안의 페캉에서 휴가를 함께 보냈다. 그곳에서 외젠 마네는 형의 재촉에 못이겨 모리조의 관심을 끌려고 애썼다. 그가 말했다. "제가 그린 작품을 조금도 칭찬하지 않으셔도 좋습니다." 베르트의 멍청한 구혼자는 형과 비슷하게 생겼는데, 이마도 똑같이 넓고, 밝은 피부에 금빛 수염, 적당한 키에 호리호리한 몸매였다. 직관력 있는 시인이자 수필가였던 앙리 드 레니에도 비슷한 이야기를 하고 있다. "외젠은 그의 형 에두아르와 다르지 않았는데, 예의바르고 교양 있는 남자였지만 얼른 보기에도 예민한 성격이었다. 그의 아내와 마찬가지로, 그 역시 내성적이고 눈에 잘 띄지 않는 사람이었다." 에두아르나 베르트처럼, 외젠도 신경질적인 자기 성찰의 경향을 보였다. 모리조의 관점에서 보자면 이상적인 신랑감은 아니었던 셈이다. 타인의 행동에

대해 엄격한 기준을 가지고 있고, 에두아르를 미친 사람이라고 부르기도 했던 모리조 부인 역시 외젠에 대해 "거의 언제나 미쳐 있는 사람"이라고 묘사했다.

둘만의 화실 바깥에서, 그리고 가족들의 시선 아래서 베르트와 에두아르는 그녀의 이름을 더럽히지 않고 현재의 삶을 유지하면서도 서로의 감정을 분출시킬 수 있는 돌파구를 찾아야 했다. 에두아르는 그녀에게 외젠과 결혼하라고 재촉했고, 오랜 이야기 끝에 그녀는 그의 충고를 따르기로 결정했다. 모리조는 에두아르와는 결혼할 수 없었기 때문에 외젠과 결혼했고, 에두아르 쪽에서는 그녀를 가족의 일원으로 끌어들여 계속 가까운 관계를 유지하기 위해 대리 결혼을 권했다. 베르트로서는 마네의 그림에 모델을 서고 그의 동생과 결혼을 하는 일이 일생일대의 사랑과 결혼에 대한 차선책이었던 것이다. 서른세 살이 되자 베르트는 어머니의 충고대로 "양보"를 할 수밖에 없었다. 외젠은 친절하고 겸손하며 이해심이 많았을 뿐만 아니라 줄곧 그녀를 따라다니던 문제를 해결해 줄 수도 있는 사람이었다.

에두아르가 베르트를 동생에게 넘기는 것에 대해서 그녀는 물론 외젠도 놀랍거나 문제가 될 일이 아니라고 생각했다. 마네의 아버지가 수잔을 에두아르에게 넘기고서도 두 사람이 안정된 결혼 생활을 할 수 있었던 것과 같은 일이었다. 1872년 그녀는 에드마에게 보낸 편지에서 다음과 같이 적었다. "슬퍼. 슬픈 게 당연하지. (…) 분명한 것은 지금 내 상황에서는 어느 면에서 보나 다른 선택은 불가능하다는 거야." 한 달 후인 1874년 12월, 그녀의 결혼식이 있었다. 아직 아버지가 심장마비로 돌아가신 지 얼마 지

나지 않았기 때문에 행사는 조촐했고, 그녀는 눈부신 에두아르의 희미한 복사판에 지나지 않는 남편을 사랑하지 않음을, 에두아르와 결혼하는 자신의 꿈은 비극적이고 비현실적이었음을 인정했다. 그녀는 티뷔르스에게 다음과 같이 말했다. "정직하고 훌륭한 남자를 만난 거야. 진심으로 나를 사랑해 주기도 하고. 그다지 행복하지 않던 환상 속에서만 오랫동안 지내다 이제야 삶의 진실을 마주하게 된 거지."[1]

관습에 따르면 상류층 여성은 보헤미안적 삶의 온상이던 카페에 드나드는 것이 금지되어 있었지만, 결혼을 한 모리조는 자신의 집을 우아한 살롱으로 이용할 수 있게 되었다. 그녀가 벌이는 이국적인 저녁 만찬—멕시코 쌀 요리와 모로코식 닭 요리, 대추야자 등이 나왔다—에는 마네와 드가, 커샛은 물론 당대의 유명한 작가와 작곡가들이 참석했다. 뒤레는 그 들뜬 분위기에 대해 다음과 같이 적었다. "그녀와 남편은 모두 상당한 재산을 상속받았다. 그들은 〔파시의〕 벨레쥐스트 가街에 직접 지은 집에서 살았다. 그 집에는 커다란 그림 전시실도 있어서, 마네의 작품이 제일 앞에 전시되어 있었고, 이어 베르트 모리조 자신의 작품도 걸려 있었다. 그들의 사교 관계는 제한적이었지만 그 대상은 엄선되었는데, 주요 손님은 화가인 드가와 르누아르, 피사로, 클로드 모네, 그리고 말 그대로 베르트를 존경하고 있었던 시인 스테판 말라르메였다." 드 레니에는 아름다운 가구로 장식하고 마네의 〈빨래〉가 전시되어 있는 "절제된 침묵과 차분한 우아함이 느껴지는 그 분위기에서 말라르메는 대단히 즐거워했다"고 적었다.

훗날 유명한 영화감독이 되는 르누아르의 아들 장 역시 모리조의 집에

모였던 뛰어난 사람들에 대해 언급했다. "당시 마네 그룹은 문명화된 파리 생활의 중심이었다. 베르트 모리조에게는 사람들을 모으는 특별한 재주가 있었고, 자신의 모임에 천재들만 불러들였다. 그녀는 거친 면면을 부드럽게 해주는 재능이 있어서, 심지어 드가 같은 사람도 그녀와 함께 있으면 한없이 온순해졌다."[2] 모리조 살롱의 우호적인 분위기 덕분에 그저 알고 지내는 정도의 사이였던 마네와 드가의 관계도 우정으로 발전해 갔다.

베르트와 외젠은 와이트 섬과 런던으로 신혼여행을 떠났고, 나중에는 제노바와 피사, 피렌체와 벨기에, 네덜란드를 여행했다. 1875년 봄이 되어서야 떠났던 영국 신혼여행에서부터 그들의 관계는 팽팽하고 신경증적인 관계로 변해 가기 시작했다. 예민했던 두 성격이 시작부터 삐걱거리기 시작한 것이다. 베르트가 모델을 서달라고 부탁할 때면 마지못해 서수는 시늉을 했지만, 시간이 지나면서는 그런 작은 노력조차 그에게는 부담스러웠다. 쉽게 흥분하는 성격인 외젠은 작은 문제에도 민감하게 반응했고, 그녀의 머리가 단정치 못하다는 이유로 소동을 벌이기도 했다. 마네의 초상화에서도 모리조의 머리는 항상 단정치 못했다.

와이트 섬의 카우스에서 에드마에게 보낸 편지에서 모리조는 이미 아이가 둘이었던 언니에게 자신은 임신에 실패했으며, 어쩌면 유산을 한 것 같다고 고백했다. 그녀는 자신이 아이를 낳는 일에 적합하지 않다는 느낌 때문에 의기소침해졌다. "오늘은 너무 기분이 좋지 않아. 지치고, 예민하고, 제정신이 아닌 것 같아. 내게는 어머니가 되는 기쁨 같은 건 찾아오지 않을 것임을 다시 한 번 확인했거든. 언니는 절대로 알 수 없는 불행이지.

아무리 생각해 봐도 공정하지 못한 운명에 대해 불평하는 날들이 많아질 것 같아." 모리조 부부는 짧은 시간을 보낸 후 황급히 카우스를 떠났다. "외젠도 우울해하고, 나도 형편없는 작품들밖에 그리지 못해서 기분이 안 좋아." 부부가 떨어져서 지낼 때면, 외젠은 자신이 (에두아르와는 달리) 아내의 지적 능력이나 재능보다는 그녀의 여성스럽고 다정한 말이나 세련된 옷차림을 더 중요하게 생각하고 있음을 드러내곤 했다. 그는 편지에 다음과 같이 적었다. "당신이 없어서 외롭습니다. 당신의 사랑스런 말투와 예쁜 옷들이 너무 그립습니다."

티뷔르스와 마찬가지로, 외젠 역시 별도의 수입이 있었기 때문에 기를 쓰고 일을 해야 할 필요가 없었다. 그는 그르노블의 세금징수관 자리가 비었다는 이야기를 들었지만(베르트의 시동생뻘이었던 폴 고빌라르가 하던 일이었다), 지원해 보기도 전에 자리 자체가 없어져 버리기도 했다. 어쨌든 그는 베르트의 화가 활동에 대해서는 열의를 가지고 격려해 주었고, 실제적인 지원에서부터 전시에 이르기까지 헌신적으로 도와주었다. 1882년 봄, 제7회 인상주의자 전시회가 열렸을 때 모리조는 그에게 감사의 말을 전했다. "첫날 당신이 도와주었던 일에 대해서는 잊지 않을게요. 마치자기 일인 것처럼 열심히 해주셨죠. 모두 저를 위해서 말이에요. 저는 너무 감동을 받은 나머지 혼란스러울 정도였어요." 그녀의 전기작가는 결혼에 대한 모리조의 태도를 다음과 같이 정리했다. "그녀는 절대 그를 사랑한 적이 없었다. 시간이 지나면서 그를 받아들이고, 그의 발끈하는 성격이나 기질, 그리고 독실한 체하는 면을 받아들일 수 있게 된 것뿐이다. 또한 그가 보여 주었던 친절함에 고마워하고, 품위 있고 지적인 성격을 존

중하고, 그의 연약함에 대해 걱정하게 되었다."³

1878년 11월, 오랫동안 기다려왔던 아이 줄리가 태어났다. 하지만 불안하고 경험 없는 엄마였던 베르트는 우울함에 빠져 딸아이의 건강을 걱정했다. 에두아르(자신의 불치병에 대해서도 근거 없는 낙관론을 가졌던 인물이다)는 베르트에게 이런 경고를 보냈다. "비비〔줄리〕의 건강에 대해 우리 어머니에게 너무 걱정을 끼쳐드리지 않는 것이 좋을 겁니다. 아이에게는 끔찍한 일이 될 테니까요. 제 건강을 말씀드리자면, 지난 이틀 동안은 좋았습니다. 지팡이를 사용하는 일은 포기했어요. 여간 일이 아니더군요." 사랑스러운 아이였던 줄리는 베르트에게 헌신적이었는데, 훗날 그녀를 "예술가이자 자상한 어머니"라고 했다. 그녀는 함께 베르트의 수채화를 볼 때면 어머니가 그림에 "숙녀"나 "오리" 같은 단어를 적어 가며 글읽기를 가르쳐 주었다고 회상했다. 베르트는 아이들 학습용 그림책을 만들 계획을 세웠지만 완성하지는 못했다.

모리조는 줄리 — 인내심 있는 모델이자 이상적인 소재였고, 대단히 예쁜 여자 아이였다 — 의 어린 시절에서부터 십대에 이르기까지 계속해서 그녀의 초상화를 그렸다. 엄마나 아빠, 유모나 강아지와 함께 있는 초상화에서 줄리는 항상 자신의 일에 열중하는 모습이다. 침대에 누워 있는 모습, 장난감이나 보트, 인형, 꽃이나 고양이를 가지고 노는 모습, 쉬는 모습, 꿈꾸는 모습, 포즈를 취하거나 바느질, 독서, 그림 그리기, 배 타기를 하는 모습, 과일 줍는 모습, 플루트나 피아노, 바이올린, 만돌린을 연주하는 모습까지. 대충 스케치만 한 것 같은 작품 〈유모와 함께 있는 줄리〉(1880)는 〈요람〉의 후속작으로, 흰색 모자와 칼라 위로 빨간 리본을 두

르고 단정하게 차려입은 유모가 한 살 된 아기를 무릎에 놓은 채 지그시 내려다보는 모습을 그린 작품이다. 사랑을 많이 받은 아이가 늘 그렇듯이, 줄리는 관람객 쪽을 정면으로 바라보고 있다. 긴 흰색 드레스를 입은 그녀는 보슬거리는 금발, 파란 눈, 탐스러운 빨간 볼과 오므린 입술에 팔이 통통하다. 유모는 지금 아기를 지켜 주고 있지만 머지않아 필요 없게 될 것이다. 아기는 이미 스스로 중요한 인물이 되어 가고 있는 중이다.

〈부지발에서의 외젠 마네와 그의 딸〉(1881)과 〈정원에 있는 외젠 마네와 그의 딸〉(1883)은 한가한 여름의 목가적 풍경을 그린 연작이다. 전자에서는 풍성한 정원 뒤로 파란색 울타리와 옆집이 보이고, 정원은 햇빛과 꽃들로 생명력이 가득하다. 파란색 벤치에 앉은 외젠은 옆모습으로 그려졌는데, 손을 주머니에 넣은 채 줄리를 바라보고 있다. 1880년의 아기에서 몇 년 더 자란 모습의 줄리는 무릎에 놓인 모형 마을을 가지고 노는 중이다. 반 데이크(17세기 플랑드르의 초상화가 ― 옮긴이)식의 수염에 오똑한 콧날의 외젠은 챙이 살짝 휜 중산모를 쓰고 파란색 타이와 황갈색 재킷, 파란색 바지를 입은 세련된 모습이다. 공들인 티가 나는 그림 속 줄리는 앞머리만 단정히 정리한 금발을 하고 관람객을 마주하고 있다. 노란 햇빛가리개 모자를 쓰고, 턱밑으로는 리본을 맸으며, 긴 보라색 원피스를 입었다. 아이가 모형 나무와 집을 이리저리 옮기는 모습을 외젠은 말 없이 지켜보고, 그렇게 아이의 놀이에 두 사람이 함께 빠져 있는 동안 조용한 유대감이 생겨난다.

외젠에 따르면 죽기 얼마 전 제7회 인상주의자 전시회를 참관한 마네는 이 두 작품을 보고 베르트가 곤살레스를 완전히 능가했다고 말했다고

한다. "당신의 작품이 가장 좋았어요. 형도 이 초상화의 의미에 대해 생각을 바꾼 것 같았습니다."[4]

두 번째 작품의 정원에는 나무둥치와 작은 연못이 있고, 조금은 짙고 잎이 우거진 나무들이 가득하다. 외젠은 밀짚모자를 쓰고 화가들이 입는 흰색 코트를 입은 채 자리에 앉아 스케치북을 들고 관람객 쪽을 바라보고 있다. 긴 금발에 흰색 드레스 위로 검은 허리띠를 두른 줄리는 그보다 조금 아래 접이식 의자에 앉아 있다. 관람객에게 등을 돌린 소녀는 자신의 빨간색 조각배를 웅덩이에 띄우고 있는 중이다. 이 그림에서 서로를 쳐다보지 않은 채 각자의 일에 몰두하고 있는 아버지와 딸은, 더 친밀해졌지만 또한 서로 겉돌고 있는 것처럼 보인다.

〈줄리 마네와 그녀의 개 라에르테스〉(1893)에서 자신감에 찬 베르트의 딸은 이제 열다섯 살이다. 동그란 얼굴에 분홍빛 볼, 풍만한 가슴, 긴 파란색 드레스를 입고, 그 아래로 삐져나온 검은색 구두를 신은 그녀는 한쪽 팔로 분홍색 소파를 짚은 채 쉬는 중이다. 그녀의 발 아래 탄탄해 보이는 몸집에 코가 뾰족한 라에르테스(그리스 신화에 나오는 오디세우스의 아버지 이름에서 따온 이름이다)가 보인다. 수상쩍어 보이는 개의 자세와 다리 사이로 말린 꼬리가 그녀의 잘록한 허리와 풍성한 밤색 머릿결과 묘한 관계를 이루고 있다. 이 모든 그림에서 줄리에 대한 베르트의 자상함과 사랑이 느껴진다. 마티스의 후기 작품과 마찬가지로, 이 작품들 역시 '삶의 기쁨'으로 충만하다.

훗날 줄리가 어른이 되었을 무렵, 그렇게 새까맣던 모리조의 머리는 백발이 되어 버렸지만, 그녀는 마네가 초상화에서 표현했던 아름다움과 열

정, 그리고 슬픔을 고스란히 간직하고 있었다. 늘 가까이에서 지켜보았던 드 레니에는 그녀의 침착함에 대해 다음과 같이 말했다. "키가 크고 날씬하며 생각이나 행동이 놀랍도록 분명한 그녀는 가장 섬세하고 정교한 재능을 가진 화가다. (…) 그녀의 머리는 하얗게 세어 버렸지만 얼굴은 여전히 그녀만의 강한 개성과 단정함, 우울함이 배어 나오는 표정이나 지독한 수줍음을 간직하고 있다. (…) 그녀는 무한한 힘을 지닌 채 고고하게 현실에서 떨어져 있는 것처럼 보인다. (…) 하지만 그 차가움에서부터 보는 이를 끌어들이는 그녀만의 매력이 뿜어져 나온다."

그녀의 사교 모임 구성원이었던 르누아르는 여성 화가들에 열광하는 편은 아니었지만, 모리조에게는 애정이 느껴지는 초상화를 그려 주면서 "그녀는 어찌나 여성스러운지, 라파엘로의[즉 티치아노의] 〈토끼와 성처녀〉 속의 성처녀도 질투를 느낄 것만 같다"고 말했다. 줄리 마네에 따르면, 말라르메가 어머니의 매력과 재능에 대해 칭찬하자 르누아르는 이렇게 덧붙였다고 한다. "그 모든 것을 가진 여인이 또 있었다면 참을 수가 없었겠지."[5]

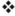

1883년 3월, 베르트는 동생에게 마네가 심하게 아프며 의사가 맥각을 과다하게 처방하는 바람에 "거의 저 세상으로 갈 지경에 이르렀다"고 전했다. 그의 죽음은 큰 충격으로 다가왔고, 그녀는 깊은 감정으로 그에 대해 편지에 적었다. 에드마에게 보낸 편지에서는 그의 마지막 고통에 대해

적으며 자신들이 함께 보냈던 시절과 그녀의 사랑을 불러일으켰던 그의 면모들―그의 재능과 매력, 섬세함 등―에 대해 말하고 있다.

지난 며칠 동안은 너무 괴로웠어. 불쌍한 에두아르가 극심한 고통에 시달렸거든. 한마디로 그건 가장 소름 끼치는 죽음이었고, 나는 그걸 가까이에서 지켜봐야만 했어.

그런 직접적인 느낌에 더해 나와 에두아르의 우정까지 생각이 난 거야. 갑자기 끝나 버렸던 그 젊음의 시기를 생각해 보면, 지금 내가 얼마나 비참한 심정인지 이해할 수 있을까. (…) 넘치는 재능 덕분에 친구도 많았지. 지적인 매력과 따뜻함, 뭐라 표현할 수 없는 (…) 그와 함께했던 시간은 잊을 수 없을 거야. 그의 그림을 위해 포즈를 취할 때면 그 정신이 뿜어내는 매력 때문에 그렇게 긴 시간 동안 계속 깨어 있을 수 있었지.

또 다른 편지에서는 젊은 시절의 길었던 우정과 저항할 수 없는 그의 매력, 그리고 그 무한한 생명력에 대해 묘사하고 있다. "그 끔찍한 고통을 지켜보는 것이 얼마나 힘든 것인지 알겠지? 에두아르와 나는 오랫동안, 아주 오랫동안 친구였잖아. 젊은 날의 기억 속엔 항상 그가 함께하고 있거든. 게다가 아주 매력적인 사람이었지. 항상 정신이 젊게 깨어 있었고, 그래서 다른 누구보다도 죽음의 힘에서도 멀리 벗어나 있는 사람처럼 보였잖아."

마네가 누워 있는 병원을 떠나 다른 곳에 머물고 있던 마네의 어머니는 아들이 다리를 잘랐다는 사실도 모르고 있었다. 그가 죽은 지 넉 달 후,

마네 부인은 남편과 마찬가지로 심장발작을 일으켰고, 마비 때문에 말을 할 수 없게 되었다. 베르트는 다음과 같이 적었다. "침대에서만 지내셔. 얼굴이 어찌나 무섭게 변했는지, 아들들〔외젠과 귀스타브〕은 정신이 멀쩡하시다고 주장하지만 내가 보기에는 아닌 것 같아."[6]

마네가 죽은 후, 모리조는 그의 명성을 지켜주기 위해 남다른 노력을 기울였다. 마네의 동생들과 그의 아내, 그리고 클로드 모네와 함께 그녀는 사후전시회를 기획해 1884년 1월에 전시를 시작했다. 행사가 열리기 직전, 그녀는 마네의 작품을 칭찬하며 앞으로 그의 작품이 우호적인 평가를 받게 되겠지만, 그가 죽은 후에야 그 천재성을 인정받게 되는 것은 유감이라고 씁쓸하게 말했다. "이 전시회는 커다란 성공을 거둘 것입니다. 이 모든 작품들은 아주 신선하고, 생명력이 넘칩니다. 아마 죽어 있는 예술 작품에나 익숙했던 전시관들은 깜짝 놀라겠지요. 이 전시회는 그 수많았던 거절들에 대한 복수가 될 것입니다. 불쌍했던 소년이 무덤에서 전하는 복수일 뿐이겠지만." 전시회를 보고 난 후 그녀는 자신과 마네 사이의 연애를 암시하는 듯한 말을 에드마에게 했다. "언니가 생각하는 것만큼 사는 게 즐겁지는 않아. 전시회에는 가겠지만, 그곳에서 데이트를 즐기던 시절은 이미 지나가 버렸으니까."

모리조는 또한 경매에서 팔리지 못한 마네의 작품 몇 점을 직접 사들였고 모네가 국가에 〈올랭피아〉를 팔 때 도움을 주었으며, 검은 모자를 쓰고 제비꽃을 들고 있는 자신의 초상화도 직접 샀다. 그리고 자신의 마지막 편지에서는 개인 소장품을 바탕으로 미술관을 세울 계획을 가지고 있던 드가에게 마네의 작품도 포함시켜 달라고 요청했다. 마네의 여동생의 남

편이 된 퐁티용 사령관이 〈포크스톤호의 출항〉(1869)을 받지 않겠다고 하자—그림 속에서 선장은 배를 지휘하는 아래쪽 갑판이 아니라 다리 위에 서 있는데, 이는 복무규정에 위배되는 행동이었다—그 작품을 드가에게 주었고, 드가는 굉장히 고마워하며 다음과 같이 말했다. "저한테 큰 기쁨을 주실 생각이셨다면, 성공하신 겁니다. 당신이 주신 선물에 담겨 있는 그 많은 의미까지도 깊이 느끼고 있다고 말씀드리고 싶습니다." 모리조는 마네가 죽은 후 그의 명성이 높아지는 것을 보고 아이러니를 느끼고 다음과 같이 말했다. "에두아르가 혁신가로 명성을 얻고 있다는 것이 이상하다. 그렇듯 맹렬한 비난을 받았던 사람이 갑자기 고전적인 화가가 되어 버리다니. 이야말로 대중의 어리석음을 보여 주는 것에 지나지 않는다. 그는 항상 고전적인 화가였으니까."[7]

모리조는 그 후에도 자신의 작품, 남편과 아이, 집안일과 친한 친구들, 남부 프랑스와 해외 여행 등에 집중하며 조용하고 실속 있는 삶을 살았다. 1886년의 마지막 인상주의자 전시회까지 그들과 함께했으며, 그해 뉴욕에 있는 뒤랑 뤼엘 소유의 미술관에서 있었던 성공적인 전시회에도 참가하는가 하면, 1894년에는 〈무도회 복장을 한 젊은 여인〉(1879)을 뤽상부르 미술관에 팔기도 했다.

1887년 겨울, 모리조는 외젠이 심하게 아파 병자처럼 지내고 있음을 주변 사람들에게 전했다. "남편이 기침을 심하게 하면서 거의 방에서 나오지를 못해. 그냥 일반적으로 아픈 사람을 떠올리면 돼. (…) 주변 사람을 안타깝게 하는 모습이지만 예민한 성격은 여전하지." 외젠은 그 병에서는 회복했지만, 그로부터 5년 후인 1892년 4월 사망했다. 베르트는 에두아

르 때와 마찬가지로 또 한 번 임종의 고통을 가까이에서 지켜봐야만 했다. 에두아르가 죽었을 때 그녀는 마치 남편이라도 죽은 것처럼 깊은 슬픔에 빠져 지냈다. 그리고 이제 외젠이 죽자, 그녀는 죄의식을 느끼고 막심한 후회 때문에 고통을 받게 된다.

끝을 알 수 없는 고통 속으로 떨어지고 있어. 이런 고통을 겪고 나면 다시는 회복할 수 없을 것 같아. 지난 사흘 동안은 매일 밤 울었어. 불쌍한 사람! 불쌍한 사람! 기억이 머릿속에서 떠나질 않아서 (…)
지나온 삶을 되돌아봐야겠지. 그것을 기억하고, 나의 약함을 인정하면서. 아니, 그런 것도 다 부질없어. 이미 죄를 저질렀고, 고통을 받으며 속죄도 했잖아. 수천 번도 더 설명했던 그 이야기를 하자면 결국 나쁜 이야기만 남게 되겠지.[8]

베르트가 사흘 동안 눈물을 흘린 것은 그녀가 에두아르와 잠자리를 가지면서 죄를 지었고, 외젠과 결혼함으로써 속죄를 했기 때문이었다. 오귀스트 마네가 수잔과 죄를 지은 다음 에두아르가 그녀와 결혼함으로써 아버지의 죄를 씻어 준 것과 같은 일이었다.

모리조 본인 역시 1887년과 1890년 겨울에 심하게 앓는다. 그리고 에두아르와 마찬가지로 그녀 역시 고통스러운 죽음을 맞이한다. 항상 줄리의 건강 상태를 염려했던 — 이탈리아 여행을 중도에 포기하는가 하면, 따뜻한 날씨를 찾아 파리에서 남부 프랑스로 딸을 보낸 적도 있었다 — 모리조가 딸에게서 옮은 폐렴으로 죽게 되었다는 사실은 상당히 아이러니하

다. 1895년 2월 27일 쉰넷의 나이로 죽음을 맞이하기 며칠 전, 그녀는 자신을 좋아했던 말라르메에게 "몸이 아픕니다, 친구. 말을 할 수 없으니 찾아오시지 않는 편이 좋겠어요"라고 전했다. 줄리는 에두아르가 죽었을 때 모리조가 그랬던 것처럼, 마지막 날들 동안 어머니가 겪었던 극심한 고통을 있는 그대로 절절하게 기록으로 남겼다.

> 저를 떠나는 마지막 길목에서 어머니는 극심한 고통 속에 자신의 마지막이 다가오고 있음을 보았습니다. 제가 슬픈 기억을 갖지 않게 하시려고 당신이 있는 방에 들어오지 못하게 하셨죠. 정작 병에 걸린 기간은 짧았지만 고통은 심했습니다. 목이 너무 아파서 숨도 쉴 수 없을 지경이었지요. 저는 그렇게 끔찍한 일은 절대로, 절대로 생각해 본 적이 없습니다. 토요일 아침에는 여전히 웃으시며 제 사촌인 가브리엘〔퐁디용〕을 맞이하기도 했어요. 아직도 어쩌나 아름다우신지 여전히 그 아름다운 모습에, 여전히 사람들에게 친절하십니다. 3시에는 어머니와 마지막 대화를 나누었습니다. 7시에는 간느 박사님께서 오셨지요. 어머니의 방에 들어갔지만 저는 그곳에 있을 수가 없었어요. 어머니가 숨을 쉬지 못해 고통스러워하시는 모습을 지켜볼 수가 없었습니다. 어머니가 회복될 수 있을 거라 생각했지만, 그렇게 돌아가시는 모습을 지켜봐야 했습니다. 이미 너무 많은 불행을 겪은 것 같습니다.

베르트가 죽기 전 날 줄리에게 남긴 슬픈 작별 편지는 프랑스어로 씌어진 편지 중에서 가장 절절한 편지 가운데 하나로 여겨지는데, 세비네 부

인(Mme. de Sévigné, 17세기 프랑스의 귀족 부인. 군인이었던 남편을 따라다니며 떨어져 지내던 딸에게 보낸 편지로 유명함―옮긴이)이 딸에게 쓴 편지에 견줄 만하다. 베르트는 관습적인 희망이나 사후의 삶에 대해 이야기하며 사랑하는 줄리와 영원히 헤어지게 되는 고통을 달래 보려 하지 않았다. 자식의 죽음을 애도하는 부모의 마음을 담은 감동적인 문장들은 문학에 많이 있어 왔지만, 베르트의 편지는 부모를 잃게 될 자식의 마음을 미리 헤아린 드문 경우에 속한다. 그녀가 마지막으로 보여 준 사심 없는 사랑은, 목전에 닥친 자신의 죽음 앞에서도 그 죽음이 딸에게 미칠 영향에 대해 생각하게 했다.

나의 줄리, 죽음을 앞둔 지금까지도 너를 사랑한단다. 아마 죽어서도 계속 사랑할 거야. 네가 울지 않았으면 좋겠구나. 이건 어쩔 수 없는 이별이니까. 네가 결혼할 때까지는 살고 싶었단다. 지금까지처럼 앞으로도 계속 열심히 일하고 착하게 지내야지. 지금까지 네가 나를 슬프게 했던 적은 단한 번도 없었단다. 너에겐 아름다움과 돈이 있으니, 그것을 제대로 쓰기 바란다. 사촌들과 함께 빌레쥐스트 가에서 지내는 편이 좋을 것 같구나. (…) 울지 말라니까. 말로는 다 표현할 수 없을 만큼 너를 사랑한단다. 지니, 줄리를 잘 돌봐 주세요.[9]

사후에도 살아남아 계속 이어지는 사랑에 대한 베르트의 믿음은 구약 성서 아가 8장 6절에서 7절 사이에 나오는 다음 구절에서 기원한다. "너는 나를 봉인처럼 마음에 품어라. (…) 사랑은 죽음만큼 강하니 (…) 아무

리 많은 물도 이 사랑을 끄지 못하겠고, 홍수로도 삼키지 못하니라." 『잃어버린 시간을 찾아서』에서 마르셀 프루스트도 식물의 비유를 통해 비슷한 생각을 개진했다.

자신의 작품을 위해 상당히 고통스러운 날들을 보낸 예술가라면, 그가 죽은 후에도 무언가 계속 살아남는다고 말하곤 한다. 마찬가지로 누군가의 한 부분이 그에게서 떨어져 나와 다른 사람의 마음속에 접목되었다면, 그것이 최초에 떨어져 나왔던 그 사람이 이 세상에서 사라진 후에도 옮겨져 나온 대상은 계속 존재하게 된다.

열여섯의 나이에 갑자기 고아가 되어 버린 줄리는 어머니의 마지막 말에 대한 자신의 내답을 일기 ─우울히기는 이 일기도 마찬가지다─ 에 적어 두었다. "아, 사랑하는 어머니가 편지를 남기셨다. 그 의젓한 편지에서 어머니는 지니[고빌라르]에게 '줄리를 잘 돌봐 주세요' 라고 하셨다. 편지의 마지막 단어가 '줄리' 였다니. 나를 위해 조금 더 사시려고 하셨던 분인데. 금요일과 토요일 밤은 끔찍했다. 어머니는 아침까지는 버티어서 나를 한 번 더 보고 싶어하셨다. (…) 아, 이 슬픔이란! 어머니가 안 계시는 상황은 생각해 본 적도 없었는데."

베르트 모리조는 자신이 살던 집 주변의 파시 묘지, 에두아르와 외젠의 옆에 묻혔다. 그녀는 줄리에게 한없는 사랑과 함께 어린 시절의 예쁜 초상화도 남겨 주었다. 어머니의 바람에 따라 줄리는 고빌라르 사촌들과 함께 지내게 된다.

1887년, 인상주의 운동의 열렬한 지지자이자 모리조의 절친한 친구이기도 했던 호전적인 화가 카미유 피사로는 모리조가 자신만의 경력을 계속 쌓아 가야 한다고 주장했다. "모리조 부인은 현재 잘하고 있는 편입니다. 크게 발전했다고 할 수는 없겠지만 퇴보하지도 않았죠." 그리고 그녀가 죽은 후 그는 존경스러운 동지를 잃은 슬픔을 다음과 같이 표현했다. "이토록 빼어난 여인이 사라져 버린 것에 대해 우리가 얼마나 놀라고, 마음의 상처를 입었는지 짐작도 못할 겁니다. 눈부신 여성적 매력을 보여 주었고, 세상의 일들이 그러하듯이, 언젠가 사라지게 될 인상주의자 모임에도 큰 영광을 안겨 주었던 여인입니다. 불쌍한 모리조 부인, 일반인들은 그녀에 대해 아무것도 모르고 있습니다!"[10]

1896년 2월에 있었던 그녀의 사망 일주기 행사에서는 드가와 르누아르, 모네 등이 ─ 마네가 죽은 후 모리조가 그의 작품을 전시한 것처럼 ─ 대중들에게 그녀를 알리고 각인시키기 위한 기념전시회를 가졌다. 드가의 전기작가는 드가와 모리조의 오랜 우정을 다음과 같이 정리했다. "두 사람의 오랜 관계 중에는 긴장된 순간들도 있었다. 대부분은 모리조가 드가의 나쁜 성격을 문제 삼으며 일어난 갈등이었지만, 그 때문에 두 사람의 관계가 깨지는 일은 없었다. 그녀가 죽기 전 날 딸에게 보낸 작별 편지를 보면 베르트는 마지막까지 드가를 생각하고 있었음을 알 수 있다. 그 편지에서는 '1860년대의 드가 선생님'이라고 표현되어 있다."

모리조의 작품을 소중하게 여긴 사람들에는 드가와 피사로, 르누아르, 모네뿐만 아니라 그녀의 후손들도 포함된다. 평론가 낸시 매슈스가 지적했듯이, "작품 보존에 있어서라면, 베르트 모리조보다 더 훌륭한 대접을

받은 화가는 없다." 줄리의 일기는 그녀의 삶과 성격을 옆에서 지켜보며 적은 훌륭한 기록이 되어 주었고, 손자인 데니 루아르는 할머니의 편지를 모아서 편집하고 그녀의 예술에 관해 글을 썼다. 또한 스테판 말라르메와 폴 발레리는 그녀의 작품을 칭찬하는 감각적인 글을 남겼다.

　르누아르는 줄리의 후견인이 되었고, 드가 역시 아이의 일에 지속적인 관심을 보여 주었다. 에두아르가 베르트에게 외젠과 결혼하라고 재촉했던 것처럼, 드가는 줄리에게 자신의 학창 시절 친구의 아들이었던 에르네스트 루아르와 결혼하라고 권했다. 어머니와 딸이 모두 정신적 스승의 조언을 받아들이게 된 셈이다. 1898년 11월 3일, 스무 살 생일을 앞둔 줄리와 두 명의 사촌이 드가의 화실을 방문해 그가 방금 입수한 앵그르의 초상화를 구경한 일이 있었다. 줄리는 그 자리에서 드가가 슬그머니 결혼 이야기를 꺼내며 자신이 중매를 서겠냐고 말했다고 일기에 적었다.

　　〔르누아르의 친구인〕 잔 보도 씨 이야기가 나왔다. 드가 선생님은 그녀가 인사하는 방식이 매력적이라고 말했다. "그 매력에 내가 넘어갔잖아." 그가 이렇게 말하며 갑자기 소리쳤다. "내가 맘젤 보도와 결혼했다고 생각해 보렴. (…) 얼마나 웃긴 결혼이겠니?" 드가 선생님은 다른 말은 없이 계속 결혼 이야기만 했다. 이본 르롤과 외젠 루아르의 결혼에 대해 이야기하며, 지난 겨울에 루브르에서 에르네스트 루아르에게 이렇게 말했다고 했다. "보렴, 저 젊은 아가씨들〔줄리와 사촌들〕이 보이지? 내가 보장하는데, 너라면 절대 거절당하지 않을 게다. 착하고 유복한 집안 출신인 데다가 방탕한 젊은이도 아니니까 말이다." 에르네스트는 대답하지 않았다는데, 이제야

그가 우리를 보고 놀란 이유를 알 것 같다. 드가 선생님은 자신이 나서서 우리의 결혼을 성사시키고 싶다고 했다. 두 사람의 일에 신경이 쓰인다고도 했다. 이렇게 매력적이고 재치 있으며 사랑스러운 분과 농담도 하면서 즐겁게 이야기하는 것이 너무 좋았다. 우리가 나올 때는 문 앞에서 볼에 키스까지 해주셨다.

다음 달에 드가는 자신의 주장을 굽히지 않으며 줄리에게 "에르네스트에게는 다 이야기해 놨으니까 (…) 이제 너 하기에 달렸다"[11]고 말했고, 결국 1899년 5월 3일 사촌 자매의 합동결혼식에 참석할 수 있게 되었다. 줄리 마네는 에르네스트 루아르와, 지니 고빌라르는 시인 폴 발레리와 각각 결혼했다.

드가

예술에서 가장 아름다운
것은 무언가를 포기하는
것에서부터 시작된다.

# 위대한 화공

1834~1865

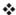

전형적인 파리지앵으로 평생을 같은 지역에서 살았던 에드가 드가는 이국적인 배경을 가지고 있었다. 친할아버지와 외할아버지가 모두 모험가의 삶을 살았는데, 두 사람은 피비린내 나는 혁명을 피해 해외로 나갔고, 이국의 도시에서 재산을 모았다. 그의 아버지와 어머니는 각각 나폴리와 뉴올리언스에서 태어났다. 가족의 이름도 원래는 귀족 같은 접두사가 붙은 형태인 '드 개스(De Gas)'로 표기했다고 한다. 그 이름을 좀더 대중적으로 바꾸고 그림에 서명을 할 때 두 단어를 붙여 쓴 드가가 그 표기법을 바꾼 첫 번째 인물이었다. 중산층 은행가의 아들 르네-일레르 드 개스는 1770년에 태어났다. 프랑스 혁명기에 식량이 줄고 통화가 불안정해지자, 그는 곡물 매점과 환전을 통해 부를 축적했다. 폴 발레리는 그의 수상쩍은 활동에 대해 다음과 같은 일화를 소개하고 있다. "1793년의 어

느 날, 당시 옥수수 거래소로 쓰이던 팔레루아알에서 거래를 하던 중, 그의 친구가 등 뒤로 다가와 속삭였다. '얼른 정리하고 도망가! (…) 목숨이 달린 일이야. (…) 지금 〔혁명경찰들이〕 자네 집에 들이닥쳤어.'" 그는 재산의 일부만 챙겨서 나폴리로 피신했고, 거기서 은행을 열어 부자가 되었다. 도시 한가운데 커다란 광장을 사들이고 교외의 카포디몬테에 여름 별장을 구입할 정도였다고 한다.

드가는 여든일곱 살이 된 고상한 노신사의 초상화를 남겼다. 줄무늬가 있는 베이지색 안락의자에 앉아 다리를 꼰 채 그 위로 황금 손잡이가 달린 지팡이를 단단히 쥐고 있는 모습이다. 노인은 높이 세운 흰색 칼라에 검은색 타이, 흰색 조끼와 긴 검은색 코트를 입고 있다. 정리가 안 된 백발이 대머리를 가리고, 밑으로 내려올수록 넓어지는 구레나룻이 턱선을 따라 나 있다. 혈색이 불그스레하고, 긴 코에 입술은 얇다. 근엄한 표정은 나이는 먹었지만 여전히 강인한 성격을 보여 주는 듯하다.

드가의 아버지 오귀스트는 1807년에 태어나 집안의 은행을 물려받았다. 그의 사위는 그에 대해 "냉정하고 자기중심적인 사람의 완벽한 전형이다"라고 했지만, 에드가는 아버지가 "매우 부드럽고, 고상하고, 친절하고 재치 있으며, 무엇보다 음악과 미술에 조예가 깊은 분"이라고 기억했다.[1] 그뿐 아니라 아버지가 예순넷이 됐을 때(죽기 3년 전이었다) 애정 어린 초상화를 그리기도 했다. 의자에 앉아 몸을 앞으로 숙인 채 로렌초 파간스의 기타 연주와 노래를 집중해서 듣고 있는 모습이다(모리조 부인도 마네의 집에서 이 유명 가수의 노래를 듣곤 했다). 네모난 얼굴에 조금은 초라해 보이는 파간스는 반으로 가른 부스스한 머리에 길게 늘어뜨린 콧수

염 아래로 입을 반쯤 벌리고 있다. 수염까지 하얗게 세어 버린 대머리의 오귀스트는 피아노 옆에 앉아 음악에 빠져 있는데, 부드럽고 섬세해 보이는 얼굴이다. 파간스는 손가락으로 기타를 연주하고, 오귀스트도 거기에 동참하려는 듯 두 손을 마주잡고 있다. 음악에 완전히 몰입한 그는 생각에 잠긴 듯 허공을 응시하고 있다.

에드가의 외할아버지 제르맹 뮈송은 아이티 원주민 지도자인 투생 루베튀르가 산토도밍고에서 반란을 일으키자 1809년 뉴올리언스의 중남미 이주 프랑스인 마을에 정착했고, 그곳에서 에드가의 어머니 셀레스틴 뮈송이 1815년에 태어나게 된다. 1819년 제르맹의 아내가 막내 셀레스틴을 포함해 다섯 명의 아이를 남겨 둔 채 젊은 나이에 사망하자 그는 파리로 돌아왔지만, 여전히 루이지애나에 사업체를 남겨 둔 상태였다. 그는 멕시코의 은광에 투자했고, 1853년 그곳에서 마차 전복 사고로 사망했다.

드가의 부모는 1832년에 결혼해서 14년 동안 일곱 명의 아이를 낳았고, 그중 다섯이 살아남았다. 1834년 7월 19일 파리에서 태어난 에드가가 첫째였고, 그 뒤로 1838년생 아실, 1840년생 테레즈, 1842년생 마르그리트, 그리고 1845년생 르네가 있다. 그는 동생들과 아주 친하게 지냈는데, 두 남동생 때문에 깊은 슬픔에 빠진 일도 있었다. 그의 어머니는 1847년 서른두 살의 나이로 사망하는데, "아이를 낳다가 몸이 상했을 것이고, 정처 없이 떠돌아다니는 삶에 지쳐 있기도 했다. 확실히 불행한 삶이었고, 어쩌면 죽는 그날까지 춤과 즐거운 대화가 있는 겨울밤을 꿈꾸고 있었을지도 모른다. 그때 에드가의 나이 열세 살이었다." 그의 부모는 불행한 결혼 생활을 했지만, 그보다 나이가 많았던 마네와 마찬가지로 에드가는 아

버지에게 집착했고 어머니에 대한 기억을 오랫동안 지키며 살았다. 어머니의 죽음, 그 순수하고 이타적인 사랑이 사라지자 드가는 영원한 상실감을 경험했고, 죄의식과 비참함을 동시에 느꼈다. 그의 분노와 버려진 듯한 느낌은 훗날 여성에 대한 불신과 적대감으로 드러나기도 한다.

1845년 열한 살이 된 에드가는 당시 프랑스에서 가장 좋은 학교로 손꼽히던 루이르그랑 학교에 입학해 그곳에서 8년의 시간을 보냈다. 엄격한 군대식 규율과 낡은 건물, 황량한 분위기는 안락한 집에서 지내던 소년에게 충격으로 다가왔다. 겨울이면 "몸이 미친 듯이 떨리고, 관절이 마비되고, 살이 트고, 항상 동상에 걸려 있었다. 난로가 있는 교실은 미어터졌고, 1월의 진흙과 뒤섞인 거름 더미, 씻지 않은 아이들의 몸 냄새, 썩은 음식 냄새가 진동을 했다." 감옥 같은 학교에는 "독방 감옥도 있었는데, 공포정치 기간에 정치범들을 수용했던 곳이라고 했다. 제빌 빙에 들어간 학생은 하루에 1500~1800줄의 라틴어 책을 읽어야만 했다."[2] 어쨌든 당시의 전형적인 학교 분위기라고 할 수 있는 스파르타식 환경에서도 천재들은 나왔다. 드가의 선배 중에는 몰리에르와 볼테르, 빅토르 위고, 들라크루아, 그리고 악명 높은 로베스피에르도 있었다.

보들레르―사실 그는 이 학교에서 퇴학당했다―의 전기작가는 그 학교에 대해 다음과 같이 적었다. "수업료가 비쌌는데, 이는 〔그의〕 학교 친구들이 대부분 지주나 귀족 계급, 부유한 산업가, 혹은 봉급이 많은 법조계 인사들의 아들이었다는 것을 의미한다. 기숙사에서 지내는 학생들은 프랑스 식민지에서 자리 잡은 농장주나 상인의 자제들이었다." 학교에 대한 감정이 좋지 않았던 보수적 평론가 막심 뒤 캉은 당시의 엄격한 학교

체제를 비난하며 그 때문에 자신의 성격이 뒤틀렸다고 했다. "학교란 원래 올바른 성격을 형성하게 해줘야 하는 것인데, 나는 그런 기능을 조금도 발견할 수 없었다. 오히려 학교 때문에 내 성격이 나빠지고 이상해졌으며, 속임수를 쓰게 되었다."

학생들은 5시 30분에 일어나야 했고, 일과는 길었다. 식사를 하는 동안 한 학생이 역사책의 구절을 읽으면 나머지 학생들은 조용히 듣고 있어야 했다. 학과 과정도 편협해서 그리스어와 라틴어를 특히 강조했으며, 그 밖에도 역사와 문학, 수학, 현대 언어(에드가는 독일어를 공부했다) 등이 있었다. 발레리의 지적에 따르면 "신체나 감각, 하늘, 예술, 사교 생활과 조금이라도 관련이 있는 것"은 철저하게 배제되었다. 비교적 큰 편이었던 교실마다 마흔다섯 명의 학생이 있었고, 기숙사 한 칸마다 서른여덟 명의 소년들이 함께 잠들었다. 외출이나 가정 방문은 드물었고, 교장은 물론 지도교사나 상담교사의 영향력이 막강했다. "매 학기 작성되는 생활기록부에는 해당 학생의 종교적 의무가 적혀 있었고, 인성이나 행동, 성격, 성적, 향상도, 학급 내의 위치 등이 고스란히 기록되었다."

인상주의자들 중에서 교육을 가장 많이 받은 편인 드가는 루이르그랑에서 두 가지 큰 혜택을 받았다. 우선 그는 폴 발팽송, 뤼도비크 알레비, 앙리 루아르, 알렉시 루아르 등 학교 친구 몇몇과 평생 동안의 우정을 쌓아 가게 되고, 또한 문학에 대한 애정을 키우게 된다. 가끔씩 그가 좋아했던 17세기와 18세기 작가들의 문장을 인용하곤 했는데, 그중에는 라 로슈푸코, 라 퐁텐, 파스칼, 라신, 생 시몽 등이 있었고, 특히 철학자 중에는 몽테스키외, 볼테르, 루소와 디드로가 있었다. 그리고 비교적 가까운 시

대의 작가로 피에르 조제프 프루동도 있었다. 드가는 "냉소적인 태도와 아이러니, 세속적인 태도, 그리고 계급에 대한 조롱" 등을 드러내며 끝까지 계몽주의적 인간으로 남았다.[3]

마네에게 쿠튀르가 있고 모리조에게 귀샤르와 코로가 있었다면, 드가는 비록 지속적이지는 않았지만 루이 라모드 밑에서 4년을 공부했다. 위대한 화가로 추앙받던 앵그르의 제자이기도 했던 라모드는 예리하고 헌신적인 화공이었다. 드가는 아침에 누드를 그리는 것에서 시작해 오후에 루브르에서 작품을 베끼는 식으로 공부했다. 이전에 라모드에게 배운 적이 있는 다른 학생은 제자들을 잘 가르친다고는 할 수 없는 그에 대해 "불운이 겹친 불쌍한 사람이며, 자신의 멍청함과 불행 때문에 주어진 재능을 최대한 발휘하지 못한 사람"이라고 평가했다. 오래지 않아 드가는 더 이상 라모드에게 배울 것이 없다. 화가였던 친구 귀스타브 모로에게 쓴 편지에서 라모드의 성격적 결함을 조롱하며 그는 "그 어느 때보다 더 바보 같다"고 적었다.

(들라크루아의 화실을 방문했던 마네가 그러했듯이) 드가는 위대한 신고전주의 화가 앵그르의 화실을 방문하고 나서 큰 자극을 받았다. 드가 자신이 끊임없이 이야기했던 일화에 따르면, 앵그르는 열심히 노력하는 드가를 칭찬하며 다음과 같이 말해 주었다고 한다. "절대 자연을 대상으로 작업하지 말게. 항상 기억에 의존해서, 아니면 대가들의 조각을 보고 해야 돼. (…) 선이 중요하네, 젊은이, 선이 중요해. 기억에 의한 것이든 자연의 선을 옮기는 것이든, 선을 잘 그려야 좋은 화가가 되는 거야." 이 훌륭한 조언은 그의 재능이나 확신에 딱 맞아떨어지는 것이었다. 더욱 극적

인 것은 드가와 친구가 화실을 떠나려고 할 때 앵그르가 쓰러졌다는 것이다. "앵그르는 고개를 깊이 숙여 인사를 했는데, 마침 그때 어지러움을 느끼며 바닥에 엎어졌다. 마네와 친구가 그를 일으켜 보니 얼굴이 온통 피투성이였다. 드가는 그를 씻긴 후 황급히 아일 가街로 달려가 앵그르 부인에게 알렸다." 다른 사람이 전한 바에 따르면, 앵그르가 쓰러지려 할 때 미리 낌새를 알아차린 드가가 그를 붙잡았고, 나중에 "이 손으로 직접 앵그르를 안아 봤단 말이지"라며 자랑하고 다녔다고 한다.[4]

드가는 앵그르의 가르침에 따라 한 작품에 완전히 몰입하는 식으로 작업했다. 앵그르는 다음과 같이 말했다.

내가 가끔씩 그때까지의 작업을 모두 지워 버리고 새로 시작한다는 말은 사실이다. (…) 하지만 그건, 정말 달리 할 수가 없기 때문이다. (…) 평범한 작품 열 개보다는 좋은 작품 하나를 만들어 내고 싶다. 그러면 잠 못 이루었던 수많은 밤과 희생도 보상을 얻을 것이다. (…) 대부분은 내가 좋아하는 소재를 그린 작품들인데, 그런 작품을 더 잘 만들기 위해서라면 반복과 수정을 거듭하는 고생도 할 만하다. (…) 후손들에게 이름을 남기고 싶은 화가라면, 자신의 작품을 아름답고 좀더 완벽하게 만들기 위한 작업을 멈출 수가 없는 것이다.

또한 드가는 예술가란 사회생활을 포기하고 작품에만 헌신해야 한다는 앵그르의 견해에도 동의했다. "나는 내가 원하는 삶, 세상에서 한 발 떨어져 있어 조용하고 완벽하게 무심한 삶을 살기 위해 집 안에서만 지낼 것

이다. 나는 마지막 순간까지 예술에 대한 사랑만으로 지내고 싶다"라고 앵그르는 주장했다.

『위대한 화공들*Great Draughtsmen*』에서 야코프 로젠베르크는 드가가 완벽한 선을 추구했던 프랑스 화가들의 전통에 속하며, "가장 뛰어난 19세기 인물 중 한 명으로, 와토의(그리고 앵그르의) 전통을 어떤 쇠락의 느낌도 없이 승계한 유일한 인물이라고 할 수 있다"[5]고 했다.

이탈리아 또한 젊은 드가에게 큰 영향을 미쳤다. 집안의 사업과 밀접한 관련이 있는 곳이기도 했고, 또 여행이나 공부를 마음 놓고 할 수 있을 만큼 부유했기 때문에 드가는 1856년에서 1859년까지 거의 3년을 나폴리와 로마, 피렌체에서 보냈다. 또 그는 중부 이탈리아―비테르보, 오르비에토, 페루자, 아시시, 아레초 등―를 여행하는 동안 미술관에 소장된 대가들의 작품 수백 점을 베끼면서 색채와 선을 익혔다. 그는 주로 가족과 함께 나폴리에 살면서 친척들의 초상화를 몇 점 그리기도 했다. 베수비오 산이 보이는 만에 아름답게 자리 잡은 항구도시 나폴리는 당시 이탈리아에서 가장 큰 도시였다. 그는 독특한 억양을 섞어 가며 나폴리 사투리를 유창하게 구사할 수 있었다. 이탈리아 오페라와 도메니코 치마로사의 음악을 좋아했던 그는 그림을 그리는 동안 나폴리 민요를 부르며 모델을 즐겁게 해주기도 했다. 이탈리아에 대한 이러한 관심은 훗날 주세페 드 니티스나 조반니 볼디니, 페데리코 찬도메네기 같은 실력이 조금 떨어지는

이탈리아 화가들을 파리에 정착시키는 데에도 영향을 미쳤다.

1850년대에 이탈리아는 여전히 작은 국가들의 연합체였고, 일부는 프랑스나 오스트리아의 지배 아래 있었다. 드가는 1860년 3월에서 6월까지 나폴리로 돌아와 지냈는데, 당시는 현대 이탈리아 역사에서 가장 중요한 정치 운동이라고 할 수 있는 리소르지멘토(Risorgimento, '부흥'을 뜻하는 이탈리아어로, 이탈리아인의 민족의식을 일깨운 이념 운동이다. 1861년 이탈리아 왕국 수립으로 절정에 달했다—옮긴이)가 일어나기 직전이었다. 1860년 5월, 붉은 셔츠를 입은 자원군 1000명을 데리고 제노바를 떠난 주세페 가리발디 장군이 시칠리아 서쪽 마르살라에 도착해 보수적인 부르봉 왕가의 나폴리 왕 프란체스코 2세의 지배로부터 주민들을 해방시켰다. 그곳에서부터 가리발디는 서쪽 해안을 따라 행군을 계속하며 부르봉 왕가의 군대를 물리쳤고, 남부 이탈리아를 자유주의적인 왕 비토리오 에마누엘레 2세에게 넘겨주었다. 토리노의 사르데냐 왕국을 통치하던 에마누엘레 2세는 1861년에는 통일 이탈리아의 군주가 되었다. 혁명은 부르봉 왕조를 몰아냈고, 이탈리아는 로마 제국 몰락 이후 최초로 통일 국가를 이루게 되었다. 드가의 처남도 이탈리아 혁명에 참가했으며, 드가에게 주세페 가리발디는 항상 영웅이었다.

젊은 시절의 드가는 광기에 시달리는 노년의 화가 드가와는 아주 달랐다. 이탈리아에서의 유유자적하는 삶에서 느끼는 즐거움 때문에, 작품을 마치기는커녕 시작하는 것 자체가 불가능해 보이기도 했다. 그는 루소의 『고백록』을 인용하기를 좋아했는데, 그 책에서 루소는 젊은 시절에는 하릴없이 이곳저곳 다녀 보는 것이 필요하다고 하며 다음과 같이 말했다.

"내가 사랑하는 게으름은 (…) 아무것도 하지 않으면서도 쉬지 않고 움직이는 어린아이의 게으름이다. (…) 사소한 일로 바쁜 나 자신이 좋다. 수백 가지 일들을 벌여 놓기만 하고 아무것도 마무리하지는 않는 것, (…) 10년쯤 걸릴 일을 시작하고 나서 10분 만에 포기하는 것."

이런 게으른 성향을 알아차린 드가의 아버지는(그때까지는 아들을 지지해 주는 편이었다) 아들을 야단쳐야겠다고 마음먹었다. 그는 에드가에게 언젠가는 스스로 밥벌이를 해야 하며, 경제적인 현실을 무시하는 것은 어리석은 일이라고 훈계했다. "집 안에 양식이 떨어지지 않게 하는 문제는 아주 중요하고 시급하고 절박한 일이며, 그걸 무시하거나 비웃는 사람은 미친 사람이다." 한편으로 그는 아들의 재능을 북돋아 주기도 했다. "미술에서 상당한 발전을 했더구나. 네 그림은 아주 강렬하고 네가 사용하는 색들도 세내로운 것 같다. (…) 앞으로 위대한 일을 해낼 거라고 확신해도 될 것 같구나. 네 앞에는 위대한 운명이 놓여 있다. 열정을 잃지 말고, 쓸데없는 소란에 휩쓸리지도 않기 바란다."**6**

1862년 겉보기로는 아무런 발전을 보이지 않는 것 같은 에드가에 대해 그의 삼촌이 걱정을 드러내자, 오귀스트는 반어적으로 자신의 인내심을 표현했다. "우리 라파엘로는 아직 작업 중이고, 완성된 작품은 하나도 없지. 시간은 흘러가는데 말이야." 2년 후 서른이 된 후에도 에드가는 여전히 아무런 진전을 이루지 못하고 있었다. 하지만 (루소와 마찬가지로) 창의적인 생각이 예술 작품으로 모습을 드러내기까지는 시간이 필요하다는 것을 깨달은 오귀스트는 다시 한 번 아들의 능력에 대한 믿음을 보여 준다. 이탈리아에서 온 가족의 편지를 받은 그는 "겉보기에는 아닌 것 같지

만 에드가는 여전히 열심히 노력하고 있다. 지금 그의 머릿속에는 두려움이 자리 잡고 있는 것 같다. 내가 보기에 — 거의 확신한다고 할 수 있다 — 에드가는 단순한 재능이 아니라 천재를 타고난 것 같다. 하지만 그 아이가 자신의 느낌을 표현할 수 있을까? 그것이 문제다"[7]라고 말했다. 아버지의 분별력 있는 신뢰와 용기, 그리고 지원을 받을 수 있었던 드가는 운이 좋은 사람이었다.

드가는 이탈리아에 있던 두 명의 프랑스 화가와 친해졌다. 드가보다 네 살이 어렸던 제임스 티소는 좋은 교육을 받았고, 그 역시 라모드의 제자였다. 그는 "새까만 머리에 몽고 사람 같은 수염이 눈에 띄는, 훌륭한 재단사이자 재산은 넉넉지 않은 인물"이었다고 하는데, 숙녀들은 그가 "매력적이며, 아주 잘생겼고 (…) 옷 입는 것이나 행동에서 예술적인 섬세함이 느껴지는 사람"이라고 평했다. 1867년, 드가는 화실에 있는 티소의 모습을 그렸다. 높은 모자를 쓰고, 검은색 코트는 옆에 팽개쳐 둔 채 날씬한 지팡이를 들고 있는 세련된 모습이다. 딱딱한 의자에 앉은 그는 팔을 괸 채 몸을 약간 뒤로 젖히고 있다. 주변에는 작품들이 가득한데, 머리 위로 일본풍의 그림이 걸려 있고, 바로 뒤로는 루카스 크라나흐가 그린 현자 프레더릭의 초상화도 보인다. 세상에 싫증이 난 듯 꿈꾸는 표정의 그는 주변 사물들로부터 분리되어 있다. 몇 년 후 티소는 코뮌에 가담한 후 결국 런던으로 피신하게 되고, 그곳에서 휘슬러의 영향을 받아 우아한 상류 사회에서 큰 성공을 거둔다.

드가는 또한 자신보다 여덟 살이 많았던 귀스타브 모로와도 얼마간 친하게 지냈다. 두 사람은 서로의 초상화를 그려 주기도 했다. 모로는 정신

적 스승의 역할을 해주었고, 그런 모로에게 드가는 자신의 젊은 생각이나 작업의 진척 정도, 심지어 회의懷疑까지 털어놓곤 했다. 모로는 고대 문명을 이상화한 장식적인 그림에 전문가였는데, 그의 작품은 위스망스의 소설『자연에 반하여*Against Nature*』에서 극찬을 받기도 했다. 드가는 그와는 완전히 다른 예술적 여정을 걷게 된다. 시인이자 멋쟁이였던 로베르 드 몽테스키외에 따르면, 마네에게 역사적인 장면을 그려 보라고 권유했던 모로는 드가가 동시대의 삶이나 그리며 자신의 재능을 엉뚱한 데 쏟고 있다고 느꼈다고 한다.

모로는 마네와 드가가 그들의 재능을 허비한 것을 끝까지 용서하지 않았다. 그의 눈에 그들의 작업은 신성모독에 가까운 것이었다. 하지만 누군가 설명을 요구할 때면 그는 애정이 담긴 비판을 하는 편이었다. (…) 드가의 경우에 그 다툼은 이해할 만했다. 어느 정도는 동시대인이라고 할 수 있는 두 사람은 최근까지 동료였고 친구였지만, 회화에 대한 생각이 달라 갈라선 것뿐이다. 젊은 시절의 추억에 대해서는 두 사람 모두 소중하게 생각하고 있다.

결국 모로는 드가의 재치 있는 농담의 대상이 되고 말았다. 그의 작품에 대해 드가는 처음에는 비판적이지만 애정을 담아 "훌륭한 마음을 가진 인물의 사치성 예술 취미"라고 평했지만 나중에는 모로의 가식적 성격과 사실에 충실하지 않은 작품에 대해 맹렬히 비난했다. 앙드레 지드에 따르면, 드가는 세상을 등진 것 같으면서도 교묘하게 세속적인 모로를 "열차

시간표를 훤히 꿰고 있는 은둔자"에 비유하며 "그가 그린 사자는 시계줄에 묶여 있다"[8]고 말했다고 한다.

드가의 이탈리아 여행은 가족 간의 관계를 돈독히 해주었을 뿐만 아니라 그의 안에 있던 이탈리아의 문화적 유산을 더욱 강화시켜 주었다. 마네가 티치아노와 틴토레토, 벨라스케스와 고야에게서 그랬던 것처럼, 그는 옛 대가들의 작품을 자신의 예술 안으로 흡수했다. 말하자면 "만테냐의 선에 베로네세의 색감을 결합하는 일"이었다. 위대한 이탈리아 화가들과 마찬가지로, 즉흥성이나 직감보다는 신중함과 치밀한 준비의 중요성을 믿었던 그는 조지 무어에게 다음과 같이 말했다. "내 작품보다 더 충동적이지 않은 그림은 없을 겁니다. (⋯) 영감이나 즉흥성, 기질 ─ 이 표현이 맞을지는 모르겠지만 ─ 등에 대해서는 저는 아무것도 모릅니다." 그는 아버지의 희망이자 자신의 야망이기도 했던 일, 즉 선과 색을 결합하는 일을 결국 해낼 수 있었다. 그리고 반 에이크에서 시작해 만테냐와 뒤러, 홀바인을 거쳐 앵그르로까지 이어지는 위대한 화공의 계보에 자신의 이름을 올리게 된 것이다. 케네스 클라크는 그에 대해 "르네상스 이후 가장 위대한 화공"[9]이라고 간단히 정의했다.

1859년, 공부와 여행을 마친 후 드가는 역사적 주제를 그리는 학구적인 화가로 경력을 시작했다. 앵그르와 들라크루아, 그리고 이탈리아에서 베꼈던 거장들에게 영감을 받은 그는 역사에 대한 자신의 박식함을 드러내

줄 수 있는 소재들을 선택했고, 살롱 심사위원회에 호소하면서 입지를 굳히려 했다. 전통적인 예술의 틀 안에서 자신만의 독창성을 발휘하기 위해 애쓰던 드가는 신비스럽고 종잡을 수 없으며, 겉보기로는 아무런 연관성이 없는 작품들을 발표한다. 〈입다의 딸〉, 〈바빌론을 짓고 있는 삼무 라마트〉, 〈스파르타의 소년 소녀들〉, 〈오를레앙의 불행〉 등이 그 무렵의 작품들이다. 이런 특징 없는 작품들은 모두 여성들에 초점을 맞추고 있는데, 두 번째와 세 번째 작품에서는 주인공으로, 그리고 첫번째와 네번째 작품에서는 희생자로서 여성이 등장한다.

완벽한 실패작인 〈입다의 딸〉(1859~60)은 사사기 11장 30절에서 40절까지에 나오는 이야기를 바탕으로 하고 있다. 그림에서는 전사 입다가 무상한 보병과 기병에 둘러싸여 있는데, 적들과의 일전을 앞둔 그는 자신이 승리한다면 "누구든 내 집 문에서 나와 나를 영접하는 이"를 신께 희생물로 바치겠다고 맹세한다. 승리를 거두고 집에 도착했을 때, 그의 하나뿐인 딸이 흰 옷을 입은 채 하인들에 둘러싸여 그를 맞이하였다. 아버지의 무시무시한 말을 들은 그녀는 기절하고, 자신의 운명을 슬퍼한다. 로이 맥멀렌은 "이 이야기는 아가멤논이나 이피게네이아 이야기처럼 연민과 두려움, 가학적인 태도와 성적인 파멸이 뒤섞인 것으로, 인간을 희생양으로 바치고 신에 대한 질투가 만연했던 원시 부족사회 시대를 떠올리게 한다"[10]고 적었다. 또한 값싼 승리를 희망했지만 결국 비극적인 역설에 고통받고, 자신의 사랑하는 딸이 여성으로서 운명을 펼쳐 보이기도 전에 그녀를 파멸시켜야만 하는 한 전사의 어리석음을 보여 준다.

삼무 라마트는 아시리아의 전설적인 왕비이자 신의 경지에 오른 인물

이다. 남편의 왕국을 물려받은 그녀는 거친 산악지대를 가로지르는 길을 만들고, 자신의 광대한 왕국을 돌아다니며 거대한 기념물과 대도시를 세웠다. 드가의 작품(1860~62)에서, 삼무 라마트와 엄숙한 표정의 여성들로 구성된 수행원들은 모두 흰색 머리끈을 두르고 있는데, 경직되어 보이는 말이 끄는 마차를 타고 이제 막 성곽에 도착한 모습이다. 테라스에 나온 그들은 유프라테스 강과 저 멀리 안개 사이로 삼무 라마트가 마법과도 같은 명령을 내리기라도 한 듯 꿈꾸듯 솟아오르는 도시를 바라본다. 이 작품은 우아하면서도 위엄이 있었던 그녀의 권력을 축복하는 한편, 그녀가 세운 것들도 결국 시간이 흐르면 무너지고 말 것임을 넌지시 암시하고 있다. 포는 「해상도시The City in the Sea」에서 다음과 같이 적었다.

> 하지만 타는 듯 붉은 바다에서 나온 빛이
>
> 작은 탑을 소리 없이 타고 올라 (…)
>
> 수없이 많은 성스러운 제단들을 타고 올라
>
> 화환처럼 장식된 소벽엔
>
> 비올과, 제비꽃, 그리고 포도 넝쿨이 (…)
>
> 자랑스럽게 선 도시의 성탑에선
>
> 죽음이 짓누르듯 내려다보고 있네.

〈스파르타의 소년 소녀들〉(1860~62)에서는 청소년쯤으로 보이는 네 명의 소녀들이 가슴을 드러낸 채 옆이 트인 작은 앞치마 같은 천만 두른 모습으로, 다섯 명의 소년들에게 레슬링이든, 성적 유희든 함께 하자고

재촉하고 있다. 앞에 선 소녀가 쭉 내민 팔이 소년들 중 한 명이 머리 위로 만들어 보이는 원과 호응하며, 이 그림에서는 전통적인 성 역할이 뒤바뀌었음을 강조한다. 수동적인 소년들 ─ 한 명은 아예 바닥에 엎드렸고, 둘은 뒷걸음질 치고 있다 ─ 은 소녀들의 대담한 도전에 제대로 된 반응을 보이지 못하고 있다. 지금 소녀들은 운동경기에서 진 소년들을 놀리는 것일 수도 있고, 큰일을 앞둔 소년들에게 자극을 주고 있는 것일 수도 있다. 이 작품은 또한 탁 트인 공간에서 남성과 여성이 그림을 한쪽씩 차지하고 대립하는 성 대결을 묘사한 것일 수도 있다. 이는 드가의 작품에서 자주 발견되는 특징이다. 아니면 청소년기에 느낄 법한 육체적 사랑에 대한 기대와 두려움을 표현한 것일 수도 있다. 그림의 배경에서는 로마식 장옷을 입고 수염을 기른 현자기 이이를 안은 부인들을 모아놓고 연설을 하고 있다. 이 아이들은 산에 버려져 죽은 어린아이와 전쟁터에서 죽은 군인들을 대신할 미래의 시민들이다.

네번째 그림의 원래 제목은 '중세 시대의 전쟁(Scene of War in the Middle Ages)'이었지만, "1918년 5월 1일 프티 팔레에서 열린 짧은 전시회에서 '오를레앙의 불행'이라는 제목으로 전시된 후, 그 제목으로 계속 알려지게 되었다. 그림 판매를 위한 도록에도 그 제목으로 실렸지만, 어떻게 그 제목이 정해졌는지에 대해서 정확하게 아는 사람은 없다." 어쨌든 이렇게 바뀐 제목은 그림의 진짜 소재가 무엇이었는지 말해 준다. "전쟁의 불행"은 나폴레옹 시대 화가들의 주된 주제였다. 이는 나체의 인물들을 장대한 스케일의 행위나 폭력과 결합시킨 푸생의 〈사비니 여인의 겁탈〉(로마 역사에 나오는 사건) 이후 하나의 상징처럼 퍼진 유행이었다. 역

사적 주제를 다룬 드가의 작품들 중 마지막 작품이자 가장 무시무시한 그림인 〈오를레앙의 불행〉에서 그는 구약에서부터 고대 중동, 고전시대의 그리스, 그리고 중세 프랑스의 성적인 폭력성에 이르기까지 다양한 소재들을 가로지르고 있다. 그림의 오른쪽에 말을 탄 남자 세 명이 있는데, 둘은 머리 장식을 두른 채 장옷을 입고 있고, 한 명은 맨머리에 갑옷을 입고 있다. 셋 중 중앙에 있는 궁수弓手는 천사처럼 남녀 양성적인 얼굴을 하고 있고, 두 번째 남자는 뒤를 돌아보고 있으며, 세 번째 남자는 사악한 표정을 짓고 있다. 이들 셋은 이제 막 네 명의 여인을 겁탈한 후 살해했다. 땅에 버려진 여인들의 벌거벗은 시체가 회색으로 희미하게 그려져 있다.

천사 같은 얼굴에 노란 옷을 입은 남자가 그림 왼쪽에 아직 살아남은 채 뒤엉켜 있는 여성들에게 화살을 날린다. 머리에 화살을 맞아 갈색 머리칼을 휘날리는 여성은 나무에 몸이 묶인 상태다. 두번째 여성은 고통 때문에 고꾸라졌고, 나머지 둘은 오를레앙을 향해 달아나려 한다. 그림의 배경에서는 자욱한 연기와 짙은 먹구름이 드리운 하늘 아래 도시의 지붕과 탑들이 불타고 있고, 그 앞으로 뾰족하고 앙상한 나무가 두 그루 서 있다. 말이 시체를 짓밟으며 지나가고, 못생기고 야만적인 남자는 아홉 번째 여성을 낚아챈다. 이 여인 역시 겁탈당한 후 살해될 운명이다. 벌거벗은 그녀의 엉덩이가 왼쪽의 고꾸라진 여인은 물론 지금 자신을 실어 나르는 종마의 엉덩이와 호응하고 있다. 그림 가운데 서 있는 황금 말을 향해 뻗은 그녀의 왼팔은 절박하게 허공을 내저을 뿐이다. 남자가 입은 빨간 바지와 갑옷 입은 남자의 빨간 안장, 그리고 고꾸라진 여인의 붉은 머리가 모두 불타는 도시와 짝을 이루며, 피비린내 나는 약탈이라는 주제를

강조하고 있다. 프랑스판 고야의 〈전쟁의 참화〉라고 할 수 있는 〈오를레앙의 불행〉은 전쟁에 직면한 민간인 희생자들의 비극적인 운명을 이야기하는 작품이다. 그림 전면에 묘사된 잔혹 행위들은 불타는 도시에서도 그대로 반복된다. 옷을 차려입고 말을 타고 무장한 남성들은 잔인하고 가학적이다. 발가벗고 연약하며 아무런 방어 수단을 갖지 못한 여성들은 무기력하며 가련하게 에로틱하다.

현대 평론가들은 이 그림의 소재가 "미스터리"라고 이야기해 왔다. 그들은 이 그림의 소재는 문학이나 역사에서 찾아볼 수 없는 사건으로, "중세 시대 오를레앙에서 이런 종류의 재앙은 없었다"고 한다. 그림의 소재가 된 사건을 찾으려 멀리까지 나간 사람들 중에는 제목이나 등장하는 인물들의 의상, 그리고 횃이 등장하고 있다는 사실에도 불구하고, 이 작품을 미국 남북전쟁과 연관시키는 사람들도 있었다. 하지만 1862년 4월, 뉴올리언스가 연방주의 군대에 항복했을 때에는 시민들을 상대로 한 겁탈이나 잔혹 행위가 없었다.¹¹

사실 이 그림의 소재는 프랑스 역사에 등장하는 한 장면에서 비롯된 것이다. 1428년 10월, 백년전쟁 중에 영국군은 프랑스의 방어벽을 허물고 오를레앙을 점령했다. 1429년 당시 열일곱 살이었던 로렌 출신의 소녀 잔다르크는 도팽을 만나 자신이 영국의 침략자들을 몰아내고 그를 왕위에 올리라는 신성한 임무를 부여받았다고 말한다. 그해 5월, 잔 다르크는 영국군의 봉쇄를 뚫고 도시를 해방시켰고, 그와 함께 프랑스 여인들에 대한 영국군의 납치와 강간, 살해도 끝나게 된다. 사람들은 그녀의 기적 같은 능력의 원천이 바로 처녀성이라고 믿었고, 그것은 또한 구원자로서의 그

녀에게는 필수적인 요건이었다. 다음 해 영국군에 사로잡힌 잔 다르크는 영국의 종교재판소에서 재판을 받은 후 이교도로 몰려 화형을 당했다. 잠잠해졌던 그녀의 명성은 19세기 들어 다시 한 번 불타오르게 되는데, 그녀의 존재는 점점 더 중요한 문화적 상징이 되었고 1920년 교회에서 정식으로 인정을 받게 되면서 그 숭배는 정점에 이르렀다.

문학에서도 드가의 작품에 대한 소재를 찾을 수 있다. 쥘 미슐레의 기념비적인 저작 『프랑스사 Histoire de France』는 〈오를레앙의 불행〉이 나오기 21년 전에 씌어진 책으로, 드가의 학창 시절과 청년기에 널리 읽힌 책이다. 1853년에는 잔 다르크에 대한 책을 따로 출간하기도 했던 미슐레는 『프랑스사』에서 사악한 영국인 윌리엄 글래스데일이 프랑스인을 너무나 미워해서, "마을에 들어가기만 하면 남자든 여자든 어린이든 상관없이 모두 베어 버릴 것"이라고 다짐하곤 했다고 적었다. "약탈"이 이어졌고, 오를레앙 주민들은 영국군 침략자들을 막기 위해 스스로 마을의 일부를 불태우기도 했다고 한다. 그는 드가의 상상력에 불을 지핀 잔학함에 대해서도 암시하고 있다. 오를레앙에 갇혀 인질의 신세가 되어 버린 부녀자와 아이들은 목숨을 잃을지도 모르는 상황에 빠졌다.

왕자는 오를레앙 성을 부녀자와 아이들을 보호할 수 있는 마지막 보루로 생각하고 있었다. 성안에 살고 있는 주민들은 남다른 애국심을 보여 주었다. 그들은 성벽 바깥 지역을 불태우는 것을 허용했다. 오를레앙 성보다 큰 지역, 즉 도시 전체를 포기할 수 있다는 뜻이었다. 셀 수 없이 많은 수도원과 교회가 있었지만, 그것들은 모두 영국군의 전초기지로 쓰일 수 있

는 장소였다.

국민들의 분노와 군인들의 약탈, 그리고 이어지는 전투와 연약한 시민들의 희생을 강조했던 미슐레는 야만적인 행위에 대해서는 넌지시 암시하는 정도에 그쳤다. 드가는 여성들을 대상으로 행해진, 성적인 요소가 개입된 잔혹 행위에 초점을 맞추었을 뿐만 아니라 그런 행위를 불타는 도시가 아니라 그림의 전면으로 끄집어내어서 보여 준 것이다.

전투 중 화살을 맞고 부상당한 잔 다르크는 드가의 그림 속에 등장하지 않는다. 하지만 불타는 도시의 구원자인 그녀는 말을 탄 궁수와 뒤틀린 자세로 도망가다 결국은 불에 타 죽게 될 여인 사이의 텅 빈 공간을 채워 주는 존재다. 잔 디르크의 전설을 익히 알고 있던 당시의 관람객들은 작품에서 묘사되는 대학살에서 어렵지 않게 그녀를 떠올렸을 것이다. 〈오를레앙의 불행〉의 소재를 미슐레의 『프랑스사』에서 찾을 수 있다는 사실은, 역사적 소재를 다룬 드가의 작품 네 점이 일관성을 보이고 있음을 다시한 번 확인시켜 준다. 이전 작품들 속의 여성들이 모두 그러하듯이, 잔 다르크나 오를레앙의 처녀 역시 영웅인 동시에 희생양인 것이다.

드가는 고대의 주제들을 더 이상 다루지 않았지만, 프랑스 역사에 등장하는 사건들을 다루는 방식은 이미 후기의 여인 나체화를 짐작케 한다. 그 점에 대해 앙리 로이레트는 다음과 같이 지적했다. "이 작품 속의 여성들은 (…) 후기의 드가가 묘사했던 여인들, 즉 목욕을 하거나 몸을 말리거나 머리를 빗거나 자고 있는 여인들과 마찬가지로 방정치 못한 자세를 취하고 있다."[12] 1865년 〈오를레앙의 불행〉을 완성한 후 드가는 완전히 새로

운 소재를 이전까지와는 전혀 다른 방식으로 그리기 시작했다. 그는 역사적인 소재에서 동시대로 옮겨왔으며, 앵그르의 신고전주의적인 선에서 좀더 생동감 있고 정신적인 의미가 내포된 작품들로 옮겨왔는가 하면, 경마장이나 극장, 혹은 카바레처럼 나폴레옹 3세 치하 제2제정 시대의 사회상을 묘사하기 시작했다. 그는 발레리나나 카페의 가수, 서커스의 곡예사들 중에서 자신의 새로운 여성 영웅들을 찾았고, 주정뱅이나 세탁부, 창녀들에게서 새로운 희생자를 보았다.

# 사랑은 사랑 일은 일
**1866~1870**

드가의 동시대인들은 그에 대해 왜소하다고 하기도 하고, 조금 홀쭉하다는 둥 몸집이 적당하다는 둥 다양하게 묘사했다. 그의 친구 중 누군가는 다음과 같이 말했다. "그는 대단히 말랐으며, 머리도 길쭉하다. '넓고 볼록한 이마에 윤기 나는 갈색 머릿결, 움푹 들어간 눈두덩에는 영리해 보이고 항상 무언가를 궁금해하는 듯한 깊은 눈이 빛난다. 살짝 들린 코에 콧구멍이 크며, 섬세한 입은 작은 콧수염에 반쯤 가려져 있다.'" 또 다른 친구는 그의 행동거지나 옷차림, 그리고 안경에 대해 아주 자세하게 기록했다.

보기 좋은 몸매를 가진 그는 남다른 분위기를 풍겼다. 고개를 꼿꼿이 세우고 다녔지만 잘난 체하는 것처럼 보이지는 않았으며, 선 채로 대화할 때

는 항상 두 손을 뒤로 돌리고 이야기했다. 세심하게 신경 써서 옷을 입지는 않았지만, 그렇다고 튀는 복장을 하거나 아무렇게나 입고 다니는 것도 아니었다. 그 시대의 부르주아들이 흔히 그러했듯이 그 역시 높은 모자를 썼는데, 평평한 챙이 달린 모자를 약간 뒤로 젖혀서 쓰는 편이었다. 눈이 좋지 않았기 때문에 항상 색안경을 쓰거나 코걸이 안경을 걸쳐 강한 빛을 피했다. 얼굴에는 핏기가 조금도 없어서 턱선을 따라 단정하게 기른 짙은 갈색 수염으로 겨우 분간할 따름이었다. 단정하게 정리하기는 머리도 마찬가지였다.

드가는 작업 중에는 주로 쭈글쭈글한 펠트 모자에, 집에서 그림을 그릴 때 입는 작업복 차림이었다. 서른 살 즈음에 그린 〈자화상〉(1863)을 보면 그는 예술가의 풍모가 전혀 느껴지지 않는 평상복 차림을 하고 있다. 짙은 머리와 수염, 눈두덩이 두꺼운 갈색 눈, 들창코에 새빨간 입술. 왼손은 바지 주머니에 찔러 넣고, 무언가를 표현하는 듯한 손가락이 돋보이는 오른손으로는 베이지색 장갑과 모자를 우아하게 들어 보이고 있다. 표정은 근엄하고 조금 염세적이며, 너무 빨리 세상에 지쳐 버린 것처럼 보인다.

이십대 때부터 오십대를 지날 때까지 드가는 "곰"으로 알려졌다. "드가는 항상 으르렁거리거나 화를 내고 있다"라는 말이 있을 정도였다. 그런가 하면 훗날 그의 성격에서 명랑함을 발견한 영국 화가 월터 지커트는 "항상 쾌활한 그의 모습은 즐거운 놀이에 빠져 있는 곰을 생각나게 한다"고 말하기도 했다. 하지만 곰도 가끔은 신경이 예민할 때가 있는 법이어서 친구들은 그에 대해 존경과 함께 애정과 두려움을 동시에 느꼈다. 그

는 자신의 일에 몰입하는 편이었지만 그 일이 지루해질 때면 옆으로 새곤 했다. 미술상이자 드가의 재정 담당자였던 폴 뒤랑 뤼엘은 그의 고약한 고집에 진절머리를 치며 "이 사람의 유일한 즐거움은 말다툼뿐이다. 상대 방은 항상 그에게 동의하고 져줘야 한다"[1]고 말했다.

사람들과 거리를 둔 채 자신만의 삶을 지키기 위해 드가는 일종의 부드 러운 잔인함을 택했다. 그는 친구들을 놀리거나 예리한 지적으로 기를 죽 이는 일을 좋아했는데, 친구들은 더 큰 상처를 받는 것이 두려워 아예 대 꾸를 하지 않았다고 한다. 그는 사람들에게 무례하게 대하지 않고서는 그 림을 그릴 시간을 도저히 낼 수가 없기 때문에 그렇게 하는 것이라고 자 신의 공격성을 정당화했다. 또한 그를 변호하려는 우호적인 사람에게 "여 기서기서 내가 나쁜 사람이 아니라고 말하고 다니신다고 들었습니다. 사 람들이 나를 오해하고 있다고요. 선생님이 그러고 다니시면 제게는 아무 것도 남는 것이 없습니다"라고 뒤틀린 반응을 보이기도 했다.

하지만 그는 따뜻한 면도 없지 않은 인물이었다. 오페라 극장의 불행한 무용수가 돈이 없어 힘들어하자 영향력이 있는 자신의 친구에게 그 무용 수를 잘 봐달라고 부탁을 하는가 하면, 모델 중 한 명이 결핵으로 죽어 갈 때에도 "환자 본인이 병원에서 죽음을 맞이하기를 바라고 있습니다. (…) 〔듣기에〕 선생님의 친구 분인 로트실드 씨가 세운 결핵 전문 병원이 있다 는데, 그 병원에서 그녀를 받아 줄 수 있을까요?"라며 도움을 구하기도 했다. 어떤 권위 있는 평론가는 드가의 방어적인 신랄함에 대해 다음과 같이 강조했다. "속내를 알 수 없는 사람, 난공불락의 자기 세계에 빠져 세상과 담을 쌓고 사는 사람, 겁쟁이이기 때문에 오히려 공격적이고, 자

신이 다칠 것이 예상될 때면 더욱 가혹해지는 사람, 그가 바로 드가다."
드가는 사람들의 눈을 피했고, 명성을 비웃었으며, 무식한 평론가들의 칭
찬을 경멸했다. 그는 "사람들에게 알려지는 일, 특히 나를 이해하지도 못
하는 사람들에게 알려지는 일은 일종의 수치다. 따라서 커다란 명성도 일
종의 수치다"²라고 주장했다.

모리조도 지적했듯이, 드가는 재치 있는 말을 잘하는 것으로 유명했다.
그의 친구들은 그의 재치 있는 표현들을 즐겨 이야기했고, 그가 죽은 후
에는 모아서 책으로 내기도 했다. 그는 특히 가식과 허영을 꼬집기를 즐
겼는데, 노출이 심한 옷을 입은 여인이 뭘 그렇게 쳐다보냐고 따질 때면
아첨과 무시가 뒤섞인 투로 "보고 싶어 보는 게 아닙니다"라고 대답하곤
했다. 종종 재치 있는 말로 친구를 위로해 준 적도 있었다. 동료 화가 중
한 명이 인상주의를 아주 싫어했던 알베르트 볼프의 말에 상처를 입자,
드가는 "그런 인간이 인상주의에 대해 뭘 안다고 그래? 파리에 올 때도
구렁이 담 넘어오듯 끼어들어 온 놈이잖아"라는 말로 독일 태생의 평론가
를 무시했다.

그는 자신이 생각하는 예술의 본질적인 가치들이 공격받을 때면 맹렬
히 반격했다. 어떤 미술상이 미술은 "일종의 사치"라고 말하자, "당신에
게 예술은 사치일지 모르지만 우리에겐 예술이 최우선 필수품입니다"라
고 받아친 일도 있었다.³ 또한 그는 적대적인 세상 속에서 자신의 길을 찾
으려면 예술가도 어떤 면에서는 독해져야 한다고 믿었다. 인상주의자들
과 함께 전시회를 가졌던 귀스타브 카유보트에 대해서는 "그의 대단한 고
집이 바로 그의 재능이다"라고 말했다(마침 그들 앞으로 꼽추가 지나가자

드가는 "저것 봐, 저런 사람에게도 그만의 우아함이 있잖아"라는 말로 추한 것이 가지는 나름대로의 아름다움에 대해 이야기했다고 한다). 한번은 "충분히 사악하지 못하다"는 이유로 특정 화가를 자신들의 모임에서 제외시킨 적도 있었으며, 친한 친구였던 알레비의 아들 다니엘에 대해 "아주 나쁜 놈이네, 갈 데까지 한번 가봐야지"라고 말해서 아이의 부모를 놀라게 한 적도 있었다. 그는 화가를 약삭빠르고 무자비하며 철두철미한 범죄자에 비유하는 것으로 이 문제에 대한 자신의 생각을 정리했다. "회화란 마치 범죄를 계획할 때처럼 속임수와 나쁜 마음, 그리고 사악함이 필요한 일이다."[4]

드가는 유머 감각도 아주 뛰어났다. 한번은 영국의 한 연구실 앞에 붙어 있는 "나가시기 전에 반드시 옷을 벗어 주시기 바랍니다, 제발"이라고 적힌 안내문을 보고 크게 즐거워했다고 한다. 자기가 한 말에 대해 스스로 재미있어 할 때면 그는 한 손을 들어 자축하는 시늉을 해보이곤 했는데, 그 모습도 매력적이었다. 어쨌든 드가의 풍자적인 말들은 모두 염세적인 도덕관에 기초한 것이었다. 엄격했던 그의 원칙에 대해 피사로는 "끔찍한 인간이지만 솔직하고 꼿꼿하며, 무엇보다 일관성이 있다"고 평했다.[5]

여성과 섹스, 결혼에 대한 드가의 태도는 그의 성격 중 가장 혼란스럽고 분명치 않은 부분이다. 자신과 같은 계급에 속한 여성들을 매우 좋아

했지만, 몇몇 단서들을 제외하면 그의 성생활이나 성적 불안감에 대해서는 철저하게 비밀에 싸여 있다. 테오도르 레프는 드가의 개인 노트에서 느껴지는 모순적인 면을 간파해 냈다. 노트에는 "세속적 에로티시즘과 금욕주의자의 삶 (…) 그것이야말로 체념으로 얼룩진 도덕적 엄정함이 아닐까?"라고 적혀 있었다. 드가는 이십대 때 몇몇 여성들에게 강렬한 감정을 느꼈지만 거기에는 실망감이나 죄의식이 뒤따랐음을 은연중에 내비치고 있다. 한번은 다니엘 알레비와 함께 젊은 시절 자주 다니던 곳을 지나며 다음과 같이 말했다. "이 자리가 전에는 발렌티노 무도장이었지. 한번은 여기서 어떤 여인의 마스크를 벗긴 적이 있어. 무도회에 데리고 갔었거든. 그때는 아직 젊었고, 나는 피에로 복장을 했던 것 같아. 아주 젊었지." 약간의 향수와 상실감이 묻어 있는 말이었지만, 그걸로 끝이었고, 결말이 어떻게 되었는지는 이야기해 주지 않았다.

1856년, 스물두 살의 드가는 사랑의 성취보다는 거절당하는 데에서 즐거움을 찾았다. 그는 다음과 같이 말했다. "그 여자가 나를 거절해 줘서 얼마나 사랑스러운지 몰라. (…) 내 쪽에서는 거절을 못 하니까. (…) 그런 말을 하는 건 수치스러운 것 아냐? (…) 아무 힘도 없는 여자한테 말이야." 이 말만 가지고는 정확히 알 수 없지만, 아마도 포즈를 취해 주지 않는 젊은 모델을 놀리는 상황이었을 것이다. 6년 후 그보다 젊고, 여성들과도 더 잘 지냈던 티소가 또 다른 여성과의 연애가 잘 풀리지 않고 있던 드가를 놀리며, 그런 짜증을 작품 속에 담고 있는지 장난스럽게 물었다. "폴린과는 어떻습니까? 그녀는 어떤 것 같아요? 어디까지 가신 거죠? 그 으리으리한 저택에서 〈바빌론을 짓고 있는 삼무 라마트〉만 그리고 있단 말

입니까? 제가 돌아올 때까지 그녀와 아무 일도 없진 않을 거라 믿습니다. 그때 이야기해 주세요."**6**

어린 시절의 사랑에서 상처를 받은 것인지 아니면 죄의식을 느낀 것인지 확실치 않지만, 드가는 사랑에 대해 조심스럽고 방어적이었다. 그는 여성들을 남성보다 더 고귀한 위치에 놓으며 이상화했다. 불구가 된 남편을 간호하며 살았던 동생 테레즈 모르빌리의 "영웅적인" 고통에 대해 말하며, 그는 "여성은 우리 남성들이 아무짝에도 쓸모없는 상황에서도 선한 행동을 보여 준다"고 주장했다. 하지만 가끔은 그런 경계심이 무너지기도 했다. 줄리 마네의 사촌이 말라르메는 여자들을 싫어한다고 하자, 드가는 여성들의 능력을 다시 한 번 강조했다. "여자들은 항상 남자들이 자신들을 경멸한다고 생각하지. 사실 남자들은 여자들에게 매혹되어 있는데 말이야. 남자들에게 유일한 위험은 바로 여자야, 여자." 작품 속에서 드가는 목욕하는 여성이나 창녀의 추한 누드를 보여 주었지만, 실제 생활에서는 여성들과 대화하는 것을 즐겼고, 그들을 즐겁게 해주기 위해 최선을 다했다.

모델과의 관계는 복잡했는데, 때론 가혹하게 대하고 때론 사랑스럽게 대하기도 했다. 나쁜 모델들은 늦게 나타나거나 아예 나타나지 않았고, 방이 추우니 불을 더 피워 달라고 하는가 하면, 가만히 있지 않고 자꾸 몸을 움직이며 집중할 수 없게 만들었다. 모델 중 한 명이었던 스물다섯 살의 폴린은 정신이 하나도 없는 드가의 작업실은 수준 이하의 상태였다고 했다. "옷을 벗어서 내려놓을 만한 곳이 하나도 없을 지경이었으니까요. 게다가 작업이 끝나면 그 미친 노인네가 옷 갈아입으라고 마련해 준 어둡

고 춥고 지저분한 구석으로 쫓겨나듯 물러나야 했죠." 그녀는 그가 "달콤하고 풍부한 음성으로" 노래를 불러 주는가 하면, 자신의 작품에 대해 짜증을 부리고 나서는 "고상한 귀"를 더럽혀서 미안하다고 "정중하게" 사과하기도 했다고 회상했다. 하지만 어떤 때는 "당신의 포즈가 너무 엉망이어서 화가 나서 죽을 것 같아!"라고 소리를 지른 일도 있었다. 쉬는 시간에 모델이 자기 생각을 말하기라도 하는 경우는 최악이었다. 어떤 모델은 "제 코가 이렇게 생겼다고요, 드가 선생님? 이전 그림에서는 이런 적이 한 번도 없었는데요"라고 얘기했다가 혹독한 대가를 치러야 했다. 그 모델은 즉시 화실에서 쫓겨난 것은 물론 "문밖으로 옷을 던져 주는 바람에 계단 맨 위의 층계참에서 불쌍하게 옷을 주섬주섬 챙겨 입어야 했다."[7]

다른 화가들과 달리 드가는 항상 모델들 앞에서 반듯하게 행동했으며, 그들과 잠자리를 같이해도 된다고 생각하지 않았다. 그런 일을 대수롭지 않게 생각하던 한 모델은 드가가 자신의 머리를 빗겨 주고 자세나 옷을 바로잡아 주는 데 네 시간이나 걸렸다고 말했다(드가는 머리 빗는 여성의 모습을 많이 그렸다). 한편 드가의 모델을 처음 서게 된 신참 모델은 드가 앞에서 옷을 벗지 못해 어쩔 줄 몰라 했던 일을 기억했다. 그때 드가는 약간의 폭력을 행사하며 그녀의 첫 무대를 즐겼다고 한다. "그러니까 당신의 벗은 몸을 보는 게 내가 처음이 되는 거네." 그가 말했다. "그래도 흔한 일은 아니지. 당신이 스스로 못 벗겠다면, 루이즈[드가의 하녀]가 강제로 찢을 수밖에 없어요. 그럼 당신은 아주 성스러워 보이겠지. 매력적이야." 한 친구는 드가가 자신의 모델을 혈통이 좋은 말에 비유해 설명하기를 즐겼다고 했다. "아주 싱싱하고 예쁘지, 안 그래? 제대로 찾았어. 등이 아주

일품이야. 자, 이리 와서 등 좀 보여 줄래요?"

　드가는 재봉사이자 카페 웨이트리스, 서커스 배우이자 모델이었던 수잔 발라동과 친했는데, 그녀를 "악녀 그 자체"라고 부르곤 했다. 발라동은 퓌비 드 샤반과 르누아르, 로트레크의 정부였고, 역시 화가인 모리스 위트릴로의 어머니였다. 드가는 그녀의 작품을 칭찬하는 것은 물론 직접 구입하기도 했다. 드가와 잠자리를 가진 적이 있냐는 질문을 받자, 그녀는 만약 기회만 된다면 감사하는 마음으로 기꺼이 그렇게 하겠지만 "그 사람이 너무 두려워한다"고 말했다. 모델이 아니라면, 하녀랑은 잠자리를 가지는지 궁금했던 친구들이 그녀에게 물어보자 그녀는 다음과 같이 대답했다고 한다. "그 양반이요? 아니요. 그 사람은 남자가 아니에요. 마침 옷을 갈아입고 있을 때 제가 우연히 그 사람 방에 들어간 적이 있는데, 저한테 '나가요, 이 파렴치한 사람 같으니!'라고 하더군요."[8] 어쩌면 이런 일들은 누구보다 까다로운 사람이었던 드가가 '그녀'와는 잠자리를 가지고 싶어하지 않았음을 말해 주는 것일 뿐일지도 모른다.

　드가는 점잖은 사람도 아니었고, 성불구자는 더더욱 아니었다. 발레리 앞에서 조금도 머뭇거리지 않고 옷을 다 벗고 새 옷으로 갈아입은 적도 있었다. 로버트 허버트는 다음과 같이 지적했다. "스페인 여행을 하루 앞둔 저녁 드가는 함께 여행하기로 되어 있었던 조반니 볼디니에게 콘돔을 한꺼번에 많이 살 수 있는 가게의 주소를 알려주며 다음과 같이 적힌 쪽지를 전했다. '안달루시아에 가면 유혹하는 여자들이 많을 걸세, 우선은 자네에게 몰리겠지만 결국 나한테도 떨어지겠지. 이번 여행에서는 좋은 것들만 가지고 오는 거야. 그만하면 알아들었겠지?'" 한번은 모델에게 젊

은 시절 자신의 무분별했던 행동에 대해 이야기하기도 했다. "젊은 남자들이 대부분 그렇겠지만, 나도 성병을 앓은 적이 있었지. 그래도 나는 아주 막 살지는 않았거든." 한편 자신의 성생활에서는 망설였던 드가도 다른 사람들의 성생활에 대해서는 적극적으로 권장하는 편이었는데, 그에 대해 공쿠르 형제는 다음과 같은 기록을 남겼다. "한번은 그가 하녀 사빈에게 이렇게 말했다. '자기 나이에 아직도 사랑을 해보지 못했다면 말이야, 그러니까 아직 처녀라면 그건 견딜 수 없는 일이지. 안절부절못하면서 짜증을 부리는 모습을 봐줄 수가 없구면. 어이, 니티스, 같이 침대로 좀 가주지그래.'"⁹

어쩌면 드가는 젊은 시절 경험했던 거절에서 상처를 받았거나 무시무시한 성병에 두려움을 느꼈을지도 모르지만, 그럼에도 불구하고 그에게는 타고난 침착함과 과묵함, 그리고 작품에 대한 헌신이 있었다. 어떤 친구는 그가 너무 소심해서 거절당할 것 같은 일은 아예 시도하지도 못한다고 느꼈다. "그는 젊은이들이 으레 가지는 소심함이나 거절에 대한 두려움, 쑥스럽거나 부끄러운 상황에 대해 지레 겁을 먹는 태도 때문에 마음이 움직이는 대로 행동하지 못했다. 모델과의 관계가 종종 연애로 발전할 기회도 있었지만, 그때마다 정작 할 수 있는 일은 쓸데없는 농담을 던지는 것뿐이었다." 드가의 말 없음, 은밀하다고까지 할 수 있을 그런 태도는 많은 추측을 불러일으켰다. 빈센트 반 고흐(그 역시 여성들과의 관계에서 잘하는 편은 아니었다) 같은 사람은 드가는 성적으로 문제가 있으며, (티소도 지적했듯이) 자신의 성적 에너지를 엄격한 작업 원칙으로 풀어내고 있다고 주장하며 다음과 같이 말했다. "왜 드가가 여성과 제대로 할 수 없

다고 말하는지 모르겠습니다. 드가에게는 신참 법률가와 비슷한 점이 있어요. 여자를 좋아하지 않죠. 여자를 좋아하고 그들과 잠자리를 자주 갖게 되면 자식도 생길 것이고, 그러면 더 이상 작품에 몰두할 수 없게 된다는 것을 너무나 잘 알고 있는 사람입니다. 드가의 작품에 남성적 에너지가 넘치고 비인격적인 특징이 느껴지는 것도 그가 자신의 흔적을 지우고 싶어하는 법률가처럼 작업하기 때문입니다. 그는 자신보다 강한 인간들이 서로 뒤엉켜 성행위를 하는 모습을 지켜보며 그것을 훌륭한 작품으로 남깁니다. 본인은 거기에 큰 관심이 없기 때문에 그렇게 할 수 있는 것이지요."[10]

드가는 여성에 대한 환상도 없었고 섹스를 두려워했으며 감정에 휘말리는 것도 싫어했기 때문에, 그가 결혼을 하지 않았다는 사실은 전혀 놀라운 일이 아니다. 혼자 있고 싶었지만 외로움은 싫었던 그는 가끔은 결혼을 통해 위로를 받고 싶어했고, 아내를 만나지 못한 자신을 책망하기도 했다. 스물세 살이던 1857년에 적은 유명한 노트는 동경과 슬픔, 그리고 자신의 꿈을 이루는 것은 불가능하다는 생각으로 가득 차 있다. 그는 스스로에게 이렇게 묻는다. "착하고 아담한 여인을 만날 수 있을까? 까다롭지 않고 조용한 사람, 나의 변덕을 이해해 주고, 함께 있어도 내가 작업을 계속할 수 있는 사람이 있을까? 얼마나 그럴듯한 소망인가?" 15년 후 뉴올리언스의 친척들과 지내며 가족과 함께 지내는 즐거움에 빠져 있을 때는 아이를 가지는 것에 대해서도 생각했지만, 역시 후회로 글을 마치고 있다. "이런 새로운 삶에서는 착한 여성이 적이 되지 않을 것이다. 나의 아이가 몇 있다고 해도 나쁠 것 같지 않다. 너무 지나친 생각일까? (…)

지금이 적절한 때다. 아주 적절한 때. 아니라고 해도 사는 것은 크게 달라지지 않을 것이다. 조금 덜 흥겹고, 덜 존경스러우며, 후회로 가득한 삶이 되겠지만." 나이가 들어 가면서 그는 자신이 놓쳐 버린 기회를 종종 아쉬워했다.

결혼에 대한 욕망은 외로움보다는 집안일을 해주던 사람에 대한 불만에서 생겨나기도 했다. 한번은 실제로 머뭇거리며 바보 같은 청혼을 한 적도 있었다. 알레비 형제의 사촌이 마차에 오르는 것을 도와주다 생긴 우발적인 일이었다. "'앙리에트 아가씨, 아버님께서 당신의 손을 잡고 도와드려도 된다고 말씀하셨습니다.' 그녀는 생각 없이 손을 내밀었다. 그때 내 입에서 말이 튀어나오고 말았다. '아닙니다, 저는 당신과 결혼하고 싶습니다.' (…) 모두 아침에 해고해 버린 그 바보 같은 조이 때문이었다. 나는〔조이에게〕'당신을 보고 있으면 내가 결혼을 안 했다는 게 너무 후회가 됩니다. 세상에 어느 남자가 당신 같은 멍청이와 함께 살 수 있겠습니까?'라고 말해 버렸다. (…) 내게 아내가 있었다면 조이는 고분고분 말을 잘 들었을 텐데." 그런가 하면 자신이 결혼하지 않은 것에 대해 말도 안 되는 이유를 갖다 붙이는 일도 있었는데, 미술상이었던 앙브루아즈 볼라르에게는 이런 말도 했다. "내가 작품을 완성했는데 아내가 '작고 예쁜 작품이네요'라고 말하면 어쩌나 하는 두려움이 평생 나를 따라다녔기 때문입니다."

하지만 그 변명에도 나름대로 진지한 면이 있었다. 인상주의 화가들은 대부분 불확실하고 정처 없는 생활을 견딜 만큼 생활력이 있는 평범한 여인들과 결혼했다. 모리조나 커샛과 달리 그 아내들은 교육받지 못했고,

문화적인 세련됨을 갖추지도 못한 사람들이었다. 대단히 개인주의적인 화가이자, 분별력 없는 사람들 사이에서 유명해지는 것을 수치로 생각했던 드가는 자신의 변덕뿐만 아니라 자신의 작품까지 이해해 줄 수 있는 여인을 원했다. 그는 자신의 작품에 대해 "작고 예쁜 작품이네요"라고 말하는 실수를 범하는 모델 같은 여자와는 결코 결혼할 수가 없었다. 그뿐 아니라 우아하고 안락한 가정생활을 원하는, 자신과 비슷한 계급에 속한 여성들의 바람도 충족시켜 줄 수 없었다. 그는 "사랑은 사랑이고, 일은 일이지. 그런데 마음은 하나뿐이지 않은가!"[11]라고 결론지었다.

드가와 마찬가지로, 19세기의 화가나 작가들 중 몇몇은 결혼을 멀리하고 수도승과 같은 자세로 작업에 임해야 한다고 생각했다.

쿠르베는 "결혼한 남자는 예술에 있어 반동적으로 된다"고 말했으며, 유연한 코로의 입장에도 타협의 여지가 없었다. "내게 인생의 목적은 단한 가지밖에 없다. (…) 이 결심을 지키며 다른 어떤 것에도 진지한 관심을 두지 않을 것이다."

또한 들라크루아도 결혼하고 싶어하는 젊은 화가를 다음과 같은 말로 꾸짖은 적이 있다. "자네가 그녀를 사랑하고, 게다가 그녀가 예쁘기까지 하다면 그건 엎친 데 덮친 격이구먼. (…) 자네의 예술은 죽은 거야! 예술가란 자신의 작품에 대한 열정 이외에 다른 열정을 가져서는 안 된다네. 그것을 위해 다른 것은 모두 희생해야 해."

심지어 정부와 함께 살고 있던 인상주의자들까지도 그들의 관계를 공

식화고 자식들을 호적에 넣는 일에는 미온적이었다.

역시 정부와 일정한 거리를 두고 지냈던 플로베르도 제도로서의 결혼은 자신의 집중력을 떨어뜨리고 상상력을 필요로 하는 일을 할 수 없게 만들 것이라고 느꼈다. "규칙적이고 안정되어 있으며 지속적인 보통의 사랑은 나와는 어울리지 않는 일이다. 그런 사랑은 나를 혼란스럽게 만들고, 생각 없는 삶, 물리적인 현실과 일상적인 일들만 있는 삶으로 이끌 것이다." 플로베르나 헨리 제임스의 소설 「대가의 가르침The Lesson of the Master」에 등장하는 작가 주인공처럼, 드가는 결혼이란 미적 완벽함을 추구하는 예술가의 여정에는 방해가 되는 것이라고 믿었다. 제임스의 소설에서는 희망에 들뜬 젊은 작가가 이렇게 묻는다. "진정으로 예술을 이해하는 여인, 그를 위해 희생에 동참해 줄 여인이 있을까요?" 혼자 지내는 위대한 작가가 대답한다. "그들이 어떻게 희생에 동참할 수 있겠나? 그들 자체가 이미 희생인 것을." [12] 드가는 위대한 예술이나 상상력은 일종의 순수함을 필요로 하며, 수도사의 삶과 같은 고독을 통해 얻어지는 것이라고 믿었다. "진지한 예술을 창조하고 싶고 자신의 작품이 조금이나마 독창성을 갖기를 원한다면, 적어도 결함이 없는 인격을 유지하고 싶다면, 고독한 삶에 묻혀 지내는 방법밖에 없다." 그는 "예술에서 가장 아름다운 것은 무언가를 포기하는 것에서부터 시작된다" [13]고 느꼈다.

1868년에 이르자 드가는 그의 재능에 대한 사람들의 기대를 충족시켰

고, 살롱에도 4년 연속 출품했다. 1865년의 〈오를레앙의 불행〉, 1866년의 〈장애물 경주〉, 1867년의 〈벨렐리 가족〉, 그리고 1868년의 〈발레 '샘'에 출연한 피오크르 양〉이 그 작품들이다. 그는 언론의 관심을 받기 시작했고, 무엇보다도 역사적인 주제에서 벗어나 경마장이나 초상화, 발레 등 동시대의 주제들을 그리기 시작했다.

초기 걸작 중의 하나인 〈벨렐리 가족〉(1858~67)은 그의 고모 로라 드가와 고모부 제나로 벨렐리(법률가이자 자유주의적 언론인이었다), 그리고 그들의 두 딸이 집에 함께 있는 모습을 그린 작품이다. 1859년에서 1960년 사이에 드가에게 보낸 편지에서 로라는 남편에 대한 험담을 쏟아 놓았다. 그녀는 남편을 "대단히 불쾌하고 정직하지 못한 사람"이라고 부르며 "너도 잘 알다시피 밉살스런 성격에 변변한 직업도 없는 제나로와 계속 살다 보면 머지않아 죽을 것만 같구나"라고 적었다. 그녀는 남편의 "불쾌한 용모"까지 언급하며, 아내는 물론 "본인을 위해서도 조금이라도 개선해 보려는 노력"을 전혀 보이지 않는다고 했다.

작품에서는 불행했던 부부와 대조를 이루는 매력적인 실내장식이 아름답게 그려져 있다. 조금 옅은 파란색 꽃이 파란색 벽지에 촘촘하게 박혀 있고 촛대와 접시, 벽시계와 액자가 거울에 비친다. 왼쪽에 좁은 복도가 보이고 오른쪽 아래로 반쯤만 보이는 강아지는 황급히 그림 속 공간에서 도망가는 중이다.

배경에는 드가가 최근에 그린 할아버지(로라의 아버지)의 조상화가 금박 액자에 걸려 있다. 임신 중인 로라는 아래가 넓은 장례식 복장 같은 검은색 옷을 입고 있는데, 한 손은 딸 조반나의 어깨에 두르고 다른 손으로

는 테이블을 짚은 채 먼 곳을 바라보고 있다. 어머니 옆에 선 빨간 머리의 조반나는 검은색 드레스 위로 소매 없는 흰색 원피스를 입은 모습이다. 두 손을 단정하게 앞으로 모은 그녀는 파란 눈을 커다랗게 뜨고 관람객 쪽을 보고 있다. 짙은 머리의 동생 줄리아 역시 소매 없는 흰색 원피스를 입고 있는데, 검은색 드레스는 언니의 것보다 조금 짧아서 그 아래 흰색 스타킹을 신은 다리가 보이고, 그 다리는 다시 의자 다리와 균형을 맞추고 있다. 그림 한가운데 놓인 딱딱한 의자 모퉁이에 살짝 걸터앉은 줄리아는 손을 허리에 갖다 댄 채 반쯤 감긴 갈색 눈으로 그림 왼쪽의 아버지를 지나 어머니와 같은 곳을 응시한다. 벽난로 앞에 놓인 짙은 의자에 옆으로 앉은 남작은 대머리에 갈색 수염을 길렀고, 회색 재킷을 입고 있다. 아내와 두 딸 쪽으로 고개를 돌리고 있지만 그들을 똑바로 쳐다보고 있는 것은 아니다. 아이가 한 명 더 생긴다고 해서 부부의 적대감이 누그러지지는 않을 것처럼 보인다. 친밀감이 느껴지는 배경에도 불구하고, 벨렐리 부부는 돌이킬 수 없을 정도로 서로 멀어 보인다. 드가의 〈화〉(1869~71)에 등장하는 남녀처럼 가까이 있지만 서로 관심을 보이진 않는 모습이다.

가족에게 무시당하고 드가의 미움을 받던 제나로는 거의 있으나 마나 한 사람 취급을 받고 있지만, 사실 그는 맹렬한 선동가이자 중요한 정치인이었다. 나폴리에서 태어난 그는 1848년 부르봉 왕조에 대항하는 이탈리아 혁명에 참가한 후 다음 해 마르세유로 망명했으며, 1853년 궐석재판에서 사형을 선고받기도 했다. 1852년에서 1859년까지 토스카나의 수도 피렌체에서 살았으며, 사면된 후 1860년에는 나폴리로 돌아갈 수 있었다. 그는 가리발디의 혁명운동을 지지했고, 비토리오 에마누엘레 2세 정부에

서 행정관 겸 의회 의원으로 활약했다. 드가의 가족 그림에서 손에 잡힐 듯 느껴지는 긴장감은 로라의 병약함과 정신질환, 그리고 피렌체에서 도피 생활을 하던 시절의 정치적·재정적 어려움에서 비롯된 것이라고 할 수 있다. 〈벨렐리 가족〉에서 느껴지는 팽팽한 분위기(이는 마네가 그린 부모님의 초상화에서 느껴지는 분위기와 비슷하다)는 톨스토이의 『안나 카레니나』에 나오는 첫 문장을 확인시켜 주는 듯하다. "행복한 가정은 모두 비슷하지만, 불행한 가정은 모두 다른 방식으로 불행하다."

〈실내: 겁탈〉(1868~69)은 슬프면서도 보는 이로 하여금 생각에 잠기게 만드는 갈색 톤의 작품으로, 드가의 작품들 중 가장 매혹적이면서 가장 수수께끼 같은 작품이다. 또한 이 작품은 등장인물 사이의 긴장을 통해 작품의 힘을 전하고 있는 그림이다. 오른쪽에 수염을 기른 젊은 남자가 있다. 짙은 색 정장을 차려입은 남자의 얼굴은 그늘에 가려져 있지만 그 눈빛만은 반짝이고 있다. 그는 아늑한 느낌이 드는 장식에 천장이 낮은, 밀실공포증을 일으킬 것 같은 답답한 방 방문에 기대어 서 있다. 다리를 벌리고 선 남자는 주머니에 손을 넣고 있는데, 벽에 비친 그의 그림자가 불길한 느낌을 준다. 그림 왼쪽에는 누구의 도움도 얻지 못한 여인이 있다. 테이블에 놓인 램프가 여인과 냉정한 남자 사이를 갈라놓고 있으며, 여인은 어깨를 드러낸 채 옷을 반쯤만 걸치고 있다. 검은색 드레스와 모자는 침대에 놓여 있고, 뜯어진 채 나무 바닥에 아무렇게나 내팽겨진 여행가방에서 흰색 속옷이 삐져나와 있다. 녹색 귀설이를 하고 흰색 속치마를 걸친 여인은 한 손으로 머리를 짚은 채 남자에게 등을 돌린 자세로 운다. 그림의 왼쪽 배경에는 액자에 담긴 지도 아래 테이블 위로 남자가

쓰고 온 모자가 뒤집힌 채 놓여 있고, 단정하게 정리된 좁은 침대에서는 그들이 뒹굴었던 흔적을 찾아볼 수 없다. 이 작품에서 침대는 불길한 소품으로 등장한다〔이와는 대조적으로 드가의 다른 작품 〈화장실의 여인〉(1876~77)에서 커버가 뒤집힌 싱글 침대는 부드럽고 따뜻한 느낌을 준다〕.

검은색 의자 위에 앉은 여인이 입고 있는 흰색 속치마, 검은색 가방에 든 흰색 속옷, 그리고 흰색 침대커버 위에 놓인 여인의 검은색 옷이 모두 서로 조화를 이루고 있다. 그림의 중앙에서는 여인이 입고 있는 흰색 옷과 가방에 든 흰색 옷, 그리고 램프의 불빛이 어둠을 배경으로 밝은 색의 삼각형 구도를 만들어 낸다. 가정집 같은 분위기는 남자가 돈을 지불했으며, 여인은 자신의 몸뿐만 아니라 자기 방까지 남자에게 허락했음을 암시한다. 벽난로 위에 걸린 거울은 남자의 욕망과 여인이 겪은 폭력이 지닌 감정적·심리적 효과까지 비추고 있다. 겁탈이 있었음을 암시하는 장치로는 춤추듯 타오르는 불길, 여인의 붉은 머리칼과 남자의 붉은 수염, 벽지에 그려진 빨간색 꽃과 램프의 그림자, 바닥의 빨간 줄무늬, 그리고 램프의 빛을 받아 드러난 열린 가방의 보라색 안감 등이 있다. 바닥의 붉은 줄은 무언가를 암시하는 듯 바닥에 버려진 그녀의 코르셋을 정확히 관통하고 있다. 드가는 그의 노트에서 코르셋에 대한 집착을 표현하기도 했다. "코르셋 (⋯) 막 벗겨 낸 코르셋은 아직 여인의 몸의 형태를 그대로 간직하고 있는 것처럼 보인다."[14]

이 작품의 제목은 '파리에서의 불행한 섹스(The Misfortunes of Sex in Paris)'가 될 뻔했다. 어깨를 드러내고 몸을 숙인 채 자신을 겁탈한 남자에게 등을 보이고 있는 여인의 모습이 〈오를레앙의 불행〉의 왼쪽 구석에

있는 폭행당한 여인의 모습과 유사했기 때문이다. 이 작품을 보는 이는 왼쪽의 여인에 초점을 맞추고 오른쪽으로 이동하며 그림을 읽게 된다. 어두운 의자와 바닥, 버려진 옷과 바지를 지나 시선은 드디어 남자에게 이른다. 상징적인 의미를 갖는 여행가방의 그림자 끝에서 시작되는 남자의 바짓가랑이에도 램프의 불빛이 비치고 있다. 여인의 출구를 막아선 그는 그녀를 영원히 가둘 것처럼 보인다. 그는 여인의 고통과 슬픔에 어느 정도 책임이 있지만, 그럼에도 불구하고 지금 울고 있는 여인에게 일말의 동정심도 보이지 않고 있다. 그뿐 아니라 가학적인 즐거움까지 느끼는 것 같다. 한때 짝을 이루기도 했던 사이이지만, 지금 두 사람은 두 사람 사이에 놓인 환한 공간에 의해 ─ 신체적으로나 심리적으로 ─ 분리되어 있다. 그것은 절대로 다시 이어질 수 없는 간극이다.

평론가 카미유 모클레어는 이 그림에서 전혀지는 불안한 분위기와 혼란스러운 감정을 생생하게 묘사했다. "우리는 격렬한 싸움 끝에 찾아온 무거운 침묵 속에 놓인 우리 자신을 발견하게 된다. 반라의 희생자가 고통으로 몸을 숙인 채 흐느끼는 소리에 그 침묵은 깨지고, 문에 기대선 남자는 이제 막 자신의 욕정을 만족시킨 후 다시 한 번 정신을 차린다. 애도하는 듯 그녀의 절망에 대해 생각해 보기도 하지만, 그런 무력감과 후회에도 불구하고 그의 눈에서는 광기의 흔적이 느껴진다." 고든과 포지는 작품을 구성하고 있는 일련의 대조에 대해 이야기했다. "검은색과 흰색, 서 있는 남자와 웅크린 여자, 옷을 입은 남자와 옷을 벗은 여자, 곧바로 선 남자와 웅크린 여자, 얼굴을 보이는 남자와 얼굴을 돌린 여자, 모든 면에서 (…) 두 사람은 상반된 모습을 하고 있다. 이것이 바로 끔찍한 지경

에 이르러 버린 친밀함이다."**[15]**

　이 극적인 그림 속의 눈에 보이는 증거와 두 사람의 몸동작이 전하는 분위기는 신체의 겁탈을 참을 수 없는 심리적 불안함으로 바꾸어 놓았다. 또한 이 그림은 성에 대한 드가 자신의 양가적인 태도를 암시한다. 야만적인 지배가 전해 주는 잔인한 즐거움과 폭력을 당한 희생자에 대한 동정심이 동시에 느껴지는 작품이다.

# 추한 것과의 만남
### 1870~1874

1870년 7월, 프랑스-프로이센 전쟁이 발발하자 인상주의자들은 뿔뿔이 흩어졌다. 피사로와 모네는 영국으로 건너갔고, 알프레드 시슬레는 가족과 함께 머물렀으며, 세잔은 프로방스로 내려갔다. 르누아르는 기병대에 징집되었고, 프레데리크 바지유는 보병이 되었다. 이미 삼십대 후반이었던 드가와 마네는 징집 대상은 아니었지만 둘 다 시민군에 자원했다. 그들은 스당 전투에서의 패배로 전쟁이 끝난 것은 아니라고 생각했으며, 애국적인 파리 시민으로서 독일군으로부터 수도를 지키기를 원했다.

드가는 처음엔 보병대에 합류했으나 소총 겨냥을 잘할 수 없다는 사실이 밝혀지고 나서 포병대로 보내져 파리 외곽의 요새에서 복무했다. 10월 초에는 뱅센 숲 근처에 있는 12요새에 배치되었는데, 그곳의 지휘관은 그의 학교 친구이자 엔지니어로 성공한 앙리 루아르였다. 동부전선에서는

거의 아무 일도 일어나지 않고 있었기 때문에 드가는 안전한 요새 안에서 군사적 의무에 대한 부담 없이 그림을 그리거나 책을 읽으며 조용한 가을날을 즐길 수 있었다. 이탈리아의 전기작가에 따르면, 식량이 부족했기 때문에 "적에게 포위된 상황에서 그는 종종 아버지의 집에 찾아가 한 마리에 5프랑씩 하던 시궁쥐를 사먹으며 배고픔을 달래곤 했다"고 한다.

1870년 10월, 모리조 부인은 에드마에게 보낸 편지에서 "드가는 아직 대포소리를 직접 들어 본 적이 없는데, 자신이 그 소리를 견딜 수 있을지 없을지를 알아보기 위해 한번쯤 들어보고 싶어한다"고 적었다. 베르트에게 쓴 편지에서는 "그와 마네는 나라를 위해 목숨을 바칠 준비가 되어 있다는 점에서는 같았지만, 수도를 방어할 방법과 시민군의 활용에 대해서는 의견이 달라 많이 싸운다"고 했다. 친구였던 조각가 조제프 퀴벨리에의 죽음에 상처를 받은 그는 그 일에 대해 제임스 티소에게 화를 내기도 했다. "전투에서 돌아오는 길에 드가와 마네를 만난 티소는 사망자 중에 그들의 친구가 있었다고 전하며, 그의 모습을 스케치로 남겼다고 말했다. 그가 그림을 꺼내 두 사람에게 보여 주자 드가는 그 그림을 팽개치며 '시체를 가지고 왔어야지!' 라고 화를 냈다."[1] 친구에 대한 사랑 앞에서는 예술적인 충동도 다 지워져 버린 셈이었다.

코뮌에 반대했던 모리조 부인은 코뮌 기간에 불타 버린 정부 건물들에 대해 이야기하면서 "드가 씨가 이번 일로 부상을 입었다면, 그건 죗값을 받은 거야"라고 탄식했다. 드가는 부상을 입지는 않았지만, 점령 기간에 야외에서 잠을 자면서 얼굴에 찬바람을 많이 맞은 덕분에 시력이 크게 악화되었다. 1871년 그는 처음으로 자신이 실명할지도 모른다는 두려움을

밝혔다. "전쟁 내내 그랬고, 지금까지도 눈에 문제가 있는 것 같다. (⋯) 책을 읽거나 작업을 하는 것은 물론 외출하기도 힘들 때가 있는데, 계속 이런 상태로 지내야 하는 것은 아닌지 두렵다." 다음 해, 반쯤은 열대기후라고 할 수 있을 뉴올리언스의 태양 아래 지내면서 그는 자신의 시력에 한계가 있음을 분명히 확인했지만, 그럼에도 불구하고 계속 그림을 그려나갔다. "내 눈은 지금 조심스럽게 다루어야 하는 상황이라서 어떤 모험도 할 수 없습니다. (⋯) 마네라면 이곳에서 사랑스러운 소재들을 많이 발견했을 겁니다. 나보다 훨씬 더 많이 볼 수 있었겠지만, 그래도 나 역시 적지 않은 작품을 그리고 있기는 합니다."[2]

드가의 가족은 뉴올리언스와 부에노스아이레스에서부터 피렌체와 나폴리에 이르기까지 전 세계에 흩어져 있었다. 1872년 10월 전쟁이 끝나고 1년 반이 지났을 때, 드가와 동생 르네는 루이지애나에 있는 가족을 방문하기 위해 리버풀에서 뉴욕까지 가는 스코샤호에 몸을 실었다. 동생 아실과 르네가 그곳에서 사업을 하고 있었고, 어머니의 친척들은 그때까지도 프랑스어를 사용하며 뉴올리언스에서 지내고 있었다. 프랑스와 마찬가지로, 미국 역시 끔찍했던 전쟁의 여파에서 회복하려고 애쓰던 시기였다. 남북전쟁은 면화에 기반을 두고 있던 지역 경제를 완전히 파괴해 버렸고, 혼란을 틈타 한탕 해보려는 북부 출신 사람들이 넘쳐나고 있었다. 르네는 미국에 있던 뮈송 일가에게 약간의 조롱이 섞인 편지를 보냈다.

"이 위-이-이-대한 예술가를 맞이할 준비를 해주기시 바랍니다! 이분은 밴드나 군대 의장대, 소방수, 사제들까지 역에 동원할 필요는 없다고 하시네요."

드가는 영어를 할 수 없었기 때문에(그래도 '중남미 독수리(turkey Buzzard)'라는 단어가 멋있다며 계속 중얼거리곤 했다), 열흘 동안 항해를 하면서 함께 배를 탄 사람들과 깊이 있는 대화를 나눌 수는 없었다. 뉴욕에서는 이틀을 보냈는데, "얼마나 대단한 문명인가? 유럽에서 온 증기선들이 여객 기차처럼 다니고 있다. 우리는 수많은 마차는 물론 물 위를 떠다니는 기차도 지나쳐 갔다. 영국의 가장 좋은 모습을 보는 것 같다"고 감탄했다. 나흘 동안 기차를 타고 남부로 이동하면서는 침대칸이 있는 기차에서 제공되는 서비스에 다시 한 번 깊은 인상을 받았다. "밤에는 제대로 된 침대에 몸을 눕힐 수가 있습니다. 객차가 (…) 기숙사로 바뀌는 셈이지요. 잘 때 신발을 벗어서 침대 밑에 내려놓았더니 친절한 흑인이 아침까지 반짝반짝 닦아 놓더군요."<sup>3</sup>

뉴올리언스에 도착한 드가는 이국적 건축물, 풍부한 과일이나 꽃, 백인과 흑인이 뒤섞여 지내는 다양함, 오래된 버스와 함께 도시 한가운데에서 떠다니는 듯한 커다란 배에 압도당했다. "서로 다른 양식으로 된 기둥들이 받치는 흰색의 대저택, 정원에는 목련과 오렌지 나무, 바나나 나무, 낡은 옷을 입은 흑인들이 있고 (…) 흑인 유모의 품에 안긴 백인 아이, 당나귀가 끄는 마차, 대로 끝에 보이는 증기선의 높은 굴뚝, 이런 것들이 이 지역의 색입니다. 너무 밝아서 제 눈이 불편할 정도네요." 예쁘지는 않지만 매력적인 무용수나 목욕하는 여인, 그리고 창녀를 그린 작품을 예견이

라도 하듯 그는 "이곳의 여인들은 하나같이 예쁜데, 그 매력 속에서도 약간의 추한 느낌을 가지고 있습니다. 그것 때문에 구원이 가능한 것이겠지요"라고 적었다.

선을 중시했던 화공은 밝은 하늘 아래 우뚝 선 것처럼 보이는 흑인들의 걷는 모습, 그 그림자의 실루엣을 좋아했고, 흑인 유모와 백인 아이의 대조, 정신없이 바쁜 사업가와 느릿느릿 움직이는 그의 하인의 대조를 좋아했으며, 흑인이든 백인이든 상관없이 미녀를 좋아했다.

　　얼굴빛에 상관없이 흑인 여성들은 내가 가장 좋아하는 대상이다. 새하얀 백인 아이를 안고 있는 모습, 세로로 된 홈이 있는 기둥이 받치는 흰색 저택 앞에 선 모습이나 오렌지 나무가 가득한 정원에 서 있는 모습, 모슬린으로 만든 옷을 입고 그들의 작은 집 앞에 모인 여인들, 공장 굴뚝만큼 높아 보이는 두 개의 기둥이 있는 증기선, 터질 듯한 색의 향연을 보여 주는 과일 상점과 그 가게의 주인, 흑인들의 동물 같은 힘을 빌려 정신없이 돌아가는 사무실에서 느껴지는 대조, 그리고 순수한 혈통의 예쁜 여인들, 스물다섯 살 정도 된 여인의 아름다움, 탄탄한 몸매의 흑인 여성들!

드가는 가족 초상화를 몇 점 그렸다. 하지만 작품을 진지하게 받아들이지 않고 산만한 행동을 보이는 모델, 관습적인 그림을 원하는 그들의 바람, 그리고 눈을 괴롭혔던 "어떻게 해볼 수 없는" 빛 때문에 작업은 쉽지 않았다. 1873년 뉴올리언스에서 그린 〈발 치료〉는 소재가 가지는 표면적인 의미와 숨은 의미 사이의 대조로 힘을 얻는 작품이다. 즉 미용과 외과

수술 사이의 대조라고 할 수 있다. 그러한 불편한 분위기는 배경이 되는 안락한 집 안, 특히 여인의 옷이 아무렇게나 던져져 있는 베이지색 소파 덕분에 더욱 무겁게 느껴진다. 바닥까지 흘러내린 흰 천이 결혼 적령기에 이른 소녀의 몸을 환자나 미라처럼 칭칭 감고 있고, 그녀의 발이 놓인 의자도 마찬가지다. 눈을 감은 소녀는 반쯤 의식을 잃은 것처럼 보이고, 혈색이 없이 뻣뻣해 보이는 그녀의 다리가 흰색 천 밑으로 삐져나와 의자 위에 걸쳐져 있다. 검은색 옷을 입은 발 치료사는 반짝이는 대머리를 숙인 채 조심스럽게 그녀의 발을 만지고 있다. 의식이 없는 소녀의 다치기 쉬운 다리와 발에 온 신경을 집중하고 있는 이 나이 든 신사는 지금 자신의 도구를 이용해 소녀의 발가락을 잘라 낼 준비를 하고 있다. 두 사람의 기묘한 친밀감과 치료라는 작품의 주제가 이 그림에 커다란 긴장감과 흥미를 불러일으킨다.

드가가 루이지애나에서 그린 작품 중 최고 걸작은 〈뉴올리언스의 면화 거래소〉(1873)라고 할 수 있다. 집안 사업이었던 이 거래소의 경영을 맡은 인물은 미국에 있는 가족들 사이에서는 기둥 역할을 했던 외삼촌 미셸 뮈송이었다. 전 세계를 돌아다니며 일을 했던 그는 독일에서 법학을 공부하고 영국에서 면화 거래를 익혔다. 그의 거래소가 어떻게 돌아갔는지에 대해 한 예술사가는 다음과 같이 기록했다.

드가의 삼촌은 중개업자로 외국에서 미국 면화재배업자들의 이해를 대변하는 인물이었다. 중개업자를 통하는 시스템에서는 미셸 뮈송이나 그의 동업자들이 소규모 농장이나 플랜테이션 농장에서 나오는 면화를 위탁받

아 판매했다. 면화 판매를 위탁받은 그는 구매자를 직접 찾거나, 북부에 있는 또 다른 중개인에게 면화를 보내, 다시 그 중개인이 해외의 구매자들에게 물건을 팔 수 있게 했다. (…) 〔그는〕 면화의 보관이나 검역, 분류, 보험 가입, 선적을 위한 재포장까지 전 과정을 총괄했다.**4**

"모든 것이 활력 있고, 모든 사람들이 맡은 일에 열중하는" 파리의 사탕수수거래소나 역시 분주했던 뉴올리언스의 다른 사무실들에 비해, 하늘에서 금방 내려온 듯한 면화 뭉치가 쌓여 있는 면화거래소는 한가하고 정적이며, 심지어 나른해 보인다. 거래소는 극장처럼 보이는데, 막상 막이 오르면 남자 배우들만 나오는 연극이 펼쳐질 것만 같다. 창문은 모두 열어 놓았지만 바람이 불지도 않고 서류 뭉치도 보이지 않는다. 바닥은 먼지 한 점 없이 깔끔하고, 열네 명의 등장인물 중 적어도 다섯 명은 아무 일도 하지 않고 있다. 뒤쪽에 열려 있는 문 앞에 두 젊은이 — 아마도 사무실 사환이거나 심부름꾼일 텐데 — 가 서 있다. 둘 중 한 명은 두 손을 뒤로 돌린 채 뭔가 시키기를 기다리고 있지만, 아마도 그가 할 일은 없을 것 같다. 맨 왼쪽의 높은 모자를 쓰고 팔을 내린 채 다리를 꼬고 있는 인물이 드가의 동생 아실인데, 지금 한가롭게 창틀에 몸을 기대고 있다. 그의 오른쪽, 즉 창문 바깥에는 경마장 모자를 쓴 신사가 한가롭게 턱을 괸 채 꿈을 꾸는 듯한 자세로 쉬고 있다. 그림의 가운데 다리를 벌리고 담배를 물고 있는 또 다른 동생 르네는 지역 신문 《데일리 피카윤*Daily Picayune*》을 뒤적이며 재미있는 기사를 찾고 있다.

드가는 이 게으름을 날씨 탓으로 돌리고 있는데, 그 날씨에 대해 "여름

에는 도저히 견딜 수 없고, 다른 계절에도 가끔씩 숨이 막힐 지경이다"라고 했다. 하지만 이 작품 속의 게으름에는 다른 이유도 있었다. 사실 이 중개소는 옛날 방식으로 대충대충 운영되는 곳이었는데, 그나마 1873년 2월 1일 드가가 이 그림을 그리는 동안 사업이 망해서 파산하고 말았다. 미셸 뮈송은 큰 빚을 지게 되고 "그의 딸[에스텔라]은 시력을 잃고 만다." 그뿐 아니라 얼마 후 그의 동생이 정신병자가 되고 손주들 몇 명이 목숨을 잃는 일이 발생한다. 하지만 드가는 그 여행을 통해 많은 것을 얻었던 것으로 보인다. 1873년 3월 말 드가가 파리로 돌아간 후 미국의 외삼촌은 아들에 대한 오귀스트의 신뢰를 다시 한 번 확인하게 된다. "에드가는 이번 여행에 완전히 매혹되어서 돌아왔더구나. (…) 네 말대로 호감이 가는 청년이지. 아마도 하느님께서 그의 시력을 계속 지켜 주시고 중심만 잡으면 위대한 화가가 될 것 같다."[5]

　드가는 지성이나 성격, 재능 덕분에 자연스럽게 인상주의자 그룹의 리더가 되었다. 하지만 그의 기법이나 내용은 피사로나 모네, 르누아르의 그것과는 아주 달랐다. 그들의 그림은 "완성된 느낌을 주기보다는 스케치에 가까웠다. 선이 또렷하고 부드럽다기보다는 색채를 강조하고 마무리에 신경 쓰지 않는 편이었으며, 화실에서 공들여 작업하기보다는 눈에 보이는 그대로를 직접적으로 표현하려 애썼다. 또한 표현적이거나 지적이지 않고 특별히 전달하려는 내용이 없이 감정에 충실했으며, 이야기를 전

하는 그림이 아니었다." 자연이나 시골, 그리고 외광회화에 대한 드가의 생각 역시 그들과는 반대되는 것이었다. 그는 시골의 농부를 그린 적이 없을뿐더러, 그에 대해 언급한 적도 없다. 그런 것들은 그의 관심사가 아니었다. 뼛속까지 파리의 도시인이었던 그는 사람들이 꽃을 한 아름 안고 야유회를 다녀오는 모습을 보면 "위생적인 외출"이라고 불렀다. 마치 사창가에서 쉬는 대신 전원 풍경을 즐기고 온다는 투였다. 그는 "자연을 보고 있으면 금방 지루해지고, 시골의 탁 트인 공간에 가면 어지럽고 숨이 막히는 것 같다"고 했다. 따뜻한 햇살이 비치는 날이면 집 안에 처박혀서 "문을 닫아 놓고 하루 종일 잠이나 자고 싶다"고 했던 사람이다. 그에게 회화는 야외 활동이 아니었다. 한번은 볼라르에게 외광회화를 중시하는 화가들을 처단할 계획에 대해 진지하게 이야기한 적도 있었다. "내가 정부의 실력자라면 특수부대를 동원해서 야외에서 풍경화를 그리는 화가들을 특별 감시하게 할 생각이네. 누구를 죽이겠다는 건 아냐. 그냥 가끔 산탄총이나 쏘며 경고를 하는 거지."

드가도 종종 풍경이나 바다를 그렸지만, 바깥에서 그림을 완성하기보다는 화실에 돌아와 재창조하는 편을 선호했다. 달리는 기차의 차창 밖으로 스치는 풍경을 보는 것만으로도 충분했다. 그는 지커트에게 다음과 같이 말했다. "집 밖으로 나가지 않고도 잘 해나가고 있는 편입니다. 수프한 그릇과 오래된 붓 세 개만 있으면 최고의 풍경화를 그릴 수 있지요. 구름이 필요하다면 손수건을 꺼내서 적당한 빛을 얻을 때까지 둥그렇게 폅니다. 저한테는 그게 구름입니다." 그는 직접 관찰하는 것보다는 마음의 눈으로 상상하는 것을 좋아했다. 해변을 그릴 때는 어떻게 하느냐는 질문

을 받았을 때에도 비슷하게 대답했다. "쉽습니다. 화실 바닥에 프란넬 코트를 펼쳐놓고 그 위에 모델을 앉히는 거죠. 아시겠습니까?" 그는 화가란 자신이 본 것을 그대로 옮기는 사람이 아니라 그것을 변형시키는 사람이 되어야만 한다는 믿음을 피력했다. "그림 속 인물이 내쉬는 숨은 야외에서 내쉬는 숨과 다릅니다."[6]

  학교 친구인 폴 발팽송의 시골 저택에서 노르망디에 있는 종마사육장까지 마차를 타고 가는 동안 드가는 생동감 있는 인물이나 풍경, 혹은 분위기를 익히기 위해 필딩의 소설 『톰 존스*Tom Jones*』의 프랑스어 번역판을 읽었다. 마차 밖의 풍경은 그에게 "바로 영국을 떠올리게 했다. 관목 울타리에 둘러싸인 크고 작은 목초지, 축축한 길, 녹색과 암갈색의 연못." 개인 마차를 타고 안락한 여정을 즐기던 그에게는 소설 속의 두 문장이 특히 즐거움을 더해 주었을 것이다. 필딩은 좁은 길에 대해 언급하며 다음과 같이 묘사했다. "승객을 거의 짐짝처럼 취급하는 역마차였지만, 재주 좋은 차장은 네 명 자리에 여섯 명을 앉히고도 조금도 불편함을 느낄 수 없게 해주었다. (…) 그렇게 끼여 앉은 자리에서 서로 양보하며 좁은 공간을 나누는 것은 인내를 필요로 하는 일이었다." 필딩은 이어 정감 있는 역마차 여행을 소설가와 독자의 관계에 비유했다. "여러분과 내가 역마차에 함께 타고 있는 여행객이라고 생각해 봅시다. 좁은 공간에서 며칠을 함께 지내는 동안, 여행을 하다 보면 말다툼을 하거나 서로 적대감이 생기는 일도 있겠지만, 결국 모두 화해하고 마지막에는 마차 전체가 활기차고 즐거운 곳이 될 것입니다."[7]

❖

　1874년에 있었던 제1회 인상주의자 전시회의 창립 멤버는 드가, 모리조, 피사로, 모네, 르누아르, 시슬레, 세잔이었다. 이미 살롱에서 인정을 받았던 드가, 모리조, 피사로가 이 반란자들의 모임에 가담해 끝까지 함께했다는 점은 의미심장하다. 드가의 동기에 대해 한 친구는 다음과 같이 말했다. "그의 작품이 살롱에서 전시되기도 했습니다만, 일단 위치가 좋지 않았고, 또 그가 느끼기에는 일반인들이 그의 작품에 그다지 관심을 두지 않는 것처럼 보였던 겁니다. 물론 동료 화가들은 그의 작품에 걸맞은 관심을 보여 주었지만요." 살롱에서는 뛰어난 작품도 수천 점의 평범한 작품들 속에 묻혀 버리기 십상이었다.

　살롱의 심사위원과 평론가(자신을 칭찬해 주는 평론가도 예외는 아니었다)에 대한 드가의 적대감 역시 그로 하여금 살롱에 등을 돌리게 만들었다. 그는 프랑스의 사회학자 프루동이 『예술의 원칙과 그 사회적 목적에 관하여*Of the Principle of Art and Its Social Purpose*』에서 피력한 예술관에 동의했다. 프루동 역시 반동적인 심사위원과 평론가들을 폄하하며 다음과 같이 질문한다. "왜 우리는 예술가들이 하고 싶은 대로 할 수 있게 내버려 두지 못하는가? 줄타기 곡예사보다 예술가를 보며 더 불안해하는 이유는 무엇일까? 이런 질문들에 대해 생각해 보면 예술가가 가지는 가치에 대해 정확히 알 수 있을 것이다." 살롱에서 거절을 당했든 인정을 받았든 상관없이 인상주의자들은 자신들의 의견을 가지고 대중과 평론가들을 자극하는 혁신적인 전시회를 열었던 것이다.

드가는 인상주의자들의 구심점 역할을 했지만, 그들을 비판하는 데에도 거리낌이 없었다. 마네에 대해서는 예쁜 장식화밖에 못 만들어 낸다고 줄곧 이야기했는데, 밝은 색 그림들이 많이 전시된 전시회에서는 "여기서 나가게 해주게. 저 물에 비친 빛 때문에 눈이 아플 지경이야! 그의 그림은 나한테는 항상 추운 바람 같단 말이야! 조금만 더 나빴으면 아마 코트 깃을 세워야 했을 걸세"라고 말하기도 했다. 그는 동료 화가들에게 색보다는 장인정신을 강조했지만 이는 야외에서 그림을 그릴 때보다는 화실 안에서 중요한 가치였다. 어쨌든 다른 인상주의자들은 그의 충고를 무시하고 자신들의 방식대로 계속 나아갔다. 1874년 3월 제1회 전시회가 열리기 한 달 전, 그는 티소(그때 영국에 있었다)에게 동시대의 삶을 그린 작품들로 공식 살롱을 발칵 뒤집어 놓을 계획이라고 했다. "일이 잘 진행될뿐더러 지금까지는 열성을 가지고 하고 있고, 성공할 것 같네. (…) 사실주의 운동은 이제 다른 사조와 싸울 필요가 없어. 이미 여기에 존재하고 있으니까 말일세. 지금까지의 것과는 다르다는 것을 보여 줘야겠지, 아마 사실주의자들의 살롱이 될 걸세."[8]

인상주의자들 사이에는 예술적 차이뿐만 아니라 사회적 차이도 있었고, 좀 덜 여유 있는 집안 출신의 화가들은 보헤미안적인 기질을 보였다. 폴 세잔은 엑상프로방스의 부유한 집안 출신이었지만 반항적인 태도를 보이며 자신의 남부 사투리를 강조하고, 찌그러진 모자에 여기저기 붓 자국이 묻어 있는 코트를 입고 다녔다. 한번은 카페 게르부아에 앉아 있는 마네를 발견하고 "지금은 악수를 할 수 없겠군요, 마네 씨. 제가 일주일 동안 손을 안 씻었거든요"라고 공격적인 어조로 말한 적도 있다. 손을 내

밀지 않은 세잔의 행동은 우아한 마네를 생각해 주는 행동이었을 수도 있지만, 그의 댄디즘에 대한 조롱일 수도 있었다. 드가 역시 무용수나 노동자에 대해서는 나름대로의 일체감을 가지고 있었지만, 동료 화가들 중 몇몇에 대해서는 자기와 다르다고 생각했다. 역시 유복한 집안 출신인 귀스타브 카유보트에게 "그 사람들(모네와 르누아르)도 집으로 초대했단 말입니까?"라고 물은 적도 있었다.

카퓌생 가街에 있는 사진작가 나다르의 작업실에서 열린 제1회 인상주의자 전시회에 관람객이 많이 들지 않고, 평론가의 리뷰나 작품 판매도 기대에 미치지 못하자 드가는 실망했다. 하지만 그는 이어지는 전시회에서도 계속 구심점 역할을 했고, 불타는 의지로 동료들을 이끌었다. 카유보트는 회원들 사이에 갈등을 불러일으키는 드가와는 작품을 함께 전시할 수 없지만, 전시회의 성공을 위해서는 그의 뛰어난 작품들이 꼭 필요한 상황이라고 불평했다. 1881년 모네, 르누아르, 시슬레가 살롱으로 되돌아가자, 그 자리에 드가의 이탈리아인 친구들이 들어왔다. 그들이 보여준 관습적인 기법이나 주제가 모임의 혁신적 성격을 흐리게 했지만, 대중들에게 다가서는 데에는 도움이 되었다. 카유보트(그의 재산은 전시회를 계속 유지해 갈 수 있는 뒷받침이 되고 있었다)는 이탈리아 화가들과 함께하는 것에 강하게 반대했지만, 피사로는 드가 편이었다. 그는 메리 커샛이나 장 루이 포랭, 심지어 카유보트 본인을 불러온 사람이 바로 드가였다고 설득했다.

1885년, 예민하고 공격적이었던 신규 회원 고갱은 카유보트와 함께 드가의 전횡을 비판하며, 그것을 드가 개인의 이기주의와 개인적 야망 탓으

로 돌렸다. "드가가 점점 더 말이 안 되는 행동을 하고 있습니다. (…) 이 말은 믿으셔도 좋습니다. 드가는 우리의 운동에 큰 피해를 입히고 있어요. (…) 아마 말년에 다른 사람들보다 더 고생하게 될 겁니다. 자기가 제일이 아니고, 자기만이 적임자가 아니라는 사실을 깨닫고는 상처받으며 늙어 가겠지요."

다음 해, 궁핍한 화가들이 부유한 화가들에게 무시당하는 일이 생기면서 다시 한 번 계급 갈등이 불거졌다. 피사로는 모네에게 보낸 편지에서 전시회가 완전히 정체 상태에 빠졌다고 전했다. "드가는 아무 신경도 쓰지 않고 있습니다. 작품을 팔아야 할 이유도 없는 사람이고, 우리 모임이 아니더라도 커샛 양이나 다른 몇몇 화가들을 데리고 다닐 수 있을 테니까요. (…) 돈이 필요합니다. 〔돈이 있으면〕 우리 힘으로 전시회를 열 수 있습니다."⁹ 1886년 마지막 전시회였던 제8회 전시회가 열릴 무렵, 모임의 화가들은 이미 명성을 얻은 상태였다. 이제 그들은 폴 뒤랑 뤼엘 같은 일류 미술상을 움직일 수 있었고, 그는 자신의 국제적 판매망을 통해 그들을 알리고 작품을 팔아치웠다.

종종 드가와 싸웠던 인상주의자들이었지만, 그가 인상주의 운동을 위해 해준 일에 대해서는 감사하는 마음을 가지고 있었다. 그들은 드가에게 많은 것을 배웠으며, 그가 당시 최고의 화가라는 것도 알고 있었다. 카유보트는 모네에게 드가는 "사람을 아주 불쾌하게 하지만, 그가 재능 있고 (…) 재치 있는 말을 잘하고, 그림에 대해 훌륭한 감각을 가지고 있다는 점은 인정할 수밖에 없습니다"라고 말했다. 인정이 많았던 피사로도 드가는 "의심할 바 없이 우리 시대 최고의 화가입니다. (…) 드가가 얼마나 대

단한 사람인지는 쉽게 알 수 있습니다. 그의 선은 앵그르의 것보다 아름답고, 게다가 그는 현대적이기까지 하니까요!"[10]라고 했다.

# 말, 무용수, 목욕하는 사람, 창녀

　성숙기에 접어든 드가의 작품은 여가를 즐기는 모습보다는 사람들이 자신의 일에 몰두하고 있는 모습을 강조했다. 그는 경마와 발레가 연출하는 볼거리에 끌렸고, 잘 발달된 몸에 강도 높은 훈련을 받고 승부욕이 강한 운동선수나 화려한 무대의상을 입은 전문 배우들에 매혹당했다. 실제 공연에서 그들의 아름다운 몸은 우아한 움직임과 정교하게 구성된 패턴을 보여 주었다. 드가는 경마 기수나 무용수들이 눈이 높은 비판적 관객들 앞에 나서기 전에 몸을 푸는 모습을 관찰했다. 남다른 눈의 위치와 마치 영화를 보는 듯한 순간 포착을 통해 그는 극단적인 순간에서 나타나는 혹사당한 몸의 피로와 긴장, 그리고 상처를 보여 주었다. 미친 듯 질주하는 경주마와 절정의 순간 솟아오르는 무용수의 도약이 바로 그것이었다. 하지만 그는 실제 경주나 공연보다는 그것을 준비하는 과정의 긴장감, 기

수들이 말에 오르기까지의 과정, 혹은 무용수와 그녀를 둘러싼 남성 관람객들 사이의 미묘한 분위기 등에 더 관심이 있었다.

드가가 살았던 시대에 말은 도시의 일상생활에서 중요한 부분이었는데, 주로 파리의 도심을 가로지르는 마차를 끌었다. 드가 자신은 훌륭한 기수는 아니었지만(커샛은 말을 잘 탔다), 가끔씩 말을 탔고 몇몇 품종을 구분할 수 있을 만큼의 안목도 있었다. 그는 경마에서 누가 우승을 하고 기록은 어땠는지 등에 대해서는 관심이 없었다. 대신 테오도르 레프도 지적했듯이, 그는 "그 와중에 비교적 조용하고 차분한 순간들만을 선택해 그렸다. 말에 오른 기수가 장비를 점검하며 출발선 앞에 나란히 서 있는 모습, 말을 돌보며 풀을 먹이는 조련사의 모습 등을 보면서 그는 품격 있는 말의 자태나 우아한 움직임을 오랫동안 관찰하곤 했다."

"예술에서 우연적인 것은 없어야 한다. 움직임도 예외가 아니다"라고 주장했던 드가는 이번에도 현장에서 작업하지 않았다. 프랑스의 말 그림 전문 화가 존 루이 브라운은 드가가 자신의 경마 그림을 어떻게 조절하고 재창조했는지에 대해 다음과 같이 설명했다. "물론 드가는 오테이유나 롱상에 있는 경마장에 갔습니다. 하지만 그런 광경을 재창조한 것은 자신의 화실에서였습니다. 조명 아래에서 작은 모형 목마를 이리저리 돌려 가면서 말이죠."[1]

평생 동안 드가의 관심사였던 경마 그림은 35년에 걸쳐 이루어진 그의 변화를 살펴볼 수 있게 한다. 〈아마추어 주자들의 경주: 출발 전〉(1862)은 노란색 반바지와 밝은 상의를 입고 모자를 쓴 기수와, 다루기가 힘들어 보이지만 한 마리 한 마리 모두 개성이 강한 말의 모습을 그대로 옮겨 온

듯한 작품이다. 배경에는 드넓은 평원이 보이고 맨 앞줄에 양산을 들고 옷을 잘 차려입은 신사 숙녀의 모습이 보인다. 그림의 뒤편으로 구름이 잔뜩 끼고 간간히 푸른빛이 감도는 하늘 아래, 공장 굴뚝들 ― 시골 풍경을 조금씩 침범하고 있다 ― 이 갈색 언덕 위로 말 꼬리 같은 모양의 연기를 뿜어내고 있다. 서로 대조적인 사회계층을 대변하는 기수와 관람객이 이름 없는 이들이 일하고 있는 칙칙한 산업화의 건물을 배경으로 함께 등장하는 것이다.

〈관람석 앞의 경주마〉(1866~68)에서 드가는 조금 더 가볍고 절제된 갈색과 검은색을 사용해 이전 작품의 요소들을 재구성했다. 말 일곱 마리와 기수들이 그림자를 길게 늘어뜨린 채 그림 오른쪽에서 중앙까지 늘어서 있는데, 점점 더 작아지는 그 모습이 원근법을 잘 보여 준다. 맨 끝의 기수는 말을 잘 듣지 않는 검은 말을 다루느라 애를 먹고 있다. 그 격렬한 움직임이 그림 왼쪽의 흰색 경계선 가까이 있는 말과 기수의 비교적 평온한 모습과 대조를 이룬다. 지붕이 뾰족한 대형 천막 아래, 긴 치마를 입은 여성 관객들이 밝은 양산을 들고 서로 이야기하며 경주가 시작되기를 기다리고 있다. 배경에는 늘어선 나무 너머로 창백한 보라색 하늘 아래 몇몇 집의 지붕과 이제 어디서나 찾아볼 수 있는 공장 굴뚝이 보인다. 기수나 관람객 모두 차분한 모습이지만, 모두 곧 다가올 역동적인 경주를 기대하고 있다.

〈경주마 훈련〉(1880)에서는 여섯 조의 말과 기수가 등장한다. 한 명은 뒤로 몸을 젖히고 있고, 또 한 명은 뒷다리만 보인다. 붉은색 야생화가 드문드문 피어 있는 잔디밭에 왼쪽에서 오른쪽으로 늘어선 그들 뒤로 배경

에는 적록색의 언덕과 회색빛이 감도는 낮은 하늘이 보인다. 서로 조화를 이룬 말과 기수들이 부드럽고 차분한 느낌의 배경과 잘 맞아떨어지는 작품이다. 수년에 걸친 관찰과 피나는 노력 덕분에 드가는 〈바빌론을 짓고 있는 삼무 라마트〉에 등장하는, 목마처럼 뻣뻣한 말에서 이처럼 생명력 넘치는 동물로까지 발전할 수 있었다.

경마와 관련된 그림들 중 가장 낯설고 극적인 작품은 〈말에서 떨어진 기수〉(1896~98)다. 구름이 잔뜩 낀 하늘 아래 커다란 갈색 말의 옆모습이 보인다. 사악한 그림자를 늘어뜨린 녀석은 그림 밖으로 뛰쳐나가 가파른 녹색 언덕을 내려갈 태세다. 앞발은 지면에서 떨어져 앞을 향하고, 장식용으로 땋은 갈기가 휘날리고 꼬리가 출렁인다. 그 옆에(뒤가 아니라) 아직 장비를 그대로 달고 있는 기수가 꼼짝 않고 누워 있다. 부상을 당했을 수도 있고, 어쩌면 죽었을지도 모른다. 등을 대고 완전히 누운 모습, 수염이나 팔을 벌린 모습, 그리고 발의 모양이 십자가에서 처형당한 그리스도의 모습을 닮은 것 같기도 하다. 스포츠를 위해 희생한 그리스도라고나 할까.

당시 젊은 발레 무용수들은 주로 노동 계층에서 선발되었고, 일곱 살 혹은 여덟 살 때부터 오페라에서 혹독한 훈련을 받았다. 정식 교육을 받지 않아 글을 읽거나 쓸 수 없었던 그들은 일주일에 엿새씩 무용 수업을 받으며, 오후와 저녁 시간에는 다음 공연 연습에 몰두했다. 오페라 발레

에서의 연애 사건을 다룬 작품으로, 드가가 삽화를 그리기도 했던 소설 『어린 카디날*Les Petites Cardinal*』에서 뤼도비크 알레비는 엄숙하면서도 장난스럽고, 조금은 신경질적인 분위기도 느껴지는 연습실을 다음과 같이 묘사했다. "큰 정방형 방의 바닥은 조금 경사가 져 있다. 흙으로 만든 난로와 어머니들이 앉을 수 있는 장의자, 선생님들을 위한 등나무 의자가 전부다. 벽에는 연습봉이 붙어 있다. 천장으로 들어온 햇빛은 거칠고 화려하다. 수업은 아직 시작되지 않았지만, 귀가 멍멍할 정도로 시끄럽다. (…) 열다섯 명의 소녀들이 웃고, 소리치고, 몸을 풀고, 비명을 지르고, 고함친다." 무용수들 사이의 경쟁이 대단했으며, 몸도 힘들고 끝이 보이지 않는 상태에서 소녀들은 잠시도 멈출 수가 없었다. "휴게실이나 무대 위에서는 스텝과 군무, 그리고 앙상블까지 항상 수업과 연습이 있었다. 아침 7시에 시작한 수업은 오후 4시에 끝났지만 (…) 영원히 진행 중이었고, 늘 새롭게 다가오며 쉬지 않고 계속되었다. 이런 조건을 따라야만 무용수들은 몸을 가볍고 유연하게 유지할 수 있었다. 일주일 쉬고 나면 회복하는 데만 두 달 이상 걸렸다."

파리 외곽의 경마장 근처 황량한 공장이나 작업장에서 노동에 시달려야 했던 소녀들과 달리, 무용수들에게는 멋져 보이는 일과 미래를 보장받을 가능성이 있었다. 열 살이 되면 재능이 없는 아이들은 냉정하게 버림받았고, 다른 아이들은 '생쥐' 같은 학생에서부터 시작해 거의 닿을 수 없는 경지로 느껴졌던 수석 무용수에 이르는 긴 과정을 시작하게 된다. "개개인의 발전 정도를 평가하는 엄격한 시험이 반년 혹은 1년마다 있었고, 성적에 따라 무용수들의 급여가 결정되었다." 1880년대에는 1년에 700프

랑에서 3만 프랑까지 급여의 편차가 아주 심했다(다른 직업과 비교해 보면 재봉사는 600~900프랑을, 교사는 4200프랑을 받았다).² 오페라 발레단은 군대만큼 엄격한 위계가 있었다. 1875년에는 선생님과 무용수를 포함해 모두 111명이 있었는데, 실력에 따라 네 개의 그룹으로 나뉘었다. 구체적으로는 우등생인 쉬제(sujet)에 스물여덟 명, 코리페(coryphées, 그리스 연극의 합창단에서 통솔자를 일컫는 말에서 따왔다)에 열여덟 명, 카드릴(quadrille) 2조에 열여덟 명, 카드릴 1조에 열아홉 명이었다.

일단 선발되어 교육을 받기 시작하면, 소녀들은 연습장이나 무대에서 정식 수업을 받기 전에 매일 매일의 의식과 기본 연습을 따로 익혔고, 이 과정에서 소녀의 부모들이 그 모습을 지켜보기도 했다. "챙겨야 할 것들이 너무 많았다"고 알레비는 적었다. "신발에 리본은 단단히 붙어 있는지, 타이츠에 주름이 없고 엉덩이에 딱 맞춰져 있는지, 솔기가 바르게 됐고 등의 나비매듭도 제대로 묶어 있는지, 그리고 얇은 스커트(투투)는 적당히 부풀어 있는지 등을 살피고 나면, 이번에는 어머니들이 자기 아이의 신발 밑창에 열심히 분칠을 했다." 드가는 이 모든 과정을 자신의 작품에서 세밀하게 묘사했다. 위스망스는 드가의 작품에 등장하는 발레리나는 모두 "점프를 하기 위해 만들어진 염소들 같다. 강철로 만든 스프링과 역시 강철로 된 무릎을 가진 진짜 무용수들 (…) 서민들의 거친 면과 우아함이 적절히 섞인 아름다움을 보여 준다"면서, 또한 그런 강철 스프링 같은 탄력에도 불구하고 "공기의 요정이나 나비 같은 가벼움을 얻기 위해서는 수많은 고통이 있었다"고 덧붙였다. 여전히 성장 중이던 소녀들이 그 유연한 몸을 꺾어 가며 곡예에 가까운 움직임을 익혀야 했기 때문에 발과

무릎이 망가지기 일쑤였다. 잔혹한 관리 체계 때문에 희망에 들떠 있던 많은 젊은이가 버려지곤 했다.

드가는 무용수나 가게의 점원, 세탁부, 목욕하는 여인, 카페나 경마장 등 공공장소에 홀로 있는 여인들을 그들의 경제적인 조건과 연관시켜 표현했다. 그들은 모두 성적인 대상이 될 수 있을 것처럼 보이는데, 실제로 그랬을지도 모른다. 무용에만 몰두하는 전문가뿐만 아니라 대담한 모험가도 섞여 있었던 오페라 발레단은 성적인 무대이기도 했는데, 덕분에 낙오한 무용수들이 활력을 찾는가 하면 돈 많은 후원자를 구해 보상을 얻어 내기도 했다. 특권층에 속했던 경마 클럽 회원들의 모습은 경마장뿐만 아니라 오페라 무대의 한쪽 구석에서도 볼 수 있었다. 돈 많은 상류층 사람들은 연간 회원권을 구입했는데—드가도 그런 부류에 속했다—그들은 "극장에 무료로 입장할 수 있었다. 단순히 공연을 볼 수 있는 1층 앞자리나 귀빈석뿐만 아니라 무대 옆 공간이나 기둥 사이사이의 은밀한 공간, 배우들의 탈의실, 정기권 구입 관객이 공연 시작 전이나 막간, 혹은 끝나고 나서 배우들을 직접 만날 수 있는 배우 휴게실 등에도 자유롭게 드나들 수 있었다."[3]

격식을 차린 19세기 여성들은 몸을 완전히 가리는 긴 드레스를 입었기 때문에 무용수들의 얇고 허술한 의상이나 팔다리의 맨살은 특히 자극적이었고, 그런 자극은 남장을 한 여성 무용수가 남자 역할을 할 때 최고조에 달했다. 뤼도비크 알레비는 발레 공연장이—앵그르와 들라크루아의 작품에 등장하는 동양풍의 하렘과 마찬가지로—남성들의 환상을 충족시켜 주고, 때로는 그것을 넘어서기도 했다고 적었다. "주변엔 오가는 사람

이라고는 스물다섯 명의 예쁜 발레 소녀들뿐이었다. (…) 오베르 씨는 이렇게 말했다. '여기가 제가 유일하게 좋아하는 곳입니다. 예쁜 머리, 예쁜 어깨, 예쁜 다리를 원하는 대로 마음껏 볼 수 있으니까요. 어쩌면 원하는 것 이상일지도 모르죠.'" 대부분의 남성들은 어린 소녀와 하룻밤을 보낼 수 있다면 기꺼이 큰 돈을 지불하려 했다. 화장과 의상, 그리고 무대의 조명을 받아 화사하게 빛나던 그 소녀들이라면.

작곡가 헥토르 베를리오즈는 오페라를 세련된 탐욕과 겁 많고 헐벗은 희생자를 "엮어 주는 곳"에 비유했다. 돈 많은 후원자들은 발레리나를 마치 우리에 갇힌 사냥감이나 사슴 농장의 사슴, 혹은 후궁에 있는 시녀 정도로 여겼다. 한 전직 무용수는 "일단 오페라에 들어오고 나면 창녀로서의 운명이 결정된다. 그곳에서 고급 창녀로 길러지는 것이다"라고 탄식했다. 전형적인 발레리나의 어머니들은 딸의 경력을 위해 하루에 몇 시간씩, 몇 년 동안 인고의 시간을 보낸다. 젊은 무용수가 되는 것만이 가족들을 노동 계급의 가난에서 구원해 줄 수 있는 유일한 희망이었기 때문이다. 그런 그녀가 발레리나로 성공하지 못했다면—사실 수석 무용수가 되는 것보다는 돈 많은 후원자를 유혹하는 일이 훨씬 쉽기도 했다—그녀의 어머니는 딸의 상품성을 활용해 투자한 만큼 다시 뽑아내려 했다.

어머니들은 늘 딸의 행동을 주시하고 있었는데, 그것은 딸의 처녀성을 지켜 주기 위해서가 아니라 더 비싼 값을 부르는 고객을 찾을 때까지 상품성을 유지하기 위해서였다. 알레비의 연작 『카디날 가족*La Famille Cardinal*』에서 두 딸을 무용수로 둔 카디날 부인은 "한걸음에 무대로 올라가 인사 중인 딸 폴린의 말을 끊은 다음, 그녀를 끌고 내려오며 귀에 대

고 말했다. '이런, 바보 같으니.' '하지만 엄마……' '갈레랑드 씨가 거기서 너에게 키스했다고 말했잖아. 바로 무대 뒤에서 말이야.' '제가 아니라고 말씀드렸잖아요.' '했다니까.' 카디날 부인이 말했다. '선생님, 딸 둘을 오페라에 보내는 게 어머니에겐 얼마나 큰 시험이 되는지 아시겠지요?'" 어머니들은 "남자는 믿을 종족이 못 된다"고 느꼈을 것이다.

무용수들도 자신들의 몸값이 제일 비싸야 한다는 점을 분명히 했다. 어떤 평론가는 그들의 별명을 들먹여 가며 다음과 같이 적었다. "'생쥐'는 무용학교의 학생들을 일컫는 말이다. 그들이 '생쥐'라는 별명을 얻게 된 것은 아마도 그 집에서 태어나 계속 살면서 살림을 조금씩 갉아먹고, 찍찍 소리를 내고, 집 안을 더럽히기 때문일 것이다. 집 안을 오염시키고, 장식물이나 방에 흠을 내고, 옷에 구멍을 내는가 하면 그 외에도 밝혀지지 않은 막대한 피해를 끼치고, 비밀 의식이나 밤의 향연 등을 벌이며 끊임없이 나쁜 짓을 저지르기 때문일 것이다."[4] 생쥐라는 별명은 후원자의 재산을 야금야금 갉아먹는 발레리나의 능력 때문에 붙여진 것이었다.

이런 무대 뒤의 은밀함은 실제 공연만큼이나 드가를 매혹시켰다. 발레는 움직임이나 의상에 대한 관심, 음악과 극장에 대한 관심, 무대 위에서 공연에 열중하고 있는 여인이나 카페에 혼자 앉아 있는 여인, 목욕을 하는 여인이나 창녀촌에 있는 여인들에 대한 관심을 한데 뭉쳐 놓은 것이었다. 스파르타의 소녀들에게서 느껴졌던 힘이 넘치는 젊은 육체는 그대로 오페라의 청소년 생쥐들에게로 옮아갔다. 1880년대, 즉 10년 이상 발레리나를 그렸던 시점에서 그는 파리의 한 은행가에게 작은 부탁을 했다. "무용수 시험이 있는 날 제가 들어갈 수 있게 오페라에 힘을 써주실 수 있

을까요? (…) 직접 보지도 못한 상태에서 그 시험을 여러 번 그렸다는 사실이 부끄러워서 그럽니다." 또한 오페라의 감독에게 쓴 편지에서는 마치 발레단이 자신의 두 번째 가족인 것처럼 느껴진다고 적었다. "당신은 항상 제게 매력적인 분이셨습니다. 저에게 특별히 잘 대해 주셨죠. 그래서 그런지 제가 선생님 일가에 속해 있는 것처럼 느껴질 정도입니다. 말하자면 가족의 일원이라고나 할까요."

무용수들도 드가를 좋아했다. 그들은 드가가 자기들의 일에 관심을 가져 주는 것에 고마워하며 그를 즐겁게 해주기 위해 최선을 다했다. 어린 무용수 한 명은 다음과 같이 그를 기억했다. "조용하고 친절한 노인으로, 눈을 보호하기 위해 항상 파란 안경을 쓰고 있었다. 층계참에 서서 오가는 무용수들을 그리곤 했는데, 지나가는 무용수들에게 잠깐만 멈춰 달라고 부탁하고는, 그렇게 서 있는 동안 재빨리 그 모습을 스케치했다." 전기 작가 중 한 명은 가까이에서 관찰하고 정확하게 표현해 내는 드가의 작업을 다음과 같이 묘사했다. "손에 연필을 들고 장옷 밑에 숨겨 둔 스케치북에 자신이 본 것을 재빨리 기록했다. 그러다 불이 꺼지면 화실로 돌아와 아주 엄격한 작업 태도로 자신의 정열적인 눈매로 포착한 것들을 캔버스나 종이 위에 옮겨 나갔다."[5]

학식이 풍부했던 수필가 에드몽 공쿠르는 드가의 화실을 방문하고 나서 작업에 몰두하는 이 화가의 모습에 감탄했다. "그가 발레 그림을 설명하며 빙글빙글 도는 모습을 지켜보는 것이 낯설었다. 안무에서 사용하는 전문용어를 써가며 곡예 같은 동작을 흉내 내기도 했다. 더 이상했던 것은 그가 무용의 미학과 미술의 미학을 뒤섞어 가며 설명했다는 점이다."

예술 장르 간의 조화에 대한 드가의 생각은 르네상스 시인 존 데이비스가 「오케스트라Orchestra」에서 표현한 생각과 유사하다.

> 무용은, 음악과 사랑의 자식
> 무용 자체는, 사랑이면서 조화인 것을,
> 모두가 하나 되어 질서 있게 움직이는
> 무용은, 모든 예술이 인정하는 예술이다.

당시 드가의 양면성을 재미있게 표현한 캐리커처가 있었다. 그림 속의 드가는 회색 수염을 기르고 배가 나온 모습인데, 상반신에는 전통적인 재킷에 조끼를 입고 타이까지 맸지만 하반신에는 보라색 타이츠에 발레 신발을 신고 연습실 거울 앞에 서 있다. 모델들과의 관계에서 항상 "반듯한" 태도를 보였던 드가지만, 그 때문에 불청객의 방문을 받은 적도 있었다. 젊은 무용수들을 그린 그의 작품들이 ─ 아마 욕심이 과했던 어머니들의 불만도 작용했겠지만 ─ 공식적인 의심을 불러일으킨 것이다. "스케치는 오페라에서 했지만 전문 발레리나들이 그의 화실에서 모델을 서는 일도 많았고, 그중에는 어린 '생쥐'들도 있었다. 무용수들의 출입이 잦아지자 경찰 조사관이 찾아와 어린 소녀들이 빅토르 마세 가에 있는 화실에 그렇게 자주 드나드는 것에 대해 설명을 요구한 일이 있었다."[6]

드가는 무대 위의 발레리나뿐만 아니라 탈의실이나 연습실, 극장의 홀이나 대기실 등 무대 뒤에 있는 그들의 모습까지 그렸다. 그는 무용수들이 쉬고 있을 때의 자연스러운 자세와 발레 공연 중의 섬세하게 절제된

움직임을 대조해 보여 주었다. 열성적이었던 한 평론가는 무용수가 입고 있는 의상의 질감을 이상적으로 묘사한 그를 칭찬하며 "그는 그녀가 입고 있는 흰색 스커트와 사랑에 빠진 것 같다. 실크 타이츠와 새틴으로 된 신발의 핑크빛, 송진을 바른 밑창도 마찬가지다"라고 말했다. 하지만 드가는 발레의 환상적인 면뿐만 아니라 실제적인 면도—진정 현대적인 독창성을 보이며—강조했다. 그는 고상한 겉모습 뒤에 숨어 있는 고통을 보여 주었고, 아름답고 육감적이며 겉으로는 우아해 보이는 무용수의 모습을 무대 뒤 평범한 소녀들의 땀과 피로, 그리고 긴장감—심지어 부상까지—과 대조시켰다. 드가의 우상이었던 앵그르는 무용수들에 대해 "연습을 하느라 지친 모습에 피로로 얼굴이 달아오르고, 여기저기 기워 입은 연습복 때문에 차라리 벌거벗은 모습이 더 단정할 것 같다"고 묘사했다. 드가 자신도 자신의 노트에 전쟁 사상자를 묘사할 때처럼 무심한 어조로 흔히 있었던 사고를 기록해 두었다. 아마도 젊은 유망주에게는 희망이 사라지는 순간이었을 것이다. "삼인조 동작을 연습하던 중에 넘어진 소녀가 그대로 바닥에 쓰러져 울었다. 다른 무용수들이 그녀 주위에 몰려들었고, 이내 소녀를 들어서 옮겼다. 우울했다."[7]

드가의 발레 그림은 추상적인 디자인과 서사적 내용을 동시에 담고 있다. 〈오페라의 오케스트라〉(1870)에서는 오케스트라 위로 무대 맨 앞줄의 무용수들이 임시로 얻어 낸 첫 역할을 불안하게 연기해 보이는 모습을 볼수 있다. 무대에 서기는 했지만 중앙을 차지할 수는 없었던 이들의 발끝은 무대 밖으로 나가 있고, 머리는 그림의 프레임에 의해 잘려 나가 보이지 않는다. 새하얀 팔다리에 분홍색과 파란색 발레복을 입은 무용수들은

밝고 동적이며 섬세한 형태를 보여 주는데, 이는 검은색 일색으로 차려입고 엄숙한 표정으로 자리에 앉아 있는, 대머리에 수염 기른 연주자들의 모습과 대조를 이룬다. 특히 그림 한가운데의 바순 연주자는 그림을 지배하는 것처럼 보인다. 왼쪽 뒤에 보이는 붉은색 벨벳으로 장식된 귀빈석에서 신사 한 명이 홀로 이 눈부신 공연을 관람하고 있다.

〈연습〉(1873)에서는 나선형 계단이 무용수들의 곡예에 가까운 몸동작을 연상시킨다. 계단을 내려오는 네 개의 다리가 실루엣으로 보인다. 두 개는 바닥에 거의 다 내려와 있는데, 그 구성이 마르셀 뒤샹의 유명한 작품 〈계단을 내려오는 누드〉(1912)를 예견하는 듯하다. 여기저기 흩어진 슬리퍼나 부채, 스카프, 허리에 커다란 분홍색 리본을 두르고 몸을 숙인 소녀의 옆모습, 손가락을 입에 문 채 다리를 벌리고 앉은 소녀의 방정치 못한 자세 등이 모두 이 어두운 그림의 편안하고 무질서한 분위기를 강조하고 있다. 그뿐 아니라 여러 인물이 등장하는 이 장면은 그대로 배경의 거울에 반사되고 있다.

〈무용 수업〉(1874)은 드가가 그린 발레 그림 중 가장 복잡하지만 또한 가장 즐거운 작품이다. 원숭이 같은 얼굴을 한 소녀들이 발레 선생님 앞에서 회전을 선보이고 있는데, 선생님이 직각으로 들고 있는 긴 지팡이와 엄격한 자세가 무용수들의 곡예와 대조를 이룬다. 선생님의 빨간색 셔츠는 소녀가 매고 있는 빨간 리본은 물론 어머니가 두르고 있는 빨간 숄과도 호응한다. 그러는 사이에 ─ 방에는 노래를 할 수 있는 작은 무대와 베이스 비올(바닥에 놓여 있다), 반쯤만 보이는 피아노, 그리고 포스터와 커다란 거울이 있다 ─ 나머지 무용수들은 동료 학생을 지켜보거나, 생각에

잠겨 있거나, 거울을 보거나, 다리를 꼬고 앉아 있거나, 벽에 기대 있거나, 옷매무시를 다듬거나, 플랫폼에 올라가 어머니와 이야기를 나누는 등 각자의 일에 몰두하고 있다. 겉으로 보기에는 산만해 보이지만, 모두 자신의 차례가 돌아오기를 초조하게 기다리고 있다.

〈사진가 앞에서 포즈를 취하는 무용수〉(1875)에서 사진가의 모습은 보이지 않는다. 왼발은 세우고 오른발 발바닥은 붙인 무용수가 팔로 원을 만들어 보이고 있다. 발레복 아래로 허벅지를 드러낸 채 지금 무용수는 아무도 없는 것처럼 느껴지는 방의 큰 거울 앞에 서 있고, 푸른빛이 감도는 겨울 햇빛이 커다란 창문과 반투명의 커튼 사이로 비친다. 그림은 수직으로 선 유리와 마룻바닥의 수평선을 기본 구도로 하고 있다. 창문 바깥으로 파리 시내의 다른 건물 옥상이나, 건물의 첨탑, 공장 굴뚝 등이 보인다. 나무 바닥 위에 있지만 허공에서 춤추고 있는 것 같은 발레리나는 지금 지상 6층에 떠 있는 셈이다.

1881년 작 〈무용 수업〉에서 드가는 1874년에 그린 같은 제목의 작품을 카메라 렌즈와 같은 시선으로 좀더 가까운 거리에서 표현했다. 세 명의 젊은 발레리나가 마치 자비의 여신처럼 거울 앞에서 팔로 원을 만들어 보인다. 거울에는 그들의 모습뿐만 아니라 창문 밖의 건물도 보인다. 가운데 있는 유연한 소녀는 왼발을 오른쪽으로 향하게 해서 균형을 잡고 있는데, 속옷을 살짝 비치며 허리에는 밝은 노란색 리본을 매고 있다. 세 명의 다른 등장인물이 이 세 자비의 여신과 균형을 맞추고 있다. 두 소녀(그중 한 명은 머리가 유난히 길고 녹색 장식띠를 매고 있다)는 무용수들에게서 눈을 돌려 바닥을 보고 있고, 대머리에 볼이 홀쭉하고 짙은 눈썹에 턱수

염을 기른 선생님은 학생들을 주시하고 있다. 그림 가운데 전면에 놓인 딱딱한 의자에 앉아 있는 무용수의 어머니는 나머지 인물들과 구별되는데, 레이스 달린 칼라가 있는 파란색 드레스를 입은 그녀는 우스꽝스러운 밀짚모자를 쓰고 신문을 읽고 있다. 드가는 이렇듯 이질적이고 개성이 강한 인물들을 자신만의 독창적인 구성 안에 하나로 묶어 내고 있다.

〈탈의실의 무용수〉(1880)는 드가의 무용수 그림들 중에서 조금은 불순한 내용을 담고 있는 작품이다. 시선을 내린 재봉사가 예쁘게 차려입고 모자까지 쓴 발레리나의 의상을 마지막으로 손질하고 있다. 무용수가 재봉사의 일이 끝나기를 기다리는 동안, 웅크리고 앉아 그 광경을 지켜보는 원숭이처럼 생긴 신사는(마네의 〈나나〉에 등장하는 안절부절못하는 남자와 많이 닮았다) 그녀에게 달려들 기회만을 엿보고 있다. 작품의 구성은 두 사람이 친밀한 사이임을 암시한다. 여인은 오른팔로 신사의 머리를 감싸 안고 있고, 손끝으로는 T자 모양의 지팡이 머리 부분을 만지려 한다. 이 그림은 그녀의 두 가지 역할을 역설적으로 대조시키고 있다. 무용수이면서 동시에 정부이기도 한 그녀는 발레 무대는 물론 침실에서도 돈을 받고 자신의 역할을 연기해야 한다.

당시의 평론가들은 드가의 무용수들이 보여 주는 저항할 수 없는 아름다움을 인정했고, 그 마술 같은 작품 뒤에 깔려 있는 음란함도 알아차렸다. 폴 라퐁은 노동계급 출신의 젊은 발레리나들이 운명에 맞서 싸우는 과정에서 보여 주는 병적인 면모를 강조했다. 화려한 조명으로도 그들의 출신성분을 가릴 수는 없었다.

그는 이 화려한 무대의 이면에 숨어 있는 진정 추한 모습들을 보여 준다. 어린 소녀들의 건강하지 못한 조숙함, 아직 어린이 같은 팔다리에 어울리지 않는 나이 든 여인의 얼굴, 너무 치장했거나 너무 되바라졌거나 현실을 외면하는 그 얼굴들. 그의 작품에 등장하는 무용수들은 군무에만 등장하거나 무대 뒤쪽에 배치되는 이름 없는 조연들이 대부분이다. 발이 지저분하고 병적으로 창백한 무용수들 (…) 강렬하고 유혹적인 그들의 대담함을 통해, 그는 하층계급 출신의 그녀들이 지금 밝은 조명 아래 있는 자신들의 모습을 자랑스러워하고 있음을 보여 준다. 원숭이 같은 얼굴에 하나같이 사악한 표정을 한 그 모습을.

위스망스 역시 무용수들의 육체적 타락과 불안정한 삶을 강조했다. "얼마나 진실되고 생동감 있는 작품인가! 인물들은 공기 위에 떠 있는 것 같고, 정확한 빛이 사실성을 더해 주고 있다. 그들의 표정, 고통스럽고 기계적이기만 한 그들의 일, 딸들의 몸이 망가질수록 더 단단하게 희망을 키워 가는 어머니들의 엄한 시선, 하기 싫은 일을 함께 하는 동료들의 무관심, 빈틈없이 정확한 분석으로 그런 모습들을 강조하고 기록으로 남기는 드가는 항상 잔인하면서도 섬세하다." 위스망스는 또한 화려한 환상 뒤에 숨은 척박하고 고통스런 현실이라는 드가의 근본적인 주제에 대해서도 공감했다. "연습이 속도를 내기 시작한다. 리듬에 맞춰 다리가 움직이고, 손으로는 벽을 따라 죽 붙어 있는 연습봉을 잡는다. 발레화가 미친 듯이 바닥을 구르면 입가에는 기계적인 미소가 떠오른다. 이 무용수들이 화가의 시선에 포착되는 순간 환상은 완성되고, 그때 그들은 생명을 얻고 숨

을 헐떡인다."

라이너 마리아 릴케는 이 무용수 그림들의 "불안정한 분위기"를 포착하고 다음과 같이 적었다. "이 무용수들은 대부분 함께 모여 있는데 (…) 신발 끈을 조여 매거나 구름 같은 발레복 치마를 매만지고 있다. 이제 막 멀리 나는 법을 배우려 하는 시점에 날개를 잃어버렸지만 아직 다리를 사용하는 법은 배우지 못한 새처럼 슬픈 표정들이다." 폴 고갱은 알레비의 연작소설 『카디날Cardinal』과 드가의 〈탈의실의 무용수〉에서 다룬 주제를 더욱 발전시키며, 발레의 환상, 그리고 성적인 환상을 다시 한 번 강조했다. "그들이 만들어 내는 효과보다 더 사실적인 것은 없다. 인간의 몸과 기예에 가까운 동작, 그 힘과 유연함, 그리고 우아함까지! (…) 만일 무용수와 잠자리를 갖고 싶은 생각이 들더라도, 그들이 당신의 품 안에서 까무러치는 일은 기대하지 마시라. 그런 일은 일어나지 않는다. 무용수들이 까무러치는 것은 무대 위에서만 가능한 일이다."⁸

후견인도 없고 보호해 줄 사람도 없었던 세탁부들은 무용수들에 비해 성적으로 더 약한 존재였다. 1870년대에 파리에는 약 7만 명의 세탁부가 있었고, 그들 중 많은 숫자가 또한 발레리나의 어머니였다. 잘 차려입은 상류층 부인들과 달리, 세탁부들은 발레리나와 마찬가지로 팔뚝을 드러내고 일했고, 그 무용수들의 발레복을 빨아야 했다. 동방의 실력자들이 자신들의 세탁물을 파리로 보낸다는 이야기가 있었을 만큼 세탁부들은

정말 일이 많았다. 그들은 더러운 빨랫감을 받아 오고, 세탁을 한 다음 돌려주는 일도 했기 때문에 파리의 고객들 집을 드나드는 모습이 눈에 많이 띄었다. 약 60년 후 파리의 가난한 구역에서 지내게 되는 조지 오웰은 가난한 계층 내에 존재하는 나름대로의 등급과 그 안에서 그나마 형편이 나은 사람들이 더 힘든 계층을 먹여 살리는 방식에 대해 적었다. 그는 "시끄럽고 더러운 환경에서도 존경받는 프랑스인 상점 점원과 제빵사, 세탁부들이 살고 있었고, 그렇게 자신의 삶에 충실하며 그들은 작은 돈이나마 모으고 있었다." 따뜻하고 부지런한 노동 계층의 가족들을 존경했던 드가는 다음과 같이 말했다. "아주 밝고 구석구석 깨끗한 방이었다. (…) 계단 쪽으로 문이 열려 있고, 온 세계가 밝고, 온 세계가 부지런히 일한다. 이곳에서는 상점 점원들의 노예근성을 찾아볼 수 없다. (…) 아주 즐거운 공동체다."

발레리는 (위스망스의 말을 빌려) 드가가 "여성들의 몸과 행동에 대해서라면 잔인할 정도로 전문가"이며, 아무리 추한 여성이라고 해도 그녀에게서 존경할 만한 점을 찾아낸다고 했다. "그게 바로 핵심이지. 여성이면서 예쁘지 않다는 것 (…) 사람들의 입에 거의 오르지 않는 여성들〔세탁부나 창녀들〕이 있거든. 그런 여인들도 애정을 받을 자격이 있겠지. (…) 자네는 그런 평범한 사람들 사이에서 우아한 면모를 찾아내는 것 아닌가."[9] 주변의 화가들에게 늘 관심이 많았던 에드몽 공쿠르가 1874년 2월(제1회 인상주의자 전시회가 열리기 직전이었다) 드가를 방문했을 때, 그는 드가가 선택한 소재가 낯설면서도 놀라우리만큼 적절하다는 점을 발견했다.

어제는 드가라는 이상한 화가의 화실에서 하루 종일 보냈다. 모든 방면에서 두루 공부와 실험을 해본 후에 그는 현대적인 삶에 푹 빠진 것처럼 보였다. 현대적인 삶의 소재들 중에서 그는 세탁부와 발레 무용수를 선택했다. 곰곰이 생각해 보면 그리 나쁜 선택이 아님을 알 수 있다. 분홍색과 흰색의 세계, 얇은 천을 두른 여인의 몸. 엷고 부드러운 색조를 사용하기에는 최적의 소재라고 할 수 있다.

그가 내게 다양한 포즈와 우아한 원근법이 돋보이는 세탁부 그림을 끝도 없이 보여 주었다. (…) 그리고 그들이 사용하는 언어에 대해, 빨래와 다림질에 필요한 각각의 동작이 어떤 기술을 요구하는지에 대해 설명해 주었다.

무용수와 마찬가지로, 드가의 세탁부들 역시 호소력을 가지고 보는 이의 마음을 움직인다. 그들도 피로 때문에 힘들어하고, 후원자를 자처하는 남성들에게 혹사당한다. 〈다림질하는 여인〉(1876)에서는 팔을 걷어붙인 외로운 세탁부가 옆모습을 보이며 서 있다. 흰색 점이 있는 블라우스를 입고, 엷은 자줏빛 앞치마를 두르고, 작은 귀걸이를 한 그녀는 몸을 숙여 나무 손잡이가 달린 삼각형 다리미에 힘을 주고 있다. 그녀의 머리 위로 쭉 널린 아직 덜 마른 셔츠들이 마치 그녀를 짓누르는 듯하고, 뿌연 창문이 답답한 밀실 같은 분위기를 더욱 강조한다. 그럼에도 불구하고 지금 그녀는 자신만의 기계적인 작업에 몰두할 뿐이다. 부드러운 천을 덮은 테이블 위 물그릇에서 가끔 물을 뿌려 가며 그 테이블 위에 빳빳하게 다려진 셔츠를 하나씩 차곡차곡 쌓아 간다. 피츠제럴드의 제이 개츠비가 데이

지 뷰캐넌을 유혹할 때 아마 저런 셔츠를 입었을 것이다.

〈다림질하는 여인들〉(1884)은 아무런 장식도 없는 캔버스에 그린 작품으로, 나란히 선 두 명의 지친 여인 ― 한 명은 긴장하고 있고 다른 한 명은 나른한 상태다 ― 이 등장한다. 둘 중에서 조금 더 뚱뚱한 붉은 블라우스를 입은 여인은 붉은 머리를 감아올린 채 턱을 가슴으로 바짝 끌어당기고 두 손으로 온 힘을 다해 빨래를 다리고 있다. 다른 한 명 ― 파란색 스커트에 가슴을 풀어헤친 흰색 블라우스 위로 주황색 숄을 두르고 있다 ― 은 팔꿈치 위까지 맨살을 그대로 드러내고 있다. 마치 순간을 놓치지 않은 사진에서처럼 이 여인은 팔을 뻗은 자세로 동물처럼 지친 하품을 하고 있는데, 그 와중에도 목을 축이고 빨래에 물을 뿌리기 위해 물병을 쥐고 있다. 두 여인은 아주 친한 사이이겠지만, 너무 지쳐 자신의 일에만 몰두할 뿐(월급은 다림질한 옷의 수에 따라 지급되었다) 서로 의미 있는 대화를 할 겨를이 없다.

1880년대에 접어들자 드가는 무용수의 다리와 세탁부의 팔뚝에만 만족하지 못했는지 모든 구속에서 벗어나 나체로 등장하는, 목욕하는 여인들을 그리기 시작했다. 그는 다음과 같이 말했다. "2세기 전이었다면, 아마나는 〈욕실의 수잔나〉(루벤스의 1639년 작품. 수잔나는 다니엘서에 등장하는 간음죄로 고발당한 순결한 여인을 일컫는다 ― 옮긴이)를 그렸을 것이다. 지금은 그저 욕조에 든 여인을 그릴 뿐이다." (마네가 그랬듯이) 벌거벗은 여인을 성서나 고전이라는 이상적 맥락에서 벗어나게 함으로써 그는 이미 시대를 앞서 갔다. 그에 대한 비판이 일었지만 그는 위선적인 지적에 대해서는 마음껏 비웃어 주었다. "누드 모델은 살롱에서 받아 주지만, '옷을 벗고 있는 여

인'은 절대로 안 된답니다."**¹⁰**

드가가 활동하던 시절에는 수돗물이 공급되는 집이 거의 없었기 때문에 여성들은 씻을 기회가 없었고, 목욕은 거의 하지 않고 살았다. 단지 창녀들만이 법적으로 몸을 씻어야 할 의무가 있었다. 그를 위해 물을 덥히는 일과 영국에서 사온 욕조에 더운 물을 채우고 다시 비워 내는 일을 하는 하인이 필요했다. 〈목욕 후의 아침 식사〉(1895)에서 몸을 숙인 채 긴 수건으로 몸을 닦고 있는 주인에게 차를 가져다주는 하녀의 모습은 보티첼리의 〈비너스의 탄생〉에서 벌거벗은 여신에게 숄을 전해 주는 하녀를 떠올리게 한다. 드가는 졸린 기운이 가시지 않은 작품 〈잠에서 깬 여인〉 (1883) — 〈잠자리에 드는 여인〉(1883)에 대한 보충이며, 모리조의 매력적인 작품 〈침대에서 나오기〉(1886)와 같은 소재를 다루고 있다 — 에 대해 다음과 같이 말했다. "그녀가 자리에서 일어나는 모습을 그린 것입니다. 보이는 것이라곤 침대 커튼 사이로 삐져나와 동방의 카펫 위에 놓인 슬리퍼를 찾고 있는 발뿐이었죠."

드가의 목욕하는 여인들은 솔직함과 음란함을 결합한 듯한 모습이다. 그들 중 몇몇은 동굴에서 나오는 곰처럼 보이는가 하면, 몇몇은 유혹적이거나 역겹다. 그 여인들이 아무렇지도 않게 웅크리거나 몸을 굽힐 때 — 〈목욕 후(발을 말리는 여인)〉(1905) 같은 작품에서 — 그들은 몸을 씻는다기보다는 휴식을 취하고 있는 것처럼 보인다. 그는 여성을 "자신을 돌보고 있는 인간이라는 동물"로서 표현한다며, 지커트에게 "어쩌면 동물로서의 여성의 모습을 너무 강조한 것 같기도 합니다"**¹¹**라고 말했다. 가끔은 나긋나긋한 몸매를 지닌 젊은 여인의 세련된 외모와 크고 단단한 가슴,

화려한 머리를 강조하는 그림을 그리기도 했다. 〈머리를 빗는 젊은 여인〉 (1890~92)의 주인공은 마치 첼로를 켜는 것 같다. 하지만 그의 작품 속에 등장하는 여인들의 얼굴이나 몸, 자세, 특히 몸을 숙이고 커다란 엉덩이를 강조하는 그 모습은 일반적으로는 그리 매력적이지 않다.

그의 목욕하는 여인들 그림이 충격으로 받아들여졌던 19세기에는, 심지어 항상 우호적이고 지적이었던 위스망스까지 드가를 잔인한 여성혐오주의자라고 부를 정도였다. 1880년대에 썼던 드가에 관한 두 편의 에세이에서, 마치 수도자처럼 살고 있던 위스망스는(그는 몸과 관련된 것을 혐오했고, 드가 역시 자신과 같은 견해일 거라고 잘못 생각하고 있었다) 목욕하는 여인들의 동물적이고 천박한 면모를 신랄하게 비판했다.

지금까지 계속 우상으로 유지되어 오던 대상, 즉 여성에 대한 이상을 버린 것 같다. 그는 욕조에 들어가 있는 여성, 욕실에서만 볼 수 있는 개인적이고 굴욕적인 자세의 여성을 그림으로써 그 이름을 욕보이고 있다. (…)

그 그림들에선 짧은 팔다리나 좁은 목, 어색한 몸동작 등 여성 고유의 은밀한 모습들이 그대로 드러나고 있다. 평범한 자세로 있을 때는 존경심을 불러일으켰을 젊고 아름다운 여성이라도 (…) 이런 자세를 하게 되면 개구리나 원숭이처럼 보인다. (…)

〔그들의〕 상스러운 모습과 천박한 자세는 금욕과 두려움을 동시에 불러일으킨다.

현대의 페미니스트들은 이러한 비판을 인용하며 드가를 공격하기도 했

지만, 위스망스는 동시대 미술계에서 드가가 차지하는 위치를 강조하며 그가 다른 누구보다도 훌륭한 화가라고 주장했다. "모든 화가들이 〔살롱에서〕 군중들 사이를 뒹구는 요즘 같은 시기에, 그는 군중으로부터 떨어져 나와 묵묵히 그 누구도 해내지 못한 일을 해냈다. (…) 이 화가는 현재 프랑스의 화가들 중 가장 위대하다."[12] 그로부터 50년 후, 드가의 나체화가 사람들 사이에서 익숙해졌을 무렵 올더스 헉슬리는 똑같은 그림을 보고 모더니즘에 대한 화가의 자의식을 강조하며 다음과 같이 말했다. "드가의 작품은 본질적으로는 우리의 언어로 말을 건다. 당시 속어에서 느껴지는 근대성이 가장 세련된 시의 우아함이나 아름다움과 함께 전해진다. (…) 그런 경지를 얻기 위해 어떤 예술가들은 오비디우스(로마의 시인―옮긴이)나 니케아 신조(그리스도교의 신앙선언서―옮긴이)가 필요했겠지만, 드가에게는 양철 욕조와 여성의 가슴이면 충분했다."

　예술비평은 상당히 주관적이며, 자신이 살고 있는 시대에 뿌리를 내릴 수밖에 없다. 헉슬리의 글이 나오고 50년 후, 그리고 위스망스로부터는 1세기가 흐른 후 에드거 스노는 베르메르에 관한 책을 통해 위스망스의 모함으로부터 드가를 구원한다. 위스망스의 주장을 완전히 뒤집어 버림으로써, 그리고 선의 화가였던 베르메르와 드가를 연결시킴으로써 스노는 드가의 섬세함과 부드러움, 대상을 존중하는 마음, 남성적 욕망에 대한 거부감, 그리고 순결함과 순수함을 강조했다. 그는 다음과 같이 드가를 칭찬했다.

　드가의 접근은 섬세하고 조심스러웠다. 그는 벌거벗은 모델들의 몸과

그들만의 은밀함, 그리고 그 공간을 부드러움으로 창조해 냈고, 자신과 모델들 사이의 거리를 유지하면서 그들을 지켜 주려 했다. (…)

이 작품들을 풍성하고 강력하게 만들어 주는 에로틱한 기운은 남성적인 의지나 욕망, 그리고 무엇보다도 성적인 의도를 거부함으로써 가능했다. (…)

목욕을 하거나, 씻거나, 몸을 말리거나, 수건으로 몸을 닦거나, 빗질을 하는 여성적 의식에 대한 이러한 관찰은 차곡차곡 쌓여 독창적인 비전을 이루었다. 여성들이 지금 있는 그 공간은 정화淨化의 의식을 치르는 공간이 된다. 죄의식이나 부끄러움, 쑥스러움 등을 벗어 버린 그곳에서 여인의 몸은 오직 순수함으로 빛날 뿐이다.[13]

창녀를 그린 50여 점의 단색화는 비밀이었고 드가가 살아 있는 동안에는 외부에 공개되지 않았는데, 이 작품들은 목욕하는 여인들의 그림보다 더 충격적인 작품으로 여겨졌다. 19세기의 파리에서 매춘은 매우 잘나가는 산업이었고, 그 구분도 매우 정교했다. 비용과 취향에 따라(그리고 높은 순서대로), 화려한 장식에 부르주아의 저택 같은 분위기를 꾸며 만남뿐만 아리라 긴장감까지 맛볼 수 있게 해주었던 '만남의 집(maisons de rendezvous)', 고객들이 창녀를 만나는 것은 물론 먹고 마시고 도박까지 할 수 있었던 '야외 저택(maisons à partie)', 공식 구역으로 경찰의 감시를 받아야 했던 '관용의 집(maisons de tolérance)', 아무 장식 없이 매춘만 이루어졌던 '칸막이 집(maisons closes)', 그리고 시간제로 임대해서 쓰는 '지나가는 집(maisons de passe)' 등이 있었다.

드가의 사창가 그림 — 풍자적이고 재미있다. 목욕하는 여인들에 대한 위스망스의 거부감은 이 작품들에 더 적합했을 것이다 — 은 매혹과 역겨움을 동시에 불러일으킨다. 그중에서도 가장 충격적인 점은 붉은색으로 그린 역겨운 여성들의 축 늘어지고 뒤틀린 살일 것이다. 목걸이와 색깔 있는 스타킹, 하이힐만 신은 채 다리를 벌리고 앉은 여인들, 커다란 가슴과 축 처진 뱃살, 살이 많다 못해 터질 듯한 엉덩이, 억지웃음을 지어 보이는 엽기적인 얼굴까지……. 다양한 종류의 매춘 업소 사이에 경쟁이 치열했다는 것을 생각해 볼 때, 이 늙은 창녀들은 손님들을 받기가 어려웠을 것이다. 찰리 채플린처럼 생긴 신사 — 동그란 모자에 콧수염과 지팡이까지 똑같다 — 가 마지못해 창녀에게 끌려가는 모습을 그린 작품도 있다. 또 다른 작품에 등장하는 고객은 욕조에서 창녀 밑에 깔린 채 음흉한 미소를 짓는 괴물처럼 보인다. 그런 작품을 제외하면 대부분의 작품에서는 피곤하고 지루해하는 여성들이 삭막한 배경 앞에서 무슨 일이 일어나기를 기다리고 있는 모습이다. 예를 들어 재미 삼아 그린 것으로 보이는 작품 〈휴식〉(1879~80)에서는 전면에 한 명의 벌거벗은 창녀가 누워 있고, 다른 한 명은 소파에 앉아 불편한 듯 다리를 꼬고 있으며, 마지막 여인은 머리를 뒤로 젖힌 채 치마를 걷어 올리고 자위를 하고 있다. 재미있으면서도 신성모독적이고 음란한 작품 〈포주의 성명 축일〉(1876~77)에서는 엉덩이가 크고 배가 나온 털 많은 창녀 한 명이 뚱뚱한 포주의 머리에 손을 얹은 채 축복을 내리고 있다. 겨자색 벽을 배경으로 다른 창녀들이 죽 늘어서 성대하지만 가난한 잔치를 벌이는 중이다.

드가의 사창가 그림은 동료 화가들 사이에 큰 반향을 불러일으켰다. 반

고흐는 "차분하게 정돈된" 누드는 "마치 성교와 같이" 순간적으로나마 "영원을 접할 수 있게 해주는" 어떤 완벽함이라 할 수 있다고 말했다. 또한 르누아르는 〈포주의 성명 축일〉에 대해 이야기하며 드가가 음란함이 지배하던 장르를 어떤 식으로 넘어설 수 있었는지 설명했다. "이런 소재를 다룬 작품은 대부분 음란물이 되기 쉬운데, 거기에는 항상 절박한 슬픔이 스며 있다. 드가는 그것을 극복하기 위해 이 작품에 유쾌함을 가미했고, 동시에 위대한 이집트 예술의 양각 효과를 더했다."[14]

# 파산

**1874~1879**

19세기 중반 드가의 할아버지 일레르가 설립한 은행이 확고히 자리를 잡으면서 나폴리에 있던 드가 집안은 상당한 재산을 모은 것은 물론 이탈리아의 귀족 집안과 사돈을 맺기까지 했다. 하지만 1874년 2월 드가의 아버지가 사망했을 때 그에게는 막대한 빚이 있었고, 드가 집안은 마네의 집안보다 훨씬 더 급격히 몰락해 갔다. 오귀스트의 자식들은 아버지가 상당한 재산을 물려줄 것이라고 기대했지만, 정작 돌아온 것은 굴욕감과 상대적인 빈곤뿐이었다. 한 예술사가에 따르면, "오귀스트 드가는 (…) 1833년 자신에게 떨어진 15만 프랑의 재산을 서서히 까먹었고, 이탈리아에 있던 은행 지점들에 대한 소유권을 나폴리의 동생에게 다 팔아 버렸다." 1860년대가 되자 에드가의 무능한 두 형제 아실과 르네는 불안정한 채무를 떠안은 상태에서 파리에 있던 집안의 은행을 통해 뉴올리언스에

서 와인 수입업을 해보려는 협상을 벌였다. 그 와중에 르네가 면화 시장에 대한 잘못된 예측 때문에 큰 손해를 보자, 아버지가 또 돈을 빌려 아들을 구해 준 일도 있었다. "[오귀스트 드가의] 은행 정리 과정에서 숨겨진 빚이 수없이 발견됐다. 그중에는 르네의 손실을 막아 주기 위해 1866년 안트웨르펜 은행에서 빌린 4만 프랑도 있었다."

드가 역시 나름대로 경제적인 어려움을 겪고 있었다. 1873년 "빅토리아식 월스트리트 붕괴"가 일어나자 경제가 심각하게 위축되었고, 미술상 폴 뒤랑 뤼엘도 드가를 포함한 인상주의자들에 대한 지원을 중단할 수밖에 없었다. 그 무렵 그들은 1874년의 첫 전시회를 준비하고 있었다. 아버지의 장례식 직후 나폴리에서 드가를 만났던 이탈리아 화가는 그가 부자일 거라고 생각하고 있었다. 그는 드가에 대해 "아주 직관력이 강하고 진지한 사람이었다. 그리고 무엇보다도 그가 부자라는 사실이 큰 도움이 되고 있는 것 같았다"고 적었다. 하지만 드가도 그런 품위를 계속 유지하고 살 수가 없게 되었다. 집안의 장남이자 이제는 실질적인 가장이 되어 버린 입장에서, 드가는 집안의 빚을 책임짐으로써 가문의 명예를 지켜 내야만 했다.

아버지의 재산과 관련된 법적인 문제가 몇 년 동안 질질 끌며 그를 지치게 했다. 1876년 6월 다시 나폴리에 돌아온 그는 일이 완전히 엉망이 되어 버렸다는 것을 깨닫고 바닥까지 몰락해 버린 자신의 처지에 대해 불평했다. "내 인생과는 상관없는 일에 얼마나 많은 시간을 허비하며 지내야 하는 걸까. 모욕적인 일을 겪어야 하고, 아무도 이해하지 못하는 토론을 끝없이 해야 하고, 집안이 파산해 버린 상황에서 명예를 지켜야만 하

다니!" 이탈리아에 있던 아버지 소유의 광장과 저택은 1909년이 되어서 야 최종적으로 정리되었다.

1877년 1월, 아실과 그의 보증인인 에드가 드가, 그리고 앙리 가브리엘 페브르(마르그리트와 결혼한 그들의 처남)는 르네의 빚 4만 프랑에 대해 매월 일정액을 갚아 가는 식으로 가족의 명예를 지켜 보려고 시도했다. 가구를 처분하겠다는 은행 측의 경고까지 들어야 했던 드가의 삶에 대해 〔앙리 뮈송은〕 다음과 같이 묘사했다. "파리에서 에드가는 거의 자포자기의 심정으로 최대한 절약해서 살고 있었다. 페브르의 일곱 아이들은 누더기나 다름없는 옷을 입고 지냈고, 모두들 굶어죽지 않을 정도로만 먹고 있었다. 명예와 관련된 문제였다.¹

앙리 삼촌은 그들의 역경을 조금 과장한 것 같다. 드가가 막대한 재정적 희생을 감수했던 것은 사실이지만, 로이 맥멀렌의 설명에 따르면, 그는 아버지의 은행이 파산한 후에도 극심한 가난에 시달리지는 않았다. 그는 "여전히 독신자 아파트에서 생활했고, 가정부도 그대로 두었다(그때까지 사빈 네이트가 그대로 일하고 있었다). 카페에서의 대화나 저녁의 오페라 방문도 그대로 유지했으며, 휴가도 계속 노르망디로 떠날 수 있었다." 하지만 그는 독립적인 생활과 수입, 사회적 특권과 자신감을 잃어버렸고, 이제 화가로서 밥벌이에도 신경을 써야만 했다. 젊은 친구 다니엘 알레비는 드가의 예민한 성격을 강조하며, 재정적 어려움이 그의 감정에 어떤 영향을 미쳤는지에 대해 다음과 같이 묘사했다. "그는 자신이 떠맡지 않

아도 될 일까지 전부 책임졌고, 모든 빚을 갚기로 했다. 삶이 완전히 바뀌었다. 블랑쇼 가街에 있던, 화려하지는 않았지만 안락했던 집을 처분해야만 했다. 가지고 있던 것을 모두 포기하고〔소장하고 있던 작품은 예외였다〕, 피갈 가街의 골목 끝에 있는 화실로 옮겨야 했다. (…) 새로운 환경이 그를 짜증나게 했고, 나는 우리의 친구가 어떤 식으로든 격이 떨어졌다고 느꼈다."

파산하고 얼마 후, 드가는 다시 한 번 동생의 난폭한 행동 때문에 사람들 앞에서 굴욕을 당해야 했다. 1875년 8월, 마네 부인은 베르트 모리조에게 "증권거래소에서 소동을 일으킨 사람이 아실 드가라고 하더라. 신문의 사건난에서 그에 관한 기사를 봤어"라고 했다. 아실은 루이지애나에서 결혼을 했지만 파리에도 정부를 두고 있었는데, 그 정부의 남편이 결투를 신청한 것이다. 8월 19일 파리의 증권거래소 앞에서 그가 지팡이로 아실을 때렸고, 위협을 느낀 아실은 가지고 다니던 권총을 꺼냈다. 모두 다섯 발을 쐈는데, 그중 두 발이 상대방의 얼굴을 스쳤다.

며칠 후 법률가의 딸로서 그 사건에 대해 걱정하던 모리조는 남편에게 다음과 같이 말했다. "어제 아실 드가를 만나러 갔어요. 경찰에서 결과가 어떻게 나올지 걱정하고 있더라고요. 순회재판소에서 판결을 받는 게 낫다는 이야기를 들었나 봐요. 경범재판소에서는 유죄를 받을 것이 거의 확실하니까."[2] 결국 아실은 6개월 형을 선고받았지만, 1개월로 줄었다가 최종적으로는 50프랑의 벌금형에 그쳤다. 그 후 스위스로 이민을 간 그는 1889년 심하게 앓았고, 1891년에는 심장 발작 후 몸의 절반이 마비되고 말았다. 삶의 마지막 2년을 침대에서만 지내게 되었는데, 그동안 말도 못

하고 외부의 자극에 어떤 반응도 보이지 못했다. 1893년 파리에 돌아온 직후 사망했는데, 자신의 장례식에 아무도 초대하지 말아 달라고 고집을 피웠다고 한다.

그러는 동안 뉴올리언스의 르네도 끊임없이 사고를 치며 지냈다. 1869년 그는 사촌인 에스텔 뮈송과 결혼하라는 교회의 명령을 받지만, 결혼을 앞두고 신부가 결막염에 걸려 완전히 시력을 잃고 말았다. 아실의 사건이 터지기 3년 전인 1878년 4월, 르네는 아내와 여섯 아이를 버려둔 채 그의 정부와 함께 뉴올리언스를 떠났다. 한편으로는 처자식을 잔인하게 대하는 르네의 행동에 대한 분노 때문에, 다른 한편으로는 자신도 눈이 멀게 될지 모른다는 두려움 때문에 에드가는 거의 10년 동안 동생과 의절하고 지냈다.

가족들 중 몇몇은 동생과 화해하지 않는 것이나 아버지의 재산 정리를 질질 끄는 것에 대해 에드가를 비난했다. 1882년 6월, 처남 에드몬도 모르빌리는 아내 테레즈에게 다음과 같이 말했다. "에드가 형님은 이해심이 전혀 없어. 그래서 형님 앞에서는 진지한 얘기는 꺼낼 수도 없을 정도라고! (…) 진지한 사람이라고 생각했다면, 아무리 동생이라도 완전히 관계를 끝내야 한다고 내가 이야기했을 거야. 에드가가 그림은 잘 그리지. 그 점은 나도 인정해. 하지만 다른 부분에서는 완전히 어린아이야. 그러니까 화를 낼 가치도 없는 거겠지."[3] 결국 형제는 화해를 했고, 훗날 르네는 드가의 막대한 재산에 대한 최우선 상속자가 되었다. 드가는 동생들의 잘못된 행동 때문에 마음고생을 했을 뿐만 아니라 가장 사랑하던 혈육까지 잃게 된다. 1889년, 아실이 처음 앓아눕던 그해에 그가 사랑하던 여동생 마

르그리트 페브르가 아르헨티나로 이민을 갔고, 둘은 다시 만나지 못했다. 그녀는 6년 후 부에노스아이레스에서 사망했다.

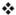

독신자였던 드가는 일을 중심으로 자신의 삶을 꾸리고, 자신의 취향에 따라 규칙적으로 생활할 수 있었다. 점심은 거의 매일 카페 드 라 로슈푸코에서 먹었다. 월요일이면 정기권 덕분에 무대 뒤까지 가볼 수 있었던 오페라에 갔고, 저녁은 정기적으로 학교 친구들과 먹었다. 화요일엔 알렉시 루아르, 금요일엔 앙리 루아르였다. 그리고 알레비 형제나 동료였던 마네, 베르트 모리조, 메리 커샛과도 친밀한 사이를 유지하고 지냈다.

집안일은 계속 바뀌는 가정부들에 의해 유지되거나 혹은 지배되었다. 사빈 네이트가 나가고 들어온 클로딜은 얼마 후 완전히 정신이 나가 버렸다. 결국 드가는 그녀와 함께 답답한 마차를 타고 적당한 정신병원을 찾아 하루 종일 헤매야 했다. 마지막 20년 동안 그를 보살펴 준 사람은 활달하게 말하는 것을 좋아하고, 둥근 얼굴에 안경을 쓰고, 영리했던 전직 교사 조에 클로지에였다. 그녀는 요리 솜씨가 형편없었는데, 발레리는 드가의 집에서 했던 저녁 식사에 대해 다음과 같이 회상했다. "나이 든 조에가 맹물로 요리해서 아주 천천히 내놓았던 송아지와 마카로니 요리는 정말 아무 맛이 없었다. 이어 나온 던디(아몬드를 얹은 프루트케이크—옮긴이)식 마멀레이드는 정말 견딜 수가 없었다." 그뿐 아니라 그녀는 대장처럼 행세하는 경향이 있었다. 한번은 주인이 저녁에 손님이 올 예정이라고 말하

자, 그 끔찍한 던디식 마멀레이드 이야기를 꺼내며 "오늘 저녁엔 잼을 만들 건데 방해받고 싶지 않아요"라고 대답했다고 한다. 하지만 그녀는 집 안을 항상 청결하게 유지했고, 시내로 심부름도 곧잘 했으며, 그가 아프기라도 하면 손님을 가려 받으며 잘 돌봐 주었다.

뼛속 깊이 보수주의자였던 드가는 모든 종류의 사회 개혁에 단호하게 반대했으며 ― 어린이와 강아지, 그리고 꽃도 싫어했다 ― 최신 발명에 대해서도 적대적이었다. "'편리한 근대'라는 말만 들어도 화를 낼 정도"였다고 한다. 그는 "속도, 속도! 이보다 더 멍청한 말이 있을까?"라고 탄식하곤 했다.[4] 그는 비행기는 "작고", 자전거는 "바보 같은 것"이며, 전화는 "말도 안 되는 물건"이라고 했다. "그럼 전화벨이 울리면 일어나서 받는단 말입니까?" 그가 물었다. "그럼요, 당연하죠." 상대방이 대답했다. "하인처럼 말입니까?" 그의 결론이다. 그는 프랑스의 지방으로 여행할 때는 구식 마차를 이용했지만, 파리 시내에서 합승 마차를 타거나 나폴리나 스페인으로 갈 때 기차를 타는 것은 좋아했다.

비록 현대 기술을 싫어하기는 했지만, 드가는 사진이나 혁신적인 회화법에는 매혹되었다. 하지만 작품을 그릴 때는 사진을 활용하기보다는, 친척이나 친구들을 설득해 오랜 시간 포즈를 취해 달라고 설득하는 방법을 택했다. 그가 그린 누드나 조에와 함께 있는 자화상, (기름 램프를 아홉 개나 써가며 그렸다는) 르누아르나 말라르메 ― 30분 동안 꼼짝도 하지 않고 포즈를 취했다고 한다 ― 의 사진 같은 작품은 그 자체로 걸작이라고 할 수 있다. 어렸을 때 그를 위해 포즈를 취한 적이 있는 한 여인은 그때를 다음과 같이 회상했다. "다리가 앞으로 나오지 않게 포개고 앉고, 팔은 쿠션

뒤로 숨기고, 머리는 그분이 원하시는 대로 두어야 했죠. 그분 앞에서는 꼼짝도 할 수가 없었어요. 그분의 시선이 내게 고정되었고, 나는 그저 눈만 깜빡거릴 수 있었죠. 그건 괜찮았어요. 4분 동안 그러고 있었는데, '그게 정말 힘들었던 것 같아요.'"

호기심이 많았던 드가는 동판화, 애쿼틴트 판화, 드라이포인트, 석판화, 모노타이프, 파스텔, 그리고 조각까지 다양한 매체를 활용했다. 그는 "다양한 재료와 기술의 가능성을 실험했고, 그중 몇몇은 지속적으로 활용했다. 모노타이프 위에 파스텔을 덧칠하고, 실크 위에 금속성 페인트를 사용하고, 수채 물감을 유화 물감과 섞어 사용하는 등 비관습적인 조합도 있었다." 그의 친구이자 〈압생트 마시는 사람〉의 모델이기도 한 마르슬랭 데부탱은 최신 실험에 몰두하고 있는 드가의 모습을 다음과 같이 묘사했다. "그 순간 드가는 친구도, 남자도, 화가도 아니었다. 그는 인쇄공의 잉크가 묻은 아연이나 구리판이었다. 금속판과 사람이 인쇄기 아래에서 하나가 되고 있었다. 그는 인쇄기의 작동 원리에 완전히 빠져 있었다."[5]

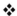

재정적 어려움이나 가족들의 불행에도 불구하고, 1870년대에 드가는 주요 작품들을 계속 창조해 냈다. 그는 서커스에서 보이는 극장의 환상, 카페와 노천 공연, 인물의 성격이 넘칠 듯 드러나는 친구 뒤랑티와 마르텔리의 초상화, 그리고 파리의 거리에서 벌어지는 볼거리들을 그렸다. 일본 판화에 영향을 받은 드가는 대칭적 구성을 강조했고, 갑작스런 단축법

이나 평범하지 않은 원근법, 급진적인 붓놀림 등을 활용했다. 〈페르난도 서커스의 라라 양〉(1879)에서 대담한 곡예사는 공중으로 천사처럼 떠올라 춤추며 경마 기수나 발레리나가 보여 주었던 날렵한 솜씨를 압도한다. 검은 비너스라고 알려져 있던 곱슬머리 혼혈 곡예사는 머리를 뒤로 젖힌 채 강철 같은 턱을 내밀고 있다. 한껏 꾸민 흰색 상의와 반바지를 입고, 타이츠와 흰색 부츠를 입은 그녀는 무릎을 구부리고 팔을 앞뒤로 내저으며 균형을 잡고 있다. 아래에서 보면 마치 공중에 떠 있는 것처럼 보이는데, 지금 그녀는 천장에 매달린 도르래에서 내려온—장식 기둥 사이로 보이는 여섯 개의 창문이 높이를 더욱 강조해 준다—줄을 물고 떨어지지 않으려고 발버둥치는 중이다. 드가는 익숙하지 않은 각도를 활용하고 천장을 왼쪽으로 조금 기울어지게 표현함으로써 현기증 나는 듯한 효과를 만들어 냈다. 천장의 녹색이 그녀의 옷에 반사되고 있고, 건물의 구조를 받치는 목재가 줄을 밀어내고 그녀를 관통할 것만 같다.

여름에만 열리던 파리의 노천 공연에서는 손님들이 나무 그늘에 앉아 식당에서 식사를 하며 무대 위의 공연을 관람할 수 있었다. 이에 대해 어떤 평론가는 "사람들은 커다란 홀에 모여 생동감 있는 음악을 들으며 달고 묽은 마자그랑[블랙커피]이나 거품 있는 생맥주, 시럽이 들어간 체리 브랜드 등을 마셨다"고 했다. 〈개의 노래〉(1876~77)는 붉은 머리의 유명한 카바레 가수 테레자가 재미있는 노래를 부르는 장면을 그린 작품이다. 그녀는 우스꽝스런 표정에 어깨를 웅크리고, 팔과 손목(기다란 흰색 장갑을 끼고 있다)을 살짝 구부려 들어 올린 채, 마치 음식을 구걸하는 개처럼 자세를 취하고 있다. 어두운 밤하늘 아래 커다란 나무들도 보이고, 흔들

리는 샹들리에와 가로등 불빛이 깜빡이고, 그녀가 목청을 높여 노래를 부르는 동안 청중들은 잡담을 하거나 술을 마시거나 가볍게 산책하거나 졸고 있다.

〈장갑을 낀 가수〉(1878)는 무대 아래 가까이에서 올려다본 테레자의 모습이다. 섬세하게 재단된 얇은 자줏빛 드레스를 입은 그녀는 검은색 장갑을 낀 오른손을 극적으로 들어 보이고 있다. 머리를 뒤로 젖히고, 눈은 그늘 속에 숨어 있으며, 창백한 피부에 빨간 립스틱을 바른 입을 크게 벌리고 있다. 하품을 하던 지친 세탁부와 달리, 크게 입을 벌린 여가수는 자신의 일을 마음에 들어 하는 듯하다. 당시 어떤 평론가는 "드가는 카페 콘서트나 음악당에서 일하는 여성들의 황폐한 면모를 비교할 수 없을 만큼 분명하게 보여 준다. 그런 여성들의 천박함, 그들의 비겁한 태도, 그런 삐뚤어진 삶에 대해 이보다 더 엄숙하게 꾸짖는 작품은 없을 것이다"라고 평가했다. 하지만 그 평론가는 생동감과 활력이 넘치던 그 분위기에서 드가가 느꼈던 즐거움을 보지는 못했다. 드가는 "테레자는 가장 크고, 섬세하고, 부드러운 목소리를 가졌다. 그 느낌과 취향, 더 바랄 것이 없다. 그저 존경스러울 뿐이다"[6]라고 말했다. 마네가 카페 콘서트에 참석한 후원자들을 그렸던 반면, 드가는 공연하는 가수들에 집중했다.

드가는 피렌체의 뚱뚱한 평론가 디에고 마르텔리를 좋아했음이 분명한데, 마르텔리가 쉰 살이던 1879년 그의 초상화를 그려 주었다. 그는 X자 모양의 다리를 한 의자에 몸을 4분의 3 정도 돌린 자세로 앉아 있다. 부스스한 머리에 분칠을 한 듯 뿌연 이마, 두꺼운 팔은 팔짱을 끼고, 배가 툭 튀어나오고, 다리는 이상할 정도로 짧다. 옆에는 파란색 장의자가 보이

고, 그 위에 그가 보는 이런저런 신문과 모자, 목도리 등이 널브러져 있다. 그의 앞에 놓인 밝은 빨간색 슬리퍼는 부드러운 느낌을 더욱 강화해 준다. 생각에 잠긴 듯 앞을 응시하는 뚱뚱한 마르텔리―배경의 소파와 부챗살처럼 보이는 그림이 그의 풍만함을 더욱 강조한다―는 상냥하고 편안하고 사려 깊어 보인다.

소설가이자 미술평론가였던 에드몽 뒤랑티는 (마네와 결투를 벌였던 인물이었지만) 인상주의자들을 높이 평가했는데, 특히 드가에 대해서는 "드물게 지적인 화가이며 생각이 풍부한 인물"이라고 칭찬했다. 뒤랑티가 마흔여섯 살 되던 1879년에 그린 그의 초상화는 마르텔리의 초상화보다 더 밀도가 있다. 드가는 그림의 배경으로 무대장치 같은 높은 책장을 활용했고, 앞에 놓인 책상에는 책이며 서류 뭉치가 가득 쌓여 있다. 앞머리가 벗겨지고 수염을 기른 얼굴에 번듯한 이마와 생기 있는 파란 눈의 뒤랑티는 한 손으로 책을 짚은 채 다른 손은 (손가락을 두 개만 펼치고) 얼굴에 갖다 대고 있다. 뒤랑티를 잘 알고 또 좋아했던 위스망스는 이 작품이 그의 호소력 있고 호기심 많은 성격을 정확히 포착해 냈다고 했다. "자신의 원고와 책에 파묻혀 있는 뒤랑티가 책상에 앉아 있는 모습이다. 가늘고 섬세한 손, 조롱하는 듯한 밝은 눈, 예리하게 무언가를 탐구하는 표정, 약간 찌푸린 영국 유머 작가 같은 느낌을 주는 풍모, 농담을 건넬 때의 그 건조한 웃음, 이 그림을 보고 있으면 그 모든 것이 떠오른다. 인간의 본성에 대해 낯선 해석을 던지곤 하던 이 평론가의 성격이 그대로 보이고 있다."[7]

드가는 여성 모델을 그릴 때 좀더 애를 먹었다. 마르텔리나 뒤랑티 같은 친구들과 작업할 때와 달리 여성 모델들은 자신들의 주장을 굽히지 않

는 경우가 많았고, 자신들의 허영심이나 가식을 쉽게 떨치지 못했다. 초상화를 그리고 싶다는 아름다운 여성에게 "네, 저도 당신의 초상화를 그려드리고 싶습니다. 하지만 하녀처럼 두건을 쓰고 앞치마를 두른 모습이라야 하겠는데요"라고 말한 적도 있었다고 한다. 그런가 하면 자만심이 강한 디츠-모냉 부인이 직접 포즈를 취할 시간이 없다며 옷을 보낼 테니 모델에게 입혀서 그리라고 했을 때, 화가 머리끝까지 난 드가는 다음과 같이 답을 했다. "〔초상화를〕 모자를 쓴 뱀을 그린 그림으로 바꾸는 것이 어떻겠냐고 제안하시는 글을 받고 보니, 어떻게 답을 드려야 할지 모르겠습니다. (…) 제 나름대로 생각한 끝에 시작한 작품이 어느새 부인의 뜻에 따라 결정이 되고 있는 상황이 아쉽습니다. (…) 제가 심한 상처를 받았다는 말씀을 드리지 않을 수 없겠네요."<sup>8</sup>

이 시기에 그린 작품 중 최고의 걸작은 〈콩코르드 광장(뤼도비크 르피크 자작과 그의 딸들)〉(1876)이다. 제2차 세계대전 당시 독일군에 의해 파괴된 작품으로 알려졌었는데, 최근 상트페테르부르크의 에르미타슈 미술관에 다시 등장했다. 재능 있고 세속적이었던 르피크는 "화가이자 조각가였고 열렬한 발레 팬이었으며, 아마추어 경마 기수, 개 애호가"였는데, 처음 2년 동안 인상주의자 전시회에 작품을 전시하기도 했다. 평범하지 않은 구도를 보여 주는 이 작품의 전면에서는 큰 키에 수염을 기른 르피크가 활기차게 오른쪽으로 걸어간다. 높은 모자의 수직선이 가로등과 호응을 이루고, 입에 문 담배와 겨드랑이에 낀 우산은 서로 다른 방향을 가리키고 있다. 그의 양쪽으로 얼굴이 길쭉한 그레이하운드종 개와 세련되고 자신감 있어 보이는 두 딸 — 한 명은 옆모습이고 다른 한 명은 몸을 4분의 3

정도 돌린 자세다 ― 이 가던 길을 멈추고 왼쪽을 돌아본다(두 딸 중 언니의 씩씩하다 못해 건방져 보이는 얼굴 표정은 드가가 1871년에 그렸던 아홉 살짜리 호르텐스 발팽송의 얼굴 표정과 똑같다). 몸의 절반 정도만 보이는 점잖게 차려입은 신사가 르피크 가족을 물끄러미 쳐다보고 있다. 배경에는 말 한 마리가 끄는 마차가 텅 빈 공간을 가로지르며 그림 중앙, 즉 이 고귀한 가족과 콩코르드 광장의 익숙한 건물들 사이로 천천히 이동하고 있다. 박력 있으면서 동시에 매력적인 이 작품은 영화에서 자주 쓰이는, 왼쪽에서 오른쪽으로 움직이는 '트래킹 샷'으로 찍은 화면 같다. 마이어 샤피로는 다음과 같이 말했다. "드가는 고정된 인물, 확정된 위치 같은 개념을 부수고, 새로운 형태의 인물화를 만들어 내려 노력했다. 붓의 움직임과 색상의 조화를 통해 움직임이나 긴박한 느낌을 최대한 살려 내면서도 그림 속의 바로 그 순간 자체에 집중하게 만드는 작품이다."

샤피로는 드가에 대해 "우울하고 염세적이며, 스스로를 억제하고, 완벽이라는 목적을 위해 스스로를 괴롭히는 화가"라고 적절하게 평가했다. 드가는 작품을 쉽게 쉽게 그리는 편이었지만, 마네와 마찬가지로 최종 결과물에 대해 좀처럼 만족하지 않았다. 언제나 드가의 작품을 확보하기 위해 안달이었던 볼라르에게 "제가 작품을 팔기 싫어한다는 것을 알지 않으십니까? 저는 항상 더 나아지기를 희망합니다"[9]라고 말했다고 한다. 또 독일 화가 막스 리베르만에게는 "제 작품들을 다시 사들일 수 있을 만큼 부자였으면 좋겠습니다. 다시 모은 다음 모두 밟아 뭉개 버리고 싶습니다."라고 말하기도 했다. 1874년 드가의 작품을 수집했던 오페라 가수 장 밥티스트 포레가 네 점의 작품을 샀고, 그중 두 점이 1876년 그에게 전해졌

다. 하지만 11년이 지나도록 나머지 두 작품을 받지 못하자 그는 소송을 걸었고, 결국 드가는 그림을 넘길 수밖에 없었다. 친구들은 다른 사람들에게 가 있는 자신의 작품을 다시 가지고 와 수정하려는 드가의 욕심을 경계하기 시작했다. 에르네스트 루아르는 드가의 집착에 굴복해 버린 자기 아버지의 이야기를 발레리에게 해주었다. "우리 집에서 아버지가 그의 파스텔화를 보고 좋아하시는 것을 여러 번 본 후에, 드가는 작품에 다시 손을 대고 싶어 안달이었습니다. 그대로 내버려 두는 법이 없었죠. 결국 아버지가 건디다 못해 그림을 다시 내주었는데, 그 후로 다시는 그 작품을 볼 수가 없었습니다." [10]

# 드가와 마네

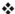

1861~1883

　드가와 마네는 두 사람 모두 이십대 후반이었던 1861년, 당시 사교의 중심이었던 루브르에서 처음 만났다. 드가는 왕실의 어린아이를 그린 벨라스케스의 〈왕녀 마르가리타〉(1653)를 동판화로 옮기는 중이었다. 당시의 상황에 대해 드가는 다음과 같이 기억하고 있었다. "밑그림 없이 바로 조각칼로 그림을 새기고 있었는데 누군가 뒤에서 말했다. '대단한 용기입니다. 운이 좋으면 그런 식으로도 뭔가를 건질 수 있겠죠.'" 프랑스 예술의 중심에서 이루어진 이 극적인 만남에서 우리는 마네가 좋아했던 화가와 드가의 대담한 작업 방식, 그리고 건방진 마네의 아버지 같은 충고까지 한 번에 읽을 수 있다. 정식으로 인사를 나누기는커녕 서로 만난 적도 없는 상태에서 그런 충고를 했던 것이다. 그것이 마네가 죽을 때까지 지속되었던, 때론 대립했지만 근본적으로는 동지였던 두 사람의 관계의 만

만찮은 시작이었다.

두 젊은 화가는 이내 서로의 비슷한 점을 알아보았다. 둘 다 파리 출신에 좋은 교육을 받았고 유복했으며, 문화적 감수성이 뛰어나고 예민했다. 마네는 리우에 다녀왔고, 드가는 머지않아 뉴올리언스를 여행할 것이다. 마네는 흑인 여성들의 아름다움을 칭찬했고, 아마 그들과 잠자리도 가졌을 것이다. 드가는 눈이 안 좋아 자신은 제대로 보지 못했던 루이지애나의 풍경과 그곳 사람들을 마네가 분명 좋아했을 거라고 말했다. 십대의 마네는 브라질에서 썩은 치즈를 그렸고, 드가는 뉴올리언스에서 〈뉴올리언스의 면화거래소〉라는 중요한 작품을 그렸다.

마네의 아버지는 그가 법률 공부를 하거나 해군 장교가 되기를 바랐다. 드가의 아버지(그의 이름 역시 마네 아버지의 이름과 같은 오귀스트였다)는 음악을 사랑하고 예술적인 취향이 있는 사람이어서, 처음에는 아들이 법률가가 되기를 바랐지만 나중에는 화가가 되려는 그를 독려해 주었다. 양쪽 집안 모두 한때 잘나갔지만, 이런저런 사건을 겪으며 서서히 영락했다. 마네와 드가는 전통적인 화풍의 스승 쿠튀르와 라모드 밑에서 각각 5년, 6년씩 공부했지만, 점차 스승들의 관습적인 생각이나 학계의 화풍을 거부하고 옛 대가들의 작품을 열심히 베끼며 시간을 보냈다. 마네와 드가는 둘 다 당대 최고의 화가였지만 큰 상을 받지는 못했으며, 자신의 화파를 형성하거나 (에바 곤살레스를 예외로 하면) 제자를 두지도 않았다.

프랑스 정부와 당시 득세하던 군부에 대해서는 적대적이었지만, 프랑스-프로이센 전쟁이 발발하자 마네와 드가는 모두 시민군에 가담해 애국 시민의 의무를 다했으며, 코뮌주의자들이 학살당할 때에는 그들의 운명

에 연민을 느꼈다. 훗날 몸이 불편해졌을 때에도 두 사람은 쉬지 않고 일했다. 마네는 삶의 마지막 몇 달 동안 병 때문에 마비를 겪으면서도 작은 정물화들을 그렸고, 드가는 시력을 거의 잃게 되자 파스텔화를 그리거나 조각을 했다. 마네는 드가가 역사적 소재를 포기하고 현대의 풍경을 그릴 수 있게 자극을 주었다. 마네와 마찬가지로 드가도 야외에서 직접 그림을 그리지 않고 화실에서 작업했다.

화가 자크-에밀 블랑슈는 두 사람의 작업 방식을 다음과 같이 대조했다. 한 명은 사교적이었고, 다른 한 명은 고독했다.

> 마네는 이젤을 앞에 놓고 작업을 하는 동안 다른 사람이 지켜보는 것을 즐겼다. (…) 그는 콩코르드 광장처럼 사람들이 많은 곳에서도 친구들 사이에 있을 때처럼 작업할 수 있는 사람이었지만, 종종 참을성 없이 작품을 지워 버리는 일도 있었다. 하지만 잠시 후면 자신의 짜증을 극복하고 앞에서 자세를 취하고 있는 여성에게 웃어 보이거나, 기자들에게 가벼운 농담을 건네곤 했다. 이와 반대로 드가는 이중으로 문을 잠그고 자신의 작품을 숨겼다. 아직 완성되지 않은 작품은 벽장 안에 넣어 두었다가 나중에 다시 꺼내서 전체적인 조화를 손보거나 형태를 가다듬곤 했다. 그의 작품은 항상 진행 중이었다. 자존심이 강하면서도 한편으로는 겸손했던 그는 늘 걱정에 시달렸다.

마네가 좀더 혁신적인 화가였다면, 드가는 기술적으로 조금 더 완벽에 가까운 화가였다. 어떤 비평가는 두 사람의 강력한 예술적 유대감을 다음

과 같이 정리했다. "드가와 마네의 공통점은 회화에 대한 공통된 생각, 그리고 아웃사이더 중에서도 아웃사이더였던 운명만이 아니었다. 그들은 같은 모델을 그렸고, 같은 표현법을 사용했으며 늘 서로를 인용했다. 두 사람이 줄기차게 서로를 인용하는 방식을 보는 것은 즐거운 일이다. 아마도 둘은 그런 식의 교차를 즐겼던 것 같다." 두 사람 모두, 심지어 가족을 그린 그림에서도 서로 단절되고 소외된 인물들을 그렸다. 두 사람의 작품을 지배하고 있는 이 공통된 주제가 바로 동시대의 다른 화가들과 이 둘을 구분시켜 주는 특징이며, 그들의 작품이 현대적이고 시대를 타지 않는 작품이 되는 이유이기도 하다.

로이 맥멀렌은 드가와 마네가 재치와 삶에 대한 열망을 가지고 있다고 했다. "그들의 공통점은 아이러니에 대한 집요한 관심, 제2제정이 쇠퇴하는 데에서 느끼는 안도감, 한가롭게 빈둥거리기를 좋아했던 점 등이다."[1] 하지만 두 사람의 성격은 대조적이었다. 마네는 사람들 사이에서 인기가 많고 활달하고 따뜻하며 반응이 빠른 성격인 반면, 비사교적이고 빈정대는 성격의 드가는 방어적이고 종종 사람들에게 적대적이었다. 순진할 정도로 낙천적이고 쾌활했던 마네는 살롱에서의 명예를 원했지만, 드가는 공식적인 유명세에는 무관심했다. 마네는 여성들에게 저항할 수 없을 정도로 매력적이었고 결혼도 일찍 했다. 드가의 경우에 여성에게 친절하게 대하는 것은 억지스러웠고, 결혼은 사회생활의 긴장감을 덜 수 있다는 것 이상의 의미는 없었다. 그는 다음과 같이 말했다. "결혼은 좋은 것 같네. 착한 아이도 낳고, 아내가 아닌 다른 여성들에게 친절하게 대해 줄 필요도 없을 테니까. 정말, 한번 생각해 봐야 되는 일이라고 할 수 있겠지." 늘

그림에 대해서만 생각했던 마네는 조지 무어에게 "글을 써보는 것도 생각해 봤지만 잘 안 되더군. 그림 그리는 일 말고는 아무것도 할 수가 없네"라고 말했다. 반면 다재다능했던 드가는 조각가이면서 사진작가, 그리고 시인이기도 했다. 마네는 음악을 하는 사람과 결혼했지만 음악을 지겨워했으며, 드가—오페라에서 살다시피 했다—는 음악에 빠져 지냈다.

두 사람 중에서 조금 더 자존심이 강하고 독립적이었던 드가는 훈장이나 명예를 경멸하고 불신했다. 국가가 주관하는 것이라면 살롱이나 순수 예술학회, 레종 도뇌르 훈장까지 모두 싫어했으며, "살아 있는 동안에는 어느 것도 좋아지지 않을 것"이라고 주장했다. 그의 말 중 가장 자주 인용되는 "미치지 않고서는 얻을 수 없는 성공이 있다"[2]라는 탄식은 (오늘날 많은 유명인들의 자기 파괴적인 충동을 표현하는 말일 텐데) 공식적인 인정에 따르는 위험과 재앙에 대한 경고라고 할 수 있다. 어리석은 비평가들의 (그가 그토록 갈망했던 칭찬이 아니라) 비난에 시달리던 마네는 자신을 지켜 줄 보호막이 필요하다고 느꼈다. 두 사람이 같이 알고 있던 동료가 레종 도뇌르 훈장을 받았을 때 마네는 "일반 대중과 당신을 구분해 주는 표지가 있다면 그게 뭐든 얻어야겠죠. (…) 이런 개 같은 세상에서, 사는 것 자체가 전쟁인 바에야 어떻게든 무장을 해야 하지 않겠습니까?"라고 말했다. 드가는 "그렇겠죠. 선생님이 부르주아라는 사실을 잊고 있었네요"라고 대답했다. 카페 게르부아에서 있었던 이 논쟁에서, 경쟁심에 자극을 받은 드가는 "그래도 제가 당신보다는 먼저 인정을 받을 겁니다, 마네 선생님!"이라고 말했고, 마네가 웃음을 터뜨리자 드가는 "당연하죠, 드로잉은 제가 더 나으니까요"라고 덧붙였다.

명예와 훈장의 가치에 대한 끝없는 논쟁 중에 드가는 유명세를 타고 싶어하는 마네를 비난했다. 〈올랭피아〉를 둘러싼 소란에 상처를 받았던 마네는, 드가가 야망이 없으며 아무런 명성도 얻지 못한 현 상태에 너무 만족하고 지낸다고 반박했다. 영국 화가 윌리엄 로덴스타인은 당시의 두 사람에 대해 다음과 같이 적었다. "드가는 마네가 너무 세속적이라고 생각했다. 그는 '이미 가리발디처럼 유명한데 더 이상 뭘 바랍니까?' 라는 말로 다시 한 번 마네를 놀렸다. 그때 마네의 대답이 걸작이었다. '이봐요, 겨우 물 위로 고개를 내민 것 정도 갖고 뭘 그럽니까?'" 고집불통인 마네에게는 좋은 뜻에서든 나쁜 뜻에서든 가리발디 정도의 유명세는 성에 차지 않았다. 그는 정말 명사가 되고 싶어했다. "내가 승합 마차에 탔을 때 사람들이 '마네 선생님, 별일 없으시죠? 작품은 잘되어 가십니까?' 라고 물어보지 않으면 실망할 겁니다. 아직 그렇게 유명하지는 않다는 뜻이니까요."[3]

두 사람은 창작 과정에 임하는 자세도 대조적이었다. 마네는 늘 즉흥적으로 티를 내며 일했던 반면, 드가는 냉정하고 계산적이었다. 말라르메는 마네의 그림을 무턱대고 위험한 바다에 뛰어드는 잠수부에 비유하기도 했다. 마네의 작품에 생동감이 넘치고 성적인 기운이 가득하다면, 드가의 작품에는, 로버트 휴스의 멋진 표현을 빌리면, "미학적 정교함이 가지는 지치지 않는 힘"이 담겨 있다. 마네는 다음과 같이 말했다. "회화란 직접 본 것을 있는 그대로 그리는 것일 뿐이다. 제대로 포착하면 좋겠지만, 그러지 못했다면 다시 시도해야 한다. 다른 방법들은 모두 속임수일 뿐이다." 반면 드가는 다음과 같이 주장했다. "나의 작품은 가장 덜 자발적인

그림이다. 내 작업은 모두 대가들의 작품을 공부한 결과에 불과하다. 그들이 전해 준 영감과 자연스러움, 기질까지 (…) 내가 스스로 알아낸 것은 하나도 없다."

자신을 경쟁자와 비교하면서, 드가는 마네의 말을 거꾸로 해석해서 그는 이론과 실천이 일치하지 않는 화가라고 넌지시 이야기했다. 하지만 두 사람의 차이점에도 불구하고, 그는 자신과 마네가 같은 회화적 전통에서 영감을 받았다고 주장했다. 두 사람 모두를 잘 알았던 발레리는 그 점에 대해 다음과 같이 말했다. "드가는 자연에 대한 연구는 아무 의미가 없다고 선언했다. 그에게 회화 예술이란 관습에 대해 질문을 던지는 것이기 때문이다. 홀바인의 그림을 보고 드로잉을 연구하는 것이 훨씬 좋은 방법이었던 셈이다. 에두아르 역시 자연을 있는 그대로 옮기는 것에 대해 떠들고 다니는 사람이었지만, 사실은 세상에서 가장 잘 훈련된 화가 중 한 명이었다. 붓을 움직일 때마다 그는 대가들의 작품을 떠올리곤 했다." 르누아르 역시 두 사람의 성격이나 작품이 다르다는 점을 언급하며, 두 사람의 작품에 대한 드가의 예측이 사실로 드러났다는 것 자체가 하나의 역설이라고 지적했다. "부드러운 성격의 소유자였던 마네는 항상 소동을 일으켰던 반면, 고약한 성격에 폭력적이고 종잡을 수 없었던 드가는 처음부터 학계와 대중으로부터 공식적인 인정을 받았고, 그러면서도 혁명적이었다."[4]

❖

마네와 드가 사이에 가장 심각했던 싸움이 일어난 것은 1869년 드가가 마네와 수잔의 초상화인 〈에두아르 마네 부부〉를 그렸을 때였다. 완성된 작품을 본 마네는 화가 머리끝까지 나서 드가가 사랑스러운 아내의 모습을 완전히 왜곡했다고 주장하며, 작품을 3분의 1 이상 훼손시키는—수잔의 얼굴과 몸, 그리고 손과 피아노를 지워 버렸다—야만적인 행동을 했다. 그런 만행에 대해 어떻게 생각하느냐고 볼라르가 물었을 때 드가는 놀랍도록 차분하게 다음과 같이 대답했다.

믿을 수 없는 일이지만, 마네 씨가 그렇게 했더군요. 마네 부인의 모습이 일반인들이 생각하는 것과 많이 다르다고 생각한 모양입니다. 저는 그렇게 생각하지 않는데요. 아무튼 그녀를 다시 한 번 그려 볼 생각입니다. 마네 씨의 집에서 그림이 망가져 있는 것을 봤을 때는 무서우리만큼 충격을 받았습니다. 그림을 챙겨서 인사도 없이 나올 정도였죠.

나중에 볼라르와 주고받은 편지에서는 훨씬 더 부드러운 어조로 말했다. 드가는 마네를 옹호하며, 심지어 수잔의 초상화에 대한 그의 평가에 동의했고, 자신의 자기 파괴적인 행동을 뉘우치기까지 했다.

"하지만 드가 씨, 마네가 자신과 아내를 그린 작품을 훼손시키지 않았습니까?"

드가는 날카롭게 대답했다.

"도대체 마네 씨를 비난하는 이유가 뭡니까? 맞습니다. 그건 사실이죠. 마네 씨는 자기 아내가 그림에서 적절하게 표현되지 못했다고 생각했어요. 사실 그의 말이 맞을지도 모르겠습니다. 제가 바보 같은 행동을 했습니다. 그때는 화가 나 있었으니까요. 마네 씨가 제게 주었던 정물화를 꺼내서 그에게 편지를 썼습니다. '선생님, 선생님이 주신 〈자두들〉을 돌려보냅니다' 라고요. (…) 정말 사랑스러운 작품이었습니다. 그날의 제 행동은 현명했고, 실수도 없었습니다. 마네 씨와 화해한 후에 '저의' 〈자두들〉을 돌려받을 수 있겠냐고 물어봤더니 이미 팔아 버렸다고 하더군요."

첫 번째 설명만 보면 마네는 화를 낼 이유가 없었다. 드가는 그림 속의 수잔의 모습이 "일반인들이 생각하는 모습"과 다르다고 생각하지 않았고, 마네의 과격한 행동에 충격을 받았다. 자신의 작품을 되찾아 조금 더 손을 볼 수 있게 된 것은 다행스러운 일이었지만, 당시에는 너무 화가 나서 말도 제대로 할 수 없었다. 나중에 볼라르가 자기편을 들며 마네를 비난하자, 드가는 마네를 옹호하며 그가 옳았을 수도 있음을 암시했다. 자신이 소장하고 있던 작품을 내놓기는 싫었겠지만 명예심 때문에라도 마네가 주었던 〈자두들〉은 돌려줘야 했을 것이다. 그리고 되찾을 수 없다는 것을 알았을 때는 가슴이 찢어질 듯 아팠겠지만 어쩔 수 없는 일이었다.

이 끔찍한 다툼은 예술적인 차이보다는 개인적인 성격 차이 때문에 생긴 것이었다. 마네는 뚱뚱한 데다가 외국인이었던 수잔 문제에 지나치게 예민했다. 이미 모리조를 비롯한 주변 사람들에게 충분히 놀림을 받고 있

던 터였다. 그는 드가가 자신의 작품 〈피아노 앞에 앉은 마네 부인〉(1867~68)을 모방한 것이 아닌지 의심했다. 그 작품 속에서 마네는 자신의 아내를 이상화했는데, 그림 속의 수잔은 건반에 손을 얹은 채 옆모습을 보이며 한가운데를 차지하고 있다. 두 사람을 그린 드가의 초상화에서도 수잔은 허리를 꼿꼿이 세운 채 피아노 앞에 앉아 있는 모습이다. 하지만 그 왼쪽으로 말쑥하게 차려입은 마네가 한 손으로 턱을 괴고 한쪽 다리를 접은 채 소파에 늘어져 있는 것이 다르다. 마네는 드가가 수잔을 그린 방식뿐만 아니라 자신을 그린 방식에서도 상처를 받았다. 그림 속의 자신이 아내의 연주를 지켜보며 졸고 있는 교양 없는 인간으로 비쳐졌기 때문이다. 화가 난 마네가 초상화를 훼손했다는 것은 사실상 드가를 칼로 찌른 것이나 다름없었다.

드가가 후회했던 것은 그 소중한 〈자두들〉을 포기했다는 사실이었다. 그는 찢어진 작품에 캔버스를 덧댄 후 수잔의 모습을 수정하고, 더 나아진 작품을 마네에게 전해 줄 생각이었다. 하지만 계획은 계속 미루어졌고, 결국 실행에 옮겨지지 못했다. 찢어진 부분에 덧댄 흰 캔버스만이 마네의 만행을 생각나게 했다. 두 사람이 다시 화해했다는 것을 알고 놀란 볼라르에게, 드가는 자신이 마네의 매력에 굴복했음을 인정하며 "마네 씨 같은 사람과 오랫동안 떨어져 지낼 수 있는 사람은 없을 겁니다"[5]라고 말했다. 두 사람의 다툼은 마네의 통제 불가능한 어두운 성격을 보여 준다. 1870년 그는 평론가 뒤랑티에게도 비슷하게 행동했는데, 그에게는 결투를 신청했다가 (드가에게 그랬던 것처럼) 결국엔 우정을 회복했다. 두 사람의 싸움에서도 역설적인 면을 확인할 수 있는 것이, 부드러운 성격의

마네가 폭력적으로 행동했고 화를 잘 내는 성격의 드가는 그 모욕을 받아들이고 먼저 화해를 제안했던 것이다. 어쨌든 이 사건은 기묘한 결말을 맞이하게 된다. 1894년, 레옹 렌호프가 더 좋은 값을 받아 보겠다고 마네의 걸작 〈막시밀리안 황제의 처형〉을 조각조각 나누어 팔았을 때, 수소문 끝에 그 조각들을 다시 모아 그림을 복구한 사람이 바로 드가였다. 지금 런던의 영국국립박물관에 있는 작품은 바로 그렇게 복구된 작품이다.

끊이지 않았던 두 사람의 논쟁 — 카페, 화실, 우아한 저녁 자리 등에서 계속 이어졌다 — 은 둘 중에 누가 더 혁신적인 화가이며, 좀더 현대적인 소재를 표현하는 쪽이 누구인가에 관한 것이었다. 보들레르의 지도를 받았던 마네는 드가가 '실제' 삶을 도외시한다고 비판했다. 양쪽 이야기를 열심히 듣고 다녔던 조지 무어에 따르면 마네가 "내가 '현대적 파리'를 그릴 때 드가는 〈바빌론을 짓고 있는 삼무 라마트〉나 그리고 있었다"고 주장했다고 한다. 항상 반격을 할 준비가 되어 있었던 드가는 당시 최고의 화가로 인정받던 카롤리-뒤랑과 마네를 곧잘 비교했다. 그는 명예를 좇는다는 이유로 마네를 비판했고, 놀라운 비유를 들어 가며 마네는 겉으로는 자유롭게 작업을 하는 것 같지만 사실은 창의력이 부족한 화가라고 평가했다. "마네는 뒤랑처럼 신랄한 작품을 그릴 수 없다는 것을 깨닫고, 그처럼 사람들의 환대를 받지 못한다는 사실에 절망했다. 그는 타고난 화가가 아니라 억지로 만들어진 화가다. 족쇄 때문에 어쩔 수 없이 배를 저어야만 하는 노예나 마찬가지인 것이다."

자신이 더 뛰어난 화가임을 주장하며 드가는 알레비에게 "그 마네 씨 말이야, 내가 무용수들을 그리기 시작하니까 금방 따라하더군. 그는 모방

밖에 못해"라고 말했다. 하지만 연대 자체가 비슷하고 두 사람이 끊임없이 의견을 교환하며 지냈기 때문에 특정한 소재를 누가 먼저 그리기 시작했는지를 판단하기는 어렵다. 무용수와 카페의 가수를 그린 것은 드가가 먼저였지만, 모자 가게 여점원과 목욕하는 여인은 마네가 먼저 그렸다. 〈오페라 극장의 가면무도회〉(1873~74)에서 마네가 보여 주었던 발코니에 앉은 여성의 레이스 달린 부츠는 드가의 〈페르난도 서커스의 라라 양〉(1879)에 그대로 등장하기도 한다.

드가와 마네는 카페나 살롱에서 만났을 뿐만 아니라 경마장에도 함께 다녔다. 1869년 드가는 한쪽 무릎을 굽히고 한 손을 주머니에 넣은 채 우아한 자세로 서 있는 친구의 옆모습을 그렸다. 춤이 높은 모자를 쓰고 지팡이의 손잡이를 수염 있는 데까지 들어 올린 모습이었다. 그의 옆에 희미하게 그려진 여인은 쌍안경으로 말과 군중을 내려다보고 있다. 3년 후 마네는 〈불로뉴 숲에서의 경마〉(1872)에 드가를 그려 넣음으로써 그에 화답했다. 마네의 그림 속 드가 역시 높은 모자를 쓰고 여인과 함께 있는 모습이었다. 마네는 그림의 전면에서 질주하는 네 마리의 말에도(그중 한 마리에 올라탄 기수는 놀랍게도 등을 꼿꼿이 세우고 있다) 관심이 있었지만, 잘 차려입은 구경꾼과 마차, 그리고 배경 마을의 흰색 건물에도 흥미를 느꼈다.

그들의 경쟁적인 우정은 두 사람 모두에게 영감을 주었다. 경마 그림에 마네를 먼저 그려 넣었던 드가는 말보다는 그곳에 모인 사람들에 더 관심이 있었다. 하지만 장 보그스의 지적에 따르면, 마네의 〈죽은 투우사〉(1864)는 드가의 〈장애물 경주〉(1866)에 상당한 영향을 미쳤다고 한다.

"드가의 작품은 마네가 2년 전 살롱에 출품한 작품[〈죽은 투우사〉]에 기초를 두고 있다. (…) 그는 주제(경기 도중 사망한 운동선수)뿐 아니라 구성(그림 전면에 작게 보이는 희생자가 거꾸러져 있고, 그 위로 다른 인물과 동물을 배치한 것)까지 빌려 왔다. 무엇보다도 작품의 의도, 즉 현대적 삶에서 소재를 찾아 그것을 영웅적으로 표현하려 했다는 점이 동일하다."[6]

마네의 작품 〈롱샹 경마장〉(1867) 역시 역사상 처음으로 관람객을 향해 돌진하는 모습의 말과 기수를 그렸다는 점에서 드가보다 앞선 작품이다. 짙은 푸른색의 구름 낀 하늘과 녹색 언덕, 삐죽삐죽 솟은 나무를 배경으로, 그리고 양옆으로 늘어선 잘 차려입은 구경꾼들(그림 왼쪽엔 잔뜩 부풀어 오른 흰색 드레스를 입고 있는 여인도 보인다) 사이로 여섯 마리의 말이 무리를 이룬 채 먼지를 일으키며 결승점을 막 통과한다. 일부러 희뿌옇게 처리한 붓놀림이 속도와 움직임에 대한 미래파의 감각을 일찌감치 예견하는 듯하다.

두 사람은 모두 성관계 전후의 겸연쩍은 분위기를 묘사한 작품을 그렸다. 마네의 〈나나〉(1877)에서 반만 보이는 신사는 다리를 꼬고 앉아 지팡이를 만지작거리며 정부가 옷을 다 입기를 기다리고 있다. 두 사람은 외출을 앞두고 있어서, 그 옷을 다시 벗고 침대로 가려면 시간이 좀 걸릴 것 같다. 드가의 〈존경〉(1876~77)은 마네의 작품을 우스꽝스럽게 변형한 작품으로, 이 작품에서는 나이 든 남자가 욕조에 손을 짚고 비너스처럼 물에서 나오는 벌거벗은 젊은 여인을 곁눈질하고 있다.

드가의 파스텔 그림과 마네의 후기 작품 〈라퇴유 씨의 가게〉(1879) 사이에는 흥미로운 유사점이 발견된다. 라퇴유의 아들에 따르면 자신이 군

대 휴가를 나와 있을 때, 카페 게르부아 근처에 있던 아버지의 레스토랑에서 마네가 모델이자 배우였던 엘렌 앙드레와 아버지가 함께 포즈를 취하게 했다고 한다. 마네는 라퇴유의 아들에게 "자네는 미녀에게 수작을 거는 남자 역을 맡는 거야. 내가 그림을 그리는 동안 이렇게 자세를 잡고 서로 이야기를 하면 돼"라고 말했다. 그는 군인이었던 라퇴유의 아들을 민간인으로 표현하고 싶었던 것이다. "군복 상의는 벗고 (…) 내 재킷을 입어 봐!" 작품의 배경은 매력적인 정원이다. 황갈색 재킷을 입은 청년이 공기 위에 떠다니는 듯 나이 든 여인이 앉아 있는 테이블로 씩씩하게 다가간다(청년은 쟁반이나 음식을 들고 있지 않다). 청년은 샴페인 한 잔을 든 채 여인이 앉은 의자에 손을 얹은 자세로 여인의 몸을 감싸고 있다. 수염을 기르고 흰색 앞치마를 두른 나이 든 종업원이 커피 주전자를 든 채 멈춰 서서 두 사람을 지켜본다. 아마도 여인을 유혹하는 남자의 행동이 놀랍거나 불만인 듯하다. 청년은 가운데 가르마를 타고 구레나룻을 짧게 길렀으며, 넓은 칼라 밑에 검은색 타이를 매고 있다. 그는 나이 든 여인을 향해 어색하게 얼굴을 들이밀고, 여인은 '잃어버린 옆모습'(프랑수아즈 사강의 소설 제목 ― 옮긴이)을 보이고 있다. 꼿꼿한 자세로 앉은 여인은 아무 관심을 보이지 않고, 남자는 그저 그녀의 오른쪽을 응시할 뿐이다.

다음 해에 등장한 드가의 〈범죄의 인상학〉 연작에서 묘사된 인물들처럼, 마네의 젊은 남자 역시 이마가 좁고 코가 높고 입술이 두꺼우며 주걱턱이다. 그는 드가의 작품에 등장하는, 살인죄로 사형을 선고받은 범인들과 놀라우리만큼 닮았다. 드가는 그들이 재판을 받은 직후 그 얼굴에서 "악의 흔적"을 발견하고 작품을 남겼다고 한다. 아무튼 정원이라는 배경

과 그림 속의 장면이 암시하는 아름다운 이야기에 가려 평론가들은 이 작품에서 추한 원숭이처럼 무례한 유혹자에 대한 마네의 냉소적인 묘사는 읽어 내지 못했다.

드가의 〈압생트 마시는 사람〉(1875~76)에는 같은 제목으로 사회에서 버림받은 남자를 묘사한 마네의 작품에서와 마찬가지로 어두운 그림자와 지저분한 옷, 술이 가득 든 잔과 빈 병이 등장하지만, 드가의 작품이 마네의 작품보다 훨씬 더 우울한 분위기를 풍긴다. 독한 데다가 중독성도 강한 압생트는 쑥의 일종인 식물로 만든 술인데(제조 자체가 불법이었다), 중추신경에 직접 작용해 빠르게 퍼지며 일시적인 정신착란이나 환각 상태를 불러올 수도 있다. 어깨가 유난히 좁고 지저분해 보이는 여인이 싸구려 장식을 한 신발을 신고, 대충 올린 듯한 붉은 머리 위에 구겨진 모자를 쓰고 앉아 있다. 그녀 앞에 놓인 녹색 잔에 술이 가득 차 있고, 큰 술병은 비어 있다. 여인은 앞을 응시하지만 눈꺼풀이 무거워 보인다. 마치 과거를 잊어버리려 하지만, 그렇다고 다가올 미래에 맞설 수도 없을 것 같은 표정이다. 그녀 옆으로, 가깝다고는 할 수 없을 만큼의 거리를 두고 털북숭이 화가가 앉아 있다. 보헤미안 같은 복장에 모자를 뒤로 제치고 왼쪽을 쳐다보는 남자는 여인에게는 관심 없는 듯 담배와 맥주에만 신경 쓰는 모습이다. 마비된 듯 앉아 있는 두 사람 뒤로 떨어지는 무거운 그림자가 두 사람의 소외감과 상실감을 강조해 준다.

카페 누벨 아텐스를 배경으로 하고, 거기에 화가까지 그려 넣음으로써 드가는 아직 우아함에 대한 미련을 버리지 못하고 있는 작품 속의 여인에 대한 동정심을 한층 더 강화시켰으며, 덕분에 마네의 작품보다 더 복잡한

작품이 되었다. 현대적인 느낌을 주는 드가의 작품은 헤밍웨이의 단편 「밝고 깨끗한 곳A Clean, Well-Lighted Place」을 생각나게 한다. 그 소설에서 조명이 잘된 카페는 주인공들의 고독과 외로움, 절망과 대조되는 평화와 안정이 있는 안식처를 대변하는 공간으로 묘사된다. 나이가 지긋한 웨이터는 상처를 안고 살아가는 손님들을 위로해 주고, 다가올 어둠을 두려워하는 그들과 함께 있어 준다. "나는 밤늦게까지 카페에 남아 있고 싶어하는 사람들 중 하나였다. (…) 잠자리에 들고 싶지 않은 사람들, 밤을 밝혀 줄 빛이 필요한 사람들과 함께였다."[7]

마네의 〈자두〉(1878)에 등장하는 여인은 드가의 압생트 중독자만큼 초라하거나 슬퍼 보이지 않는다. 그녀 역시 싸구려 모자를 쓰고 구겨진 옷에 지저분한 머리를 한 채 카페의 대리석 테이블에 앉아 있지만, 마네의 여인은 더 예쁘고 더 우수에 젖어 있으며, 더 매력적인 분홍색 드레스를 입고 있다. 그녀의 머리 뒤로 보이는 구불구불한 쇠살창이 그녀의 복잡한 심리 상태를 암시하는 듯하다. 꿈꾸는 듯한 큰 눈, 밝은 조명 아래 도발적으로 느껴질 만큼 매력적인 그녀는 손으로 창백한 얼굴을 받치고 있다. 약속한 사람을 기다리는 동안 지루함을 느낀 그녀는 불을 붙이지 않은 담배를 쥔 채, 앞에 놓인 아직 따지 않은 술병 속의 자두를 생각에 잠긴 듯 바라본다. 자신의 모습에 대해 스스로 당당한 현대 여성의 모습이다.

마네와 드가가 그린 부모의 초상화를 보면 부모에 대한 두 사람의 상반된 관계를 알 수 있다. 마네가 1860년에 그린 아버지의 초상화는 무지비하다 싶을 정도로 냉정하다. 로렌초 파간스의 노래를 듣고 있는 나이 든 아버지의 모습을 그린 드가의 작품(1871~72)은 부드럽고 사랑스럽다.

기타 연주자 파간스 역시 드가의 작품에서는 자연스럽게 음악에 빠져 있는 모습이지만, 마네의 〈스페인 가수, 또는 기타 연주자〉(1860)에서는 어색하고 경직된 모습이다.

마네가 레옹 렌호프를 모델로 그린 〈점심〉(1868)은 드가가 동생을 모델로 그린 〈사관학교 제복을 입은 아실 드가〉(1855)를 그대로 옮긴 것 같은 작품이다. 그림 속에서 아실은 열일곱 살, 레옹은 열여섯 살이다. 두 사람은 모두 몸을 오른쪽으로 약간 기울이고 한 손으로 가구를 짚은 채, 오른쪽 다리를 왼쪽 무릎 정도에 겹치고 선 자세를 취하고 있다. 아실의 사관생도용 칼은 레옹의 옆에 놓인 정교한 장식이 들어간 칼로 바뀌어 있다. 십대의 두 소년은—마치 형제처럼—놀랍도록 닮아 보인다. 둘 다 넓적한 얼굴에 미간도 넓고, 펑퍼짐한 코에 입술이 두툼하다. 아실을 보며 레옹의 그림을 그렸다는 사실에서, 마네가 레옹을 아들이 아니라 동생으로 생각하고 있었음을 다시 한 번 알 수 있다.

마네가 오랜 친구 앙토냉 프루스트를 그린 초상화에서는 드가가 티소나 뒤랑티, 마르텔리를 그린 작품에서 보이는 편안한 자세와 간소한 배경 등을 찾아볼 수 없다. 마네는 프루스트를 세련된 멋쟁이이자 세속적인 인물로 묘사하고 있다.

창백한 피부에 코가 뾰족한 프루스트는 관람객을 정면으로 응시하고 있는데, 회색 수염을 근사하게 다듬은 모습이다. 몸을 4분의 3 정도 돌린 자세로 프레임 쪽으로 약간 붙어 서 있는 그는 높은 모자를 쓰고 있고, 두 줄 단추가 달린 코트를 입고 있다. 코트의 단추 구멍에 꽃을 꽂고, 타이는 핀으로 단정하게 고정시켰다. 장갑을 낀 손을 허리춤에 대고, 다른 손으

로는 지팡이를 짚고 있다. 자신감이 가득한 포즈를 취하고 여유 있는 삶을 사는 이의 풍모를 풍기는 그의 모습은 마네 자신의 자화상이기도 하다.

이와는 대조적으로 드가가 마네를 그린 다섯 점의 작품(1866~68)은 즉각적이고 직접적이다. 딱딱한 의자에 앉아 양손을 가랑이 사이에 끼운 자세의 마네는 들고 있는 모자를 떨어뜨릴 것만 같다. 다리를 꼬고 앉은 그의 긴 코트 자락이 바닥에 끌리고 있다. 에너지가 넘치지만 균형감도 느껴지는 마네는 머리를 헝클어뜨린 채 단호한 표정을 보여 준다. 강렬하면서도 생각에 가득 찬 듯한 표정, 이제 막 새로운 작품에 들어갈 준비를 마친 것 같은 표정이다. 이 초상화를 통해 드가는 마네의 즉흥적이고 충동적인 성격, 조심스럽고 섬세한 드가 자신의 성격과는 대조적이었던 그 성격을 묘사했다.

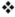

마네와 드가의 개인적인 관계를 엿볼 수 있게 해주는 사건이 있었다. 1868년, 드가는 마네와 함께 영국을 여행할 수 있는 좋은 기회를 놓쳤다. 그의 급한 성격이나 신랄한 말을 감당할 수 있는 유일한 인물이었는데 말이다. 메리 커샛이 모리조에게 일본 판화 전시회에 함께 가자고 초청할 때 썼다는 편지처럼, 마네 역시 드가에게 편지를 써 프랑스 출생으로 슬레이드 예술학교에서 교수로 일하고 있는 알퐁스 르그로가 도움을 줄 것이라고 전했다. "런던에 짧게 다녀올 생각입니다. 경비도 얼마 들지 않을 것 같아서요. 함께 가실 수 있겠습니까? (…) 그곳 땅을 보고 나면 작품

활동에 새로운 출구를 찾을 수 있지 않을까요? (…) 르그로에게 도착 일자를 미리 알려줘야 하니까 가능한 한 빨리 답을 주세요. 그가 통역과 안내를 맡아 줄 겁니다."

드가는 초청을 거절했고, 마네는 여행에서 돌아온 후 팡탱 라투르에게 그 여행이 대단히 성공적이었다고 이야기했다. "짧은 여행이었지만 자네도 함께 갔으면 좋았을 걸세. 같이 가지 않은 드가가 멍청했던 거지. 런던에 반했네. 가는 곳마다 사람들이 나를 환영해 주었고, 르그로도 큰 도움이 되었어. (…) 그곳에서 할 일이 있을 거라고 믿네. 그 장소들이 주는 느낌, 그 분위기, 모든 게 마음에 들었지. 내년엔 거기서 전시회를 열 생각이야." 그는 같이 갔더라면 드가도 분명 자극을 받았을 거라고 말했다. "나한테 뭔가 적어 보낼 때가 되었다고 드가에게 전해 주게. 뒤랑티의 말로는 '상류층의 삶'을 그리기 시작했다는데, 뭐 안 될 이유는 없겠지? 드가 씨가 함께 런던에 가지 않았던 것은 참으로 유감이네. 잘 훈련받은 경주마들을 봤다면 작품 구상이 몇 개 떠올랐을 텐데 말이야."

아마도 드가를 염두에 두었던 듯한데, 마네는 졸라에게 쓴 편지에서 영국 화가들은 신사였으며 프랑스 화가들의 "바보 같은 질투심"이 없었다고 적었다. 그러면서도 카페 게르부아에서의 활기찬 대화는 아쉬웠던 모양이다. 그는 조금은 역설적인 투로, 항상 관객을 직접 찾아 나섰던 화가들끼리 논쟁했던 지적인 주제에 대해 언급했다. 팡탱 라투르에게 "작품을 싼 값에 팔아서 낮은 계층에서도 예술을 접할 수 있게 하는 것이 도움이 되는가, 안 되는가 하는 문제에 대해서 그 유명한 미학자인 드가와 이야기를 나누셨다니 부러울 따름입니다"[8]라고 말했다고 한다. 마네와 드가는

함께 나눌 이야기가 많았다. 최근에 있었던 사건이나 그림을 그리는 방식에 관해서, 오래된 대가와 그들의 스승, 그들이 했던 여행과 새로운 기법, 살롱과 미술관, 미술상, 평론가에 대해서, 그리고 돈, 특히 돈이 없는 상황에 대해서 그들은 많은 대화를 나누었다.

가끔은 서로에 대해 잔인해지기도 했다. 생각이 많은 편이었던 드가는 즉흥적인 마네의 특징이 자신에게는 없으며, 가끔은 그런 마네의 성격이 싫기도 하다고 인정했다. 그는 갑자기 캔버스로 달려드는 마네식의 접근법을 거부했으며, 예술 작품이란 "완전범죄처럼 치밀하게 준비해야 하는 것"이라고 생각했다. 하지만 여성들에게 인기가 많았던 마네는 드가의 미학에 반대하며, 그런 미학은 노총각의 성생활 결핍에 따른 것이라고 설명하려 했다. 마네의 추종자였던 모리조는 그의 견해를 다음과 같이 정리했다. "어제는 마네 씨가 재미있는 이야기를 해주었어, '그 사람은 반응이 늦어 여자를 안을 수도 없을걸, 아마. 무슨 행동은 고사하고 자기가 여자에게 무엇을 해줄 수 있는지 말도 꺼내지 못할 거야'라고 말이야." 이 말을 뒤집어 보면 마네 자신은 모리조 같은 여성을 안아 줄 수 있고, 자신의 사랑을 표현하고 함께 잠자리를 가질 수도 있음을 암시하고 있다는 것을 알 수 있다.

하지만 대부분의 시간에 두 사람은 우호적이었고, 서로 상대방의 업적에 기뻐했다. 1871년이 되자 드가의 작품을 찢어 버린 일은 잊어버렸다는 듯이 마네는 친구에게 "드가 씨가 대단한 발전을 보이고 있네. 머지않아 큰 성공을 거둘 거야"라고 말했다. 항상 동료 화가의 경력에 도움을 줄 수 있는 길을 찾고 다녔던 마네는, 오페라 극장이 불타 버린 후 샤를 가르니

에가 새로 지을 극장이 드가에게 큰 도움이 될 거라고 느꼈다. 마네는 드가가 역사적인 소재를 그릴 때 익혔던 솜씨 덕분에 전통적인 주제도 충분히 소화할 수 있을 거라고 생각했다. "드가가 극장의 천장을 장식해야 돼. 〈바빌론을 짓고 있는 삼무 라마트〉를 그려 봤으니 실력은 충분하다고 봐야지. 아마도 위대한 걸작을 만들어 낼 걸세."**9**

마네와 마찬가지로, 드가 역시 마네에 대해서는 한편 공감하면서도 다른 한편으로는 적대적이었다. 그는 조지 무어에게 "마네야말로 진정한 파리지앵입니다. 농담을 어떻게 해야 하는지 알고 있는 사람이죠"라고 말하는가 하면, 티소에게 쓴 편지에서는 "마네의 새로운 면을 봤네. (…) 마무리를 잘하더라고, 아주 사랑스럽게 말이야. (…) 도대체 재능이 얼마나 되는지 짐작조차 되지 않는 사람이야"라고 적기도 했다. 따라서 마네의 도움이 절실히 필요했던 인상주의자 전시회에 모임의 동료이자 자연스러운 지도자이기도 했던 그가 불참하겠다고 완강하게 버틸 때는 실망도 컸을 것이다.

1874년, 당시 런던에 있던 티소에게 쓴 편지에서 드가는 아무런 소득도 없는 살롱에 미련을 버리지 못하는 마네의 허영심을 강하게 비판했다. "팡탱 라투르의 말을 듣고 이성을 잃어버린 마네가 계속 거절하고 있네. (…) 아예 거리를 두기로 마음을 정한 것 같아. 나중에 후회할 텐데 말이야. (…) 지적인 줄 알았는데 알고 보니 허영심만 가득한 사람이지 뭔가."**10**

드가는 마네의 작품을 열심히 수집했다. 회화 여덟 점과 드로잉 열네 점, 일본 종이에 인쇄된 동판 아홉 점과 기타 작품 쉰아홉 점을 비롯해 판화 작품은 거의 모두 수집했다. 그뿐 아니라 가장 영예로운 자리인 침대

맞은편, 즉 아침에 일어났을 때 바로 보이는 위치에 마네의 정물화 〈햄〉과 〈배〉를 걸어 놓을 정도였다. 그가 가지고 있었던 다른 걸작으로는 〈막시밀리안 황제의 처형〉, 〈포크스톤호의 출항〉, 〈파란 소파에 앉은 마네 부인〉, 〈모자를 쓰고 (아버지를) 애도하는 베르트 모리조〉, 드가 자신의 그림과 비슷한 〈목욕하는 여인〉이 있었다. 그런 드가였지만 마네의 작품을 칭찬하지 않아 그를 화나게 한 적도 있었다(모리조가 마네의 칭찬을 원했던 것만큼 마네는 드가의 칭찬을 기대하고 있었다). 한번은 드가가 마네의 화실을 방문했을 때 그의 최신작에 대해 눈이 아파서 제대로 볼 수가 없으니 아무 말도 해줄 수가 없다고 말한 적이 있었다. 그런데 며칠 후 마네를 만난 다른 친구가 "얼마 전에 드가가 자네 화실에서 나오는 것을 봤네. 아주 활기가 넘치던걸. 자네가 보여 준 작품에 상당히 놀란 것 같았어"라고 말했다. 마네가 대답했다. "돼지 같은 인간! 내 앞에서는 아무 말도 없더니만."

　마네에 대한 개인적인 감정이 정확히 어떤 것이었지는 알 수 없지만, 아무튼 드가는 그의 최신작을 항상 유심히 보고 있었다. 1882년, 마네가 〈폴리베르제르의 술집〉에서 거울을 활용한 것을 본 드가는 그 기법을 얼른 알아차리고 벨라스케스의 〈시종들〉을 떠올렸다. 앙리 루아르에게 황급히 적어 보낸 편지에서 그는 "마네는 멍청한 것 같지만 꽤 잘해. 인상주의 말고도 한두 가지 기법 정도는 알고 있더라고. 예를 들면 사람들의 눈을 속이는 스페인 화가의 화풍 같은 것 말이야"라고 말했다. 마네가 죽고 난 후 드가는 그의 마법 같은 매력을 기억했다. 1897년 앙토냉 프루스트의 마네 전기가 출판되었을 때 드가는 다음과 같이 말했다. "(프루스트가)

마네를 다루는 방식이 마음에 들지 않아. 마네는 훨씬 더 친절한 사람이 었고, 무엇보다도 그렇게 복잡하고 까다로운 사람이 아니었다네."[11]

# 상처받은 마음

1880~1888

 1870년 초반 서른여섯의 나이에 드가는 오른쪽 눈의 시력을 잃었고, 그 후로도 평생을 근시에 시달려야 했다. 사물이 흐릿하게 보이거나 밝은 빛을 견디지 못했고, 장님이 될지도 모른다는 두려움을 항상 안고 살았다. 중심 시력이 완전치 못해서 "한 점을 똑바로 보지 못하고 그 주변만 보이는 현상" 때문에 고생했던 그는 1873년 "이대로 아무짝에도 쓸모없는 인간으로 살다가 완전히 장님이 되는 거겠지"라며 삶을 포기한 듯한 탄식을 하기도 했다. 그로부터 5년 뒤, 친구의 말에 따르면 드가는 "절망적인 상태에 빠져 마치 죽음과도 같은 암흑의 상태에서 몇 시간씩 보내곤 했다"[1]고 한다. 1884년 쉰 살의 드가는 여전히 자신의 장애를 받아들이지 못하고 있었다. 그는 "모든 것을 포기하고 이대로 잠들었으면 좋겠다"는 말을 했다. 그렇게 눈을 감고 어둠을 받아들인 채 죽음을 기다리고 싶다는 뜻

이었다. 10년 후, 시력이 더 나빠지는 것을 막아 보기 위해 의사들이 오른쪽 눈을 완전히 가리고 왼쪽 눈에만 안경을 씌우는 방법을 써보기도 했지만, 여전히 밝은 빛을 견딜 수는 없었다. 세기가 바뀔 무렵, 이제 예순다섯 살이 된 드가는 스스로를 산송장 취급했다. "나는 송장이나 다름이 없네. 장님이 된다는 건 화가에게는 사형선고나 마찬가지니까. (…) 이제 장님들이 하는 일을 알아봐야 할 것 같네. 시력을 잃게 되면 의자나 만지작거리는 일 말고 뭘 할 수 있겠나?"² 1906년에 이르자 색깔 덩어리와 사물의 외곽선 정도만 희미하게 볼 수 있을 뿐이었다.

죽을 때까지 작품 활동을 한 드가였지만, 그러한 장애는 항상 분노와 후회, 자기 연민을 불러왔다. 메리 커샛과 함께 자신의 초기 작품을 보면서 "이 작품을 그릴 때는 눈이 괜찮았는데"라고 슬픈 어조로 말하는가 하면, 부자였지만 드가의 예상대로 화가로서는 별다른 업적을 남기지 못했던 친구 에바리스테 드 발레르네스에게 "죽는 그날까지 모든 것을 제대로 볼 수 있는 자네가 부럽네. 이제 나는 그런 즐거움을 느낄 수가 없어. 겨우 신문이나 읽을 정도라네"라고 말했다. 다니엘 알레비는 점점 더 사회활동을 줄여 나가는 등 그의 병이 가지고 온 부정적인 효과에 대해 다음과 같이 적었다. "눈이 점점 더 나빠져서 이제 특수 안경을 써야 하는데, 그는 자신의 그런 모습을 몹시 창피스럽게 생각했다. 그 모든 것이 그를 더욱 슬프게 했고, 결국 이제는 사람들에게 우울해하는 자신의 모습을 보이기 싫은 나머지 혼자만의 공간에서 숨어 지내려는 것 같다."³

시력이 악화되면서 그는 유화 대신, 염료를 섞지 않아도 되고 작품을 말리거나 광택을 낼 필요도 없는 파스텔화를 그리기 시작했다. 드로잉이

점점 자유로워지고 거칠어지는 반면 파스텔에서 나름대로의 층을 만들어 내면서 회화의 효과를 살렸고, 점점 더 분명하고 또렷한 이미지를 종이 위에 그려 나갔다. 에드몽 드 공쿠르는 드가의 장애(장님이 된 사촌 동생은 물론 제수인 에스텔도 같은 증세에 시달렸다)를 언급하며, 제한적인 시력 때문에 오히려 집중력이 생기고 대상의 움직임을 정확하게 잡아내는 능력을 키운 것 같다고 평가했다. "독창적인 인물인 드가는 병적이고 신경질적이며, 원래 눈에 문제가 있었기 때문에 시력을 잃을지도 모른다는 두려움에 시달렸다. 하지만 바로 그 이유 때문에 대상을 잘 받아들이고, 사물의 특성에 대해 민감하게 반응할 수 있었다. 지금까지 만나 본 화가들 중에서 현대적 삶을 묘사하고 그 삶의 바탕이 되는 정신을 포착하는 데 있어서는 드가가 최고다."

역설적이게도, 눈에 장애가 있었기 때문에 그는 다른 사람들의 작품을 더 열심히 수집했다. 보기 어려운 작품은 완전히 눈앞에서 사라져 버리기 전에 어떻게든 자기가 소유하려고 더욱 열성적으로 매달렸다. 미술품 경매장에서 지나치게 열을 올리는 드가의 모습을 보고 놀란 알레비는 당시 그의 모습을 다음과 같이 회상했다. "계속 호가를 내며 자신도 짐작하지 못했던 가격까지 정신없이 내달리곤 했다. 더 놀라운 것은, 그렇게 사들인 작품 중에는 자신이 볼 수 없는 작품도 포함되어 있었다는 점이다. 나에게 '그 작품이 뭐지?'라고 묻고 나서야 기억해 내곤 했다." 절친한 친구였던 조각가 알베르 바르톨로메 역시 자신의 소장품을 따로 모은 미술관을 지으려는 드가의 무모한 계획과 작품 구입에 든 비용을 걱정했다. "지팡이를 수집한 다음엔 사진, 그리고 회화였다. 무모하게 보이는 그 열정

에 대해 뒤랑 뤼엘이 걱정을 표했는데, 나는 다가올 일이 더 걱정된다. 다른 일에는 전혀 관심을 보이지 않는 것도 좋고, 미술관을 짓겠다는 생각도 다 좋다. 그래도 (⋯) 끼니는 거르지 말아야 할 텐데."<sup>4</sup>

드가는 다른 사람의 작품을 수집하는 것 외에도 자기 작품의 행방에 대해서도 민감했다. 그는 자신의 작품이 낯선 사람들 손에 넘어가고 있음을 느끼고, 티소에게 사람들이 경제적인 문제 때문에 "내가 준 작품을 팔아버리는 것" 같다고 말했다. 은행 빚을 갚을 때까지는 검소하게 살아도 항상 돈이 부족했던 그였지만, 그의 작품은 점점 더 비싼 가격에 거래되었다. 그렇게 작품 판매로 생긴 돈으로 그는 두 가지 사치를 부릴 수 있었는데, 바로 여행과 다른 사람의 작품 수집이었다. 그는 엘 그레코의 주요 작품 두 점, 고야와 도미에의 작품 다수, 그리고 놀랍게도 앵그르의 회화 스무 점과 드로잉 아흔 점, 들라크루아의 회화 열세 점과 드로잉 190점을 가지고 있었다. 죽을 때까지 소장하고 있었던 그의 현대미술 소장품 목록에는 일본 판화, 모리조의 작품 두 점, 커샛의 작품 세 점, 마네의 작품 서른 점뿐만 아니라 피사로, 시슬레, 세잔, 르누아르, 고갱, 반 고흐 등 다른 화가들의 작품이 포함되어 있었는데, 돈을 주고 산 작품도 있고 자신의 작품과 교환한 작품이 있는가 하면, 선물로 받은 작품도 있었다. 또한 자기 작품을 그대로 보관하고 있는 경우도 있었다. 몇몇 대표작이 그랬고, 사창가를 그린 드로잉이나 조각 작품은 모두 본인이 가지고 있었다. 이런 훌륭한 소장품 목록은 19세기의 화가보다는 르네상스 시대 군주에게나 어울릴 수준이었는데, 빈틈없는 시각과 실수를 용납하지 않는 취향으로 고른 작품이니만큼 웬만한 미술관 하나를 가득 채우기에 손색이 없었다.

하지만 그 소장품들은 그가 죽은 후 1818년과 1819년 사이에 다섯 번의 경매를 통해 모두 팔려 나갔다.

1912년, 22년 동안 드가가 세 들어 살던 집이 팔렸다. 새로운 주인이 건물을 헐물겠다는 결정을 내리자 그는 이사를 할 수밖에 없었다. 볼라르는 드가가 마음만 먹었더라면 그 집을 사서 계속 거기에서 살 수 있었을 거라고 했다. "드가 씨, 작품 몇 점만 팔아도 그 사람들이 요구하는 30만 프랑은 쉽게 마련할 수 있지 않습니까?" 자기 소장품은 단 하나도 팔기 싫었던 드가는 "예술가가 30만 프랑을 그렇게 아무렇지도 않게 내팽개쳐도 좋단 말입니까?"[5]라고 대답했다. 빅토르 마세 가의 그 집은 1층은 생활공간으로, 2층은 작품 보관실로, 3층은 화실로 사용하고 있었다. 결국 클리시 가街로 이사한 드가는 바닥에서부터 천장까지 다른 사람들의 작품으로만 전시를 하고, 자기 작품은 아무도 볼 수 없는 밀실에 넣어 두었다고 한다.

중년기에 접어들자 드가는 자신의 진짜 모습, 곰 같은 그 모습을 숨긴 채 사람들에게 알려진 모습, 즉 화를 잘 내는 까다로운 모습만을 보이며 "그 유명한 드가"로 살았다. 오목한 그의 얼굴이나 동그란 어깨, 꾸부정한 몸에 대해 영국 화가 윌리엄 로덴스타인은 다음과 같이 기록했다. "치켜올라간 눈썹과 두꺼운 눈꺼풀 때문에 그에게서는 세상을 초월한 분위기가 느껴졌다. 자루처럼 펑퍼짐한 옷차림에도 불구하고 그에게서는 귀족

의 풍모가 배어 나오고 있었고, 사실이 또한 그랬다." 드가에 대해 복잡한 감정을 가지고 있던 폴 고갱은 그의 외모와 참모습 사이의 차이를 지적하며, 거친 겉모습 뒤에 숨어 있는 예민한 감수성에 대해 이야기했다.

　　높은 모자나 파란 안경, 그리고 빠뜨릴 수 없는 그 우산까지, 겉모습만 보자면 그는 루이 필리프[1830~1848년에 재위한 프랑스 왕] 시대의 유명한 부르주아처럼 보인다.
　　예술가처럼 보이기 위해 조금도 신경을 쓰지 않는 사람이 있다면 바로 드가일 것이다. 하지만 그만한 예술가도 없다. 제복이라면 모두 싫어했고, 예술가로서는 황금 같은 존재였다. 하지만 그렇게 섬세한 사람인데도 사람들은 그를 괴팍한 사람으로 알고 있다. (…)
　　지적인 마음에서 풍기는 부드러움은 쉽게 눈에 띄지 않는다.

사회 안에서 맞추어 살아가는 방법을 모른다고 스스로 공언했던 드가는 세상 사람들에게는 호감이 가지 않는 인물이었다. 볼라르는 저녁 초대를 받은 드가가 미련한 곰처럼 엉뚱하게 대답했던 일화를 기록해 두었다. 음식은 물론 실내장식이나 시간, 애완동물, 향수와 조명까지 그가 말한 대로 한 치의 오차도 없이 준비되어야 한다는 것이다.

　　"잠깐만요. 저한테는 버터를 바르지 않은 요리를 주실 수 있을까요? 그리고 식탁에는 꽃을 놓지 말고, 저녁 식사는 7시 반 정각에 해주십시오. 댁에서 키우시는 고양이가 식탁 주변에 얼씬거리지 못하게 해주시고, 손님

들도 개를 데리고 오지 않게 해주세요. 초대 손님 중에 여성이 있다면 향수를 뿌리지 말고 와주시면 좋겠습니다. 토스트 냄새나 심지어 거름 냄새처럼 좋은 냄새가 많은데, 거기에 이상한 냄새를 풍기면 안 되지 않겠습니까? 아 참, 그리고 조명은 아주 약하게 해주세요. 아시다시피 제가 눈이 안 좋아서요."

모든 것이 그가 요구한 대로 준비되고 식사도 정시에 시작되었지만, 그때 한 소년이(물론 무서운 손님에 대해 충분히 경고를 받은 상태였지만) 나이프로 접시를 두드렸다. "드가는 '무슨 짓이야!' 라고 소리쳤고, 놀란 소년은 얼굴이 새하얗게 질려서는 테이블에 음식을 다 토해 버렸다."**6**

재치 있고 분위기를 돋우는 드가의 대화를 좋아했던 주인은 그의 까다로운 요구를 모두 들어주었지만, 신랄한 비판이나 신경질적인 태도, 표독스런 성격을 잠재우지는 못했다. 그런 모습도 곰 같은 드가의 일부였던 것이다. 드가는 상대방의 약점을 집요하게 물고 늘어졌고, 논쟁에서는 포기하는 법이 없었으며, 유머를 던질 때에도 항상 공격적이었다. 그 비판의 직접적인 대상이 되는 것만 피할 수 있다면, 어쨌든 보기에는 재미있는 것이 사실이었다. 그를 잘 알았던 발레리는 그런 성격을 다음과 같이 정리했다.

〔그는〕 말하자면 지나치게 솔직한 편이어서 다른 사람들의 생각에서 어리석거나 우스꽝스러운 면을 파고드는 경향이 있었다. (…) 대단한 논쟁가였으며, 반박을 할 때는 무자비했다. (…) 절대 물러서는 법이 없고, 쉽게

고함치고, 가끔은 입에 담을 수 없는 말도 거침없이 쏟아냈다. (…) 항상 사람들의 모임에 불려 다니는, 돋보이기는 하지만 가끔은 견디기 힘든 손님이었다. 역설적인 표현들, 정확한 미적 감각, 그리고 그 호전적인 태도 때문에 (…) 즐거움과 두려움을 동시에 달고 다녔다. (…) 지성과 자기 인식이 분명한 괴물이라고나 할까. (…) 파괴적이면서도 사나운 그의 말속에는 약간의 부드러움이 항상 섞여 있었고 (…) 조롱을 할 때에도 그 안에 재치와 친근함이 섞여 있었다.

드가의 명철한 말에 깊은 인상을 받은 ─ 카페 게르부아에서 모네도 비슷한 인상을 받았다고 한다 ─ 화가 오딜롱 르동은 그의 사나운 이미지와 활달한 친근감 사이의 대조를 다음과 같이 정리했다. "대화의 주된 관심사는 어리석음과 부조리에 대한 그의 분노였다. 호랑이처럼 사납다는 이야기만 듣고 있다가 직접 만나 보니 사교성이 많은 것 같아 놀랐다고 내가 이야기하자, 그는 사람들이 자신을 혼자 내버려 두게 하기 위해서 일부러 공격적인 태도를 유지한다고 대답했다. 그와 헤어질 때는 새로 태어난 기분이었다."[7]

애국적이고 명예를 중시하며 자상한 면이 없지 않지만, 드가는 주변 사람을 불편하게 하는 성격이었다. 어떤 평론가는 그의 성격을 다음과 같이 정리했다. "〔평론가나〕 정치인에 대한 혐오, 일반 대중의 도덕성에 대한 편견, 파리 외곽의 소박한 사람들이나 시골 사람들에게 느꼈던 동질감 등 (…) 비논리적으로 들리겠지만, 이 모든 특징들이 완고한 자유주의적 가치와 뒤섞여 있었다. 상류층 사람들의 세련된 매너와 예의 바른 대화에

뒤섞인 그런 비논리적인 조합이 그의 성격이었다."

1884년 8월 중순 50세 생일이 얼마 지나지 않은 시점에서 발팽송과 함께 노르망디에 머무르고 있는 동안, 심한 우울증에 시달렸던 드가는 속내를 비치는 편지를 두 통 썼다. 그 편지에서 그는 최근의 부진과 예술적 영감을 잃어버린 상태를 과장하면서, 치명적인 성격상의 결함 — 냉담함 — 때문에 자신이 삶의 흐름을 완전히 놓쳐 버린 것은 아닌지 걱정했다.

나 자신이 강하다고 생각하던 그 시절이 언제였을까요? 그 많았던 이유나 계획들은 어디로 갔을까요? 나는 빠른 속도로 몰락하고 있습니다. 지금 내가 어디에 서 있는지를 모르겠습니다. 그저 형편없는 파스텔화 몇 점, 포장지로나 쓰면 될 것 같은 작품만 몇 점 있을 뿐입니다. (…)

독신으로 쉰 살까지 살다 보면, 친구들을 향한 마음뿐만 아니라 내 안에서도 무언가가 닫히고 있는 느낌이 드는 순간을 맞이하게 됩니다. 주변의 모든 것에 마음을 열지 못하고, 그렇게 완전히 홀로 남겨진 상태에서 결국 역겨움으로 스스로를 죽이고 마는 것이지요. 계획이 많이 있었지만, 이렇게 닫힌 상태에서는 모든 것이 부질없습니다. 삶의 가닥을 놓쳐 버린 것 같습니다.[8]

뭔가 부족한 심성 때문에 개인적으로나 예술적으로나 부적절한 결과를 낳았다는 생각, 그런 결함 때문에 결혼을 못한 것은 물론 작품도 잔인한 분위기를 풍긴다는 생각은 1870년대에서 1890년대까지 드가가 쓴 편지에서 줄곧 반복되는 주제였다. 그는 자신의 마음을 "매일 닦아 주고 쉬지

않고 연주해서 항상 최상의 상태를 유지해야 하는 악기"에 비유하면서, 실제로는 그렇게 하지 못하고 있다고 탄식했다. 바르톨로메에게 쓴 편지에서는 거의 카프카의 소설에서나 볼 수 있을 법한 비극적인 인식을 보여주는데, 거기에서 그는 자신의 마음을 낡은 오르간에 비유했다. 작품 활동을 완전히 그만두지 않을 만큼의 기력만 남은 상태에서, 그는 작품 때문에 자신의 삶이 소진되어 버렸다고 적었다. 그는 자신의 마음이 파스텔화 포장지로 덮어 싸였을 뿐만 아니라 가방 안에 든 무용수의 신발처럼 너덜너덜 기워졌다고 주장했다. "마음의 여력이 그리 많이 남아 있지 않습니다. 그나마 남아 있던 것들도 가족 문제나 다른 사람들의 비극을 겪으면서 많이 줄었어요. 완전히 사라지지 않는, 상대적으로 작은 것들만 남았습니다. (…) 이제 아무런 행복도 없이 외롭게 죽어 갈 일만 바랄 뿐입니다. (…) 이런 제 마음을 가지고도 무언가 만들어 낼 수는 있겠지요. 무용수라면 조각조각을 모아 누더기 신발을 만들어 분홍색 가방 안에 고이 모셔 두겠지만, 그 분홍색도 서서히 희미해지고 그 안에 담긴 누더기 신발도 함께 사라질 겁니다."

드가는 친구들을 좋아했지만 친밀한 사이로 발전하지는 못했다. 친한 친구의 딸 호르텐스 발팽송의 흉상에 대해 언급하면서, 그는 그들이 자신에게 베풀어 준 호의에 보답하고 싶다고 적었다. "사람은 나이가 들면서 다른 사람들이 베풀어 준 선행에 보답을 하고 싶어지게 마련이지. 그들이 그랬던 것만큼 나도 그들을 사랑해 주고 싶어진다네." 가장 절절한 자기반성이 묻어 있는 편지라고 할 수 있는, 드 발레르네스에게 쓴 편지에서는 자신의 성격상의 결함을 있는 그대로 고백하기도 했다. 드가는 1865년

에 발레르네스의 초상화를 그려 주었다. "있는 그대로 말하겠다는 욕심 때문에 모든 사람들에게 함부로 대했던 것 같네. 적어도 그렇게 보였다는 것은 사실이겠지. 모두 나 자신의 불안정하고 나쁜 성격 탓이었어. 내가 원래 나쁜 사람이고, 재주도 없고, 나약하기 때문이라는 생각이 들지만, 그래도 예술에 대한 나의 계산은 옳았던 것 같네. 온 세상에 대해, 심지어 나 자신에 대해서도 적대적으로 생각하며 살았던 거지. 자네의 건강한 지성이나 맑은 정신, 그리고 마음에 상처를 주었다면 진심으로 용서를 구하는 바이네."[9] 중년의 말기에 접어들어서야 드가는 예술에만 바쳐 온 삶을 위해 값비싼 대가를 치렀으며, 그것이 감정적인 면에서는 치명적인 제약이 되었다는 사실을 깨달았다. 친구들은 그를 존중하고 존경해 주었지만, 그는 자신의 천재성만 믿으며 그들을 불쾌하게 만들었던 것이다. 예민한 감수성 덕분에 그런 실패감도 더욱 크게 느껴졌다.

드가는 자신이 특별히 아끼는 어린아이나 가난한 동료들, 그리고 장래성이 보이는 젊은 화가들에게는 자상하고 아버지 같은 면모를 보였다. 특히 모리조의 딸 줄리를 아꼈는데, 줄리 역시 드가에게 헌신적이었다. "사람들이 왜 선생님이 거칠다고 말하는지 모르겠어요. 아주 좋은 분이고, 뽀뽀를 해줄 때는 마치 아버지 같은데요." 드가는 알고 지내던 영국 사진가가 힘든 상황에 처했을 때는 뤼도비크 알레비에게 "반즈가 좀더 행복하게 살 수 있도록 잘 지켜봐 줘야 하는 것 아닐까?"라고 말하기도 했다.

자신의 모델이었던 수잔 발라동이 돈이 없어 힘들어할 때에도 드가는 친절한 말로 위로를 해주었다. "당신이 모델을 서주었던 분필화를 식당에 걸어 두고 가끔씩 봅니다. 항상 '어쩜 저렇게 표독스런 표정을 잘 지었을

까? 대단한 재능이야'라고 혼잣말을 하고는 하지요." 로트레크(드가를 존경하고 있었다)와 고갱(마지못해 추종하는 느낌이 강했다)은 드가의 칭찬을 받았던 흔치 않은 화가들이었다. 로트레크는 "드가 씨가 이번 여름에 그린 제 작품들이 좋다고 칭찬을 했어요"라고 자랑스럽게 이야기하는가 하면, "음, 로트레크 씨, 이제 당신도 우리 일원이 된 것 같네요"라는 드가의 말을 인용하기도 했다.[10] 고갱에 대해서는 그가 화가로 데뷔를 하던 때에 "마음 좋은 아버지처럼 (…) '이제 제대로 일어섰군요'"라고 말해 주었다. 인상주의자들 내부의 갈등이 한바탕 지나간 후에, 고갱은 드가가 보여 준 모범적인 모습에 대해 다음과 같이 적었다.

한 인간으로서, 그리고 화가로서 그는 다른 사람들에게 모범을 보여 준다. 드가는 필요한 것을 얻기 위해 먼저 고개를 숙일 줄 알고, 부와 승리와 명예를 거부하며, 남을 욕하거나 질투를 부리지 않는, 흔히 볼 수 없는 진정한 대가다. (…)

자신의 재능과 행동을 통해 드가는 예술가가 어떻게 행동해야 하는지 모범을 보여 준다. 동료와 추종자들 사이에서 막강한 권력을 가진 그이지만 (…) 그는 그런 권력을 당연한 것으로 생각하지 않는다. 그와 관련해서는 더러운 속임수나 무모함, 혹은 불필요한 행동들이 전혀 들려오지 않는다. 오직 예술과 품위만 느껴질 뿐이다.

여든이 되어서도 최신 미술 동향을 놓치지 않았던 드가는 젊은 입체파 화가들의 시도에 대해, 그들이 하려는 일은 "회화보다 훨씬 힘든 일이다"[11]

라고 존경을 담아 말했다.

　인생의 말년에 드가는 또 하나의 예술적 취미를 개발했다. 1889년 2월, 모리조의 소개로 드가를 알게 된 스테판 말라르메는 이 화가가 미술에 쏟았던 것만큼 큰 열정으로 시에 빠져 지낸다고 전했다. "그의 관심을 끄는 것은 시밖에 없습니다. 현재―아마도 이번 겨울 최고의 사건이 될 것 같은데―그는 네번째 소네트를 쓰고 있어요. 사실, 더 이상 이 세계에 속한 사람이 아닌 듯싶습니다. 혼란스럽게 지내다가 새로운 예술을 발견하고는 거기에 매혹되어 버렸어요. 게다가 썩 잘하기도 합니다." 드가는 스무 편의 정교하게 다듬은 소네트를 썼는데, 어렵고 까다로운 그 형식만 고집했다. 대부분의 작품에서 소재는 그림에서와 같은 소재들, 즉 말과 경마장, 발레 무용수, 오페라 등이었다. 그림은 쉽게 그리는 편이었지만 시를 쓸 때는 극심한 창작의 고통에 시달렸다고 한다. 글쓰기의 어려움에 대해 말라르메에게 불평을 늘어놓자, 말라르메는―그의 소네트를 존중하면서도 새로운 인물이 자기 영역에 등장하는 것이 마냥 반갑지만은 않았을 것이다―드가가 즐겨했던 역설적인 반응을 보였다. "'보통 일이 아닙니다.'〔드가가〕한숨을 내쉬며 말했다. '이 저주받은 소네트 때문에 하루를 몽땅 바쳤는데, 단 한 줄도 나아가지 못했습니다. (…) 아이디어가 부족한 건 아니에요. (…) 생각은 많은데 (…) 어쩌면 너무 많은 것이 문제인지도 모르겠습니다.' 말라르메가 특유의 진지한 어조로 대답했다. '하지만 드

가 씨, 생각만으로 시가 되는 것은 아닙니다. (…) 그걸 말로 표현해야죠.'" 마네는 평소와 다른 겸손한 어조로 말라르메가 한 수 위라는 것을 인정했다. "선생님의 모욕이 제게는 오히려 기쁨입니다."[12]

드가는 잘 이해할 수는 없었지만 말라르메가 자신의 시에 대해 하는 이야기를 좋아했다. 한번은 말라르메의 낭송회에서 지겨움을 참지 못한 드가가 말라르메 작품의 그 유명한 난해함에 대해 질문했다. "선생님 작품에서 어떤 평론가는 황혼을 보고, 다른 평론가는 새벽을 보고, 또 다른 평론가는 절대자를 본다는 게 가능합니까?" 드가의 심드렁한 태도에도 불구하고 말라르메는 자기 시집의 삽화를 그려 주기로 되어 있던 그에게 사행시를 적어 보냈다. 그 내용을 번역해 보자면, "뮤즈시여, 그를 선택하신 당신께서 나의 동료 드가의 분노를 잠재워 주실 수 있다면, 그에게 이 글을 읽어 보게 해주소서"[13] 정도가 되겠다.

드가의 소네트 「순종Pure-Bred」은 말에 대한 그의 사랑과, 조각 작품을 통해 보여 주었던 그 본질적 특성을 글로 표현한 작품이다. 1897년 프랑수아 티에보 시송에게 했던 말에 따르면 "이 동물의 자연스러운 성향과 특징을 보여 주는 작품"이라고 한다. 특히 "뼈와 근육, 단단한 살을 강조했는데 (…) 아주 견고한 그 살은 절대 거짓말하지 않는다"는 점을 강조했다. 이 작품은 아주 좋은 혈통의 종마가 새벽에 몸을 풀면서 떠오르는 태양의 정기를 받아들이는 모습을 묘사하고 있다. 정성껏 훈련을 받고 경주를 위해 차근차근 키워진 이 신참 경주마가 이제 곧 도박사의 손에 넘어가고 나면, 녀석은 달리기 자체의 즐거움이 아니라 이익을 위해 혹사당할 운명이었다.

녀석이 오는 소리가 들려, 규칙적인 그 발소리,

거칠고 건장한 녀석의 숨소리. 이른 새벽부터

조련사가 익혀 준 그 규칙적인 속도

그렇게 용감한 망아지는 이슬을 가르며 힘차게 달려 나간다.

동쪽에서 시작되는 새로운 하루가

이 새로운 주자의 피에 힘을 실어 주고

쉴 틈 없이 이어지는 경주에도 지치지 않고

잡종들 위에 군림할 특권을 전해 주며,

차분하고 자신감 있는 발걸음으로 천천히,

아침 식사가 준비된 집으로 돌아간다. 이제 준비는 마쳤다.

갑자기, 도박사가 그를 낚아채고,

이득을 남겨 줄 경주를 위해

녀석은 새로운 도둑처럼 경기장에 등장한다.

비단 같은 복장 속에 이미 속은 발가벗겨진 채.

발레리나에 관해 쓴 네 편의 소네트 중 첫 번째 작품에서, 드가는 (19세기 독일 작곡가 카를 마리아 폰 베버를 인용하며) 목관악기와 현악기가 전하는 우울한 음악과 함께 무용수의 도약과 좌절, 죽음과 부활 등을 운문으로 표현해 보려고 했다. 밝은 조명 아래서 빠르게 움직이는 무용수를

좇아가기에는 자신의 눈이 너무 약하다고 고백하기도 한다. 그리고 갑자기 마법이 풀리고, 높이를 잘못 계산한 무용수가 아프로디테의 연못에 빠진 개구리처럼 바닥에 떨어진다.

그녀가 춤추지, 죽어 가며. 마치 갈대밭을 맴돌듯,
베버의 슬픈 음악이 플루트를 타고 흐르고,
그녀의 발에 묶은 리본의 매듭이 흐르고,
그녀의 몸은 마치 새처럼 가라앉아 낮게 떨어지네.

바이올린이 노래하네. 푸른 물에서 금방 나온 듯 신선한 소리
숲의 요정이 나타나 정성껏 날개를 다듬고
부활의 기쁨과 사랑이 그녀의 볼에,
그녀의 눈과 가슴, 그리고 그녀의 온몸에 퍼지네.

새틴에 감싼 발이 바늘처럼
즐거움을 한땀 한땀 수놓네. 튀어 오르는 소녀를
좇아 보지만 이미 나의 눈은 너무 약한 것을

삼회전에서, 언제나 그렇듯이, 아름다움의 신화도 끝나네.
공중 도약에서 뒷발을 너무 넓게 벌린 그녀,
마치 사랑의 여신이 있는 연못에서 뛰어오르는 개구리처럼.[14]

경주마가 구속된 상태에서 착취당한다면, 무용수는 넘어지는 순간 그 마법이 깨지게 된다.

다음 소네트는 춤의 여신을 상상한다. "말을 전하는 듯한 손"과 "열정적인 발"을 가진 여신은 이제 막 잠들려 하던 무용수를 깨워 "뛰게" 만들고, "솟아오르게" 만든다. 멀리 떨어진 무대에서 짙은 화장과 의상으로 치장하고, 평범하지만 영웅적으로 보이도록 훈련을 받은 소녀는 춤의 제의를 모시는 자비의 사제가 된다. 이전 소네트의 우울한 분위기와 달리, 이 시 속의 발레리나는 아직 마법을 유지하고 있고, 극장의 환상도 지키고 있다.

마침 그 무렵 게으른 자연처럼,

아름다움에 대한 확신으로 가득 찬 그녀가 쉬며, 막 잠들려 할 때

어떤 자비로움이 너무나 크게

그녀를 행복에 겨운 숨찬 목소리로 불러 일으키네.

그리고 그때, 저항할 수 없는 시간에 맞추려는 듯,

말하는 듯한 그녀의 손놀림과,

열정적으로 서로 뒤엉키는 발이

그녀 앞에서 환희로 솟아오르네.

이제 시작이야, 사랑스러운 요정, 미의 여신의

도움을 받아, 그 평범한 얼굴로 높이 솟아오르라,

뛰어! 솟아올라! 너 자비의 사제여,

너의 안에서 춤은 그렇게 육화되고,
저 먼 곳의 영웅 이야기처럼, 너를 통해 우리는 배우느니
멀리 있는 여왕이 그대로 살아 온 것만 같구나.

네 번째 소네트 역시 핵심 단어('모든', '보다' 등)를 반복하는데, 이번에는 고전을 언급하며 무대 위의 환상이라는 주제를 더욱 발전시킨다. 신비에 싸인 춤은 침묵하고, 몸은 움직이다 멈추기를 반복한다. 하나의 장소에서 몸은 조용하고 단호하다. 다시 한 번 화가의 눈은 숨찬 광대의 날아다니는 듯한 움직임을 좇는다. 젊은 발레리나 — 구혼자들에게 시달렸던 처녀 사냥꾼 아탈란타처럼 그녀는 오페라 극장의 탐욕스러운 후원자들에게 시달린다 — 는 아직 그 매혹적인 예술의 신비 안에 곱게 지켜지고 있다. 그들의 발걸음을 좇는 드가는 그 우아한 소녀들에 대한 심미적인 욕망뿐만 아니라 육체적인 욕망으로 힘들어 한다.

팬터마임이라는 말이 의미하는 모든 것,
발레의 능수능란한 거짓의 혀가
현란하게 움직이며 흐르는 듯하다, 갑자기 멈춰 서는
그 신비한 움직임에 대해 말하네.

누가 보았는가, 이 날아갈 듯 가벼운 여자 아이에게서

쉴 틈 없이 헐떡이고, 광대처럼 가혹한 그녀에게서,

그 순간의 영혼은 흔적 없이 사라진 후,

섬세한 회전처럼 재빨리 스치는 그 움직임을.

부드러운 크레용으로 잡을 수 없는,

비록 아탈란타처럼 지쳐 있지만 무용수는 모든 것을 가졌네.

엄숙한 전통을 지키며 세속을 향해 자신을 내어주네.

거짓의 교수대 아래 너의 무한한 예술이 보이네,

너의 발걸음을 좇지도 못하는 나는 너를 생각하네,

그렇게 너는 다가와, 이 늙은 멍청이를 괴롭히네.

특정인을 모델로 쓴 「어린 무용수Little Dancer」는 드가 자신의 조각 작품 〈열네 살의 어린 무용수〉를 글로 보충 설명하는 듯한 작품이다. 그는 몽마르트르 빈민가에서 자란 마리 반 괴템을 악동이라고 부르곤 했다. 무대 위의 구석 빈 자리에서 춤추는 그녀이지만 작품 속에서는 1830년대의 전설적인 발레리나 마리 탈리오니뿐만 아니라, 님프와 그리스 신화 속 자비의 여신에 비유되고 있다. 도도한 표정과 시라노의 록사네에 비견될 만한 코, 도자기 인형 같은 파란 눈, 셰익스피어의 『태풍The Tempest』에 등장하는 아리엘과 같은 자비로운 몸놀림의 그녀. 오페라 무대와 드가 자신의 조각 작품에서 그 가냘픈 팔다리로 중심을 잡고 서 있다. 그녀는 바로 현대 세계에 나타난 님프의 모습이었다.

춤추라, 날개 달린 악동이여, 구석의 빈 자리에서나마 춤추라
오직 그것만 사랑하라, 춤이 너의 삶이 될 수 있게.
가냘픈 팔뚝으로 자세를 취하고
몸의 균형을 잡으라.

아르카디아의 공주 탈리오니여 오라!
님프와 자비의 여신, 그 영혼도 이리로 오라.

도도한 얼굴의 어린 무용수의 몸을 빌려,
고귀함이 네게 주어져, 내 앞에서 미소짓네,

몽마르트르 빈민가가 키워 준 몸과 마음,
록사네의 코와 중국 도자기 인형 같은 파란 눈
빈틈없는 아리엘이 선택한 그녀

낮이나 밤이나 연습에 몰두하는 그녀
그녀의 가치를 알아본 즐거움이 밀려오네.
아직 빈민가의 흔적을 떼버리지 못한 그녀.[15]

드가의 소네트는―종종 인용되기는 하지만 절대 설명은 주어지지 않는다―현실과 환상, 영원과 순간이라는 주제를 표현한다. 이 작품들은 드가 본인의 약한 모습과 갈망을 솔직하게 드러내며, 다치기 쉬운 경주마

나 무용수들을 관찰하고, 이해하고, 그 대상들에 공감하는 그의 태도를
보여 준다. 발레의 마법에 매혹되고 거기에서 영감을 받았던 드가는 무용
수를 글로 포착했고, 그렇게 예술 안에 영원히 담아 놓았다.

　인상주의자들은 다른 어느 나라보다도 영국에서 유명했다. 드가의 명
성은 도버 해협을 건너 영국의 저명한 작가나 화가들의 관심을 끌었다.
프랑스 예술에 대해 적대적이었던 시인이자 화가 단테이 게이브리얼 로
세티마저도 드가의 독창성을 칭찬할 정도였다. 1876년 4월 29일 《아카데
미Academy》에 기고한 글에서 그는, 종종 어색한 자세의 무용수들을 표
현하기도 하는 드가의 발레 그림은 "영리한 인상과 독특한 배치, 그리고
우아함이 느껴지는 인물들을 집요하게 보여 준다"고 적었다. 시드니 콜
빈―미술평론가이자 훗날 대영박물관의 판화 및 드로잉 담당자가 된
다―은 1872년 11월 28일, 《펠 멜 가제트Pall Mall Gazette》에 좀더 통찰
력 있는 설명을 기고했는데, 평범한 사건에 대한 드가의 통찰력을 특히
존경했던 그는 무용 연습 그림과 〈시골 경마장〉(1869)에 대해 다음과 같
이 적었다. "정확한 직관이 보여 주는 정교함, 그리고 그것을 표현하는 치
밀함은 아무리 과장해도 지나치지 않을 것이다. 발레 선생님의 엄한 눈길
아래서 연습 중인 어린 무용수들을 그린 작은 그림이나, 마자를 타고 경
마장을 구경하는 부르주아 가족을 그린 작품―아버지는 앞자리에 앉아
있고 어머니는 유모의 품에 안긴 아이를 내려다보고 있다―에서 그런 특

징이 잘 드러난다. 조금의 가식도 없이 말하건대, 두 작품은 진정한 걸작이다."**16**

 멋부리기를 좋아했던 휘슬러와 아부가 심했던 조지 무어는 마네를 방문한 후, 사빈과 조에를 지나 드가의 화실에도 나타났다. 드가는 휘슬러의 가식적인 태도에 대해 조롱을 참을 수가 없었다. 정열적인 언론인이자 편집자였고, 훗날 노골적인 성적 회고록으로 유명해지는 프랭크 해리스와 휘슬러의 수다에 대해 이야기하던 중에 드가는 그 날카로운 조롱을 날렸다. "그 사람은 입으로 그림을 그려야 할 것 같더군요. 그러면 천재 소리를 들을 수 있겠습디다." 휘슬러 쪽에서는 "당신은 아무 재능도 없는 듯이 행동하는군요"라는 드가의 말을 듣고 나서는 그를 무서워했다. "툭 튀어나온 광대뼈 위에 외눈안경을 쓰고, 프록코트에 높은 모자까지 눌러 쓴 채 지팡이를 든 휘슬러가 의기양양하게 들어설 때, 자리에 앉아 있던 드가는 그를 보고 '휘슬러 씨, 머플러를 빠트렸네요'라고 말했다."

 결국 자신에게도 비난이 쏟아질 것임을 알게 된 드가는 휘슬러에 대한 자신의 험담이 담긴 무어의 책이 출판되자 그에게 사과를 해야만 했다. 휘슬러는 너그럽게 사과를 받아들이며 "그런 거죠 뭐, 드가 씨. 이게 다 그 화실을 기웃거리는 기자라는 작자들을 집에 들인 결과 아니겠습니까"라고 말했다. 사생활을 중시하던 드가도 공격적인 기자에 대한 휘슬러의 반감에 동의했다. "그 인간들은 사람을 침대에 묶은 다음 발가벗겨서 큰길 구석으로 몰아가는 인간들입니다. 불평이라도 할라치면 '당신은 공인입니다'라고 말하곤 하죠."**17**

 무어가 "화실 빈대"였을지도 모르지만, 어쨌든 그는 드가의 생각을 살

펴보게 해주는 가치 있는 기록을 1886년에서 1918년까지 여섯 권의 에세이로 남겼다. 드가는 무어에게 예술은 그 신비감을 유지해야만 하며, 그 의미를 설명해 보려고 애쓰는 평론가의 수고는 아무 소용 없는 일이라고 말했다. 그가 느끼기에 예술비평은 독자를 가르칠 수 없으며, 예술가만 자기중심적으로 만들 뿐이었다. "글은 예술에 해가 될 뿐입니다. 예술가에게 허영심만 불어넣고, 나쁜 명성에 대한 욕심만 부추기죠. 그것뿐입니다. 일반인들의 취향은 조금도 개선시키지 못하는 겁니다." 드가는 또한 자신의 목욕하는 여인들 그림에 대해 "열쇠 구멍으로 훔쳐보는", "인간이란 동물"이라는 충격적인 표현으로 설명했는데, 이는 현대 평론가들이 그의 작품을 해석하는 데 큰 영향을 미쳤다. 그는 무어에게 다음과 같이 말했다. "그녀는 자신의 모습에 사로잡힌 여성입니다. 지금까지 나체화는 항상 보는 이를 가정한 자세였습니다. 하지만 제가 그린 여성들은 정직하고 소박하며, 지금 현재 자신의 신체 상태 이외에는 다른 어느 것에도 관심이 없습니다. 여기 또 다른 작품이 있네요. 발을 씻고 있는 여인입니다. 마치 열쇠 구멍으로 훔쳐보는 것 같은 모습이죠."

　재치 있는 달변가였던 오스카 와일드는 1894년 휘슬러와 함께 드가의 화실을 방문한 자리에서 맹공을 퍼붓는 드가의 모습에서 만만찮은 적수의 모습을 보았다. 드가는 극적인 인상을 주려고 안간힘을 쓰는 와일드에 대해 "시골 극장에서 바이런 경 흉내를 내는 것 같았다"고 했다. 와일드가 자신의 작품을 칭찬하며 "영국에서 선생님이 얼마나 유명한지는 아시죠?"라고 묻자, 드가는 와일드의 유명한 동성애 편력을 은근히 암시하며 "운이 좋아서 그렇지요 뭐, 그래도 선생님만 하겠습니까?"라고 대답했다.

시인이자 편집자였던 윌리엄 어니스트 헨리가 드가에 관해 물었을 때, 아직 드가의 업적에 대해 완전히 이해하지 못하고 있던 와일드는 냉소적인 반응을 보였다. "젊다는 소리를 듣기 좋아하더군요. 그래서 제 생각엔 자기 나이를 밝힐 것 같지도 않습니다. 예술 교육을 불신하던데, 그런 의미에서 그를 대가라고 부를 수는 없을 것 같습니다. 자기가 얻을 수 없는 것은 경멸해 버리는 사람이니까 명예와 관련된 상을 받을 일도 없겠죠. 그의 인격에 대해 무슨 말을 하겠습니까? 그 파스텔 작품이 바로 그 사람 자체입니다."[18] 하지만 예순 살이 된 드가는 이미 대가였고, 명예와 관련된 것이라면 무엇이든 경멸했다. 일상생활의 진실성에 사로잡혀 있던 그는 "예술을 위한 예술"이라는 와일드의 견해에는 동의할 수 없었다.

# 고독한 영광

**1889~1917**

　1889년 9월, 드가는 마침내 스페인으로 갔다. 마네와 마찬가지로 스페인의 음식과 투우, 그리고 회화 작품에 관심을 보였지만, 스페인적인 소재를 다룬 작품을 그리지는 않았다. 그의 여행에는 번지르르한 외모에 자기중심적이었던 성공한 이탈리아 화가 조반니 볼디니도 동행했는데, 만만찮았던 성격의 두 사람은 여행 내내 사사건건 부딪쳤다. 사람들은 드가가 카스티야의 평원에서 일광욕을 잔뜩 할 거라고 생각했지만, 그는 시원한 미술관에서 휴식을 취할 계획을 세우고 있었다. 아침 일찍 마드리드에 도착해 9시부터 정오까지 프라도 미술관을 둘러본 다음 그는 벨라스케스의 예술에 완전히 반해 버렸다. 뜨거운 햇빛 아래 호텔 드 파리에 돌아온 그는 프랑스에서 경고를 받았음에도 불구하고, 스페인 음식을 맛있게 먹어 치웠고 오후에는 투우를 보러 갔다.

『천일야화』를 읽으며 들라크루아가 모로코를 방문한 적이 있음을 떠올린 드가는 지브롤터 해협을 건너 탕헤르로 가서 이국적 체험을 하게 된다. 그는 조각가 바르톨로메에게 보내는 편지에 다음과 같이 적었다. "내가 노새를 탔다면 믿을 수 있겠나? 모래의 바다 위에서 보라색 비단옷을 입고 안내자가 끄는 행렬에 합류했다네. 시골 마을을 이어 주는 작은 길에서 먼지를 잔뜩 뒤집어쓰고 말일세." 파리로 돌아온 드가는 교활하고 짜증스러운 볼디니의 행동에 대해 불평을 털어놓았다. "자네도 참 대단한 재주를 가지고 있구먼. 얼마나 웃긴 인간상인가? 자네가 그린 남자들은 다 멍청해 보이고, 여자들은 다 정숙하지 못해 보이니 말일세."

다음 해 9월, 『톰 존스』를 읽다가 마차를 탔던 노르망디에서의 일을 떠올리며 드가와 바르톨로메는 파리를 떠나 부르고뉴에 있는 친구 피에르 조르주 자니오를 찾아갔다. 바르톨로메가 고삐를 쥔 채, 두 사람은 일주일 동안 백마가 끄는 무개 마차를 타고 여행했다. 고집 센 말의 재미있는 동작에 즐거워진 드가는 "호밀을 잔뜩 먹은 녀석은 너무 자주 걸음을 늦췄다. 어떤 마을에서는 떠나기가 싫은지 일부러 지친 척하기도 했다"고 적었다. 그러다 자신의 어두운 성격이 생각났는지 "정말 제대로 즐거워할 수 있으려면, 오랜 시간 슬픔을 겪어 봐야 한다. (…) 우리 마부[바르톨로메]는 그나마 녀석을 잘 다루고 있는 것 같다"고 덧붙였다. 전하는 이야기에 따르면, 두 사람은 그 문제의 말에 검은 줄무늬를 그려 넣어 얼룩말로 바꾸어 버렸다고 한다. 그 모습을 본 마을 사람들이 기겁을 했지만, 이내 비가 내리면서 얼룩이 흘러내려 속임수는 들통 나고 말았다. 15일 동안 풍족하게 먹어 가며 600킬로미터를 이동한 끝에 두 사람은 파리 근교의

한 식당에서 화가 포랭을 만났다. 제대로 익지 않은 치즈가 나오자 포랭은 웨이터에게 "파리 사람들에겐 이런 치즈를 내놓으면 안 됩니다"라고 말했다.

여유 있는 일정 덕분에 드가는 좀처럼 그리지 않던 풍경화를 몇 점 그렸다. 자니오는 아무것도 없는 캔버스 위에 — 마치 프루스트의 소설에서 마법처럼 피어나는 꽃처럼 — 서서히 화려한 색감의 풍경이 나타나게 하는 드가의 솜씨에 대해 다음과 같이 적었다. "드가는 계곡과 하늘, 하얀 집, 검은색 가지의 과실수, 자작나무와 참나무, 최근 내린 비로 물이 차버린 바큇자국, 화난 듯한 하늘에 드리운 오렌지빛 구름, 그 아래 붉고 푸른 대지를 차례차례 창조해 냈다."[1]

드가는 시력이 나빠지면서 파스텔화를 그렸으며, 조각에도 집중했다. 1870년대 중반부터 밀랍과 찰흙을 만지면서 자신이 좋아하는 주제를 새로운 방식으로 다루기 시작했다. 드가는 사육장이나 경마장에서 말을 관찰했지만 (역시 말을 즐겨 그린 영국 화가 조지 스터브스와 달리) 살아 있는 말을 직접 보며 작품을 그리지는 않았다. 1897년 드가를 만난 언론인 프랑수아 티에보 시송이 그의 작업 방식에 대해 설명하는 기사를 썼다. 시송을 만난 자리에서 드가는 출처가 분명치 않은 전기에 등장하는 찰스 디킨스의 작업 방식에 대한 이야기를 했다. 디킨스는 이야기가 막혔을 때 소설 속 인물을 대변하는 모델을 만들어서 문제를 해결하곤 했다고 한다.

인물들의 복잡한 관계망 속에서 길을 잃어버려서 앞으로 그들에게 닥칠 일이 생각나지 않을 때, 그는 스스로 그 매듭에서 빠져나와 (…) 소설 속 인물들을 나타내는 모형을 만들곤 했다. 그 모델을 책상 위에 올려 두고 (…) 각자에게 맞는 성격을 부여한 다음, 서로 말을 하게 만드는 것이다. (…) 그러면 상황이 저절로 정리되고, 새로운 영감을 얻은 소설가는 다시 일을 손에 잡고 성공적인 결말을 이끌어 낼 수 있게 된다.

드가는 이 이야기를 디킨스의 전기에서 찾은 것이 아니었다. 이폴리트 텐이 쓴 『영국 문학사 *History of English Literature*』에 다음과 같은 구절이 있다.

〔디킨스 안에는〕 화가가 한 명 있다. 영국 화가 (…) 어찌나 또렷하고 열정적인 상상력인지 그 안에서는 굳어 있던 대상이 저절로 움직이고 (…) 아무것도 없던 곳에서 사람들이 나타나고, 죽어 있던 대상이 다시 살아난다. (…) 상상의 대상이라고 할지라도 실제 대상만큼 정확하고 세부묘사도 다양하다. 거기에선 꿈과 현실이 다르지 않다.

드가는 디킨스 안의 화가가 무엇인지 알 수 있었지만 텐의 묘사가 그 문맥 속에서 어떤 의미였는지는 잊어버리고, 그저 디킨스의 방법이 자신의 방법와 동일하다고만 생각하고 있었던 것이다. 한번은 화실에서 볼라르에게 자신의 모형 말을 보여 주며 다음과 같이 말했다. "경주에서 돌아오면 이 모델을 활용한다네. 이것들이 없으면 작업을 할 수가 없어. 실제

달리고 있는 말을 보면서 빛의 효과를 관찰할 수가 없으니까 말이야."² 그렇게 모델을 활용하던 드가는 이제 나무로 뼈대를 만든 다음 붓으로는 더 이상 표현할 수 없었던 말의 근육과 그 움직임을 직접 손을 사용해 밀랍과 찰흙으로 보여 주었다. 그의 말 조각 작품 — 앞발을 들고 선 모습, 꼬리를 휘날리며 달리는 모습, 허깨비 같은 기수를 태우고 돌진하는 모습 등 — 은 세부묘사가 정교하고, 주름진 표면에 동작은 생동감이 넘친다. 베네치아에 있는 베로키오의 청동상 〈콜레오니〉를 생각나게 하는 그 작품들에서는 어느 한순간 갑자기 폭발하는 긴장감과 에너지가 느껴지는데, 마치 받침대를 박차고 튀어오를 것만 같은 드가의 조각상 앞에서는 로댕이나 마욜의 작품도 무기력해 보일 정도다.

그 외에도 드가는 머리를 제멋대로 두고 달리는 여러 마리의 말들이나, 무대를 박차고 영원히 날아올라가 버릴 것 같은 발레리나, 긴 머리를 늘어뜨린 채 몸을 씻는 데 열중하고 있는 여성들(그중 한 명은 좁은 욕조 안에 편안히 누워 있는 모습이다) 등을 조각으로 표현했다. (마네의 〈놀란 님프〉를 연상시키는) 〈기습당한 여인〉(1892)이라는 제목의 조각도 있는데, 그 작품의 주인공은 은밀한 부분을 가리고 있는 모습이다. 그 작품을 제외하면 대부분의 작품에서 드가의 여성들은 혀로 자기 몸을 핥는 고양이처럼 주변 상황에는 무심한 모습이다.

존 리월드는 자신의 선구적인 연구에서 드가가 모델이나 무용수의 감정을 조각 작품으로 옮기기 위해 손을 사용했던 것에 대해 나음과 같이 묘사했다. "모델과 아주 가깝게 앉아서 작업했지만, 그럼에도 불구하고 모델의 전체 형태만 간신히 분간할 수 있을 뿐이었다. 엉덩이의 곡선이나

근육의 위치를 파악하기 위해 자주 자리에서 일어나야 했다. 그 다음에야 그의 손끝에서 찰흙은 모델을 닮아 갔다." 조각을 통해 그는, 여전히 사랑하지만 볼 수는 없었던 대상의 형태와 움직임을 계속 탐구할 수 있었다. 〈타이츠를 묶는 무용수〉(1885~90)에서 무용수는 오른손을 등에 댄 채 뒤를 돌아보는 자세를 취하고 있는데, 머리가 없고 한쪽 손만 표현한 〈스펀지로 등을 문지르는 여인〉(1900)에서도 이처럼 뒤틀린 자세를 볼 수 있다. 드가가 표현한 무용수들은 거식증에 걸린 것 같은 오늘날의 무용수들보다는 훨씬 더 단단하고 건장해 보이며, 그 모습도 옷을 입는 모습, 옷매무시를 다듬는 모습, 몸을 푸는 모습, 몸을 굽히거나 인사하는 모습, 연습하는 모습, 몸을 긁는 모습, 서로 잡담하거나 조는 모습 등 다양하다. 그 동작들을 보면, 무용수들은 종종 아주 따분해했으며 선생님이 요구하는 동작들을 하나하나 따라하는 일을 싫어했음을 알 수 있다. 무용수들은 그들의 노력을 숨기도록 훈련받았다. 드가는 ─ 친밀함과 현장성을 바탕으로, 그리고 생동감이 넘치는 동작을 통해 ─ 그 피나는 노력의 과정을 드러내 보여 준 것이다.

　드가의 조각 작품 중 가장 유명한 작품이면서 또한 그의 생전에 전시된 유일한 작품 ─ 1881년 제6회 인상주의자 전시회에서 전시되었다 ─ 은 〈열네 살의 어린 무용수〉(그 전해 전시회에서는 일종의 맛보기로 빈 유리 상자만 전시하기도 했다)였다. 90센티미터 높이의 원래 작품에는 실제 머리카락과 리본, 천으로 만든 조끼, 모슬린 무용복에 분홍색 발레화까지 제대로 갖추어져 있으며, 황금빛 밀랍으로 인간 피부의 따뜻한 질감을 표현하고 있다. 그 원작을 바탕으로 청동으로 제작된 작품에서는 ─ 고개를

뒤로 젖히고 뒷발을 들고 있다—수도승처럼 듬성듬성한 머리카락에 감긴 눈, 조금 경사진 이마, 새의 부리 같은 입술에 툭 내민 턱, 길게 늘어뜨린 노란색 리본, 유난히 두꺼운 목(무거운 머리를 지탱하려면 어쩔 수 없었겠지만), 핀으로 고정한 듯한 어깨, 평평한 가슴, 들린 엉덩이, 살짝 나온 아랫배(독일 신화에 나오는 이브 같다), 단추를 몇 개 풀어 어깨에 살짝 걸친 조끼, 가는 허리, 누더기가 된 치마, 호리호리한 다리, 등 뒤로 마주 잡은 가는 팔과 손을 볼 수 있다. 동정심을 불러일으키는 약한 모습이지만 묘한 매력을 풍기기도 하는 이 작품은 스페인풍 성당의 먼지 낀 구석에 서 있는 인형 같은 성상을 닮았다.

작품의 모델은 벨기에 출신의 마리 반 괴템이었는데, 그녀의 어머니는 세탁부였고 큰언니는 창녀이자 도둑이었다. 마리에게서 느껴지는 남미 혈통—드가가 '추한 것과의 만남'이라고 불렀던 바로 그것—덕분에 이 작품은 아마존에서 발견된 미라의 작은 머리를 떠올리게 한다. 1881년, 앤 뒤마는 "〈열네 살의 어린 무용수〉는 이집트 미라의 소름 끼치는 모습과 세속적 사실성이 묻어나는 밀랍 인형을 동시에 생각나게 한다"고 지적했다. 아프리카의 물신物神이나 부두교 이미지를 상기시키는 말이었다. 또한 어떤 평론가는 "우아함이라고는 전혀 보이지 않는 이 학생은 훗날 외교관들을 궁지에 몰아넣을 악녀로 자랄 것 같다"고 놀라움을 표시하기도 했다. 이미 그때 마리는 방정치 못한 행동으로 유명한 소녀였다. 하지만 드가가 활동하던 시절 가장 분별력 있고 날카로운 평론가였던 위스망스는 그런 피상적인 평가를 무시한 채 그 작품이 성취한 혁명적인 업적을 알아보았다. 그는 〈열네 살의 어린 무용수〉에 대해 다음과 같이 평가했다.

"조각에 있어서는 진정 유일한 현대적 시도라고 할 수 있다. (…) 조각에 대한 모든 생각, 차갑고 생명이 느껴지지 않는 순백색, 수 세기 동안 복제되었던 공식이 무너졌다. (…) 이미 오래전부터 회화의 관습을 뒤흔들었던 드가 씨가 이번에는 조각의 전통을 부숴 버린 것이다."[3]

드가의 기법은 의도적으로 자기 파괴적이었다. 밀랍이나 찰흙으로 속을 채울 때는 일부러 성냥이나 종이, 코르크, 막대기, 헝겊, 밧줄, 목재, 스펀지, 옷감, 담배, 심지어 부러진 붓 같은 것을 함께 집어넣었는데, 이런 소재들이 완성 작품의 표면에 튀어나오거나 구멍을 만들기도 했다. "이 작품에 코르크를 넣은 것은 바보 같은 짓이었어." 그는 탄식하듯이 이렇게 말했다. "동전 두 닢을 아껴 보려고 이런 짓을 하다니 얼마나 어리석은 인간인가! [작품이] 엉망이 되어 버렸으니! 이 나이에 조각을 할 수 있을 거라고 믿은 내가 잘못이지."

〈열네 살의 어린 무용수〉의 습작이 완전히 산산조각 날 때 그 광경을 지켜보고 기겁한 볼라르는 작품을 영원히 보관해야 한다고 주장했지만 드가는 반대했다.

"본을 뜨라고 해!" 그가 소리쳤다. "영원함을 위해 작업하는 사람들은 청동을 쓰면 되잖아. 나는 작업을 새로 시작하는 게 즐겁거든. 이 작품처럼 말이야.(…) 보라구!" 그는 거의 완성된 〈무용수〉를 꺼내와 찰흙 더미 위에 굴렸다. (…)

"볼라르 자네에게는 작품의 가치가 중요하겠지만, 나는 황금을 한 바가지 갖다 준다고 하더라도 작품을 허문 다음에 다시 시작하는 즐거움과는

바꾸지 않을 걸세."[4]

끊임없이 완벽을 추구하고 최종 작품에는 무관심했다는 점에서 ─ 이는 드가 미학의 핵심이었다 ─ 드가는 레오나르도 다 빈치와 닮았다. 조르조 바사리가 쓴 레오나르도의 전기에는 다음과 같은 구절이 있다. "사실 예술에 대한 지식 덕분에 그는 시작했던 많은 작품의 끝을 보지 못했다. 상상 속에서는 완벽했던 창조물을 자신의 손으로 실현시킬 수 없을 거라고 느꼈기 때문이다. 대단히 훌륭한 솜씨였지만, 그럼에도 불구하고 머릿속으로 그렸던 까다롭고 정교하고 놀라운 개념들을 표현할 수는 없었던 것이다."

1917년 드가가 죽은 후 그의 화실에서는 150여 점의 밀랍 조각(친한 사람들만 그 존재를 알고 있었다)이 발견되었다. 제1차 세계대전 중에 그 작품들은 독일군의 폭격을 피하기 위해 청동 제조업자인 아드리앵 에브랑의 창고에 보관되었는데, 몇몇 작품은 거의 가루가 되어 버렸고 그의 지문이 묻어 있는 몇몇 작품은 살아남았다. 최종적으로는 일흔세 점이 복구되었는데, 표면이 다듬어지지 않은 작품 몇 점을 손본 후에 1921년 스물두 점의 복사본이 최초로 전시되었다. 새로 청동으로 본을 뜬 작품에 대해 티에보는 "여기저기 갈라지고, 먼지가 않은 밀랍 인형들, 비전문가의 손을 타면서 손상된 표면이나 뒤틀린 팔다리가 신선한 생동감과 예리한 맛을 더해 주었다"[5]고 평가했다.

드가는 그리스나 로마의 조각상에서 영향을 받았다. 예를 들어 〈니오베의 어린 딸, 손을 등 뒤로 돌린 모습〉(기원전 440, 테르메 미술관, 로마)은

〈손을 등 뒤로 한 채 쉬고 있는 무용수〉(1880)에 영향을 미쳤다. 그리고 도나텔로와 첼리니의 섬세하고 우아한 힘이 느껴지는 작품들을 모방하기도 했다. 그런가 하면 그 자신의 조각 작품들은 고갱이나 마티스, 피카소의 작품에 영향을 미쳤다. 하지만 진정한 그의 예술적 유산은 젊은 화가 앙리 고디에-브르제스카가 그린 말과 기수 그림, 무용수 조각에서 발견된다고 할 수 있다. 고디에-브르제스카는 제1차 세계대전 중(아직 드가가 살아 있을 때였다)에 사망했다.

1890년대에는 국내 정치 상황도 드가의 삶을 어둡게 만들었고, 가까운 친구들로부터도 멀어지게 했다. 애국심과 명예심을 가장 중요시했던 그는 프랑스-프로이센 전쟁 때는 시민군에 가담했고, 집안에서 운영하던 은행이 파산했을 때는 그 빚을 다 떠안았다. 그런 고귀한 가치에 군대에 대한 민족주의적인 감정까지 더해지면서 그는 드레퓌스 사건이 발생했을 때 혼란을 겪게 된다. 드레퓌스 사건은 프랑스 사회를 양분시킨 사건이었다. 1894년 프랑스 군부는 정보부대에 복무 중이던 유대인 장교 알프레드 드레퓌스를 기소했다. 비밀문서를 독일군에 팔았다는 것이 이유였다. 군사법원은 조작된 증거를 동원해 가며 그에게 반역죄를 덮어씌웠고, 결국 남아메리카 해안의 유형지 '악마의 섬'에서의 독방 종신형을 선고했다.

1898년 1월, 증거에 대한 재조사를 벌인 결과 프랑스군 장교 월슨 에스테라지의 혐의가 드러났지만, 군사법원은 그에게 무죄 판결을 내렸다. 바

로 그때 에밀 졸라가 그 유명한『나는 고발한다』를 써서 드레퓌스의 무죄를 주장했고, 다시 한 번 그 사건은 사람들의 관심사로 떠올랐다. 졸라는 명예훼손으로 형을 받은 후 영국으로 도피했고, 왕정복고주의자들과 가톨릭 종교계, 보수주의자, 민족주의자, 거기에 반유대주의자들까지 군대의 권위와 명예를 옹호하고 나섰다. 소설가이자 광적인 정치가였던 모리스 바레스는 "무분별한 드레퓌스 옹호자들이 군대의 기강을 좀먹고 있다. '설령 드레퓌스는 죄가 없다고 하더라도', 그 사람들은 분명 죄인들이다"라고 적었다. 반면 사회주의자와 자유주의자, 지성인들은 정의를 요구하며 드레퓌스의 판결을 뒤집어야 한다고 주장했다. 1899년 9월, 감옥에서 4년을 보내며 머리가 하얗게 세어 버리고 몸이 망가진 드레퓌스는 프랑스로 소환되어 다시 재판을 받게 되었다. 이번에도 유죄로 판결이 났지만 형량은 10년으로 줄어들었다. 1906년, 첫 번째 재판이 있고 12년이 지난 후에야 그는 사면되었고 레종 도뇌르 훈장까지 받게 되었다. 드레퓌스는 다시 군인으로 복귀했고, 제1차 세계대전에서 용맹하게 싸웠다.

드가에게는 유대인 친구나 후원자들이 몇 명 있었다. 그는 뤼도비크 알레비, 랍비 아스트뤼크, 샤를 하옘 부인, 알퐁스 이르쉬, 앙리 미셸 레비 등의 초상화를 그려 주었고, 〈증권거래소의 군상〉(1878~79)에서는 매부리코의 에르네스트 메이를 우스꽝스럽게 표현하기도 했다. 하지만 그는 드레퓌스 사건에 대해 광적으로 반대를 했고, 자신에게 동의하지 않는 사람에게는 불같이 화를 냈다. 에두아르 드뤼몽이 빈유대주의적이고 반드레퓌스적인 과격파 신문 《라 리브르 파롤(자유 발언)*La Libre Parole*》을 발간하자 매일 아침 조에를 시켜 큰 소리로 읽게 할 정도였다. 발레리는

당시 그의 모습을 다음과 같이 정리했다. "드레퓌스 사건이 터지자 그는 이성을 잃어버렸다. 안절부절못하며 자신에게 유리한 이야기만 들으려 했고, 아무 때나 화를 냈으며, 수시로 절교를 선언하며 지냈다. '그만 봅시다, 선생'이란 말과 함께 적이라고 생각하는 사람에게 영원히 등을 돌리는 식이었다. 아주 오랫동안 친하게 지냈던 사람들이라고 해도 아무런 망설임이나 재고의 여지가 없었다."

드가는 "[드레퓌스에 대해] 이야기할 때마다 분노를 느끼지 않을 수 없다"고 탄식했다. 역시 반유대주의적이고 드레퓌스를 싫어했던 르누아르는 "유대인인 피사로와 여전히 친구로 지내는 일은 거의 혁명이라고 할 수 있다"고 말했는데, 드가 역시 그 친절한 성품의 오랜 친구와 절교했다. 이미 전설적인 인물이 되어 있었던 피사로에 대해 드가는 "불쌍한 떠돌이 유대인 늙은이"에 불과하다고 하면서 이렇게 되물었다. "이 역겨운 '사건'에 대해 그는 어떻게 생각할까? 사람들이 그와 함께 있을 때 느끼는 창피함에 대해 알고 있을까? (…) 그 늙은 이스라엘 사람의 머릿속엔 무슨 생각이 들어 있는 걸까? 자신의 끔찍한 민족성에 대해 우리가 잘 모르고 있던 시절로 돌아가고 싶어하는 것은 아닐까?"[6]

드가는 드레퓌스에 대해 동정적으로 생각하는 사람에 대해서는 그 사람이 누구든 가리지 않고 맹렬히 비난했다. 한번은 "당신과는 더 이상 일하지 않겠습니다"라는 말을 들은 모델이 "하지만 선생님은 항상 저더러 자세를 잘 잡는다고 하셨잖아요?"라고 반문했다. 드가는 "네 그랬지요. 하지만 당신은 개신교 신자 아닙니까? 개신교 신자와 유대인들은 드레퓌스 사건에 대해서 한통속 아닙니까?"라고 대답했다. 그의 작품을 많이 소

장하고 있었던 유대인 은행가 이삭 드 카몽도가 정부를 보내 그를 저녁 식사에 초대했다. 드가가 거절하자 그 여인은 "'하지만 저는 유대인이 아니잖아요?'라고 말했다. '그 말은 맞습니다'라고 대답한 드가는 수십 명의 사람들이 듣고 있는 자리에서 '그래도 당신은 창녀이지 않소?'라고 덧붙였다."

고집 센 민족주의자인 데다가 당시의 광적인 분위기에 휩싸인 드가는 진실을 마주하기보다는 오랜 친구와 절교하는 방법을 택했다. 다니엘 알레비가 기존의 권위를 공격하자 그는 아예 알레비 집안과의 관계를 끊어버렸다. 1897년 나니엘은 "우리의 즐거웠던 대화도 이걸로 끝이군요. 우리를 이어 주던 끈이 끊어지고, 그와 함께 우정도 사라졌습니다"라고 탄식했다. 같은 해 12월, 드가는 뤼도비크의 아내에게 보낸 편지에서 이제 그들과 함께하는 자리를 견딜 수가 없으며, 더 이상 만날 수 없을 것 같다고 통보했다. 공식적인 어조의 편지였지만, 그래도 오랜 세월 지켜 온 서로에 대한 애정이 느껴지는 편지였다.

친애하는 루이즈, 오늘 저녁 초대에 제가 참석하지 못하는 것을 허락해 주시기 바랍니다. 그뿐 아니라 앞으로도 당분간은 그래야 할 것 같습니다. 제가 항상 밝게, 소소한 이야기를 즐기며 살 수 있을 거라고 생각하지는 않으시겠죠? 이제 더 이상 웃을 수가 없습니다. 당신처럼 착한 사람은 제가 그 젊은이들과 함께 잘 지낼 수 있을 거라 생각하겠지만, 그들에게 저는 짐이 될 뿐이며, 저 또한 그들을 견딜 수가 없습니다. 지금 제가 있는 이 자리에 그냥 있게 해주십시오. 그것이 제게도 행복한 일입니다. 좋은

일도 많았죠. 당신이 어릴 때부터 느껴 왔던 당신에 대한 애정을 버리는 일은 제게도 큰 고통입니다만, 그래야 할 것 같습니다.[7]

유대인 친구들과 (심지어 개신교 친구들까지) 멀어지면서 드가의 외로움은 더욱 커졌다. 나이 든 독신자의 편지에는 "혼자"라는 단어가 자주 등장했고, 상처받은 마음은 이제 시들어 버렸으며 남은 것은 고독뿐이라는 생각도 내비쳤다. 자신이 중매를 섰던 줄리 마네의 남편에 대해 이야기하며 "나는 혼자네. 루아르의 아들이 행복해하는 모습을 보니 결혼은 좋은 일인 것 같군. 아, 고독이란!"이라고 적기도 했다. 아내를 얻기를 갈망했지만 자신은 결혼 생활에 어울리지 않는 사람이라는 점도 알고 있었던 그에게, 결혼은 욕망의 대상이면서 동시에 불가능한 일이었다. 그럼에도 불구하고 그는 볼라르에게는 결혼을 통해 고독한 생활을 청산하라고 권유했다. "혼자 나이 들어 가는 것이 얼마나 끔찍한 일인지 모를 걸세." 자신을 돌봐 주고 가문을 이어 갈 자식들도 없는 상황에서는 "죽음 이외에는 생각할 것이 없었다."

가끔씩 심한 자괴감에 빠져들 때면 드가는 자신이 잘못된 선택을 했으며 비극적인 최후를 피할 수 없을 거라고 느끼곤 했다. 그는 자신에 대해 "아무런 행복도 없이 홀로 죽음을 맞이하게 될 남자"라고 말했다. 그리고 드 니티스 부인에게 자신의 조각난 심정을 드러내며 외로움을 토로하기도 했다. "가족 없이 혼자 지내는 것은 정말 힘이 듭니다. 이렇게 고통스러울 줄은 몰랐습니다. 이제 나이 들고 건강도 나빠지고 있는데 (…) 정말 이 지상의 삶을 망쳐 버린 것 같은 느낌입니다."[8]

❖

파산하여 무일푼으로 지내며 스스로 가난하다고 여기고 있었지만, 드가는—20세기까지 살았던 인상주의자들이 모두 그랬듯이—시간이 지나면서 재정적으로 성공을 거두었다. 1912년에 있었던 앙리 루아르의 소장품 경매에서는 드가의 〈연습봉에서 연습 중인 무용수들〉(1876~77)이 메리 커샛의 친구인 루이진 해브마이어에게 9만5000달러에 팔렸다. 살아 있는 화가의 작품 가격으로는 최고 기록이었지만 드가 본인의 반응은 냉담했다. 자신이 100달러에 넘긴 작품을 되팔아서 수집가와 작품상들만 이익을 취하는 데 화가 난 그는 "경마에서 우승한 말에게는 호밀 한 포대 밖에 안 떨어지는구먼"이라고 불평했다. 역설적인 것은 바로 그해에 드가는 자신이 살던 아파트에서 나올 수밖에 없었으며, 시력을 거의 잃어버려 파스텔과 조각도 더 이상 할 수 없게 되었다는 점이다.

그의 친구가 조지 무어에게 쓴 편지에 따르면, 말년에 수염이 희끗희끗해진 드가는 "거의 앞을 못 보는 상황에서 아무도 만나지 않고, 하는 일도 없이 혼자 지냈다"고 한다. 10년 동안의 절교 이후 다시 드가를 만나기 시작한 다니엘 알레비는 "노숙자처럼 버려진 채, 아주 야윈, 완전히 다른 사람이 되어 버린 친구"를 보고 충격을 받았다. 그는 다시 만난 드가를 다음과 같이 묘사했다. "머리를 헝클어뜨린 더럽고 칙칙한 모습의 유명 화가가 괴상한 조각품으로 가득 찬 화실에 있었다. 찌그러신 밀랍 작품이 민지 더미 위에서 뒹굴고, 미완성의 캔버스들이 무질서하게 벽에 세워져 있는 모습이 슬펐다."**9**

다리를 절단해야만 했던 마네를 염두에 두었는지, 드가는 항상 자기 다리가 멀쩡하다는 점을 자랑하고 다녔다. 이제 장거리 여행을 할 마음도 없었지만, 전차를 타고 교외로 나가는 일은 즐겼다. 죽음을 얼마 남겨 두지 않았을 때에는 앞을 잘 볼 수 없는 늙은 몸을 이끌고 도시의 번화한 지역을 방황하는 모습을 자주 볼 수 있었는데, 화장실에서 나오면서 바지 단추를 잠그는 모습을 찍은 사진도 있다. 볼라르는 다음과 같이 적었다. "대부분의 시간을 하릴없이 방황하며 지냈다. 이리저리 돌아다니다가도 마지막엔 항상, 향수에 젖은 듯 옛날 집[빅토르 마세 가에 있는 집]으로 돌아오곤 했다. 낡아서 녹색으로 변색된 모자를 쓰고 모직 코트로 몸을 감싼 채, 점점 더 나빠지는 눈 때문에 길을 건널 때는 경찰관의 부축을 받아야만 했다."

마네가 〈튈르리 공원의 음악회〉와 〈오페라 극장의 가면무도회〉에서 도시 군중들을 표현했다면, 드가는 증권거래소나 경마장, 카페 콘서트를 통해 같은 모습을 그렸다. 마네와 마찬가지로 그 역시 끝까지 파리 거리에 남았고, 흘러 다니는 군중 틈에서 자신의 모습을 숨긴 채 그렇게 묻혀 지내기를 원했다. 보들레르는 다음과 같이 적었다. "진정한 한량, 열정적인 구경꾼에게는 군중들의 마음속에 자신의 집을 짓고 들어가는 것이 커다란 즐거움이다. 밀려왔다 밀려가는 그 영원한 흐름 한가운데로 들어서는 것. 집에서 떠났지만 어느 곳에서나 집처럼 편안하게 지내고, 세상의 중심에 있으면서 동시에 세상의 눈에 띄지 않는 것이다."[10] 다른 사람들 틈에 섞여 지내지만 그들과 공동체를 이루지는 못했던 늙은 드가의 모습은 현대적인 도시 생활이 가지는 비극적인 면모, 즉 고독한 예술가와 소외된

군중의 모습을 상징한다. 끊임없이 거리를 방황하는 늙은 화가 — 외롭고 고독하며, 고뇌하는 모습이다 — 는 자신의 내적 혼란을 분자화된 대중들의 혼란 속에 던져 넣는다.

고독과 다가올 죽음에 대한 공포에 사로잡힌 드가는 점점 더 괴팍하고 폐쇄적으로 변해 갔지만, 그런 와중에도 특유의 재치는 여전히 빛을 발했다. 친구의 죽음 후에 다른 친구가 이제 곧 자신의 차례가 올 거라고 탄식하자 드가는 "그렇게 되면 내 모자에서 장식을 떼어 버리겠네"라고 대답했다. 말년의 드가는 또한 자신에게 헌신적이었던 조에와 니스에서 올라와 자신의 돌봐 주었던 조가 잔 페브르를 많이 챙겼다. 1915년 11월, 형과 화해한 르네는 건강이 악화되었음에도 끊임없이 밖에 나가 걸으며 자신만의 세계로 숨어들려 하는 드가에 대해 다음과 같이 적었다.

불행하게도 좋은 소식은 별로 없다. 나이를 생각하면 건강이 썩 나쁘다고는 할 수 없겠지. 식사도 잘하고, 귀가 잘 안 들려서 대화가 힘들다는 것만 빼면 크게 불편한 곳도 없어. (…) 외출을 할 때면 피갈 궁전보다 더 멀리 나가지를 못한다. 카페에서 한 시간 정도 보낸 후 지친 모습으로 돌아오곤 하지. (…) 조에가 훌륭하게 보살펴 주고 있구나. 이젠 친구들도 거의 못 알아보기 때문에 찾아오는 사람들도 별로 없어. 슬프지. 슬픈 결말이다. 그래도 요즘은 별로 고통스러워하는 일도 없고, 불안해지도 않아. 그게 다 정성스런 보살핌 때문에 가능한 일이셨시.

2년 후 죽음을 2주 앞둔 시점에서 그를 찾은 오랜 친구, 조각가 폴 폴린

은 성서에 나오는 민족지도자처럼 변해 버린 드가가 많이 시들었지만 여전히 인상적인 모습이었다고 기록했다.

그는 외출하지 않았다. 꿈꾸고, 먹고, 자는 일이 전부였다. 내가 왔다는 소식을 듣고는 나를 기억하는지 "들어오라고 해요"라고 말했다. 편안해 보이는 목욕 가운을 걸치고 안락의자에 앉아 있던 그는 우리가 늘 봐오던 몽상가의 모습이었다. 무슨 생각을 하고 있었을까? 우리로서는 알 수가 없다. 붉은 얼굴이 조금 야위어 보였는데, 길게 기른 머리와 수염은 모두 완전히 하얗게 세어 버려서 위엄을 더해 주었다.

드가는 1917년 9월 27일 여든셋의 나이에 뇌충혈로 사망했다. 젊은 시절 앵그르에게 들었던 충고를 떠올리며, 자신의 제자 포랭에게 장례식 애도사는 아주 짧은 한 문장, "그는 그림을 사랑했습니다"로 해달라고 이야기해 놓은 상태였다. 전쟁 중이었던 10월 2일에 있었던 장례식에 대해 메리 커샛은 다음과 같이 적었다. "이제 드가는 없습니다. 지난 토요일에 그를 묻었어요. 아름다운 햇빛과 몇몇 친구들과 추종자들이 있었는데, 짐작도 하지 못했던 끔찍한 전쟁의 한가운데에서 모두들 그렇게 조용하고 평화로운 모습이었지요. 인생의 마지막 순간까지 조카가 썩 훌륭하게 돌봐주었다는 것을 알게 되어 만족스러웠습니다."[11]

20세기의 가장 영향력 있는 예술사가 버너드 베런슨은 드가를 모든 시대를 통틀어 가장 위대한 화가들의 반열에 올려놓았다. "벨라스케스를 제외하면, 그리고 전성기의 렘브란트와 드가 정도를 제외하면 [레오나르도

의) 〈모나리자〉가 가지는 손에 잡힐 듯한 생동감과 설득력 있는 가치를 지닌 작품을 찾아볼 수 없다. 그리고 움직임을 표현하는 대가다운 솜씨에 관한 한 우피치 미술관에 있는 레오나르도의 미완성작 〈깨달음(동방박사의 경배)〉(1482)에 필적할 만한 작품은 드가의 작품밖에 없다.” 영국의 화가이자 작가였던 막스 비어봄은 베런슨이 말한 ‘손에 잡힐 듯한 가치’를 염두에 둔 듯, 19세기를 살아온 드가가 자신의 화실 밖으로 20세기를 내려다보고 있는 모습을 보며 상상의 나래를 펼치기도 했다.

내가 우연히라도 만나 본 사람들 중 가장 인상 깊었던 인물은 바로 드가였다. 40여 년 전 친구와 함께 피갈 가를 걸어가던 길에, 친구가 갑자기 지팡이를 들어 높은 건물의 창을 가리켰다. (…) “저 사람이 드가야.” 친구가 가리킨 그곳에 수염이 하얀 드가가 빨간 베레모를 쓴 채 머리와 어깨를 창밖으로 내밀고 있는 것이 보였다. 그 사람이 바로 드가였고, 그 방은 그의 화실이었던 것이다. 그의 뒤로 지나간 시대와 그가 만들어 낸 일생의 역작들이 있었다. 아직 눈은 늙지 않은 그가 아래에 지나다니는 사람들을 보며 “가치”를 찾고 있는 것이 분명하다고 생각했다. 어쩌면 더 이상 무용수나 경마 기수도 없고, 세탁부나 욕조에서 몸을 씻는 여인도 없다는 사실을 아쉬워하고 있었던 것인지도 모른다. 그는 항상 그 자리에 있어 왔으며, 현재도 그러고 있으며, 앞으로도 그럴 것이다. 그렇게 고정된 모습으로.[12]

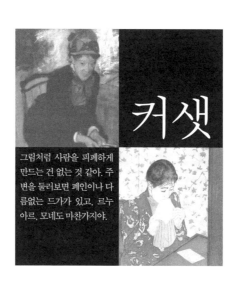

커샛

그림처럼 사람을 피폐하게
만드는 건 없는 것 같아. 주
변을 둘러보면 페인이나 다
름없는 드가가 있고, 르누
아르, 모네도 마찬가지야.

# 미국 귀족
1844~1879

인상주의자 중 유일한 미국인인 메리 스티븐슨 커샛은 대부분의 삶을 프랑스에서 보냈다. 17세기에 뉴욕으로 건너온 프랑스 신교도 코사르의 후손인 그녀는 1844년 5월 22일 피츠버그 근교에서 잘나가는 은행가 로버트 커샛의 다섯 아이 중 막내로 태어났다. 메리의 절친한 친구 루이진 해브마이어는 그녀의 아버지에 대해 "아주 점잖고 키가 큰 백발의 신사였는데, 군인의 풍모가 느껴졌다"고 묘사했다. 어머니 캐서린은 세련되고 교양 있는 여성이었다. "명철한 지성을 가지고 있었으며 (…) 세련된 언변에 집안일도 잘 꾸리셨다. 책을 많이 읽었고 모든 일에 관심이 많았으며, 커샛 양 본인보다 더 확신에 찬 모습에 아마도 더 매력적인 분이셨던 듯하다."

커샛 일가는 메리가 다섯 살 되던 해에 필라델피아로 이주했고, 그녀는

입주 과외교사 밑에서 공부했다. 일곱 살에서 열한 살까지는 그녀의 오빠 로버트의 치료차 가족 모두가 유럽에서 지냈다. 독일 다름슈타트에서 지내던 1855년에 오빠 알렉은 그곳에서 공학을 공부했다. 로버트가 사망하자 커샛 가족은 다시 미국으로 돌아왔다. 어린 나이에 이미 프랑스어와 독일어를 배우고, 훗날 이탈리아어와 스페인어까지 유창하게 말할 수 있게 된 커샛은 유럽의 언어와 문학에 친숙했다. 어릴 때부터 총명하고 운동을 잘했으며, 적극적인 아이였다고 한다. 오빠 알렉은 훗날 그녀에 대해 "언제나 내가 가장 아끼는 동생이었다. 아마도 우리 둘이 취향이 비슷해서였던 것 같다. 그냥 걸을 것인지, 달릴 것인지, 아니면 말을 타고 갈 것인지는 중요한 문제가 아니었다. 날씨도 중요하지 않았다. 메리는 항상 준비되어 있었고, 내가 집에 있을 때는 항상 같이 놀았다. 동생의 성격이 급한 편이어서 수없이 싸우기도 했다."

다른 인상주의자들과 마찬가지로, 메리 역시 그림을 그리는 것에 대한 부모님의 반대를 극복해야 했다. 마네는 해군 장교가 되기로 되어 있었고, 드가는 법률가, 모리조는 현모양처가 되어야 했다. 가정적인 소녀였던 메리는 엄격한 아버지를 만족시켜드리지 못했던 일을 부끄러워했다. "여자 아이의 첫 번째 의무는 예쁘게 행동하는 것이었고, 부모들은 자기 아이가 예쁘지 않은 행동을 하면 금방 알아차리곤 한다. 내 잘못은 아니었지만, 어쨌든 우리 아버지도 그런 느낌을 가지고 계셨을 것이다." 아버지는 멜로드라마에서 타락하거나 명예롭지 못한 결혼을 한 여자에게 쓰는 말들을 써가며 딸에게 화를 내곤 했다. "유럽에 혼자 가서 미술 공부를 하는 꼴을 보느니 차라리 죽어 버리는 게 낫겠다."[1] 프랑스 화가들의 가족

은 대부분 예술을 존중하는 편이었지만, 로버트 커샛에게는 그럴 여유가 없었다.

달가워하지는 않았지만 부자였던 아버지를 둔 다른 화가들과 마찬가지로, 메리 역시 유난히 오랫동안 미술 공부를 했다. 마네는 쿠튀르의 제자로 6년을 지냈고, 모리조 역시 6년 동안 코로를 포함해 세 명의 스승에게 배웠으며, 드가는 라모드에게 4년을 배웠는데 그나마 이탈리아 여행 때문에 중간 중간 끊어지기 일쑤였다. 메리는 필라델피아에 있는 펜실베이니아 파인 아츠 아카데미에서 공부했다. 여학생은 누드 드로잉 수업을 들을 수 없었지만, 이상하게도 의대에서 이루어지는 해부학 수업은 들을 수 있었다. 수업은 느슨한 편이었고, 유명한 그림을 베끼고 있으면 가끔씩 교수들이 와서 이런저런 지적을 해주는 수준이었다. 동료 학생들 중에는 19세기 미국의 가장 위대한 화가라고 할 수 있는 토머스 에이킨스(역시 1844년생이다)도 있었다.

펜실베이니아 아카데미에서의 제한적인 수업, 그리고 미국의 미술관에서는 일류 작품을 볼 수 없다는 현실 때문에 메리는 외국에서 공부할 수 있게 해달라고 아버지를 설득했다. 1865년, 남북전쟁이 끝나고 스물한 살이 된 메리는 어머니와 학교 친구인 엘리자 홀더먼과 함께 파리에 정착했다. 에콜데보자르는 여학생을 받지 않았지만, 메리는 몇 가지 매력적인 대안을 찾을 수 있었다. 그녀는 샤를 샤플랑 — 젊은 여성들을 주로 그린, 유행을 잘 타는 화가로 마네의 제자 에바 곤살레스를 가르치기도 했다 — 과 함께 여학생을 위한 미술 수업에 출석했고, 모델을 대상으로 직접 그림을 그려 가며 공부했다. 그리고 학계의 유명 인사로 전통적인 소재나

동양적 소재를 전문적으로 다루었던 장 레옹 제롬에게 개인 교습을 받기도 했다. 에콜의 교수였던 제롬은 그녀 외에도 라파엘리, 에두아르 뷔야르, 앙리 루소 등을 가르치고 있었다. 그리고 마침내 1868년에서 1869년 사이에는 파리 북부의 빌리에 르 벨에서 마네의 옛 스승 쿠튀르에게 배울 수 있었다. 하지만 학계의 전통적인 화법에 반감을 가지고 있던 커샛은 그 어떤 스승에게서도 큰 영향을 받지는 않았다.

그 시기에 그녀는 루브르에 있는 대가들의 그림을 베끼며 많은 것을 배웠다. 엘리자 홀더먼은 집에 보낸 편지에서 미술관의 사교적인 분위기에 대해 다음과 같이 적었다. "바로 지금 이곳에서 이전에 알고 지내던 화가들을 수도 없이 만나고 있습니다. 루브르가 〔펜실베이니아의〕 학교만큼 즐거운 대화로 가득한 곳이 되고 있어요. (…) 남자들이 호텔로 찾아와 우리를 만나는 것은 금지되어 있기 때문에, 그 친구들을 만나려면 꼭 루브르에 와야 해요." 그 친구들 중 가장 유명한 사람은 줄리언 올던 위어였다. 제롬에게서 미술을 공부하고 인상주의자들에게 영향을 받은 그는 파리의 미국인 모임에서 적극적으로 활동하고 있었다(그의 아버지 로버트는 웨스트포인트에서 포에게 그림을 가르쳤으며, 포의 시 「올라르메Ulalume」에 나오는 "귀신이 출몰하는 위어의 숲"이라는 구절에 영감을 주었다).

커샛은 부와 문화적 소양, 지성을 갖추고 있었지만 평범한 외모나 도도한 태도, 남의 신경을 거스르는 성격이나 지나친 독립성, 그리고 작품에만 몰두하는 자세 등 호감이 가지 않는 면도 강했기 때문에 적극적으로 구애를 하는 남성은 없었다. 한번은 이런 일이 있었다. 1868년 여름의 어느 날, 커샛과 엘리자 홀더먼, 그리고 엘리자의 오빠였던 캐스틴은 파리

거리를 배회하다 상점에 걸린 결혼식용 면사포에 1000달러라는 터무니 없는 가격이 붙어 있는 것을 발견했다. 커샛은 결혼 선물로 그 면사포를 사줄 수 있으면 결혼하겠다고 캐스틴에게 충동적으로 말했고, 한편으로는 어색하기도 하고 또 한편으로는 그녀의 엉뚱한 제안에 놀라기도 한 캐스틴도 그 자리에서 동의했다. 나중에 정신을 차린 캐스틴은 그냥 농담이었다고 말을 돌렸다가 몇 주 후에는 두 사람이 약혼한 셈이라고 주장하기도 했다. 얼마 후 엘리자는 불안해하는 어머니에게 편지를 써서 캐스틴이 아직 면사포를 사지 않았으며, 곧 이탈리아로 떠날 것이라고 안심시켜야 했다.

모든 사람이 이 엉뚱한 사건을 대수롭지 않게 생각하고 있었지만, 커샛 본인은 체면을 구긴 셈이었다. 먼저 결혼 이야기를 꺼낸 것도 자신이었고, 이상한 결혼 선물을 요구한 것도 사실이었다. 어쨌든 캐스틴에 대한 관심을 드러낸 셈이었으며, 더구나 거절당하고 만 것이다. 엘리자가 가볍게 비꼬는 것도 감수해야 했고, 어떻게 보면 약혼자라고도 할 수 있는 남자에게도 조롱을 받았다. 프랑스 평론가들은 그녀에 대해 "그 남자 같은 미국인"이라고 불렀고, 사람들은 그녀가 남성 중심의 미술계에서 경쟁하고 살아남기 위해 일부러 공격적으로 행동하는 것이라고 생각했다. 결혼에 대한 기대는 일찌감치 접었으며 구혼을 받은 적도 없었다. 말년에 이르러서 그런 일이 있기는 했지만, 그때는 이미 생활 방식을 바꾸기에는 너무 늙어 버린 후였다.

1870년 프랑스-프로이센 전쟁이 터지기 직전 커샛은 학업을 중단하고 미국으로 돌아왔다. 파리 점령 기간에 물자 부족에 시달렸던 프랑스 화가

들에 비하면 아무것도 아니겠지만, 집에 돌아온 커샛은 나름대로 불평거리가 많았다. 5년간 유럽에서 생활하고 온 그녀의 눈에 예술에 대한 미국인들의 무관심은 충격적이었다. "좋은 작품을 보지 못하는 고통은 말로 설명하기 힘들 정도입니다. 예술적인 혜택이 주어지는 나라에 사는 즐거움을 위해서라면 불편함에서 오는 육체적 고통은 어느 정도 감수할 수 있을 것 같아요." 그녀는 집에 돌아오고 나서야 자신이 얼마나 변했는지를 실감할 수 있었다. 스스로 얼마나 미국인이라고 생각하고 있었는지는 알 수 없지만, 그녀의 마음은 항상 파리에 있었다.

그녀의 아버지도 결국 딸이 화가가 되는 것을 받아들였지만, 냉철한 사업가였던 그는 딸이 스스로 생계를 책임져야 한다고 압력을 넣었다. 아버지는 지금까지 그린 작품들을 팔거나(시장에서는 아무런 관심을 보이지 않았다) 잘 팔릴 만한 전통적인 작품들을 그려야 한다고 주장했는데, 이 두 번째 제안은 그녀로서는 받아들일 수 없는 것이었다. 가끔은 모델을 서주기도 했지만, 아버지는 좋은 모델은 아니었다. "때때로 시간이 나면 아버지의 초상화를 그리고 있는데, 진도가 잘 안 나갑니다. 그림을 그리는 도중에 아버지가 자꾸 졸아서요." 아버지가 자꾸 돈 문제를 언급하는 바람에 "미쳐 버릴 것"만 같다고 느끼던 그녀는 몇 차례 고비를 넘기면서 마침내는 자신감을 잃어버렸다. 결국 1871년 7월, 그녀는 미국에서 계속 살아야만 한다면 그림을 포기하겠다고 선언했다. 독립을 갈망하던 그녀는 아버지에게 상징적인 복수를 한 후 다음과 같은 편지를 남겼다. "저도 돈을 벌고 싶고, 그렇게 하기로 마음먹었습니다. 하지만 그림을 그려서 돈을 벌겠다는 것은 아니에요. 사진의 도움을 받지 않고는 그림을 그릴 수 없

다는 점을 인정했습니다. 화실을 포기하고 아버지의 초상화도 찢어 버렸어요. 지난 6개월 동안은 붓을 손에 잡지 않았는데, 다시 유럽으로 돌아갈 기미가 보이지 않는다면 앞으로도 그림을 그릴 일은 없을 것 같습니다."[2] 시카고의 보석상에 전시된 그녀의 작품 두 점이 좋은 평을 얻자 그녀는 작품을 파는 것은 물론 새로운 작품 주문까지 받을 수 있을 거라 기대했지만 1871년 10월 그 가게에 화재가 발생하면서 작품 자체가 손실되고 말았다.

전쟁이 끝난 후 커샛은 다시 유럽으로 돌아가 이탈리아와 스페인에서 공부를 계속했다. 피츠버그의 한 가톨릭 주교가 성당에 장식할 코레조의 복제화 두 점을 그려 달라는 부탁과 함께 300달러를 주었던 것이다. 1872년에는 파르마 — 치즈와 햄으로 유명한 도시 — 에서 6개월간 지냈는데, 펜실베이니아 아카데미에서 알고 지냈던 에밀리 사테인과 함께였다(필라델피아에서 활동하는 조각사이자 《사테인즈 매거진 *Sartain's Magazine*》의 발행인이었던 에밀리의 아버지 존은 환각에 시달리며 누추한 삶을 살던 말년의 포에게 집을 구해 준 인물이었다). 파르마에서 그녀는 코레조의 작품을 베끼는 한편, 지역 미술학교의 교수였던 카를로 라이몬디에게 조각을 배웠다.

파르마를 떠난 후에는 세비야에서 혼자 6개월을 살았는데, 현지 가정에서 하숙을 하면서 공작 소유의 광장에 화실을 빌려 사용했다. 그로부터 25년 후 서머싯 몸이 (역시 이십대 때에) 그곳을 방문한 후 이내 그곳에 매료되었는데, 그는 세비야에 대해 "자유의 땅으로 보였다. 이곳에서 마침내 나는 나의 젊음을 확인할 수 있었다"고 회상했다. 커샛은 세비야에서

열심히 공부했지만, (몸과 달리) 그곳에서의 삶은 조금 지루하다고 생각했다. 1873년 1월, 그녀는 겸손한 어투로 에밀리에게 편지를 썼다. "이탈리아어를 가르쳐 주는 꼬마 선생님은 모르는 것이 없어서, 모르는 단어가 나올 때면 사전을 찾는 것보다 선생님을 활용하는 게 더 편합니다. 내가 보기엔 '안달루시아의 소금'이 일반 소금보다 더 짠 것 같지는 않은데, 아무래도 내가 이 사람들의 유머를 이해하지 못하는 것 같아요." 여자들은 집 안에서만 지내고, 남자들에게 말을 걸면 무례한 사람 취급을 받았기 때문에 커샛은 아마도 외로움을 느꼈을 것이다. 하지만 그녀는 그곳에서 혼자 일하며 사는 동안 많은 것을 배웠다. 훗날 그녀는 루이진 해브마이어에게 다음과 같이 말했다. "젊은 학생들은 좋은 작품을 접할 수 없고 파리 화실의 번잡함도 없는 시골에 가서 지내야 한다는 모리조의 말은 옳아. (…) 나는 아직 어린 시절에 세비야에 갔었잖아. 무섭고 외로운 곳이었지만, 거의 1년이나 살면서 이겨 낼 수 있었거든."³ 1873년에 그린 스페인풍의 초기 작품들은—겉멋을 부린 〈투우사와 소녀〉나 실소를 머금게 하는 〈발코니에서〉처럼—자신만의 스타일을 확립하기 전에 그린 작품들이라고 할 수 있다. 드가가 그린 역사화들이 그러했던 것처럼, 그 작품들 역시 성숙기에 그린 작품과는 아무 관련이 없다.

커샛은 1873년 스물아홉의 나이에 파리로 돌아왔다. 그 무렵 그녀는 큰 키(그녀는 168센티미터였다)에 깡마른 몸매, 각진 얼굴에 운동을 잘하는

젊은 여성이었다. 우아한 검은색 옷을 즐겨 입고, 갈색 머리와 회색 눈, 불그스름한 피부에 입과 턱이 크고, 얼굴 전체로 보자면 툭 튀어나온 커다란 코가 인상적이었다. 어릴 때부터 성질이 급했으며, 에밀리 사테인의 표현을 빌리면 "말이 대단히 많고 아주 예민했으며 이기적이었다." 아버지의 요구로부터 자신의 뜻을 지켜 내고 혼자 유럽을 돌아다니며 지내는 동안 낯선 남자들의 원치 않는 접근을 막아 내면서 톡 쏘는 듯한 까다로운 성격은 더욱더 심해졌다. 자신만의 방식을 고수하는 것으로 유명했던 커샛에 대해 한 전기작가는 "그녀는 호전적이고 집념이 강한 사람이었다. (…) 다루기 어렵고, 가끔씩 말이 안 통하고, 독선적이었다"라고 적었다. 세비야에서 혼자 지내는 동안 그녀는 한편으로는 거칠어졌고, 다른 한편으로는 성숙해진 것이다.

1868년 미국 대통령이었던 제임스 뷰캐넌의 조카 로이스 뷰캐넌이 알렉과 결혼하면서, 그녀는 알렉의 마음을 놓고 평생 동안 커샛과 다투는 라이벌이 된다. 1880년 8월에 동생에게 쓴 편지에서 로이스는 자기가 커샛을 얼마나 미워하는지 밝혔다. "메리와는 절대 함께 지낼 수 없어, 아마 앞으로도 그럴 거야. (…) 그 여자에게서는 어떻게 해볼 수 없는 불쾌함이 느껴지거든. 그 여자가 누구를 심하게 비난하는 걸 본 적은 없지만, 아무튼 너무 잘난 척을 해서 말이야. 그걸 견딜 수가 없어." 커샛은 로이스가 죽은 후 그녀가 알렉을 희생양으로 삼았음을 암시하면서 "불행한 여인이었을 뿐만 아니라 주변 사람까지 불행하게 만들었다"[4]고 묘사했다.

야망에 불타며 한 가지 생각에만 빠져 있던 커샛은 1867년 자신의 작품이 살롱에서 거절당하자 크게 좌절했다. 다음 해에는 〈만돌린 연주자〉로

통과했지만, 1869년에는 또다시 거절당하고 만다. 그러나 미국에 머무르다 다시 유럽으로 돌아온 후에는 1870년에서 1875년까지 계속 살롱에 작품을 출품할 수 있었고, 덕분에 평론가와 동료 화가들의 관심을 받게 되었다. 역설적인 것은 그녀의 작품이 더욱 강렬해지면서 1877년과 1878년에 다시 살롱에서 낙선을 했다는 점이다. 심사위원들의 무책임한 심사에 적대적인 반응을 보였던 드가와 마찬가지로, 그녀 역시 참을 수 없을 만큼 화가 났고, 훗날 심사위원이라는 자리 자체에 대해 자신만의 독선적인 견해를 드러내기도 했다. "심사위원은 해본 적도 없고, 앞으로도 안 할 겁니다. 동료 화가의 작품을 평가절하하는 자리니까요."

우연히 상점에 전시된 드가의 작품을 처음 접하게 된 커샛은 큰 충격을 받았고, 그 후 그녀의 삶은 완전히 바뀌었다. 1877년 드가를 처음 만난 자리에서 그가 인상주의자 모임에 함께하지 않겠냐는 제안을 했을 때는 거의 황홀경을 느낄 정도였는데, 그녀는 "기꺼이 동참하겠습니다. 저도 관습적인 회화는 싫어하니까요"라고 대답했다. 전위 예술가들과 교류하면서 속박에서 벗어난 새로운 자유를 맛볼 수 있었고, 1879년 제4회 인상주의자 전시회에서부터 자신의 작품을 전시하기 시작했다. 최근 살롱에서 거절당하면서 그렇지 않아도 심사가 좋지 않았던 그녀로서는, 비슷한 생각을 가진 혁신적이고 재능 있는 동료 화가들의 모임에 합류하는 것은 당연한 일이었다.

그 전시회와 관련해 드가가 열정적으로 자금을 준비하고, 평범한 아파트를 빌려서 훌륭한 전시관으로 바꿔 놓은 것에 대해 당시의 평론가는 다음과 같이 묘사했다.

독립적으로 움직이는 소규모의 화가들이 파리의 비어 있는 중간층 (entresols, 1층과 2층 사이의 공간)을 옮겨 다니며 자신들만의 용감한 여정을 계속하고 있다. 보통은 드가 씨가 모임을 주도하고 있다. 2월경부터 그는 건물의 관리인들을 찾아다니며 "빈 층이 있습니까?"라고 묻고 다녔다. "네." "한 달만 빌릴 수 있을까요?" 일단 주인이 허락을 하면 *그가* 동료들을 불러 모았다. 순식간에 내부 장식이 완성되고, 거실은 물론 주방과 두 개의 침실, 욕실까지 가득 채울 수 있을 만큼 작품이 모였다. 입구에 회전문이 달리고 그것으로 개막식 준비도 끝이었다.[5]

커샛은 자신을 드러내지 않고 소리 없이 묻어갈 수도 있었다. 하지만 그녀는 자신의 적극적인 성격과 재산, 거기에 미국 쪽에 있는 지인들을 활용해 가며 동료 화가들의 경력에 도움을 줄 수 있는 일이라면 가리지 않고 다 했다. 그녀는 어떤 식으로든 자신의 작품을 복제할 수 없게 했고, 모리조와 마찬가지로 포스터에 자신의 이름을 올리지 않아도 좋다고 했다. 미술상 볼라르는 그녀의 행동에 대해 다음과 같이 회상했다.

관대한 메리 커샛은 모네, 피사로, 세잔, 시슬레 등 동료 화가들을 위한 일이라면 미친 듯이 매달렸지만 자신의 작품과 관련된 일에는 무관심했으며, 자기 작품을 일반인들에게 알리려 하는 데에는 완강히 저항했다. 하루는 전시장에서 인상주의자에 대한 논쟁을 벌이던 중에 그녀를 알아보지 못한 상대방이 "하지만 드가가 높이 평가한 외국 화가도 있지 않습니까?"라고 따지듯 물었다.

"그게 누굽니까?" 그녀가 놀란 듯이 물었다.

"메리 커샛이요."

그녀는 아무런 내색도 하지 않고 그저 "말도 안 됩니다"라고 대답할 뿐이었다.

그녀는 머지않아 르누아르, 피사로, 마네, 모리조, 특히 드가와 절친한 사이가 되었고, 예술에 대한 그들의 대화와 화가로서 어떻게 경력을 쌓아야 하는지에 대한 조언에 큰 자극을 받았다. 어느 해 여름 커샛과 르누아르가 노르망디의 같은 마을에 머무르며 작품을 그리는 동안, 두 사람은 저녁이면 함께 시간을 보내며 차를 앞에 놓고 기술적인 문제에 대해 토론하곤 했다. 한번은 그녀가 르누아르에게 "당신의 성공에 장애물이 하나 있습니다. 바로 기법이 너무 단순하다는 거예요. 일반인들은 그런 걸 좋아하지 않잖아요"라고 말했다.

"걱정 마세요." 그가 말했다. "복잡한 이론은 항상 나중에 생각해 내면 되는 거니까."

열성적으로 모임에 참가한 그녀였지만, (드가와 마찬가지로) 결점에 대해서는 냉정했다. 그녀는 "르누아르는 '그 뚱뚱한 여인들'을 계속 그리고 있고, 마네는 '고급 벽지' 같은 물에 비친 그림자를 그리고 있다"[6]고 말하기도 했다.

동시대 화가들의 작품을 면밀히 연구한 커샛은 주제와 기법에 대한 그들의 생각들을 받아들여 자신의 것으로 만들었다. 예를 들어 르누아르의 〈특별석〉(1874)에서는 창백한 피부에 눈이 파랗고 입술이 붉은 아름다운

여인이 오페라 극장의 귀빈석에 앉아 관람객을 정면으로 마주하고 있다. 여인은 목이 깊이 파인 드레스와 머리에 꽃을 꽂고, 목에는 진주 목걸이를 둘렀으며, 흰 장갑을 낀 손에 부채를 들고 있다. 그녀 뒤로 짙은 피부에 수염을 기른, 그녀의 일행으로 보이는 남자는 앞에 앉은 여인을 무시한 채 쌍안경을 통해 군중 속에서 더 매력적인 파트너를 찾고 있다. 르누아르와 마찬가지로 커샛도 오페라의 배우보다는 관객들을 소재로 그림을 그렸다. 르누아르의 작품보다 더 밝은 느낌의 〈진주 목걸이를 한 여인〉(1879)은 인상주의자 전시회에서 처음으로 전시된 그녀의 작품이기도 하다. (이 작품의 모델인) 붉은 머리의 그녀의 언니 리디아 역시 관람객을 정면으로 향하고 있지만, 오른팔을 살짝 기댄 채 왼쪽을 바라보고 있다. 그녀 역시 하얀 테두리 장식이 있는 보라색 드레스와 머리에 꽃을 꽂았으며, 진주 목걸이에 흰 장갑을 낀 손으로 들고 있는 부채까지 르누아르의 작품 속 인물과 비슷하다. 그녀 뒤에 놓인 거울에 2층짜리 귀빈석에 앉은 관객들의 모습이 비친다. 깃털 같은 그녀의 머리 위로 샹들리에 불빛이 떨어지고, 그것은 벨벳 소재의 의자와 그녀가 걸치고 있는 보라색 가운, 미소를 띤 입술과 불그스름한 얼굴빛 때문에 더욱더 강조된다. 풍부한 색감으로 표현된 여인은 아름다운 세상을 대변하는 듯한데, 지금 차분하게 자신만의 세계에 빠져 있는 그녀의 모습이 이제 막 시작될 공연의 분위기를 더욱 살려 주고 있다. 커샛은 르누아르에게서 오페라를 남성적 시선으로 바라보는 법을 빌려왔지만, 거기에 여성적인 해석을 덧붙였다. 평론가 막심 뒤 캉은 반라의 눈부신 모습으로 특별석에 앉아 있는 이 여인이 관람석에 있는 남성들의 거친 욕망을 달래 준다고 적었다. 몸을 드러내는

드레스는 "그처럼 제약이 심하던 시대에 여인의 '팔다리와 어깨까지' 볼 수 있게 해주는 흔치 않은 기회였다. 그런 느슨한 모습으로 대중들 앞에 나타난다는 것은 '연회에서 굶주린 자들에게 고깃어리를 던져 주는 것'과 마찬가지였다."[7]

유럽에서 오랫동안 미술을 공부하면서 커샛은 서서히 자신을 계발해 갔다. 1870년대 후반에 서른 살을 넘기면서도 아직 중요한 작품을 생산해 내지 못했지만, 그녀는 일단 자신만의 성숙한 스타일을 찾은 후에는 변화를 시도하지 않았다. 대부분은 집 안 풍경을 그렸는데, 배경이 되는 장소가 정확히 어디인지를 알 수 없었다. 또한 가족을 제외하고는 남자를 그린 작품도 드물었다(〈배 위의 사람들〉은 훌륭한 예외였다). 그녀는 화실과 집, 정원이나 강을 주로 그렸고, 그 외의 도시 풍경은 무시했다. 자신이 살고 있는 실제 세계보다는 훨씬 제한적인 자신만의 공간을 그린 셈이다. 그녀의 작품의 두 가지 주요 소재는 부자들의 생활상과 엄마와 함께 있는 아이들이다. 전자에 해당하는 소재로 차 마시기, 오페라 관람, 마차, 커다란 모자와 우아한 가운 등이 있고, 후자를 다룬 작품에서는 인물들의 신체적인 친밀감이나 정신적인 유대감이 강조되고 있다. 인상주의적인 기법만 놓고 보면 모리조가 조금 더 순수했다고 할 수 있다. 어떤 평론가에 따르면, 상대적으로 〔커샛의〕 열정적인 장인정신, 엄격한 구도, 그리고 근엄한 색조의 양식성은 (…) 붓의 느낌이 살아 있고, 불타는 듯한 색조에

느슨한 형태를 보여 주는 프랑스 회화보다는 윤곽이 뚜렷한 영국 회화에 더 가까웠다고 할 수 있다." 그녀가 다루는 소재는 제한되어 있었는데, 개인적인 이유는 물론 경제적인 이유 때문에 같은 소재를 반복해서 그렸다.

커샛의 최고작들은 비록 그녀 스스로 부여한 한계 안에 머물러 있기는 하지만 매우 섬세하고 강렬하다. 〈진주 목걸이를 한 여인〉이나 〈차〉(1879~80) 같은 작품에 등장하는 연약한 미인들은 헨리 제임스나 이디스 휘턴의 소설에 등장하는, 프랑스나 미국의 우아하고 세련된 상류층 여성들의 모습을 보여 주는 듯하다. 라발 가街에 있었던 커샛의 화실 역시 그녀의 작품에 등장하는 공간과 비슷한 분위기를 풍겼는데, 그곳을 찾았던 한 방문객은 다음과 같이 회상했다. "구석마다 조각상이나 골동품이 가득 놓여 있고, 커다란 골동품 램프가 방 전체를 밝히고 있었다. (…) 고급 문양이 들어간 천으로 받친 최고급 도자기에 초콜릿을 따라 마셨다."[8]

〈차〉에서 커샛이 묘사한 차 마시는 모습은 일본식 다도茶道만큼이나 엄격해 보인다. 상류층 거실은 줄무늬 벽지와 고급 소파로 화려하게 치장되어 있다. 벽지의 줄무늬에 묻혀 잘 보이지 않는 줄은 하인들을 부를 때 쓰는 것인데, 은으로 만든 두 개의 찻주전자 사이로 정확히 떨어지고 있다(값비싼 주전자 표면에 불빛이 반사되고 있다). 빨간색 테이블보 위에 놓인 주전자와 쟁반이 빛나는 거울과 벽난로로부터 여인들을 분리시키는 역할을 하는 동시에 차 마시는 행위 자체에도 무게감을 더해 준다. 모자를 쓰지 않은 주인 여자는 옆모습을 보이며 생각에 잠긴 듯 손으로 턱을 괴고 있고, 외출복 차림에 노란 장갑을 낀 방문객은 정면을 응시하며 새끼손가락을 편 채 고상하게 차를 마시는데, 테두리를 파랗게 장식한 찻잔이 얼

굴을 절반 이상 가렸다. 주인은 손님과 함께 차를 마시지 않는지, 그녀의 찻잔은 그대로 쟁반 위에 놓여 있다. 분위기는 엄격하면서도 화려하고, 차분하면서도 경직되어 있으며, 줄무늬 벽지는 두 사람을 분리시키면서 동시에 새장 창살처럼 두 사람을 가두고 있는 것처럼 보인다. 서로 닿을 듯 나란히 앉아 있지만, 따분해 보이는 이 사교적 의식을 치르고 있는 두 사람은 친밀하거나 따뜻한 사이는 아닌 것으로 보인다. 커샛은 두 사람의 의식에 동참하는 듯하면서 동시에 그로부터 비판적 거리를 두고 있다.

〈티테이블 앞에 선 여인〉(1883~85)에서는 단호한 표정의 나이 든 귀족 여성이 금테를 입힌 파랗고 하얀 다기 앞에 서 있는 모습을 볼 수 있다. 화면의 중앙에 위치한 머리는 벽에 걸린 (그림 속의 또 다른) 그림 액자에 걸쳐 있다. 여인은 짙은 파란색 드레스를 입었는데, 머리에 두른 반투명 소재의 레이스가 가슴까지 흘러내려 있다. 갈색 머리도 단정하게 가운데 가르마를 따라 빗어 내렸으며, 넓은 이마에 표정은 엄격해 보이고, 파란 눈도 냉정해 보인다. 이제 막 앞에 놓인 네 개의 잔에 차를 따르려는 모습 인데, 작품 속에서 손님들의 모습은 보이지 않는다(어쩐지 무서워서 도망 쳤을 것만 같다). 주전자를 잡고 있는 길게 굽은 갈고리 같은 손가락에서 작가의 풍자적인 의도가 느껴지는데, (예쁜 레이스가 달린 소매와 인상적 인 사파이어 반지에도 불구하고) 그 모습이 마치 마녀의 뾰족한 손톱을 떠 올리게 한다. 그림의 모델을 서주었던 커샛의 사촌 로버트 리들 부인이 이 적나라한 초상화를 싫어한 것은 어쩌면 당연한 일이었을 것이다.

이와 대조적으로, 심장 질환으로 불구가 된 일흔세 살의 어머니를 그린 초상화 〈R. S. 커샛 부인〉(1889)은 부드러운 동정심이 묻어나는 작품이다.

커샛 부인은 왼쪽을 보며 비스듬히 앉아 있는 모습인데, 역시 머리가 작품 속 그림의 액자에 걸쳐 있고, 뒤쪽으로는 빨갛고 노란 꽃들이 희미하게 그려져 있다. 마노 브로치로 목 부분을 단단히 여민 검은색 드레스가 바닥까지 흘러내리면서 흰색 숄과 대조를 이룬다. 금테를 두른 붉은색 벨벳 의자에 한쪽 팔을 기대고 앉아 다른 손으로는 손수건을 만지작거리는 (눈물을 암시한다) 커샛 부인은 멍하니 공간을 응시하고 있다. 아마도 다가올 죽음을 생각하고 있을 것이다.

커샛은 이제 막 성숙한 여인이 되려 하는 매력적인 젊은 아가씨들을 감각적으로 묘사했다. 〈진주 목걸이를 한 여인〉에 등장하는 자신감이 넘치고 눈부시게 빛나는 리디아와 달리 〈특별석의 두 젊은 숙녀들〉(1882)에 등장하는 두 소녀는 단정하고 예의 바른 모습을 보여 준다. 이 작품에도 마찬가지로 샹들리에가 보이고, 뒤편으로 2층짜리 귀빈석이 보인다. 두 소녀는 눈부신 조명과 관람객들의 쌍안경 앞에 조금은 불편한 듯 꼿꼿하게 서 있다. 한 명은 하얀 장갑을 낀 팔을 앞으로 한 채 화려한 꽃무늬의 부채로 입을 가리고 있다. 그녀의 친구는 기분이 조금 상한 듯 눈을 내리깔고 있다. 아직 가슴도 다 자라지 않은 것 같은 그녀는 마네의 작품에 등장하는 여인들이 자주 착용하던 꽉 끼는 검은색 목걸이를 하고, 가슴이 깊게 파인 흰색 드레스를 입은 채 커다란 꽃다발을 들고 있다. 한 소녀가 꽃향기를 달고 다닌다면, 다른 소녀가 부채로 그 향기를 멀리 날려 보내는 것만 같다. 리디아와 달리 이들은 너무 긴장해서 경직되어 보이며, 이 화려한 잔치를 즐기기에는 너무 불안해 보인다.

〈창가의 어린 소녀〉(1883)에서는 또 다른 어린 아가씨가 검은색 난간이

있는 발코니 앞에 놓인 등가구 의자에 앉아 있다. 그녀 뒤로 잎이 무성한 나무와 빨간 지붕, 굴뚝이 여기저기 솟아 있는 몽마르트르의 건물들이 보인다. 소녀는 주름이 예쁜 흰색 드레스를 입고, 화려한 장식의 모자를 리본으로 단단하게 묶고 있다. 붉게 상기되고 건강해 보이는 얼굴의 소녀는 무릎 위에 커샛이 아꼈던 벨기에산 그리폰종 강아지를 안고 있는데, 강아지는 호기심 어린 얼굴로 난간 너머를 응시하고 있다. 살짝 내린 강아지의 왼쪽 앞발이 갈색 장갑을 낀 소녀의 왼손과 호응한다. 극장의 특별석에 앉은 경직된 상류층 여성들과 달리 여기 단정하게 앉은 상기된 얼굴의 소녀는 역시 중요한 행사를 앞두고 있지만, 조금 더 편안해 보인다.

동생과 조카를 그린 〈알렉산더 J. 커샛과 그의 아들 로버트 켈소 커샛〉 (1884~85)에서는 어머니의 초상화에서 느껴졌던 애정과 따뜻함이 그대로 전해진다(펜실베이니아 철도의 회장이 된 알렉은 미국 내에서 상당히 영향력 있는 인물이 되어 있었다). 검은색 정장에 검은색 타이와 부츠, 흰색 이튼칼라의 셔츠를 입은 소년은 소파의 팔걸이에 앉아 있다. 노랗고 빨간 소파의 색깔이나 무늬가 뒤쪽의 커튼과 비슷하다. 소년은 한 손을 무릎에 얹고 다른 손을 다정하게 아버지의 어깨 위에 걸치고 있다. 아버지가 입고 있는 검은색 정장은 무릎 위에 펼쳐 놓은 흰색 신문과 대조를 이룬다. 비록 알렉의 얼굴이 조금 더 불그스름하고 콧수염을 기르고 있기는 하지만, 볼을 맞대고 함께 오른쪽을 바라보는 두 사람의 얼굴은 많이 닮았다. 같은 곳을 바라보고, 얼굴을 맞대고, 마치 한 몸이 된 것처럼 똑같은 검은색 옷을 입고 있는 두 사람의 육체적·정신적 일체감이 잘 전해지는 작품이다.

1860년대에 커샛은 낭만주의를 버리고 이탈리아나 스페인에서 영감을 받았던 농민이나 축제, 투우 등을 다룬 풍속화를 더 이상 그리지 않았다. "사람은 자기 자신의 시대에 충실해야 한다"는 마네의 신조를 받아들인 그녀는 동시대의 풍경과 일상생활을 현실적으로 표현하는 데 자신을 바쳤다. 해브마이어를 설득해 구입하게 만든 마네의 〈뱃놀이〉(1874)는 그녀의 작품 〈배 위의 사람들〉(1894)에 영향을 미쳤다. 마네의 작품에서는 단단한 몸집에 간소한 흰색 셔츠와 바지를 입고, 녹색 밴드가 있는 밀짚모자를 쓴 수염을 기른 남자가 키를 잡고 있다. 그의 옆으로 돛을 고정시키는 밧줄이 밧줄걸이에 묶여 있는 것이 보이고, 그 뒤로 그림의 윗부분을 푸르스름한 강물이 차지하고 있다. 그림 왼쪽에는 흰색 모자와 면사포를 쓰고 줄무늬 드레스를 입은 여인이 뱃전에 기댄 채 옆으로 앉아 있다.

　　바다를 배경으로 아기를 안은 어머니가 등장하는 커샛의 작품에서는 등장인물들의 위치가 바뀌어 있다. 그림의 아래쪽에 아래위 모두 짙은 파란색 옷을 입고 베레모와 넓은 허리띠를 두른 남자가 뒷모습을 보인 채 노를 젓고 있다. 노를 젓는 사람이나 여인 — 꼿꼿하게 허리를 세우고 앉아 발버둥치는 아이를 안은 여인은 배 뒷전에 앉아 남자를 쳐다보고 있다 — 모두 밝은 파란색 물빛을 배경으로 조금 어둡게 표현됐다. 선명한 노란색으로 칠한 배의 안쪽과 노가 여인의 머리에 꽂은 꽃과 호응한다. 인물들만 놓고 보자면 바람 부는 대로 움직이는 마네 그림 속의 인물들이 좀더 편안하고 느슨해 보인다. 등을 굽히고 한쪽 발로 배 가운데의 가름

대를 받친 채 거친 물살을 가르며 힘들게 노를 젓는 커샛의 그림 속 사공은 좀더 건장하고 힘 있어 보인다. 그림 한가운데 분홍색 옷을 입고 다리를 쭉 뻗은, 아이의 안전을 걱정하고 있는 여인은 모자 그림자에 얼굴을 반쯤 가린 채 사공 쪽을(어쩌면 그를 지나쳐 먼 곳을) 바라본다. 앞으로 자신들에게 닥칠 운명을 걱정하고 있는 듯한 표정이다. 커샛의 최고 성공작 중 하나라고 할 수 있는 〈배 위의 사람들〉에서 그녀는 일상적으로 다루던 차분한 집 안 풍경에서 벗어나 배를 탄 사람들 사이의 미묘한 긴장 관계를 표현해 냈다.

커샛은 마네는 물론 모리조와도 사교적이고 예술적인 관계를 유지했다. 파리에 있던 그녀의 아파트는 마네의 아파트와 가까웠고 두 사람이 함께 알고 지내는 사람들도 많았기 때문에, 마네의 말년에 둘은 정기적으로 만나고 지냈다. 1882년 여름, 루이진 해브마이어는 파리 외곽의 센에 있는 마를리-르-르와로 커샛을 만나러 갔다. 당시 커샛과 모리조는 죽음을 앞둔 마네의 집 가까이에서 살고 있었는데, 그와 친밀한 사이였던 모리조는 방문객을 제한하고 있었다. "커샛의 저택은 마네의 집과 가까이 있었는데, 당시 마네는 병 때문에 심각하게 안 좋은 상황이었다. 점심 후에 우리(커샛과 해브마이어)는 안부를 물어보러 그의 저택으로 향했다. 대문에서 우리를 맞은 모리조 부인은 마네의 안부를 물어보는 커샛의 말에 고개를 가로저었다. 몸이 대단히 안 좋으며, 어쩌면 최악의 상황을 준비해야 할지도 모르겠다고 했다. 모리조 부인과 함께 걸어 돌아오는 동안 그녀가 상당히 매력적이고 지적인 여인이라고 생각했다. 커샛과는 아주 친한 사이이며 미술에 대해서도 많은 이야기를 나눈다고 한다." 마네가

죽은 후, 인상주의자들이 미망인에게서 〈올랭피아〉를 구입해 뤽상부르 미술관에 전해 주기 위해 돈을 모을 때, 커샛은 기부를 거절했다. 그 작품을 너무 존경했던 나머지 미국으로 가지고 가고 싶었던 것이다.

커샛과 모리조는 경쟁적인 관계였다기보다는 친밀한 사이였다. 둘 다 비슷한 상류층 출신이었고 생계를 위해 작품을 팔지 않아도 될 정도로 여유가 있었다. 당시 자신들이 속한 계급의 사회적 관습을 거부한 적도 없었고, 아마도 조르주 상드처럼 바지를 입거나 파이프 담배를 피우는 일도 없었을 것이다. 하지만 두 사람의 성격은 아주 달랐다. 모리조가 여성적이고 육감적이고 매력적이었다면, 커샛은 가정적이고 엄숙하고 깐깐한 성격이었다. 모리조가 부드럽고 조용하게 말하는 반면 커샛은 목소리가 크고 거칠었으며, 모리조가 자기 감정을 숨기지 않고 표현하는 편이었다면 커샛은 자신의 감정을 억누르는 편이었다. 모리조는 감정적이고 의심에 가득 차 불안해하는 성격이었던 반면, 커샛은 단호하고 확신에 차 있었으며 자신의 작품을 전시하거나 팔 때도 고집이 센 편이었다. 그리고 모리조가 남편의 지원을 받았던 반면 커샛은 혼자였다. 미술과 결혼 사이에서 선택을 해야만 했을 때, 모리조는 결혼을 하고도 계속 그림을 그리기는 했지만, 결혼에 따른 사회적인 의무와 딸에 대한 애정 때문에 집중도가 많이 떨어졌다. 말라르메는 "그녀의 예술적 재능이 엄마로서의 역할에 묻히고 말았다"고 탄식했다. 커샛은 결혼하지 않았다. 정이 많고 신중했던 모리조와 단도직입적이고 솔직했으며 날카로운 지성으로 예리한 말들을 많이 하는 편이었던 커샛은 함께 전시회를 가진 후 친구가 되었다.

마네 집안과 모리조 집안은 저녁 식사나 파티를 열어 가며 친하게 지냈

는데, 그 자리에는 드가도 자주 초대되었다. 커샛과 드가는 그런 모임이나 전시회, 미술관, 그림 판매장, 화실에서 만났다. 모리조와는 파리에서도 종종 만났고, 서로 가까이 있었던 여름 별장에서도 만났다. 하지만 미국인이었던 그녀는 그들의 사교 모임에 섞여들지는 않았으며, 프랑스 화가들에 비해서는 상대적으로 고립되어 지냈다. 젊은 시절 학교 친구와 함께 여행을 다녔던 것을 제외하면 그녀의 사교 생활은 여동생이나 부모님, 그리고 자주 유럽을 찾아왔던 오빠네 가족과의 관계에 제한되어 있었다. 말년에는 믿음직한 가정부이자 친구였던 마틸드와 함께 지냈다.

모리조의 전기작가는 커샛과 모리조의 관계에 대해 부정적으로 적었다. "베르트가 그 미국 여성의 지성과 예술적 재능을 존중해 주었고, 그 열정도 알아보았다는 점은 확실하다. 두 사람은 친하게 지내며 서로를 자주 찾았고, 같이 알고 지내는 사람이나 공통의 관심사도 많았다. (…) 〔하지만〕 그런 예의 바른 관계의 이면에 애정이 깔려 있지는 않았다."⁹ 커샛보다 세 살이 많았던 모리조는 커샛을 "친애하는 마담"이라고 불렀던 반면, 커샛은 조금 더 친밀하게 "친애하는 베르트"라고 편지에 적곤 했다. 어쨌든 남성 위주의 카페 무리에서 어떤 식으로든 떨어져 있던 두 여인의 우정에는 서로에 대한 필요와 존경, 그리고 절대적인 따뜻함과 친밀함이 있었다.

1879년 가을 북부 이탈리아에서 그곳의 예술 작품들을 공부하고 돌아온 커샛은, 당시 화가들은 자신들이 알고 있는 것들을 모두 대가들에게서 배웠을 거라고 모리조에게 이야기했다. "존경할 만한 작품이 많았어요. 그 아름다운 프레스코들…… 현대인들이 새로 발견한 건 아무것도 없는

것 같아요. (…) 색이든 선이든 정말 아무것도 없어요." 그 후로 두 사람은 좀더 친밀해졌고, 커샛은 모리조의 작품에 존경심을 표현했다. 모리조가 줄리를 낳았을 때 미국에 머물면서 모임에 다시 합류하기만 기다리고 있던 커샛은 다음과 같은 따뜻한 인사를 보내기도 했다. "작품을 그렇게 많이 그리셨다니 기쁘네요. 전시회에서 당신의 작품이 빛날 거예요. (…) 그 재능이 부러울 정도입니다. 확신하건데 (…) 떠나오기 전에 당신을 만나고 왔어야 했는데 아버지가 마음을 정하지 못하시는 바람에 (…) 좋은 작품을 많이 가지고 더 건강하고 자신 있는 모습으로 찾아뵐게요. 당신이 그린 작품들이 너무 보고 싶어요. (…) 줄리 양에게도 안부를 전하며, 그 어머니에게 가장 크고 사랑스러운 우정을 보냅니다."

커샛의 격려와 따뜻한 마음씨에 모리조가 반응을 보이면서 두 사람은 1880년대에 접어들어 더욱 친해졌다. 1882년 한 전시회에서 커샛을 만난 모리조는 남편 외젠에게 "커샛이 우리랑 더 친해지고 싶은가 봐요. 비비 〔줄리〕와 당신의 초상화를 그리고 싶다고 하던걸요"라고 말했다. 물론 커샛 입장에서도 진지한 제안이었다. 줄리는 매력적인 아이였고 또 항상 남자 모델이 없어서 고민하던 그녀였지만, 실제로 베르트의 가족을 그리지는 않았다. 다음 해에는 베르트가 일자리를 찾고 있던 동생 티뷔르스에게 커샛을 찾아가 보라고 한 일도 있었다. 동생의 안부를 물어보던 커샛이 자기가 도움을 줄 수 있을 것 같다고 이야기했던 것이다.

1890년 4월, 이번에는 모리조가 커샛의 여름 별장 구하는 일을 도와주었다. 당시 판화에 빠져 있던 커샛은 모리조에게 —아주 절박하고 열정에 가득 찬 어조로— 일본 판화전을 함께 보러 가자고 재촉한다. "보내 주신

편지 잘 받았습니다. 이번 여름에 지내게 될 휴식처를 알아봐 주신 것도 감사하지만, 저한테는 섭퇴유가 있네요. 어쨌든 그리 먼 곳은 아니니까요. (…) 메치의 점심 식사에는 못 갈 것 같아요. 대신 당신이 이리 와서 우리와 함께 저녁을 드시면 안 될까요? 그리고 보자르에서 열리고 있는 일본 판화 전시회에 같이 가는 거예요. 진지하게 말하지만, '절대' 놓치시면 안 되는 전시회입니다. 그보다 더 아름다운 컬러 판화는 없을 거예요. (…) 일본 작품들을 '꼭' 보셔야 해요. '가능한 한 빨리 오세요.'" 그렇던 우정도 모리조의 말년에는 시들해졌고, 먼저 개인전을 열었던 모리조는 커샛이 질투심 때문에 축하 인사도 보내지 않을 것으로 생각했다. 커샛은 피사로에게 쓴 편지를 통해 간접적으로 존경심을 표시했다. 1895년 모리조가 갑자기 사망하자, 커샛은 오래된 친구의 죽음을 조금은 냉담하고 간접적인 방식으로 표현했다. "이번 겨울 마네 부인(베르트 모리조)을 잃었습니다. 감기를 앓은 지 닷새 만에 가버렸어요."**10**

  평론가들은 종종 두 여성 인상주의자를 비교하곤 했는데, 두 사람은 작품의 소재나 기법이 유사했다. 조지 무어는 "커샛의 미술은 드가에게서 유래했고, 모리조 부인의 미술은 마네에게서 유래했다"고 적었다. 어떤 평론가는 1881년의 제6회 인상주의자 전시회 ─ 르누아르와 모네, 시슬레가 빠진 전시회였다 ─ 에서 두 여성 화가의 작품만이 주목할 만한 작품이라며 다음과 같이 말했다. "모리조와 커샛은 진정 새로운 스타일을 보여주고 있다. (…) 역사상 처음으로 여성 화가들이 아방가르드 모임에서 두각을 보이고 있는 것이다." 안개가 낀 듯 흐릿하게 대상을 표현했던 모리조의 작품은 훨씬 더 여성적이고, 비정형적이고, 인상주의에 가까웠다.

"그녀가 그린 앉아 있는 인물은 (마치 화가 자신처럼) 커샛이 그린 경직된 청교도주의자 같은 인물보다 훨씬 더 부드럽고 여려 보인다." 한편 커샛이 더 위대한 화가라고 생각하고 있던 고갱은 "커샛의 작품에서는 매력과 함께 힘이 느껴진다"[11]고 결론짓기도 했다.

모리조의 〈여름날〉(1879)과 커샛의 〈여름〉(1894)은 모두 한가로운 오리 떼와 거위 떼 옆으로 보트를 타고 지나가는 두 여인을 그린 작품이다. 모리조의 작품에서는 두 여인 ― 한 명은 관람객 쪽을 보고 있고 다른 한 명은 옆모습을 보이고 있다 ― 이 뱃전에 기대어 있고, 그 뒤로 오리 떼와 잔잔한 물결이 이는 강물, 그리고 잔디밭이 있는 강둑이 보인다. 이와 달리 커샛은 모녀의 모습을 조금 더 가까이에서 자세하게 묘사했다(맨살을 드러낸 딸의 어깨와 팔이 햇살에 달아오른 것이 보인다). 두 사람은 옆으로 지나가는 거위를 구경하고 있는데, 배는 일부분만 보이고 그림의 삼면을 밝은 빛깔의 물이 채우고 있다. 거위 떼와 물에 비친 자신들의 모습에 푹 파져 있는 커샛 작품 속의 인물들이 조금 더 생생하고 극적으로 보인다. 모리조가 그린 모녀들은 보통 나란히 있는 것에 반해 커샛 작품 속의 모녀들은 거의 몸이 닿을 듯 가까이 있거나 겹쳐져 있다.

모리조의 〈체리 나무〉(1891~92)와 커샛의 〈과일을 따는 젊은 여인들〉(1891~92) 역시 비교해 볼 만한 작품이다. 두 작품 모두에서 한 명이 과일을 따는 동안 다른 한 명은 그 모습을 지켜보거나 도와주고 있다. 모리조의 작품이 좀더 일렁이는 느낌이 강하고 색이 강조되고 있다면, 커샛의 작품은 또렷하고 선이 강조되고 있다. 모리조의 작품에서 과일을 따고 있는 여성(그녀의 딸 줄리다)은 V자를 뒤집어 놓은 것 같은 사다리에 올라

가, 무성한 나뭇잎과 파란 하늘을 배경으로 맨살이 드러난 양팔을 내밀고 있다. 그 아래 땅 위에 서 있는 사람은 아직 어린데(조카 잔이다), 하얀 모자에 가려 얼굴은 보이지 않는다. 그녀는 붉은빛이 감도는 금발을 길게 늘어뜨린 채 새빨간 체리를 담을 바구니를 들고 있다.

커샛의 작품에서는 녹색 잔디밭을 배경으로 두 명의 성숙한 여인이 보이고, 그 뒤로 배경에는 밝은 꽃과 나무, 그리고 멀리로 구름 낀 하늘이 있다. 과일을 따는 여인 ― 평범한 시골 처녀로 보이는데, 빨간 머리와 붉은 볼에 귀는 약간 찌그러졌다 ― 은 흰색 드레스를 입고 배를 따고 있다. 그녀의 바로 아래에는 좀더 나이 든 여인이 방금 딴 배를 한 손에 쥔 채 위를 올려다보며 앉아 있는데, 이 여인은 깃털 장식을 한 파란색 모자에 목과 소매 부분을 흰색 천으로 장식한 파란색 꽃무늬 드레스를 입고 있다. 옆모습을 보이고 있는 이 여인 역시 얼굴빛이 불그스레하고, 한 손으로 턱을 괸 채 느긋하게 다른 여인을 지켜보며 그녀를 도와주는 모습이다. 역시 좀더 가까운 거리에서 인물들을 표현한 커샛의 작품 속 평범한 여인들이 좀더 생동감 있고, 서로 더 친밀해 보인다. 이 작품을 본 드가는 "여자는 이런 작품을 그릴 권리가 없어"[12]라는 모호한 표현을 했다고 한다. 모리조의 작품이든 커샛의 작품이든 그저 한가한 시골 정경을 그린 작품으로, 별다른 상징적 의미는 없어 보인다. 이브의 유혹이나 죄와 죽음 같은 주제와는 별 상관이 없다고 할 수 있겠다.

마네, 드가, 모리조, 커샛은 모두 각자 방식은 달랐지만 앉아 있는 모델을 필요로 하는 책 읽는 광경을 그렸다. 마네의 〈독서〉(1868)에서는 소파를 차지하고 앉은 수잔이 작품 전체를 지배하는데, 그녀는 우아한 흰색

드레스에 검은색 목걸이와 벨트를 한 채 두 팔을 편안히 늘어뜨리고 있다. 짙은 갈색 정장을 입은 레옹은 그녀의 옆 어두운 배경 앞에 선 채 고개를 숙이고 책을 읽고 있다. 혼자 속으로 책을 읽고 있는지, 수잔은 그의 존재를 전혀 의식하지 못하는 모습이다. 한편 급한 붓놀림을 써가며 인상주의적으로 그려 낸 또 한 점의 〈독서〉(1879)에서 마네는 여인의 매력적인 얼굴과 세련된 검은색 옷, 그리고 배경에 보이는 화려한 정원의 모습을 강조했다. 드가의 〈무용 수업〉(1881)에서는 옷차림이 방정치 못한 무용수의 어머니가 앞쪽에 놓인 의자에 길게 늘어져서는 무료한 시간을 보내기 위해 신문을 읽고 있는 모습이 보인다. 그녀는 연습 중인 다섯 명의 무용수에게는 관심이 없다. 무용 선생님의 대머리와 여인이 쓰고 있는 흰색 머리띠를 서로 호응시키면서 드가는 두 기괴한 인물을 재치 있게 비꼬고 있다.

　모리조와 커샛에게 독서는 그저 지나가다 마주치는 활동이 아닌 주된 일상이었고, 그랬던 만큼 그저 소일거리 정도로 표현하기보다는 거기에 열중하고 있는 모습을 묘사했다. 모리조의 〈모리조 부인과 그녀의 딸〉(1869~70)은 화려한 가구가 놓인 거실의 모습이다. 어머니는 녹색 표지의 책을 읽고 딸은 그 모습을 지켜보고 있는데, 금박을 입힌 책의 옆면이 딸이 차고 있는 팔찌와 배경에 걸린 금빛 액자와 호응하고 있다. 모리조의 다른 작품 〈독서〉(1873)에서는 정장을 차려입은 여인이 풀밭 한가운데 앉아 책을 읽고 있다. 저 멀리 배경으로 마차가 지나가고, 여인은 양산과 부채도 놓아 버린 채 읽고 있는 책에 완전히 빠져 있는 모습이다. 커샛은 집안 광경을 묘사할 때 책 읽는 모습을 많이 집어넣었다. 헨리 제임스를

떠올리게 하는 〈여인의 초상〉(1878)에서는 거울에 비친 자신의 모습을 제외하면 아무도 없는 방에서 그녀의 어머니가 코안경 너머로 《피가로》에 완전히 푹 빠져 있다. 〈가족: 손주들에게 책을 읽어 주는 커샛 부인〉(1880)에서는 상기된 표정의 할머니가 빨간색 표지의 동화책을 손주들에게 읽어 주고 있다. 그녀의 주변으로 귀를 쫑긋 세운 아이들이 한마디 한마디에 흥분하며 할머니가 읽어 주는 이야기에 집중한다. 마네와 드가의 책 읽는 인물들이 고립되어 있고 낯설게 다가온다면, 모리조와 커샛의 작품에서 책 읽는 사람들은 모두 독서 자체에 깊이 빠져 있다.

# 커샛과 드가

1877~1917

1873년 파리로 돌아온 후 커샛은 전시회나 미술관, 상점에 걸려 있던 드가의 작품을 연구하며, 거기서 배울 점이 있으면 무엇이든 남김 없이 받아들였다. 그녀는 드가와 자신의 예술적 유사성을 알아보았으며, 훗날 자신은 항상 학생 같은 위치에 있었다고 적었다. "나의 진정한 스승이 누구인지 이미 알고 있었다. 나는 마네와 쿠르베, 드가를 존경했다. 비로소 제대로 살기 시작한 것 같다. (…) 드가의 작품을 처음 본 순간이 내 예술의 전환점이었다." 그녀는 원근법만 놓고 보자면 드가의 〈무용 수업〉(1874)이 "베르메르의 그 어떤 작품보다 아름답다"고 주장했으며, 친구에게 쓴 편지에서 대부분의 화가들이 자신과 비슷한 생각을 가지고 있다고 했다. "[가수] 포레의 소장품에서 드가의 작품을 봤다니 기뻐. 이제 프랑스 화가들이 그를 최고로 여기는 이유를 알겠지? 다른 화가들보다 훨씬

뛰어나다는 걸 말이야."[1] 스승이나 남편은 아니었지만, 동료이자 친구였던 드가에게서 그녀는 자신의 창의적인 삶을 인도해 줄 남자를 발견했다. 성공한 화가로서 그런 영향을 인정하고 평생 동안 자극을 받으며 지내는 것은 드문 일이었다. 강한 개성 때문에 충돌하고 가끔은 소원해지기도 했지만, 그녀는 "아무리 불쾌한 행동을 한다고 하더라도, 어쨌든 그는 이상을 좇아 사는 사람이다"라고 말했다.

두 사람은 1877년에 만났고, 드가가 열 살이나 많았지만 이내 친구가 되었다. 그들은 사교 모임이나 저녁 식사 자리에서 자주 만났고, 박물관이나 미술관에 함께 다녔으며, 커샛의 옷이나 모자를 사는 데 함께 가기도 하고 화실에서 함께 작업했다. 드가는 그녀에게 강아지를 사주는가 하면 "여자 기수 같은 열정"을 존경한다고 말했으며, 그녀의 초상화를 몇 점 그리고, 그녀의 작품의 주된 주제가 된 모성애를 제안하기도 했다. 커샛은 그의 작품을 미국의 부유한 수집가에게 팔 수 있도록 도와주었는데, 나중에 그런 작품들이 모두 주요 미술관에 기증되었다. 드가는 그녀의 좋은 집안과 취향, 일에 대한 열정과 사교계의 유행에 무관심한 태도 등을 좋아했다. 그리고 무엇보다도 그녀의 장인정신을 칭찬했는데, 그런 의미에서 "모자를 만들듯 그림을 그리는 사람"이라고 평했던, 장식적 색채가 강한 모리조보다 그녀를 더 높이 평가했다. 커샛의 솔직한 의견이나 강한 개성에 대해서도 불쾌하게 생각하기보다는 오히려 매력적이라고 생각했다. 두 사람의 닮은 점에 대해 로이 맥멀렌은 다음과 같이 적었다. "커샛은 사교적으로나 예술적으로 볼 때, 그리고 성격을 봤을 때에도 거의 드가의 여성판이었다. (…) 그녀는 성실함과 지성이 돋보였으며, 다른 여성

들과 달리 드가의 신랄한 표현을 받아치는 능력이나 독설은 가끔 매력적으로 보일 정도였다."²

어머니가 미국인이었던 드가는 미국을 방문하기도 했는데, 커샛의 나라에 대한 이런 개인적 사연 때문에 그녀의 성격을 이해하고 공감하는 마음이 더 깊어졌다고 할 수 있다. 드가의 관음증이 여성과 친밀한 관계를 가져 보지 못했던 것에 대한 보상이었다면, 모성애를 강조한 커샛의 작품들은 결혼과 출산에 대한 그녀의 욕망을 나름대로 승화시킨 것이었다. 각각 독신남과 독신녀로 살면서 그들은 오랫동안 집안일을 돌봐 준 가정부와 친밀한 관계를 유지했다. 두 사람 다 말년에 이르러서는 경직되고 편협한 생각에 빠졌으며, 일방적이고 참을성 없는 노인이 되었다. 또한 둘 다 눈에 문제가 있었고, 서로의 상태를 안타까워했다. 커샛은 작품을 제대로 볼 수도 없으면서 계속 전시회를 찾았고, 드가는 경매장에서 자기가 사는 작품이 뭔지도 모르면서 금액을 부르곤 했다. 두 사람은 말년에 이르러서는 작품 활동을 완전히 포기해야 했고, 팔십대에 이르자 거의 앞을 볼 수 없게 되었고, 완전히 혼자였다.

중요한 차이점도 있었다. 드가가 말을 그렸다면, 커샛은 직접 말을 탔다. 드가가 자동차를 싫어한 반면, 자동차를 너무 좋아했던 커샛은 거의 초창기 자동차 운전의 선구자라 할 만했다. 드가가 비관론자였다면 커샛은 낙천주의자였고, 그의 작품이 점점 더 풍자적으로 변해 갔다면 그녀의 작품은 점점 더 감정적으로 변해 갔다. 수잔 발라동이나 고갱, 로트레크 같은 동시대 젊은 작가들의 작품에 대해 드가가 칭찬을 했던 반면 커샛은 현대 사조에 대해서는 완강히 반대하는 입장이었다. 보수적이었던 집안

배경에도 불구하고 커샛은 정치적으로 상당히 자유주의적이었다. 미국인이었던 그녀는 군주제에 반대하며 코뮌을 지지했는데, 자유만이 "최고의 가치"이며 자신은 "온전한 공화국"을 원한다고 공언하고 다녔다. 또한 드가의 "민족주의적 하소연"에 맞설 수 있는 몇 안 되는 용기 있는 인물 중의 하나였으며, 드레퓌스에 대해 우호적인 태도를 취하면서 약간의 불화를 겪기는 했지만, 결국은 그와의 우정을 계속 유지해 나갔다. 드가의 반여성주의적인 발언에 대해서는 그냥 넘어가는 일도 있었지만 때로는 화를 내기도 했다. 1915년 루이진 해브마이어가 고통받는 여성들을 위한 자선기금 마련을 위해 뉴욕에서 드가의 선시회를 열었을 때, 그녀는 그 역설적인 상황에 적잖게 놀랐다고 한다. 드가의 곰 같은 성격 때문에 두 사람의 우정이 크게 상하는 일도 없지 않았지만, (마네와 마찬가지로) 그녀는 가끔씩 사납게 대해 가면서 그를 잘 다루는 편이었다.

  말년에 커샛을 알게 된 미국 화가 조지 비들은 "그녀는 드가에 대해 일종의 경외심을 가지고 있었다. 그가 느끼는 것은 그대로 그녀에게는 법과 기준이 되었다"고 했다. 드가는 확실히 미술뿐만 아니라 생각에 있어서도 그녀에게 많은 영향을 미쳤다. 살던 집은 파리가 아니었지만 그녀 역시 드가처럼 외광회화보다는 화실에서의 작업을 선호하는 화가였으며, 시골 생활에 대한 불신도 비슷했다. 풍경과 그 속의 농부를 비교하면서 "시골은 너무 아름다워서 사람을 지치게 만듭니다. 불행하게도 시골 사람들은 시골과 닮은 점이 없네요"라고 말한 적도 있었다. 또한 그녀는 숨어 지내기를 좋아한 드가와 마찬가지로 자신의 사생활이 알려지는 것을 좋아하지 않았다. 자신의 초상화를 전시해 보자는 뤽상부르 미술관의 제의에 대

해서도 "저는 뛰어난 예술과 숨겨진 사생활을 후대에 남기고 싶습니다"[3] 라는 말로 거절했다. 두 화가 모두 심사위원이나 상을 싫어했다는 점도 같았다. 드가와 마찬가지로 커샛은 자신만의 기준을 가지고 있었고 대중들의 인정에 대해서는 그다지 신경 쓰지 않았다. 훗날 "내가 젊었을 때 예술계에서 나름대로 자리를 잡았더라면 기분이 좋았을 것이다. 하지만 이렇게 나이 든 지금, 그런 것들이 얼마나 하찮아 보이는지, 그런 지위를 얻는다고 해서 무엇이 달라진단 말인가?"라고 말했다. 정식으로 드가의 제자가 된 적은 없었지만, 커샛은 (모리조와 마네의 관계에서와 마찬가지로) 그의 가르침, 특히 색을 사용하는 방식에서 그에게 크게 빚지고 있다. 초기의 스페인풍 그림에서 성숙기의 작품으로 바뀔 때의 소재나 기법의 변화는 드가 본인의 변화보다 더 과감했다.

드가의 〈시골 경마장〉(1869)과 커샛의 〈마차 몰이〉(1881)를 비교해 보면 드가의 영향력을 분명히 볼 수 있다. 드가는 네 명의 주요 인물 ─ 회색 수염에 높은 모자를 쓴 아버지(운전석에서 뒤를 돌아보고 있다), 어머니, 하녀와 아기(승객석에서 노란 우산 아래 햇빛을 피하고 있다) ─ 을 마치 집 안에서처럼 부드러운 느낌으로 표현했다. 마차는 시골의 한적한 벌판에 다른 마차와 함께 서 있고, 다섯 명의 사람이 말과 함께 서 있다. 그 사람들 앞으로 두 마리의 말이 경주를 벌이고 있고, 저 멀리 그림 뒤쪽으로 집이 몇 채 보인다. 넓게 구름이 깔린 푸른 하늘을 배경으로 아버지는 자랑스러운 듯 봄을 일으킨 채 커다란 흰색 담요 안에서 보살핌을 받고 있는 아이를 내려다본다(커샛은 1890년 이 '아기 보기'라는 소재를 드라이포인트로 표현하기도 했다).

인물들을 조금 더 가까이에서 표현한 커샛의 〈마차 몰이〉에는 마찬가지로 지붕이 없는 2인용 승객석이 등장한다. 이 마차에는 고삐와 램프가 달려 있고 바퀴가 좀더 높아 보이는데, 거기에 탄 인물들 사이에 상호 관계가 보이지 않는다. 오른쪽에 배치된 세 명의 인물(그중 두 명은 옆모습으로 표현되었다) — 여성 운전수와 어린 여자 아이(드가의 조카였다), 그리고 뒤로 돌아앉은 마부 — 은 삼각형 구도를 이루는데, 모두 경직된 표정이다. 가운데 있는 램프를 기준으로 화면은 두 부분으로 나뉘는데, 왼쪽에는 말의 엉덩이와 짧게 자른 꼬리가 보인다. 팽팽하게 당겨진 고삐와 이어진 오른쪽의 인물들은 무대장치용 숲 그림 앞에서 사진을 찍기 위해 억지로 포즈를 취하고 있는 것처럼 보인다. 유행에 민감한 여성의 모습을 잃지 않으면서 마차도 잘 몰아야 하는 그림 속의 여인은 두 역할 사이에서 돌처럼 굳어 버린 것만 같고, 금발의 소녀 역시 팔걸이를 잡고 있다기보다는 그저 거기에 팔을 걸쳐 놓은 것처럼 보인다. 커샛 자신은 유능하게 마차를 몰 줄 아는 사람이었지만, 어쨌든 이 그림에서는 그런 역동성이 보이지 않는다.

커샛의 작품에 등장하는, 발그스름한 볼에 배가 볼록한 거의 완벽한 어린이들은 모두 같은 집안의 아이들처럼 닮았다. 모든 작품에서 어머니와 아주 가까운 모습을 보여 주는 이 커샛의 아이들에 대해 드가는 "영국인 보모를 둔 예수님"이라고 불렀다. 반면 드가의 작품 속 어린이들은 좀더 개성이 강하다. 뚱한 표정에 내성적인 벨렐리 소녀들, 발 치료를 받고 있는 병들고 지친 소녀, 자신감에 차 보이는 호르텐스 발팽송 같은 인물들은 집을 박차고 나와 세상 속으로 뛰어든 아이들의 모습을 보여 준다. 치

기 어린 스파르타의 여자 아이들이나 매력적인 포즈를 취하는 발레리나, 열네 살 된 무용수, 콩코르드 가街를 걷는 르피크 집안의 세련된 두 딸들, 그리고 바닷가에서 머리를 빗으며 몽상에 잠긴 소녀도 모두 마찬가지다.

특유의 너그러운 마음으로 드가는 제자의 작품에 대해 찬사를 아끼지 않았다. 살롱에서 커샛의 작품을 처음 봤을 때 이미 자신과의 유사성을 알아본 그는 "정말, 여기 나와 같은 것을 느끼고 있는 사람이 있군"이라고 말했다고 한다. 1880년에는 그녀의 드라이포인트가 매력적이고 작품이 점점 더 좋아지고 있다며, "시골에서 그린 작품들을 실내조명 아래에서 봐도 썩 좋네. 작년 작품보다 훨씬 더 강렬하고 고귀해졌어"라고 앙리 루아르에게 말했다. 드라이포인트 작품인 〈목욕〉(1890~91)에 등장하는 여인의 우아한 등의 곡선에 대해서는 다시 한 번 "여자가 이렇게 잘 그릴 수 있다는 걸 인정할 수 없어"[4]라는 양가적인 평가를 내리기도 했다. 그런가 하면 동료 화가이자 상당한 심미안의 소유자였던 르피크에게 자신이 그녀의 작품을 유심히 살펴보았다고 털어놓은 일도 있었다. "커샛이 좋은 화가라는 건 자네도 인정하겠지. 지금 그녀는 의자나 옷의 반사나 그림자를 열심히 연구하고 있는 모양이야. 그런 면에 대해서는 애정이 많고, 또 이해도 깊은 것 같아." 그는 "이 놀라운 사람과 친구라는 사실이 영광스럽네"라는 극진한 칭찬으로 평가를 마무리했다.

드가의 몇몇 과장된 표현이 칭찬의 당사자가 아니라 커샛 자신의 입을 통해 전해지기도 했다. 〈과일을 따는 젊은 여인들〉이 피츠버그의 카네기 재단에 팔렸을 때, 그녀는 드가가 〈목욕〉에 대해 했던 말을 이 작품에 적용시켰다. "칭찬에는 인색한 사람인데, 과일을 따는 여자의 팔에 대해서

는 비슷한 동작을 취해 보이면서, 여자는 그런 선을 그릴 권리가 없다고 하더군요." 또한 드레퓌스 사건 때문에 다툼이 있고 나서 드가가 뜬금없이 자신을 칭찬한 일에 대해서는 루이진에게 다음과 같이 전했다. "드가가 내 작품 〈거울 앞의 소녀〉(1905)을 보고는 뒤랑 뤼엘에게 이렇게 말했대. '커샛은 지금 어디 있지? 지금 당장 그녀를 만나야겠네. 이건 이 나라에서 가장 위대한 작품이야'라고 말이야." 그런 말들은 어찌 보면 그녀 자신을 정당화하려는 허영처럼 들릴 수도 있지만, 어쨌든 드가의 칭찬이 진심이었던 것은 분명해 보인다. 그는 볼라르에게 "그녀는 무한한 재능을 가지고 있어"[5]라고 말했다.

드가는 사람들에게 성미가 고약한 사람으로 비쳐졌을지 모르지만, 사실은 부드러운 마음의 소유자였다. 사진가 반스에게 "순수한 마음으로" 재정적인 도움을 주고 싶다고 말하기도 했던 그는 커샛의 애완동물에게 상당한 애정을 표현했다. 1879년 그는 개를 기르고 있던 르피크에게 다음과 같은 부탁을 한다. "작은 그리폰을 한 마리 구해 줄 수 있겠나? 순종이 아니라도 좋아. 암놈이든 수놈이든 상관없네. (…) 커샛 양이 강아지를 한 마리 원하고 있거든. (…) 아직 어린 강아지라면 좋을 것 같아. 그래야 그녀를 더 좋아할 테니까." 르피크는 마지못해 개를 한 마리 구해 주었는데, 베티라고 이름 붙인 그 강아지는 〈창가의 어린 소녀〉에 등장하기도 한다. 예민하고 성질 있어 보이는 강아지들은 항상 차분하고 얌전하게 행동하는 그녀의 그림 속 아이들과 분명한 대조를 보인다. 조지 비들은 강아지들이 신경을 거슬리게 한다며 불평 섞인 어조로 다음과 같이 말했다. "문 앞에서 초인종을 누르면 항상 응석받이로 기른 버릇없는 그리폰들이 짖

으며 발버둥치곤 했다. (⋯) 녀석들은 천식에 걸린 것처럼 색색거릴 때까지 신경질적으로 짖어댔다."

1889년 커샛은 "드가가 요즘은 시만 생각하는 것 같다"고 말라르메에게 전했다. 그녀에게는 앵무새도 한 마리 있었는데, 가정부가 녀석을 잡고 있는 모습을 표현한 〈앵무새〉(1890)를 드라이포인트로 제작하기도 했다. 드가는 마네의 매력적인 작품 〈앵무새와 여인〉(1866)을 생각하며 「앵무새Parrots」라는 소네트를 지어 "커샛 양에게, 그녀의 사랑스런 코코를 생각하며" 바쳤다. 이 시는 인간의 말을 흉내 내는 앵무새의 특별한 재주, 그리고 주인과 애완동물의 유대감을 다룬 작품이다. 처음 8행에서는 문학작품에 등장하는 유명한 앵무새들을 언급하고, 나머지 6행에서 코코와 주인의 관계를 이야기한다. 배가 난파된 후 외딴 섬에서 성서를 읽고 있던 로빈슨 크루소는 배에서 기르던 앵무새가, 마치 외로운 자신의 처지를 가엾게 여기는 듯 자기 이름을 말하는 것을 듣는다. 이와 반대로 커샛은 자신이 아끼는 새를 가르치며 그 처지를 "가엾게" 여긴다. 그리고 드가는 녀석의 날개와 입을 묶어 두라고 조언한다. 멀리 날아가 그녀의 사랑 고백을 다른 사람에게 전할 수 없게 말이다.

멀리서, 사람의 목소리를 닮은 목소리가 들려,
긴 열대의 하루가 시작되려 할 때
낡아 버린 성서를 읽으며 소일하던
로빈슨 크루소는 어떤 느낌이었을까?

그가 들은 목소리 ― 이미 낯선 목소리가 아니었음에 ―

그는 웃음을 터뜨렸을까? 그것뿐, 그는 말이 없네.

그 목소리가 불쌍한 그를 울리네,

외딴 섬에 울려 퍼지는 그의 이름.

하지만 당신의 새, 가엾게 여기는 것은 당신,

그가 당신을 불쌍히 여기는 것은 아니죠.  명심하세요,

이 작고 성스런 코코가 자신이 들은 것을 말하러 날아갈 수 있음을

당신의 마음이 털어놓은 비밀들

날개를 묶어 두었다면 이제 혀도 잘라 버리세요.

그렇게 녀석을 과묵하고…… 순진무구하게 내버려 두세요.⁶

    즉흥적으로 쓴 듯한 이 작은 시는 가장 부드럽고 장난스러운 드가의 모습을 보여 준다.

    커샛이 처음으로 인상주의자 전시회에 참가하던 1879년에 드가는 ― 피사로, 브라크몽 등과 함께 ― 그들이 새로 만든 잡지 《르 주르 에 라 뉘 *Le Jour et la Nuit*(밤과 낮)》에 실을 작품을 커샛에게 부탁했다. 잡지에는 빛과 그림자의 효과에 대한 실험을 위주로 하는 판화들을 주로 실을 계획

이었다. 그해 봄부터 커샛은 드가의 작업실에서 그의 작업 도구와 동판화용 프레스 등을 사용하며 함께 작업했다. 그때부터 둘은 친해졌지만, 그렇다고 지나치게 친해지지는 않았다. 각각 따로 작업하던 두 사람이 협동 작업을 한다는 것은, 적어도 새로운 변화라는 측면에서는 즐거운 일이었다. 하지만 몇 달간 집중적으로 작업하던 드가가 (다른 일들에 대해서도 그랬듯이) "준비가 되지 않았다"고 선언했고, 그것으로 잡지도 끝이었다. 커샛은 훌륭한 기술을 가진 스승과 함께 작업하면서 많은 것을 배웠지만, 그녀의 어머니가 알렉에게 쓴 편지에서도 알 수 있듯이, 성과 없이 애만 쓴 것에 대해서는 실망하고 분노했다. "지도자 격이었던 드가가 동판화를 전문으로 다루는 잡지를 만들겠다며 모두 그 작업에 끌어들이는 바람에 메리는 그림을 그릴 시간이 없었단다. 그런데 잡지가 나와야 할 무렵이 되어서 드가가 준비가 안 되었다고 말했다지 뭐냐. 그래서 대단한 성공을 기대했던 《르 주르 에 라 뉘》도 빛을 보지 못하게 되었단다. 항상 모든 일에 준비가 안 되어 있는 드가였지만, 이번에는 다른 사람들의 기회까지 다 날려 버린 셈이지."

커샛과 함께 작업하려는 욕심이나 작품 수정에 대한 광적인 집착 때문에, 드가가 커샛의 붓을 뺏어 들고 그녀의 작품을 "개선"시켜 주는 일도 있었다. 볼라르에게 쓴 편지에서 커샛은 자신이 그린 걸작 중의 하나로 평가받는 〈파란 팔걸이의자에 앉은 소녀〉(1878)에 대해, 드가도 그 작품을 좋아할 뿐만 아니라 실제로 그 작품을 그리기도 했다고 적었다. "의자에 앉아 있는 소녀는 내가 그린 게 맞습니다. 그는 어린아이는 좋다고 말하면서 배경에 대해서 조언을 해줬어요. 심지어 배경에 직접 손을 대기도

했죠." 마네의 참견을 힘들어했던 모리조와 달리, 자신감이 강했던 커샛은 드가의 긍정적인 기여에 좌절하지 않고 오히려 기뻐했다. 창세기에 등장하는 하느님처럼 그도 "자신이 만들어 놓은 것을 보시니 보기에 좋았"던 것이다.

커샛의 작품은 마네의 〈파란 안락의자에 앉은 마네 부인〉이나 드가의 〈콩코르드 광장(뤼도비크 르피크 자작과 그의 딸들)〉에서 영향을 받았다. 마네와 커샛의 작품 둘 다에서 인물은 중심에서 벗어나 있는데, 커샛은 마네의 작품에서 세 개이던 안락의자를 네 개의 팔걸이의자로 바꾸어 놓았다. 그의 작품에서 여인이 편안하게 몸을 누이고 있다면, 그녀의 작품 속 소녀는 몸에 비해 너무 큰 의자에 파묻혀 있는 느낌이다. 마네의 작품에서 의자는 밋밋한 갈색 벽에 바짝 붙어 있는 데 반해, 커샛의 작품에서는 이상할 정도로 텅 비어 있는 방 뒤쪽에 네 개의 의자가 여기저기 흩어져 있다. 드가가 그려 넣었다는 서리처럼 차가운 빛이 프랑스식 창문의 커튼 사이로 비친다. 두 그림 모두에서 인물들은 오른쪽, 강아지는 왼쪽에 있으며 중앙에는 텅 빈 공간이 휑하니 자리 잡고 있다.

팔과 다리를 드러낸 채 머리의 리본과 허리의 장식대, 그리고 양말까지 모두 격자무늬의 천으로 맞춰 입은 소녀는 한 손을 목 뒤에 갖다 댄 채 지그시 아래를 내려다보고 있다. 옆에 놓인 의자에 길게 늘어져 졸음을 참고 있는 흑갈색의 그리폰 강아지도 만족스런 표정은 마찬가지다. 함께할 친구라곤 강아지밖에 없는, 혼자 남겨진 소녀는 지금 자신만의 상상에 빠져 있다. 이 작품에서 느껴지는 심리적 긴장감은 이 소녀의 어린이다운 자세와 르네 마그리트의 작품에서나 보일 듯한 고독한 성인들이 풍기는

분위기 사이의 대조에서 비롯된다. 이 걸작이 1878년 파리 박람회에서 거절당하자 커샛은 "그가 도움을 준 작품이었기 때문에 더 화가 났다. 심사위원이라는 사람들 중에는 약사도 한 명 끼어 있었다"[7]고 말하며 분을 삭이지 못했다. 어쨌든 그 거절은 커샛이 다음 해 열렸던 인상주의자 전시회에 적극적으로 동참하는 계기가 되었다.

서로 날카로웠던 사이였지만 커샛과 드가는 1879년과 1886년 전시회가 끝난 후 서로의 작품을 교환했고, 덕분에 그는 그녀의 작품 세 점을 소유하게 되었다. 〈부채를 펴 들고 특별석에 앉은 젊은 여인〉(1879)과 〈머리를 가다듬는 소녀〉(1886)는 받자마자 자신의 아파트에 걸어 두었고, 〈왼쪽을 보고 있는 갈색 머리의 소녀〉(1913)는 전시는 하지 않고 별도로 보관했다. 한편 드가의 작품에 반했던 커샛은 오빠와 해브마이어, 그리고 부유한 수집가들에게 드가의 작품을 사야 한다고 줄기차게 종용했는데, 그런 개입이 종종 문제를 일으키기도 했다. 1881년 드가는 〈장애물 경주〉를 조금 더 손보기로 결심했는데, 루이진에게 쓴 커샛의 편지에 따르면, 그 결정 때문에 커샛은 드가에게 심한 질책을 받았다고 한다. "드가는 작품을 조금 더 손보기를 원해. 말의 머리 위에 검은 선을 그려 넣고, 동작에도 조금 변화를 주고 싶은가 봐. (…) 나는 그 그림을 오빠 알렉에게 넘겼으면 하는데, 드가 말로는 자기가 그림을 망친 게 나 때문이라는 거야! 지금 상태 그대로 달라고 간청을 했지. 지금도 마무리가 잘된 거라고 말이야. 그런데도 그는 바꾸기로 이미 마음을 정했나 봐." 커샛은 도움을 주려 했지만 오히려 그 때문에 욕을 먹은 셈이었고, 아무 잘못도 없었지만 죄책감을 느껴야 했다.

또 다른 갈등은 역시 같은 해(아마도 작품도 같은 작품이었을 것이다) 커샛의 오빠가 드가의 작품에 터무니없이 높은 가격을 지불해야 하는 상황에서 발생했다. 커샛의 행동에 화가 난 어머니는 대신 알렉에게 사과를 해야만 했다.

드가의 작품에 대해 예상했던 가격보다 1000프랑이나 더 줘야 하기 때문에 최대한 절약을 해야만 하는 상황이란다. 메리는 드가에게 화가 난 것은 물론, 뒤랑 뤼엘에 대해서도 적잖게 기분이 상해 있어. 그 그림이 메리에게 올 것이라는 걸 뻔히 알고 있고, 또 사실상 넘긴 것이나 다름없는 상황에서 그렇게 비싼 가격을 부른 것에 대해 드가에게 화가 났다면, 뒤랑 뤼엘에 대해서는 그렇게 수수료를 많이 챙긴 것에 대해서 기분이 상한 거지. 같은 화가에게 말이야. (…) 아무튼 그런 상황에서 동의를 해준 메리의 잘못이 가장 크겠지만 말이다. 그래서 너한테 이런 부담을 주게 되는구나. 이번 일로 메리가 뭔가를 배웠으면 좋겠다. (…) 너한테 이런 부담을 주다니 정말 면목이 없구나.

좋은 일을 해보려고 나선 커샛이었지만 드가와 미술상, 그리고 가족들과 말다툼을 벌이는 일은 끊이지 않았다.

드가를 경제적으로 도와주는 한편 미국에 인상주의 작품 전시관을 별도로 세우려는 욕심에, 커샛은 1893년 해브마이어에게 드가의 〈판화수집가〉(1866)를 1000달러에 사게 했다. 드가는 늘 그랬듯이, 작품을 보관하면서 다시 손보기를 원했고, 2년 후 작품의 가치가 높아졌다면서 3000달

러는 받아야 한다고 요구했다. 그동안 그림은 구경도 못해본 해브마이어는 세 배나 높은 가격을 지불해야만 했고, 화가 머리끝까지 난 커샛은 얼마 동안 드가와의 관계를 끊어 버렸다.

1892년, 3000달러라는 사례금에 눈이 먼 커샛은 심각한 실수를 범한다. 시카고 박람회에 세워질 여성관—여성들의 손재주와 기술을 보여 준다는 취지의 건물이었다—에 다른 화가들과 함께 벽화를 그리는 일을 맡은 것이다. "벽 중앙에 젊은 여성들이 지식과 과학의 열매를 따는 이미지를 그릴 생각입니다. 그럼 야외에 있는 인물들을 표현하면서 밝은 색을 많이 사용할 수 있을 것 같아요. 전체적인 분위기를 밝고 경쾌하게, 가능한 한 활기차게 만들 생각입니다. 즐겁고 유쾌한 축제의 느낌이 전해지겠지요." 가로 17.5미터, 세로 4.5미터의 벽에 사다리를 사용하지 않고 〈현대 여성〉을 표현하기 위해, 그녀는 시골에 있는 집 마당에 2미터 정도 깊이의 골을 파고 캔버스를 거기에 넣은 채 작업했다. 커샛의 재능이 (자신과 마찬가지로) 그렇게 거대한 그림을 그리는 데에는 적합하지 않다는 것을 알고 있었던 드가는 시카고 벽화를 그리는 일에 강하게 반대했다. 커샛은 그 반대를 무시하고 자신이 내린 결정에 따랐지만, 작품이 완성되기 전부터 쏟아진 그의 지독한 비난까지 감당하지는 못했다. 그녀는 루이진에게 쓴 편지에서 자신의 불안한 마음을 고백했다.

그 일을 맡았다는 사실 자체가 그의 화를 돋우었는지, 벌써부터 온갖 비난을 하고 있어. 나도 나대로 화가 나서 절대로 일을 포기할 수 없다고 말했지. 이젠 시카고란 말만 나와도 화부터 내는데 (…) 그럼 직접 와서 작품

을 한번 보라고 말을 할 뻔한 적도 여러 번 있었지만, 혹시라도 드가가 화가 나서 작품을 망쳐 버리기라도 하면 박람회에 맞춰 완성할 수 없을 것 같아서 말을 못 했어. 그래도 그 사람의 판단이 도움이 되는 것은 사실이거든.[8]

제출 시한에 쫓긴 커샛은 벽화에서 꼭 필요한 요소를 잘못 판단했다. 낸시 매슈스의 표현에 따르면, "그렇게 거대한 작품이 높은 벽에 걸린 것을 멀리서 보니, 논리적이었던 주제도 일반인의 눈에는 이해할 수 없는 것이 되어 버렸고, 아주 환하고 사실적이었던 스타일도 그저 밝은 색이 여기저기 흩어져 있는 것처럼 보였다. 무엇보다 그림이 건물의 다른 부분과 불협화음을 일으키고 있었다"고 한다. 커샛은 자신의 작품에 대한 일반인들의 모욕적인 비난이 잠잠해질 때까지 유럽에 머물렀다.

커샛이 드가의 판단에 의존하면 의존할수록 그의 비난에 따른 좌절감도 커져 갔다. 루이진에게 쓴 편지에서는 "세상에, 드가가 너무 무서워! 상대방의 의지를 꺾어 버리는 사람이야. (…) 어찌나 지독한지 그 사람을 만나고 나면 '애써 봤자 소용없지 뭐, 달라질 건 없으니까'라는 느낌이 든다니까"라고 적기도 했다. 마네와 모리조의 관계에서처럼, 드가는 커샛에게 영향력을 행사하며 그녀를 지배하는 위치에 있는 자신의 모습을 즐긴 것 같다. 커샛의 입장에서는 그의 비판적인 의견이나 작품에 간섭하려는 시도를 막기 위해 상당한 노력이 필요했다. 1892년 뒤랑 뤼엘의 장례식이 끝난 후 루이진에게 쓴 편지에서 커샛은 다음과 같이 말했다. "사실 지금 평정심을 유지하려고 대단히 애를 쓰고 있어. 드가는 나를 혼란에 빠뜨리

는 일을 즐기는 것 같아. 그래서 지난 몇 년 동안은 완성된 작품이 아니면 절대 안 보여 줬어."**9**

　루이진 해브마이어가 커샛에게 드가의 작품에 모델을 자주 서주는지 물어보았다. "그녀가 아무렇지도 않게 대답했다. '아니, 한 번. 아주 어려운 자세였는데, 모델이 자기 뜻을 잘 이해하지 못하는 것 같다고 해서 대신 서준 적은 있어.'" 사실 그녀는 세 작품에서 드가의 모델이 되어 주었다. 1882년에 그린 파스텔화 〈모자 가게에서〉는 그녀가 드가와 함께 모자 가게에 가는 일이 잦았음을 보여 주는 작품이다. 몸의 일부만 보이는 가게 점원이 왼쪽에서 몸을 앞으로 숙인 채 다른 모자들을 보여 주고 있고, 자리에 앉은 커샛은 테이블에 팔을 괸 채 거울을 보며 모자의 모양새를 가다듬고 있다. 좀 흐릿하게 표현되기는 했지만 모자의 곡선 아래로 보이는 미소 띤 얼굴이 매력적이다. 『기쁨의 집*The House of Mirth*』에서 이디스 휘턴은 당시 가게 점원과 손님의 신분이 얼마나 다른 것이었는지를 보여 주었다. 소설 속에서 가난에 직면한 주인공 릴리 바트는 뉴욕에 있는 한 모자 가게에서 일을 해보려 하지만, 점원들이 손님들에 대해 숨기고 있는 적대감을 알고는 놀라게 된다. "그녀는 자신과 같은 부류의 사람들이 이런 곳에서 이야기하며 보였던 끊임없는 호기심과 경멸스러운 자유에 대해 의심해 본 적이 없었다. 자신들의 허영과 자기도취 덕에 살아가는 이런 사람들 틈에서 말이다." 반면 드가의 작품은 최신 유행 상점의 점

원과 손님 사이의 즐겁고 친밀한 분위기를 전하고 있다.

『새로운 회화*The New Painting*』에서 평론가 에드몽 뒤랑티는 화가들에게 단순히 겉으로 보이는 것만 표현하지 말고 나름대로 입장을 가지고 소재의 특징을 잡아내 달라고 촉구했다. "인물의 등만 보고서도 그의 성격이나 나이, 그리고 그의 사회적인 지위를 읽어 낼 수 있다. (…) 그의 자세만 봐도 지금 그가 연인과의 밀회를 마친 후 다시 일터로 돌아가고 있다는 것을 읽어 낼 수 있을 것이다."[10] 1879년에 그린 파스텔화 〈루브르에서〉에서 드가는 커샛을 단순한 구경꾼이 아닌 전문가로 묘사했는데, 바로 위의 뒤랑티의 말이 무슨 뜻인지를 정확하게 보여 주고 있다. 미술관에 온 메리와 그녀의 언니 리디아를 묘사한 작품에서, 커샛은 촘촘하게 벽에 걸려 있는 그림을 보고 있다. 그녀는 관람객에게 등을 보인 채 그림을 유심히 지켜보고 있고, 리디아는 미술관 안내 책자를 뒤적인다. 리디아는 그림에 등을 돌린 채 책을 눈앞에 바짝 들이대고 방금 읽은 부분을 확인하는 눈치다. 잘록한 허리의 커샛은 커다란 모자로 목과 머리를 가린 채 오른쪽 어깨를 살짝 올리고 생각에 잠긴 듯 머리를 왼쪽으로 기울이고 있다. 가느다란 우산에 가볍게 의지한 채 허리를 곧게 세운 그녀의 뒷모습이 우아한 곡선으로 표현되었다. 발레 무용수들 그림에서처럼 그녀의 몸이 그녀의 특징, 즉 지적이고 예민하며, 곱게 자라고 자신감에 찬 모습을 그대로 보여 주고 있다. 월터 지커트는 〈루브르에서〉에 대해 여성 혐오적인 해석을 내놓기도 했다. 그는 이 그림이 "작품 앞에서 여성들이 경험하는 무기력감과 좌절감, 혹은 지루함을 보여 주는 작품"이라고 했다. 하지만 사실 이 그림은 바로 그 반대의 느낌을 전해 준다. 화가가 아닌 모습으

로 표현된 커샛은 붓 대신 우산을 들고 서 있지만, 그 모습은 작품 감상까지도 자신의 창작 활동의 일부로 생각하고 있었던 예술가의 삶을 잘 전달하고 있다.

동판화 작품 〈루브르 에트루리아 전시관의 메리 커샛〉(1879~80)에서는 두 사람의 위치가 바뀌고, 커샛의 우산도 오른손이 아니라 왼손에 쥐어져 있다. 이 작품에서 커샛은 카이레에서 출토된 기원전 500년의 거대한 채색 테라코타 조각상을 유심히 살펴보고 있다. 긴 머리에 수수께끼 같은 미소를 머금은 부부가 유리 상자 안에 전시된 석관 위에서 관람객을 맞이하는데, 루브르의 안내 책자에는 다음과 같은 해설이 적혀 있다.

죽은 부부가 쿠션에 기댄 채 관 뚜껑 위에 앉아 있는데, 석관의 아랫부분은 당시 연회에서 사용되던 종류의 장의자를 나타낸다. (…) 장옷을 입은 여자의 긴 머리가 얼굴 양쪽으로 흘러내리고, 수염을 기른 남편이 그녀를 지켜 주려는 듯 어깨를 감싸고 있다. 집 안에서 흔히 볼 수 있는 광경이지만, 이 작품에서는 단순한 조각상의 한계를 넘어 영원한 고요함 같은 이상한 기운이 전해진다.

D. H. 로렌스 역시 에트루리아의 무덤에서 발견된 조각상이 보여 주는 기쁨에 넘치는 듯한 특징을 강조하며, 섬세함과 예민함, 그리고 즉흥적인 태도를 가지고 있었던 에트루리아인들은 죽음까지도 술과 음악, 춤이 함께하는 즐거운 삶의 연장으로 생각했다고 지적했다. "죽은 사람들의 형상이 마치 살아 있는 것처럼 관 뚜껑 위로 올라와 한쪽 팔꿈치를 괴고 앉은

채 자신감이 가득한 결연한 표정으로 내려다본다. (…) 에트루리아인들의 지하 세계가 지상의 나른한 오후보다 더 현실적인 것처럼 느껴진다. 그렇게 그림 속의 무희와 연회 참가자들, 그리고 애도하는 사람들과 하나가 되고, 그들을 애타게 기다리게 된다." 이 에트루리아의 부부는 커샛으로서는 알아볼 수만 있을 뿐 직접 경험할 수는 없었던 성적 쾌락과 축복이 가득한 부부 생활을 상징하는 것이었다.

1878년에 그려진 커샛의 자화상(당시 서른네 살이었다)이 스스로를 이상화한 작품이라면 드가의 〈메리 커샛〉(1884)은 사실적인 작품이다. 자신의 작품에서 그녀는 귀걸이에 매혹적인 주름이 잡힌 흰색 원피스를 입고, 역시 흰색 장갑을 낀 채 모자에는 빨간 꽃으로 장식을 했고, 목에 검은색 리본까지 매고 있다. 겨자색 벽을 배경으로 빨간색 줄무늬가 있는 푹신한 의자에 몸을 기댄 채 생각에 잠긴 듯 오른쪽을 응시하고 있는데, 반쯤 그늘진 얼굴이 매력적이다. 드가의 작품은 그로부터 6년 후 조금 나이가 든 커샛의 모습을 표현했다. 그녀는 검은색 드레스에 갈색 리본으로 장식한 모자를 쓰고, 딱딱한 의자에 앉아 몸을 앞으로 숙여 팔꿈치로 무릎을 짚은 채 카드 세 장을 쥐고 앞을 응시하고 있다. 머리 위로는 흰색과 노란색으로 배경을 칠했는데, 곳곳에 빈 캔버스가 비칠 정도로 거칠게 마무리되어 있다. 고집이 있어 보이는 웅크린 자세는(덕분에 사실과는 다르게 엉덩이가 너무 커 보이기도 하는데) 〈로렌초 파간스와 오귀스트 드가〉에 등장하는 드가 본인의 아버지의 자세는 물론, 〈대기〉(1882)에서 우산을 든 채 순서를 기다리고 있는 천한 계급 출신의 무용수 어머니의 자세와도 비슷하다.

드가의 초상화를 보고 부끄럽기도 하고 화가 나기도 한 커샛은 그 작품을 병적으로 싫어했다. 1912년과 1913년 사이에 뒤랑 뤼엘에게 쓴 편지에서 그녀는 "이 작품이 저를 모델로 했다는 사실을 우리 가족들에게는 알리지 않았으면 합니다. 작품으로서는 분명 가치가 있겠지만, 저를 이렇게 불쾌한 인물로 묘사했다는 점이 너무 아픕니다. 제가 작품의 모델을 서주었다는 사실이 알려지지 않았으면 합니다"라고 주장하는가 하면, 이 작품이 외국으로 팔려 나가 자신의 초상화라는 사실이 일반인들에게 알려지지 않기를 바랐다(지금 이 작품은 워싱턴 D.C의 내셔널 포트레이츠 갤러리에 있다). 이 작품에 대한 커샛의 반감은 어떻게 설명할 수 있을까? 역설적이게도 루브르에서 뒷모습만 보여 주었던 커샛이 이 초상화 속에서 얼굴을 드러낸 그녀보다 훨씬 더 매력적이다. 드가는 일부러 우아함이라고는 전혀 찾아볼 수 없는 자세를 택하고, 거기에 집시 출신의 점쟁이나 카지노 딜러를 연상케 하는 카드 세 장을 손에 쥐어 줌으로써 예의범절을 중시하던 그녀에게 상처를 주었던 것이다.

커샛과 드가의 개인적 관계는―레옹 렌호프의 친아버지가 누구인가, 하는 문제나 마네와 모리조의 은밀한 관계처럼―인상주의자 사인방을 둘러싼 핵심적인 미스터리 중의 하나다. 열정으로 가득 찬 마네의 초상화가 모리조에 대한 그의 사랑을 표현한 것이었다면, 그와 대조적으로 냉정한 드가의 초상화는 커샛에 대한 그의 어색함을 드러내고 있다. 그는 그

녀의 집안이나 문화적 소양, 지성과 재치 있는 대화, 그리고 재능과 예술에 대한 열정을 존중했지만, 그가 한때 결혼 대상으로 생각했던 "착하고 아담하며, 까다롭지 않고 조용한" 여인과는 확실히 거리가 멀었다. 그래도 그녀는 그의 "변덕"을 이해해 주었고, 그의 예술에 대해 확고한 믿음을 가지고 있었기 때문에 그의 작품에 대해 "작고 예쁜 작품이네요"라고 말하는 일은 없었을 것이다. 하지만 그는 자신의 진짜 감정을 드러내기에는 너무 어리석고 내성적이었다. 또한 가족 이외에는 성인 남자를 모델로 그림을 그리기를 꺼려했다는 사실을 보면, 커샛 역시 남성과는 잘 지내지 못했으며, 친밀한 관계로 발전하는 것을 두려워했음을 알 수 있다. 그의 연인이 되기에는 커샛은 너무 자기중심적이었으며 도도한 여성주의자였다. 결혼을 하면 독립적인 삶을 요구하는 커샛 때문에 두 사람의 강한 성격이 충돌을 일으키리라는 것은 두 사람 모두 알고 있었다. 드가는 현대적인 발명품에는 적대적이었지만 현대 예술에는 공감하는 편이었다. 커샛은 최신 자동차를 비롯한 문명의 이기를 좋아했지만 아방가르드는 혐오했다. 그녀는 그의 예리한 지적이나 자신을 지배하려는 시도에 저항했으며, 그의 보수적인 정치관은 물론 부자 친구들을 우려먹는 고약한 거래에 대해서도 마음이 상해 있었다.

존 리월드의 기록에 따르면, "조지 비들이 커샛의 소개로 드가를 만났을 때, 그가 (비들에게) 그녀의 작품에 대해 심한 말을 해서 그녀는 상처를 받았다. 그 후로 몇 년 동안 커샛은 드가를 만나지 않았다"고 한다. 톡톡 쏘아붙이는 성격에 의지가 강한 미국인으로서, 그녀는 아내를 남편보다 낮게 보는 프랑스 부르주아 사회의 관습을 받아들일 수 없었을 것이

다. 낭만적 연애에 대한 마음이 없었던 것은 아니지만, 두 사람 다 자신들의 성마른 성격이 결혼 생활에는 적당하지 않음을 알고 있었으며, 또한 두 사람 다 진지한 결혼상대자로 고려해 볼 만한 상대도 아니었다. 드가가 알레비의 사촌동생의 손을 잡아 보려 했을 때 그녀는 그것을 농담으로 받아들였고, 커샛이 면사포를 사주면 결혼하겠다고 캐스틴 홀더먼에게 제안했을 때 그 역시 사건 자체를 농담으로 간주하고 말았다.

두 사람은 모두 예술과 사랑 사이에서 분열된 모습을 보였다. 예이츠가 「선택The Choice」에서 이야기했듯이 "인간의 지성은 선택을 요구하네/삶의 완성이냐, 일의 완성이냐"인 셈이다. 드가는 은둔자적인 기질이 있었고, "오늘날 진지한 예술가가 되기 위해서는 (…) 고독 속에 잠겨야만 한다"고 말했다. 커샛도 그 점에 대해서는 동의했다. 그녀의 친구가 적었듯이, "창조적인 예술 작업을 하는 여성에 대한 어마어마한 편견을 고려해 볼 때, 커다란 희생을 동반하는 헌신 없이 미술계에서 무언가를 이루어 내기는 어렵다는 점을 일찌감치 확신하고 있었다." 두 사람 다 결혼 생활 자체보다는, 외로움을 달래 준다는 결혼의 이상적 가치에 대해서만 꿈꾸고 있었다. 결국에는 사랑에 대한 갈망이나 외로운 노년에 대한 두려움보다는 일에 대한 열정이 더 컸고, 예술에서 좀더 만족스런 위안을 얻을 수 있었다. 메리의 어머니가 알렉에게 말했듯이 "여자가 무슨 일이든 일에 대한 사랑을 택하기로 결정했다면, 그건 결혼하는 것보다 더 운이 좋은 것일 수도 있다. 일에 더 빠져들수록 더 좋은" 것이다.[12]

나이가 들고 가족이나 친구들이 하나 둘씩 세상을 뜨면서, 그리고 무엇보다 점점 더 시력을 잃어 가면서 그녀는 자신의 외로움을 한탄하며 결혼

하지 않은 것을 후회했다. 1882년 리디아가 죽은 후, 커샛의 올케 로이는 "커샛이 많이 외로워하고 있다. 세상에 홀로 남겨졌다고 느끼면서, 이럴 줄 알았으면 결혼을 하는 게 나았을 거라고 생각하는 것 같다"고 적었다. 1913년 그림을 그만둘 수밖에 없는 상황에 이르렀고, 죽음에 직면해서도 아무런 종교적 위안을 받을 수 없다는 것을 깨닫고는 슬픈 어조로 "고통으로 가득 찼던 그 불면의 밤과 게을렀던 날들을 지내는 동안, 나는 항상 저 너머의 무엇을 생각하고 있었다. 나는 너무나 외롭게 살았고, 그나마 좋았던 사람들도 모두 먼저 가버렸다"고 적었다.

조지 비들은 "결국 화가로서 훌륭한 업적을 남기기는 했지만," 그녀 스스로는 가장 중요한 것을 놓쳐 버렸다고 생각했으며, "결국, 이 세상에서 여자의 일은 아이를 낳는 것이 아니겠는가"라고 말했다고 전했다. 미술품 감정사이자 미술상이기도 했던 아우구스토 자카치는 그녀의 성격이 갈수록 더 독살스러워진 것이 부분적으로는 성적인 좌절 때문이며, 일을 삶의 중심으로 삼고 그림을 택함으로써 그녀는 야고보서에 나오는 속죄하는 예술가의 삶을 직접 보여 주었다고 적었다.

그녀는 점점 더 독사가 되어 갔는데, 항상 독살스런 말을 잘하는 편이었다. 그녀에게 필요했던 것은 남편이나 연인이었다. 아이를 가질 수 있는 기회를 희생했던 것도 모두 예술을 위해서였다. 모성에 관한 사랑스러운 그림을 그리던 젊은 시절에 "이 그림을 보면 당신도 여자라는 것을 알겠군요"라는 말보다 더 그녀를 화나게 하는 말은 없었다. 그녀는 화가이고만 싶어했다. 얼마 전에 그녀에게 "다시 태어난다면 결혼하실 겁니까?"라고

물어보았다. 그녀는 "여자가 살면서 할 일은 하나밖에 없겠죠. 바로 엄마가 되는 것 말입니다"라고 대답했다.[13]

역사가 폴 존슨은 이러한 견해를 다음과 같이 요약했다. "그녀는 대단히 여성적이고, 사랑을 할 준비가 되어 있었으며 감정적이었다. 따라서 결혼을 못 하고 아이도 갖지 못했다는 사실이 비통했을 것이다. (…) 그녀는 현실의 삶에서 거부당한 자신의 부드러움을 작품 속에서 승화시켰다."

결혼이 불가능했다면, 드가와 커샛이 연인이 될 수는 없었을까? 피에르 카반은 비록 증거를 제시하지는 못했지만 다음과 같이 주장했다. "취향도 비슷하고 지적 편향은 거의 똑같았으며 선을 중시하는 점도 똑같았기 때문에 두 사람의 우정은 곧 연애로 발전했다. 그 연애가 얼마나 강렬했으며, 또 얼마나 오래 지속되었는지는 아무도 모른다." (마네와 모리조가 그랬던 것처럼) 두 사람이 서로 주고받은 편지를 없애 버렸기 때문에 연애를 암시할 만한 자료는 전무한 실정이다. 두 사람 모두 그런 소문을 상당히 두려워했던 것은 사실이다. 장 부레는 두 사람에게 친밀한 지적 유대감이 있었던 것은 사실이라고 믿었다. 하지만 "여성적인 것을 두려워하는 남자와 어울리기에는 그녀는 너무 여성적인 사람이었다. (…) 연애와 관련해서 특별한 재주를 가지고 있는 것도 아니었고, 그의 관심을 끌고 그 관심을 열정으로 바꿀 만한 능력도 없었다."[14] 마음이 끌리는 여자를 만날 때마다, 드가는 "여성에게는 정의로움이 없다"는 필생의 방어적인 좌우명에 따라 조롱과 익살로 일관했다.

커샛은 자신을 성적인 대상으로 보지 않는 드가에게 화가 났을 수도 있

다. 하지만 부모님과 언니가 파리로 이사 오고, 그녀와 함께 화목한 가정을 이루게 되면서 결혼에 대한 욕심도 잦아들었다. 그녀의 전기작가는 1879년 《르 주르 에 라 뉘》를 만들기 위해 함께 작업했던 시기에 대해 언급하면서, 잡지 출간 계획이 수포로 돌아가자 그녀의 환상이 깨졌고, 그 후로는 드가를 경계하게 된 것이라고 결론지었다.

그녀는 항상 낭만적 상상력으로 충만해 있었고, 드가는 그녀에게서 존경심을 넘어 경외감을 불러일으켰다. 다른 어떤 남자도 못했던 일이었다. 그해 겨울 함께 판화를 제작하는 동안 그는 그녀의 생각과 행동을 지배했고, 그 일이 있은 후 두 사람의 관계는 새로운 단계로 접어들었다. (…)

비록 드가와의 우정을 소중하게 생각했지만, 커샛은 그의 영감이나 조언, 그리고 예술에서 자신이 택할 만한 점을 가려내는 법을 배웠다. 그런 것들이 언제든 갑자기 사라질 수도 있고, 예고 없이 바뀔 수도 있다는 것을 너무나 잘 알게 된 것이다. 남은 인생 동안 그녀는 그를 친구로서, 그리고 훌륭한 예술가로서 사랑했지만, 또다시 배신을 당하는 일은 없도록 조심했다.

드가가 두 사람의 성적인 관계에 대해 암시한 적은 있었다. "그녀랑 결혼할 수도 있었지만, 절대 그녀와 사랑을 나눌 수는 없었을 것이다"라는 역설적인 말로 그는 두 사람의 지적 유대감을 강조하면서, 한편으로는 자신이 그녀를 그다지 매력적으로 생각하지 않았음을 인정했다. 커샛의 전기작가는, 드가는 자신의 감정을 표현할 수 없을 정도로 수줍은 사람이었

고, 그가 살아가는 방식 또한 너무 유별나서 그녀에게는 맞지 않았다고 했다. "그녀와 드가는 최고의 친구였다. 만약 드가가 그녀를 사랑하게 되었다면, 어쩌면 그러고도 남았을 것 같지만, 그녀는 그런 관계를 허락하지 않았을 것이다. 보헤미안적인 그의 삶이 그녀의 엄격하고 전통적인 삶의 방식에는 해가 되기 때문이었다. (…) 그가 조금이라도 예의에 어긋나게 행동하거나 그녀 자신의 기준에 맞지 않는 행동을 할 때면 그녀는 어김없이 화를 냈다."[15] 하지만 그녀가 항상 전통적이기만 한 것은 아니었고, (드가가 모델을 대할 때처럼) 화가 났을 때는 험한 소리도 곧잘 하곤 했다. 그들이 처음 만났을 때 드가는 옷을 잘 차려입고 있었고 행동도 신사적이었기 때문에 커샛은 그와 친분을 쌓아 가는 것이 즐거웠을 것이다. 하지만 나이가 들어 갈수록 그의 편협하고 깔끔하지 못하며 구두쇠 같은 삶의 방식이 그녀의 자족적이고 풍족한 생활과는 멀어져 갔다. 검소하게 살던 드가가 그런 화려한 생활 방식에 맞춰 살아가는 것은 불가능한 일이었다.

말년의 커샛은 꽤 무서운 존재였지만, 조지 비들은 그때까지도 여전히 그녀와 드가가 연애를 했을 것이라고 생각하고 있었다. "용기만 있었다면 그 새침한 할머니에게 '그가 당신의 연인이었습니까?'라고 몇 번이나 물어보고 싶었다." 실제로 그녀의 친척 중 한 명이 물어본 적이 있었는데, 그녀가 화를 낸 것은 당연하다고 하더라도, 대답 자체가 놀랍도록 세속적이었다. "'뭐라고요? 그 작고 평범한 남자와 말입니까? 생각만 해도 역겹네요.' 그래도 '평범'해서 싫었던 것이지, 연애 자체에 대한 반감은 없다는 이야기였다."

드가 역시 커샛만큼 좋은 집안에서 태어났고, 실제로 나폴리에 있는 고모들은 귀족들과 줄이 닿아 있었다(로자는 이탈리아 공작과 결혼했고, 로라는 백작, 스테파니나는 후작과 각각 결혼했다). 그녀가 드가와 친해지고 젊은 날에 품었던 그에 대한 경외감이 사라진 후 그가 평범하다고 느꼈던 것은 그의 집안 때문이 아니라 그의 행동이나 누추한 옷차림, 그리고 구두쇠 같은 씀씀이 때문이었다. 그의 싸늘한 말 한마디 한마디(어김없이 그녀에게 영향을 미쳤다)나 그녀 스스로 불쾌하다고 했던 초상화, 그리고 알렉과 해브마이어와 거래하면서 보여 준, 거의 사기라고 할 만한 그의 작태에서 그녀는 큰 상처를 받았다. 결국, 비들이 지적했듯이 커샛으로서는 드가에 대해 "필라델피아의 요조숙녀가 비즈니스 파트너인 파리의 부르주아에 대해 느낄 만한 감정"[16]을 느끼게 된 것이다.

드가는 가끔씩 사창가에서 성적인 문제를 해결했다. 새침한 성격의 커샛 ─ 아무런 성적 접촉 없이 살았다 ─ 은 어쩌면 성행위 자체를 역겹게 생각했을지도 모른다. 대신 그녀는 애완동물이나 작품을 통해 표현했던 모성애에서 위안을 얻었을 것이다. 두 사람의 우정에 낭만적인 요소가 없지 않았지만, 연애로 발전할 만큼 강렬한 것은 아니었다. 마네와 모리조의 관계와 달리, 두 사람에게는 정신적인 만남만으로도 충분했다. 둘 중 누구도 상대방이 전적으로 지배권을 행사하는 것을 인정할 수 없었고, 또한 둘 다 결혼 생활, 특히 성관계가 불가능하다는 것을 알고 있었다.

커샛은 드가가 죽는 날까지 그와 연락을 취하며 지냈고, 그의 슬픈 몰락도 지켜봤다. 1913년 9월, 그녀는 드가가 "정신은 완전 딴 사람이 되었지만 몸은 건강하다"고 적었고, 두 달 후에는 그를 "폐인"이라고 불렀다.

루이진에게 쓴 편지에서는 그의 초라해진 외모와 자신의 소장품을 하나도 팔지 않으려는 고집에 대해 언급했다. "세상에, 지금 그의 상태가 말이 아니야! 사람도 못 알아보고, 심지어 옷도 안 입으려고 하고, 모든 것을 귀찮아할 뿐이야. 끔찍하지. 화실에 몇 백만 프랑은 될 소장품을 가지고 있지만, 아무 도움이 안 되고 있어. 나이 때문에 완전히 소진되어 버린 것 같아." 그녀는 드가가 길을 걷다 아는 사람을 만나면 "차라리 죽어 버리는 게 낫겠소"라고 말하고 다닌다고 덧붙였다.

드가의 상태가 나빠지면서 조에만으로는(그녀 역시 나이가 들어 가고 있었다) 더 이상 그를 돌볼 수 없다고 생각한 커샛은 남부 프랑스에 살고 있던 그의 조카이자 간호사였던 잔 페브르를 만나러 갔다. 그녀는 잔에게 그의 화실에 있는 작품들의 가치를 이야기하며 파리로 올라와 그를 돌봐 달라고 설득했다. 마침내 1917년 9월 드가가 사망한 직후 커샛은 조지 비들에게 편지를 썼다. "드가는 정신이 없는 상태에서 지난 자정에 사망했습니다. 그에게 죽음은 아마도 해방이었을 테지만, 그래도 저는 여기에서 사귄 가장 오랜 친구이자 19세기 최고 화가인 그를 잃은 것이 슬픕니다. 그를 대신할 사람은 아무도 없어요."[17] 물론 마네가 죽었을 때 모리조가 쓴 편지가 이보다는 더 개인적이고 감정적이며, 그의 매력이나 그녀의 좌절감을 더 절절하게 표현하고 있다. 커샛은 자신만의 건조한 문체에 애도의 마음을 담아, 친구 드가가 아닌 위대한 예술가의 죽음을 슬퍼하고 있다. 그녀에게 있어 그의 죽음은 한 시대의 종말이었다.

# 매서운 여인
**1880~1926**

    1880년대 초반, 모델도 자주 서주었던 언니 리디아가 사망하고 조카들도 자라면서 커샛은 어린아이들에게 끌리기 시작했다. 그녀는 조카들이 자는 모습이나 조는 모습, 걸음마를 배우는 모습, 보모와 함께 있는 모습, 밥 먹는 모습, 앉아 있는 모습, 목욕하는 모습, 노는 모습 등 성장 과정을 기록했다. 정장을 했든, 속옷만 입었든, 나체로 있든 항상 조용하고 말을 잘 듣는 아이들이었다. 커샛의 작품에는 항상 안정감이 충만하다. 아무리 사회적 동요가 심해도 아이들의 신상에는 아무 문제가 없었으며, 전염병이 돈다고 해도 안전하게 보호받을 수 있는 아이들이었다. 미술상 르네 짐펠은 그녀의 작품 속 아이들은 거부할 수 없을 만큼 매력적이고 깨끗하다며, 드가의 가시 돋친 말을 인용했다. "메리 커샛은 예쁘지 않은 아이는 그리지 않을 만큼 자기 기준이 분명했다. 깔끔한 어린이는 곧 메리 커샛

과 동의어였다. 그녀의 그림 속 아이들은 항상 갓 목욕을 마치고 나온 것처럼 깨끗하다. 맑은 공기를 마시며 영국식으로 자란 아이들이었다." 드가의 무용수 그림처럼, 커샛도 엄마와 아이를 그린 그림에 대해 쏟아지는 미술상들의 요구 때문에 같은 주제의 그림을 같은 기법으로 여러 점 그려야 했고, 그렇게 모성애는 이 노처녀의 주된 주제가 되었다. 모성애에 대한 작품들은 아이에 대한 그녀 자신의 욕망을 표현한 것이었지만, 그녀는 직접 낳는 것보다는 그렇게 그림으로 표현하는 것을 더 선호했다.

커샛은 세기의 전환점까지 계속 어머니와 아이를 모델로 한 작품들을 그렸다. 〈흰색 코트를 입은 엘렌 메리 커샛〉(1896)은 그녀가 제일 좋아했던 조카(당시 두 살이었다)를 그린 작품인데, 그림 속에서 엘렌은 파란 눈에 홍조를 띤 얼굴과 다람쥐 같은 볼에 나이와 어울리지 않을 정도로 고귀하고 진지한 표정을 띤 채, 작은 손으로 커다란 금빛 의자의 손잡이를 잡고 있다. 아기는 왕족처럼 끝부분을 모피로 마무리한 미색 드레스와 망토를 입고 거기에 어울리는 모자까지 쓰고 있는데, 드레스 밑으로 작은 발이 삐져나왔다. 활짝 핀 꽃처럼 화려한 의상 속에 편안히 파묻힌 그녀는 스페인 왕족이나 이제 막 눈길을 헤치고 마차에 올라타려는 러시아 공주처럼 위엄 있어 보인다.

〈침대에서의 아침 식사〉(1897)는 커샛이 그린 엄마와 아이 그림 중 가장 친밀하고 도발적인 작품이다. 침대 옆 테이블에 찻잔이 놓여 있고, 에메랄드 빛 침대 머리를 배경으로 짙은 머리칼에 입술이 부드러운 엄마가 아직 잠에서 덜 깬 듯한 표정으로 베개에 머리를 파묻은 채 누워 있다. 그 엄마의 품에 머리가 곱슬곱슬한 아기가 잠옷을 허리까지 올리고 안겨 있

다. 아기는 다리를 포개고 한 손으로 엄마의 팔을 짚은 채, 엄마가 덮고 있는 이불 위에 앉아 있다. 잠에서 덜 깬 듯한 엄마의 표정이나 느슨한 자세가 말똥말똥한 표정으로 뭔가 말하려는 듯한 아이의 태도와 대조를 보인다. 곁눈질로 아기를 쳐다보는 엄마는 현재 임신 중이거나 몸이 불편해서 침대에 누워서 지내야 하는 것 같다. 지금 앉아 있는 이 아기도 아마바로 이 침대에서 받았을 것이다. 커샛의 작품에서, 엄마와 아기는 육감적이고 에로틱한 의미에서의 친밀함을 보여 준다. 어쨌든 아기는 엄마의 자궁에서 나오는 것이고 보면, 이 작품은 두 사람의 신체적인 유대를 보여 준다고 할 수 있다. 두 사람의 관계에서 아버지의 자리는 허락되지 않으며, 따라서 항상 그림에도 등장하지 않는다.

〈쓰다듬기〉(1902)는 선보다는 색을 중요시한 작품이다. 녹색 벨벳 의자에 앉은 엄마는 정성껏 올린 머리에 목까지 올라오는 블라우스를 입고 녹색 가운을 걸친 채, 틀에 박힌 듯한 표정을 지으며 오른손으로는 아기의 발을, 왼손으로는 아기의 왼손을 잡고 있다. 발가벗은 아기는 엄마의 무릎 위에 서 있는데, 배를 앞으로 내밀고 몸을 젖혀 엄마의 어깨와 가슴에 기대고 있다. 금발 머리에 노란 드레스를 입은 아기의 언니가 엄마의 오른쪽에 서서 둘 사이에 있는 아기의 손목을 잡은 채 볼에 뽀뽀를 하고 있다. 엄마와 언니, 그리고 아기의 머리까지 모두 같은 높이에 있고, 세 사람은 서로 볼을 맞대고 있다. 커샛의 작품 중 기독교의 아이콘을 가장 많이 인용하고 있는 이 그림은, 성모 마리아가 앉아 있고 그 무릎 위에 그리스도가 서 있으며 오른쪽에 세례자 요한이 서 있는 이탈리아 르네상스 시대의 그림을 모방한 작품이다. 그러한 15세기식 전통은 프라 안젤리코의

〈리나이우올리의 마돈나〉나 〈성인, 천사와 함께 있는 마돈나〉, 프라 필리포 리피의 〈바르바도리 제단화〉, 도메니코 베네치아노의 〈성 루시 제단화〉 등의 작품으로 거슬러 올라간다. 모교인 펜실베이니아 파인 아츠 아카데미에서 이 작품에 상을 주려 했을 때, 커샛은 거절하며 학장에게 다음과 같이 거절 사유를 설명했다. "물론 제 작품이 특별한 영예의 주인공으로 선정되었다는 사실은 기쁩니다. 제가 상을 거절하는 것에 대해 오해가 없었으면 합니다. (…) 하지만, 제게도 (…) 나름대로의 원칙은 있고, 저는 그것을 지키고 싶은 것입니다. 제 원칙이란 우리는 심사위원을 맡지도 않으며, 메달이나 상도 받지 않는다는 것입니다."

위스망스는 다시 한 번 커샛의 미술을 알아보았다. 1879년 그는 커샛의 작품이 살롱의 다른 작품과 비교해 볼 때 "더 흥미롭고 꼼꼼하고, 더 눈에 띈다"는 점을 발견했다. 다음 해 그는 그녀와 모리조를 비교하며 인물들의 표정에서 보이는 차이를 지적하고, 그녀만의 독특한 재능을 다음과 같이 정리했다. "아직 완전히 자유롭게 자신의 재능을 펼쳐 보였다고는 할 수 없지만, 커샛 양은 호기심과 특별한 주목을 불러일으킨다. 그녀의 작품을 관통하는 여성성의 울림은 마네의 제자 모리조의 그것보다 더 안정감 있고 차분하며 유능해 보인다." 1881년 인상주의자 전시회에 대한 리뷰에서 그는 그녀의 작품이 영국 화가와 프랑스 화가의 장점들을 합쳐 놓은 것 같다고 칭찬했다. "전시회에 나온 그녀의 작품들은 아이들의 초상화나 집 안의 광경들로, 모두 기적에 가까운 작품들이다. 커샛 양은 영국 화가들의 작품에서 종종 느껴지는 감상적 요소를 탈피했으며 (…) 차분한 집 안 풍경, 극도로 고양된 친밀감에 대한 애정 어린 이해가 느껴진다.

(…) 이 작품들에서는 부드러운 느낌에 더해 파리에서만 느낄 수 있는 우아하고 섬세한 향기가 전해지는 듯하다."[1]

드가가 말년에 파스텔과 조각을 시작했듯이, 1880년대에 커샛은 드라이포인트와 애쿼틴트를 통한 실험을 시작했다. 이는 동료 인상주의 화가들보다는 모리조에게 극찬하기도 했던 일본 판화에서 많은 영향을 받은 결과였다. 제럴드 니덤은 "[1854년] 일본의 개항을 통해 생각지도 못했던 곳에서 대단히 정제되고 섬세한 이국적 문명이 사람들에게 알려졌다"고 설명했다. 호쿠사이와 히로시게의 목판화 유키요에浮世繪는 "에도[도쿄]의 극장, 거리 풍경, 스모, 주점과 사창가, 그리고 주변의 아름다운 풍경 등을 묘사한 작품이었다." 일본 판화의 주된 특징은 뚜렷한 외곽선과 형체에 대한 강조, 섬세한 색감, 장식 문양 사이의 대조, 정면으로 묘사된 인물들, 비대칭적 구도, 평면적인 이차원 공간감, 과감한 생략과 극단적인 시점, 그리고 프레임에 의해 단절되는 인물 등이었다. 애쿼틴트를 제작하는 과정은 나름대로 힘이 들었지만 정작 커샛 자신은 그 기술이 "아주 단순하다"고 말했다. "드라이포인트로 외곽선을 그린 다음 그것을 다른 두 개의 판에 옮깁니다. 더도 말고 인쇄판을 세 개만 만드는 것이죠. 그리고 색깔이 필요한 부분에 애쿼틴트를 칠합니다. 나중에 인쇄판에 들어갈 색을 준비해 둔 세 개의 판에 칠하는 것이죠."[2] 일본 판화를 면밀히 연구함으로써 그녀는 작품의 선을 강화할 수 있었고, 또한 자신이 다루던

소재의 차분함을 더욱더 풍성하게 표현할 수 있었다.

커샛이 1890년에서 1891년 사이에 제작한 세 점의 드라이포인트는 일본 판화의 특징을 그대로 보여 주는데, 심지어 작품에 등장하는 여성들도 자세나 피부색에서 일본 여성을 좀 닮은 것 같다. 그녀의 작품 중 가장 인기 있는 작품으로, 자주 복제되는 작품이기도 한 〈편지〉에서는 짙은 눈썹에 머리가 세어 가는 여인이 갈색과 파란색이 섞인 책상 앞에 앉아 편지지를 내려다보고 있다. 이미 편지를 다 쓴 여인은 머리를 살짝 앞으로 숙인 채 편지를 받을 사람을 생각하며, 봉투를 붙이기 전에 침을 바르고 있다. 색의 구분이 분명하고, 배경과 그녀를 구분해 주는 윤곽선도 또렷하다. 흰색에 잎사귀 무늬가 들어간 벽지가 전체 그림에 생동감을 더해 주고 있는데, 마치 그녀가 입고 있는 파란 옷에 들어간 노란색 무늬와 함께 춤추고 있는 것만 같다.

커샛의 작품으로는 드물게 성인 누드를 표현한 작품 〈생각〉에서는 비슷한 여인이 빨간 줄무늬가 있는 의자에 앉아 있다. 그녀는 프레임 역할을 하는 옷장에 붙어 있는 거울을 보며 한쪽 팔을 위로 올린 채 머리를 매만지는 중이다. 긴 흰색 드레스가 바닥까지 닿아 있고, 커다란 가슴(팔을 들어올리는 바람에 한쪽으로 약간 기울었다)은 직접 보이기도 하고 거울에 비쳐 보이기도 한다. 벽지의 나뭇잎 장식 역시 거울에 비치는데, 바닥의 조금 짙은 무늬에서 다시 한 번 반복된다. 〈편지〉에서와 마찬가지로 춤추는 듯한 그 무늬가 자기 자신의 모습에 빠져 있는 여인의 차분한 모습과 대조를 이룬다.

드가의 〈욕조〉(1884~86)에서 큰 영향을 받은 작품 〈목욕〉에서는 하반

신만 가린 여인이 잎사귀 무늬가 있는 카펫 위에 서서 거울 앞으로 몸을 숙여 얼굴을 씻고 있다. 아름다운 등의 곡선이 그대로 드러나 있고, 손으로는 향수병 옆에 놓인 대야의 파란 물을 뜨는 중이다. 녹색과 분홍색, 그리고 흰색 줄무늬가 있는 그녀의 옷이 바닥의 카펫과 물병에 있는 나뭇잎 무늬와 대조를 이루고, 대야의 파란 물은 벽지는 물론 카펫의 바탕색과도 호응하고 있다. 여인의 얼굴과 가슴이 〈생각〉에서처럼 적나라하게 노출되지는 않았지만, 그림을 보는 이는 (드가의 목욕하는 여인들 그림을 볼 때처럼) 그녀만의 은밀한 세정 의식을 엿보는 기분이 든다. 소설가 크리스토퍼 이셔우드는 『안녕, 베를린*Goodbye to Berlin*』에서 일본 판화, 혹은 커샛의 작품을 떠올리며 사진에 대해 이야기한다. "기모노를 입은 여인이 머리를 감고 있다. 언젠가 이 모든 것들이 현상되고 곱게 인화되면, 고정된 모습으로 기억될 것이다." 커샛과 함께 채색 동판화를 작업했던 피사로는 그녀의 작품이 보여 주는 완벽함에 감탄하며, "그녀의 색감은 고르고, 섬세하고 정교하며, 잡티가 없다. 경탄을 자아내는 파란색과 싱싱한 붉은색 (…) 그 결과는 일본 판화 자체만큼이나 존경스럽다"[3]고 했다.

작품을 통해 커샛은 자신의 즐거움을 줄이는 대신, 자신이 속한 사회 계급과 거리를 두고 심지어 그들을 풍자의 대상으로 보기도 했다. 차를 마시고 마차를 모는 사교적 행위들이 커샛이 속한 계급의 삶 자체였다면, 커샛의 진정한 삶은 그들의 모습을 기록으로 남기는 예술가의 삶이었다. 그녀는 르네 짐펠에게 "내 작품들은 가성용입니다. 보면 즐겁고 또 이해하기도 쉽죠. 일반 대중이나 동료 예술가들에게 통할 수 있는 것들은 아닙니다"라고 겸손하게 말했다. 하지만 루이진 해브마이어에게 보낸 편지

에서는 그림이란 하나의 이야기를 전달해야만 하며, (모리조의 경우처럼) 고통스러운 창작의 과정, 걸작을 만들어 내기 위해 들인 육체적 · 정신적 노동을 그대로 보여 주어야만 한다고 적었다.

그림을 그린다는 게 얼마나 큰 노력을 필요로 하는지 네가 알까? 구성에 필요한 집중력, 모델에게 자세를 이해시키는 어려움, 색의 배치를 생각하고 감정과 이야기를 전달하는 그 어려움을? 계속해서 새로운 것을 시도하고, 실패하고, 처음부터 다시 시작하는 과정이야. 몇 달 동안 노력해서 계속 스케치만 그려야 할 때도 있거든. 사랑하는 친구, 그림을 직접 그려 본 사람만이 그것이 얼마나 많은 시간과 노력이 필요한 일인지 알 수 있을 거야!

말년에 거의 앞을 볼 수 없게 된 커샛은 다시 한 번 루이진에게 미술에 의해 희생된 사람들을 죽 열거했다(르누아르는 심각한 관절염으로 고생했고, 모네 역시 눈이 심하게 나빠졌다). "그림처럼 사람을 피폐하게 만드는 건 없는 것 같아. 주변을 둘러보면 폐인이나 다름없는 드가가 있고, 르누아르, 모네도 마찬가지야."[4]

남편이나 아이는 없었지만 커샛은 나이 든 부모와 몸이 불편한 리디아를 보살펴야 했고, 그들의 건강 문제 때문에 작업에 몰두해야 할 소중한

시간들을 희생해야 했다. 절친한 친구였던 카미유 피사로에게 쓴 편지에서 "어머니가 몸이 안 좋으신 데다가, 언니는 아무 도움도 되지 않는 상황에서 어떻게 해야 할지 모르겠습니다"라고 적을 정도였다. 메리가 가장 좋아했던 형제인 리디아는 완치가 불가능한 브라이트병을 앓고 있었다. 신장에 문제가 생기는 병이었는데, 마지막 몇 달 동안은 "비소와 모르핀을 맞는 것도 모자라 도살장에서 금방 나온 동물의 피까지" 받아 마시며 지냈다. 그런 끔찍한 치료에도 불구하고 리디아는 1882년 11월 마흔다섯의 나이로 사망했다. 커샛의 아버지는 1891년 11월에 사망했고, 1895년 봄에 그녀는 친구에게 "네가 알고 있던 우리 어머니는 이제 없어. (…) 그저 불쌍한 노인네만 남았을 뿐이야"[5]라고 편지를 썼다. 그리고 또 한 번의 잔인한 가을이었던 1895년 10월, 다른 언니 캐서린 커샛도 사망했다. 리디아가 사망한 1882년, 커샛은 집안일의 부담을 덜기 위해 프랑스어와 영어를 할 줄 알았던 알자스 출신 독일인 가정부 마틸드 발레를 고용했다. 드가의 조에와 마찬가지로, 그녀 역시 평범한 가정부가 아니었다. 마틸드는 그녀 옆을 충실히 지키며 커샛이 죽을 때까지 44년 동안 집안일을 관리해 주었다.

연이은 가족들의 죽음 이후, 커샛은 세기말을 전후해 프랑스에서 유행하던 영적인 운동에 빠져들기도 했다. 그녀는 신비주의의 다양한 면모 ― 최면술, 접신론, 동양의 신비사상 등 ― 에 매혹되었고, 영매를 통해 죽은 자와 소통할 수 있으며 다른 세상의 관점에서 현세를 볼 수 있다고 주장하는 유사종교에 심취했다. 그런 사람들의 모임에 참석해 테이블이 공중으로 떠오르는 것을 직접 목격했다고 주장하기도 했다. 그런 강신실 덕택

에 그녀는 가족들이 더 좋은 세상으로 갔을 뿐만 아니라 살아 있는 사람들 틈에 함께 지내고 있다고 믿을 수 있었다. 루이진의 남편이 갑자기 세상을 떠나고 어머니는 물론 두 명의 손녀까지 같은 달에 사망하자 메리는 친구에게도 자신의 믿음을 전파하려고 했다.

가족 문제 외에도 커샛은 사십대에 두 차례 심각한 사고를 겪게 된다. 1889년 6월 드가는 한 편지에서 커샛에게 일어난 사고와 그에 따른 문제를 이야기하며 그녀의 용기를 칭찬했다. "불쌍한 커샛 양이 말에서 떨어져 오른쪽 다리의 경골이 부러지고 왼쪽 어깨가 탈골되었다네. (…) 우선은 이번 여름에 외부 활동을 제대로 못 하는 것은 물론, 그렇게 열심인 집안일도 못 하게 되겠지. 비가 와서 땅이 미끄러웠는지, 그만 말이 발을 헛디뎠지 뭔가." 두 번째 사고는 1890년 파리 시내에서 고약한 마부가 고의로 낸 사고였는데, 이번에는 크게 다칠 뻔했다. 그녀는 화가 채 풀리지 않은 상태에서 격렬한 감정을 담아 편지를 썼다. "마차에서 날아가 바위에 부딪혔거든. (…) 이마에 불이 난 것처럼 뜨겁더니, 눈에 세상에서 가장 심한 멍이 들었어. 마차는 완전히 산산조각이 나고, 마부도 나가떨어지고, 심지어 강아지까지 다칠 정도였으니까. 이 모든 게 옆에서 승합마차를 몰던 마부 때문이었어. 그 사람이 우리 마차의 말을 겁주려고 머리 위로 채찍을 휘두르며 장난을 쳤거든. 완전히 자기 마차에서 몸을 빼고는 계속 그 짓을 하는 거야. 우리 말이 거의 미치기 직전이 되니까 그제야 웃으며 자기 갈 길로 가버리던걸." 보기보다 몸이 튼튼했던 커샛은 빨리 회복이 되었고, 이전처럼 활발하게 생활했다.

1886년의 전시회 이후 커샛은 인상주의자들과 가까운 관계를 유지했는

데, 참가자들 모두가 활달하지만 개성이 강했던 만큼 갈등이 끊이지 않았다. 1891년 봄, 뒤랑 뤼엘의 미술관에서 전시회를 준비 중이던 프랑스 화가 연합과 판화가 연합에서는 전시회에서 외국 화가들의 작품을 제외시키기로 결정했다. 이에 화가 난 커샛과 피사로는 바로 옆 전시실에서 별도의 전시회를 개최했는데, 이 작은 승리에 대해 기쁨을 감추지 못했던 피사로는 아들에게 다음과 같이 말했다. "우리도 토요일, 그러니까 그 '애국자'들과 같은 날 전시회를 열기로 했다. 자신들의 작품이 전시되고 있는 전시실 바로 옆방에서 우리 두 사람의 희귀한 작품들이 전시되고 있는 것을 보면 화가 좀 나겠지 아마." 어쨌든 전시회를 축하하기 위해 프랑스 화가들은 같은 날 저녁 외국인들을 불러 파티를 열었다. 조지 무어와 마찬가지로 커샛의 프랑스어도 그들이 듣기에는 어색했을 것이다. 게다가 술이 적당히 오르고 나자 그녀의 재산을 비아냥거리는 소리가 여기저기서 터져 나오면서 그녀는 완전히 놀림감이 되고 말았다. 그런 심한 말, 특히 저녁 파티 자리에서 그런 심한 말을 듣는 것이 익숙지 않았던 커샛은 화가 머리끝까지 나서 거의 울면서 파티장을 빠져나왔다.

그녀는 또한 뒤랑 뤼엘의 교묘한 상술에 대해서도 화가 많이 났다. 뤼엘은 그녀의 작품을 전시하기도 하고 주로 인상주의자들의 작품을 그녀의 미국인 친구들에게 팔기도 했다. 1891년 4월, 피사로는 커샛이 자기 그림을 담당할 미술상을 바꾸겠다고 위협하고 있다고 전했다. "뒤랑에 대해서 화가 많이 난 커샛이 그의 속을 뒤집어 놓으려 하고 있어. 커샛은 상당한 영향력을 가지고 있기 때문에, 그녀가 자신에 대해 화가 나 있다는 것을 안 뒤랑은 어떻게든 그녀를 진정시키려고 이런저런 약속이나 제안

을 하고 있는데, 썩 잘될 것 같지는 않아."⁶ 그 위기는 어찌어찌 넘어갔지만, 1905년 뒤랑이 자신의 런던 갤러리에서 인상주의자 전시회를 열면서 그녀의 작품을 제외시켰을 때 두 번째 위기가 닥치기도 했다.

이런저런 다툼이 있었지만, 커샛은 인상주의 화가들의 작품을 열심히 수집했다. 그녀는 드가, 피사로, 세잔, 모네의 작품을 여러 점 가지고 있었고, 일본 판화는 100점이나 수집했다. 또한 세기가 바뀔 무렵 헨리와 루이진 해브마이어를 대동하고 옛 거장들의 주요 작품을 수집하러 이탈리아를 방문하기도 했다. 인상주의에는 정통한 그녀였지만, 자신의 판단에 전적으로 의존하는 친구들에게 종종 가치가 불분명한 이탈리아나 스페인의 작품들을 사게 했는데, 그중에는 가짜도 몇 점 있었다. 어찌 됐든 1860년대에만 해도 미국에는 그럴듯한 미술관이 없었는데, 커샛은 몇몇 미술관의 설립에 큰 도움을 주었다. 1903년 커샛은 뉴욕의 메트로폴리탄 미술관 설립에 주도적인 역할을 하게 된 해브마이어에 대해 "그녀는 훌륭한 미술 작품을 모으기 위해 자신의 시간과 돈을 투자하면서 조국을 위해 큰일을 해냈습니다. 공공 미술관에 전시된 수많은 대작들도 처음에는 모두 개인들에 의해 수집된 것들이었습니다"라고 말했다. 그녀의 친구였던 포브스 윗슨이 그 공로에 대해 다음과 같이 적절히 요약해 주고 있다. "커샛 여사가 화가가 아니었다고 하더라도, 그녀는 위대한 작품들을 미국의 수집가들에게 직접 전해 준 것만으로도 미술사에서 잊혀지지 않는 인물이 되었을 것이다."

이상하게도 나이가 들어서 다시 접한 대가들의 작품은 커샛 자신의 작품 활동에 자극이 되기보다는 오히려 부담으로 작용했다. 드가를 비롯한

다른 화가들과 달리, 로마에서 17세기 볼로냐의 거장 도메니키노의 작품을 보고 난 후 그녀는 "이런 작품을 보고 있으니 화가 치밀어 올랐다. (…) 몇 달 동안은 그림을 그릴 수 없을 것 같다"[7]고 탄식했다. 젊은 시절 파르마나 세비야에서 그랬던 것처럼 대가의 작품에서 무언가를 배우는 대신, 그녀는 그 압도적인 성취물 앞에서 자신의 초라함을 느꼈던 것이다.

커샛은 그림뿐만 아니라 저택들도 구입했다. 1894년, 부모에게 물려받은 유산과 점점 더 올라가는 자신의 작품 가격 덕분에 커샛은 교외에 대저택을 마련할 수 있었다. 샤토 드 보프레즈네는 파리에서 북서쪽으로 80킬로미터 정도 떨어진, 성당으로 유명한 보베 근처 와조 계곡에 자리한 메즈닐 테리뷔스에 있는 고성이었다. 17세기에 지어진 3층짜리 석조 건물 외에도 45에이커에 달하는 땅과 우아한 정원, 연못까지 딸린 그야말로 대저택이었다. 말년의 커샛은 가능하면 편안하게 살기를 원했고, 그녀가 가지고 온 현대 문명의 이기들이 마을 사람들을 놀라게 했다. 그녀는 "배관을 다시 해서 욕실을 더 만들었어. 미국식 기준에 맞출 수 있는 데까지 맞추려고 노력 중인데, 당연히 이웃의 프랑스 사람들과는 비교가 안 되는 거지. 그들은 내가 제정신이 아니라고 생각할 거야, 아마"라고 적었다. 1911년 당시 그녀의 재산은 20만 달러에 달했는데, 이는 미술 작품을 수집하고, 값비싼 옷은 물론 골동품 보석을 마음대로 사고, 파리의 아파트와 시골의 저택을 유지하기에 부족함이 없는 액수였다. 보프레즈네에서는 마틸드 외에 또 다른 가정부와 요리사, 마부, 그리고 세 명의 정원사와 여덟 명의 농부를 따로 두고 지냈다.

1911년 2월, 커샛은 북아프리카 여행을 떠났다. 빈과 부다페스트, 소피

아, 이스탄불, 카이로를 지나 나일에서 남동생 가드너의 가족과 함께 배를 탔다. 그녀의 전기작가는 커샛이 "룩소르, 카르나크, 아스완 등지의 버려진 사원을 보고 지루해하다가도 (…) 그 디자인이나 규모에 압도당하곤 했다"고 적었다. 로마에서 도메니키노의 작품을 보았을 때 그랬던 것처럼, 거대한 건물의 규모에 압도당한 그녀는 상대적으로 보잘것없는 자신의 창조성이나 제한적인 소재는 아무것도 아니라고 느꼈고, 루이진에게 쓴 편지에서 다음과 같이 말했다. "내가 다시 그림을 그릴 수 있을지 의심스러워. (…) 다시 엄마와 아이를 보며 상상력을 펼칠 수 있을지."

함께 떠났던 가드너가 두드러기와 이질, 나일 열병에 걸리면서 즐거웠던 여행도 갑자기 중단해야 했다. 그는 힘들게 파리까지 돌아왔지만, 이내 4월에 사망하고 말았다. 메리는 당뇨병과 류머티즘, 신경통, 체중 감소 등에 시달렸는데, 그렇지 않아도 마른 몸매였던 그녀의 몸무게는 45킬로그램도 되지 않았다. 가드너의 죽음으로 슬픔과 죄책감에 시달리던 커샛에게 가장 큰 위기가 찾아온 것이다. 그녀는 심각한 우울증을 앓았고, 신경쇠약에 시달리며 그 후 2년 동안 일을 손에 잡지 못했다. 1913년 5월, 어느 정도 회복한 후 그녀는 루이진에게 편지를 쓰며 그동안 자신이 반쯤은 제정신이 아니었으며, 이제야 일을 다시 시작할 수 있을 것 같다고 적었다. "어쩌면 아직 이 세상에서 할 일이 남아 있는 것일 수도 있겠지. 그동안은 그렇지 않다고 생각했었어. 이미 반 정도는 저세상으로 건너가 있다고 느꼈으니까. 지금은 훨씬 좋아졌고 여전히 강하다고 생각해. 다시 그림을 시작할 수 있을 만큼은 강해."[8]

놀랍게도 커샛은 말년에 낭만적 연애를 할 수 있는 기회를 한 번 더 갖

게 된다. 1850년 텍사스에서 태어난 제임스 스틸먼은 그녀보다 여섯 살이 어렸는데, 오빠 알렉과 같은 사업가였다. 그는 처음에는 면화 거래로 재산을 모았고, 1891년부터 1909년까지 뉴욕 내셔널 시티 뱅크의 행장을 역임했으며, 그 후에도 이사회 의장을 맡았다. 또한 개인적으로 록펠러가는 물론 스탠더드 오일 사와 긴밀한 관계를 유지하고 있었고, 그가 행장으로 있는 은행은 당시 번성하던 거의 모든 기업에 돈을 대주고 있었다. 파리에도 아파트를 한 채 가지고 있었지만, 1909년까지는 완전히 이주하지는 않은 상태였다. 그는 커샛의 작품을 수집했고, 해브마이어와 마찬가지로 작품을 구입할 때마다 그녀의 조언을 구했다. 르네 짐펠은 그때의 모습을 다음과 같이 기록했다. "커샛은 스틸먼을 함부로 대했는데, 그런 식으로 그를 미술품 수집가로 만들었다. 한번은 벨라스케스의 그림 앞에서 '이 그림 사세요. 당신 같은 부자는 부끄러운 줄 알아야 해요. 그래도 이런 그림을 사면 그 오명이 조금이나마 덜해지겠죠'라고 말한 적도 있었다."

한편 스틸먼의 전기작가는 그의 입장에서 커샛에 대해 "사랑스럽지만 변덕이 심한 사람이었다. 호불호가 분명하고, 표독스런 말도 곧잘 했으며, 쉽게 화를 내고 또 금방 삭이곤 했다. (…) 온갖 격렬한 사상과 신앙으로 가득 차 있었다"라고 적었다. 드가와 마찬가지로 스틸먼 역시 강아지를 이용해 그녀의 환심을 사려 했는데, "티파니 보석상에서 산 강아지용 목걸이와 개밥그릇"으로 그녀를 진정시키고 구애한 적도 있었다. 커샛은 선물만 챙긴 채 여전히 스틸먼과는 거리를 유지했다. 그가 슬쩍 운을 뗐을 때에도 그녀는 조금도 굽히지 않은 채 마치 작별을 고하듯이 "가끔은

선생님을 좋게 생각하고 있습니다. 선생님이 바라시는 그런 행복을 찾으실 수 있기를 바랍니다"라고 대답했다. 하지만 며칠 후, 그녀는 그의 마음에 감동받았음을 고백하면서 "그는 내가 지금껏 가져 보지 못한 것을 주었어"라고 말했다.

대담해진 스틸먼은 1911년 커샛에게 청혼했지만, 그녀는 거절했다. 그녀의 전기작가는 "드가에게 그랬던 것처럼, 그녀는 스틸먼에게 호감을 가지고 있었지만 믿을 수 있는 사람으로 생각하지는 않았다"는 이상한 해석을 내놓았다. 하지만 드가가 전혀 호감을 보이지 않았다는 점을 감안하면, 확실한 청혼을 했던 성공한 자본가는 자기밖에 모르는 화가보다는 훨씬 더 믿을 만한 사람이라고 해야 할 것이다. 커샛은 루이진에게 "그 사람이 나를 돈 잘 버는 신부쯤으로 생각하게 내버려둘 순 없잖아"라고 말했다. 그러고는 "결혼을 하고 나면 아마 이 병약한 여인네가 얼른 죽어 줬으면 하고 바라겠지. 내 생각엔 내가 더 오래 살 것 같은데 말이야"라고, 하지 않아도 좋을 말까지 덧붙였다. 어쨌든 그녀의 말처럼 스틸먼은 1918년에 죽었고, 그녀는 1926년까지 살았다.

1912년 겨울 그녀는 칸에서 북쪽으로 20킬로미터 정도 떨어진, 바다에 인접한 알프스 지역에 빌라 안젤레토를 빌렸다. 그리고 그 후 12년 동안 1년의 절반은 꽃이 만발한 평원이 있고 프랑스 향수 산업의 중심지였던 그곳에서 보냈다. "편안하고 향기가 가득한 3층 건물에, 볕이 잘 드는 화실과 지중해까지 이어지는 언덕이 내려다보이는 정원이 있는 집"[9]이었다.

❖

커샛이 늙어 가는 모습을 기록한 충격적인 사진이 세 장 있다. 쉰여섯 살이던 1900년에 찍은 사진에서 그녀는 이미 할머니처럼 보이는데, 굳게 다문 입과 예리한 턱선, 모피로 끝부분을 장식한 코트에 두툼한 목도리와 보석이 박힌 목걸이를 하고 있는 모습이다. 일흔 살이 된 1914년에 찍은 사진에서는 머리가 하얗게 세었고, 얼굴에는 주름이 가득하고, 볼이 홀쭉해져 있다. 위엄 있는 자세의 그녀는 목이 높은 주름 잡힌 블라우스와 그녀가 특히 좋아했다는 목걸이를 하고 있다. 사망하기 전해인 1925년에 찍은 사진에서 여든한 살의 커샛은 아주 나이 들고 말라 보인다. 아직 허리를 똑바로 세우고 앉아 있지만, 이제 더 이상 우아하게 보이려고 애쓰지 않는다. 무릎에 담요를 덮고, 머리에는 집에서 만든 흰색 스카프를 둘렀으며, 아주 두꺼운 안경을 쓰고 말라비틀어진 손가락에는 반지를 몇 개 끼고 있다.

인상주의자들 중에서 가장 늦게까지 살아남은 축에 속하는 그녀는 확고한 우상이 되어 있었다. 대화가 거의 불가능했는데, 손님들이 찾아올 때면 그 딱딱하고 알아들을 수 없는 발음 때문에 애를 먹곤 했다. 1905년 그녀를 찾았던 미국의 미술학도는 "열정적이고 매서운 여인이었다. 아주 강렬하고 확고한 성격으로 자신의 생각에 대해 확신이 넘쳤다. 무서워서 죽을 뻔했다"라고 당시의 만남을 기록했다. 또한 1909년 볼라르의 집에서 열린 저녁 식사 자리에서 그녀를 만난 미국인 수집가는 그녀가 딱딱하고 지루한 방식으로 대화를 지배했다며, "커샛은 큰 목소리로 지루한 이

야기를 끊임없이 지껄여댔다. 전형적인 보스턴 사람 같았는데, 그중에서도 가장 지겨운 편이었다"고 회상했다. 그녀의 친구 포브스 윗슨은, 점점 앞을 볼 수 없게 되면서 그녀의 성격이나 말이 변하게 되는 과정을 연민의 눈빛으로 기록했다. "그녀는 자신이 앞을 볼 수 없게 되었다는 사실을 납득할 수 없었다. (…) 상처받은 채 늙어 가는 여인, 앞을 볼 수 없는 외로운 처지이다 보니 점점 공격적으로 변해 갔다. 여전히 불타는 듯한 성격의 소유자였고, 마음만 먹으면 욕도 얼마든지 할 수 있는 사람이었다."

조지 비들은 그녀의 마지막 나날들에 대해 자세하게 기록해 두었다. 그녀의 출신성분을 다시 한 번 확인하며 비들은 그녀가 성생활이 없었다는 점, 성격이 불같았고 현대미술에 대해 반감을 가지고 있었다는 점을 강조했다.

사회적으로 그녀는 끝까지 필라델피아의 새침한 미혼 여성으로 남았다. (…) 뉴욕에서 열린 자신의 전시회에 〔가족들이〕 오지 않는 것에 대해서는 절대 화를 풀지 않을 것이다. (…) 그녀의 도덕관 역시 삶의 방식만큼이나 변하지 않았다. (…) 〔그녀는〕 다른 사람들과는 다른 정신세계에서 살고 있었는데, 미친 듯이 화를 내는, 어떻게 해볼 수 없는 싸움꾼이었다. (…)

커샛 양의 정신세계는 균형이 잡혀 있지 않았으며, 그리 분석적이지도 않았다. (…) 〔그녀는〕 1900년 이후 일어난 일에 대해서는 거의 관심을 두지 않았는데 (…) 몇몇 이름이나 사조에 대해서는 듣기만 해도 화를 냈다.[10]

비들은 "커샛 양이 대단히 편협하고 호전적인 노처녀라는 인상을 주고

싶지는 않다"고 덧붙였지만, 그의 글에서는 그런 인상을 받지 않을 수 없을 것 같다.

커샛은 프랑스에서 55년을 살면서 미국에는 단 세 번, 1875년, 1898년, 그리고 1908년에 다녀왔을 뿐이다(이는 어느 정도는 배를 타고 여행하는 것을 무척 힘들어했기 때문이기도 하다). 미국 시민권은 계속 유지하고 있었지만, 반세기 넘게 국외에서 지내면서 한때 충만했던 애국심도 서서히 무너져 갔고, 결국에는 좋지 않은 감정만 남게 되었다. 그녀는 미국이 여전히 천박하고 주변적이라고 생각했으며, 프랑스에 온 미국 관광객은 무례하며, (특히 시카고의 벽화 사건 이후로) 미국이 자신을 제대로 인정해 주지 않는다고 느끼고 있었다.

당시는 기업들의 부패가 만연해 있던 시대였는데, 집안이 파산한 후 드가가 겪었던 것과 마찬가지로 커샛 역시 자신의 재산이 날아가지 않을까 두려워했다. 1906년 독점기업 타파에 앞장섰던 대통령 테디 루스벨트(커샛은 그를 벌레 보듯 했다)가 철도 업계를 공격하여 그의 오빠 알렉이 "개인적으로 석탄 업계에 지분을 가지고 있으면서, 철도 거래와 관련해 석탄 업계의 편의를 봐주고 리베이트를 챙긴 혐의"가 있다며 조사했다. 알렉은 자신을 방어하며 스캔들에 휘말리지는 않았지만, 그해 예순일곱의 나이로 사망하고 만다. 다음 해에는 〔헨리〕 해브마이어가 "세금이 부과되는 설탕의 무게를 속인 것이 발각된 후 (…) 주가 조작과 반트러스트법 위반 혐의가 더해져" 조사를 받게 되었다. 헨리도 정부와의 싸움에서 이겼지만 이내 사망했다. 커샛은 미국의 투박한 상업주의를 싫어했는데, 특히 그것이 감상주의의 탈을 쓰고 등장할 때 더욱 그랬다. 1913년 의회에서 어머

니의 날을 제정하려고 했을 때, 분개한 그녀는 "멍청한 발상이다. 의원 어머니들은 우선 아들의 막힌 귀부터 뚫어 줘야 할 것 같다"고 말했다.

커샛의 사교 생활은 가족과 가끔씩 찾아오는 미국 손님들에 한정되어 있었다. 그녀는 파리에 있는 미국 출신 화가는 일부러 피했는데, 비슷한 배경과 취향을 가진 사람이라고 해도 예외는 없었다. 휘슬러나 사전트, 소설가 헨리 제임스와 이디스 휘턴이 그런 사람들이었는데, 그녀는 특히 자신보다 더 잘나가는 화가, 혹은 더 위대하다고 여겨지는 화가들을 싫어해서 "휘슬러는 재주 좋은 사기꾼이며, 사전트는 광대에 불과하다"고 억지를 부리기도 했다. 현란한 기법으로 큰돈을 번 사전트를 역겨워했으며, "헨리 제임스를 별로 좋아하지 않았고 (…) 이디스 휘턴에 대해서는 작가로서 그다지 훌륭하다고 할 수 없으며 게다가 남편〔이디스 휘턴은 1913년 남편과 이혼한다〕은 졸부라고 놀렸다. 커샛은 그 사람들은 너무 '사회'만 생각한다고 느꼈다." 불행하게도 그녀가 그렇게 싫어했던 '사회'가 복수를 시작했고, 더 이상 돈이 될 만한 작품 제안이 들어오지 않았다. 헨리 제임스에 대한 경멸은 아마도 인상주의자 전시회에 대한 그의 밋밋한 평가에 대한 반감이었을 것이다. 1876년 그는 퉁명스러운 투로 "전시회에 참가한 화가들 중 일급 재능을 가진 사람은 보이지 않는다. 내게는 '인상주의자'들의 원칙 자체가 일급의 재능과는 어울리지 않는 것으로 생각된다"고 평했다.

문화적 소양은 물론 재능이 풍부했던 이디스 휘턴은 여러모로 커샛과 비슷한 점이 많아서, 두 사람은 자연스러운 동료가 될 수도 있었을 것이다. 두 여성 모두 예술에 대해 무관심하거나 적대적인, 보수적인 집안 출

신이었다. 어린 시절 평범한 외모의 두 소녀는 가족과 함께 유럽 대륙의 여러 나라를 옮겨 다니며 살았고, 가정교사에게서 유럽의 말과 문학을 배웠다. 두 사람 모두 출신성분이 좋고 부유한 여성에게 어울리는 우아한 옷을 입고 다녔고, 상당한 유산을 물려받아 파리 근교는 물론 리비에라에도 훌륭한 정원이 있는 저택을 소유할 수 있었다. 둘 다 개를 무척 좋아했고, 세기의 전환점에 등장한 자동차에 완전히 매료되었다. 제1차 세계대전 중에는 벨기에 이민을 적극적으로 도와주었고, 모두 무서울 정도로 위엄 있는 모습에 날카롭고 방어적인 태도를 보였다. 휘턴을 묘사한 글은 그대로 커샛에게도 적용될 수 있을 정도다. 아이리스 오리고는 휘턴에 대해 "우아하고 다부지며, 도자기처럼 단단하고 건조하다"고 했으며 케네스 클라크는 "다부진 여성이다. 대단히 지적이고 4개 국어에 능통해 상당한 독서량을 자랑하며, 재치 있고 자기 관리를 잘한다"고 평가했다.

커샛과 휘턴은 성장 환경뿐만 아니라 심리적인 면에서도 비슷한 점이 많았다. 두 사람 다 만성적인 신경쇠약에 시달렸고, 남자들에 대해서는 무관심하거나 무미건조하게 대했다. 휘턴의 전기작가에 따르면 그녀의 연인이었던 모턴 풀러턴 역시 (드가와 마찬가지로) "이상할 정도로 인간적인 면에 관심이 없었다. 그는 다른 사람들의 일에는 아무런 흥미를 느끼지 못했고, 깊이 알아보고 싶은 생각을 조금도 하지 않았다"고 한다. 커샛과 휘턴은 둘 다 개인적으로는 아주 엄격해 보였지만, 사실 겉으로 보이는 것처럼 딱딱한 사람들은 아니었다. 커샛은 화가 났을 때 상스러운 소리도 곧잘 하는 편이었고, 휘턴 역시 아버지와 딸의 근친상간을 생생하게 묘사한 포르노그래피 「베아트리스 팔매토Beatrice Palmato」를 쓰기도

했다. 두 사람 사이에 다른 점이 있다면—둘 다 아이는 없었지만—휘턴은 결혼을 했고 연인도 있었다는 것 정도다.

그렇다면 커샛은 왜 휘턴을 좋아하지 않았을까? 왜 커샛은 가슴을 파고드는 듯한 휘턴의 걸작 『기쁨의 집』을 프랑스의 고만고만한 대중 작가 폴 부르제의 작품과 비교했을까? 제임스와 휘턴의 친구이기도 했던 부르제는 그 역시 유한계급의 삶을 묘사한 작품을 남겼지만, 보수적인 가톨릭이나 왕정복고주의자에 우호적이었던 그의 윤리관은 두 사람과는 정반대였다. 1906년 루이진에게 쓴 편지에서 커샛은 휘턴의 소설을 아주 권위적인 어투로 비판했다. "말 그대로, 도무지 읽을 수가 없었어. 내가 싫어하는 부르제의 아류던걸. (…) 그런 사람들은 미국인이 아냐. 여자 주인공도 부르제가 만든 가짜거나 상황이 만들어 낸 인물일 뿐이야. 인물 묘사는 제임스를 흉내 낸 것 같은데 (…) 예술이라곤 할 수 없지. 미국에서나 여기서나 마찬가지야."[12] 커샛과 휘턴은 모두 똑같은 사회 계급을 묘사했는데, 종종 그 묘사가 대단히 예리했다. 하지만 커샛은 휘턴이 미국 상류층을 권위적인 모습으로 묘사하는 것이 마음에 들지 않았으며, 특히 자신의 친오빠나 친구였던 헨리 해브마이어 같은 사업계의 거물들을 좋지 않게 그렸기 때문에 싫어했다. 그러한 비판적인 묘사를 그녀 자신에 대한 공격으로 받아들였던 것이다.

드레퓌스 사건에서는 드레퓌스의 편을 들어준 커샛이었지만 유대인 일반에 대해서는 적대적이었고, 역시 미국 출신의 작가 거트루드 스타인도 싫어했다. 1911년에 쓴 편지에서(이 편지는 루이진이나 커샛의 다른 전기 작가는 인용하지 않았다) 그녀는 일부러 비아냥거리는 투로, 컬럼비아 대

학이 당시 반유대주의적인 총장이 재임 중임에도 불구하고 유대인 학생을 받기 시작했다는 사실에 대해 분개했다. 또한 그녀는 유명한 화학자였던 마리 퀴리가 콜레주 드 프랑스의 교수와 연애 중이라는 소문에 대해서도 넌지시 암시했다. "컬럼비아 대학이 최근에 유대인 대학이 되었다는 건 알고 있었니? (…) 니콜라스 머리 버틀러는 유대인 젊은이들은 옳고 그른 것을 분간할 수 없는 사람들이라고 하지 않았던가? 퀴리 부인도 폴란드 유대인이었지? 그러니까 그녀 역시 뭐가 옳고 뭐가 그른지 분간할 수 없는 게 분명해. 하긴 그런 것도 다 수 세기 동안 억압을 받아서 그렇게 된 거겠지만 말이야."

커샛과 스타인 사이에도 몇 가지 비슷한 점이 발견된다. 스타인도 펜실베이니아의 앨러게니시티에서 태어났으며, "어린 시절 잠깐 유럽에서 지낸 적이 있고 〔헨리 제임스의 형이자 그녀의 선생님이었던〕 윌리엄 제임스의 지적인 정신주의에 큰 영향을 받았다." 스타인의 전기작가에 따르면, 1908년 미국인 친구의 안내로 파리에 있던 스타인의 아파트를 방문하게 된 커샛은 그녀가 수집한 상당한 양의 현대미술품을 보게 되는데, 그 보헤미안적인 분위기에 대해 심술 난 과부처럼 민감한 반응을 보였다고 한다. "귀부인처럼 뻣뻣한 자세로 친구의 안내를 받으며 방들을 옮겨 다니며 거기 모인 사람들과 미술품을 살펴본 후 커샛은 친구를 향해 돌아서며 이렇게 말했다. '내 평생 이렇게 끔찍한 작품들이 한곳에 모여 있는 것을 본 적이 없네요. 이런 끔찍한 사람들이 함께 모여 있는 것도 처음입니다. 당장 돌아가고 싶어요.'"

5년 후, 자신 역시 영악한 사업가로서 인상주의자들의 그림 값이 쌀 때

그들의 작품을 사두었다는 사실을 망각한 채, 커샛은 조카에게 스타인의 재산을 과소평가하는 말을 했다. "스타인은 캘리포니아에 살던 유대인인데, 처음 파리에 올 때만 해도 가난하고 이름 없는 인물이었지. 그래도 아무짝에도 쓸모없는 유대인은 아니었던 모양이야. 그 사람들(스타인의 남동생 레오와 마이클)이 화실을 열고 마티스의 작품 가격이 아직 올라가기 전에 작품들을 좀 사놓았거든. 그때부터 무슨 진정한 예술애호가처럼 행동하지 뭐냐." 심지어 그들의 이사도라 던컨 스타일 옷차림새에 대해서는 잘하지 않던 위험한 농담까지 곁들여 가며 비꼬았다. "(마이클) 스타인은 샌들을 신은 채 사람을 마중하고, 그녀의 아내라는 여자는 무슨 천 쪼가리를 브로치로 잡아 준 것에 불과한 옷을 입고 있더구나. 조금만 틈이 벌어져도 그냥 이브가 될 판이야. 사실 정말 틈이 벌어지면 어쩌나 하는 호기심과 불안감에 혼이 났단다."[13] 커샛이 문화적 교양도 풍부하고 사교적인 스타인 가족을 싫어했던 것은, 그들이 유대인인 데다가 보헤미안처럼 살면서 피카소나 마티스처럼 혐오스러운 화가들의 작품을 좋아했기 때문이다.

커샛은 버넌 리라는 필명으로 활동했던 바이올릿 패짓과 (처음에는) 친하게 지냈다. 영국 출신의 소설가이자 예술평론가였던 버넌 리는 인생의 대부분을 이탈리아에서 지냈고, 휘슬러나 사전트, 헨리 제임스, 올더스 헉슬리와 친구였다. 커샛과 마찬가지로 그녀 역시 키가 크고 말랐으며 눈이 좋지 않았다. 그리고 거트루드 스타인처럼 레즈비언이었다. 레옹 에델은 리에 대해서 "얼굴이 각지고, 앞니가 살짝 튀어나왔으며 안경 너머로 사람을 뚫어지듯 쳐다보는 버릇이 있었다. 그녀는 문학에 조예가 깊은 것

처럼 행세하는, 전형적인 남자 같은 여자였다"라고 적었고, 제임스는 그녀의 예리하고 날카로운 지성을 이야기하며 "암고양이" 같은 여자라고 했다.

1895년 커샛의 집을 방문하고 스케치에 모델도 서준 후에 리는 날카로운 문장으로 그녀에 대해 묘사했다. 리 자신도 말이 적은 편은 아니었지만, 그녀는 커샛이 말을 너무 많이 하고, 그 와중에 자신의 태생적인 한계를 드러내 보인다고 했다. "커샛은 아주 친절하고 소탈했는데, 마치 자신을 잘 파악하고 있는 예술가와 열정적인 문학애호가의 모습을 섞어 놓은 것 같은 인물이었다. 그리고 어린아이처럼 말이 많은 미국 지방 출신 사람이었다." 그로부터 11년 후, 리가 레즈비언이라는 사실을 알고 한때 사이가 좋았던 그녀와 관계를 끊으려 했던 커샛은 루이진에게 다음과 같이 말한다. "누가 휘턴 부인이 이탈리아의 정원에 대해서 쓴 책[『이탈리아의 저택과 정원Italian Villas and Their Gardens』]을 보내왔는데, 책을 보니 버넌 리에게 바친다고 적혀 있더라고. 한때 우리 집에 들르곤 하던 여잔데, 앞으로는 그럴 일이 없을 거야."[14]

젊은 화가 시절, 당시로서는 가장 앞서 나가는 사람이었던 드가를 비롯한 인상주의자 모임에 대담하게 동참했던 커샛이지만, 세기의 전환기에 이르러서는 새로운 것은 무엇이든 반감을 가지고 대했다. 커샛의 입지가 서서히 줄어들면서, 그 빈자리에 사실주의에서 추상화까지 가장 급진적인 변화를 시도한 젊은 화가들이 들어와 서양미술사를 이어 갔다. 그녀는 새로운 여성 화가들의 작품—미국에서는 세실리아 보, 로메인 브룩스, 프랑스에서는 마리 로랑생 정도였다—은 아무런 가치도 없다고 생각했

다. 세잔이 유명해지면서 그의 영향력이 커지는 것에 대해서도 그녀는 도무지 이해할 수 없었다. 그녀는 모네의 후기 작품을 경멸했고, 그녀의 표현을 그대로 빌리면 마티스의 평범한 상상력과 미숙한 마무리를 싫어했으며, 야수파나 큐비즘에 대해서는 아무것도 몰랐다. 그리고 하층민들의 비참한 생활을 소재로 삼은 툴루즈 로트레크에 대해 강한 반감을 가지고 있었다. 친구의 말처럼, 그녀는 "그때까지도 19세기식 미국 숙녀"로 남아 있었던 셈이다. 현대 작가나 화가들을 모조리 싫어하다 보니, 찾아오는 젊은이라곤 지루하거나 끔찍한 사람들뿐이었다.

그녀가 신경쇠약에서 겨우 벗어날 무렵인 1914년 8월 제1차 세계대전이 발발했다. 그 후 그녀는 심각한 안질환을 앓았고, 화가로서의 삶도 그것으로 끝이었다. 독일 시민이었던 가정부 마틸드는 강제징집을 피하기 위해 이탈리아로 갈 수밖에 없었고, 가지고 있던 말과 마차까지 프랑스 군대에 징발되었다. 그녀는 교외의 저택에 감금된 것이나 다름없는 처지였지만, 그럼에도 불구하고 브르타뉴의 디나르 지역으로 피난 온 벨기에 난민들을 도와주며 나름대로 자신이 할 일을 해나갔다.

커샛이 백내장에 걸린 후 서서히 시력을 잃어 가는 과정은 드가가 앞을 볼 수 없게 되는 과정과 놀랍도록 비슷했다. 1915년 9월 그녀는 처음으로 백내장 수술을 받았고, 그 후로는 늘 시력을 다시 회복할 수 없을 거라는 생각에 불안해하며 지냈다. 2년 후, 점점 더 엄습하는 어둠에 직면한 커샛은 "나는 아주 외롭게 지낼 것이다. 시력이 점점 더 나빠지는데 수술을 해도 별로 나아지지 않고 있다. 두 번째 백내장도 거의 흡수된 상태라는데, 시력을 다시 찾을 수 있을지 의심스럽다"고 탄식했다. 1918년 르네 짐펠

이 그라스에 있는 커샛을 방문했을 때, 그녀는 거의 맹인이 되어 있었다. 모델을 더듬으며 조각을 했던 드가와 마찬가지로, 그녀 역시 그렇게 좋아했던 그림의 소재를 쓰다듬어 볼 수 있을 뿐이었다. "햇빛을 아주 좋아하고, 그 아래에서 아주 아름다운 작품들을 남겼던 화가가 더 이상 그 빛을 느낄 수가 없었다. (…) 나뭇가지 사이의 새집처럼 산 중턱에 자리 잡은 그 매혹적인 저택에서 살면서 (…) 그저 양손으로 우리 아이들의 머리를 잡고 자기 얼굴을 갖다 대 들여다보며 '너희들을 그릴 수만 있다면 얼마나 좋을까?'라고 말했다."

1919년 가을까지 그녀는 모두 다섯 번의 백내장 수술을 받았고, 그때마다 희망과 쓸쓸한 실망이 반복되었다. 이제 커다란 글씨도 읽기 힘들었고, 다음 해에는 그나마 남아 있는 시력에 도움이 되게 두꺼운 안경을 써야만 했다. 1925년이 되자, 왼쪽 눈은 겨우 빛만 구분할 수 있었고, 오른쪽 눈으로도 시계 정도만 읽을 수 있을 만큼 시력이 악화되었다. 그해에 다시 커샛을 만난 조지 비들은 "완전히 눈이 멀어 버린 그녀가 녹색 침대 위에 누워 있었다. (…) 몸이 너무 야위었고 (…) 가끔씩 기억도 가물가물했다"[15]며 그녀의 비참한 상태를 기록했다.

거의 맹인이나 다름없게 되어 버린 말년의 커샛은 가장 가까웠던 친구와도 싸웠다. 1923년 마틸드는 못보던 동판 스물다섯 개를 집 안에서 찾아냈다. 동판의 상태를 직접 확인할 수 없었던 커샛은 두 명의 동료에게 물어보았고, 동료들은 이전에 프린트된 적이 없는 동판이라고 확인해 주었다. 그래서 커샛은 그 동판을 뉴욕에 있는 루이진에게 보냈고, 루이진은 당시 메트로폴리탄 미술관의 판화 담당자였던 윌리엄 아이빈스에게

보여 주었다. 아이빈스는 그 동판들이 오래전에 프린트되었으며, 이미 여러 미술관에 팔려 나간 상태라고 말했다. 전문가인 아이비스와 같은 생각이었던 루이진은 마틸드와 프랑스인 친구들을 비난하며 "동판들을 새로운 작품으로 홍보할 수는 없다"고 전했고, 자존심이 상한 커샛은 사실보다는 자신의 위신이 더 중요하다고 생각했는지 루이진에게 불같이 화를 내고 말았다.

1924년 1월이 될 때까지 화를 삭이지 못한 커샛은 뒤랑에게 "아이빈스 씨는 제 드라이포인트 작품들을 전시할 생각이 없나 봅니다. 그 사람의 낮은 눈으로 보기에는 그 동판들이 낡은 거라고 하네요. 해브마이어는 그런 말을 듣고도 [나를 방어해 주지 않고] 가만히 있었답니다. 그의 생각에 동의를 했단 말이에요! (…) 친구를 그런 식으로 대하면 안 되죠." 아무 잘못도 없는 아이빈스에 대해 온갖 험담을 늘어놓으며 그녀는 한 치도 양보하지 않았다. "바가지를 씌우거나 속이려 했다는 오해를 사는 것은 즐거운 일이 아니지요. 심지어 불쌍한 마틸드까지 오해를 사고 있단 말입니다. 내 평생 바가지를 씌우려 했다는 오해를 받는 것은 처음입니다. 그리고 다시 말하지만, 그 동판들은 절대 프린트된 적이 없습니다." 결국 커샛은 잘못이 없는 루이진을 욕하며 그렇게 오랫동안 유지해 온 우정을 등지고 말았다. "이번 일에서 해브마이어 여사도 경멸받아 마땅한 짓을 했습니다. (…) 마틸드가 제 명예를 지켜 주려고 그렇게 대답했을 거라고 하더군요. 제가 사기꾼이 아니라는 것을 증명하려고 말입니다. 그걸 용서할 수가 없어요. 제 명예는 제가 알아서 지킬 테니 본인의 명예나 신경 쓰라고 해주었습니다. 불쌍한 여자 같으니, 무슨 말이나 행동을 기대할 수 있

겠습니까? 그동안은 정치인이나 기자, 연설가였는지 모르겠지만, 이제는 아무것도 아닙니다."

죽는 날까지 직접 편지를 쓰려고 시도했던 커샛은 팔십대가 되어서도 육체적으로나 정신적으로나 아무 문제가 없었지만, 나이가 들수록 더욱 더 혼자가 되었다. 앞을 거의 못보게 되면서 그림을 그리거나 책을 읽을 수 없게 되었을 뿐만 아니라 항상 안절부절못하고 남을 의심하기 시작했다. 다른 사람과 단절된 상태에서 자기 속으로만 파고들면서는 주로 기억을 회상하며 시간을 보냈다고 한다. 충실한 마틸드의 보살핌을 받으며 살던 그녀는 1926년 6월 14일 당뇨병에 따른 합병 증세로 사망했다.

젊은 시절의 마네와 모리조, 드가, 커샛은 모두 자신들의 삶을 예술에 바치기로 결심했지만, 각자에게 성공이 의미하는 바는 달랐다. 마네는 평생 동안 재정적으로는 성공을 거두지 못했지만 동료들의 존경을 받았다. 자신의 천재성을 믿었던 그는 줄곧 평론가들의 호평을 받고 유명해지기를 바랐다. 드가는 작품을 반복해서 그리며 새롭게 창조하는 것, 그렇게 완벽에 이를 때까지 다시 작업할 수 있는 자유를 즐겼다. 그에게 비평가들의 의견은 전혀 중요하지 않았고, 돈은 작품 수집을 위해서만 필요한 것이었다. 모리조와 커샛은 남성들의 전유물로 여겨지던 직업에 뛰어드는 용기를 가지고 있었지만, 그들의 선택을 정당화하기 위해 팔리는 작품을 그려야만 했다. 그리고 그들의 창조적인 에너지도 화가로서의 작업과 집안일 사이에서 소진되고 말았다.

네 화가의 활발한 유대와 서로에 대한 지원은 서로를 지탱시키며 예술적인 발전으로 이어졌다. 평생 동안 적으로 지냈던 앵그르와 들라크루아

와 달리, 마네와 드가는 종종 극단적인 감정에 휩쓸리기도 했지만 지도자가 되거나 특권을 얻기 위해 경쟁하기보다는 서로에게 긍정적인 자극을 주는 사이였다. 마네는 드가에게 "우리 모두의 이름으로 당신에게 영광의 메달과 함께 한없는 찬사를 보내는 바입니다"라고 진심을 담아 이야기했고, 마네의 사망 이후 드가는 "그는 우리가 생각했던 것보다 훨씬 더 위대했다"[16]는 것을 깨달았다. 당시 사람들은 이 거장들의 작품이 천박하고 말이 안 된다고 생각했다. 이제 우리는 그 인상주의 작품의 가치를 인정하고, 그것들이 아주 깊이 있고 아름다운 작품임을 안다. 하지만 그런 작품들은 모두 마네와 드가라는 두 대가와 그들의 제자 모리조, 커샛의 감정적이고 지적인 노력을 통해 이루어진 것이다.

# 그림보다 재미있는 화가의 삶

제프리 마이어스의 『인상주의자 연인들』은 인상주의 초기에 활동했던 화가들 네 명의 삶을 다룬 글이다. 너무나 유명한 마네와 드가, 그 둘에 비해 상대적으로 덜 알려졌던 두 명의 여류화가 모리조와 커샛. 그들은 때로 싸우기도 하고, 때로 친밀한 관계로 발전하기도 했으며, 평생을 따라다닌 억압과 긴장에 시달리며 작업 활동을 했다. 마네의 경우 그 억압은 가족 내의 도덕적 비밀과 주류 화단의 무심함이었고, 드가의 경우는 장남으로서 짊어져야 했던 집안 문제와 완벽한 예술에 대한 압박이었으며, 모리조의 경우는 부르주아 여성의 안정적 삶과 예술가로서의 고뇌 사이의 갈등이었고, 커샛의 경우는 이방인으로서의 외로움과 미숙했던 인간관계였다. 거기에다 모리조와 커샛은 남성 중심의 화단에서 알게 모르게 드러났을 여성 화가에 대한 편견과도 맞서 싸워야 했다.

이 책에서 보여 주는 예술가들의 삶은 우리가 '예술가' 하면 떠올리는

'신비한 모습'과는 거리가 멀뿐더러, 오히려 그들의 작품이 보여 주는 화려한 색조에서 간혹 어두웠던 삶의 흔적을 찾게 한다. 이 책의 장점이 바로 여기에 있다. 예술가의 삶, 늘 화려하지만은 않았던 그들의 일상과 그때 그때의 감정들을 있는 그대로 보여 줌으로써, 그들의 작품에서 새로운 의미를 보게 하는 것. 그리하여 궁극적으로는 예술이 일상생활에서 멀리 있는 것이 아님을 알게 해주는 것이다. 마네의 아내가 아버지의 정부였을지도 모른다는 것을 생각하며 보는 〈오귀스트 마네 부부의 초상〉이 그 사실을 모르는 상태에서 보는 그림과 같은 의미로 다가올 리 없다. 또한 모리조가 정말 사랑했던 사람이 남편의 형인 에두아르 마네라는 사실을 알고 나면, 그녀가 그린 남편과 아이 그림에 숨겨져 있는 애절함을 놓칠 수 없을 것이다.

제프리 마이어스는 작가나 화가의 전기로 유명한데, 그가 쓴 전기만 해도 30권이 넘는다. 한 분야에서 자신만의 입지를 굳힌 사람의 글쓰기에서 보이는 전문성이나 노련함은 이 책에서도 확인할 수 있다. 저자가 직접 밝히고 있듯이, 이 책은 네 화가의 작품에 대한 전문적인 미술비평이 아니다. 저자는 그저 그들의 '삶'이 궁금했을 뿐이며, 그 궁금증을 좇아 시시콜콜한 부분들까지 모조리 찾아내었고, 거기에 문학 전공자다운 해석을 덧붙이고 있다. 인상주의 작품을 좋아하는 사람이라면 자신이 좋아하는 작품의 새로운 의미를 볼 수 있을 것이고, 평소 그림을 잘 모르던 독자라도 그들의 삶 자체에서 흥미를 느낄 수 있을 것이다. 전문적인 미술비평은 아니지만, 화가들의 삶 자체에 대한 관심을 끝까지 밀고 나간 책이

없을 이유도 없다. 어떤 그림을 이해하는 데 있어, 그 그림을 그린 화가의 삶이 어땠는지를 꼭 알아야 하는 것은 아니지만, 전기적 해석이 새롭게 밝혀 주는 부분도 분명 있으며, 그렇게 열린 새로운 해석이 작품의 의미를 더욱 깊고 풍성하게 해주는 것도 사실이다. 나아가 하나의 작품에서 그 작가의 삶을 보는 일에 익숙해진 독자가 다른 작품에서도 그러한 시도를 해볼 수 있다면, 이 책은 맡은 바 소임을 다하게 되는 것이라고 할 수 있을 것이다.

예술가는 특별한 사람이 아니라 평범한 사람들과 마찬가지로 싸우고, 사랑하고, 고민하고, 아파하는 사람이라는 점을 독자들이 알아줬으면 하는 바람이다. 점점 더 황폐해지고 있는 현대 사회에서 그러한 인식이 예술을 좀더 가깝게 느낄 수 있게 해준다면, 그래서 독자들의 삶이 황량하지만은 않고, 좀더 풍성하고 다양해질 수 있다면, 역자로서는 더 이상 바랄 게 없겠다.

### 책머리에

1. Monet, in Françoise Cachin and Charles Moffett, *Manet, 1832-1833*(New York: Metropolitan Museum of Art, 1983), p.31; Robert Hebert, *Impressionism: Art, Leisure, and Parisian Society*(New Haven, 1988), p.48.

### 에두아르 마네

### 파리 거리의 장난꾸러기

1. Zola, in Georges Bataille, *Manet*, trans. Austryn Wainhouse and James Emmons(New York, 1955), p.22; Silvestre, in *The Impressionists at First Hand*, ed. Bernard Denvir(London, 1987), pp.71-72; Proust in John Richardson, *Manet*(London, 1982), p.8; Zola, in Theodore Reff, *Manet and Modern Paris*(Chicago, 1982), p.13.

2. Theodore Duret, *Manet and the French Impressionists*, trans. J. E. Crawford Flitch(London, 1912), p.16; René Gimpel, *Diary of an Art Dealer*, trans. John Rosenberg(New York, 1966), p.221; Alexis, in Otto Friedrich, *Olympia: Paris in the Age of Manet*(New York, 1992), p.23; Pierre Schneider, *The World of Manet, 1832-1883*(New York, 1967), p.142.

3. Schneider, *World of Manet*, p.14; *Portrait of Manet by Himself and His Contemporaries*, ed. Pierre Courthion and Pierre Cailler, trans. Michael Ross(1953; New York, 1960), p. 37; Schneider, *World of Manet*, p.14;

*Portrait of Manet*, p.37.

4. Richardson, *Manet*, p.6; Claude Pichois, *Baudelaire*, trans. Graham Robb(London, 1989), p.1; Nancy Locke, *Manet and the Family Romance*(Princeton, 2001), p.45; Schneider, *World of Manet*, p.13.

5. *Manet by Himself*, ed. Juliet Wilson-Bareau(London, 1991), pp. 18-19, 25. 해군 제복을 입은 채 놀랍도록 찡그린 얼굴을 하고 있는 열여섯 살의 마네 사진은 Ronald Pickvance, *Manet*(Marligny, Switzerland: Fondation Pierre Gianadda, 1996), p.13를 보라.

6. E. Bradford Burns, *A History of Brazil*, 3rd ed. (New York, 1993), pp. 146; 143; *Manet by Himself*, pp. 24; 20; Ambroise Vollard, *Recollections of a Picture Dealer*, trans. Violet Macdonald(1936; New York, 1978), pp. 150-151.

7. *Portrait of Manet*, p.39; *Manet: A Retrospective*, ed. T. A. Gronberg(New York, 1988), p.47; *Portrait of Manet*, p.3.

8. Couture, in Beth Brombert, *Edouard Manet: Rebel in a Frock Coat* (Boston, 1996), p.47; Albert Boime, "Thomas Couture and the Evolution of Painting in Nineteenth Century France," *Art Bulletin*, 51 (March 1969), 48; Peter Gay, *Art and Act: On Causes in History — Manet, Gropius, Mondrian*(New York, 1976), pp.76-77.

9. Couture, in Jacques Lethève, *Daily Life of French Artists in the Nineteenth Century*, trans. Hilary Paddon(London, 1972), p.64; *Manet: Retrospective*, p.60; Antonin Proust, *Edouard Manet: Souvenirs*(Paris, 1913), p.24.

10. *Portrait of Manet*, p.40. 마네가 몽마르트르에서 보았다는 시체들은, 1871년 처형당한 후 좁은 관에 처박힌 코뮌주의자들의 시체 사진에 보이는 시체들과 비슷하다(Reff, *Manet and Modern Paris*, p.225를 보라).

## 가족의 비밀

1. Léon Lagrange, in Anne Coffin Hanson, *Manet and the Modern Tradition* (New Haven, 1979), p.76; Richard Wollheim, *Painting as an Art* (Princeton, 1987), pp.176, 155

2. Charles Baudelaire, *Selected Letters*, trans. and ed. Rosemary Lloyd (Chicago, 1986), p.197; De Nittis, in Brombert, *Edouard Manet*, p.97; *Portrait of Manet*, p.49n; Jeffrey Meyers, *Joseph Conrad: A Biography* (New York, 1991), p.144.

3. Roger De Lage, "Mon bien-aimé Edouard," *Emmanuel Chabrier*(Paris, 1999), p.141; *Manet by Himself*, p.63; Vollard, *Recollection*, p.154; *Manet by Himself*, p.13.

4. Susan Locke, in *Manet's "Le Déjeuner sur l'herbe*," ed. Paul Hayes Tucker(Cambridge, England, 1998), p.135; "Letters of Edouard Manet to His Wife during the Siege of Paris, 1870-71," ed. and trans. Mina Curtiss, *Apollo*, 113(June 1981), 379; Eugénie Manet, in Brombert, *Edouard Manet*, pp. 261, 83.

5. Tabarant, in Brombert, *Edouard Manet*, p.211; Schneider, *World of Manet*, p.67.

## 상습범

1. Juliet Wilson-Bareau, *Manet, Monet and the Gare Saint-Lazare*(New York, 1998), p.19; Alan Krell, *Manet and the Painters of Contemporary Life*(London, 1996), p.148; T. J. Clark, *The Painting of Modern Life* (Princeton, 1984), p.38.

2. Carol Osborne, in *Impressionism in Perspective*, ed. Barbara White (Englewood Cliffs, N. J., 1978), p.132; Lethève, *Daily Life of French Artists*, p. 139.

3. Duret, *Manet and the French Impressionists*, p.68; Gay, *Art and Act*, p.52; Stéphane Mallarmé, in Richardson, *Manet*, p.10; Model and Manet, in Schneider, *World of Manet*, p.63.

4. Manet, in Wilson-Bareau, *Manet, Monet and the Gare Saint-Lazare*, p.182; *Manet by Himself*, p.169.

5. Critic, in Bataille, *Manet*, p.72; M. Proth, in Brombert, *Edouard Manet*, p.353.

6. *Portrait of Manet*, p.54; Tabarant, in Pierre Courthion, *Manet* (New York, 1961), p.72; Duret, in George Mauner, with Henri Loyrette, *Manet: The Still Life Paintings* (New York, 2000), p.159; du Camp, in Kathleen Adler, *Manet* (Oxford, 1986), p.48.

7. Richardson, *Manet*, p.42; Cachin, *Manet*, pp.165-166; Anita Brookner, *The Genius of the Future* (London, 1971), p.99.

8. *The Career of the Alabama, 1862-1864* (1864; New York: Abbott, 1908), p.26; Duret, *Manet and the French Impressionists*, p.74; Cassatt, in Louise Havemeyer, *Sixteen to Sixty: Memoirs of a Collector* (1930; New York: Ursus, 1993), p.223.

9. Frederick Edge, *An Englishman's View of the Battle Between the Alabama and the Kearsarge* (1864; New York: Abbott, 1908), p.5; William Fowler, *Under Two Flags: The American Navy in the Civil War* (New York, 1990), pp.292-293; Philip Nord, "Manet and Radical Politics," *Journal of Interdisciplinary History*, 19(Winter 1969), 455.

10. Cachin, *Manet*, p.219; Madlyn Millner Kahr, *Dutch Painting in the*

Seventeenth Century(New York, 1978), p.233.

또한 Willem van de Velde, *Strong Breeze*(1658, London: National
Gallery), and Jacob van Ruisdael, *Rough Sea*(1660, Boston: Museum
of Fine Arts), in Wolfgang Stechow, *Dutch Landscape Painting in the
Seventeenth Century*(New York, 1980); and Willem van de Velde,
*Ships Near the Coast*(1658, London: National Gallery), and Hendrick
Vroom, *Fight with an English Battleship*(1644, Amsterdam:
Netherlands Historical Maritime Museum), in Laurens Bols, *Die
Holländische Marinemalerei Des 17. Jahrhunderts*(Braunschweig:
Klinkhard und Bierman, 1973)를 보라.

## 자극적인 몸

1. *Manet by Himself*, p.23; Edgar Degas, *Letters*, ed. Marcel Guerin, trans.
   Marguerite Kay(Oxford: Cassirer, 1947), p.21; Krell, *Manet*, p.60;
   Valéry, in Cachin, *Manet*, pp.174-175; Kenneth Clark, *The Nude*(1956;
   New York: Anchor, 1959), pp.224-225.

2. Charles Baudelaire, "The Cat," *Baudelaire*, ed. Francis Scarfe(London:
   Penguin, 1961), pp.50-51; Baudelaire, in Jeffrey Meyers, *Edgar Allan
   Poe: His Life and Legacy*(New York, 1992), p.268; Charles Baudelaire,
   "Jewels," *Flowers of Evil*, ed. Jackson Mathews(New York, 1958), p.23;
   Theodore Reff, *Manet: Olympia*(New York, 1977), p.89.

3. Pichois, *Baudelaire*, pp.233, 81, 190; Proust, *Edouard Manet*, p.39. In "In
   Praise of Make-Up," *Flowers of Evil and Other Works*, ed. Wallace
   Fowlic(New York: Bantam, 1964), p.205, 보들레르는 자신의 기이한 화장
   취미를 다음과 같이 정당화했다. "검은 선은 표정에 깊이와 낯선 분위기를 더

해 주며, 특히 눈이 마치 무한함을 향해 열린 창처럼 보이는 효과를 준다. 튀어나온 광대뼈를 더욱 강조해 주는 붉은색은 눈빛을 더욱 밝게 해주고 아름다운 얼굴을 돋보이게 한다. (…) 여성 성직자들의 신비한 열정도 거기에서 비롯된다."

4. Baudelaire, "The Rope," *Flowers of Evil*, ed. Fowlie, pp. 143, 145; Pichois, *Baudelaire*, p.102; Joanna Richardson, *Baudelaire*(New York, 1994), p.75; Baudelaire, *Selected Letters*, p.49; Pichois, *Baudelaire*, p.285(Louis Veuillot was a Catholic writer and polemicist; Cachin, *Manet*, p.97.

5. Charles Baudelaire, "Peintres et Aqua-Fortistes," *Oeuvres Complètes*, ed. Jacques Crepet(Paris, 1925), 2:112-113; *Manet by Himself*, p.33; Baudelaire, in George Heard Hamilton, *Manet and His Critics*(1954; New York, 1969), p.36; Berthe Morisot, *Correspondence*, ed. Denis Rouart, trans. Betty Hubbard(1957; Mt, Kisco, N.Y.: Moyer Bell, 1986), p.31; Baudelaire, *Selected Letters*, p.203.

6. Denvir, *Impressionists at First Hand*, pp.124; 72; *Manet by Himself*, p.304; Proust, *Edouard Manet*, p.122; Renoir, in Cachin, *Manet*, p.17.

7. Théophile Gautier, *Wanderings in Spain*(1845; London, 1853), p.115; Jeffrey Meyers, *Somerset Maugham: A Life*(New York, 2004), p.45; Duret, *Manet and the Impressionists*, p.41; *Manet by Himself*, p.36.

8. Gautier, *Wanderings in Spain*, pp.59, 69, 66-67, 71-72; *Manet by Himself*, pp.37, 36.

9. *Manet by Himself*, pp.27, 36; Vollard, *Recollections*, p.153.

10. Emile Zola, "Edouard Manet," *Mes Haines*(My Aversions), (Paris, 1907), pp.293, 295-296.

11. *Manet by Himself*, p.42; Zola, in Courthion, *Manet*, p.96; Zola, in Reff, *Manet: Olympia*, p.25.

12. Lethève, *Daily Life of French Artists*, p.153; Manet, in Elizabeth Holt, ed., *From the Classicists to the Impressionists*(New York: Anchor, 1963), p.369; Marcel Proust, *Remembrance of Things Past*, trans. C. K. Scott Moncrieff(1913-27; New York, 1934), 1:1089.

13. Meredith Strang, "Napoleon III: The Fatal Foreign Policy," *Edouard Manet and "The Execution of Maximilian,"* ed. Kermit Champa(Providence, R.I., 1981), pp.90, 96, 98.

14. H. Montgomery Hyde, *Mexican Empire: The History of Maximilian and Carlota of Mexico*(London, 1946), p.292; Champa, *Manet and "The Execution of Maximilian,"* p.12.

    마네가 당시의 사진들을 어떻게 이용했는지에 대한 초창기 설명은 Max Liebermann, "Ein Beitrag zur Arbeitsweise Manets"("A Contribution to Manet's Method of Work"), *Kunst und Kunstler*, 8(1910), 483-488를 보라.

    1922년 11월, 몸이 심하게 아픈 상태에서(메히아와 마찬가지로) 처형을 당했던 그리스 왕당파 장관들의 죽음을 묘사한 헤밍웨이의 글 역시 객관적인 묘사와 함께 희생자에 대한 연민을 담고 있다. "아침 6시 30분경에 벽 앞에 선 여섯 명의 내각 장관들을 향해 총이 발사되었다. (…) 그중 한 명은 장티푸스를 앓고 있었다. 병사들이 계단으로 그를 끌어내렸고 (…) 벽 앞에 세워두기도 힘들 정도였다. (…) 벽 앞에 선 나머지 다섯 명은 아무 말이 없었다. 결국 장교는 그를 세우는 일은 불가능하다고 판단했다. 일제 사격이 있을 때 그 장교는 아래쪽에서 물에 발을 담그고 있었다." Ernest Hemingway, *Short Stories*(1923; New York, 1938), p.127.

15. Gautier, *Wanderings in Spain*, p.97.

16. Schneider, *World of Manet*, p.135; *Portrait of Manet*, p.66n; John Rewald, *The History of Impressionism*(New York, 1946), p.170; *Manet by*

*Himself,* p.51.

## 쥐를 잡아먹으며

1. Gustave Flaubert, *Letters,* ed. and trans. Francis Steegmuller(1953; New York: Vintage,1967), p.226; *Manet by Himself,* pp.55, 57; Alistair Horne, *The Fall of Paris: The Siege and the Commune, 1870-1871,* 2nd ed.(London: Penguin, 1981), pp.277, 127.

2. *Manet by Himself,* pp.59, 57, 62, 64; Horne, *Fall of Paris,* p.305.

3. *Manet by Himself,* p.160; "Les Lettres de Manet à Bracquemond," ed. Jean-Paul Bouillon, *Gazette des Beaux-Arts,* 101(avril 1983), 151; Horne, *Fall of Paris,* pp.453, 499.

4. Philip Nord, *Impressionists and Politics: Art and Democracy in the Nineteenth Century*(London, 2000), p.43; Nord, "Manet and Radical Politics," pp.453, 468, 471; Reff, *Manet and Modern Paris,* p.204.

5. Lethève, *Daily Life of French Artists,* p.163; Duret, *Manet and the French Impressionists,* p.85; *Manet by Himself,* pp.303, 183; Camille Pissarro, *Letters to His Son Lucien,* ed. John Rewald, trans. Lionel Abel(1943; Boston, 2002), p.50; Bazille, in Jean Renoir, *Renoir: My Father,* trans. Randolph and Dorothy Weaver(Boston, 1962), p.106.

6. Wilson-Bareau, *Manet, Monet and the Gare Saint-Lazare,* p.131; Albert Boime, *Art and the French Commune: Imagining Paris After War and Revolution*(Princeton, 1995), p.87; Linda Nochlin, "Manet's *Masked Ball at the Opéra," The Politics of Vision: Essays on Nineteenth-Century Art and Society*(New York, 1989), pp.86-87, 76; Wollheim, *Painting as an Art,* pp.156-157.

7. Henri de Régnier, in Cachin, *Manet*, p.378; Gordon Millan, *The Life of Stéphane Mallarmé*(New York, 1994), p.198; Mallarmé, in Wilson-Bareau, *Manet, Monet and the Gare Saint-Lazare*, p.23.

8. Mallarmé, in Hamilton, *Manet and His Critics*, p.183; Mallarmé, in Charles Moffett, ed. *The New Painting: Impressionism, 1874-1886*(San Francisco: Fine Arts Museum, 1986), pp.30, 29. 말라르메의 설명은 콘래드의 『로드 짐*Lord Jim*』(1900; New York: Modern Library, 1931), p.214 에서 스타인이 짐에게 해주는 유명한 충고와 놀랍도록 비슷하다. "방법은 뭐냐 하면 파괴적인 요소에 자신을 던져 넣는 거지. 물속에서 온 힘을 다해 손발을 놀리다 보면 바다가, 깊은 바다가 너를 띄워 줄 거야."

9. Millan, *Life of Mallarmé*, p.215; Junius, in Krell, *Manet*, p.174; Proust, in Gronberg, *Manet: Retrospective*, p.162.

10. Dante Gabriel Rossetti, *Letters*, ed. Oswald Doughty and John Robert Wahl(Oxford, 1965-67), 2:527; Jan Marsh, *Dante Gabriel Rossetti: Painter and Poet*(London, 1999), p.287. 스웨덴 극작가 아우구스트 스트린드베리는 1876년 파리의 뒤랑 뤼엘 미술관을 방문한 후 폴 고갱에게 쓴 편지에서 로세티보다 더욱 열정적인 모습을 보였다. "몇몇 놀라운 작품을 봤는데, 대부분의 작품에 모네 혹은 마네의 서명이 붙어 있더군요." Paul Gauguin, *Intimate Journals*, trans. Van Wyck Brooks(1921; New York, 1936), p.45.

11. Lethève, *Daily Life of French Artists*, p.76; George Moore, *Modern Painting*(New York, 1894), pp.30-31; W. B. Yeats, *Autobiography* (1936; New York: Anchor, 1958) pp.270-271; Manet in Douglas Cooper, "George Moore and Modern Art," *Horizon*, 11(February 1945), 120.

12. *Manet by Himself*, p.184; Joseph Hone, *The Life of George Moore*(London,

1936), p.306; Walter Sickert, *A Free House! or the Artist as Craftsman*, ed. Osbert Sitwell(London, 1947), p.44.

## 절대적 고문

1. Morisot, *Correspondence*, p.70; Alice Bullard, *Exile to Paradise: Savagery and Civilization in Paris and the South Pacific, 1790-1900*(Stanford, 2000), pp.122, 124-125; Alan Bowness, "Manet and Mallarmé," *Philadelphia Museum Bulletin*, 62(April 1967), 217. 죄수들의 식민지와 그들의 탈출에 대한 설명은 Henri de Rochefort, *The Adventures of My Life*, trans. E. W. Smith(London 1896), 2:80-117를 보라. 얀 포셸리스의 〈강풍 속의 항구의 배들*Estuary Ships in a Strong Wind*〉(Rotterdam: Boymans Museum)에서 사람들 사이에서 일어선 채 키를 잡고 있는 인물 — 그 역시 관람객 쪽을 보고 있다 — 은 마네의 작품에 모델이 되었음이 분명하다.

2. Proust, in Brombert, *Edouard Manet*, p.433; Huysmans, in Cachin, *Manet*, p.473; Vladimir Nabokov, *Pale Fire*(1962; New York: Vintage, 1989), p.234.

3. Merleau-Ponty, in Irina Antonova, *Old Masters, Impressionists, and Moderns: French Masterworks from the State Pushkin Museum, Moscow*(New Haven, 2002), p.194; Krell, *Manet*, p.198.

4. Roger Shattuck, "Stages on Art's Way," *New Republic*, 216(February 3, 1997). p.49; Enid Starkie, *Baudelaire*(New York, 1958), p.422; Richardson, Manet, p.21. 마틴 에이미스는 『돈*Money*』(London: Penguin, 1986, p.305)에서 정확하지는 않지만 이 작품에 대해 생생하게 묘사했다. "이렇듯 비 오는 오후면 에두아르 마네도 우리 편이다. 그가 제일 먼저 한 일은 나를 파리로 데려가는 것이었다. 스트립쇼나 서커스를 하는 술집에서 일하는 그

소녀, 부드러우면서도 누군가에게 이용당하는 듯한 그녀의 표정, 아직 따지 않은 샴페인 병들, 두꺼운 유리그릇에 담긴 오렌지, 그리고 그녀 뒤로 저 멀리서 보이는 상류사회의 미친 인간들의 무리."

5.  Millan, *Life of Mallarmé*, p.236; Adrian Frazier, *George Moore, 1852-1933*(New Haven, 2000), p.58; *Manet by Himself*, p.179; Cachin, *Manet*, p.434.

6.  *Manet by Himself*, p.247; Ernest-Pierre Prins, in Friedrich, *Olympia*, p.292; Pichois, *Baudelaire*, p.99; Manet, in Brombert, *Edouard Manet*, p.451. 운동실조증의 증상에 대해서는 Kenneth Tyler and Joseph Martin, *Infectious Diseases of the Central Nervous System*(Philadelphia: F. A. Davis, 1993), pp.243-245를 보라.

7.  맥각 중독의 증상에 대해서는 J. M. Massey and E. W. Massey, "Ergot, the 'Jerks,' and Revivals," *Clinical Neuropharmacology*, 7(1984), 99-105; Mme. Manet, in Brombert, *Edouard Manet*, pp.451-452; Degas, *Letters*, p.73를 보라.

8.  *Le Figaro*, in *Portrait of Manet*, p.102; Schneider, *World of Manet*, p.175; Monet, in Gimpel, *Diary of an Art Dealer*, p.314; Nigel Gosling, *Nadar*(London, 1976), p.188; *Portrait of Manet*, p.103.

9.  Manet, in Krell, *Manet*, p.197; Pissarro, *Letters*, p.50; Régnier, in Millan, *Life of Mallarmé*, p.245; Proust, in Belinda Thompson, *Impressionism: Origins, Practice, Reception*(London, 2000), p.246.

10. Victorine, in Friedrich, *Olympia*, p.302; Julie Manet, *Journal, 1893-1899: Su jeunesse parmi les peintres impressionistes et les hommes des lettres* (Paris, 1979), p.216; Signac, in Cachin, *Manet*, p.20.

## 베르트 모리조

친절한 메두사

1. Margaret Shennan, *Berthe Morisot: The First Lady of Impressionism* (Stroud, England: Sutton, 1996), pp.30-31; Tiburce, in Anne Higonnet, *Berthe Morisot*(Berkeley, 1995). p.12; Morisot, *Correspondence*, p.19; Shennan, *Berthe Morisot*, p.126.

2. Duret, in Elizabeth Mongan, *Berthe Morisot: Drawings, Pastels, Watercolors, Paintings*(New York, 1960), p.38; Blanche, in Higonnet, *Berthe Morisot*, p.89.

3. Morisot, *Correspondence*, p.85; Paul Valéry, *Degas Manet Morisot,* trans. David Paul(New York, 1960), p.126.

4. Morisot, *Correspondence*, pp.27, 82, 84; Blanche, in Charles Stuckey and William Scott, *Berthe Morisot: Impressionist*(New York: Hudson Hills, 1987), p.57; Marie Bashkirtseff, *Journal*, trans. A.D. Hall(Chicago, 1913), 1:416.

5. Morisot, *Correspondence*, pp.33, 34, 83, 75-76.

6. Guichard, in Shennan, *Berthe Morisot*, pp.151-152; Morisot, *Correspondence*, pp.143, 177.

7. Friend, in Juliet Wilson-Bareau and David Degener, *Manet and the Sea*(New Haven, 2003). p.230; Mongan, *Berthe Morisot*, p.15; Laforgue, in Clark, *Painting of Modern Life*, p.16.

8. Mongan, *Berthe Morisot*, p.50; Leo Tolstoy, *Anna Karenina*, trans. Rosemary Edmonds(1877; London: Penguin, 1954), pp.751-752; Huysmans, in T. J. Edelstein, ed., *Perspectives on Morisot*(New York:

Hudson Hills, 1990). p.63.

9. Wolff, in Morisot, *Correspondence*, p.111; George Moore, *Confessions of a Young Man* (1886; New York: Capricorn, 1959), p.47; Paul Mantz, in Morisot, *Correspondence*, p.225; Rendon, in Holt, *Classicists to Impressionists*, p.498.

10. Morisot, *Correspondence*, pp.40, 62, 135, 38, 40.

11. Morisot, *Correspondence*, p.32; Flaubert, *Selected Letters*, p.199; Jeffrey Meyers, *Somerset Maugham*, p.112.

12. Morisot, in Daniel Halévy, *My Friend Degas*, ed. and trans. Mina Curtiss(Middletown, Conn., 1964), p.77; Morisot, *Correspondence*, pp.84, 194.

## 모리조와 마네

1. *Manet by Himself,* p.49; Morisot, *Correspondence*, pp.33, 35-36.

2. Morisot, *Correspondence*, pp.43, 44; *Manet by Himself,* p.60.

3. Morisot, *Correspondence*, pp.45, 46, 35.

4. Linda Nochlin, "Why Are There No Great Women Artists?," *Women, Art, Power and Other Essays* (New York, 1988), p.168; Moore, in Nancy Mathews, ed., *Mary Cassatt: A Retrospective* (New York, 1996), pp.105-106; Stuckey, *Berthe Morisot*, p.188; Morisot, *Correspondence*, p.48.

5. Morisot, *Correspondence*, pp.49, 55-56, 54-55.

6. Morisot, *Correspondence*, pp.73, 74, 81, 82.

7. Morisot, *Correspondence*, p.82; Mme. Morisot, in Brombert, *Edouard Manet*, p.259; Morisot, *Correspondence*, pp.89, 84, 185.

8. Bataille, *Manet*, p.109; Richardson, *Manet*, p.17; Baudelaire, *Flowers of*

*Evil*, ed. Mathews, p.41.

9. Franz Kafka, "The Metamorphosis," *Selected Short Stories*, trans. Willa and Edwin Muir(New York: Modern Library, 1952), pp.59-60; Morisot, *Correspondence*, p.36; Morisot, in Cachin, *Manet*, p.315.

10. Duret, *Manet and the French Impressionists*, p.74; Farwell, in Edelstein, ed., *Perspectives on Berthe Morisot*, p.55; Cachin, *Manet*, p.317.

11. Cachin, *Manet*, p.336; Valéry, *Degas, Manet, Morisot*, pp.112-113; Julie Manet, *Journal*, pp.74-75; Ann Dumas, *The Private Collection of Edgar Degas*(New York: Metropolitan Museum of Art, 1997), p.45.

12. Moore, in Friedrich, *Olympia*, p.85; Shennan, *Berthe Morisot*, p.137; Duret, *Manet and the French Impressionists*, p.184.

## 사랑과 결혼의 차선책

1. Morisot, *Correspondence*, p.93; Henri de Régnier, in Higonnet, *Berthe Morisot*, p.115; Morisot, *Correspondence*, pp.76, 90, 96.

2. Duret, *Manet and the French Impressionists*, pp.186-187; Régnier, in Morisot, *Correspondence*, p.229; Jean Renoir, *Renoir: My Father*, p.301.

3. Morisot, *Correspondence*, pp.104, 105, 109, 122; Shennan, *Berthe Morisot*, p.270.

4. Morisot, *Correspondence*, p.118; Julie Manet, *Journal*, p.71; Morisot, *Correspondence*, p.124.

5. Régnier, in Higonnet, *Berthe Morisot*, p.188; Jean Renoir, *Renoir: My Father*, p.253; Julie Manet, *Journal*, p.122.

6. Morisot, *Correspondence*, pp. 131, 132, 133.

7. Morisot, *Correspondence*, pp. 135, 138; Morisot, in Wilson-Bareau, *Manet*

*and the Sea*, p.231.

8. Morisot, in Higonnet, *Berthe Morisot*, p.181; Morisot, *Correspondence*, p.189.

9. Morisot, *Correspondence*, p.210; Julie Manet, *Journal*, p.52; Morisot, *Correspondence*, p.212.

10. Proust, *Remembrance of Things Past*, 2:750; Julie Manet, *Journal*, p.53; Pissarro, *Letters*, pp.110, 262.

11. Roy McMullen, *Degas: His Life, Times, and Work*(London, 1985), p.428; Nancy Mathews, "Documenting Berthe Morisot," *Woman's Art Journal*, 10(Spring-Summer 1989), 46; Julie Manet, *Journal*, pp.202, 208.

## 에드가 드가

### 위대한 화공

1. Valéry, *Degas Manet Morisot*, pp.26-27; McMullen, *Degas*, p.20; Halévy, *My Friend Degas*, p.34.

2. McMullen, *Degas*, pp.20, 23; Alex de Jonge, *Baudelaire; Prince of Clouds* (New York, 1976), p.21.

3. F.W.J. Hemmings, *Baudelaire the Damned*(New York, 1982), p.24; de Jonge, *Baudelaire*, p.21: Valéry , *Degas Manet Morisot*, p.22; Pichois, *Baudelaire*, p.40, Joseph Czestochowski and Anne Pinget, eds., *Degas Sculptures: Catalogue Raisonné of the Bronzes*(Memphis: International Arts, 2002), p.109.

4. McMullen, *Degas*, p.34; Edgar Degas, "More Unpublished Letters of

Degas," ed. Theodore Reff, *Art Bulletin*, 51(September 1969), 285; Halévy, *My Friend Degas*, p.50; Valéry, *Degas Manet Morisot*, pp. 35, 34; Jeanne Fevre, *Mon Oncle Degas*, ed. P. Borel(Genève, 1949), p.70.

5. Marjorie Cohn, in Patricia Condon, ed., *The Pursuit of Perfection: The Art of J.-A.-D. Ingres*(Louisville, Ky.: Speed Art Museum, 1983), pp.11, 24-25; Jakob Rosenberg, "Degas," *Great Draughtsmen from Pisanello to Picasso*(New York, 1974), p.143.

6. Jean-Jacques Rousseau, *Confessions*, trans. J. M. Cohen(1781; Baltimore: Penguin, 1978), pp. 591-592; Auguste De Gas, in Jean Sutherland Boggs, ed., *Degas*(New York: Metropolitan Museum of Art, 1988), p.43; Auguste De Gas, in Ian Dunlop, *Degas*(New York, 1979), p.39.

7. Auguste De Gas, in Boggs, *Degas*, pp.54,55; McMullen, *Degas*, p.74.

8. Montesquiou, in Pierre-Louis Mathieu, *Gustave Moreau*, trans. Tamara Blondel(New York, 1995), p.67; Jeffrey Meyers, "Gustave Moreau and *Against Nature*," In *Painting and the Novel*(Manchester, 1975), pp.84-95; Edgar Degas, "Notebook 22," p.5, *Notebooks*, ed. Theodore Reff (Oxford, 1976); André Gide, *Journals*, trans. Justin O'Brien(New York, 1947-51), 1:106.

9. R. H. Ives Gammell, *The Shop Talk of Edgar Degas*(Boston, 1961), p.28; George Moore, "Degas," *Impressions and Opinions*(London, 1913), p.229; Clark, *The Nude*, p.292.

10. Henri Loyrette, in Boggs, *Degas*, p.105; McMullen, *Degas*, p.85.

11. Robert Gordon and Andrew Forge, *Degas*(New York, 1988), p.43; Denys Sutton, *Edgar Degas: Life and Work*(New York, 1986), p.55. 또한 Hélène Adhemar, "Edgar Degas et 'La Scène de guerre au moyen âge,'" *Gazette des Beaux-Arts*, 70(novembre 1967), 295-298; Loyrette,

in Boggs, *Degas*, p.45; Christopher Benfey, *Degas in New Orleans* (Berkeley, 1997), p.61를 보라. 그리고 연방주의 군대에 의한 정중하고 기사도적인 대우에 대해서는 Charles Dufour, *The Night the War Was Lost*(Garden City, N.Y., 1960)와 Chester Hearn, *The Capture of New Orleans, 1862*(Baton Rouge, 1995)를 보라.

12. 잔 다르크의 명성이나 그녀에 대한 숭배에 대해서는 Marina Warner, *Joan of Arc: The Image of Female Heroism*(London, 1981)를 보라. Jules Michelet, *History of France*, trans. G. H. Smith(New York, 1847), 2:127; Loyrette, in Boggs, *Degas*, p.107.

## 사랑은 사랑 일은 일

1. Paul Lafond, in Rewald, *History of Impressionism*, p.170; Georges Rivière, in McMullen, *Degas*, p.299; Joseph-Gabriel Tournay, in Boggs, *Degas*, p.50; Walter Sickert, "Degas," *Burlington Magazine*, 31(November 1917), p.184; Durand-Ruel, in Jean Bouret, *Degas*, trans. Daphne Woodward(London, 1965), p.239.

2. Degas, *Letters*, p.6; Degas, "More Unpublished Letters,", p.288; Paul-André Lemoisne, in Charles Bernheimer, *Figures of Ill Repute: Representing Prostitution in Nineteenth-Century France*(Cambridge, Mass.,1989), p.304; Degas, "Notebook 30," p.20.

3. Halévy, *My Friend Degas*, p.48; Bouret, *Degas*, p.94; Degas, in *Cassatt and Her Circle: Selected Letters*, ed. Nancy Mathews(New York, 1984), p.293.

4. Degas, in Morisot, *Correspondence*, p.188; Sickert, "Degas," p.186; Degas in Nancy Mathews, *Mary Cassatt*(New York, 1987), p.66; Halévy, *My*

*Friend Degas*, p.27; Gammell, *Shop-Talk of Degas*, p.18.

5. Sickert, "Degas," p.185; Pissarro, in McMullen, *Degas*, p.332.

6. Reff, *Notebooks*, p.31; Halévy, *My Friend Degas*, p.110; Degas, "Notebook 6," p.21; Tissot, in Boggs, *Degas*, p.54.

7. Degas, *Letters*, p.186; Julie Manet, *Journal*, p.124; Royal Cortissoz, "Degas as He Was Seen by His Model," *New York Tribune*, October 19, 1919, IV: 9; Ambroise Vollard, *Degas: An Intimate Portrait*, trans. Randolph Weaver(1937; New York: Dover, 1986), p.30.

8. Model, in Friedrich, *Olympia*, p.183; Georges Jeanniot, in McMullen, *Degas*, p.267; Valadon, in Sutton, *Edgar Degas*, p.294; Halévy, *My Friend Degas*, p.121.

9. Robert Herbert, "Degas and Women," *New York Review of Books*, 43 (April 18, 1996); Model, in McMullen, *Degas*, p.462; Edmond and Jules Goncourt, *Pages from the Goncourt Journal*, trans., ed. and intro. Robert Baldick(1962; Oxford, 1978), p.264.

10. Dunlop, *Degas*, p.141; Vincent van Gogh, *Letters*, trans. Arnold Pomerans, ed. Ronald de Leeuw(London: Penguin, 1997), pp. 388-389.

11. Degas, "Notebook 11," pp.94-95; Degas, *Letters*, p.26; Halévy, *My Friend Degas*, p.96; Vollard, *Degas*, p.64; Bouret, *Degas*, p.66.

12. Lethève, *Daily Life of French Artists*, p.185; Flaubert, in Friedrich, *Olympia*, p.93; Henry James, "The Lesson of the Master," *Stories of Artists and Writers*, ed. F. O. Matthiessen(New York, [1965], p.138.

13. Degas, "Notebook 6," p.83; Daniel Catton Rich, *Degas*(New York, 1985), p.52.

14. Laura Bellelli, in Boggs, *Degas*, pp.81-82; *Dizionario Biografico Degli Italiani*(Roma: Enciclopedia Italiana, 1965), 7: 628-629; Degas, "Note-

book 30," p.208.

15. Mauclair, in Quentin Bell, *Degas: "Le Viol"*(Newcastle-upon-Tyne, 1965), p.[4]; Gordon and Forge, *Degas*, p.118. 〈실내: 겁탈〉은 반 고흐의 〈아를에 있는 빈센트의 침실*Vincent's Bedroom at Arles*〉(1889)에 영향을 미쳤다. 반 고흐의 그림에 인물들이 등장하지는 않지만, 구성은 본질적으로 동일하다. 문, 동그란 발판이 놓인 침대, 벽에 걸린 그림, 오른쪽에는 거울 대신 창문이 있고, 그림 중앙의 배경에는 옷장 대신 테이블이, 왼쪽 아래에는 의자가 있다. 무엇보다도 급한 경사를 보여 주는 줄무늬 바닥은 거의 똑같다. 드가의 그림은 또한 알렉스 콜빌의 〈의상실*Dressing Room*〉(2002)에도 영향을 미쳤다. Tom Smart, *Alex Colville: Return*(Vancouver, 2003), p.129를 보라.

## 추한 것과의 만남

1. Riccardo Raimundi, *Degas e la sua famiglia in Napoli, 1793-1917*(Napoli, 1958), p.253; Morisot, *Correspondence*, p.56; Michael Wentworth, *James Tissot*(Oxford, 1984), p.80.

2. Morisot, *Correspondence*, p.73; Degas, *Letters*, pp.12, 25.

3. René Degas, in Boggs, *Degas*, p.59; Degas, *Letters*, pp.17, 13-14.

4. Degas, *Letters*, pp.18, 27, 21; Christina Vella, in Gail Feigenbaum, ed., *Degas and New Orleans: A French Impressionist in America*(New Orleans: Museum of Art, 1999), p.41.

5. Halévy, *My Friend Degas*, p.53; Degas, *Letters*, p.26; Vella, in Feigenbaum, *Degas and New Orleans*, p.44; Eugène Musson, in Boggs, *Degas*, p.212.

6. Vollard, Degas, p.56; Sickert, *Free House*, p.192; Degas, *Letters*, p.226.

7. Degas, "Notebook 18," p.161; Henry Fielding, *The History of Tom Jones*,

ed. R. P. C. Mutter(1749; London: Penguin, 1966), pp. 543; 813. 드가는 M. de la Place가 번역한 *Histoire de Tom Jones, ou l'enfant trouvé* (Amsterdam, 1778)를 읽었을 것이다.

8. Jean-Jacques Henner, in Boggs, *Degas*, p.80; Pierre-Joseph Proudhon, in Holt, *Classicists to Impressionists*, p.436; Vollard, *Degas*, p.46; Degas, *Letters*, p.39.

9. Cézanne, in Adler, *Manet*, p.98; Caillebotte, in Rewald, *History of Impressionism*, p.348; Gaugain, in Boggs, *Degas*, p.381; Pissarro, in Frederick Sweet, *Miss Mary Cassatt: Impressionist from Pennsylvania* (Norman, Okla., 1996), p.100.

10. Caillebotte, in Sutton, *Degas*, p.107; Pissarro, *Letters*, pp.31, 319-320.

## 말, 무용수, 목욕하는 사람, 창녀

1. Reff, *Manet and Modern Paris*, p.144; Degas, *Letters*, p.117; Vollard, *Recollections*, p.29.

2. Ludovic Halévy, in Czestochowski, *Degas Sculptures*, p.104; George Shackelford, *Degas: The Dancers*(Washington, D.C.: National Gallery, 1984), p.52; Jill DeVonyar and Richard Kendall, *Degas and the Dance*(New York, 2002), p.120.

3. Ludovic Halévy and Huysmans, in Herbert, *Impressionism*, pp. 115, 129; Huysmans, in Gordon, *Degas*, p.207; Shackelford, *Degas: The Dancers*, p.14.

4. Ludovic Halévy, in Eunice Lipton, *Looking into Degas: Uneasy Images of Women and Modern Life*(Berkeley, 1986), pp. 82, 79; Ludovic Halévy, in Shackelford, *Degas: The Dancers*, p.31; Halévy, *My Friend Degas*,

p.109; Gustave Coquiot, in Richard Brettell and Suzanne McCullagh, *Degas in the Art Institute of Chicago*(New York, 1984), p.147.

5.  Degas, *Letters*, pp.66, 111; Suzanne Mante, in Lillian Browse, *Degas Dancers*(London, 1949), p.60; Bouret, *Degas*, p.75.

6.  Edmond de Goncourt, in Julius Meier-Graefe, *Degas*, trans. J. Holroyd Reece(1923; New York: Dover, 1988), p.67; Sir John Davies, *Orchestra*, in *Poetry of the English Renaissance*, ed. William Hebel and Hoyt Hudson(1929; New York: Appleton-Century-Crofts, 1957), p.350. 캐리 커처에 대해서는 De Vonyer, *Degas and the Dance*, p.15; Czestochowski, *Degas Sculptures*, p.103를 보라.

7.  Jules Claretie, in Gordon, *Degas*, p.183; Ingres, in DeVonyer, *Degas and the Dance*, p.90; Bouret, *Degas*, p.126.

8.  Paul Lafond, in Bouret, *Degas*, pp.84, 86; Huysmans, in Alfred Werner, *Degas Pastels*(1969; New York, 1977), p.34; Huysmans, in Gordon, *Degas*, p.161; Rilke, in Lillian Schacherl, *Edgar Degas: Dancers and Nudes*(New York, 1997), p.30; Gauguin, *Intimate Journals*, p.133.

9.  George Orwell, *Down and Out in Paris and London*(1933; New York: Berkeley, 1959), pp.5-6; Degas, *Letters*, p.242; Valéry, *Degas Manet Morisot*, p.23; Halévy, *My Friend Degas*, pp.52, 32, 48.

10. Goncourts, *Journal*, p.206; Degas, in Fevre, *Mon Oncle Degas*, p.52; Vollard, *Degas*, p.48.

11. Degas, in Vollard, *Recollections*, p.179; Moore, *Impressions and Opinions*, p.232; Sickert, "Degas," p.185.

12. J.-K. Huysmans, "Degas," in *Downstream*, trans. Samuel Putnam(New York, 1975), pp. 276-278, 281.

13. Aldous Huxley, *Complete Essays. Volume III, 1930-1935*, ed. Robert Baker

and James Sexton(Chicago, 2001), p.87, and Huxley, in Sutton, *Edgar Degas*, p.13; Edgar Snow, *A Study of Vermeer*(Berkeley, Calif., 1979), pp.26, 30, 32.

14. Van Gogh, in McMullen, *Degas*, p.397; Renoir, in Vollard, *Recollections*, p.258.

## 파산

1.  Marilyn Brown, *Degas and the Business of Art: A Cotton Office in New Orleans*(University Park, Penna., 1994), pp.59, 13; Marco De Gregorio, in Boggs, *Degas*, p.213; Degas, in Brown, *Degas and the Business of Art*, pp.83, 60.

2.  McMullen, *Degas*, p.260; Halévy, *My Freind Degas*, pp.22-23; Berthe Morisot, *Correspondence*, pp.106, 110.

3.  Edmondo Morbilli, in Boggs, *Degas*, p.376.

4.  Valéry, *Degas Manet Morisot*, p.21; Vollard, *Recollections*, pp.31, 91; Degas, in Malcolm Daniel, *Edgar Degas, Photographer*(New York, 1998), p.65.

5.  Degas, in Jean Renoir, *Renoir, My Father*, p.264; Daniel, *Edgar Degas, Photographer*, p.47; Jennifer Gross, ed., *Edgar Degas: Defining the Modernist Edge*(New Haven, 2003), p.21; Marcellin Desboutin, in Sutton, *Edgar Degas*, p.124.

6.  André Fermigier, *Toulouse-Lautrec*, trans. Paul Stevenson(New York, 1969), p.80; Paul Lafond, in Bouret, *Degas*, p.96; Degas, in Melissa McQuillan, *Impressionist Portraits*(London, 1986), p.142.

7.  Duranty and Huysmans, in Boggs, *Degas*, pp.309, 310.

8. Rich, *Degas*, p.14; Degas, *Letters*, pp.60-61.

9. McMullen, *Degas*, p.246; Meyer Schapiro, *Impressionism: Reflections and Perceptions*(New York, 1997), pp.78, 136; Vollard, *Degas*, p.62.

10. Degas, *Letters*, p.265; Valéry, *Degas Manet Morisot*, p.92.

## 드가와 마네

1. McMullen, *Degas*, p.98; Jacques-Emile Blanche, *Manet*(Paris, 1924), pp.55-56; Felix Baumann and Marianne Karabelnik, *Degas: Portraits* (London, 1995), p.261; McMullen, *Degas*, p.156.

2. Degas, *Letters*, p.19; Moore, *Modern Painting*, p.33; Daniel, *Degas, Photographer*, p.71; Halévy, *My Friend Degas*, p.119.

3. Cachin, *Manet*, p.17; Pierre Cabanne, *Degas*, trans. Michel Lee Landa (New York, 1958), p.34; William Rothenstein, *Men and Memories* (New York, 1931), p.103; McMullen, *Degas*, p.290.

4. Robert Hughes, *Nothing If Not Critical*(New York: Penguin, 1992), p.93; Manet, in Dunlop, *Degas*, p.54; Degas, in Moore, *Impressions and Opinions*, p.229; Valéry, *Degas Manet Morisot*, p.83; Renoir, in Gimpel, *Diary of an Art Dealer*, p.16.

5. Vollard, *Degas*, pp. 72-73; Vollard, *Recollections*, p.56; Vollard, *Degas*, p.73. 마네가 처음 그린 〈자두들〉은 사라졌다. 나중(1880년)에 그린 작품이 현재 휴스턴 미술관에 전시되고 있다.

6. Moore, *Confessions of a Young Man*, p.110; Halévy, *My Friend Degas*, p.92; Boggs, in *Degas*, p.561.

7. *Manet by Himself*, p.246; 드가가 묘사한 범죄자들에 대해서는 Boggs, *Degas*, p.209를 보라. Hemingway, "A Clean, Well-Lighted Place," *Stories*,

p.382.

8.  *Manet by Himself*, pp.47, 49.

9.  Degas, in Robert Brettel, *Impression: Painting Quickly in France, 1860-1890*(New Haven, Conn., 2000), p.203; Manet, in Morisot, *Correspondence*, p.40; *Manet by Himself*, pp.162, 185.

10. Degas, in Moore, *Impressions and Opinions*, p.226; Degas, *Letters*, pp.11, 38-39.

11. Halévy, *My Friend Degas*, p.121; Degas, *Letters*, p.65; Halévy, *My Friend Degas*, p.90.

## 상처받은 마음

1.  Walter Sickert, in Degas, *Letters*, pp.259, 34; Diego Martelli, in Baumann, *Degas: Portraits*, p.48.

2.  Degas, *Letters*, p.96; Thiebault, in Czestochowski, *Degas Sculptures*, p.277; Vollard, *Degas*, p.89; Cabanne, *Degas*, p.6.

3.  Degas, in Havemeyer, *Sixteen to Sixty*, p.265; Degas, *Letters*, p.172; Halévy, in Degas, *Letters*, p.253. 드가의 시력에 대한 뛰어난 글로는 Richard Kendall, "Degas and the Contingency of Vision," *Burlington Magazine*, 130(March 1988), 180-197를 보라. 드가의 눈 문제는 제임스 조이스의 경우와 비슷했다. 조이스는 어릴 때부터 눈이 좋지 않았고, 1917년 이후에는 본인의 표현에 따르면 "국제적인 흉물"이 되어 버렸다. 홍채염과 녹내장, 백내장에 시달렸던 그는 돈이 많이 들고 고통스러웠던 수술을 열한 번이나 받았다.

4.  Goncourts, *Journal*, p.206; Halévy, *My Friend Degas*, p.69; Albert Bartholomé, in Boggs, *Degas*, p.491.

5. Halévy, *My Friend Degas*, p.95; Degas, in Vollard, *Recollections*, p.271. Dumas, *Private Collection of Degas*를 보라.

6. Rothenstein, *Men and Memories*, p.103; Gauguin, *Intimate Journals*, pp.131, 133; Vollard, *Degas*, pp.22, 35.

7. Valéry, *Degas Manet Morisot*, pp.88, 7, 10-12, 19; Odilon Redon, in McMullen, *Degas*, p.390.

8. Alain Silvera, *Daniel Halévy and His Times: A Gentleman-Commoner in the Third Republic*(Ithaca, N.Y., 1966), p.38; Degas, *Letters*, pp.80-81.

9. Degas, *Letters*, pp.36, 99, 116; Degas, in Boggs, *Degas*, p.380; Degas, *Letters*, pp.171-172.

10. Julie Manet, *Journal*, p.71; Degas, *Letters*, pp.106, 218; Henri de Toulouse-Lautrec, *Unpublished Correspondence*, ed. Lucien Goldschmidt and Herbert Schimmel, trans. Edward Garside(London, 1969), p.133; Degas, in Gerstle Mack, *Toulouse-Lautrec*(1938; New York, 1989), p.308.

11. Gauguin, *Intimate Journals*, pp. 132, 134; and Gauguin, in Bouret, *Degas*, p.224; McMullen, *Degas*, p.460.

12. Morisot, *Correspondence*, p.165; Valéry, *Degas Manet Morisot*, p.62; Degas, *Letters*, p.88.

13. Wallace Fowlie, "Mallarmé and the Painters of His Age," *Southern Review*, 2(1966), 546:

Muse qui le distinguas

Si tu savais calmer l'irc

De mon confrère Degas,

Tends lui ce discours à lire.

14. Thiébault, in Czestochowski, *Degas Sculptures*, pp.277-278; Degas, in

Linda Nochlin, ed., *Impressionism and Post-Impressionism, 1874-1904: Sources and Documents*(Englewood Cliffs, N.J., 1966), p.68; Rich, *Degas*, p.106.

15. Gordon, *Degas*, pp.192, 201, 204.

16. Rossetti, in Dunlop, *Degas*, p.97; E. V. Lucas, *The Colvins and Their Friends*(New York, 1928), pp.20-21.

17. Degas, in Philippa Pullar, *Frank Harris: A Biography*(New York, 1976), p.142; Rothenstein, *Men and Memories*, p.101-102; Whistler, in Boggs, *Degas*, p.486; Halévy, *Mr Friend Degas*, p.59.

18. Moore, *Impressions and Opinions*, pp.221, 232; Sickert, *Free House*, p.44; Degas, in Richard Ellmann, *Oscar Wilde*(New York, 1988), p.430; Oscar Wilde, *Complete Letters*, ed. Merlin Holland and Rupert Hart-Davis(New York, 2000), p.585.

## 고독한 영광

1.  Degas, *Letters*, p.140; Degas, in Gabriella Belli, ed., *Boldini, De Nittis, Zandomeneghi: Mondanità e costume nella Parigi fin de siècle* (Milano, 2001), p.41; Degas, *Letters*, pp.155, 159, 167; Jeanniot, in Sutton, *Edgar Degas*, p.295.

2.  Thiébault, in *Degas Sculptures*, p.277; Hippolyte Taine, "The Novel — Dickens," *History of English Literature*, trans. H. Van Laun(1863; New York, 1873), volume 4, book 5, chapter 1, pp.118-119; Vollard, *Degas*, p.56.

3.  Rewald, in *Degas Sculptures*, p.278; Dumas, in *Degas Sculptures*, p.42; Paul Mantz, in Bouret, *Degas*, p.150; Huysmans, in Millard, *Sculpture*

*of Degas*, p.28, and in Shackelford, *Degas: The Dancers*, pp.66-67.

4. Degas, in *Degas Sculptures*, p.80; Vollard, *Recollections*, p.251; Vollard, *Degas*, p.89.

5. Giorgio Vasari, *The Lives of Painters, Sculptors and Architects*, trans. A. B. Hinds, ed. William Gaunt, revised editoin(London: Everyman, 1963), 2:157-158; Thiébault, in *Degas Sculptures*, p.278.

6. Maurice Barrès, in McMullen, *Degas*, p.437; Valéry, *Degas Manet Morisot*, p.52; Degas, *Letters*, p.211; Renoir, in Lionello Venturi, *Les Archives de l'impressionisme*(Paris, 1939), 1:122; Degas, *Letters*, p.217.

7. Vollard, *Degas*, p.21; Degas, in Gimpel, *Diary of an Art Dealer*, p.89; Silvera, *Daniel Halévy and His Times*, p.92; Boggs, *Degas*, p.493.

8. Halévy, *My Friend Degas*, p.102; Vollard, *Degas*, pp.63, 64; Degas, *Letters*, p.99; Boggs, *Degas*, p.216.

9. Rich, *Degas*, p.30; Paul Lafond, in *Degas Sculptures*, p.279; Halévy, *My Friend Degas*, pp. 103, 115.

10. Vollard, *Recollections*, p.271; Charles Baudelaire, *The Painter of Modern Life*, ed. and trans., Jonathan Mayne(New York, 1965), p.9.

11. Degas, in Julie Manet, *Journal*, p.74; René Degas and Paul Paulin, in Boggs, *Degas*, pp.497-498; Cassatt, *Letters*, p.328.

12. Bernard Berenson, *Italian Painters of the Renaissance*(Oxford, 1930), p.58; S. N. Behrman, *Portrait of Max*(New York, 1960), p.133.

## 메리 커샛

### 미국 귀족

1. Havemeyer, *Sixteen to Sixty*, p.272; Aleck Cassatt, in Nancy Mathews, *Mary Cassatt: A Life*(1994; New Haven, Conn., 1998), p.24; E. John Bullard, *Mary Cassatt: Oils and Pastels*(New York, 1972), p.12; Robert Cassatt, in Mathews, *Cassatt: Life*, p.26.

2. Eliza Haldeman, in Mathews, *Cassatt: Life*, p.53; Cassatt, *Letters*, pp.74-75.

3. Somerset Maugham, *Andalusia: Sketches and Impressions*(1905; New York, 1924), p.58; Cassatt, *Letters*, pp. 114-115; Mathews, *Cassatt: Retrospective*, p.232.

4. Emily Sartain, in Mathews, *Cassatt: Life*, p.99; Sweet, *Miss Mary Cassatt*, pp.195, 199, 56; Mathews, *Cassatt: Life*, p.315.

5. Cassatt, *Letters*, p.297; Mathews, *Mary Cassatt*(1987), p.37; Gustave Goetschy, in Mathews, *Cassatt: Life*, p.134.

6. Vollard, *Recollections*, p.181; Jean Renoir, *Renoir: My Father*, p.254; Cassatt, *Letters*, p.270.

7. Maxime du Camp, in DeVonyer, *Degas and the Dance*, p.95.

8. Judith Barter, *Mary Cassatt: Modern Woman*(New York, 1998), p.62; Cassatt, *Letters*, p.131.

9. Havemeyer, *Sixteen to Sixty*, p.217; Stéphane Mallarmé, "Berthe Morisot," *Divagations*(1897; Paris, 1961), pp.114-115; Shennan, *Berthe Morisot*, pp.240, xviii

10. Cassatt, *Letters*, p.149; Morisot, *Correspondence*, p.127; Cassatt, *Letters*, pp.214, 262.

11. Moore, in Mathews, *Cassatt: Retrospective*, p.105; Stuckey, *Berthe Morisot*, p.88; Phoebe Pool, *Impressionism*(New York, 1967), p.150; Gauguin, in Bullard, *Mary Cassatt*, p.15.

12. Degas, in Barter, *Mary Cassatt: Modern Woman*, p.132.

커샛과 드가

1.  Cassatt, in Adelyn Breeskin, *Mary Cassatt: A Catalogue Raisonné of the Oils, Pastels, Watercolors, and Drawings*(Washington, D.C., 1970), p.91, and Cassatt, *Letters*, p.321; Cassatt, in DeVonyer, *Degas and the Dance*, p.119; Cassatt, *Letters*, p.240.

2.  Cassatt, in Havemeyer, *Sixteen to Sixty*, p.245; Degas, in Sweet, *Miss Mary Cassatt*, p.33; McMullen, *Degas*, pp.291, 293.

3.  Nord, *Impressionists and Politics*, pp.48, 99; Biddle, in *Cassatt: Retrospective*, p.339; Cassatt, *Letters*, p.252; Cassatt, in *Cassatt: Modern Woman*, p.347.

4.  Cassatt, in Mathews, *Cassatt: Life*, p.313; Degas, in Cassatt, *Letters*, p.126n; Degas, *Letters*, p.63; McMullen, *Degas*, p.267.

5.  Degas, *Letters*, p.144; Cassatt, *Letters*, p.335; Degas, in Havemeyer, *Sixteen to Sixty*, p.244; Vollard, *Degas*, p.48.

6.  Degas, *Letters*, pp.144-145; Biddle, in *Cassatt: Retrospective*, p.338; Degas, in *Cassatt: Modern Woman*, p.131.

7.  Katherine Cassatt, in Cassatt, *Letters*, p.151; *Cassatt: Retrospective*, p.101; Bullard, *Mary Cassatt*, p.24.

8.  Cassatt, in Boggs, *Degas*, p.561; Cassatt, *Letters*, pp.162, 238; Cassatt, in Havemeyer, *Sixteen to Sixty*, p.288, and in Breeskin, *Cassatt: Catalogue*

*Raisonné*, p.10.

9. Mathews, *Cassatt: Life*, p.211; Cassatt, in Havemeyer, *Sixteen to Sixty*, p.243, and in Breeskin, *Cassatt: Catalogue Raisonné*, p.10; Cassatt, *Letters*, p.240.

10. Cassatt, in Havemeyer, *Sixteen to Sixty*, p.258; Edith Wharton, *The House of Life*, ed. Jeffrey Meyers(New York: Barnes and Noble Classics, 2003), p.312; Duranty, in Baumann, *Degas: Portraits*, p.112.

11. Sickert, *Free House*, p.150; Maximilian Gauthier, T*he Louvre: Sculpture, Ceramics, Objects d'Art*, trans. Kenneth Leake(London, 1962), p.99; D. H. Lawrence, *Etruscan Places*(1932), in *D. H. Lawrence and Italy*(New York, 1972), pp.29, 40; Cassatt, in Boggs, *Degas*, p.442.

12. Rewald, *History of Impressionism*, p.377; Cabanne, *Degas*, p.7; Forbes Watson, *Mary Cassatt*(New York, 1932), p.14; Katherine Cassatt, in Mathews, *Cassatt: Life*, p.200.

13. Lois Cassatt, in *Cassatt: Modern Woman*, p.76; Cassatt, *Letters*, p.309; George Biddle, in *Cassatt: Retrospective*, p.341; Jaccaci, in Gimpel, *Diary of an Art Dealer*, pp.130-131.

14. Paul Johnson, "Is It Getting Cold in That Bath, Madame Bonnard?," *Spectator*, 280(March 14, 1998), 26; Cabanne, *Degas*, p.77; Bouret, *Degas*, pp.250, 112.

15. Mathews, *Cassatt: Life*, p.149; Degas, in Nancy Hale, *Mary Cassatt: A Biography of the Great American Painter*(Garden City, N. Y., 1975), pp.85-86; Sweet, *Miss Mary Cassatt*, pp.182, 146.

16. George Biddle, in *Cassatt: Retrospective*, p.340; Sweet, *Miss Mary Cassatt*, p.182; Biddle, in *Cassatt: Retrospective*, p.340.

17. Cassatt, in Boggs, *Degas*, p.497; Cassatt, in Havemeyer, *Sixteen to Sixty*,

p.249; Cassatt, *Letters*, p.328.

## 매서운 여인

1. Gimpel, *Diary of an Art Dealer*, p.9; Mathews, *Mary Cassatt*(1987), p.123; Huysmans, in Sweet, *Miss Mary Cassatt*, pp.43, 51; Huysmans, in Denvir, *Impressionists at Fisrt Hand*, p.131.

2. Gerald Needham, "Japonisme: Japanese Influence on French Painting," in White, *Impressionism in Perspective*, pp.125, 129; Cassatt, *Letters*, p.221.

3. Christopher Isherwood, *Goodbye to Berlin*(1939), in *The Berlin Stories* (New York, 1954), p.1; Pissarro, in Ralph Shikes and Paula Harper, *Pissarro: His Life and Work*(New York, 1980), pp.256, 258.

4. Cassatt, in Gimpel, *Diary of an Art Dealer*, p.11; Cassatt, in Havemeyer, *Sixteen to Sixty*, p.283; Cassatt, *Letters*, p.313.

5. Cassatt, *Letters*, p.157; Mathews, *Cassatt: Life*, p.162; Cassatt, *Letters*, p.262.

6. Degas, *Letters*, p.125; Cassatt, *Letters*, p.215; Pissarro, *Letters to His Son*, pp.158, 164-165.

7. Cassatt, *Letters*, p.286; Watson, *Mary Cassatt*, p.9; Cassatt, in Havemeyer, *Sixteen to Sixty*, p.97.

8. Cassatt, *Letters*, p.274; Mathews, *Cassatt: Life*, p.289; *Cassatt: Modern Woman*, pp.348, 349.

9. Cassatt, in Gimpel, *Diary of an Art Dealer*, p.145; Anna Burr, *The Portrait of a Banker: James Stillman, 1850-1918*(New York, 1927), p.296; Bullard, *Mary Cassatt*, p.19; Mathews, *Cassatt: Life*, pp.295, 296, 298.

10. Alan Philbrick, in Sweet, *Miss Mary Cassatt*, p.170; Charles Loeser, in *Cassatt: Modern Woman*, p.347; Watson, *Mary Cassatt*, pp.8, 7; Biddle,

in *Cassatt: Retrospective*, pp.338, 340, 341.

11. Mathews, *Cassatt: Life*, pp.279, 308; Cassatt, in Gimpel, *Diary of an Art Dealer*, p.11; Sweet, *Miss Mary Cassatt*, p.196; Henry James, "The Impressionists," in *The Painter's Eye*, ed. and intro. John Sweeney (London, 1956), pp.114-115.

12. Iris Origo, Kenneth Clark and R.W.B. Lewis, in Wharton, *The House of Mirth*, pp. xiv, xvi; Mathews, *Cassatt: Life*, p.273.

13. Cassatt, in Millicent Dillon, *After Egypt: Isadora Duncan and Mary Cassatt* (New York, 1990), p.39; Cassatt, *Letters*, p.311, n2; James Mellow, *Charmed Circle: Gertrude Stein & Company*(New York: Avon, 1975), pp.25-26; Cassatt, *Letters*, p.310.

14. Leon Edel, *Henry James: The Middle Years, 1882-1895*(Philadelphia, 1962), pp.115, 333; Vernon Lee, in Sweet, *Miss Mary Cassatt*, p.144; Mathews, *Cassatt: Life*, p.273.

15. Dikran Kelekian, in Breeskin, *Cassatt: Catalogue Raisonné*, p.19; Cassatt, *Letters*, p.329; Gimpel, *Diary of an Art Dealer*, p.9; Biddle, in *Cassatt: Retrospective*, p.320.

16. Cassatt, *Letters*, pp.336, 337, 339; Manet, in McMullen, *Degas*, p.290; Cachin, *Manet*, p.13.

Ayrton, Michael. "The Grand Academic"[Degas]. In *The Rudiments of Paradise*. London: Secker & Warburg, 1971. pp.182-194.

Barter, Judith, ed. *Mary Cassatt: Modern Woman*. Chicago: Art Institute, 1998.

Biddle George. "Some Memories of Mary Cassatt," *The Arts*, 10(August 1926), 107-111.

Boggs, Jean Sutherland, ed. *Degas*. New York: Metropolitan Museum of Art, 1988.

Bouret, Jean. *Degas*. trans. Daphne Woodward. London: Thames & Hudson, 1965.

Brombert, Beth. *Edouard Manet: Rebel in a Frock Coat*. Boston: Little, Brown, 1996.

Broude, Norma. "Degas' 'Misogyny,'" *Art Bulletin*, 59(March 1977), 95-107.

Bullard, E. John. *Mary Cassatt: Oils and Pastels*. New York: Watson-Guptill, 1972.

Cabanne, Pierre. *Edgar Degas*. trans. Michel Lee Landa. New York: Universe, 1958.

Cachin, Françoise, ed. *Manet, 1832-1883*. New York: Metropolitan Museum of Art, 1983.

Cassatt, Mary. *Cassatt and Her Circle: Selected Letters*. ed. Nancy Mathews. New York: Abbeville, 1984.

Champa, Kermit, ed. *Edouard Manet and "The Execution of Maximilian."* Providence, R.I.: List Art Center, 1981.

Clark, Kenneth. "Degas." In *The Romantic Rebellion*. London: John Murray, 1973. pp.308-329.

Collins, Bradford, ed. *Twelve Views of Manet's "Bar."* Princeton: Princeton University Press, 1996.

Cortissoz, Royal. "Degas as He Was Seen by His Model," *New York Tribune*, October 19, 1919, IV.9.

Courthion, Pierre, and Pierre Cailler, eds. *Portrait of Manet by Himself and His Contemporaries*. trans. Michael Ross. New York: Roy, 1960.

Czestochowski, Joseph, ed. *Degas Sculptures*. Memphis: International Arts, 2002.

Daix, Pierre. *La Vie de peintre d'Edouard Manet*. Paris: Fayard, 1983.

Darragon, Eric. *Manet*. Paris: Citadelles, 1991.

Degas, Edgar. *Letters*. ed. Marcel Guerin. trans. Marguerite Kay. Oxford: Cassirer, 1947.

———. "More Unpublished Letters of Degas," ed. Theodore Reff, *Art Bulletin*, 51(September 1969), 281-286.

———. *Notebooks*. ed. Theodore Reff. 2 vols. Oxford: Clarendon Press, 1976.

———. "Some Unpublished Letters of Degas," ed. Theodore Reff, *Art Bulletin*, 50(March 1968), 87-94.

Delafond, Marianne, and Caroline Genet-Bondeville. *Berthe Morisot ou l'audace raisonnée*. Lausanne: Bibliothèque des Arts, 1997.

Denvir, Bernard. *The Impressionists at First Hand*. London: Thames & Hudson, 1991.

DeVonyar, Jill, and Richard Kendall. *Degas and the Dance*. New York: Abrams, 2002.

Dumas, Anne, ed. *The Private Collection of Edgar Degas*. New York: Metropolitan Museum of Art, 1997.

Dunlop, Ian. *Degas*. New York: Gallery Press, 1979.

Edelstein, T. J., ed *Perspectives on Morisot*. New York: Hudson Hills, 1990.

Feigenbaum, Gail, ed. *Degas and New Orleans*. New Orleans: Museum of Art, 1999.

Fowlie, Wallace. "Mallarmé and the Painters of His Age," *Southern Review*, 2(1966), 542-558.

Friedrich, Otto. *Olympia: Paris in the Age of Manet*. New York: Harper-Collins, 1992.

Gauguin, Paul. *Intimate Journals*. trans. Van Wyck Brooks. New York: Liveright, 1936.

Gautier, Théophile. *Wanderings in Spain*. London: Ingram, Cooke, 1853.

Gay, Peter. *Art and Act: On Causes in History—Manet, Gropius, Mondrian*. New York: Harper & Row, 1976. pp.33-110.

Geist, Sidney. "Degas' *Interieur* in an Unaccustomed Perspective," *Artnews*, 75(October 1976), 80-82.

Getlein, Frank. *Mary Cassatt: Paintings and Prints*. New York: Abbeville, 1980.

Gimpel, René. *Diary of an Art Dealer*. trans. John Rosenberg. New York: Farrar, Straus & Giroux, 1966.

Goncourt, Edmond, and Jules Goncourt. *Passages from the Goncourt Journal*. ed., trans. and intro. Robert Baldick. Oxford: Oxford University Press, 1978.

Gordon, Robert, and Andrew Forge. *Degas*. New York: Abrams, 1988.

Gronberg, T. Λ, ed. *Manet: A Retrospective*. New York: Park Lane, 1988.

Halévy, Daniel. *My Friend Degas*. trans. and ed. Mina Curtiss. Middletown, Conn: Wesleyan University Press, 1964.

Hanson, Anne Coffin. *Manet and the Modern Tradition*. New Haven: Yale

University Press, 1977.

Havemeyer, Louisine. *Sixteen to Sixty: Memoirs of a Collector*. New York: Ursus, 1993.

Herbert, Robert. *Impressionism: Art, Leisure, and Parisian Society*. New Haven: Yale University Press, 1988.

Higonnet, Anne. *Berthe Morisot*. Berkeley: University of California Press, 1990.

Horne, Alistair. *The Fall of Paris: The Siege and the Commune, 1870-1871*. 2nd ed. London: Penguin, 1981.

Hughes, Robert. "Edgar Degas" and "Edouard Manet." In *Nothing If Not Critical*. New York: Penguin, 1992. pp.92-97, 135-138.

Huysmans, Joris-Karl. *L'Art Moderne*. Paris: Charpentier, 1883.

———. *Certains*. Paris: Tresse & Stock, 1889.

———. "Degas."In *Downstream*. New York: Fertig, 1975. pp.276-281.

Kendall, Richard. "Degas and the Contingency of Vision," *Burlington Magazine*, 130(March 1988), 180-197.

Krell, Alan. *Manet and the Painters of Contemporary Life*. London: Thames & Hudson, 1996.

Lethève, Jacques. *Daily Life of French Artists in the Nineteenth Century*. trans. Hilary Paddon. London: Allen & Unwin, 1972.

Locke, Nancy. *Manet and the Family Romance*. Princeton: Princeton University Press, 2001.

Loyrette, Henri. *Degas*. Paris: Fayard, 1991.

McMullen, Roy. *Degas: His LIfe, Times, and Work*. London: Secker & Warburg, 1985.

Manet, Edouard. "Letters of Edouard Manet to His Wife during he Siege of

Paris, 1870-1871," ed. and trans. Mina Curtiss, *Apollo*, 113(June 1981), 378-389.

Manet, Julie. *Journal, 1893-1899. Sa jeunesse parmi les peintres impression-istes et les hommes de letters*. Paris: Klincksieck, 1979.

Mathews, Nancy. *Mary Cassatt*. New York: Abrams, 1987.

――――. *Mary Cassatt: A Life*. New Haven: Yale University Press, 1994.

――――, ed. *Mary Cassatt: A Retrospective*. New York: Levin, 1996.

Meier-Graefe, Julius. *Degas*. trans. J. Holroyd Reece. New York: Dover, 1988.

Meyers, Jeffrey. "Degas' *The Misfortunes of the City of Orléans in the Middle Ages:* A Mystery Solved," *Source: Notes in the History of Art*, 21(Summer 2002), 11-16.

――――. "Degas Sculptures," *New Criterion*, 22(December 2003), 43-46.

――――. "Old Masters, Impressionists and Moderns: French Masterworks from the Pushkin Museum, Moscow," *Apollo*, 159(October 2003), 51-52.

Mongan, Elizabeth. *Berthe Morisot: Drawings, Pastels, Watercolors, Paintings*. New York: Shorewood, 1960.

Moore, George. *Confessions of a Young Man*. New York: Capricorn, 1959.

――――. *Impressions and Opinions*. London: Laurie, 1913.

Morisot, Berthe. *Correspondence*. ed. Denis Rouart. trans. Betty Hubbard. 1957; Mt. Kisco, New York: Moyer Bell, 1987.

Nicolson, Benedict. "Degas as a Human Being," *Burlington Magazine*, 105(June 1963), 239-241.

Nochlin, Linda. *The Politics of Vision: Essays on Nineteenth-Century Art and Society*. New York: Harper & Row, 1989.

Nord, Philip. "Manet and Radical Politics," *Journal of Interdisciplinary History*, 19(Winter 1989), 447-480.

Patry, Sylvie, ed. *Berthe Morisot, 1841-1895*. Paris: Réunion des musées
　　nationaux, 2002.

Perl, Jed. "Art and Urbanity: The Manet Retrospective," *New Criterion*,
　　2(November 1983), 43-54.

Pissarro, Camille. *Letters to His Son Lucien*. ed. John Rewald. trans. Lionel
　　Abel. Boston: Museum of Fine Arts, 2002.

Proust, Antonin. *Edouard Manet: Souvenirs*. Paris: Laurens, 1913.

Raimondi, Riccardo. *Degas e la sua famiglia in Napoli, 1793-1917*. Napoli:
　　SAV, 1958.

Reff, Theodore. *Degas: The Artist's Mind*. Cambridge, Mass.: Harvard
　　University Press, 1987.

――――. *Manet and Modern Paris*. Chicago: University of Chicago Press, 1982.

――――. *Manet: "Olympia."* London: Allen Lane, 1976.

Renoir, Jean. *Renoir: My Father*. trans. Randolph and Dorothy Weaver.
　　Boston: Little, Brown, 1962.

Rewald, John. *The History of Impressionism*. New York: Museum of Modern
　　Art, 1946.

Richardson, John. *Manet*. Oxford: Phaidon, 1982.

Schapiro, Meyer. *Impressionism: Reflections and Perceptions*. New York:
　　Braziller, 1997.

Schneider, Pierre. *The World of Manet, 1832-1883*. New York: Time-Life
　　books, 1967.

Shattuck, Roger. "Stages on Art's Way," *New Republic*, 216(February 3, 1997),
　　43-44, 46-49.

Shennan, Margaret. *Berthe Morisot: First Lady of Impressionism*. Stroud,
　　England: Sutton, 1996.

Sickert, Walter. *A Free House! or The Artist as Craftsman*. ed. Osbert Sitwell. London: Macmillan, 1947.

Snow, Edgar. *A Study of Vermeer*. Berkeley: University of California Press, 1979. pp.25-36, 147-150.

Stuckey, Charles, and William Scott. *Berthe Morisot—Impressionist*. New York: Hudson Hills, 1987.

Sutton, Denys. *Edgar Degas: Life and Work*. New York: Rizzoli, 1986.

Sweet, Frederick. *Miss Mary Cassatt: Impressionist from Pennsylvania*. Norman: University of Oklahoma Press, 1966.

Thomson, Richard. *Degas: The Nudes*. London: Thames & Hudson, 1988.

Tucker, Paul Hayes. *Manet's "Le Déjeuner sur l'herbe."* Cambridge, England: Cambridge University Press, 1998.

Valéry, Paul. *Degas Manet Morisot*. trans. David Paul. New York: Pantheon, 1960.

Vollard, Ambroise. *Degas: An Intimate Portrait*. trans. Randolph Weaver. New York: Dover, 1986.

———. *Recollections of a Picture Dealer*. trans. Violet MacDonald. New York: Dover, 1978.

Watson, Forbes, *Mary Cassatt*. New York: Whitney Museum, 1932.

Wilson-Bareau, Juliet. *Manet by Himself*. London: Macdonald, 1991.

———. *Manet: "The Execution of Maximilian": Painting, Politics and Censorship*. London: National Gallery, 1992.

———. *Manet, Monet, and the Gare Saint-Lazare*. New Haven: Yale University Press, 1998.

Wilson-Bareau, Juliet, and David Degener. *Manet and the Sea*. New Haven: Yale University Press, 2003.

Wollheim, Richard. *Painting as an Art*. Princeton: Princeton University Press, 1987.

| ㅇ |

| ㅈ |

## 그 밖의 작품들